K (Réserve)

P
287
©

LA TERZA ET
VLTIMA PARTE
DELLE VITE DE
GLI ARCHITET-
TORI PITTORI
ET SCVLTORI
DI
GIORGIO VASARI
ARETINO.

IN FIRENZE
MDL.

PROEMIO DELLA TERZA PARTE
DELLE VITE

Veramente grande augumento fecero alle Arti, nella Architettura, Pittura, et Scultura Quelli eccellenti Maestri che noi abbiamo descritti sin qui, nella seconda parte di queste uite; Aggiugnendo alle cose de' primi, Regola, Ordine, Misura, Disegno, et maniera; se non in tutto perfettamente, tanto almanco uicino al uero: che i Terzi, di chi noi ragioneremo da qui auanti, poterono mediante quel lume, solleuarsi & condursi à la somma perfezzione, doue abbiam' le cose moderne di maggior pregio, & piu celebrate. Ma perche piu chiaro ancor' si conosca la qualità del miglioramento che ci hanno fatto i predetti Artefici, non sarà certo fuori di proposito dichiarare in poche parole i cinque aggiunti che io nominai: Et discorrer' succintamente donde sia nato quel uero buono; che superato il secolo antico, fa il moderno sì glorioso. Fu adunque la regola nella architettura; il modo del misurare delle anticaglie, osseruando le piante de gli edificij antichi, nelle opere moderne: L'ordine fu il diuidere l'un Genere da l'altro, si che toccasse ad ogni corpo le membra sue; & non si cambiassero piu tra loro il Dorico, lo Ionico, il Corintio, & il Toscano: & la misura fu uniuersale sì nella Architettura, come nella Scultura, fare i corpi delle figure retti, diritti, & con le membra organizati parimente; & il simile nella pittura: Il disegno fu lo Imitare il piu bello della natura, in tutte le figure, così scolpite come dipinte, laqual parte uiene da lo auere la mano & l'ingegno, che raporti tutto

a ij

quello che uede l'occhio in sul piano, ò di disegni ò in su fogli, ò tauola, ò altro piano, giustissimo & à punto; & cosi di rilieuo nella scultura: La maniera uenne poi la piu bella, da l'auere messo in uso il frequente ritrarre le cose piu belle; & da quel piu bello ò mani ò teste ò corpi ò gambe agiugnerle insieme; et fare una figura di tutte quelle bellezze che piu si poteua; & metterla in uso in ogni opera per tutte le figure che per questo se dice ella essere bella maniera. Queste cose non l'aueua fatte Giotto ne que' primi artefici se bene eglino aueuano scoperto i principij di tutte queste difficultà; & toccatele in superficie, come nel disegno, piu nero che è non era prima, & piu simile alla natura, & cosi l'unione de' colori, & i componimenti delle figure nelle storie; & molte altre cose de le quali à bastanza s'è ragionato. Ma se ben i secondi augumentarono grandemente à queste arti tutte le cose dette di sopra, elle non erano però tanto perfette che elle finissimo di agiugnere à l'intero della perfezzione. Mancandoci ancora nella regola, una licentia, che nō essendo di regola, fusse ordinata nella regola; & potesse stare senza fare confusione, ò guastare l'ordine. Ilquale aueua di bisogno di una inuenzione copiosa di tutte le cose, & d'una certa bellezza continuata in ogni minima cosa, che mostrasse tutto quel ordine con piu ornamento. Nelle misure mācaua uno retto giudizio, che senza che le figure fussino misurate, auessero in quelle grādezze ch'elle eran' fatte, una grazia che eccedesse la misura. Nel disegno non u'erano gli estremi del fine suo, perche se bene è faceuano un braccio tondo, & una gamba diritta; non era ricerca con muscoli con quella facilità graziosa & dolce, che apparisse fra'l uedi & non uedi; come fanno la carne & le cose uiue: Ma elle erano crude et scorticate, che faceua difficultà à gli occhi, & durezza nella maniera. Allaquale mancaua una leggiadria di fare suelte, & graziose tutte le figure, & massime le femmine et i putti cō le

membra naturali, come à gli huomini: ma ricoperte di quelle grassezze & carnosità, che non siano goffe come li naturali ma artefiziate dal disegno & dal giudizio. Vi mancauano ancora la copia de' belli abiti, la uarietà di tante bizzarie, la uaghezza de' colori, la uniuersalità ne' Casamenti; & la lontananza & uarietà ne' paesi: & auuegna che molti di loro cominciassino come Andrea Verrocchio, Antonio del Pallaiuolo, & molti altri più moderni, à cercare di fare le loro figure più studiate, & che ci apparisse dentro maggior' disegno; con quella imitazione più simile, & più à punto alle cose naturali: non dimeno e' non u'era il tutto ancora che ci fussi una sicurtà più certa, ch'eglino andauano inuerso il buono; & ch'elle fussino però approuate secondo l'opere de gli antichi, come si uide quando il Verrocchio rifece le gābe & le braccia di marmo, al Marsia di casa Medici in Firenze, mancando loro pure una fine, & una estrema perfezzione ne' piedi; ancora che il tutto delle membra, sia accordato con l'antico, & abbia una certa corrispondenzia giusta nelle misure. Che s'eglino auessino auuto quelle minuzie de i fini, che sono la perfezzione & il fiore dell'arte; arebbono auuto ancora una gagliardezza risoluta nell'opere loro; & ne sarebbe conseguito la leggiadria, & una pulitezza, & somma grazia che non ebbono; ancora che ui sia lo stento della diligenzia che son quelli che danno gli stremi dell'arte, nelle belle figure ò di rilieuo ò dipinte. Quella fine & quel certo che che ci mancaua, non lo poteuan' mettere cosi presto in atto, auuēga che lo studio insecchisce la maniera, quando egli è preso per terminare i fini, in quel modo. Bene lo trouaron' poi dopo loro gli altri, nel ueder cauar fuora di terra certe anticaglie, citate da Plinio de le più famose il Lacoonte, L'ercole, & il Torso grosso di bell' uedere, così la Venere, la Cleopatra, lo Apollo, & infinite altre: lequali nella lor dolcezza, & nelle lor' asprezze con termini carnosi, & cauati da

a iij

le maggior bellezze del uiuo; con certi atti che non in tutto si
storcono, ma si uanno in certe parti mouendo; si mostrano con
una graziosissima grazia. Et furono cagione di leuar' uia
una certa maniera secca, et cruda, et tagliete, che per lo souer-
chio studio aueuano lasciata in questa arte Pietro della Fràce-
sca, Lazaro Vasari, Alesso Baldouinetti, Andrea dal Casta
gno, Pesello, Ercole Ferrarese, Giouan Bellini, Cosimo Rossel-
li, L' Abate di San Clemente, Domenico del Ghirlandaio, San
dro Botticello, Andrea Mantegna, Filippo, et Luca Signorel
lo: I quali per sforzzarsi, cercauano fare l'impossibile dell'ar
te con le fatiche & massime ne gli scorti, & nelle uedute spia
ceuoli: che si come erano à loro dure à condurle; cosi erano as-
pre & difficili à gli occhi di chi le guardaua. Et ancora che la
maggior' parte fussino ben disegnate, & senza errori; ui man
caua pure uno spirito di prontezza; che non ci si uede mai; &
una dolcezza ne' colori unita; che la cominciò ad usare nelle
cose sue il Francia Bolognese, & Pietro Perugino; Et i popoli
nel uederla, corsero come matti à questa bellezza nuoua &
piu uiua: Parendo loro assolutamente che e' non si potesse gia
mai far meglio. Ma lo errore di costoro dimostrarono poi chia
ramente le opere di Lionardo da Vinci Ilquale dando princi-
pio à quella terza maniera, che noi uogliamo chiamare la
moderna, oltra la gagliardezza & brauezza del disegno, &
oltra il contraffare sottilissimamente tutte le minuzie della na
tura cosi à punto come elle sono; con buona regola; migliore or
dine; retta misura, disegno perfetto; & grazia diuina; abbon-
dantissimo di copie, & profondissimo di Arte; dette ueramen
te alle sue figure il moto, et il fiato. Seguitò dopo lui ancora che
alquanto lotano, Giorgione da Castelfranco; Ilquale sfumò le
sue pitture, et dette una terribil' mouenzia à certe cose come è
una storia nella scuola di San Marco à Venezia, doue è un tē-
po torbido che tuona, et trema il dipinto et le figure si muouo-

no, & si spiccano da la tauola, per una certa oscurità di ombre bene intese. Ne meno di costui dette alle sue pitture forza, rilieuo, dolcezza & gratia ne' colori fra Bartolomeo di San Marco: Ma piu di tutti il graziosissimo Raffaello da Vrbino, ilquale studiando le fatiche de' maestri uecchi, & quelle de' moderni: prese da tutti il meglio; et fattone raccolta, arricchì l'arte della pittura di quella intera perfezzione che ebbero anticamente le figure di Apelle, & di Zeusi, & piu, se si potessi dire ò mostrare l'opere di quelli à questo paragone. La onde la natura restò uinta da i suoi colori, & l'inuenzione era in lui si facile & propria quanto puo giudicare chi uede le storie sue, le quali sono simili alli scritti; mostrandoci in quelle i siti simili, & gli edificij, così come nelle genti nostrali & strane, le cere, & gli abiti, secondo che egli ha uoluto: oltra il dono della grazia delle teste, giouani, uecchi, et femmine, riseruãdo alle modeste la modestia, alle lasciue la lasciuia; & a i putti ora i uizij ne' gli occhi, & ora i giuochi nelle attitudini. Et così i suoi panni piegati, ne troppo semplici, ne intrigati, ma con una guisa che paion' ueri. Seguì in questa maniera ma piu dolce di colorito et nõ tãta gagliarda Andrea del Sarto: Ilqual si puo dire che fusse raro, perche l'opere sue son senza errori. Ne si può esprimere le leggiadrissime uiuacità uiue che fece nelle opere sue Antonio da Correggio sfilando i suoi capelli con un modo, nõ di quella maniera fine, che faceuano gli innanzi à lui, ch'era difficile tagliente & secca: ma d'una piumosità morbidi che si scorgeuano le fila nella facilità del farli; che pareuano d'oro, & piu belli che i uiui; iquali restano uinti da i suoi coloriti. Il simile fece Francesco Parmigiano suo creato; ilquale in molte parti, di grazia, & di ornamenti, et di bella maniera lo auanzò: come si uede in molte pitture sue lequali ridano nel uiso & de gli occhi ueggono uiuacissimamente, scorgendosi il batter' de polsi, come piu piacque al suo pennello. Ma chi considererà l'opere

delle facciate di Polidoro & di Maturino, uedrà le figure far que' gesti; che l'impossibile non può fare: & stupirà come e' si possa, non ragionare con la lingua ch'è facile, ma esprimere co'l pennello le terribilissime inuenzioni, messe da loro in opera con tanta pratica & destrezza; rappresentando i fatti de Romani, come e' furono propriamente. & quanti ce ne sono stati che hanno dato uita alle loro figure co i colori ne morti? Come il Rosso, Fra Sebastiano, Giulio Romano, Perin del Vaga. Perche de uiui che per se medesimo son' notissimi, non accade qui ragionare. Ma quello che fra i morti e uiui porta la palma, & trascende, & ricuopre tutti e il Diuino Michel agniolo Buonarroti: ilqual non solo tien il principato di una di queste arti, ma di tutte tre insieme. Costui supera & uince non solamente tutti costoro che hanno quasi che uinto gia la natura, ma quelli stessi famosissimi antichi, che si lodatamente fuor d'ogni dubbio la superarono: Et unico giustamente si trionfa di quegli, di questi, et di lei: Non imaginandosi appena quella, cosa alcuna si strana, & tanto difficile; che egli con la uirtù del diuinissimo ingegno suo; mediante la industria, il disegno, l'arte, il giudizio & la grazia, di gran lunga non la trapassi. Et non solo nella Pittura, & ne' colori; sotto ilqual genere si comprendono tutte le forme, & tutti i corpi retti & non retti, palpabili & impalpabili, uisibili & non uisibili: ma nella estrema rotonditade ancora de' corpi: & con la punta del suo scarpello. Et de le fatiche di così bella & frustifera pianta, son' distesi gia tanti rami, & si onorati; che oltra lo auer pieno il mondo in si disusata foggia de piu saporiti frutti che sia no; hanno ancora dato l'ultimo termine à queste tre nobilissime arti con tanta, & si marauigliosa perfezzione: che ben' si può dire, & sicuramente, le sue statue in qual si uoglia parte di quelle, esser' piu belle assai che le antiche. Conoscendosi nel mettere à paragone, teste, mani, braccia, & piedi formati da
l'uno

l'uno & da l'altro; rimanere in quelle di costui un certo fondamento piu saldo, una grazia piu interamente graziosa, et una molto piu assoluta perfezzione, condotta con una certa difficultà si facile nella sua maniera: che egli è impossibile mai ueder meglio. Ilche medesimamente per consequenzia si può credere de le sue Pitture. Lequali, se per aduentura ci fussero di quelle famosissime Greche o Romane da poterle à fronte à fronte paragonare: Tanto resterebbono in maggior pregio, & piu onorate; Quanto piu appariscono le sue sculture superiori à tutte le antiche. Ma se tanto sono da noi ammirati que' famosissimi, che prouocati con si eccessiui premij, et con tanta felicità, diedero uita alle opere loro: Quanto douiamo noi maggiormente celebrare & mettere in Cielo questi rarissimi ingegni, che nō solo senza premij, ma in una pouertà miserabile fanno frutti si preziosi? Credasi & affermisi adunque che se in questo nostro secolo, fusse la giusta remunerazione, si farebbono senza dubbio cose piu grandi & molto migliori; che non fecero mai gli antichi. Ma lo auerè à combattere piu con la fame che con la fama, tien' sotterrati i miseri ingegni: ne gli lascia (colpa & uergogna di chi solleuare gli potrebbe & non se ne cura) farsi conoscere. Et tanto basti à questo proposito; essendo tempo di oramai tornare à le uite, trattando distintamente di tutti quegli, che hanno fatto opere celebrate, in questa terza maniera; Il principio della quale fu Lionardo da Vinci. Dalquale appresso cominceremo.

b

Il fine del Proemio.

LIONARDO DA VINCI PITTORE ET SCVLTORE
FIORENTINO.

Randissimi doni si ueggono piouere da gli influssi celesti, ne' corpi umani molte uolte naturalmente: et sopra naturali taluolta strabocchevolméte accozzarsi in un corpo solo, bellezza, grazia, & virtù; in una maniera che douunque si uolge quel tale, ciascuna sua azzione è tanto diuina, che lasciandosi dietro tutti gli altri huomini, manifestamente si fa conoscere, per cosa(come el la è)largita da DIO, & non acquistata per arte umana. Questo lo uidero gli huomini in Lionardo da Vinci; nelquale oltra la bellezza del corpo, non lodata mai a bastanza, era la grazia piu che infinita in qualunque sua azzione: & tãta, & si fatta poi la uirtù, che douúq; lo animo uolse nelle cose difficili, con facilità le rende ua assolute. La forza in lui fu molta & congiunta con la destrezza; l'animo e'l ualore sempre regio & magnanimo: Et la fama del suo nome tanto s'allargò, che non solo nel suo tempo fu tenuto in pregio, ma peruenne ancora molto piu ne' posteri dopo la morte sua. Et ueramente il cielo ci manda talora alcuni, che non rappresentano la umanità sola, ma la diuinità istessa, accio da quella come da modello, imitandolo, possiamo accostarci con l'animo e con l'eccellenzia dell'intelletto alle parti somme del cielo. Et per esperiènza si ue de quegli che con qualche studio accidentale si uolgo

no a seguire l'orme di questi mirabili spiriti, se punto sono dalla natura aiutati, quando il medesimo non sono che essi, tanto al manco s'accostano a le diuine opere loro, che participano di quella diuinità. Adunque mirabile & celeste fu Lionardo nipote di Ser Piero da Vinci, che ueramente bonissimo zio & parente gli fu, nell'aiutarlo in giouanezza. E massime nella erudizione & principii delle lettere: nelle quali egli arebbe fatto profitto grande, se egli non fusse stato tãto uario & instabile. Percioche egli si mise a imparare molte cose, & cominciate poi l'abbandonaua. Ecco nell'abbaco egli in pochi mesi che e' u'attese, fece tanto acquisto: che mouendo di cõtinuo dubbi & difficultà al maestro che gli insegnaua, bene spesso lo cõfondeua. Dette alquanto d'opera alla musica, ma tosto si risoluè a imparare a sonare la Lira, come quello che da la natura aueua spirito eleuatissimo & pieno di leggiadria: Onde sopra quella cantò diuinamẽte allo improuiso. Nõ dimeno benche egli a sì uarie cose attendesse non lasciò mai il disegnare, & il fare di rilieuo, come cose che gli andauano a fantasia piu d'alcun'altra. Veduto questo Ser Piero, & considerato la eleuazione di quello ingegno, preso un giorno alcuni de suoi disegni, gli portò ad Andrea del Verrocchio, che era molto amico suo. & lo pregò strettamente che gli douesse dire, se Lionardo attendendo al disegno, farebbe alcun' profitto. Stupì Andrea nel uedere il grandissimo principio di Lionardo, & confortò Ser Piero che lo facessi attendere, onde egli ordinò con Lionardo, che e' douesse andare a bottega di Andrea. Ilche Lionardo, fece uolentieri oltre a modo. Et non solo esercitò una professione, ma tutte quelle oue il disegno si interueniua: Et auendo uno intelletto tanto diuino & marauiglioso, che essendo bonissimo Giometra non solo

operò nella scultura & nell'architettura, ma la professione sua uolse che fosse la pittura. Mostrò la natura nelle azzioni di Lionardo tanto ingegno, che ne' suo ragionamenti faceua con ragioni naturali tacere i dotti. Fu pronto & arguto, & con una perfetta arte di persuasione mostraua le difficultà del suo ingegno, che nelle cose de' numeri faceua muouere i monti, tiraua i pesi, & fra le altre parole mostraua uolere alzare il tempio di San Giouanni di Fiorenza & sottometterui le scalee, senza ruinarlo, & con sì forti ragioni lo persuadeua che pareua possibile, quantunque ciascuno poi che e' si era partito, conoscesse per se medesimo, la impossibilità di cotanta impresa. Era tanto piaceuole nella conuersazione, che tiraua a se gli animi delle gēti. Et non auendo egli, si puo dir nulla, & poco lauorando, del continuo tenne seruitori & caualli, de quali si dilettò molto, & particularmente di tutti gli altri animali, i quali con grandissimo amore & patienzia sopportaua & gouernaua. Et mostrollo, che spesso passando da i luoghi, doue si uendeuano ucelli, di sua mano cauandoli di gabbia, & pagatogli à chi li uendeua, il prezo che n'era chiesto, li lasciaua in aria a uolo, restituendoli la perduta libertà. La onde, uolse la natura tanto fauorirlo, che douunque e' riuolse il pensiero il ceruello & l'animo, mostro tanta diuinità nelle cose sue, che nel dare la perfezzione, di prontezza uiuacità, bontade, uaghezza, et grazia, nessuno altro mai gli fu pari. Trouasi, che Lionardo per l'intelligenzia de l'arte cominciò molte cose, & nessuna mai ne finì, parendoli che la mano aggiugnere non potesse alla perfezzione de l'arte ne le cose che egli si imaginaua conciosia che si formaua nella idea alcune difficultà tanto marauigliose, che con le mani ancora che elle fussero eccellentissime, non si sarebbono espresse mai.

Et tanti furono i suoi capricci, che filosofando de le cose naturali, attese a intédere la proprietà delle erbe, continuando & osseruando il moto del cielo, il corso de la Luna, & gli andamenti del sole. Perilche fece ne l'animo, un concetto sì eretico che e' non si accostaua a qualsiuoglia religione stimando per auuentura assai piu lo esser filosofo, che Christiano. Acconciossi per uia di Ser Piero suo zio nella sua fanciulezza a l'arte con Andrea del Verocchio: Ilquale faccédo una tauola, doue San Giouanni battezzaua CHRISTO, Lionardo lauorò uno angelo, che teneua alcune uesti; & benche fosse giouanetto lo códusse di tal maniera, che molto meglio de le figure d'Andrea staua l'angelo di Lionardo. Ilche fu cagione, ch'Andrea mai piu non uolle toccare colori, sdegnatosi che un fanciullo ne sa pesse piu di lui. Li fu allogato per una portiera, che si auuea a fare in Fiandra d'oro & di seta tessuta, per mandare al Re di Portogallo, un cartone d'Adamo & d'Eua, quando nel Paradiso terrestre peccano: doue co'l pennello fece Lionardo di chiaro & scuro lumeggiato di biacca un prato di erbe infinite có alcuni animali, che in uero può dirsi, che in diligenza & naturalità al mondo diuino ingegno far non la possa sì simile. Quiui è il fico oltra lo scortar de le foglie, & le ue dute de rami, condotto con tanto amor, che l'ingegno si smarisce solo a pensare, come uno huomo possa auere tanta pacienzia. Euui ancora un palmizio che ha la rotondità de le ruote de la palma lauorate con si grá de arte & marauigliosa, che altro che la pazienzia & l'ingegno di Lionardo nó lo poteua fare. Laquale opera altrimenti non si fece: onde il cartone è oggi in Fioréza nella felice casa del Magnifico Ottauiano de Medici donatogli non ha molto dal zio di Lionardo. Dicesi che Ser Piero da Vinci zio di Lionardo essendo

alla villa fu ricercato domesticamente da vn suo conta
dino, ilquale d'un fico da lui tagliato in su'l podere,
aueua di sua mano fatto una rotella, che a Fiorenza
gne ne facesse dipignere & che egli contentissimo &
volentieri lo fece, sendo molto pratico il vilano nel pi
gliare vcelli & ne le pescagioni, & seruendosi grande
mente di lui Ser Piero a questi esercizii. La onde fat
ta la condurre a Firenze, senza altrimenti dire a Lio-
nardo di chi ella si fosse, lo ricercò che egli ui dipignes
se suso qualche cosa. Lionardo arrecatosi vn giorno
tra le mani questa rotella, veggédola torta, mal lauora
ta & goffa, la dirizzò co'l fuoco: & datala a vn torniato
re, di roza & goffa che ella era, la fece ridurre delicata
& pari: Et appresso ingessatala, & acconciatala a mo-
do suo, cominciò a pensare quello che ui si potesse di-
pignere su; che auesse a spauentare chi le venisse con-
tra; rappresentando lo effetto stesso, che la testa gia di
Madusa. Portò dunque Lionardo per questo effetto
ad vna sua stanza doue non entraua se non e' solo, Lu
certole, Ramarri, Grilli, serpi, Farfalle, Locuste, Notto
le, & altre strane spezie di simili animali: Da la molti-
tudine de quali uariaméte adattata insieme, cauò vno
animalaccio molto orribile & spauétoso; ilquale auue
lenaua con l'alito, & faceua l'Aria di fuoco: Et quello
fece uscire d'una pietra scura & spezzata, buffando ve
leno da la gola aperta, fuoco da gli occhi, & fumo d'al
naso si stranamente, che e' pareua monstruosa & orri-
bil cosa. Et penò tanto a farla, che in quella stanza era
il morbo de gli animali morti troppo crudele, Ma non
sentito da Lionardo, per il grande amore che e' porta
ua alla arte. Finita questa opera, che piu non era ri-
cerca, ne dal villano ne dal zio; Lionardo gli disse, che
ad ogni sua comodità mandasse per la rotella, che quá
to a lui era finita. Andato dunque Ser Piero una

mattina a la stanza per la rotella: & picchiato alla porta, Lionardo gli aperse dicendo, che aspettasse un poco: & ritornatosi nella stanza acconciò la rotella al lume in su'l leggio, & assettò la finestra, che facesse lume abbacinato, poi lo fece passar détro a vederla. Ser Piero nel primo aspetto nō pensando alla cosa subitaméte si scosse, non credendo che quella fosse rotella, ne máco dipinto quel figurato che e' ui uedeua: Et tornando co'l passo a dietro, Lionardo lo tenne, dicendo, questa opera serue per quel che ella è fatta: pigliatela dunque & portatela: che questo è il fine, che dell'opere s'aspetta. Parse questa cosa piu che miracolosa a Ser Piero; & lodò grandissimamente il capriccioso discorso di Lionardo: poi comperata tacitamente da vn merciaio vna altra rotella dipinta d'un cuore, ttapassato da vno strale, la donò al villano che ne li restò obligato sépre mentre che e'visse. Appresso uendè Ser Piero quella di Lionardo secretaméte in Fioréza a certi mercatáti, cento ducati: Et in breue ella peruéne a le mani di Frácesco Duca di Milano uendutagli CCC. ducati da detti mercatanti. Fece poi Lionardo una Nostra donna in vn quadro, ch'era appresso Papa Clemente VII. molto eccellente; Et fra l'altre cose, che u'erano fatte, con trafece vna caraffa piena d'acqua con alcuni fiori dentro, doue oltra la marauiglia della uiuezza aueua imitato la rugiada dell'acqua sopra, si che ella pareua piu uiua che la uiuezza. Ad Antonio Segni suo amicissimo fece in su un foglio un Nettuno condotto cosi di disegno con tanta diligenzia, che e' pareua del tutto viuo. Vedeuasi il mare turbato, & il carro suo tirato da' caualli marini con le fantasime, l'Orche, & i noti, & alcune teste di Dei marini bellissime. Ilquale disegno fu donato da Fabio suo figliuolo a M. Giouanni gaddi, con questo epigramma.

Pinxit Virgilius Neptunum; pinxit Homerus
 Dum maris undisoni per uada flectit equos.
Mente quidem uates illum conspexit uterque
 Vincius ast oculis; iuréque uincit eos.

Fu condotto a Milano con gran riputazione Lionardo a'l Duca Francesco, ilquale molto si dilettaua del suono de la lira, perche sonasse: & Lionardo portò quello strumento, ch'egli aueua di sua mano fabricato d'argento gran parte, accioche l'armonia fosse cō maggior tuba & piu sonora di voce. La onde superò tutti i musici, che quiui erano concorsi a sonare. oltra cio fu il migliore dicitore di rime a l'improuiso del tempo suo. Sentendo il Duca i ragionamenti tanto mirabili di Lionardo; talmente s'innamorò de le sue virtu, che era cosa incredibile. Et pregatolo gli fece fare in pittura una tauola d'altare dentroui una natiuità che fu mandata d'al Duca a l'Imperatore. Fece ancora in Milano ne' frati di San Domenico a Santa Maria de le grazie vn cenacolo, cosa bellissima & marauigliosa, & alle teste de gli apostoli diede tanta maestà & bellezza; che quella del CHRISTO lasciò imperfetta; non pensando poterle dare quella diuinità celeste, che a l'imagine di CHRISTO si richiede. Laquale opera rimanendo cosi per finita, è stata da i Milanesi tenuta del cōtinuo in grandissima venerazione, & da gli altri forestieri ancora. atteso che Lionardo si imaginò & riuscigli di esprimere quel sospetto che era entrato ne gli Apostoli, di voler' sapere chi tradiua il loro maestro. Perilche si vede nel viso di tutti loro l'amore, la paura, & lo sdegno, o ver il dolore, di non potere intendere lo animo di CHRISTO. Laqual cosa non arreca minor marauiglia, che il conoscersi allo incontro l'ostinazione, l'odio e'l tradimento in Giuda senza che

za che ogni minima parte dell'opera, moſtra vna incredibile diligenzia. Auuenga che inſino nella touaglia è contraffatto l'opera del teſſuto, d'una maniera che la renſa ſteſſa non moſtra il vero meglio. La nobiltà di queſta pittura ſi per il compimento, ſi per eſſere finita con vna incomparabile diligenzia, fece venir voglia al Re di Francia, di condurla nel Regno: onde tentò per ogni via, ſe ci fuſſi, ſtato architetti, che con trauate di legnami, & di ferri, l'aueſsino potuta armare di maniera; che ella ſi foſſe condotta ſalua; ſenza conſiderare aſpeſa che vi ſi fuſſe potuta fare, tanto la deſideraua. Ma l'eſſer' fatta nel muro, fece che ſua Maeſta ſene' portò la voglia; & ella ſi rimaſe a' milaneſi. Mentre che egli attendeua a queſta opera, propoſe al Duca fare vn cauallo di bronzo di marauiglioſa grandezza; per metterui in memoria l'imagine del Duca. Et tanto grande lo cominciò, & riuſci, che condur non ſi putè mai. Ecci opinione, che Lionardo, come dell'altre coſe ſue faceua, lo cominciaſſe, perche non ſi finiſſe, perche ſendo di tanta gràdezza in volerlo gettar d'un pezzo lo cominciò, accio foſſe difficultà di còdurlo a perfezzione. Venne al ſuo tempo in Milano il Re di Francia: onde pregato Lionardo di far qualche coſa bizarra, fece vn Lione, che caminò parecchi paſsi poi s'aperſe il petto, & moſtro tutto pien di gigli. Preſe in Milano SALAI MILANESE per ſuo creato ilquale era vaghiſsimo di grazia & di bellezza, auendo begli capegli, ricci, & inanellati, de quali Lionardo ſi dilettò molto; & a lui inſegnò molte coſe dell'arte & certi lauori, che in Milano ſi dicono eſſere di Salai furono ritocchi da Lionardo. Ritornò a Fiorenza, doue trouò, che i frati de' Serui aueuano allogato a Filippino l'opere della tauola dello altar maggiore della Nűziata; per il che fu detto da Lionardo, che volentieri aurebbe fat.

c

to vna fimil cofa. Onde Filippino intefo ciò, come gentil perfona ch' egli era, fe ne tolfe giù: & i frati perche Lionardo la dipigneffe fe lo tolfero in cafa, facendole fpefe allui & a tutta la fua famiglia. Et cofi li tenne in pratica lungo tempo, ne mai cominciò nulla. In questo mezo fece vn cartone dentroui vna Noftra dōna & vna Santa Anna con vn' CHRISTO; laquale nō pure fece marauigliare tutti gli artefici; ma finita ch' ella fu, nella ftanza durarono duoi giorni di andare a vederla gli huomini & le donne, i giouani e i vecchi come fi và a le fefte folenni, per vedere le marauiglie di Lionardo, che fecero ftupire tutto quel popolo. Per che fi vedeua nel vifo di quella Noftra dōna, tutto quello che di femplice & di bello, può con femplicità & bellezza dare grazia a vna madre di CHRISTO: volendo moftrare quella modeftia & quella vmiltà che in vna vergine contentifsima di allegrezza del vedere la bellezza del fuo figliuolo, che con tenerezza fofteneua in grembo; & mentre che ella con oneftifsima guardatura abaffo fcorgeua vn Santo Giouanni piccol fanciullo che fi andaua traftullando con vn pecorino: nō fenza vn ghigno d'una Santa Anna che colma di letizia, vedeua la fua progenie terrena effer' diuenuta celefte. Confiderazioni veramente dallo intelletto & ingegno di Lionardo. Ritraffe la Gineura d'Amerigo Benci cofa bellifsima: & abbandonò il lauoro a' frati, i quali lo ritornarono a Filippino, ilquale fopra venuto egli ancora dalla morte non lo putè finire. Prefe Lionardo a fare per Francefco del Giocondo il ritratto di Mona Lifa fua moglie; & quattro anni penatoui lo lafciò imperfetto laquale opera oggi è appreffo il Re Francefco di Francia in Fontanableo. Nella qual tefta chi voleua vedere quanto l'arte potefsi imitar la natura, ageuolmente fi poteua comprendere, perche quiui

erano contrafatte tutte le minuzie che si possono con sottigliezza dipignere. Auuenga che gli occhi aueuano que' lustri & quelle acquitrine, che di continuo si veggono nel viuo: & intorno a essi erano tutti que rossigni liuidi, & i peli, che non senza grandissima sottigliezza si posson fare. Le ciglia per auerui fatto il modo del nascere i peli nella carne, doue piu folti, & doue piu radi, & girare secondo i pori della carne, non poteuano essere piu naturali. Il naso con tutte quelle belle aperture, rossette & tenere si vedeua essere viuo. La bocca con quella sua sfenditura con le sue fini vnite dal rosso della bocca con la incarnazione del viso, che non colori ma carne pareua veramente. Nella fontanella della gola, chi intentissimamente la guardaua, vedeua battere i polsi: & nel vero si può dire che questa fussi dipinta d'una maniera, da far tremare, & temere ogni gagliardo artefice, & sia qual si vuole: vsò ui ancora questa arte che essendo mona Lisa bellissima, teneua mentre che la ritraeua, chi sonasse o cantasse & di continuo buffoni che la facessino stare allegra, per leuar' via quel malinconico che suol dare spesso la pittura a i ritratti che si fanno. Et in questo di Lionardo vi era vn ghigno tanto piaceuole che era cosa piu diuina che humana a vederlo, Et era tenuta cosa marauigliosa, per non essere il viuo altrimenti. Per la eccellenzia dunque delle opere di questo diuinissimo artefice, era tanto cresciuta la fama sua, che tutte le persone che si dilettauano de l'arte, anzi la stessa Città intera intera desideraua che egli le lasciasse qualche memoria: Et ragionauasi per tutto, di fargli fare qualche opera notabile & grande, donde il publico fusse ornato, & onorato di tanto ingegno, grazia, & giudizio, quanto nelle cose di Lionardo si conosceua. Et tra il gonfalonieri & i cittadini grādi si praticò, che essen-

c ii

dosi fatta di nuouo la gran' sala del consiglio, vi si doueße dargli a dipignere qualche opera bella: & cosi da Piero Soderini Gonfaloniere allora di Giustizia, gli fu allogata la detta sala. Per il che volendola condurre Lionardo, cominciò vn cartone alla sala del Papa luogo in Santa Maria Nouella, dentroui la storia di Niccolò Piccinino capitano del Duca Filippo di Milano, nelquale disegnò vn groppo di caualli, che combatteuano vna bandiera, cosa che eccellentißima & di grã magisterio fu tenuta per le mirabilißime considerazioni che egli ebbe nel far quella fuga. Percioche in essa non si conosce meno la rabbia, lo sdegno, & la vendetta ne gli huomini, che ne' caualli: tra quali due intrecciatisi con le gambe dinanzi non fanno men vendetta co i denti, che si faccia chi gli caualca nel combattere detta bandiera; doue apiccato le mani vn soldato, con la forza delle spalle, mentre mette il cauallo in fuga, riuolto egli con la persona, agrappato l'aste dello stendardo, per sgusciarlo per forza delle mani di quattro che due lo difendono con vna mano per vno, & l'altra in aria con le spade tentano di tagliar' l'aste: métre che vn soldato vecchio con vn berretton roßo gridando tiene vna mano nella aste, & con l'altra inalberato vna storta, mena con stizza vn colpo, per tagliar' tutte a due le mani a coloro che con forza digrignádo i denti, tentano con fierißima attitudine, di difendere la loro bandiera: oltra che in terra fra le gambe de' cauagli v'è dua figure iniscorto, che combattendo insieme, métre vno in terra ha sopra vno soldato, che alzato il braccio quanto può, con quella forza maggiore gli mette alla gola il pugnale, per finirgli la vita: & quello altro con le gambe & con le braccia sbattuto, fa ciò che egli può per non volere la morte. Nè si puo esprimere il disegno che Lionardo fece negli abiti de'soldati variata

mente variati da lui: simile i cimieri & gli altri ornamenti;senza la maestria incredibile che egli mostrò nelle forme & lineamenti de'cauagli:i quali Lionardo meglio ch'altro maestro fece,di brauura,di muscoli, & di garbata bellezza. La notomia di essi scorticandoli disegnò insieme con quella de gli huomini, & l'una & l'altra ridusse alla vera luce moderna. Dicesi che per disegnare il detto cartone fece vno edifizio artificiosissimo che stringendolo s'alzaua; & allargandolo, s'abbassaua. Et imaginandosi di volere a olio colorire in muro,fece vna compoſizione d'vna miſtura ſi groſſa, per lo incollato del muro: che continuando a dipignere in detta ſala,cominciò a colare;di maniera, che in breue tempo abbandonò quella. Aueua Lionardo grandiſsimo animo, & in ogni ſua azzione era generoſiſsimo. Diceſi, che andando al banco per la prouiſione, ch'ogni meſe da Piero Soderini ſoleua pigliare: il caſsiere gli volſe dare certi cartocci di quattrini: & egli non li volſe pigliare: riſpondendogli: io non ſono Dipintore da quattrini. Eſſendo incolpato d'auer giuntato,da Piero Soderini fu mormorato contra di lui; perche Lionardo fece tanto con gli amici ſuoi, che ragunò i danari & portolli per reſtituire: ma Pietro non li volle accettare. Andò a Roma col Duca Giuliano de Medici nella creazione di Papa Leone, che attendeua molto a coſe Filoſofiche,& maſsimaméte alla alchimia,doue formando vna paſta di vna cera, mentre che' caminaua faceua animali ſottiliſsimi pieni di vento, ne i quali ſoffiādo,gli faceua volare per l'aria: ma ceſsando il vento,cadeuano in terra. Fermò in vn ramarro,trouato dal vignaruolo di Beluedere,il quale era bizzarriſsimo, di ſcaglie di altri ramarri ſcorticate ali a doſſo cō miſtura d'argenti viui: che nel mouerſi quādo caminaua tremauano; & fattoli gli occhi corna & bar

ba, domesticatolo, & tenendolo in vna scatola, tutti gli amici, a i quali lo mostraua, per paura faceua fuggire. Vsaua spesso far minutamente digrassare & purgare le budella d'vn castrato:& talmente venir sottili;che si sarebbono tenuto in palma di mano; Et aueua messo in vn'altra stanza vn paio di mantici da fabbro, a i quali metteua vn capo delle dette budella ; & gonfiandole, ne riempieua la stanza, la quale era grandissima;doue bisognaua che si recasse in vn canto chi v'era, mostrando quelle trasparenti & piene di vento, da'l tenere poco luogo in principio, esser venute a occuparne molto, aguagliandole alla virtù. Fece infinite di queste pazzie; & attese alli specchi:& tentò modi stranissimi nel cercare olii per dipignere, & vernice per mantenere l'opere fatte. Dicesi, che gli fu allogato vna opera dal Papa, perche subito cominciò a stillare olii & erbe per far la vernice; perche fu detto da Papa Leon, oime costui non è per far nulla, da che comincia a pensare alla fine innázi il principio dell'opera. Era sdegno grandissimo fra Michele Agnolo Buonaruoti & lui: perilche partì di Fiorenza Michelagnolo per la concorrenza, con la scusa del Duca Giuliano, essendo chiamato dal Papa per la facciata di San Lorenzo. Lionardo intendendo ciò partì, & andò in Francia, doue il Re auendo auuto opere sue, gli era molto affezzionato:& desideraua che'colorisse il cartone della Santa Anna: ma egli, secondo il suo costume, lo tenne gran tempo in parole. Finalmente venuto vecchio, stette molti mesi ammalato;& vedendosi vicino alla morte, disputando de le cose catoliche, ritornando nella via buona; si ridusse a la fede Christiana con molti pianti. La onde confesso & contrito, se bene e' non poteua reggersi in piedi; sostenendosi nelle braccia de suoi amici & serui, volse diuotamente pigliare il santissimo Sacra-

mento fuor de'l letto. Sopraggiunſeli il Re, che ſpeſſo & amoreuolmente lo ſoleua viſitare: perilche'egli per riuerenza rizzatoſi a ſedere ſul letto, contando il mal ſuo, & gli accidenti di quello moſtraua tuttauia quanto auea offeſo Dio & gli huomini del mondo; non auendo operato nell'arte, come ſi conueniua. Onde gli venne vn paroxiſmo meſſaggiero della morte. Per la qual coſa rizzatoſi il Re, & preſoli la teſta per aiutarlo & porgerli fauore, accio che il male lo alleggeriſſe; lo ſpirito ſuo, che diuiniſſimo era, conoſcendo non potere auere maggiore onore, ſpirò in braccio a quel Re, nella eta ſua d'anni. LXXV. Dolſe la perdita di Lionardo fuor di modo a tutti quegli, che l'aueuano conoſciuto; perche mai non fu perſona, che tanto faceſſe onore alla pittura. Egli con lo ſplendor dell'aria ſua, che belliſsima era, raſſerenaua ogni animo meſto: & con le parole volgeua al ſi, e al no ogni indurata intenzione. Egli con le forze ſue riteneua ogni violenta furia: & con la deſtra torceua vn ferro d'vna campanella di Muraglia: & vn ferro di Cauallo, come ſe' fuſſe piombo. Con la liberalità ſua raccoglieua & paſceua ogni amico pouero & ricco; pur che egli aueſſe ingegno & virtù. Ornaua & onoraua con ogni azzione qual ſi voglia diſonorata & ſpogliata ſtanza: Peril che ebbe veramente Fiorenza grandiſsimo dono nel naſcere di Lionardo: & perdita piu che infinita nella ſua morte. Nella arte della pittura aggiunſe coſtui alla maniera del colorire ad olio, vna certa oſcurità: donde hanno dato i moderni gran forza & rilieuo alle loro figure: Et nella ſtatuaria fece pruoue nelle tre figure di bronzo che ſono ſopra la porta di San Giouanni da la parte di Tramontana fatte da GIOVAN FRANCESCO Ruſtici, ma ordinate co'l Conſiglio di Lionardo; Le quali ſono il piu bel getto & di diſegno, & di per-

fezzione, che modernamente si sia ancor'visto. Da Lionardo habbiamo la Notomia de'caualli: & quella degli huomini assai piu perfetta. La onde per tante parti sue si diuine, ancora che molto piu operasse con le parole, che co'fatti, il nome & la fama sua, non si spegneranno gia mai. Per ilche fu detto in vn suo Epitaffio.

Vince costui pur solo
 Tutti altri; & uince Fidia, & uince Apelle:
Et tutto il lor uittorioso stuolo.

Et vn'altro ancora, per veramente onorarlo, disse
LEONARDVS VINCIVS. QVID PLVRA? DIVI-
NVM INGENIVM, DIVINA MANVS,
EMORI IN SINV REGIO
MERVERE.
VIRTVS ET FORTVNA HOC MONVMENTVM
CONTINGERE GRAVISS. IMPEN
SIS CVRAVERVNT.

Et gentem, & patriam noscis: tibi gloria & ingens
 Nota est, hac tegitur nam Leonardus humo.
Perspicuas picturæ umbras, Oleoque colores
 Illius ante alios docta manus posuit.
Imprimere ille hominum, diuum quoque corpora in ære:
 Et pictis animam fingere nouit equis

Fu discepolo di Lionardo GIOVANANTONIO BOLTRAFFIO Milanese persona molto pratica & intenpente; & cosi MARCO VGGIONI che in Santa Maria della Pace, fece il Transito di Nostra donna & le nozze di Canagalilee.

GIORGIONE DA CASTEL FRANCO PITTOR VENIZIANO.

Vegli che con le fatiche cercano la virtù: ritrouata che l'hanno, la stimano come vero tesoro; & ne diuentano amici; ne si partono giamai da essa. Conciosia che non è nulla il cercare delle cose: ma la difficultà è poi che le persone l'hanno trouate, il saperle conseruare & accrescere. Perche ne'nostri artefici si sono moltevolte veduti sforzi marauigliosi di natura, nel dar saggio di loro: i quali per la lode montati poi in superbia, non solo non conseruano quella prima virtù, che hanno mostro & con difficulta messo in opera: ma mettono oltra il primo capitale in bando la massa de gli studi nell'arte da principio dallor comincia ti; doue non manco sono additati per diméticanti, che' si fossero da prima per strauaganti & rari, & dotati di bello ingegno. Ma non gia cosi fece il nostro Giorgione il quale imparando senza maniera moderna, cercò nello stare co'Bellini in Venezia, & da se, di imitare sempre la natura il più che e'poteua. Ne mai per lode che e ne acquistasse, intermisse lo studio suo; Anzi quanto piu era giudicato eccellente da altri, tanto pareua allui saper meno, quando a paragone delle cose viue consideraua le sue pitture; Le quali per non essere in loro la viuezza dello spirito, reputaua quasi non nulla. Perilche tanta forza ebbe in lui questo ti-

d

more; che lauorando in Vinegia fece marauigliare non solo quegli, che nel suo tempo furono, ma quegli ancora, che vennero dopo lui. Ma perche meglio si sappia l'origine & il progresso d'vn Maestro tanto eccellente, cominciando da'suoi principii, dico che in Castel franco in sul Treuisano Nacque l'anno MCCCC-LXXVII. Giorgio dalle fattezze della persona & da la grādezza dell'animo chiamato poi co'l tempo GIOR GIONE. Il quale quantunque egli fusse nato di vmilissima stirpe, non fu però se non gentile & di buoni costumi in tutta sua vita. Fu alleuato in Vinegia, & dilettosi continouamente delle cose d'Amore, & piacqueli il suono del Liuto mirabilmente: Anzi tanto, che egli sonaua & cantaua nel suo tempo tanto diuinamente, che egli era spesso per quello adoperato a diuerse musiche, & onoranze, & ragunate di persone nobili. Attese al disegno, & lo gustò grandemente; & in quello la natura lo fauorì si forte, che egli innamoratosi di lei non voleua mettere in opera cosa, che egli da'l viuo non la ritraessi. Et tanto le fu suggetto, & & tanto andò imitandola: che non solo egli acquistò nome di auer passato Gentile & Giouanni Bellini; ma di competere con coloro che lauorauano in Toscana & erano Autori della maniera moderna. Diedegli la natura tanto benigno spirito: che egli nel colorito a olio & a fresco fece alcune viuezze & altre cose morbide, & vnite, & sfumate talmente negli scuri: che fu cagione che molti di quegli che erano allora eccellenti, confessassino lui esser' nato per metter lo spirto nelle figure: & per contraffar la freschezza della carne viua, piu che nessuno che dipignesse, non solo in Venezia, ma per tutto. Lauorò in Venezia nel suo principio molti quadri di Nostre donne, & altri ritratti di naturale, che son & viuissimi & belli; come ne può far

GIORGIONE

fede vno che è in Faenza in Casa Giouanni da Castel Bolognese intagliatore eccellente; che è fatto per il Suocero suo, lauoro veramente diuino; perche vi è vna vnione sfumata ne' colori, che pare di rilieuo piu che dipinto. Dilettossi molto del dipignere in fresco: & fra molte cose che fece, egli conduſſe tutta vna facciata di Ca Soranzo in su la piazza di San Polo. Nella quale oltra molti quadri & storie, & altre sue fantasie, si vede vn quadro lauorato a olio in su la calcina: cosa che ha retto alla acqua, al Sole, & al vento; & con seruatasi fino ad oggi. Crebbe tanto la fama di Giorgione per quella città che auendo il Senato fatto fabricare il Palazzo detto il Fondaco de' Todeschi al ponte del Rialto: ordinarono che Giorgione dipignesse a fresco la facciata di fuori: doue egli messoui mano si acese talmente nel fare; che vi sono teste & pezzi di figure molto ben fatte, e colorite viuacissimamente. & attese in tutto quello che egli vi fece, che traesse al segno delle cose viue: & non a imitazione nessuna della maniera. La quale opera è celebrata in Venezia; & famosa non meno per quello che e'ui fece: che per il comodo delle mercanzie, & vtilita del publico. Gli fu allogata la tauola di San Giouan' Grisostimo di Venezia che è molto lodata, per auere egli in certe parti imitato forte il viuo della natura. & dolceméte allo scuro fatto perdere l'ombre delle figure. Fugli allogato ancora vna storia che poi quando l'ebbe finita, fu posta nella scuola di San Marco in su la piazza di San Giouanni & Paulo, nella stanza doue si raguna l'Offizio, in compagnia di diuerse storie fatte da altri Maestri, nella quale è vna tempesta di mare, & barche che hanno fortuna, & vn Gruppo di figure in aria, & diuerse forme di diauoli che soffiano i venti, & altri in barca che remano. La quale per il vero è tale & si fatta che nè

pennello ne colore, ne inmaginazion'di mēte può esprimere la piu orrenda & piu paurosa pittura di quella, Auendo egli colorito si viuamente la furia dell'onde del mare: il torcere delle barche, il piegar' de'remi & il trauaglio di tutta quell'opera, nella scurità di quel tempo, per i lampi, & per l'altre minuzie che contraffece Giorgione, che e'si vede tremare la tauola, e scuotere quell'opera come ella fusse vera. Per la qual cosa certamente lo annouero fra que'rari che possono esprimere nella pittura il concetto de'loro pensieri. Auuenga che, mancato il furore: suole addormentarsi il pensiero: durandosi tanto tempo, a condurre vna opera grande. Questa pittura è tale per la bontà sua, & per lo auere espresso quel concetto difficile, che e'meritò di essere stimato in Venezia; & onorato da noi fra i buoni Artefici. Lauorò vn quadro d'vn CHRISTO che porta la croce, & vn Giudeo lo tira: il quale co'l tempo fu posto nella chiesa di Santo Rocco: & oggi per la deuozione che vi hanno molti, fa miracoli, come si vede. Lauorò in diuersi luoghi, come a Castel Franco, & nel Treuisano, & fece molti ritratti a vari principi Italiani: & fuor di Italia furon' mandate molte de l'opere sue, come cose degne veramente, per far testimonio che se la Toscana soprabbōdaua di artefici in ogni tempo, la parte ancora di là vicino a'monti non era abbandonata & dimenticata sempre dal Cielo. Mentre Giorgione attendeua'ad onorare & sè & la patria sua, nel molto conuersar che e'faceua per trattenere cō la musica molti suoi amici, si innamorò di vna Madonna, & molto goderono l'uno & l'altra de'loro amori. Auuenne che l'anno MDXI. ella infettò di peste nō ne sapédo però altro: & praticandoui Giorgione al solito, se li apiccò la peste di maniera, che in breue tempo nella eta sua di XXXIIII. anni, se ne passò a l'altra

GIORGIONE. 581

vita, non senza dolore infinito di molti suoi amici, che lo amauano per le sue virtù. Et ne increbbe ancora a tutta quella città: Pure tollerarono il danno & la perdita con lo essere restati loro duoi eccellēti suoi creati SEBASTIANO Viniziano che fu poi frate del Piōbo a Roma:& TIZIANO DACADOR' che non solo'lo paragonò ma lo hà superato grandemente. Come ne fanno fede le rarissime pitture sue, & il numero infinito de' bellissimi suoi ritratti di naturale, nō solo di tutti i principi Christiani, ma de' piu belli ingegni che sieno stati ne' tempi nostri. Costui da viuendo vita alle figure che è fa viue, come darà & viuo & morto fama & alla sua Venezia, & alla nostra terza maniera. Ma perche e' viue, & si veggono l'opere sue, non accade qui ragionarne.

ANTONIO DA COREGGIO PITTOR.

Forzasi bene spesso la benigna natura infondere tanta grazia ne' nostri artefici, con tanta diuinità nel maneggiare de' colori; che se e' fussero accompagnati da profondissimo disegno; ben farebbono stupire il Cielo, come egli empiono la terra di marauiglia. Ma sempre si è potuto vedere ne' nostri pittori, che quelli che hanno ben' disegnato, hanno auuto qualche imperfezzione nel colorire: & che molti che fanno perfetta vna qualche cosa particulare; lasciano poi per la maggior parte le cose loro piu imperfette, che perfette. Ilche per il vero nasce da la difficultà del

d iii

la arte; laquale ha da imitare tanti capi di cose che vno artefice solo non può farle tutte perfette. Laonde ben si può dire che e' sia non dico marauiglia, ma miracolo grandissimo che gli spiriti ingegnosi, faccino quello che e' fanno. Et i Toscani per auuentura in maggior numero certo che gli altri. Di che prouerbiata la madre dello vniuerso da infiniti a chi non pareua auere il debito loro in questa diuisione, fece degna la Lombardia de'l bellissimo ingegno di Antonio da Correggio pittore singularissimo. Il quale attese alla maniera moderna tanto perfettamente, che in pochi anni dotato dalla natura & esercitato dall'arte diuenne raro & marauiglioso artefice. Fu molto d'animo timido, & con incommodità di se stesso in continoue fatiche esercitò l'arte, per la famiglia che lo aggrauaua: & ancora che e' fusse tirato da vna bontà naturale, si affliggeua niente di manco piu del douere, nel portare i pesi di quelle passioni, che ordinariamente opprimono gli huomini. Era nell'arte molto maninconico, & suggetto alle fatiche di quella & grandissimo ritrouatore di qualsi voglia difficultà delle cose: come ne fanno fede nel Duomo di Parma vna moltitudine grandissima di figure, lauorate in fresco & ben finite, che sono locate nella tribuna grande di detta chiesa: nellequali scorta le vedute al di sotto in su con stupendissima marauiglia. Et egli fu il primo, che in Lombardia cominciasse cose della maniera moderna. Perche si giudica, che se l'ingegno di Antonio fosse vscito di Lombardia & venuto a Roma, auerebbe fatto miracoli, & dato delle fatiche a molti, che nel suo tempo furono tenuti grandi. Concio sia che essendo tali le cose sue, senza auere egli visto de le cose antiche o de le buone moderne: ne cessariamente ne seguita, che se le auesse vedute arebbe infinitamente migliorato l'opere sue: & crescendo

di bene in meglio farebbe venuto a'l fommo de' gradi. Tengafi pur per certo, che neffuno meglio di lui toccò colori;ne con maggior vaghezza o con piu rilieuo alcun artefice dipinfe meglio di lui, tanta era la morbidezza delle carni ch'egli faceua,e la grazia con che e' fi niua i fuoi lauori. Egli fece ancora in detto luogo due quadri grádi lauorati a olio, ne i quali fra gli altri, in vno fi vede vn' CHRISTO morto, che fu lodatifsimo. Et in San Giouanni in quella città fece vna tribuna in fresco, nellaquale figurò vna Noftra donna, che afcende in Cielo, fra moltitudine di angeli & altri Santi intorno: laquale pare impofsibile, ch' egli poteffe nõ efprimere con la mano, ma imaginare con la fantafia, per i belli andari de' panni, & delle arie, che e' diede a quelle figure. In Santo Antonio ancora di quella città dipinfe vna tauola, nellaquale è vna Noftra donna & Santa Caterina con San Girolamo colorita di maniera fi marauigliofa & ftupenda; che i pittori ammirano quella per colorito mirabile, & che non fi poffa quafi dipignere meglio. Fece fimilmente quadri, & altre pitture per Lombardia a molti Signori : & fra l'altre cofe fue, due quadri in Mantoua al Duca Federigo II. per mandare a lo Imperatore;cofa veramente degna di tanto principe. Lequali opere vedendo, Giulio Romano, diffe non auer mai veduto colorito neffuno, ch' aggiugneffe a quel fegno. L'uno era vna Leda ignuda, & l'altro vna Venere,fi di morbidezza colorito, & d'ombre di carne lauorate, che nõ pareuano colori, ma carni. Era in vna vn paefe mirabile: ne mai Lombardo fu, che meglio faceffe quefte cofe di lui: & oltra di cio capegli fi leggiadri di colore & con finita pulitezza sfilati & condotti;che meglio di quegli non fi può vedere. Eranui alcuni amori, che de le faette faceuano proua fu vna pietra, quelle d'oro, & di piombo,lauorati con

bello artificio Et quel che piu grazia donaua alla Venere, era vna acqua chiarissima & limpida, che correua fra alcuni sassi, & bagnaua i piedi di quella, & quasi nessuno ne occupaua. Onde nello scorgere quella candidezza cō quella delicatezza, faceua a gli occhi compassione nel vedere. Perche certissimamente Antonio meritò ogni grado & ogni onore viuo, & cō le voci & cō gli scritti ogni gloria dopo la morte. Desideraua Antonio, si come quello, ch'era aggrauato di famiglia, di cōtinuo risparmiare, & era diuenuto per ciò tanto misero che più nō poteua essere. Per il che si dice, che essēdoli stato fatto in Parma vn pagamento di sessanta scudi di quattrini; esso volendoli portare a Correggio, per alcune occorenzie sue carico di quelli si mise in camino a piedi: & per lo caldo grande, che era allora scalmanato dal Sole, beendo acqua per rinfrescarsi, si pose nel letto con vna grandissima febre, ne di quiui prima leuò il capo, che fini la vita nell'eta sua d'anni XL.o circa. Lasciò suo discepolo FRANCESCO MAZZOLA, Parmigiano, ilquale lo imitò grandemente. Furono le pitture sue circa il MDXII. Et fece alla pittura grandissimo dono ne' colori da lui maneggiati come vero maestro: & fu cagione che la Lombardia aprisse per lui gli occhi, doue tanti belli ingegni si son visti nella pittura, seguitandolo in fare opere lodeuoli & degne di memoria: Perche mostrandoci i suoi capegli fatti cō tanta facilità nella difficultà del fargli, ha insegnato come è si abbino a fare. Di che gli debbono eternamente tutti i pittori. Ad instanzia de' quali gli fu fatto questo epigramma.

ANTONIO A COREGIO.

Huius cum regeret mortales spiritus artus
Pictoris, charites supplicuere Ioui.

Non alia pingi dextra Pater alme rogamus:
Hunc præter, nulli pingere nos liceat.
Annuit his uotis summi regnator olympi:
Et iuuenem subito sydera ad alta tulit
Vt posset melius Charitum simulacra referre
Præsens: & nudas cerneret inde Deas.

Et appresso quest'altro ancora.

Distinctos homini quantum natura capillos
Efficit, Antoni dextra leuis docuit.
Effigies illi uarias Terræque Marisque
Nobile ad ornandas ingenium fuerat.
Coregium Patria, Eridanus mirantur & Alpes:
Mœstaque pictorum turba dolet tumulo.

Fu in questo tempo medesimo ANDREA del GOBBO Milanese, pittore & coloritore molto vago, di mano del quale sono sparse molte opere nelle case per Milano sua patria: & alla Certosa di Pauia vna tauola grande con la Assunzione di Nostra donna, ma imperfetta, per la morte che li sopra venne; laqual tauola mostra quanto egli fusse eccellente, & amatore delle fatiche della arte.

PIERO DI COSIMO PITTORE FIORENTINO

Hi pensasse à' pericoli de' virtuosi, & a gli incomodi che e' sopportano ne la vita; si starebbe per auuentura assai bene lontano da la virtù. Considerando massimamente, che se bene ella fa di bellissimi ingegni; ella ne fa ancora de tanto astratti & difformi da gli altri: che fuggendo la pratica de gli huomini, cercano solamente la solitudine. Il che faccendo a comodo loro; incorrono in maggiore incommodo de la vita: Et lasciãdosi manomettere da la nebbia de la da pocaggine; mostrano a' popoli fare cio che e' sanno, per lo amore che e' portano a la filosofia anzi piu tosto furfanteria, che tale è veramente questa loro. Et certamente non è che il bene & il buono non li piaccia, & che auendone non l'usassero; ma faccendo de la necessità virtù, non vogliono, che altri vada ne le stanze loro, per non vedere le loro meschinità; ricoperte da bizarria o da altro spirito filosofico. Et hanno questi il core tanto amaro nel vedere l'azzioni d'altri studiosi, & eccellenti; considerando il monte d'altri esser maggior del loro: che sotto spezie di dolcezza danno morsi terribili, iquali le piu volte tornano in danno loro; si come la stessa vita fantastica, gli conduce à fini miserabili, come apertamente potè vedersi in tutte le azzioni di Piero di Cosimo. Ilquale a la virtù che egli ebbe, se fusse stato piu domestico & amoreuole uerso gli amici, il fine de la sua vecchiezza non sarebbe stato

meschino: Et le fatiche durate da lui ne la giouanezza gli sarebbono state alimento fino a la morte. Doue non facendo seruigio ad alcuno, non potè essere mentre che visse aiutato da nessuno. Ma venendo piu al particulare dico che mentre che Cosimo Rosselli lauoraua in Fiorenza, gli fu raccomandato vn giouanetto per douere imparar l'arte della pittura di età di anni XII. il cui nome fu Piero: ilquale aueua da natura vno spirito molto eleuato, & era molto stratto e vario di fantasia, dagli altri giouani che stauono con Cosimo per imparare la medesima arte. Costui era qualche volta tanto intento a quello che faceua, che ragionando di qualche cosa, come suole auenire, nel fine del ragionamento, bisognaua rifarsi da capo a ricotargniene, essendo ito co'l ceruello ad vn'altra sua fantasia. Era costui tanto amico de la solitudine, che non aueua piacere se non quando pensoso da se solo poteua andarsene fantasticando: Et fare i suoi Castelli in Aria. Voleua gli vn ben grande Cosimo suo maestro, perche se ne seruiua talmente ne le opere sue: che spesso spesso gli faceua condurre molte cose, che erano d'importanza: conoscendo che Piero aueua & piu bella maniera & miglior giudizio di lui. Per questo lo menò egli seco a Roma, quado ui fu chiamato da Papa Sisto per farle storie de la capella; in vna de le quali Piero fece vn paese bellissimo come si disse nella vita di: Cosimo fece & in Fiorenza molti quadri a piu cittadini, sparsi per le lor case, che ne ho visti de molto buoni: & cosi diuerse cose a molte altre persone, & ne la chiesa di santo spirito di Fiorenza lauorò alla capella di Gino Capponi, vna tauola che vi è dentro vna visitazione di Nostra donna, con San Nicolao, & vn Santo Antonio che legge con vn par d'occhiali al naso, che è molto pronto. Quiui contraffece vn libro di carta pecora vn pò vec-

chio, che par vero, & così certe palle a quel San Niccolò con certi lustri ribattendo i barlumi & i riflessi l'una nella altra, che si conosceua in fino allora la stranezza del suo ceruello, & il cercare che e' faceua de le cose difficili. & bene lo dimostrò meglio dopo la morte di Cosimo, che egli del continuo staua rinchiuso: Et non si lasciaua veder lauorare, & teneua vna vita da huomo piu tosto bestiale che vmano. Non voleua che le stanze si spazzassino, voleua māgiare allora che la fame veniua, & non voleua che si zappasse o potasse i frutti dello orto, anzi lasciaua crescere le viti, & andare i tralci per terra, & i fichi non si potauon mai, ne gli altri alberi, anzi si contentaua veder saluatico ogni cosa, come la sua natura: Allegando che le cose d'essa natura bisognia lassarle custodire a lei, senza farui altro. Reccauasi spesso a veder o animali o erbe o qualche cosa che la natura fa per istranezza, et accaso di moltevolte: e ne aueua vn cōtento o vna satisfazione che lo furaua tutto a sè stesso. Et replicaualo ne suoi ragionamēti tante volte, che veniua taluolta, ancor che e' sen'auesse piacere, a fastidio. Fermauasi tall'ora a considerare vn muro doue lungamente fusse stato sputato da persone malate, & ne cauaua le battaglie de' cauagli, & le piu fantastiche città, & piu gran paesi che si uedesse mai, simil faceua de i nuuoli de la aria. Diede opera al colorire a olio, auendo uisto certe cose di Lionardo fumeggiate, & finite con quella diligenzia estrema, che soleua Lionardo quando e' voleua mostrar l'arte, & così Piero piacendoli quel modo cercaua imitarlo, quantunque egli fusse poi molto lontano da Lionardo, & da l'altre maniere assai strauagante: Perche bene si può dire, che e' la mutasse quasi accio che e' faceua. Et se Piero non fusse stato tanto astratto, & auesse tenuto piu conto di sè nella vita, che egli non fece; arebbe

fatto conoscere il grande ingegno che egli aueua, di maniera che sarebbe stato adorato, doue egli per la bestialità sua, fu piu tosto tenuto pazzo, ancora che egli non facesse male se non à se solo nella fine, & benefizio & vtile con le opere a la arte sua. Per laqual cosa douerrebbe sempre ogni buono ingegno, & ogni eccellente artefice ammaestrato da questi esempli auer gli occhi alla fine. Fu allogato a Piero vna tauola a la capella de Tedaldi nella chiesa de' frati de' Serui, doue eglino tengono la veste & il guanciale di San Filippo lor Frate: Nella quale finse la Nostra donna ritta che è rileuata da terra in vn dado, & con vn libro in mano senza il figliuolo, che alza le testa al cielo, et sopra quella è lo Spirito Santo che la illumina. Ne ha voluto che altro lume che quello che fa la colomba, lumeggi & lei & le figure che le sono intorno, come vna Santa Margherita & vna Santa Caterina che la adorano ginochioni, & ritti son a guardarla San Pietro & San Giouanni Euangelista, insieme con San Filippo Frate de' Serui, & Santo Antonino Arciuescouo di Firenze. Oltra che ui fece vn paese bizarro, & per gli alberi strani, & per alcune grotte, & per il vero ci sono parti bellissime, come certe teste che mostrano et disegno & grazia: oltra il colorito molto continouato. Et certamente che Piero possedeua grandemente il colorire a olio. Feceui la predella con alcune storiette piccole, molto ben fatte: & in fra l'altre ve nè vna, quando Santa Margherita esce de'l ventre del serpente, che per auer fatto quello animale & contraffatto & brutto, nó penso che in quel genere si possa veder meglio: mostrando il veleno per gli occhi, il fuoco, e la morte, in vno aspetto veramente pauroso. Et certamente che simil cose non credo che nessuno le facesse meglio di lui ne le imaginasse a gran pezzo, come ne può render

e iii

testimonio vn mostro Marino, che egli fece & donò al Magnifico GIVLIANO DE MEDICI, che per la deformità sua è tanto strauagante bizarro & fantastico, che pare impossibile che la natura usasse & tanta deformità, & tanta stranezza nelle cose sue. Questo Monstro è oggi ne la guardarobba del DVCA COSIMO DE MEDICI, così come egli & apresso di S.E. pur di mano di Piero vn libro d'animali de la medesima sorte, bellissimi & bizarri, tretteggiati di penna diligentissimamente, & con una pazienza inestimabile condotti. il quale libro gli fu donato da M. Cosimo Bartoli proposto di San Giouanni mio amicissimo & di tutti i nostri artefici come quello che sépre si è dilettato, & ancora si diletta di tale mestiero. Fece parimente in casa di Francesco del Pugliese intorno a vna camera diuerse storie di figure piccole, ne si può esprimere la diuersità de le cose fantastiche che egli in tutte quelle si dilettò dipignere, & di casamenti, & d'animali, & di abiti, & strumenti diuersi, & altre fantasie che gli souennono, per essere storie di fauole, come un quadro di Marte & Venere con i suoi Amori, & Vulcano fatto con vna grande arte & con vna pazienza incredibile. Dipinse Piero per Filippo Strozzi vecchio, vn quadro di figure piccole, quando Perseo libera Andromeda da'l Monstro, che v'è dentro certe cose assai belle. Ilquale è oggi in Camera di Lorenzo suo figliuolo. Era molto amico di Piero Lospedalingho de li innocenti, & volendo far fare vna tauola che andaua all entrata di chiesa a man manca la allogò a Piero, ilquale con suo agio la condusse al fine: ma prima fece disperare lo Spedalingho; che non ci fu mai ordine che la vedesse se non finita, & quanto ciò gli paresse strano e per l'amicizia, & per il souuenillo tutto il dì di danari & non vedere quel che si faceua, egli stesso lo dimo

strò,che allultima paga nō gliele voleua dare, se nó ve
deua l'opera:Ma minacciato da Piero che guasterebbe
quel che aueua fatto,fu forzato dargli il resto, & con
maggior collora che prima auer pazienza che la met-
tesse su,& in questa sono veramente assai cose buone.
Prese a fare per vna cappella vna tauola ne la chiesa di
San Piero Gattolini,& ui fece una Nostra donna a se-
dere con quatro figure intorno,& due angeli in aria,
che la incoronano : Opera condotta con tanta diligen
zia,che n'aquistò lode,& onore.Fece vna tauoletta de
la concezzione nel tramezo de la chiesa di S. Frācesco
da Fiesole laquale è assai buona cosetta,sendo le figu-
re non molto grandi. Lauorò per Giouan Vespucci
che staua dirimpetto a San Michele della via de Serui
doue è oggidi Pier Saluiati alcune storie baccanarie
che sono intorno a vna camera:nellequali fece sì stran'
fauni,satiri,& siluani & putti è baccanti:che è vna ma
rauiglia a vedere la diuersità de' Zaini & delle vesti et
la varietà delle cere caprine, con vna grazia & imita-
zione verissima.Euui in vna storia Sileno a cauallo su
vno asino cō molti fanciulli, chi lo regge,& chi gli da
bere,& si vede vna letizia al viuo,fatta con grande in-
gegno. Et nel vero si conosce in quel che si vede di
suo, vno spirito molto vario, & astrattato da gli altri:
& vna certa sottilità nello inuestigare certe sottigliez
ze della natura,che penetrano, senza guardare a tem-
po o fatiche, solo per suo diletto, & per il piacere del-
la arte,& nó poteua gia essere altrimenti:perche inna-
morato di lei,non curaua de' suoi comodi:& si riduce
ua a mangiar continuamente oua sode, che per rispiar
mare il fuoco, le coceua quando faceua bollir la colla:
& non sei o otto per volta,ma vna cinquantina:tenē-
dole in vna sporta;che consumaua a poco a poco. Nel-
laquale vita così strattamente godeua;che l'altre appet

to alla sua gli pareuano seruitù. Aueua a noia il piagner de' putti; il tossir' de gli huomini, il suono delle campane; il cantar de' frati: & quando diluuiaua il Cielo d'acqua, aueua piacere di veder rouinarla a piombo da tetti;& stritolarsi per terra. Aueua paura grandissima de le saette:& quando è tonaua straordinariamente, si inuiluppaua nel mantello;& serrato le finestre & l'uscio della camera, si reccaua in vn cantone finche passasse la furia. Nel suo ragionamento era tanto diuerso & vario, che qualche volta diceua si belle cose che faceua crepar delle risa altrui. Ma per la vecchiezza vicino gia ad anni 80. era fatto si strano & fantastico; che non si poteua piu seco. Non voleua che i garzoni gli stessino intorno; di maniera che ogni aiuto per la sua bestialità gli era venuto meno. Veniuagli voglia di lauorare,& per il parletico non poteua. Et entraua in vna collora, che voleua sgarare le mani che stessino ferme & mentre che è borbotaua o gli cadeua la mazza da poggiare o veramente i pennelli, che era vna compassione. Adirauasi con le mosche & gli daua noia infino a lombra: & cosi ammalatosi di vecchiaia, & visitato pure da qualche amico, era pregato, che douesse acconciarsi con DIO: Ma non li pareua auere a morire: & tratteneua altrui doggi in domane: Nò che è non fussi buono,è non auessi fede, che era zelantissimo ancor che nella vita fusse bestiale. Ragionaua qualche volta de tormenti che per i mali fanno distruggere i corpi & quanto stento patisce chi consumando gli spiriti apoco apoco si muore ilche è vna gran miseria. Diceua male de medici, degli speziali,& di coloro che guardano gli ammalati, & che gli fanno morire di fame; oltra i tormenti de gli sciloppi, medicine, cristeri, & altri martorii, come il non essere lasciato dormire quando tu ai sonno, il fare testamento, il veder piagnere i parenti

reî parenti & lo ſtare in camera al buio: & lodaua la giuſtizia, che era coſi bella coſa, l'andare a la morte; & che ſi vedeua tãta aria, & tanto popolo; che tu eri confortato con i confetti & con le buone parole; Aueui il prete, & il popolo che pregaua per te; & che andaui cõ gli Angeli in paradiſo: che aueua vna gran ſorte, chi n'uſciua a vn tratto. Et faceua diſcorſi & tiraua le coſe a' piu ſtrani ſenſi, che ſi poteſſe vdire. La onde per ſi ſtrane ſue fantaſie viuendo ſtranamente ſi conduſſe a tale, che vna mattina fu trouato morto appie d'una ſcala: l'anno MDXXI. Et in San Pier Maggiore gli fu dato ſepoltura: ne è mancato poi chi per le ſue azzioni gli abbi fatto memoria di epitaffi che metto ſolamẽte queſto.

PIERO DI COSIMO PITTOR F.

S'io ſtrano, & ſtrane fur le mie figure;
Diedi in tale ſtranezza & grazia & arte;
Et chi Strana il diſegno a parte a parte
Da moto, forza, & ſpirto alle pitture.

Molti furono i diſcepoli di coſtui, & tali che non accade farne menzione, ſe non di Andrea del Sarto, il quale per il vero fu piu raro & piu eccellente di Piero; come dimoſtrano l'opere ſue. Et di coſtui al ſuo luogo faremo la vita.

BRAMANTE DA VRBINO ARCHITETTORE.

I grandissimo giouamento alla Architettura fu veramente il moderno operare di Filippo Brunellesco: Auendo egli cōtrafatto l'opere egregie de'piu dotti & marauigliosi antichi, per esemplo tolti da lui, a questa nuoua imitazione del buono,& a conseruazione del bello, ch'egli poi seguitando gli edifici, mise a luce nell'opere sue. Ma non fu manco necessario a'l secolo nostro il creare Giulio II. Pontefice animoso, & nel lasciar memorie di se curiosissimo; Perche stante questa sua ardentissima voglia era necessario, che Bramante in questo tempo nascesse, accio seguitando le vestigie di Filippo facesse a gli altri dopo lui strada sicura nella professione della architettura, essendo egli di animo, valore, ingegno, & scienza in quella arte nō solamente teorico, ma pratico & esercitato sommamente. Nè poteua la natura formare vno ingegno piu spedito che esercitasse & mettesse in opera le cose della arte, con maggiore inuenzione, & misura: & con tanto fondamento quanto costui. Giouò ben'molto alla virtù sua il trouare vn principe; il che a gli ingegni grandi auuiene rare volte: a le spese del quale, e' potesse mostrare il valore dello ingegno suo; & quelle artificiose difficultà, che nella architettura mostrò Bramante. La virtu del quale si estese tanto ne gli edifici da lui fabricati, che le modanature delle cornici, i fusi delle colonne, la grazia de' capitegli,

le base, le mensole, & i cantoni, le volte, le scale, i risalti; & ogni ordine d'architettura tirato per consiglio o modello di questo artefice; riusci sempre marauiglioso a chiunque lo vide. La onde quello obligo eterno, che hanno gli ingegni, che studiano sopra i sudori antichi, mi pare, che ancora lo debbano auere alle fatiche di Bramante. Perche se pure i Greci furono inuentori della architettura e i Romani imitatori, Bramante nó solo imitandogli con inuenzion nuoua ci insegnò, ma ancora bellezza & difficultà accrebbe gran dissima all'arte, la quale per lui imbellita oggi veggiamo. Costui nacque in castello Durante nello stato di Vrbino, d'vna pouera persona, ma di buone qualità; Et nella sua fanciullezza oltra il leggere & lo scriuere, si esercitò grandemente nello abbaco. Ma il padre che aueua bisogno che e'guadagnasse, vedendo che egli si dilettaua molto del disegno; lo indirizzò ancora fanciulletto a l'arte della pittura: nella quale studiò egli molto le cose di FRA BARTOLOMEO, altrimeti FRA CARNOVALE DA VRBINO; che fece la tauola di Santa Maria della Bella in Vrbino. Ma perche egli sempre si dilettò de le architettura & de la prospettiua si parti da castel Durante; & condottosi in Lombardia, andaua ora in questa, ora in quella città, lauorando il meglio che e'poteua; Non però cose di grande spesa, o di molto onore, non auendo ancora ne nome, ne credito. Per ilche deliberatosi di vedere almeno qual cosa notabile, si trasferi a Milano per vedere il duomo doue allora si trouaua vn' CESARE CESARIANO, reputato buono Geometra; & buono Architettore; il quale comentò vitruuio: & disperato di non auerne auuto quella remunerazione che egli si aueua promessa, diuentò si strano, che non volse piu operare, & diuenuto saluatico mori piu da bestia che da persona.

Eraui ancora vn' BERNARDINO da TRIVIGLIO Milanese ingegniere & architettore del duomo, & disegnatore grandissimo; il quale da Lionardo da Vinci fu tenuto maestro raro: ancora che la sua maniera fusse crudetta, & alquanto secca nelle pitture. Vedesi di costui in testa del chiostro delle grazie vna resurressione di CHRISTO, con alcuni scorti bellissimi: & in San Francesco vna Cappella a fresco, dentroui la morte di San Piero & di San Paulo. Ma per tornare a Bramante, considerata che egli ebbe questa fabbrica & conosciuti questi ingegneri; si inanimi di sorte: che egli si risoluè del tutto, darsi a l'architettura. La onde partitosi da Milano, se ne venne a Roma innanzi lo anno Santo del MD. doue conosciuto da alcuni suoi amici & del paese, & Lombardi, gli fu dato da dipignere a San Giouanni Laterano sopra la porta Santa; che s'apre per il Giubbileo, vna arme di Papa Alessandro VI. lauorata in fresco, con angeli & figure, che la sostengono. Aueua Bramante recato di Lombardia, & guadagnati in Roma a fare alcune cose, certi danari; i quali con vna masserizia gradissima spendeua: desideroso poter viuer del suo; & insieme senza auere a lauorare, potere agiatamente misurare tutte le fabriche antiche di Roma: Et messoui mano, solitario & cogitatiuo sen'andaua: & fra non molto spazio di tempo misurò quanti edifizii erono in quella città & fuori per la campagna. Et scoperto in questo modo l'animo di Bramante. Il Cardinale di Napoli datoli d'occhio prese a fauorirlo. Donde Bramante seguitando lo studio, essendo venuto voglia al Cardinal detto di far rifare a frati della Pace il chiostro, di Treuertino, ebbe il carico di questo chiostro. Perilche desiderando di acquistare & di gratuirsi molto quel Cardinale, si messe a l'opera con ogni industria & diligenzia; & prestamente & per

fettamente la conduffe al fine. Et ancora che egli non fuffe di tutta bellezza : gli diede grandifsimo nome per non effere in Roma molti che attendefsino alla Architettura, con tanto amore, ſtudio, & preſtezza, quanto Bramante. Peruenne la fama di queſta preſtezza a gli orecchi di Giulio ſecondo; il quale per ciò gli meſſe in mano l'opera de i corridori di Beluedere, i quali furono da lui con grandifsima preſtezza condotti. Et era tanta la furia di lui che faceua, & del Papa, che aueua voglia, che tali fabriche non ſi muraſſero, ma naſceſſero: che i fondatori portauano di notte la ſabbia e il pacone fermo della terra, & la cauauano di giorno in preſenza a Bramante; perch'egli ſenza altro vedere faceua fondare: La quale inauuertenza, fu cagione, che le ſue fatiche ſono tutte crepate, & ſtanno a pericolo di ruinare: come fece queſto medeſimo corridore: del quale vn pezzo di braccia ottanta ruinò a terra al tempo di Clemente VII. & fu rifatto poi da Papa Paulo III: & egli ancora lo fece rifondare & ringroſſare. Sono di ſuo in Beluedere molte ſalite di ſcale variate ſecondo i luoghi ſuoi alti & baſsi, coſa belliſsima có ordine Dorico, Ionico, & Corintio opera códotta con ſomma grazia. Et aueua di tutto fatto vn modello, che dicono eſſere ſtato coſa marauiglioſa: come ancora ſi vede il principio di tale opera coſi imperfetta. Fece oltra queſto vna ſcala a chiocciola ſu le colonne che ſalgono, ſi che a cauallo vi ſi camina: nellaquale il Dorico entra nello Ionico & coſi nel Corintio & de l'vno ſalgono ne l'altro: coſa condotta con ſomma grazia & con artifizio certo eccellente; la quale non gli fa manco onore, che coſa che ſia quiui di man ſua. Perilche meritò da'l Papa, che ſommamente lo amaua per le ſue virtù di eſſere fatto degno dell'ufficio del piombo: nel quale fece vno edificio da improntar le bolle con

vna vite molto bella. Si risolue il Papa di mettere in strada Giulia da Bramante indrizzata tutti gli vffici & le ragioni di Roma in vn luogo, per la comodità, ch'a i negoziatori aueria recato nelle faccéde: essendo continuamente fino allora state molto scomode. Onde Bramante diede principio al palazzo, ch'a San Biagio su'l Teuere si vede, nel quale è ancora vn tépio Corintio non finito, cosa molta rara, & il resto del principio di opera rustica bellissimo. Fece ancora a San Pietro a Montorio di Treuertino nel primo chiostro vn tempio tondo, del quale non può di proporzione, ordine, e varietà imaginarsi, & di grazia il piu garbato ne meglio inteso; & molto piu bello sarebbe, se susse tutta la fabbrica del chiostro che nó è finita condotta come si vede in un suo disegno. Fece fare in Borgo il palazzo, che fu di Raffaello da Vrbino lauorato di mattoni & di getto con casse le colonne & le bozze di opera Dorica & rustica, cosa molto bella & inuenzion' nuoua, del fare le cose gettate. Fece ancora il disegno & ordine dell'ornamento di Santa Maria da Loreto, che da Andrea Sansouino fu poi continuato; & infiniti modelli di palazzi & tempii, i quali sono in Roma & per lo stato della Chiesa. Era tanto terribile l'ingegno di questo marauiglioso artefice: che e'rifece vn disegno grandisimo per restaurare & dirizzare il palazzo del Papa. Et tanto gli era cresciuto l'animo vedendo le forze del Papa, & la volontà sua corrispondere allo ingegno, & alla voglia, che esso aueua; che sentendolo auere volontà di buttare in terra la Chiesa di Santo Pietro per rifalla di nuouo; gli fece infiniti disegni. Ma fra gli altri ne fece vno, che fu molto mirabile; doue egli mostrò quella intelligenzia, che si poteua maggiore. Et cosi resoluto il Papa di dar' principio alla grādissima & terribilissima fabbrica di San Pietro; ne

BRAMANTE

fece rouinare la metà;& postoui mano con animo che di bellezza, arte, inuenzione, & ordine, cosi di grandezza, come di ricchezza,& d'ornamento auessi a passare tutte le fabbriche che erāo state fatte in quella Città dalla potenzia di quella Republica;& dall'arte & ingegno di tanti valorosi maestri; con la solita prestezza la fondò, & in gran parte innanzi alla morte del Papa & sua, la tirò alta fino a la cornice, doue sono gli archi a tutti i quattro pilastri, & voltò quegli con somma prestezza & arte. Fece ancora volgere la cappella principale, douè la nicchia, attendendo insieme a far tirare inanzi la cappella che si chiama del Re di Francia.
Egli trouò in tal lauoro il modo del buttar le volte cō le casse di legno, che intagliate, vengano co' suoi fregi & fogliami di mistura di calce: Et mostrò ne gli archi, che sono in tale edificio, il modo del voltargli cō i ponti impiccati; come abbiamo veduto seguitare poi da Anton da San Gallo. Vedesi in quella parte, ch'è finita di suo, la cornice, che rigira attorno di dentro correre in modo con grazia, che il disegno di quella non può nessuna mano meglio in essa leuare & sminuire. Si vede ne suoi capitegli, che sono a foglie di vliuo di dentro, & in tutta l'opera Dorica di fuori stranamente bellissima, di quanta terribilità fosse l'animo di Bramāte: che in vero s'egli auesse auuto le forze eguali allo ingegno, di che aueua adorno lo spirito: certissimamēte aurebbe fatto cose inaudite piu che non fece. Fu persona molto allegra & piaceuole, & si dilettò sempre di giouare a prossimi suoi: Et dicesi che non fu molto inclinato a la religione: ma amicissimo delle persone ingegnose, & fauoreuole, a quelle in ciò che è poteua: come si vede, che elgli fece al grazioso Raffaello Sanzio da Vrbino, pittor celebratissimo, che da lui fu condotto a Roma. Sempre splendidissimamē-

te si onorò, & visse: & al grado, doue i meriti della sua vita l'aueuano posto, era niente quel che aueua, apetto a quello, che egli aurebbe speso. Dilettauasi de la Poesia, & volentieri vdiua & diceua in prouiso in su la lira, & componeua qualche sonetto, se non cosi delicato come si vsa ora, graue almeno & senza difetti. Fu grandemente stimato da i Prelati, & presentato da infiniti signori, che lo conobbero, Ebbe in vita grido grandissimo, & maggiore ancora dopo morte, perche la fabbrica di San Piero restò a dietro molti anni. Visse Bramante anni LXX. e in Roma con onoratissime esequie fu portato dalla corte del Papa & da tutti gli scultori architettori & pittori. Fu sepolto in San Piero l'anno MDXIIII. Et è stato dipoi onorato con questo epitaffio.

Magnus Alexander, magnam cum conderet urbem
 Niliacis oris, Dinocraten habuit.
Sed si Bramantem tellus antiqua tulisset;
 Hic Macedum Regi gratior esset eo.

Fu di grandissima perdita all'architettura la morte di Bramante, ilquale fu inuestigatore di molte buone arti, aggiunse a quella, come l'inuenzione del buttar le volte di getto, & lo stucco, l'uno & l'altro vsato da gli antichi, ma stato perduto da le ruine loro fino al suo tempo. Onde quegli, che vanno misurando le cose antiche d'architettura, trouano in quelle di Bramante non meno scienza & disegno, che si faccino in tutte quelle. Onde puo renderfi a quegli, che conoscono tal perfessione vno de gli ingegni rari, che hanno illustrato il secol nostro. Lasciò suo domestico amico GIVLIAN LENO, che molto valse nelle fabbriche de' tempi suoi.

FRA

FRA BARTOLO-
MEO DI SAN MARCO
PITTOR FIORENTINO.

Are volte fa la natura nascere vn buono ingegno & vno artefice mansueto; chi di quiete & di bontà in qualche tempo non lo prouegga come ella fece a Baccio da la porta a San Piero Gattolini di Fiorenza, al secolo cosi detto, pittore tenuto eccellente, & coloritore vago & raro. Stette costui nella sua giouanezza con Cosimo Roselli per i primi principii della pittura; per laquale egli punto dalle concorrenze de gli artefici suoi, per il voto dello onore fece molte fatiche nella giouanezza sua: & in quelle perseuerando peruenne ad vltima perfezzione di quel grado, che per fama & per opre s'acquista studiando. Si partì da Cosimo, & lauorò alla porta San Piero Gattolini nelle sue case: nellequali fece molti quadri di pittura: Per il che la fama sua si diuulgò talmente, che da Gerozzo di Monna Venna Dini gli fu fatta allogazione d'una cappella nel cimiterio, doue sono l'ossa de' morti nello spedale di Santa Maria Nuoua: & cominciuoi vn giudicio a fresco il quale condusse con tanta diligenza & bella maniera in quella parte, che' finì; che acquistandone grandissima fama, oltra quella, che aueua, molto fu celebrato per hauer' egli con bonissima cósiderazione espresso la gloria del paradiso & CHRISTO con i dodici Apostoli giudicare le dodici tribu, lequali con bellissimi panni sono morbidamente colorite. Oltra che si vede nel disegno che restò a finirsi

queste figure che sono iui tirate all'inferno la disperazione, il dolore, & la vergogna della morte eterna; cosi come si conosce la contentezza, & la letizia, che sono in quelle che si saluano ancora che questa opera rimanesse imperfetta, auendo egli piu voglia d'attendere alla religione che alla pittura. Perche trouandosi in questi tempi in San Marco fra Girolamo Sauonarola da Ferrara, dell'ordine de' Predicatori, teologo famosissimo: & continouando Baccio la vdienza delle prediche sue, per la deuozione, che in esso aueua; prese strettissima pratica con lui, & dimoraua quasi continuamente in conuento auendo anco con gli altri frati fatto amicitia. Auuenne che vn giorno si leuarono le parti contrarie a fra Girolamo per pigliarlo, & metterlo nelle forze della giustitia, per le seditioni, che aueua fatte in quella città. Ilche vedendo gli amici del frate, si ragunarono essi ancora, in numero piu di cinquecento : & si rinchiusero dentro in San Marco; & Baccio insieme con esso loro, per la grandissima affezzione, che egli aueua a quella parte. Vero è che essendo pure di poco animo anzi troppo timido & vile, sentendo poco appresso dare la battaglia al Conuento, & ferire & vccidere alcuni, cominciò a dubitare fortemé te di se medesimo. Per il che fece voto se e' campaua da quella furia, di vestirsi subito l'abito di quella religione: & interamente poi lo osseruò. Con ciò sia che finito il rumore, & preso & condannato il frate alla morte, egli in quello stesso conuento si fece frate; con grandissimo dispiacere di tutti gli amici suoi, che infinitamente si dolsero di auerlo perduto. & massime per sentire che egli aueua postosi in animo di non attendere piu alla pittura. La onde MARIOTTO ALBERTINELLI fido amico & compagno suo, a' preghi di Gerozzo Dini prese le robbe da fra Bartolomeo, che cosi

la chiamò il Priore nel vestirgli l'abito, & l'opra dell'ossa di Santa Maria Nuoua condusse a fine. Stauasi fra Bartolomeo in conuento, non attédendo ad altro che a gli vffici diuini & alle cose della regola ancora che pregato molto dal priore & da gli amici suoi piu cari, che e' facesse qualche cosa di pittura. Et era gia passato il termine di quattro anni che egli non aueua voluto lauorar nulla, ma stretto poi da Bernardo del Bianco amico suo & del priore, in fine cominciò a olio nella Badia di Fiorenza vna tauola di San Bernardo, che scriue; & nel vedere la Nostra donna, portata co'l putto in braccio da molti angeli & putti, da lui coloriti pulitamente, sta tanto contemplatiuo; che bene si conosce in lui vn' non sò che di celeste; che resplende in quella opera, a chi la considera attentamente, doue molta diligenza & amor pose insieme con vno arco lauorato a fresco, che vi è sopra. Fece ancora alcuni quadri per Giouanni Cardinale de Medici, & dipinse per Agnolo Doni vn quadro di vna Nostra donna. Venne in questo tempo Raffaello da Vrbino pittore a imparare l'arte a Fiorenza, & insegnò i termini buoni della prospettiua a fra Bartolomeo : perche essendo Raffaello volonteroso di colorire nella maniera del frate, & piacendogli il maneggiare i colori & lo vnir suo, con lui di continuo si staua. Fece in quel tempo vna tauola con infinità di figure in San Marco di Fiorenza, oggi è appresso al Re di Francia, che fu a lui donata, & in San Marco molti mesi si tenne a mostra. Poi ne dipinse vn' altra in quel luogo doue è posto infinito numero di figure, in cambio di quella che si mandò in Francia : nella quale sono alcuni fanciulli in aria, che volano, tenendo vn' padiglione aperto con arte & con buon disegno & rilieuo tanto grande, che paiono spiccarsi da la tauola : & coloriti di colore di carne

moſtrano quella bontà & quella bellezza, che ogni ar-
tefice valente cerca di dare alle coſe ſue, laquale opera
ancore oggi per eccellentiſsima ſi tiene. Sono molte fi
gure in eſſa intorno a vna Noſtra donna tutte lodatiſ-
ſime, ma tra l'altre vi fece vn S. Bartolomeo ritto, che
merita lode grandiſsima inſieme con due fanciulli, che
ſuonano vno il luto, & l'altro la lira a l'un'de qua-
li hà fatto raccorre vna gamba, & poſarui ſu lo ſtru-
mento, le man' poſte alle corde in atto di diminuire, l'o
rechio intento all'armonia, & la teſta volta in alto, con
la bocca alquanto aperta, d'una maniera, che chi lo
guarda non puo diſcrederſi di non auere a ſentire an-
cor'la voce. Simile fa l'altro, che acconcio per lato, cõ
vno orechio appoggiato alla lira, par che ſenta l'ac-
cordamento che fa il ſuono con il liuto, & con la voce
mentre che facendo tenore egli cõ gli occhi a terra va
ſeguitando, con tener fermo & volto l'orechio al com
pagno, che ſuona & canta, auuertenzie & ſpiriti vera-
mente ingegnoſi, & coſi ſtando quelli a ſedere & veſti
ti di velo, che marauiglioſi, & induſtrioſamente dalla
dotta mano di frà Bartolomeo ſono condotti, & tutta
l'opera con ombra ſcura ſfumatamente cacciata. Fece
poco tempo dopò vn'altra tauola dirimpetto a quella
laquale è tenuta buona, dentroui la Noſtra donna &
altri Santi intorno. Meritò lode ſtraordinaria auendo
introdotto vn'modo di fumeggiar le figure, che all'ot
tima arte aggiungono vnione marauiglioſa talmente
che paiono di rilieuo & viue lauorate con ottima ma-
niera a perfezzione. Sentendo egli nominare l'opre
egregie di Michele Agnolo fatte a Roma coſi quelle
del grazioſo Rafaello, sforzato dal grido, che di con-
tinuo vdiua de le marauiglie fatte da i due diuini ar-
tefici, cõ licenza del priore ſi traſferi a Roma doue trat
tenuto da frà Mariano Fetti frate del piombo, a Môte

cauallo & San Saluestro luogo suo gli dipinse due qua
dri di San Pietro & San Paolo. Et perche non gli
riusci molto il far bene in quella aria, come aueua
fatto nella Fiorentina, atteso che fra le antiche & mo-
derne opere, che vide, e in tanta copia, stordi di manie
ra, che grandemente scemò la virtù & la eccellenza,
che gli pareua auere. Deliberò di partirsi: Et lesciò a
Rafaello da Vrbino, che finisce vno de quadri, ilquale
non era finito, che fu il San Pietro, ilquale tutto ritoc
co di mano del mirabile Rafaello, fu dato a Fra Maria
no. Et cosi sene tornò a Fiorenza, doue era stato mor
so piu volte, che non sapeua fare gli ignudi. Volse
egli dunque metter si a proua, & con fatiche mostra-
re, ch'era attissimo ad ogni eccellente lauoro di quella
arte, come alcuno altro. La onde per proua fece in vn
quadro vn San Sebastiano ignudo con colorito mol-
to alla carne simile, di dolce aria & di corrispondente
bellezza alla persona parimente finito: Doue infinite
lode acquistò appresso a gli artefici. Dicesi, che stan-
do in chiesa per mostra questa figura, aueuano tro-
uato i frati nelle confessioni, donne, che nel guardar-
lo s'erano corrotte, per la leggiadra & lasciua imitazio
ne del uiuo, datagli dalla virtù di Fra Bartolomeo:
Perilche leuatolo di chiesa, lo misero nel capitolo: Do
ue non dimorò molto tempo, che da Giouan Battista
della Palla comprato, si mandò al Re di Francia. Fe
ce sopra l'arco d'una porta per andare in sagrestia in le
gno a olio un San Vincenzio de l'ordine loro che figu
rando quello predicar del giudizio si vede ne gli atti
& nella testa particularmente quel terrore & quella
fierezza, che sogliono essere nelle teste de predicanti,
quando piu s'affaticano con le minacci de la giustizia
di Dio di ridurre gli huomini ostinati nel peccato, a
la vita perfetta, di maniera che nō dipinta, mauera & vi

g iii

ua apparisce questa figura a chi la considera attentamente, con sì gran rilieuo è condotto. Vennegli capriccio, per mostrare, che sapeua fare le figure grandi, sendogli stato detto, che aueua maniera minuta, di porre ne la faccia, doue è la porta del choro, il San Marco Euangelista, figura di braccia cinque in tauola con dotta con bonissimo disegno & grande eccellentia. Era tornato da Napoli Saluador Billi mercatante Fiorentino, che inteso la fama di Fra Bartolomeo, & visto l'opere sue, li fece fare vna tauola, dentroui CHRISTO saluatore, alludendo al nome suo, & i quattro Euangelisti, che lo circódano: doue sono ancora due putti a pie che tengono la palla del mondo, i quali di tenera & fresca carne benissimo sono condotti come l'altra opera tutta, sonui ancora due Profeti molto lodati. Questa tauola è posta nella Nunziata di Fiorenza sotto l'organo grande, che così volle Saluadore: & è cosa molto bella, & d'al Frate con grande amore & có gran bontà finita, laquale ha intorno l'ornamento de marmi, tutto intagliato. Accade che auendo egli bisogno di pigliare aria, il priore allora amico suo lo mádo fuora ad vn lor monasterio, nel quale mentre che egli stette, accompagnò vltimamente per l'anima & per la casa l'operazione de le mani alla contemplazion' de la morte. Et fece a San Martino in Lucca vna tauola doue a piè d'vna Nostra donna è vno agnoletto, che suona vn liuto, insieme con santo Stefano & San Giouanni, con bonissimo disegno & colorito, mostrando in quella la virtù sua. Similmente in San Romano fece vna tauola in tela, dentroui vna Nostra donna de la Misericordia, posta su vn dado di pietra & alcuni angeli, che tengono il manto, & figurò con essa vn popolo su certe scalee chi ritto, chi a sedere, chi in ginocchioni, i quali risguardano vn CHRISTO in alto, che

manda faette & folgori adoſſo a' popoli: Certamente moſtrò Fra Bartolomeo in queſta opera poſſedere molto il diminuire l'ombre della pittura & gli ſcuri di quella con grandiſſimo rilieuo operando, doue le difficultà dell'arte moſtrò con rara & eccellente maeſtria, & colorito, diſegno, & inuenzione. Nella chieſa medeſima dipinſe vn'altra tauola pure in tela dentroui vn CHRISTO: & Santa Caterina Martire inſieme con Santa Caterina da Siena ratta da terra in ſpirito, che è vna figura, de laquale in quel grado non ſi puo far meglio. Ritornando egli in Fiorenza, diede opera alle coſe di muſica, & di quelle molto dilettandoſi alcune volte per paſſar tépo vſaua cantare. Dipinſe a Prato dirimpetto alle carcere vna tauola d'una aſſunta: & fece in caſa Medici alcuni quadri di Noſtre donne, & altre pitture ancora a diuerſe perſone. In Arezzo in Badia de monaci neri fece la teſta d'un CHRISTO in iſcuro coſa belliſſima: Et la tauola della compagnia de contemplanti, laquale s'è conſeruata in caſa del Magnifico M. Ottauiano de Medici. Nel Nouiziato di San Marco nella capella vna tauola della Purificazione molto vaga & con diſegno conduſſe à buon fine. E a'Santa Maria Maddalene luogo di detti frati fuor di Fiorenza, dimorandoui per ſuo piacere fece vn CHRISTO, & vna Maddalena & per il conuento alcune coſe dipinſe in freſco, ſimilmente lauorò in freſco vno arco ſopra la foreſteria di San Marco, & in queſto dipinſe CHRISTO con Cleofas & Luca, doue ritraſſe Fra Niccolò della Magna, quando era giouane, il quale poi Arciueſcouo di Capoua, & vltimamente fu Cardinale. Cominciò in San Gallo vna tauola, la quale fu poi finita da GIVLIANO BVGIARDINI. Similmente vn quadro de'l ratto di Dina, il quale è oggi appreſſo M. Chriſtoforo Rinieri amico & amatore di tutti i noſtri arte

fici, che dal detto Giuliano fu colorito, doue sono & casamenti & inuenzioni molto lodati. Gli fu da Piero Soderini allogata la tauola della sala del consiglio, che di chiaro oscuro da lui disegnata ridusse in maniera ch'era per farsi onore grandissimo. La quale è oggi nella sagrestia di San Lorenzo, onoratamente collocata, cosi imperfetta. Perche auendola cominciata & disegnata tutta, auuenne che per il continuo lauorare sotto vna finestra, il lume dato di quella, adosso percotendogli da quel lato tutto intenebrato restò, non potendosi mouere punto. Onde fu consigliato che andasse al bagno a San Filippo, essendogli cosi ordinato da medici; doue dimorato molto, pochissimo per que sto migliorò. Era fra Barcolomeo delle frutte amicissimo, & alla bocca molto gli dilettauano, benche alla salute dannosissime gli fossero. Perche vna mattina infiniti fichi mangiando, oltra il male che egli aueua, gli souragiunse vna grandissima febbre; la quale in quatro giorni gli fini il corso della vita, d'eta d'anni XLVIII. onde egli con buon conoscimento rese l'anima al cielo. Dolse a gli amici suoi & a'frati particolarmente la morte di lui, i quali in San Marco nella sepoltura loro gli diedero onorato sepolcro, l'anno MDXVII alli otto di Ottobre. Era dispensato ne frati, che in coro a vfficio nessuno non andasse; & il guadagno dell'opere sue veniua al conuento, restandogli in mano danari per colori & per le cose necessarie del dipignere. Lasciò discepoli suoi CECCHINO DEL FRATE, BENEDETTO CIAMPANINI, GABRIEL RVSTICI, & FRA PAOLO PISTOLESE, al quale rimasero tutte le cose sue, che molte tauole & quadri con que' disegni fece dopo la morte sua. Diede tanta grazia ne'colori Fra Bartolomeo alle sue figure, & quelle tanto modernamente augumentò di nouità,

che

che per tal cosa merita fra i benefattori dell'arte da noi essere annouerato. Et assene giustamente guadagnato questo Epitaffio.

FRA BARTOLOMEO PITTORE.

Apelle nel colore, e'l Buonarroto
Imitai nel disegno; & la Natura
Vinsi, dando vigor' n'ogni figura
Et carne, & ossa, & Pelle, & Spirti & moto.

MARIOTTO ALBERTINELLI PITTOR FIORENTINO.

DI grandissima possanza è vn'commerzio nell'amicizia che piaccia, e i costumi & vna maniera che stringa, a osseruare per la dilettazione non solo i gesti nelle azzioni, ma i caratteri, i lineamenti, & l'arie nelle figure. Et certamente si vede gli stili, che le persone seguono, essere quegli che piu ci entrano nel core, sforzandoci del continuo contrafar quegli; si bene che si giudica spesso spesso la medesima mano: doue i giudicii de gli artefici possono appena conoscere la vera da la imitata: come si puo vedere nell'opre dipinte da Mariotto Albertinelli pittore; il quale fu nella domestichezza tanto vnito con Baccio della porta innanzi al suo farsi frate in San Marco, ch'egli continouandola senza ch'egli auesse volontà seguitare la pittura, i modi della dolcezza nella compagnia a quella arte il

condussero. Et non solo ne diuenne pittor grande, ma imitò tanto la maniera del frate, che l'vna da l'altra non si conosceua. Egli cominciò tale arte d'eta d'anni x x. auendo prima dato opera al Battiloro, e in tutto abbandonatolo. Doue prese tanto animo, vedendosi riuscir si bene le cose sue, che imitando la maniera & l'andar del compagno, era da molti presa la mano di Mariotto per quella del frate. Perche interuenendo l'andata di Baccio nel farsi frate di S. Marco, Mariotto per il compagno perduto era quasi smarrito, & fuor di se stesso. Et si strana gli parue questa nouella, che disperato, di cosa alcuna non si rallegraua. Et se in quella parte Mariotto non auesse auuto a noia il comerzio de'frati, del quale di continuo diceua male, & era della parte che teneua côtra la fazzione di frate Girolamo da Ferrara: arebbe l'amore di Baccio operato talmente, che a forza nel conuento medesimo col suo compagno si farebbe incapucciato egli ancora, & sarebbesi fatto frate. Ma da Gerozzo Dini, che faceua fare nell'ossa il giudicio, che Baccio aueua lasciato imperfetto, fu pregato, che auendo quella medesima maniera, gli volesse dar fine: Et in oltre perche v'era il cartone finito di mano di Baccio & altri disegni:& pregato ancora da fra Bartolomeo, che aueua auuto a quel conto danari, & si faceua coscienza di non auere osseruato la promessa: Mariotto all'opra diede fine: doue con diligenza & con amore condusse il resto dell'opera talmente: che molti non lo sapendo, pensano, che d'vna sola mano ella sia lauorata: Perilche tal cosa gli diede grandissimo credito nell'arte. Lauorò alla Certosa di Fiorenza nel capitolo vn Crocifisso con la Nostra donna, & la Maddalena appie della Croce, & alcuni angeli in aere, che ricolgono il sague di CHRITO opera lauorata in fresco, & con diligenza & con amor

assai ben condotta. Ma non parendo che i frati del mangiare a lor modo li trattassero, alcuni suoi giouani, che seco imparauano l'arte, non lo sapendo Mariotto, aueuano contrafatto la chiaue di quelle finestre, onde si porge a'frati la piatanza, la quale risponde in camera loro; & alcune volte secretamente quando a vno & quando a vno altro rubauano il mangiare.
Fu molto romore di questa cosa tra'frati: perche de le cose della gola i frati si risentono molto ben come gli altri, & facendo cio i garzoni con molta destrezza, essendo tenuti buone persone, incolpauano coloro alcuni frati, che per odio l'vn dell'altro il facessero: doue la cosa pur si scoperse vn giorno. Perche i frati, accioche il lauoro si finisse, raddoppiarono la piatanza, a Mariotto & a' suoi garzoni: i quali con allegrezza & risa finirono quella opera. Alle monache di San Giuliano di Fiorenza fece la tauola dello altar maggiore, che in Gualfonda lauorò in vna sua stanza, insieme con vn'altra nella medesima chiesa d'vn Crocifisso con angeli & Dio Padre, figurando la Trinità in campo d'oro a olio. Era Mariotto persona inquietissima & carnale nelle cose d'amore, & di buon tempo nelle cose del viuere: perche venendogli in odio le sofisticherie & gli stillamenti di ceruello della pittura: & essendo spesso dalle lingue de pittori morso, come è continua vsanza in loro & per heredita mantenuta: si risoluette darsi a piu bassa & meno faticosa & piu allegra arte; Et aperto vna bellissima osteria fuor della porta San Gallo, al ponte vecchio al Drago, tauerna piu che hosteria fece: & quella molti mesi tenne: dicendo, che aueua presa vna arte, la quale era senza muscoli, scorti prospettiue, e quel ch'importa piu senza biasmo: & che quella, che aueua lasciata, era contraria a questa; per che imitaua la carne el' sangue, & questa faceua il san

gue & la carne; che quiui ogn'ora si sentiua, auendo buon vino, lodare; & a quella ogni giorno si sentiua biasimare. Ma pure venutogli a noia, rimorso dalla viltà del mestiero, ritornò a la pittura; doue fece per Fiorenza quadri & pitture in casa di Cittadini. Et lauorò à Giouan Maria Benintendi tre storiette di sua mano. Et in casa Medici per la creazione di Leon decimo dipinse a olio vn tondo della sua arme con la fede la speranza & la Carità: il quale sopra la porta del palazzo loro stette gran tempo. Prese a fare nella Compagnia di San Zanobi allato alla Canonica di Santa Maria del Fiore vna tauola della Nunziata, & quella con molta fatica condusse. Aueua fatto far lumi a posta, & in su l'opera la volle lauorare, per potere condurre le vedute che alte & lontane erano abbagliate, diminuire & crescere a suo modo. Feceui alcuni angeli, che volano, & fanciulli bellissimi, & intrauenendo discordia fra quegli, che la faceuano fare, & Mariotto, Pietro Perugino allora vecchio, Ridolfo Ghirlandaio, & Francesco Granacci la stimarono, & d'accordo il prezzo di essa opera insieme acconciarono. Fece in San Brancazio di Fioréza in vn quadrotto in vn mezo tódo la visitazione di Nostra dóna: similmente in Santa Trinita lauorò in vna tauola la Nostra Donna San Girolamo & San Zanobi con diligenza. Et alla chiesa della congregazione de' Preti in San Martino fece vna tauola della visitazione molto lodata. Fu condotto al conuento de la Quercia fuori di Viterbo, & quiui poi che ebbe cominciata vna tauola, gli venne volontà di veder Roma: & cosi in quella condottosi lauorò & fini a Frate Mariano Fetti a San Saluestro di Monte Cauallo alla cappella sua, vna tauola a olio có San Domenico, Santa Caterina da Siena, che CHRISTO la sposa con la

Nostra donna con vna delicata maniera. Et alla Quercia ritornato, doue aueua alcuni amori, a i quali per lo desiderio del non gli auere posseduti, mentre che stette a Roma, volse mostrare ch'era ne la giostra valente: perche fece l'ultimo sforzo. Et come quel che non era ne molto giouane ne valoroso in cosi fatte imprese, fu sforzato metterfi in letto. Di che dando la colpa all'aria di quel luogo, si fe portare a Fiorenza in ceste. Et non gli valsero aiuti ne ristori, che di quel male si morì in pochi giorni d'età d'anni XLV. & in San Pier Magiore di quella città fu sepolto. Et dopo non molto tēpo, fu onorato con questa memoria.

Mente parum (fateor) constabam: Mentis acumen
Sed tamen ostendunt Picta, fuisse mihi.

Furono le sue pitutre circa l'anno. MDXII.

RAFAELLIN DEL GARBO PITTOR FIORENTINO.

Gran cosa, che la natura si sforza talora di far vno ingegno, che ne' suoi primi principii fa cose di tanta marauiglia, che gli huomini si promettono di lui, che e debba salir sopra il Cielo; & tanta aspettazione si pongano nell'animo; che o per vigore della natura, o per capriccio della fortuna lo inalzano fino al mezo e in vn tratto a terra, onde lo leuorono lo ritornano. Talche chi aueua appoggiata tutta la fede in quella persona, tronca i rami della speranza: & non so-

lo tace la impossibilita di colui, ma vitupera il primo moto, che lo mise su salti del venire piu che mortale: ne si resta con infinito oprobrio sotterrarlo si, che mai piu de terra non si puo rileuare. Ne per cosa, che fra tante cattiue poi operando si faccia buona (tanta forza hà lo sdegno ne gli animi di coloro, i quali aspettauano i miracoli) non lo vogliono riguardare o considerare in maniera alcuna, chiudendosi gli occhi il piu delle volte, per nó auere a vedere il vero. La onde sbigottito l'animo dello operante, oltra al diuenir d'animo piu vile, di continuo viene in declinazione, & fassi piu debile di forze. Et di tali molti se ne veggono in questa arte, & infiniti ancora nelle altre scienzie. Per il che chi ben comincia i principii, trattenendoli con onesti mezi, rare volte è che non conduca l'opre sue a ottimo fine. Questo non fece Rafaellin' del Garbo pittore aiutato dalla natura nella giouanezza d'ottimo & mirabile ingegno, ilquale nel migliore della aspettazione delle genti si condusse a miglior fine. Fu Rafaellino discepolo di Filippo di fra Filippo nella sua giouanezza, & molto studioso, & desideroso di venire a gli vltimi fini della perfezzione di questa arte: doue segni manifestissimi dimostrò, lauorando quando era giouane nella Minerua con Filippo. Et parue, che la natura nella giouentù di costui si sforzasse fare certi principii, il mezo de i quali fu meno che mediocre, è il fine quasi nulla. Le prime opere di Rafaello furono lo date nella cappella de' Capponi a San Bartolomeo di Monte Oliueto fuor della porta S. Friano sul mõte doue dipinse in tauola vna resurressione di CHRISTO, fra le figure dellaquale sono alcuni soldati, i quali prometteuano di lui cose rarissime. Fece sopra le monache di San Giorgio in muro alla porta della chiesa vna Pietà con le Marie intorno, & similmente sotto quel-

lo vn'altro arco con vna Nostra donna nel MDIIII. Nella chiesa di Santo Spirito in Fiorenza in vna tauola sopra quella de Nerli di Filippo suo maestro dipinse vna Pietà, cosa tenuta molto buona & lodeuole; & vna altra di San Bernardo manco perfetta di quella. Era in vna fantasia d'andare inanzi con l'arte di continuo, & ogni dì peggioraua. In Santo Spirito sotto le porte della sagrestia fece due altre tauole, nellequali declinò tanto da quel primo buono, che queste cose non pareuano piu di sua mano: & ogni giorno l'arte dimenticando si ridusse poi oltra le tauole & quadri, che faceua, a dipignere ogni vilissima cosa: & tanto auuilì perla graue famiglia de'figliuoli, che aueua, ch'ogni valor dell'arte, trasmutò in goffezza. Perche souragiunto da infermità, & impouerito, miseramente finì la sua vita di età d'anni LVIII. Fu sepolto dalla compagnia della Misericordia in San Simone di Fiorenza nel MDXXIIII. Lasciò dopo di se molti, che furono pratiche persone. Andò ad imparare da costui i principii dell'arte nella sua fanciullezza BRONZINO Fiorentino pittore; ilquale si portò poi sì bene sotto la protezzione di IACOPO DA PVNTORMO pittor Fiorentino, che nell'arte ha fatto i medesimi frutti che Iacopo suo maestro, come ne fanno fede alcuni ritratti & opere di sua mano appresso lo Ilustrissimo & Eccellétissimo Signor Duca COSIMO nella guarda roba, & per la Illustrissima Signoria Duchessa la cappella lauorata in fresco: & viuendo è operando merita quelle infinite lodi che tutto dì se gli danno.

TORRIGIANO SCVLTOR FIORENTINO.

Randissima possanza hà lo sdegno per chi inuidiosamente cerca con alterigia & con superbia in vna professione essere stimato eccelléte; & che in tempo ch'egli non se lo aspetti vegga leuarsi di nuouo qualche bello ingegno della medesima arte; il quale non pure lo paragoni, ma col tempo di grá lunga lo auanzi. Questi tali certissimamente non è ferro, che per rabbia non rodessero; o male, che potédo non facessero. Perche par loro scorno ne popoli troppo orribile lo auere visto nascere i putti & da' nati, quasi in vn tempo nella virtù essere raggiunti: nó sapendo eglino, che ogni di si vede la volontà spinta dallo studio, ne gli anni acerbi de giouani, quando con la frequentazione de gli studi è da essi esercitata, crescere in infinito: & che i vecchi dalla paura, dalla superbia, & dalla ambizione tirati, diuentano goffi; & quanto meglio credono fare, peggio fanno, & credendo andare inanzi ritornano a dietro. Onde essi inuidiosi mai non danno credito alla perfezzione de giouani nelle cose, che fanno; quantunque chiaramente le vegghino, per l'ostinazione ch'è in loro. Perche nelle proue si vede, che quádo eglino, per volere mostrare quel che fanno, piu si sforzano, ci mostrano spesso di loro cose ridicole, & da pigliarsine giuoco. Et nel vero come gli artefici passano i termini, che l'occhio non stà fermo, & la mano lor trema; possono, se hanno auanzato alcuna cosa,

dare

dare di consigli a chi opera: atteso che l'arte della pittura, & della scultura vuol l'animo cui bolla il sangue, fiero, & pieno di voglia ardente, & de piaceri del mondo capital nimico. Et chi nelle voglie del mondo non è continente, fugga in tutto gli studii. Et da che tanti pesi si recano dietro queste virtù, pochi son quegli, & rari, ch'arriuino a'l supremo lor grado. Di maniera, che piu son quegli, che da le mosse con caldezza si partono, che quegli, che per ben meritar nel corso acquistano il premio. Come piu superbia che arte, ancora che molto valesse, si vide nel Torrigiano scultor Fiorentino: ilquale nella sua giouanezza fu da LORENZO de Medici vecchio tenuto nel giardino. Et perche egli lauoraua di terra benissimo, fece di quella in tal luogo alcune figure. Percio egli, che sendo giouane concorreua con Michele Agnolo, auendosi acquistato nome di valente artefice, fu condotto in Inghilterra: doue a' seruigi di quel Re infinitissime cose fece di marmo, di bronzo & di legno; & quiui lauorò a concorrenza con maestri di quel paese, & con l'opere sue tutti li vinse. Fece molte cose, & di quelle cauò premii tali, che se non fosse stato persona superba auerebbe fatto ottima fine, come per lo contrario fece. Dicesi, che d'Inghilterra in Ispagna condotto fece vn' Crocifisso di terra cosa piu mirabile che sia in tutta la Spagna: Et fuori della città di Seuilia in vn' monasterio de' frati di San Girolamo, vn'altro Crocifisso, & San Girolamo in penitenzia accompagnato da'l suo Lione. Et ritrasse vn' vecchio, dispensiero de' Botti Mercanti Fiorentini in Ispagna: & vna Nostra donna & il figliuolo, che per la bellezza sua fu cagione, che egli ne facesse vn'altra al Duca d'Arcus: ilquale per auerla gli aueua fatte tante promesse, ch'egli si pensò d'esserne ricco per sempre. La onde finita gli donò tanti di

que suoi marauedis, moneta, che val poco o nulla, ch'
egli due persone cariche a casa se ne condusse: perche
si pensò d'essere ricchissimo diuentato. Ma poi fatto
contare a certo suo amico Fiorentino tal moneta, &
ridurre al modo Italiano, vide che tanta somma non
arriuaua pure a trenta ducati. Perch'egli tenēdosi bef
fato, con grandissima collera andò doue era la figura
sua, & guastolla. La onde quello Spagnuolo stimandosi
vituperato accusò il Torrigiano per eretico, ilquale
fu messo in prigione, & ogni di esaminato, & a
diuersi inquisitori di eresia mandato; perche eglino
giudicorono che meritasse essere per tale eccesso gra
uemente punito. Laqual cosa fu cagione, che il Torrigiano
in tanta maninconia si trouò, che egli stette alquanti
giorni senza voler mangiare: perche diuenuto
debilissimo appoco appoco finì la sua vita. Et acqui
stone questo epitaffio.

Virginis intactæ hic statuam quam fecerat, ira
 Quod fregit uictus; carcere clausus obit.

Cosi col torsi il cibo si liberò da la vergogna, parendo
gli perciò meritare d'essere condannato a morte. Furo
no fatte le figure sue circa gli anni MDXVIII. Et
morì nel MDXXII.

GIVLIANO ET ANTONIO DA SAN GALLO ARCHITETTI FIORENTINI.

'Animo & il valore in vn corpo, che di virtu sia capace, fa di se effetti infiniti di marauiglia; conciosia che tutte le persone, che sono abiette o dalle corti o da i capi, che far possono esperimento de gli huomini valenti, sono ancora lontani da l'operar loro nella virtù, la quale è figurata per vn lume in questo cieco mondo: che è quello che la fa piu in infinita grandezza risplendere, & di piu lode degna. Onde nasce che oltra l'opere il nome suo in infinito cresce; & lascia di se ne posteri suoi l'eternità del nome: & dassi animo a quegli, che sono timidi, che si mettono inanzi alle fatiche & all'operare. Cosi adunque s'abbellisce il mondo; & si da animo a i principi, che di continuo faccino dell'opere: & si mostra le doti auute dal Cielo nelle virtù a i discendenti: i quali de gli altrui sudori acquistano & riceuono infinita comodità. Onde per tal cagione comprenderemo il valore in questa vita, & nell'arte l'animo pronto, che nelle imprese difficili mostrò Giuliano di Francesco di Bartolo Giamberti architetto Fiorentino, che l'origine di quella arte prese da Francesco padre suo: il quale ne suoi tempi fu di quegli architetti, che viueuano nel gouerno di c o s i-M o de Medici, adoprato ne' suoi edifici, & guiderdo-

mato di prouisione per quelli & per la musica, che di diuersi stromenti sonaua, Ebbe Giuliano & Antonio suoi figliuoli, i quali all'arte dello intagliare di legno mise; & essi disegnando seguitarono quella arte. Vi ueua al tempo di LORENZO Vecchio de Medici il FRANCIONE Legnaiuolo domestico suo, con chi sonetti & baie tutto il giorno faceuano; & esso a gli intagli di legno & alle prospettiue attendeua: & insieme cose infinite d'architettura disegnò a quel magnifico cittadino. Percio Francesco mise Giuliano sotto la custodia sua, come di spirto piu acuto & d'ingegno piu destro; il quale fece in quella arte cose degne di lode: come ne puo rendere vero testimonio nel Duomo di Pisa il choro tutto fatto di bellissimi intagli, e di vaghissime prospettiue, il qual' ancor' oggidi fra molte prospettiue nuoue non senza marauiglia si vede. Auuenne che in quel tempo che Giuliano attendeua al disegno, & il sangue della giouanezza gli bolliua, lo esercito del Duca di Calauria per odio che quel Signore teneua col Magnifico LORENZO imperiosamente s'accampo alla Castellina, per occupare il dominio alla Signoria di Fiorenza, & per venire (se auessi potuto) a fine di qualche disegno maggiore. Perche strigendo egli la Castellina, fu sforzato il Magnifico LORENZO mandarui vno ingegniere, che facesse mulini & bastie, & in oltre auesse cura della artiglieria, allora assai poco vsata a maneggiarsi. Et fra infiniti, che concorsero, Giuliano come d'ingegno piu atto & piu destro & spedito, fu messo inanzi: & gli fu facile ad ottenere, auendo egli dependenza di seruitù contratta per Francesco padre di esso Giuliano con COSIMO vecchio Per il che cò auttorità conueniente al suo mistiero fu espedito a quella impresa. Arriuato Giuliano a la Castellina prouide quella di fortificazioni di den-

tro alle mura;& a i mulini & altre cose necessarie a la difesa di quella. Et visto gli huomini star lontano da la artiglieria, a quella si gettò;& caricandola & tirandola có destrezza grandissima, la acconciò in maniera, che da indi in poi a nessuno fece male nel tirarla, auédo ella prima vcciso molte persone, lequali per poco giudizio loro nó aueuano saputo prouedersi, che nel tornare a dietro ch'ella faceua, sempre qualche vno non vi capitasse male. Et tanta fu la prudenzia di Giuliano nel tirare, che il campo del Duca impauri di maniera, che per questo & altri impedimenti ebbe caro lo accordarsi, & di quindi partirsi. Fu dato lode dallo vniuersale in Fiorenza a Giuliano, & dal magnifico LORENZO fu di continuo ben veduto: or costui voltosi alle fabriche fece il chiostro di Cestello di componimento Ionico, ilquale rimase imperfetto per le spese de frati, & in tanto venne in maggior considerazione a LORENZO lo spirito di Giuliano: & auendo egli volontà di fabricare al Poggio a Caiano, luogo tra Fiorenza & Pistoia, auendone al Francione fatto piu volte fare insieme con altri architetti modelli & disegni, pensò che Giuliano ancora facesse il medesimo; il che egli fece volentieri: & lo trasse tanto de la forma solita & consueta;che LORENZO cominciò subitamente a farlo mettere in opera, come il migliore di tutti;& accresciutoli grado per queste, gli dette poi sempre prouisione. Auuenne che egli voleua fare vna volta alla sala grande di detto palazzo che noi chiamiamo a botte, & non credeua LORENZO, che per la distanzia si potesse girare: Onde Giuliano, che fabricaua in Fiorenza vna sua casa, voltò la sala sua a similitudine di quella: per far capace la volontà del magnifico LORENZO per che egli quella del Poggio felicemente fece condurre. Onde la fama sua talmente era cre-

i iii

sciuta, che a preghi del Duca di Calauria fece il model
lo d'un palazzo, che con commissione del magnifico
LORENZO doueua seruire a Napoli, & consumò grã
tempo a condurlo. Mentre adunque lo lauoraua, acca
de che il Castellano di Ostia Vescouo allora della Ro
uere, ilquale fu poi co'l tempo Papa Giulio.11. volen
do acconciare & mettere in buono ordine quella for-
tezza, vdita la fama di Giuliano, mandò per lui a Fio
renza: Et ordinatoli buona prouisione ve lo tenne
due anni, a farui tutti quegli vtili & comodità che e'
poteua con l'arte sua. Et perche il modello del Duca
di Calauria non patisse & finir si douesse, ad Antonio
suo fratello lasciò, che con suo ordine lo finisse, ilqua-
le nel lauorarlo aueua con diligenza seguitato, & fini
to ancora, essendo Antonio di sofficienza in tale arte
non meno che Giuliano venuto al segno. Perilche fu
consigliato Giuliano da LORENZO vecchio a pre-
sentarlo egli stesso, accioche in tal modello potesse mo
strare le difficultà che in esso aueua fatto; La onde par
tì per Napoli, & presentato l'opera, honoratamente fu
riceuuto, non con meno stupore de lo auerlo il magni
fico LORENZO mandato con tanto garbata manie-
ra; quanto con marauiglia a mirare il magisterio de
l'opera nel modello. Laquale opra piacque sì, che si
diede con celerità principio a essa vicino al Castel nuo
uo. Poi che Giuliano fu stato a Napoli vn pezzo, nel
chiedere licenza al Duca, per tornare a Fiorenza, gli
fu fatto dal Re presenti di caualli & vesti, & fra l'altre
vna tazza d'argento con alcune centinaia di ducati, i
quali Giuliano non volle accettare, dicendo, che staua
con padrone, ilquale non aueua bisogno d'oro ne d'ar
gento. Et se pure gli voleua far presente, o alcun se-
gno di guiderdone, per mostrare che vi fosse stato, gli
donasse alcuna de le sue anticaglie a sua elezzione. Le

quali il Re liberalissimamente per amor del magnifico LORENZO & per le virtù di Giuliano gli concesse: et queste furono la testa d'uno Adriano Imperatore, oggi sopra la porta del giardino in casa Medici, vna femmina ignuda piu che'l naturale, & vn Cupido, che dorme, di marmo tutti tõdi. Lequali Giuliano mãdò a presentare al magnifico LORENZO, che per cio ne moſtrò infinita allegrezza, non reſtando mai di lodar l'atto del liberalissimo artefice, ilquale rifiutò l'oro & l'argento per l'artificio, cosa che pochi auerebbono fatto. Ritornò Giuliano a Fiorenza & fu gratissimamente raccolto dal magnifico LORENZO, alquale venne capriccio per sodisfare a Frate Mariano da Ghinazzano, literatissimo de l'ordine de' frati eremitani di Santo Agoſtino; di edificargli fuor de la porta S. Gallo vn conuento, capace per cento frati: del quale ne fu da molti architetti fatto modelli, & in vltimo si mise in opera quello di Giuliano. Il che fu cagione che LORENZO lo nominò da questa opera Giuliano da S. Gallo. Onde Giuliano, che da ogni vno si sentiua chiamare da San Gallo, disse vn giorno burlando al magnifico LORENZO, colpa del voſtro chiamarmi da Sã Gallo mi fate perdere il nome del casato antico, & credédo auere andare inanzi per antichità, ritorno a dietro. Perche LORENZO gli rispose, che piu tosto voleua, che per la sua virtù egli fosse principio d'un casato nuouo, che dependessi da altri. Onde Giuliano di tal cosa fu contento. Venne che seguitando l'opera di Sã Gallo insieme con le altre fabbriche di LORENZO, non fu finita ne quella ne l'altre, interuenendo la morte di esso LORENZO. Et poi ancora poco viua in piede rimase tal fabrica, che nel MDXXX. per lo asſedio di Fiorenza fu rouinata & buttata in terra in sieme co'l borgo che di fabbriche molto belle aueua pie

na tutta la piazza: Et al presente alcun vestigio nõ vi si vede ne di casa ne di chiesa ne di cõuento. Successe in quel tẽpo la morte del Re di Napoli, & Giuliano Gondi ricchissimo mercante Fiorentino se ne tornò a Fiorenza, & dirimpetto a S. Firenze, disopra doue stanno i Lioni di componimento rustico fece fabricare vn Palazzo da Giuliano; co'l quale per la gita di Napoli, aueua stretta dimestichezza. Questo Palazzo doueua fare la cantonata finita, & voltare verso la mercatantia vecchia: ma la morte di Giuliano Gondi la fece fermare. Fece per vn Viniziano fuor de la porta à Pinti in Camerata vn palazzo, & ancora a' priuati cittadini molte case, dellequali non accade far menzione. Auuenne che al magnifico LORENZO tirato da l'vtilità del publico & da l'ornamento del secolo, per lasciar fama, & memoria oltre alle infinite, che procacciate si aueua, venne il bel pensiero di fare la fortificazione del Poggio Imperiale sopra Poggibonzi su la strada di Roma, per farci vna città, laquale non volse disegnare senza il consiglio & disegno di Giuliano: & per lui fu cominciata quella fabbrica famosissima, nella quale fece quel considerato ordine di fortificazione & di bellezza, che oggi veggiamo. Lequali opere gli diedero tal fama, che dal Duca di Milano a ciò che gli facesse il modello d'un palazzo per lui fu per il mezo poi di LORENZO condotto a Milano, doue non meno fu onorato Giuliano dal Duca, che e' si fusse stato onorato prima dal Re quando lo fece chiamare a Napoli. Perche presentando egli il modello per parte del Magnifico LORENZO riempie quel Duca di stupore & di marauiglia nel vedere in esso l'ordine & la distribuzione di tanti begli ornamenti, & con arte tutti & con leggiadria accomodati ne' luoghi loro. Ilche fu cagione, che procacciate tutte le cose a ciò necessarie, si

rie, ſi cominciaſſe a metterlo in opera fu trouato dᵃ Giuliano. Lionardo da Vinci, che lauoraua col Duca, & parlarono del getto, che far voleua del ſuo cauallo, diſputando de la impoſsibilità: di che n'ebbe boniſsimi documenti. La quale opra fu meſſa in pezzi per la ve nuta de'Franceſi;& coſi il cauallo non ſi fini, ne ancora ſi potè finire il palazzo. Ritornò a Fiorenza, doue trouò che Antonio ſuo fratello, che gli ſeruiua ne'mo degli, era diuenuto cotanto egregio, che nel ſuo tem po non c'era chi lauoraſſe, & intagliaſſe meglio di eſſo, & maſsimamente Crocifiſsi di legno grandi : co me ne fa fede quello ſopra lo altar maggiore nella Nunziata di Fiorenza, & vno, che tengono i frati di San Gallo in San Iacopo tra foſsi, e vno altro nella cō pagnia dello Scalzo, i quali ſono tutti tenuti boniſsimi Ma egli lo leuò da tale eſſercizio & alla architettura in compagnia ſua lo fece attendere, auendo egli per il pri uato & publico a fare molte faccende. Auuene, come di continuo auuiene, che la fortuna nimica della virtù leuo gli appoggi delle ſperanze a virtuoſi con la morte di LORENZO DE MEDICI : la quale non ſolo fu ca gione di danno a gli artefici virtuoſi & alla patria ſua; ma a tutta l'Italia ancora : & perciò di tal perdita fino il Cielo ne fe ſegno. Rimaſe Giuliano con gli altri ſpir ti ingegnoſi ſmarriti ſconſolatiſsimo; Et per lo dolore ſi trasferì a Prato vicino a Fiorenza a fare il tempio della Noſtra donna della carcere, per eſſere ferme in Fiorenza tutte le fabbriche publiche & priuate. Dimo rò dunque in Prato tre anni continui, con ſopportare la ſpeſa, il diſagio, e'l dolore quanto poteua il meglio Auuenne che a Santa Maria di Loreto era la chieſa ſco perta : & auendoſi a voltare la cupola, cominciata gia & non finita da Giuliano da Maiano ſtauano in dub bio, che la debolezza de'pilaſtri non reggeſſe tal peſo.

k

Perilche scrissero a Giuliano, che se voleua tale opera, la andasse a vedere: & egli come animoso, & valente, mostrò con facilità quella poter voltarsi; & che a cio gli bastaua l'animo; & tante & tali ragioni allegò loro, che l'opera gli fu allogata. Dopo la quale allogazione fece espedire l'opera di Prato, & co i medesimi maestri muratori & scarpellini a Loreto si condusse. Et perche tale opra auesse fermezza nelle pietre, & saldezza & forma, e stabilità, & facesse legazione, mandò a Roma per la Pozzolana; Ne calce fu, che con essa non fosse temperata & murata ogni pietra cosi in termine di tre anni quella finita & libera rimase perfetta. Andò poi a Roma, doue a Papa Alessandro VI. restaurò il tetto di Santa Maria maggiore, che ruinaua; & vi fece quel palco, ch'al presente si vede, che dallo ingegno & valor di Giuliano fu condotto. Cosi nel praticare per la corte il Vescouo della Rouere fatto Cardinale di San Pietro in Vincola, gia amico di Giuliano fin quando era Castellano d'Ostia, gli fece fare il modello del palazzo di San Pietro in Vincola. Et poco dopo questo volle edificare a Sauona sua patria vn palazzo, pur col disegno & con la presenzia di Giuliano. La quale andata gli era difficile: percioche il palco non era ancor' finito: & Papa Alessandro non voleua, ch'e partisse. Per ilche lo fece finire per Antonio suo fratello, il quale per auere ingegno buono; & versatile, nel praticare la corte contrasse seruitù co'l Papa, che gli mise grandissimo amore; & gne ne mostrò nel volere fondare & rifondare cò le difese a vso di castello, la Mole di Adriano, oggi detta Castello Santo Agnolo: alla quale impresa fu preposto Antonio. Cosi si fecero i torrioni da basso, i fossi, & l'altre fortificazioni, ch'al presente veggiamo. La quale opera gli diè credito grande appresso il Papa, e'l medesimo col Duca Valentino suo fi

gliuolo: & fù cagione, ch'egli faceſſe la rocca, che ſi vede oggi a Ciuità Caſtellana. Et coſi mentre quel Pontefice viſſe, egli di continuo atteſe a fabbricare:& per eſſo lauorando fu non meno premiato che ſtimato da lui. Gia aueua Giuliano a Sauona condotto l'opera innanzi,e il Cardinale per alcuno ſuoi biſogni ritornò a Roma, & laſciò molti operari, ch'alla fabbrica deſſero perfezzione con l'ordine & col diſegno di Giuliano: il quale ne menò ſeco a Roma. & egli fece volentieri queſto viaggio per riuedere Antonio & l'opere d'eſſo; doue dimorò alcuni meſi. Accadde allora che il Cardinale venne in diſgrazia del Papa: & ſi partì da Roma per non eſſer fatto prigione:& Giuliano gli tenne ſempre compagnia. Arriuati dunque à Sauona crebbero maggior numero di maeſtri da murare & altri artefici in ſu il lauoro. Ma facendoſi ognora piu viui i romori del Papa contra il Cardinale, non ſtette molto che ſe n'ando in Auignone; & d'vn modello, che Giuliano aueua fatto d'vn palazzo per lui, fece fare vn dono al Re; il quale modello era marauiglioſo di belliſſimi ordini, & corriſpondente di ornamento con variati garbi, capace per lo allogiamento di tutta la ſua corte. Era la corte reale in Lione quando Giuliano preſentò il modello: il quale fu tanto caro & accetto al Re: che largamente lo premiò; & gli diede lode infinite; & ne reſe molte grazie al Cardinale, ch'era in Auignone. Ebbero in tanto nuoue, che il palazzo di Sauona era già preſſo alla fine; Perilche il Cardinale deliberò, che Giuliano riuedeſſe tale opera: & coſi andò Giuliano a Sauona: & poco vi dimorò: che fu finito a fatto. La onde Giuliano deſiderando tornare a Fiorenza, doue per lungo tempo non era ſtato, con que maeſtri preſe il cammino. Aueua in quel tempo il Re di Francia rimeſſo Piſa in libertà; & duraua ancora

la guerra tra Fiorentini & Pisani: per ilche volendo Giuliano passare, giunto in Lucca si fecero fare saluo condotto, auendo eglino de' soldati Pisani non poco sospetto. Onde nel lor passare vicino ad Altopascio, furono da' Pisani fatti prigioni, non curando essi saluo condotto, ne cosa che auessero. Et per sei mesi fu ritenuto in Pisa, con taglia di trecento ducati; onde pagati quelli se ne tornò a Fiorenza. Aueua Antonio a Roma inteso queste cose, & auendo desiderio di riuedere la patria e'l fratello, con licenzia partì da Roma: & nel suo passaggio disegnò al Duca Valentino la rocca di Monte Fiascone. Cosi a Fiorenza si riconduße l'anno MDIII. & quiui con allegrezza di loro & de gli amici si goderono. Segui all'ora la morte di Alessandro VI. & la successione di Pio III. che poco visse; & fu creato pontefice il Cardinale di San Pietro in Vincola, chiamato Papa Giulio 11. la qual' cosa fu di gran de allegrezza a Giuliano, per la lunga seruitù, che aueua seco. Onde delibero andare à baciargli il piede: perche giunto a Roma fu lietamente veduto, & con carezze raccolto: & subito fu fatto esecutore delle sue prime fabbriche inanzi la venuta di Bramante. Antonio, ch'era rimasto a Fiorenza, sendo Gonfaloniere Pier Soderini, non ci essendo Giuliano continuò la fabbrica del Poggio Imperiale, & quiui erano mādati a lauorare tutti i prigioni Pisani, per finire piu tosto tal fabbrica. Fu poi per i casi d'Arezzo ruinata la fortezza: & Antonio fece il modello con consenso di Giuliano: il quale da Roma per cio partì, & subito vi tornò. Fu questa opera cagione, che Antonio fosse fatto architetto del comune di Fiorenza sopra tutte le fortificazioni. Nel ritorno di Giuliano in Roma si praticaua che'l diuino Michele Agnolo Buonarroti douesse fare la sepoltura di Giulio: perche Giuliano có

fortò il Papa alla impresa, & che per tale edifizio si fabricasse una cappella a posta, & nō por' quella nel vecchio San Pietro: non ci essendo luogo: la quale cappella renderebbe quella opera piu perfetta & con maestà. La onde molti architetti fecero i disegni: di maniera che venuti in considerazione appoco appoco, da vna cappella si misero alla fabbrica del nuouo San Pietro. Era capitato a Roma Bramante da Vrbino architetto, che tornaua di Lombardia, & con mezi straordinari, & con l'opera sua, insieme con Baldassar Perucci; e Raffael da Vrbino, & altri architetti mise tale opera in cōfusione: di maniera che molto tempo si consumò ne' ragionamenti; finalmente l'opera fu data a Bramante. Onde talméte si sdegnò Giuliano, per la seruitù che auea col Papa in minor grado: auendogli promesso tal fabbrica: che domandò licenza: ancora che dar glie le volesse in compagnia di Bramante: & cosi con molti doni del Papa se ne tornò à Fiorenza. Ne fu cio meno caro a Pier Soderini, il quale subito lo mise in opera. Non passarono sei mesi, che il Papa gli fece scriuere da M. Bartolomeo della Rouere nipote del Papa, & compare & domestico a Giuliano, che a Roma per vtil suo douesse ritornare; ma ne per patti ne per promesse si poteua suolgere Giuliano, parendogli essere stato schernito dal Papa. Tal che ne fu scritto a Pier Soderini, che lo inuiasse a Roma perche sua Santità voleua finire l'impresa di Papa Nicola v. cio è la fortificazione del torrion tondo cominciata da lui, & cosi di Borgo, & Beluedere, & San Pietro voleua fare ricignere di mura forte. Et perche era molto onorata impresa si lasciò Giuliano persuadere da Pietro a la andata. Giunto a Roma fu dal Papa ben raccolto, & ebbe molti doni. Aueua in animo il Papa di cacciare i Franzesi d'Italia; & venuto a la impresa di Bolo-

gna, menò seco Giuliano: & cacciatine i Bentiuogli, per consiglio di Giuliano deliberò di far fare daMiche le Agnolo Buonarroti vn Papa di bronzo. Cosi Giuliano scrisse a Michele Agnolo per parte del Papa: il quale venne & fabricollo, & fu posto nella facciata di S. Petronio. Partì Giuliano co'l Papa a la Mirandola, & quella presero: & Giuliano con fastidio & disagio ritornò a Roma con la corte. Non era ancora la rabbia di cacciare i Franzesi vscita di testa al Papa: perche di nuouo tentaua leuare il gouerno di Fiorenza a Pier Soderini, essendogli cio di graue impedimento & di noia allo animo suo. Onde deuiato il Papa da'l primo ordine di fabbricare, & nelle guerre intricato, Giuliano gia stanco deliberò domandare licenzia al Papa: veggendo che solo alla fabbrica di San Piero s'attendeua: & anco quella caminaua pian piano. Il Papa cio vdendo gli rispose in collera: creditu che non si trouino de Giuliani da S. Gallo? & egli: non mai di fede ne di seruitù pari alla sua: ma ch'egli ritrouerebbe ben de i principi piu d'integrità nelle promesse che il Papa. Cosi non gli volse dar licenzia; anzi gli disse, che altra volta glie ne parlasse. Aueua allora condotto Bramante da Vrbino Raffaello, che dipigneua le camere Papali, le quali piaceuano molto al Papa: perilche seguitando la cappella di Sisto suo zio, volentieri arebbe fatto dipignere la volta di quella. Et però sapendo Giuliano che Michelagnolo aueua finito a Bologna il Papa di bronzo: ne parlò a sua Santità, & la consigliò a chiamarlo a Roma, & a dargli questo lauoro. Ilche volentieri fece Papa Giulio. Et cosi la volta della cappella fu allogata a Michele Agnolo. Poco dopo questo ricercò Giuliano la licenzia per ritornarsi a Fiozenza, e il Papa vedendolo in cio deliberato, con buona grazia sua lo benedisse, & in vna borsa di raso rosso gli donò

500 scudi dicendogli che'andasse a riposarsi a casa, che in ogni suo euéto gli sarebbe amoreuole. Cosi Giuliano baciatogli il piede se ne tornò a Fiorenza. Era nel suo ritorno circundata Pisa dall'esercito Fiorentino & assediata. Perilche Pier Soderini dopo le accoglienze fatte a Giuliano, lo mandò in campo a i cómessarii, i quali nó poteuano riparare che i Pisani non mettessero per Arno vettouaglie in Pisa. Onde cósigliarono, che si douesse fare vn ponte su le barche, accio fossero impediti i nauili, che non potessero passar. Ritornato Giuliano a Fiorenza conclusero, che a Primauera cio si facesse. In questo mezo fatte le debite prouisioni, andò nel tempo statuito Giuliano a Pisa, & menò seco Antonio suo fratello, & cosi fabbricando insieme, condussero vn ponte, cosa molto ingegnosa & bella, per potersi quello difendere de le piene delle acque & da altri impedimenti: & lo incatenarono di maniera, che oltra che fece lo effetto che volsero, mostrò ancora il valore della solita virtù di Giuliano.

La onde stretto piu forte l'assedio a Pisani per cagione del sopra detto ponte; eglino veggendo non esser rimedio al mal loro, fecero l'accordo co' Fiorentini, & a quei si resero. Ne molto vi andò, che Pier Soderini vi mandò di nuouo Giuliano; ilquale con infinito numero di maestri, & con celerità straordinaria, vi fabbricò la fortezza, che oggi alla porta San Marco si vede; & la porta di cóponimento dorico la quale opra durò fino all'anno MDXII. Mentre che Giuliano seruiua a questo lauoro; Antonio faceua continuare per il dominio tutte le altre fabbriche publiche. Auuenne allora, che il fauore, che diede Papa Giulio alla casa de Medici per farla ritornare in Fiorenza, onde era stata cacciata da Franzesi, fu mezo a cacciare loro d'Italia. Fu adunque per questo effetto con l'armi del Papa cauato di

Palazzo Piero Soderini: & rimessa nello antico stato & gouerno la casa de' Medici, laquale rientrata in Fiorenza, fu riconosciuta la seruitù di Giuliano & Antonio col magnifico LORENZO de Medici, da Giouanni Cardinale suo figliuolo: ilquale non molto lungi andò, che seguita la morte di Giulio II. fu creato Pontefice; & così conuenne a Giuliano trasferirsi di nuouo a Roma. Auuenne che poco stette a morire Bramante: per il che volsero dare a Giuliano la cura di quella fabbrica; che fu poi data al grazioso Rafaello da Vrbino. Ma Giuliano macero dalle fatiche & abbattuto dalla vecchiezza, & da vn male di pietra, che lo cruciaua, con licenzia di sua Santità se ne tornò a Fiorenza. Et fra lo spazio di due anni, non potendo reggere a tale infermità, da quella aggrauato, d'anni LXXIIII. si morì, l'anno MDXVII. lasciando il nome al Mondo; il corpo alla terra, & l'anima a DIO. Lasciò nella sua partita dolentissimo Antonio, che teneraméte lo amaua: & vn suo figliuolo nominato FRANCESCO, che attendeua alla scultura, & era di tenera età, quando morì suo padre. Si riposorono adunque le sue fabbriche vn pezzo; & in questo mezo Antonio: che mal volétieri si staua senza lauorare, fece due Crocifissi grandi di legno, l'uno de i quali fu mandato in Ispagna, & l'altro per via di Domenico Boninsegni per il Cardinale Giulio de Medici Vicecancelliere fu portato in Francia. Auuenne che la casa de' Medici deliberò di fare la fortezza di Liuorno: perilche dal Cardinale de Medici vi fu mandato Antonio, per fare il disegno, ancora che poi non si mettesse interaméte in opera in quel modo che Antonio lo aueua disegnato. In quel medesimo tempo gli huomiui di Monte Pulciano per miracoli fatti da vna imagine di Nostra donna, deliberarono di fare vn tempio di grandissima

sima spesa, delquale Antonio fece il modello, & ne diuenne capo. Per il che seguendo due volte l'anno visitaua tal fabbrica, laquale oggi si vede condotta a l'ultima perfezzione, che nel vero di bellissimo componimento & vario dall'ingegno d'Antonio si vede essere finita con somma grazia. Et tutta le pietre sono di certi sassi, che tirano al bianco in modo di Tiuertini. Laquale opra è fuor della porta di San Biagio a la banda a man destra, a mezzo la salita del poggio. In questo tempo diede principio ancora al palazzo d'Antonio di Monte Cardinale di Santa Prassedia nel castello del Monte San Sauino: è vn'altro per il medesimo ne fece a Monte Pulciano laquale opra è di bonissima grazia lauorata & finita. Fece l'ordine della banda delle case de' frati de Serui su la piazza loro, secondo l'ordine della loggia de gli Innocenti. Et in Arezzo fe modelli de le nauate della Nostra donna delle Lagrime; similmente fece vn modello della Madonna di Cortona, ilquale non penso, che si mettesse in opera. Fu adoprato nello assedio per le fortificazione & bastioni dentro alla citta; & ebbe a cotale impresa per compagnia Francesco suo nipote. Auuenne che essendo stato messo in opera il Gigante di piazza di mano di Michelagnolo, al tempo di Giuliano fratello di esso Antonio; & douendouisi condurre quel altro che aueua fatto BACCIO Bandinelli, fu data la cura ad Antonio di conduruelo a saluamento: & egli tolto in sua compagnia BACCIO d'Agnolo, con ingegni molto gagliardi & lo conduse lo & posò saluo in su quella base, che a questo effetto si era ordinata. Ora essendo egli gia vecchio diuenuto non si dilettaua d'altro che dell'agricoltura, nellaquale era intelligentissimo. La onde quando piu non poteua per la vecchiaia patire gli incomodi del mondo l'anno MDXXXIIII. rese l'anima a DIO; & insieme

con Giuliano suo fratello nella chiesa di Santa Maria Nouella nella sepoltura de' Giamberti gli fu dato riposo. Le opere marauigliose di questi duoi fratelli faranno fede al mondo dello ingegno mirabile, ch'essi aueuano; & la vita e i costumi onorati delle azzioni loro auute in pregio da tutto il mondo. Lasciarono Giuliano & Antonio ereditaria l'arte dell'architettura de i modi dell'architetture Toscane cō miglior forma che Pippo & gli altri fatto non aueuano:& l'ordine Dorico con miglior misure & proporzione, che alla Vitruuiana opinione & regola prima non s'era vsato di fare. Condussero in Fiorenza nelle lor case vna infinità di cose antiche di marmo bellissime, che non meno ornarono & ornano Fiorenza, ch'eglino ornasſero se & onorassero l'arte. Portò Giuliano da Roma il gettare le volte di materia, che venissero intagliate, come in casa sua ne fa fede vna camera, et al Poggio a Caiano nella sala grande la volta, che si vede ora, onde obligo si debbe auere alle fatiche sue, auendo fortificato il dominio Fiorentino,& ornata la città, & per tanti paesi doue lauorarono dato nome a Fiorenza, & a gli ingegni Toscani che per onorata memoria hanno fatto loro questi versi.

Cedite Romani structores, cedite Graii,
 Artis Vitruui tu quoque cede parens.
Hetruscos celebrate uiros; testudinis arcus,
 Vrna, tholus, statuæ, templa, domusque petunt.

RAFAEL DA VR BINO PITTORE ET ARCHITETTO.

Vanto largo & benigno si dimostri tal'ora il Cielo collocando anzi per meglio dire riponédo & accumulando in vna persona sola le infinite ricchezze delle ampie grazie, o tesori suoi, & tutti que' rari doni, che fra lungo spazio di tempo suol' compartire a molti indiuidui, chiaramente potè vedersi, nel non meno eccellente che grazioso Rafael Sanzio da Vrbino, ilquale con tutta quella modestia & bontà, che sogliono vsar' coloro che hanno vna certa vmanità di natura gentile, piena d'ornamento & di graziata affabilità, la quale in tutte le cose sempre si mostra, onoratamente spiegando i predetti doni con qualunche condizione di persone, & in qual si voglia maniera di cose, per vnico od almeno molto raro vniuersalmente si fe conoscere. Di costui fece dono la natura a noi, essendosi digià contentata d'essere vinta dall'arte per mano di Micheleagnolo Buonarroti, & volse ancora per Rafaello esser vinta dall'arte & da i costumi. Conciosia che quasi la maggior parte de gli artefici passati aueuano sempre da la natiuità loro arrecato seco vn certo che di pazzia, & di saluatichezza, laquale oltra il far gli astratti & fantastichi fu cagione il piu delle volte, che assai piu apparisse & si dimostrasse l'ombra & l'oscuro de vizii loro, che la chiarezza & splendore di quelle virtù, che giustamente fanno immortali i segua ci suoi. Doue per aduerso in Rafaello chiarissimaméte

risplendeuano tutte le egregie virtù dello animo, accompagnate da tanta grazia, studio, bellezza, modestia, & costumi buoni, che arebbono ricoperto & nascoso ogni vizio quantunque brutto, & ogni machia ancora che grandissima. Perilche sicurissimamente può dirsi, che i possessori delle dote di Rafaello, non sono huomini semplicemente ma Dei mortali. Et che quegli che co i ricordi della fama lassano quaggiu fra noi per le opere loro onorato nome, possono ancora operare in cielo guiderdone delle loro fatiche, come si vede che in terra fu riconosciura la virtù, & ora & sempre sara onoratissima la memoria del gratiosissimo Rafaello. Nacque Rafaello in Vrbino città notissima, l'anno MCCCCLXXXIII. in venerdi Santo, a ore tre di notte: d'un Giouanni de Santi, pittore non molto eccellente, anzi non pur mediocre in questa arte. Egli era bene huomo di bonissimo ingegno, & dotato di spirito, & da saper meglio indirizare i figliuoli per quella buona via, che per sua mala fortuna nõ aueuano saputo quelli che nella sua giouentù lo doueuano aiutare. Per il che natogli questo figliuolo con buono augurio, al battesimo gli pose nome Rafaello: & subito nato lo destinò alla pittura ringraziandone molto IDIO, Ne vole mandarlo a baglia, ma che la madre propria lo alattassi continouamente. Crescendo fu ammaestrato da loro, che altro che quello non aueuano, con tutti que' buoni & ottimi costumi che fu possibile: & cominciãdo Giouanni a farlo esercitare nella pittura & vedendo quello spirito volto a far le cose tutte secondo il desiderio suo, non gli lasciaua metter punto di tempo in mezzo ne attender ad altra cosa nessuna, accio che piu ageuolmente & piu tosto venissi nel l'arte di quella maniera che egli desideraua. Aueua fatto Giouanni in Vrbino molte opere di sua mano &

per tutto lo stato di quel Duca:& faceuasi aiutare da
Rafaello,ilquale ancor che fanciulletto lo faceua il piu
& il meglio che e'sapeua. Ne lasciaua Giouanni per
questo di cercare d'intendere per ogni via chi tenesti
il principato nella pittura:& trouando che i piu loda-
uano Pietro Perugino,si dispose potendo di porlo se-
co,& percio andato a Perugia & non trouandoui Pie
tro,si messe per poterlo meglio aspettare a lauorare in
San Francesco alcune cose. Ma tornato Pietro da
Roma prese alcuna pratica seco,& quando fu il tem-
po a proposito del desiderio suo con quella affezzione
che puo venire da vn cuor' di padre & onorato gli dis
se il tutto. Et Pietro che era benigno per natura nó
potendo mancare a táta voglia accettò Rafaello.Onde
Giouáni có la maggiore allegrezza del módo tornò ad
Vrbino & nó senza lagrime & pianti grandissimi della
madre lo menò a Perugia.Doue Pietro veduto il dise-
gno suo i modi & i costumi,ne fe quel giudizio che il
tépo dimostrò vero. Et notabilissimo fu che in pochi
mesi,studiádo Rafaello la maniera di Pietro.Et Pietro
mostrádoli có desiderio che egli imparassi;lo imitaua
táto a púto & in tutte le cose che i suoi ritratti nó si co
nosceuano da gli originali del maestro, & fra le cose
sue & di Pietro non si sapeua certo discernere: come
apertaméte mostrano ancora in S.Frácesco di Perugia
alcune figure che si veggono fra quelle di Pietro.Per
ilche Pietro per alcuni suoi bisogni tornato a Fioréza.
Rafaello partitosi da Perugia có alcuni suoi amici a cit
tà di Castello fece vna tauola in Sáto Agostino di quel
la maniera,et similméte in S.Domenico vna di vn Cro
cifisso;laquale se nó vi fosse il suo nome scritto, nessu
no la crederebbe opera di Rafaello,ma si bé di Pietro.
In San Francesco di quella citta fece vna tauoletta de
lo sponsalizio di Nostra donna,nelquale espressamen-
I iii

te si conosce lo augumento della virtù sua venire con finezza assottigliando & passando la maniera di Pietro Nellaquale opera è tirato vn tempio in prospettiua có tanto amore, che è cosa mirabile a vedere le difficultà, che in tale essercizio egli andaua cercando. In questo tempo hauendo egli acquistato fama grandissima nel seguito di quella maniera, era stato allogato da Pio.II. Pontefice nel Duomo di Siena la libreria a dipignere al Pinturicchio, ilquale auendo domestichezza con Rafaello, fece opera di condurlo a Siena come buon disegnatore, accio gli facesse i disegni, e i cartoni di quella opera, & egli pregato quiui si trasferì, & alcuni ne fece. La cagione, ch'egli non continuò fu, che in Siena erano venuti Pittori, che con grandissime lode celebrauano il cartone, che Lionardo da Vinci aueua fatto nella sala del Papa in Fiorenza in vn groppo di caualli, per farlo nella Sala di palazzo, & Micheleagnolo vn'altro d'ignudi a concorrenza di quello piu mirabile & piu diuino. Onde spronato da l'amor de l'arte, piu che da l'utile, lasciò quella opera, & se ne venne a Fiorenza. Ne laquale giunto, & piaciutogli tali opere abitò in essa per alcun tempo tenendo domestichezza con giouani Pittori, fra i quali furono RIDOLFO GHIRLANDAIO & ARISTOTILE SAN GALLO. Gli fu dato ricetto nella casa di Taddeo Taddei, & vi fu onorato molto, atteso che Taddeo era inclinato da natura a far carezze a tali ingegni. Perilche meritò che la gentilezza di Rafaello li facesse due quadri, che tengono de la maniera prima di Pietro, & de l'altra che studiando vide: i quali si veggono ancora in casa sua. Aueua preso Raffaello amicizia grandissima có Lorenzo Nasi, ilquale auendo tolto donna in que' giorni fecesi che Rafaello gli dipinse vn quadro d'una Nostra donna, per tenere in camera sua: nelquale fece a

quella fra le gambe vn puto, alquale vn San Giouanni fanciulino egli ancora porge vno vccello con gran festa & giuoco de l'uno & de l'altro. Et in quelle attitudini loro si conosce vna semplicità puerile, & amoreuole, oltra che son tanto ben coloriti & con vna pulitissima deligenzia códotti che nel vero paiono in carne viua piu che lauorati di colori & di disegno, & similmente la Nostra donna, laquale ha vn'aria veramēte piena di grazia & di Diuinità, come il paese & i panni, & tutto il resto del'opera. Laquale fu da Lorenzo Nasi tenuta con grandissima venerazione in mentre che e' visse, in memoria de le fatiche fatteui da Rafaello, nel' usarui la diligenzia, & l'arte che egli fece a condurla. Ma capitò male poi questa opera l'anno M D XLVIII. adi 9. d'Agosto, quando la casa sua insieme con quella degli eredi di Marco del Nero, che oltra la bellezza de lo edificio era piena di molti abbagliamenti & ornamenti quanto casa di Fioréza, per vno smottamento del monte di San Giorgio rouinarono insieme con altre case vicine. Et così rimasono i pezzi di quella che poi ritrouati fra i calcinacci, furono da Batista suo figliuolo amoreuolissimo di tale arte, fatti rimettere insieme con quel miglior modo che si poteua : Fece ancora a Domenico Danigiani vn'altro quadro della medesima grandezza nel quale è vna Nostra donna co'l putto che faccendo festa a vn San Giouannino che gliè porto da Santa Elisabetta mentre che ella con vna viuezza prontissima lo sostiene guarda vn Sā Giuseppo, che apoggiatosi con ambe due le mani a vn bastone, china la testa a quella vecchia, che l'uno e l'altro pare che stupischino, del veder con quáto senno in quella età si tenera, i due cugini l'un reuerente a l'altro si fanno festa. Oltra che ogni colpo di colore nelle teste mani & piedi, son pennellate di carne

viua, piu che d'altra tinta di maestro che facci quell'arte, da quale opera e oggi appresso gli eredi di Domenico, tenuta con grandissima venerazione. Studiò Rafaello in Fiorenza le cose vecchie di Masaccio, & vide ne i lauori di Lionardo & di Micheleagnolo cose tali, che gli furono cagione di augumentare lo studio in maniera per la veduta di tali opere, che gran miglioramento & grazia accrebbe in tale arte. Era in quel tempo Fra Bartolomeo da San Marco coloritore in quella terra bonissimo, delquale haueua Rafaello presa domestichezza piacendogli molto: perche egli ogni giorno visitandolo cercaua assai d'imitarlo. Et accioche meno auesse a rincrescere al frate la sua compagnia, gli insegnò Rafaello i modi della prospettiua, allaquale il frate non aueua piu atteso. Ma in su la maggior frequenzia di questa pratica fu chiamato Rafaello a Perugia, & egli vi andò, & quiui in San Francesco dipinse vna tauola d'un CHRISTO morto, che portano a sotterrare, laquale fu tenuta diuinissima. Et condusse questo lauoro con tanta freschezza & si fatto amore, che à vederlo par fatto or' ora: Et imaginossi nel cóponimento di questa opera il dolore che hanno i parenti stretti nel riporre il corpo di quella persona piu cara, nellaquale veramente consista il bene, l'onore, & l'utile della loro famiglia. Et certamente chi considera la diligenzia, l'amore, l'arte, & la grazia di questa opera, giustamente si marauiglia, perche ella fa stupire ogni vno, con la dolcezza dell'arie nelle figure, la bellezza de panni, & la bontà in ogni cosa. Finito questo lauoro se ne ritornò a Fiorenza, conoscendo l'utile dello studio che ci aueua fatto, & ancora trattoui dall'amicizia. Et veramente per chi impara tali arti è Fiorenza luogo mirabile, per le concorrenze, per le gare, & per le inuidie, che sempre vi furono et molto piu
in que'

in que'tempi. Gli fu da i Dei Cittadini Fiorentini allogata vna tauola, che andaua alla cappella dell'altar loro in Santo Spirito: Et egli la cominciò, & a buoniſsimo termine la conduſſe bozzata. Et fece vn quadro, che ſi mandò in Siena, il quale nella partita di Rafaello rimaſe a Ridolfo del Ghirlandaio: perch'egli finiſſe vn panno azurro, che vi mancaua. Et queſto auuenne, perche Bramante da Vrbino, eſſendo a ſeruigi di Giulio II. per vn poco di parentela, ch'aueuano inſieme, & per eſſere di vn paeſe medeſimo, gli ſcriſſe che aueua operato col Papa, che volendo far certe ſtanze, egli potrebbe in quelle, moſtrare il valor ſuo. Piacque il partito a Rafaello, & laſciò l'opere di Fiorenza, trasferendoſi a Roma: perilche la tauola de Dei non fu piu finita: & dopo la morte ſua rimaſe a M. Baldaſſarre da Peſcia che la fece porre a vna cappella fatta fare da lui nella Pieue di Peſcia. Giunto Rafaello a Roma trouò, che grã parte delle camere di palazzo erano ſtate dipinte:& tuttauia ſi dipigneuano da piu maeſtri:& coſi ſtauão come ſi vedeua, che ve n'era vna che da Pietro della Frãceſca vi era vna ſtoria finita:& Luca da Cortona aueua cõdotta a buon termine vna facciata:& Dõ Pietro della Gatta abbate di San Clemẽte di Arezzo vi aueua cominciato alcune coſe:Similmente BRAMANTINO DA MILANO vi aueua dipinto molte figure, le quali la maggior parte erano ritratti di naturale, che erano tenuti belliſsimi. La onde Rafaello nella ſua arriuata auendo riceuute molte carezze da Papa Iulio cominciò nella camera della ſegnatura vna ſtoria quando i Teologi accordano la Filoſofia & l'Aſtrologia, con la Teologia:doue ſono ritratti tutti i ſaui del mondo & di certe figure abbigliò tal coſa, che alcuni aſtrologi di caratteri di Geomanzia & d'Aſtrologia cauano, & a i Vangeliſti quelle tauole mandano. E in fra

m

costoro è vn Diogene con la sua tazza a ghiacere in sù le scalee, figura molto cósiderata & astratta: che per la sua bellezza & per lo suo abito cosi a caso è degna des sere lodata. Simile vi è Aristotile, & Platone, luno co'l Timeo in mano, l'altro con l'Etica: doue intorno li fan no cerchio vna grande scuola di Filosofi. Ne si può esprimere la bellezza di quelli Astrologi & Geometri che disegnano con le seste in sù le tauole moltissime figure & caratteri. Fra costoro si vede vn'giouane di formosa bellezza, il quale apre le braccia per marauiglia, & china la testa: & è il ritratto di Federigo II. Duca di Mantoua che si trouaua allora in Roma. Euui similmente vna figura che chinata a terra con vn paio di seste in mano le gira, sopra le tauole. la quale dicono essere Bramante architettore: & che egli non è men desso che se e fusse viuo, tanto è ben'ritratto. Allato a vna figura che volta il didietro & ha vna palla del cielo in mano, è il ritratto di Zoroastro & allato a esso è Rafaello Maestro di questa opera, ritrattosi da se medesimo nello specchio. Questo è vna testa giouane & d'aspetto molto modesto accompagnato da vna piaceuole & buona grazia, con la berretta nera in capo. Ne si può esprimere la bellezza & la bontà che si vede nelle teste & figure de'Vangelisti, a'quali ha fatto nel viso vna certa attenzione & accuratezza, massime a quelli che scriuono. Et cosi fece dietro ad vn San Matteo mētre che egli caua di quelle tauole doue sono le figure e' caratteri tenuteli da vno Angelo: & che le distende in sù un libro, vn vecchio che messosi vna carta in sul ginocchio copia tanto quanto San Matteo distende. Et mentre che sta attento in quel disagio pare che egli torca le mascella, & la testa, secondo che egli allarga & allunga la penna. E oltra le minuzie delle considerazioni che son pure assai, vi è il componimento di tut

ra la storia, che certo e spartito tanto con ordine & mi
sura, che egli mostrò veramente vn saggio di se : tale
che fece conoscere che egli voleua fra coloro che toc-
cauauo i pennelli, tenere il campo senza contrasto.
Adornò ancora questa opera di vna prospettiua & di
molte figure, finite con tanto delicata & dolce manie
ra che fu cagione che Papa Giulio facesse buttare ater
ra tutte le storie de gli altri maestri & vecchi & moder
ni ; & che Rafaello solo auesse il vanto di tutte le fati
che, che in tali opere fussero state fatte fino a quell'ora.
Auuene che GIO. ANTONIO SODDOMA da Ver
celli aueua lauorata vna opera, la quale era sopra la sto
ria fatta da Rafaello : Perilche Rafaello ebbe commis-
sione dal Papa di gettarla a terra, & egli nientedimanco
volle seruirsi del partimento & delle grottesche;
& doue erano alcuni tondi che son quattro, fece per
ciascuno vna figura del significato delle storie di sot-
to: volte da quella banda doue era la storia. A quella
prima, doue egli aueua dipinto che la Filosofia & l'A
strologia, Geometria, & Poesia si acordassino con la
Teologia, v'era vna femmina fatta per la cognizione
delle cose, la quale sedeua in vna sedia, che aueua per
reggimento da ogni banda vna Dea Cibele, con quel
le tante poppe che da gli antichi era figurata Diana
Polimaste : & la veste sua era di quattro colori, figu-
rati per li eleméti; da la testa in giù v'era il color del fuo
co ; & sotto la cintura era quel dell'aria ; da la natura
a'l ginochio era il color della terra: & dal resto per fino
a'piedi era il colore dell'acqua. Et così la acompagna
uano alcuni putti bellissimi quanto si può imaginare
bellezza. In vnaltro tondo volto verso la finestra che
guarda in Beluedere, è finto la poesia: la quale è in
persona di Polinnia coronata di lauro, & tiene vn
suono antico in vna mano & vn libro nell'altra; & so-

m ii

pra poste le gambe con vna aria diuiso immortale per le bellezze sta eleuata con esso al cielo accompagniandola due putti che son viuaci & pronti che insieme có essa fanno vari componimenti con le altre? Et da que sta banda vi se poi sopra la gia detta finestra il Monte di Parnaso. Nell'altro tondo che è fatto sopra la storia doue i Santi Dottori ordinano le messa, è vna Teologia con libri, & altre cose attorno, co'medesimi putti, non men bella che le altre. Et sopra l'altra finestra che volta nel cortile fece nell'altro tondo vna Giustizia, có le sue bilance, & la spada inalberata, con i medesimi putti che a l'altre, di somma bellezza: per auer egli nella storia di sotto della faccia fatto come si da le leggi ciuili & le canoniche come a suo luogho diremo. Et così nella volta medesima in su le cantonate de'peducci di quella fece quattro storie disegnate & colorite con vna gran diligenza; ma di figure di non molta grádezza. In vna delle quali verso doue era la Telogia fece il peccar di Adamo lauorato vi con leggiadrissima maniera il mangiare del pomo: e in quella doue era la Astrologia vi era ella medesima che poneua le stelle fisse & l'erranti a'luoghi loro. Nell'altra poi, del monte di Parnaso era Marsia fatto scorticare a vno albero da Apelle; E diuerso la storia doue si dauono i decretali, era il giudizio di Salamone quando egli vuol fare diuidere il fanciullo. Le quali quattro istorie sono tutte piene di senso & di affetto: & lauorate con disegno bonissimo, & di colorito vago & graziato. Ma finita oramai la volta cio è il Cielo di quella stanza, resta che noi raccontiamo quello che e'fece faccia per faccia appiè delle cose dette di sopra. Nella facciata dunque di verso Beluedere doue è il monte Parnaso & il fonte di Elicona, fece intorno a quel monte vna selua onbrosissima di lauri; ne'quali si conosce per

la loro verdezza, quasi il tremolare delle foglie per l'aure dolcissime; & nella aria vna infinità di Amori in gniudi con bellissime arie di viso, che colgono rami di lauro; & ne fanno ghirlande, & quelle spargono & gettano per il monte. Nel quale pare che spiri veramente vn fiato di diuinità, nella bellezza delle figure; & da la nobiltà di quella pittura: la quale fa marauigliare chi intentissimamente la considera, come possa ingegno vmano con l'imperfezzione di semplici colori ridurre con l'eccellenzia del disegnio le cose di pittura a parere viue come que' Poeti che si veggono sparsi per il monte, chi ritti, chi a sedere, & chi scriuendo, altri ragionando, & altri cantando, o fauoleggiando insieme, a quattro, a sei, secondo che gli è parso di scompartirgli. Sonui ritratti di naturale tutti i piu famosi & antichi & moderni Poeti che furono, & che erano fino al suo tempo, i quali furono cauati parte da statue, parte da medaglie, & molti da pitture vecchie; & ancora di naturale mentre che erano viui da lui medesimo. Et per cominciarmi da vn capo, qui vi è Ouidio, Virgilio, Ennio, Tibullo, Catullo, Properzio, & Omero: & tutte in vn groppo le noue muse & Apollo, con tanta bellezza d'arie, & diuinità nelle figure. che grazia & vita spirano ne fiati loro. Euui la dotta Safo & il diuinissimo Dante, il leggiadro Petrarca, & lo amoroso Boccaccio, che viui viui sono; & il Tibaldeo & infiniti altri moderni. La quale istoria è fatta con molta grazia, & finita con diligenzia. Fece in vn'altra parete vn cielo con CHRISTO, & la Nostra donna, San Giouanni Batista, gli Apostoli & gli Euangelisti, i Martiri su le nugole con Dio Padre, che sopra tutti, manda lo Spirito Santo a vn numero infinito di Santi che sotto scriuono la messa; & sopra l'Ostia, che è sullo altare, disputano. Fra i quali sono i

m iii

quattro dottori della chiesa, & intorno hanno infiniti Santi. Euui Domenico, Francesco, Tomaso d'Aquino, Buonauentura, Scoto, Nicolo de Lira, Dante, fra Girolamo da Ferrara, & tutti i Teologi Christiani, & infiniti ritratti, di naturale. E in aria sono quattro fanciulli, che tengono aperti gli Euangeli. Dellequali figure non potrebbe pittore alcuno, formar cosa piu leggiadra; ne di maggior perfezzione. Auuengha che nell'aria, e in cerchio son figurati que' Santi a sedere che nel vero oltra al parer viui di colori, scortano di maniera, e sfuggono, che non altrimenti farebbono se'fussino di rilieuo. Oltra che sono vestiti diuersamente, con bellissime pieghe di panni, & l'arie delle teste piu celesti che vmane: come si vede in quella di CHRISTO, la quale mostra quella clemenzia & quella pietà che può mostrare a gli huomini mortali diuinità di cosa dipinta. Auuengha che Rafaello ebbe questo dono dalla Natura di far l'arie sue delle teste dolcissime & graziosissime, come ancora ne fa fede la Nostra donna, che mossesi le mani al petto, guardando & contemplando il Figliuolo pare che non possa dinegar grazia: senza che egli riseruò vn decoro certo bellissimo, mostrando nell'arie de' Santi Patriarci l'antichità: negli Apostoli la semplicità: & ne Martiri la fede. Ma molto piu arte & ingegno mostrò ne' Santi & Dottori Christiani, i quali a sei, a tre, a due disputando per la storia, si vede nelle cere loro vna certa curiosità; & vno affanno; nel voler trouare il certo di quel che stanno in dubbio: faccendone segno co'l disputar con le mani, & co'l far certi atti con la persona: con atenzione degli orecchi, con lo increspare delle ciglia: & con lo stupire in molte diuerse maniere, certo variate & proprie: saluo che i quattro Dottori della Chiesa che illuminati dallo Spirto Santo, snodano & ri

foluonò con le fcritture Sacre, tutte le cofe de gli Euangeli, che foftengano que' putti che gli hanno in mano volando per l'aria. Fece nell'altra faccia doue è l'altra fineftra, da vna parte Giuftiniano, che dà le leggi a i dottori, che le corregghino; & fopra, la Temperanza la Fortezza & la Prudenza. Dall'altra parte fece il Papa, che dà le decretali canoniche, & vi ritraffe Papa Giulio di naturale; Giouanni Cardinale de Medici afsiftente, Antonio Cardinale di Monte, & Aleffandro Farnefe Cardinale, ora, la Dio grazia, fommo Pontefice, con altri ritratti. Reftò il Papa di quefta opera molto fodisfatto: & per far gli le fpalliere di prezzo, come era la pittura, fece venire da Monte Oliueto di Chiufuri, luogo in quel di Siena, FRA GIOVANNI DA VERONA, allora gran maeftro di commefsi di profpettiue di legno; ilquale vi fece non folo le fpalliere, che attorno vi erano ma ancora vfci belliffimi & federi lauorati in profpettiue; i quali grandifsima grazia, premio, & onore gli acquiftarono col Papa. Et certo, che in tal magifterio mai non fu piu neffuno, piu valente di difegno & d'opera, che fra Giouanni: come ne fa fede ancora in Verona fua patria vna fagreftia di profpettiue di legno belliffima in Santa Maria in Organo, il choro di Monte Oliueto di Chiufuri, & quel di San Benedetto di Siena, & ancora la fagreftia di Monte Oliueto di Napoli; & nel luogo medefimo nella cappella di Paolo da Tolofa il choro lauorato da lui. Perilche meritò, che dalla religion fua foffe ftimato, & con grandifsimo onor tenuto, ilquale morì in quella d'età d'anni LXVIII. l'anno MDXXXVII. Et di coftui come di perfona veramente eccellente & rara, hò qui voluto far' menzione, parendomi che cofi meritaffe la fua virtù. Ma per tornare a Rafaello, creb-

bero le virtù sue di maniera; che' seguitò per cōmissione del Papa, la camera seconda verso la sala grande. Et egli, che nome grandissimo aueua acquistato, ritrasse in questo tempo Papa Giulio in vn quadro a olio, tāto viuo & verace, che faceua temere il ritratto a vederlo, come se proprio egli fosse il viuo laquale opera è oggi in Santa Maria del Popolo, con vn quadro di Nostra donna bellissimo, fatto medesimamente in questo tempo, dentroui la Natiuità di IESV CHRISTO, doue è la Vergine che con vn' velo cuopre il figliuolo: il quale è di tanta bellezza, che nella aria della testa, & per tutte le membra, dimostra essere vero figliuolo di DIO. Et non manco di quello è bella la testa & il volto di essa Madonna; conoscendosi in lei oltra la somma bellezza allegrezza & pietà. Euui vn' Giuseppo che appoggiando ambe le mani ad vna mazza, pensoso in contemplare il Re & la Regina del Cielo, sta con vna ammirazione da vecchio santissimo. Et amendue questi quadri si mostrano le feste solenni. Aueua acquistato in Roma Rafaello in questi tempi molta fama: & ancora che egli auesse la maniera gentile, da ognuno tenuta bellissima; Con tutto che egli auesse veduto tante anticaglie in quella città & che egli studiasse continouamente; Non aueua però per questo dato ancora alle sue figure vna certa grandezza & maestà; che è diede loro da qui auanti. Perche uuuenne in questo tempo, che Micheleagnolo fece al Papa nella cappella quel romore & paura, come diremo nella vita sua onde fu sforzato fuggirsi a Fiorenza; Per il che auendo Bramante la chiaue della cappella, a Rafaello, come amico, la fece vedere, accioche i modi di Micheleagnolo cōprédere potesse. Onde tal vista fu cagione, che in Santo Agostino sopra la Santa Anna di Andrea Sansouino in Roma Rafaello subito rifece di nuouo lo

Esaia

Esaia profeta, che ci fi vede; che di gia lo aueua finito. Laquale opera per le cofe vedute di Michele agnolo, migliorò & ingrandì fuor di modo la maniera & diedeli piu maeftà. Perche nel veder poi Micheleagnolo lopera di Rafaello, pensò, che Bramante, com'era vero gli auefſe fatto quel male inanzi, per fare vtile & nome a Rafaello. Era in quefto tempo a Roma Agoftin Chifi mercante Sanefe richifsimo & grande, ilquale oltra a la mercatura teneua conto di tutte le perfone virtuofe & mafsime de gli architetti pittori & fcultori, & fra gli altri aueua prefo grandifsima amicizia con Rafaello: alquale per laffar nome nelle memorie di quellarte come fece nella mercatura & richezze fece allogazione duna cappella all entrata della chiefa di Santa Maria della Pace a man deftra entrando in chiefa dalla porta principale; che fatto fare i ponti Rafaello & finito i cartoni la conduſſe lauorata in frefco nella maniera nuoua, & alquanto piu magnifica & grande che egli aueua prefa di nuouo. Figurò Rafaello in tal pittura, auanti che la cappella di Michelagnolo fi difcopreſſe publicamente, alcuni profeti & fibille, che nel vero delle fue cofe è tenuta la miglior, & fra le táte belle, bellifsima: perche nelle femmine & ne i fanciulli, che vi fono, v'è grandifsima viuacità & colorito perfetto. Et quefta opera lo fe ftimar grandemente viuo & morto. Poi ftimolato da prieghi d'un cameriere di Papa Giulio, dipinfe la tauola dello altar maggiore di Araceli, nella quale fece vna Noftra donna in aria, con vn paefe bellifsimo; vn San Giouanni, & vn San Francefco, & San Girolamo ritratto da Cardinale; nella qual Noftra donna è vna vmiltà & modeftia veramente da madre di CHRISTO: & il putto è con bella attitudine fcherzando co'l manto della madonna, conofcefi nella figura di San Giouanni quella penitéza che

n

suole fare il digiuno, & nella testa si scorge vna sinceri
tà d'animo, & vna prontezza di sicurtà, come in colo-
ro che lontani dal mondo lo sbeffano; & nel praticare
il publico, odiano la bugia: & dicono la verita. Simile
è nel San Girolamo che hà vna testa eleuata con gli oc
chi alla Nostra donna tutta cõtemplatiua nequali par
che ci accenni tutta quella dottrina & sapienzia che
egli scriuendo mostrò ne le sue carte; offerendo con
ambe le mani il Cameriero & par che egli lo raccomã
di, il quale nel suo ritratto è non men viuo che si sia di
pinto. Ne mãcò Rafaello fare il medesimo nella figura
di San Francesco ilquale ginochioni in terra, con vn
braccio steso, & con la testa eleuata, guarda in alto la
Nostra donna, ardendo di carità nello affetto della pit
tura, la quale nel lincamento & nel colorito, mostra,
che è si strugga di affezzione, pigliãdo conforto & vi
ta dal mansuetissimo guardo della bellezza di lei, &
da la viuezza & bellezza del figliuolo. Feceui Rafael-
lo vn putto ritto in mezzo della tauola sotto la No-
stra donna, che alza la testa verso lei & tiene vno epi-
taffio, che di bellezza di volto & di corrispondenza
della persona non si può fare ne piu grazioso ne me-
glio, oltre che ve vn paese che in tutta perfezzione è
singulare & bellissimo. Dappoi continuando le came-
re di palazzo, fece vna storia del miracolo del Sacramẽ
to del corporale d'Oruieto, o di Bolsena che eglino si
dichino. Nella qual storia si vede mentre che il prete
dice messa, nella sua testa infocata di rosso la vergo-
gna che egli aueua nel veder per la sua incredulità fat
to liquefar l'ostia in sul corporale: & che spauentato
ne gli occhi & fuor di se è smarrito nel cospetto de
suoi vditori, par persona irrisoluta. Et si conosce nel-
l'attitudine delle mani quasi il tremito & lo spauento,
che merce della colpa gli si debbe dalla punizione cõ la

pena. Feceui Rafaello intorno molte varie et diuerse figure, chi serue a la messa altri stanno su per vna scala ginochioni che alterate dalla nouita del caso fanno bellissime attitudini in diuersi gesti: esprimendo in molte vno affetto di rendersi in colpa, táto ne' maschi quanto nelle femmine, fra lequali ve ne vna che apiè della storia dabasso siede in terra tenendo vn putto in collo; laquale sentendo il ragionamento che mostra vnaltra di dirle il caso sucesso al prete, marauigliosamente si storce métre che ella ascolta cio, con vna grazia donnesca molto propria & viuace. Finse dalaltra banda Papa Giulio, ch' ode quella messa, cosa marauigliosissima; doue ritrasse il Cardinale di San Giorgio & infiniti; & nel rotto della finestra accomodò vna salita di scalee: che la storia mostra intera, anzi pare, che se il vano di quella finestra non vi fosse, quella non staua punto bene. La onde veramente si gli può dar vanto, che nelle inuenzioni de i componimenti di che storie si fossero, nessuno gia mai piu di lui nella pittura è stato accomodato, & aperto, & valente; come mostrò ancora in questo medesimo luogo dirimpetto a questa in vna storia, quando San Piero nelle mani d'Erode in pregione è guardato da gli armati: Doue tanta è l'architettura, che ha tenuto in tal cosa, & tanta la discrezione nel casaméto della prigione, che in vero gli altri appresso a lui hanno piu di confusione, ch' egli nó ha di bellezza; cercando di continuo figurare le storie come elle sono scritte, & farui dentro cose garbate, & eccellenti come mostra in questa, l'orrore della prigione, nel veder legato fra que due armati con le catene di ferro quel vecchio, il grauissimo sonno, nelle guardie, il lucidissimo splendor dell'angelo, nelle scure tenebre della notte luminosamente far discernere tutte le minuzie delle carcere: & viuacissimamente risplé

n ii

dere nell'armi di coloro, che i lustri paresſino bruniti piu che ſe fuſsino di pittura. Ne meno arte & ingegno è nello atto quando egli ſciolto da le catene eſce fuor di prigione accompagnato dall'angelo, doue moſtra nel viſo Sā Piero piu toſto deſſere vn ſogno, che viſibile; come ancora ſi vede terrore & ſpauento in altre guardie, che armate fuor della prigione, ſentono il romore della porta di ferro, & vna ſentinella con vna torcia in mano deſta gli altri, & mentre con quella fa lor lume reflettano i lumi della torcia in tutte le armi: & doue non percuote quella ſerue vn lume di Luna. Laquale inuenzione auendola fatta Rafaello ſopra la fineſtra viene a eſſer quella facciata piu ſcura: auuenga che quando ſi guarda tal pittura ti da il lume nel viſo: & contendono tanto bene inſieme la luce viua cō quella dipinta co diuerſi lumi della notte, che ti par vedere il fumo della torcia, lo ſplendor dell'angelo, con le ſcure tenebre della notte ſi naturali & ſi vere, che non direſti mai che ella fuſsi dipinta, auendo eſpreſſo tanto propriamente ſi difficile imaginazione. Qui ſi ſcorgono nell'arme l'ombre, gli sbattimēti i refleſsi, & le fumoſità del calor de lumi, lauorati con ombra ſi abbacinata, che in vero ſi puo dire, che egli foſſe il maeſtro de gli altri. Et per coſa, che contrafaccia la notte piu ſimile di quante la pittura ne faceſſe giamai, queſta è la piu diuina, & da tutti tenuta la piu rara. Egli fece ancora in vna delle pareti nette il culto diuino, & l'arca de gli Ebrei, & il candelabro, & Papa Giulio, che caccia l'auarizia de la chieſa, ſtoria di bellezza & di bontà ſimile alla notte detta di ſopra. Nellaquale iſtoria ſi veggono alcuni ritratti di Palafrenieri che vi ueuano allora, i quali in ſu la ſedia portano Papa Giulio veramente viuiſsimo. Alquale mentre che alcuni popoli & femmine fanno luogo perche e' paſsi, ſi vede

la furia d'uno armato a cauallo, ilquale accompagnato da due appiè con attitudine ferocisima vrta & perquote il superbisimo Eliodoro, che per comandamento di Antioco vuole spogliare il Tépio di tutti i depositi de le vedoue & de'pupilli & gia si vede lo sgombro delle robe, & i tesori che andauano via: Ma per la paura del nuouo accidente di Eliodoro abbattuto & percosso aspramente da i tre predetti, che per essere ciò visione da lui solamente sono veduti & sentiti, si veggono traboccare & versare per terra, cadendo chi gli portaua, per vn subito orrore & spauento, che era nato in tutte le genti di Eliodoro. Et appartato da questi si vede il santisimo Onia Pontefice pontificalmente vestito, con le mani & con gli occhi al Cielo, feruentissimamente orare; afflitto per la cópasione de pouerelli che quiui perdeuano le cose loro; Et allegrò per quel soccorso che dal Ciel sente soprauenuto. Veggonsi oltra ciò, per bel capriccio di Rafaello, molti saliti sopra i zoccoli del basamento, et abbracciatisi alle colonne, cô attitudini disagiatissime, stare a vedere: Et vn popolo tutto attonito in diuerse & varie maniere, che aspetta il successo di questa cosa. Nella volta poi che vi è sopra fece quattro storie, l'apparizione di DIO ad Abraá nel promettergli la moltiplicazione del seme suo; il sacrificio d'Isac; la scala di Iacob; e'l rubo ardéte di Moise Nel laquale non si conosce meno arte, inuézione, disegno, & grazia, che nelle altre cose lauorate di lui. Mentre che la felicità di questo artefice faceua di sé tante gran marauiglie, la inuidia della fortuna priuò de la vita Giulio 11. Ilquale era alimentatore di tal virtù, & amatore d'ogni cosa buona. La onde fu poi creato Leon x. ilquale volle, che tale opera si seguisse: & Rafaello ne salì cô la virtù in cielo & ne trasse cortesie infinite auédo incôtrato iavn principe sì gráde, ilquale per eredità

di casa sua era molto inclinato a tale arte. Perilche Rafaello si mise in cuore di seguire tale opera, et nell'altra faccia fece la venuta d'Atila a Roma, & lo incontrarlo appiè di Monte Mario, che fece Leon III. Pontefice, ilquale lo caccio con le sole benedizzioni. Fece Rafaello in questa storia San Pietro & San Paulo in aria con le spade in mano, che vengono a difender la chiesa. Et se bene la storia di Leon III. non dice questo: egli per capriccio suo uolse figuralla forse così; come interuiene molte volte che con le pitture come cō le Poesie si va vagando, per ornamento dell'opera; non si discontando però per modo non coueniente dal primo intendimento. Vedesi in quegli Apostoli quella fierezza & ardire celeste, che suole il giudizio diuino molte uolte mettere nel volto de' serui suoi per difender la Santissima religione. Et ne fa segno Atila in sun'un' cauallo nero balzano & stellato in fronte, bellissimo quanto piu si può, ilquale con attitudine spauentosa alza la testa; & volta la persona in fuga, sonui caualli bellissimi, & massime vn gianetto macchiato che è caualcato da vna figura, laquale ha tutto lo ignudo, coperto di scaglie, a guisa di pesce, il che è ritratto da la colonna Traiana, nellaquale son i popoli armati in quella foggia. Et si stima ch'elle siano arme fatte di pelle di coccodrilli. E uui Monte Mario che abruccia, mostrando che nel fine della partita de soldati gli alogiamenti patiscano di ciò: Ritrasse ancora di naturale alcuni mazzieri che accōpagnano il Papa, i quali son viuissimi; & così i caualli doue son sopra: & il simile la corte de Cardinali et alcuni palafrenieri che tēgono la chinea doue è a cauallo sopra in pōtificale ritratto nō men viuo che gli altri Leon X. & molti cortigiani; cosa leggiadrissima da vedere a proposito in tale opera; & vtilissima a l'arte nostra, massimamente per quegli,

che di tali cose son digiuni. In questo medesimo tempo fece a Napoli vna tauola, laquale fu posta in San Domenico nella cappella doue è il Crocifisso, che parlò a S. Tomaso d'Aquino: dètro vi è la Nostra donna, San Girolamo vestito da Cardinale, et vno Angelo Rafaello, ch'accompagna Tobia. Lauorò un quadro al Signor Leonello da Carpi, ilquale fu miracolosissimo di colorito, & di bellezza singulare. Atteso che egli è condotto di forza & d'una vaghezza tanto leggiadra; che io non penso che e' si possa far meglio. Vedendosi nel viso della Nostra donna, vna diuinità, & ne la attitudine, vna modestia che non è possibile migliorarla. Finse che ella a man giunte adori il figliuolo che le siede in su le gambe, facendo carezze a San Giouanni piccolo fanciullo; ilquale lo adora insieme con santa Elisabetta, & Giuseppo. Questo quadro è oggi appresso il Reuerendissimo Cardinale di Carpi, della pittura, & scultura amator grandissimo. Et essendo stato creato Lorenzo Pucci Cardinale di Santi quattro, sommo Penitenziere ebbe grazia cò esso, che egli facesse per San Giouanni in Monte di Bologna vna tauola; laquale è oggi locata nella capella, doue è il corpo della Beata Elena da l'olio: nellaquale opera mostrò quanto la grazia nelle delicatissime mani di Rafaello potesse insieme con l'arte. Euui vna Santa Cecilia, che a vn coro in cielo d'angeli abbagliati sta a vdire il suono & è data in preda alla armonia; vedendosi nella sua testa quella astrazzione che si vede nelle teste di coloro che sono in estasi: oltra che sono, & sparsi per terra instrumenti musici, che non dipinti, ma viui, & veri si conoscono; & similmente alcuni suoi veli & vestimenti di drappi d'oro & di seta & sotto quelli vn ciliccio marauiglioso. Euui vn San Paulo che posato il braccio destro in su la spada ignuda, & la testa posta

appoggiata alla mano;doue si vede espressa la considerazione della sua scienzia;non meno che l'aspetto della sua fierezza,conuersa in grauità;vestito d'un panno rosso semplice per mantello,& tonica verde sotto quello,alla Apostolica & scalzo;Euui vna Sāta Maria Maddalena che tiene in mano vn vaso di pietra finissima, in vn posar leggiadrissimo: Et suoltando la testa, par tutta allegra in vna viuezza della sua conuerzione, che certo in quel genere penso che meglio non si potesse fare, cosi le teste di Santo Agostino,& di S. Giouanni Euangelista. Et nel vero che l'altre pitture da quei,che l'hanno dipinte,pitture nominare si possono; ma quelle di Rafaello viue;perche trema la carne;vedesi lo spirito;battono i sensi alle figure sue; & viuacità viua vi si scorge: perilche questo li diede oltra le lodi che aueua piu nome assai. La onde furono pero fatti a suo onore molti versi & Latini & vulgari de quali mettero questi soli per non far piu lunga storia di quel che io mi abbi fatto.

Pingant sola alij,referantque coloribus ora;
Cæciliæ os Raphael atque animum explicuit.

Fece ancora dopo questo,vn quadretto di figure piccole,oggi in Bologna medesimamente,in casa il conte Vincenzio Arcolano, dentroui vn CHRISTO a vso di Gioue in Cielo:& dattorno i quattro Euangelisti come gli descriue Ezecchiel; vno a guisa di huomo,& l'altro di leone,& quello d'aquila, & di bue cō vn paesino sotto figurato per la terra non meno raro & belle nella sua piccolezza,che sieno l'altre cose sue nelle grandezze loro. A Verona mandò della medesima bontà vn quadro in casa i Conti da Canossa; & a Bindo Altouiti fece il ritratto suo quando era giouane che è tenuto stupendissimo. Et similmente vn'
quadro

quadro di Nostra donna, che egli mandò a Fiorenza nelle sue case, cosa bellissima. Auendo egli in quello fatto vna Santa Anna Vechissima a sedere: la quale porge alla Nostra donna il suo figliuolo di tanta bellezza nel ingnudo & nelle fattezze del volto: che nel suo ridere rallegra chiunche lo guarda: Senza che Rafaello mostrò nel dipignere la Nostra donna, tutto quello che di bellezza si possa fare nell'aria di vna vergine: doue sia accópagnata negliocchi modestia; nella fronte onore: nel naso grazia; & nella bocca virtù: senza che l'abito suo è tale, che mostra vna semplicità, & onestà infinita. Et nel vero non penso per vna tanta cosa, si possa veder meglio. Euui vn San Giouanni a sedere ingnudo, & vnaltra santa che bellissima anch'ella. Cosi per campo vi è vn casamento, doue egli ha finto vna finestra impannata che fa lume alla stanza doue le figure son dentro. Fece in Roma vn quadro di buona grandezza, nel quale ritrasse Papa Leone, il Cardinale Giulio de'Medici, e il Cardinale de'Rossi, nel quale si veggono non finte, ma di rilieuo tonde le figure: quiui è il velluto, che ha il pelo: il domasco adosso a quel Papa, che suona & lustra: & le pelli della fodera son morbide & viue, gli ori & le sete contrafatti si, che non colori, ma oro & seta paiono. Vi è vn libro di carta pecora miniato, che piu viuo si mostra, che la viuacità: vn campanello d'argento lauorato, che marauiglia è a voler dire quelle parti che vi sono. Ma fra l'altre vna palla della seggiola brunita & d'oro nella quale a guisa di specchio si ribattono (tanta è la sua chiareza) i lumi delle finestre, le spalle del Papa, & il rigirare delle stanze; & sono tutte queste cose condotte con tanta diligenzia, che credasi pure & sicuramente che maestro nessuno di questo meglio non faccia, ne abbia a fare. La quale opera fu cagione, che il Papa di pre-

o

mio grande lo rimunerò:& questo quadro si troua an
cora in Fiorenza nella guardaroba del Duca. Fece
similmente il Duca Lorenzo e'l Duca Giuliano, con
perfezzione non piu da altri, che da esso dipinta nella
grazia del colorito: quali sono appresso a gli heredi di
Ottauiano de'Medici in Fiorenza. La onde di gran-
dezza fu la gloria di Rafaello accresciuta, & de'pre-
mii parimente: perche per lasciare memoria di se fece
murare vn'palazzo à Roma in Borgo nuouo: che Bra
mante lo fece condurre di getto. Auuenne in que-
sto tempo, che la fama di questo mirabile artefice fino
in Fiandra, & in Francia era passata; perche ALBER-
TO DVRERO TEDESCO pittore mirabilissimo &
intagliatore di rame di bellissime stampe, di venne tri
butario de le sue opere a Raffaello; & egli mandò la
testa d'vn suo ritratto condotta da lui a guazzo su vna
tela di bisso: che da ogni banda mostraua parimente &
senza biacca i lumi trasparenti, se non có acquerelli di
colori era tinta, & macchiata & de lumi del panno aue
ua campato i chiari: la quale cosa parue marauigliosa
a Raffaello; perche egli gli mandò molte carte disegna
te di man sua, le quali furono carissime ad Alberto.
Era questa testa fra le cose di Giulio Romano eredita
rio di Raffaello in Mantoua. Perche auendo veduto
Raffaello lo andare nelle stampe d'Alberto Durero, vo
lonteroso, ancor'egli di mostrare quel che in tale arte
poteua, fece studiare MARCO ANTONIO Bolognese
in questa pratica infinitaméte. il quale riusci táto eccel
léte, che fece stampare le prime cose sue, la carta de gli
Innocenti, vn Cenacolo, il Nettunno, & la Santa Ceci
lia quando bolle nell'olio. Fece poi Marco Antonio
per Rafaello vn numero di stampe, le quali Rafaello
donò poi al BAVIERA suo garzone, ch'aueua cura
d'vna sua donna, la quale Rafaello amò fino alla'mor-

te: & di quella fece vn ritratto bellissimo, che pareua
viua viua: il quale è oggi in Fiorenza appresso il Genti
lissimo Matteo Botti Mercante Fiorentino, amico &
familiare d'ogni persona virtuosa & massime de i pitto
ri: tenuta da lui come Reliquia per lo amore che egli
porta allarte & particularmente a Rafaello. Ne me-
no di lui stima lopere dell'arte nostra & gli artefici il
Fratello suo Simon Botti che oltra lo esser tenuto da
tutti noi per vno de' piu amoreuoli che faccino bene
fizio a gli huomini di queste professioni è da me parti
culare tenuto & stimato per il migliore & maggiore
amico che a lungo si possa con isperimenti prouare ol
tra al giudizio buono che egli ha & mostra nelle cose
dell'arte: Ma per tornare a le stampe, il fauorire il Ba
uiera fu cagione che si dolsassi poi. MARCO DA RA-
VENNA, & altri infiniti: talche le stampe in rame fe-
cero de la carestia loro quella copia, ch'al presente veg
giamo. Perche VGO DA CARPI, che d'inuenzio
ne aueua il ceruello in cose ingegnose & fantastiche,
trouò le stampe di legno, che con tre stampe si possa il
mezo il lume & l'ombra contrafare le carte di chiaro
oscuro: la quale certo fu cosa di bella & capricciosa
inuenzione, & di questa ancora è poi venuta abbon-
danza. Egli fece per il monasterio di Palermo detto
Santa Maria dello Spasmo, de frati di monte Oliueto
vna tauola d'vn CHRISTO, che porta la Croce, la qua
le è tenuta cosa marauigliosa. Conoscendosi in quella
la impietà de' Crocifissori che lo côduceuano a la mor
te a'l Monte Caluario con grandissima rabbia. doue il
CHRISTO appassionatissimo nel tormento dello auui
cinarsi alla morte: cascato in terra per il peso del legno
della Croce & bagniato di sudore & di sangue si volta
verso le Marie, che del dolore piangono dirottissima
mente: Euui fra loro Veronica che stende le braccia

porgendoli vn panno, con vnó affetto di Carità grandissima. Oltra che l'opera e piena di Armati a cauallo & a piede, i quali sboccano fuora della porta di Gierusalemmo con gli stendardi della Giustizia in mano, in attitudini varie & bellissime. Questa tauola finita del tutto, ma non códotta ancora a'l suo luogo fu vicinissima a capitar male, Conciosia che è dicono che essendo ella messa in mare, per portarla in Palermo, vna orribile tempesta, percosse ad vno scoglio la naue che la portaua di maniera che tutta si aperse, & si perderono gli huomini & le mercanzie, ecceto questa tauola solamente, che così incassata come era fu portata dal mare in quel di Genoua; Doue ripescata & tirata in terra, fu veduta essere cosa diuina, & per questo messa in custodia: essendosi mantenuta illesa, & senza macchia, o difetto alcuno: percioche fino alla furia de'venti, & l'onde del mare ebbono rispetto alla belezza di tale opera. Della quale diuulgandosi poi la fama, procacciarono i Monaci di riauerla: & appena che co'fauori stessi del Papa, ella fusse renduta loro, satisfacendo prima & bene a chi la aueua saluata. Rimbarcatala dunque di nuouo, & condottola pure in Sicilia la posero in Palermo: nel qual luogo ha piu fama, & riputazione che'l monte di Vulcano. Mentre che Rafaello lauoraua queste opere, le quali non poteua mancare di fare auendo a seruire per persone grandi & segnalate: oltra che ancora per qualche interesse particulare è non potesse disdire: non restaua pero con tutto questo di seguitate l'ordine che egli aueua cominciato de le camere del Papa & delle sale. Nelle quali del continuo teneua delle genti che con i disegni suoi medesimi gli tirauano innanzi l'opera: & continuo rimedédole sopperiua có tutti quegli aiuti migliori che egli piu poteua ad vn peso cosi fatto. Non passo dun

que molto, che egli scoperse la camera di torre Borgia: nella quale aueua fatto in ogni faccia vna storia; due sopra le finestre: & due altre in quelle libere. Era in vna lo Incendio di Borgo Vechio di Roma, che non possendosi spegnere il fuoco, San Leone IIII. si fa alla loggia di Palazzo:& con la benedizione lo estingue interamente. Nella quale storia si vede diuersi pericoli, figurati, da vna parte v'è femmine che dalla tempestà del vento mentre elle portano acqua per ispegnere il fuoco con certi vasi in mano & in capo, sono aggirati loro i capegli & i panni con vna furia terribilissima. Oltre che molti si studiano a buttare acqua, i quali accecati dal fumo non cognoscono se stessi. Da l'altra parte v'è figurato nel medesimo modo che Vergilio descriue che Anchise fu portato da Enea vn' vecchio ammalato, fuor di sé per l'infermità & per le fiamme del fuoco. Et vedesi nella figura del giouane l'animo, & la forza, & il patire di tutte le membra dal peso del vecchio abbandonato adosso a quel giouane. Seguitalo vna vecchia scalza & sfibbiata che viene fuggendo il fuoco, & vn'fanciulletto gnudo, loro innanzi. Cosi da 'l sommo d'vna rouina si vede vna donna ignuda tutta rabbuffata la quale auendo il figliuolo in mano, lo getta ad vn'suo che è campato da le fiamme: & sta nella strada in punta di piede, & braccia tese per riceuere il fanciullo in fasce. Doue non meno si conosce in lei l'affetto del veder di campare il figliuolo, che il patire di sé nel pericolo dello ardentissimo fuoco che la auuampa: Ne meno passione si scorge in colui che lo piglia: che si facci in lui il timore della morte. Ne si può esprimere quello che si imaginò questo ingegniosissimo & mirabile artefice in vna Madre che messosi i figlio li innanzi, scalza, sfibbiata, scinta & rabbaruffato il capo, con parte delle veste in mano, gli bat

te, perche e fugghino da la rouina, & da quello incendio del fuoco. Oltre che vi sono ancor alcune femmine che inginocchiate dinanzi al Papa, pare che prieghino sua Santità che faccia che tale incendio finisca. L'altra storia e del medesimo San Leon IIII. doue hà finito il porto di Ostia, occupato da vna armata di Turchi, che era venuta per farlo prigione. Veggonuisi i Christiani conbattere in mare larmata: & gia al porto esser venuti prigioni infiniti che d'una barca escano tirati da certi soldati per la barba con bellissime cere, & brauissime attitudini; & con vna differenza di abiti da Galeotti, sono menati innanzi a San Leone, che è figurato & ritratto per Papa LEONE X. Doue fece sua Santità in pontificale, in mezzo del Cardinale Santa Maria in Portico cioè Bernardo Diuizio da Bibbiena, & Giulio de' Medici Cardinale che fu poi Papa CLEMENTE. Ne si puo contare minutissimamente in vero le belle auuertenze che vsò questo ingegniosissimo Artefice nelle arie de' Prigioni; che senza lingua si conosce il dolore, la paura, & la morte come fa fede in tutta l'opera quel che si vede dipinto, fatto con arte & giudizio grandissimo. Sono nelle altre due storie quando Papa LEONE X. Sagra il Re Christianissimo Francesco I. di Francia, cantando la Messa in pontificale sua Santita Benedice gli olii per vgnierlo; & insieme la Corona Reale. Doue oltra il numero de' Cardinali & Vescoui in pontificale, che ministrano, vi ritrasse molti Ambasciatori, & altre persone ritratte di naturale: & cosi certe figure con abiti alla Franzese vsatisi in quel tempo. Nell'altra storia fece la coronazione del detto Re; nella quale è il Papa & esso Francesco ritratti di naturale, l'uno armato; & l'altro pontificalmente. Oltra che tutti i Cardinali, Vescoui Camerieri, Scudieri, Cubicularii, sono in

pontificale a'loro luoghi, a federe ordinatamente come costuma la cappella, ritratti di naturale, come Giannozo Pandolfini Vescouo di Troia, amicissimo di Raffaello & molti altri, che furono segnialati in quel tempo. Et vicino al Re è vn putto ginocchioni, che tiene la corona reale, che fu ritratto Ipolyto de'Medici, che fu poi Cardinale & Vicecancielliere : tanto pregiato: & amicissimo non solo di questa virtu, ma di tutte le altre. Alle benighissime ossa del quale mi conosco molto obbligato: poi che il principio mio quale egli si sia ebbe origine da lui. Non si può scriuere le minuzie delle cose di questo artefice, che inuero ogni cosa nel suo silenzio par che fauelli; oltra i basamenti fatti sotto a queste con varie figure di difensori & remuneratori della Chiesa, messi in mezzo da varii termini: & condotto tutto d'vna maniera che ogni cosa mostra spirto & affetto & considerazione, con quella concordanzia & vnione di colorito luna con l'altra che non si può imaginare non che fare. Et perche la volta di questa stanza era dipinta da Pietro Perugino suo maestro, Raffaello non la volse guastar per la memoria sua, & per l'affezzione, che egli gli portaua, sendo stato principio del grado, che egli teneua in tal virtù. Era tanta la grandezza di questo huomo, che teneua disegnatori per tutta Italia, a Pozzuolo, & fino in Grecia: ne restò d'auere tutto quello, che di buono per questa arte potesse giouare. Perche seguitádo egli ancora fece vna sala, doue di terretta erano alcune figure di Apostoli & altri santi in tabernacoli: & per GIOVANNI DA VDINE suo discepolo ilquale per contrafare animali è vnico & solo, fece in cio tutti quegli animali, che Papa Leone aueua, il Cameleóte, i zibetti, le scimie, i papagalli, i Lioni, i liofanti, & gli altri animali stratti. Et in oltre che di grot-

tefche & vari pauimenti egli tal palazzo abbelli affai, diede ancora difegno alle fcale Papali & alle logge cominciate bene da Bramante architettore, ma rimafe imperfette per la morte di quello: & feguite poi co'l nuouo difegno & architettura di Raffaello, che ne fece vn modello di legname, con maggiore ordine & ornamento che non aueua fatto Bramante. Perche volendo Papa Leone moftrare la grandezza della magnificenzia & generofità fua, Raffaello fece i difegni degli ornamenti di ftucchi, & delle ftorie che vi fi dipinfero, & fimilmente de' partimenti: & allo ftucco & alle grotefche fece capo di quella opera GIOVANNI DA VDINE, & per le figure GIVLIO ROMANO, ancora che poco vi lauoraffe, cofi GIO. FRANCESCO, il BOLOGNA, PERIN' DEL VAGA, PELLEGRINO DA MODONA, VINCENZIO DA SAN GIMIGNANO, & POLIDORO DA CARAVAGGIO, con molti altri pittori che fecionoftorie & figure, & altre cofe che fcadeuano per tutto quel lauoro. Il quale fece egli finire con tanta perfezzione: che fino da Fiorenza fece condurre il pauimento da Luca della Robbia. Onde certamente non può per pitture, ftucchi, ordine, inuenzioni piu belle, ne farfi, ne imaginarfi di fare. Et fu cagione la bellezza di quefto lauoro che Raffaello ebbe carico di tutte le cofe di pittura & architettura, che fi faceuano in palazzo. Dicefi, ch'era tanta la cortefia in Raffaello, che coloro che murauano, perche egli accomodaffe gli amici fuoi, non tiraronola muraglia tutta foda & côtinuata, ma lafciarono fopra le ftanze vecchie da baffo, alcune aperture & vani da poterui riporre botti vettine & legne: lequali buche & vani fecero indebilire i piedi della fabbrica fi, che è ftato forza, che fi riempia dappoi, perche tutta cominciaua ad aprirfi. Egli fece fare a GIAN BARILE in tutte le porte, &
palchi

palchi di legname, cose d'intaglio, lauorate & finite cõ bella grazia. Diede disegni d'architettura alla vigna del Papa, & in Borgo a piu case, & particularmente al palazzo di M. Gio. Batista da l'Aquila, ilquale fu cosa bellissima. Ne disegnò ancora vno al Vescouo di Troia, ilquale lo fece fare in Fiorenza nella via di San Gallo. Fece a' monaci neri di San Sisto in Piacenza la tauola dello altar maggiore, dentroui la Nostra donna con San Sisto, & Santa Barbara, cosa veramente rarissima & singulare. Fece in Francia molti quadri, & particularmente per il Re, San Michele che combatte col Diauolo, tenuto cosa marauigliosa. Nella quale opera fece vn sasso arsiccio per il centro della terra, che fra le fessure di quello, vsciua fuori alcuna fiamma di fuoco & di solfo: & in Lucifero incotto & arso nelle membra con incarnazione di diuerse tinte, si scorgeua tutte le sorte della collera, che la superbia inuelenisce & gonfia, contra chi opprime la grandezza, di chi è priuo di Regno, doue sia pace, & certo di auere approuare continouaméte pena. Il contrario si scorge nel San Michele, che ancora che è sia fatto con aria celeste, acompagnato dalle armi di ferro & di oro, gli da brauura & forza & terrore, auendo già fatto cader Lucifero, & quello con vna zagaglia abatte a rouescio, senza che egli è dipinto duna maniera, che tanto quanto langelo getta splendore: tanto piu cresce & multiplica paura & tenebre guardando Lucifero, che l'uno & l'altro fu talmente fatto da lui che egli ne ebbe dal Re onoratissimo premio. Ritrasse Beatrice Ferrarese, & altre donne, & particularmente quella sua, & altre infinite. Era Rafaello persona molto amorosa & affezzionata alle donne; & di continuo presto a i seruigi loro. Laqual cosa era cagione, che continuando egli i diletti carnali, era con rispetto da suoi grandissimi amici osseruato

per essere egli persona molto sicura. Onde facendogli Agostin Ghigi amico suo caro,allora ricchissimo mercante Sanese, dipignere nel palazzo suo la prima loggia,egli non poteua molto attendere a lauorare,per lo amore che e' portaua ad vna sua donna:perilche Agostino si disperaua,di sorte che per via d'altri, & da sè & di mezi ancora operò si,che appena ottenne,che questa sua donna venne a stare con esso in casa continuamente; in quella parte doue Rafaello lauoraua,ilche fu cagione che il lauoro venisse a fine. Fece in questa opera tutti i cartoni; & molte figure colorì di sua mano in fresco. Et nella volta fece il concilio de gli iddei in cielo ; doue si veggono nelle loro forme abiti & lineamenti, cauati da lo antico con bellissima grazia & disegno espressi, & così fece le nozze di Psi che cō ministri che seruon Gioue,et le Grazie che spargono i fiori per la tauola: & ne peducci della volta fece molte storie fra le quali in vna è Mercurio co'l flauto, che volando par che scenda da'l Cielo: & in vnaltra è Gioue con grauità celeste che bacia Ganimede;& così disotto nellaltra il carro di Venere, & le Grazie che cō Mercurio tirano al ciel Pandora,& molte altre storie poetiche negli altri peducci.Et negli spicchi della volta,sopra gl'archi fra peduccio & peduccio sono molti putti che scortano bellissimi ; che volando portano tutti gli strumenti de gli Dei, di Gioue il fulmine & le saette,di Marte gli elmi, le spade, & le targhe,di Vulcano i martelli, di Ercole la claua, & la pelle del Lione, di Mercurio il Caduceo ; di Pan la sampogna,di Verturno i rastri della Agricultura. Et a tutti ha fatto gli animali appropriati secondo gli Dei:Pittura & Poesia veramente bellissima. Feceui fare da Giouanni da Vdine vn ricinto intorno alle storie d'ogni sorte fiori foglie & frutte infestoni diuini. Fece

l'ordine delle architetture delle ftalle de' Ghigi;& ancora nella chiefa di Santa Maria del Popolo, l'ordine della cappella di Agoftino fopradetto. Laquale oltra il dipignerla diede ordine, che d'una marauigliofa fepoltura s'adornaffe: doue a LORENZETTO fcultor Fiorentino fece lauorar due figure, che fono ancora in cafa fua al Macello de Corbi in Roma: Ma la morte di Rafaello & poi quella di Agoftino fu cagione, che tal cofa fi deffe a Sebaftian Veniziano, che fino al prefente la tiene coperta. Era Rafaello dal nome & dall'opre tanto in grandezza venuto, che Leon X. ordinò, che egli cominciaffe la fala grande di fopra, doue fono le vittorie di Goftantino, allaquale egli diede principio: & fimilmente venne volontà al Papa di far panni d'arazzi ricchiffimi d'oro & di feta in filaticci; perche Rafaello fece in propria forma & grandezza di tutti di fua mano i cartoni della medefima grandezza coloriti; i quali furono mandati in Fiandra a teffersi,& finiti vennero a Roma. Laquale opera fu tanto miracolofamente condotta, che di gran marauiglia è il vedere, come fia poffibile auere sfilato i capegli & le barbe;& dato morbidezza alle carni; opera certo piu tofto di miracolo, che d'artificio vmano: perche in efsi fono acque,animali,cafamenti, & talméte ben fatti,che non teffuti,ma paiono veramente fatti col pennello. Coftò tale opra LXX. mila fcudi: & fono ancora conferuati nella cappella Papale. Fece al Cardinale Colonna vn S. Giouāni in tela; ilquale portandogli per la bellezza fua grandiſsimo amore,& trouandofi da vna infirmita percoffo, gli fu domandato in dono da M. Iacopo da Carpi medico, che lo guarì: & per auerne egli voglia,a fe medefimo lo tolfe parendogli auer feco obligo infinito:& ora fi ritroua in Fioréza nelle mani di Frãcefco Benintendi. Dipinfe a Giu

p ii

lio Cardinale de Medici & Vicecancelliere vna tauola della trasfigurazione di CHRISTO, per mādare in Frā cia, la quale egli di sua mano continuaméte lauorando ridusse ad vltima perfezzione. Nellaquale storia figurò CHRISTO trasfigurato nel Monte Tabor:& appie di quello erano rimasti gli vndici discepoli che lo aspettauano: doue si vede condotto vn giouanetto spiritato accio che CHRISTO sceso del monte lo liberi, il quale giouanetto mentre che con attitudine scótorta, si prostende gridando & stralunando gli occhi, mostra il suo patire dentro nella carne, nelle vene, & ne' polsi contaminati dalla malignità dello spirto, & con pallida incarnazione fa quel gesto forzato & pauroso. Questa figura fece egli sostenere da vn vecchio, che abbracciatola & preso animo, fatto gli occhi tondi con la luce in mezo, mostra con lo alzare le ciglia, & increspar la fronte, in vn tempo medesimo, & forza & paura. Pure mirando gli Apostoli fiso, pare che sperando in loro, faccia animo a se stesso. Euui vna femina fra molte, laquale è principale figura di quella tauola, che inginochiata dinanzi a quegli, voltando la testa loro & il tutto delle braccia verso lo spiritato, mostra la miseria di colui. Oltra che gli Apostoli chi ritto, & chi a sedere, altri ginocchioni mostrano auere grandissima compassione di tanta disgrazia. Et nel vero egli vi fece figure & teste oltra la bellezza straordinaria, tanto di nuouo, & di vario, & di bello, che si fa giudizio cómune de gli artefici, che questa opera fra tante quante egli ne fece sià la più celebrata, la più bella, & la più diuina. Auuengha che chi vuol conoscere il mostrare in pittura CHRISTO trasfigurato alla diuinita, lo guardi in questa opera: nellaquale egli lo fece sopra questo monte diminuito in vna aria lucida con Mose & Elia, che alluminati da vna chiarezza di splendore

si fanno viui nel lume suo. Sono prostrati in terra Pietro, Iacopo, & Giouanni in diuerse et varie attitudini: che chi atterra col capo, & chi con fare ombra a gli occhi con le mani si difendono da raggi del sole, & da la immensa luce dello splendore di CHRISTO: Ilquale vestito di color di Neue & aprendo le Braccia, cõ alzare la testa a'l Padre, pare che mostri la essenzia della Deità di tutte tre le persone, vnitamente ristrette nella perfezzione della arte di Rafaello. Ilquale pare che tãto si ristrignesse insieme con la virtù sua, per mostrare lo sforzo & il valor dell'arte nel volto di CHRISTO che finitolo come vltima cosa che affare auesse non toccò piu pennelli; sopragiugnendoli la morte. Aueua Rafaello stretta & domestica amicizia con Bernardo Diuizio Cardinale di Bibbiena, ilquale per le qualità sue molto l'amaua: Et pero lo infestaua gia molti anni per dargli moglie: Et egli non la recusaua; ma diceua volere ancora aspettare quattro anni. La onde lasciò il Cardinale passare il tempo, & ricordollo a Rafaello, che gia non se lo aspettaua: Et egli vedendosi obligato, come cortese, non volle mancare della parola sua; & cosi accettò per donna la Nipote di esso Cardinale. Et perche sempre fu malissimo contento di questo laccio, andaua mettendo tempo in mezzo; si che molti mesi passarono, che'l matrimonio non s'era ancora consumato per Rafaello. Et cio faceua egli non senza onorato proposito. Perche auendo tanti anni seruito la corte, & essendo creditore di Leone di buona somma; gli era stato dato indizio, che alla fine della sala, che per lui si faceua, in ricompensa delle fatiche & delle virtù sue, il Papa gli aurebbe dato vn capello rosso, che gia infinito numero il Papa aueua deliberato far cardinali, & persone manco degne di lui. Però egli di nuouo in luogo im

portante andaua di nascosto a' suoi amori. Et così continuando fuor di modo i piaceri amorosi, auuenne ch'una volta fra l'altre disordinò piu del solito; perche a casa se ne tornò con vna grandissima febbre;& fu creduto da' medici, che fosse riscaldato. Onde non confessando egli quel disordine che aueua fatto, per poca prudenza loro gli cauarono sangue; di maniera che indebilito si sentiua mancare; la doue egli aueua bisogno di ristoro. Perilche fece testamento; & prima come Christiano mandò l'amata sua fuor di casa;& le lasciò modo di viuere onestamente;& diuise le cose sue fra discepoli suoi, GIVLIO ROMANO, ilquale sempre amò molto, GIOVAN FRANCESCO FIORENTINO detto il fattore,& vn non so chi prete da Vrbino suo parente. Ordinò poi,che de le sue facultà in Santa Maria Ritonda si restaurasse vn tabernacolo di quegli antichi di pietre nuoue,& vno altare si facesse con vna statua di Nostra donna di marmo,laquale per sua sepoltura & riposo dopo la morte s'elesse;& lasciò ogni suo auere a Giulio & Giouan Francesco, faccendo essecutore M. Baldassarre da Pescia, allora Datario del Papa. Poi confesso & contrito finì il corso della sua vita il giorno medesimo che' nacque che fu il venerdi Santo d'anni XXXVII. l'anima delquale è da credere, che come di sue virtù ha imbellito il mondo, così abbia di se medesima adorno il cielo. Gli misero alla morte al capo nella sala, oue lauoraua, la tauola della trasfigurazione, che aueua finita per il Cardinale de Medici; laquale opera nel vedere il corpo morto & quella viua, faceua scoppiare l'anima di dolore a ogni vno, che quiui guardaua. Laquale tauola per la perdita di Rafaello fu messa dal Cardinale a San Pietro a montorio allo altar maggiore;& fu poi sempre per la rarità d'ogni suo gesto in gran pregio tenuta. Fu da-

ta al corpo suo quella onorata sepoltura, che tanto nobile spirito aueua meritato: perche non fu nessuno artefice, che dolendosi non piagnesse, & insieme alla sepoltura non l'accompagnasse. Dolse ancora sommamente la morte sua a tutta la corte del Papa, prima per auere egli auuto in vita vno officio di cubiculario, & appresso per essere stato si caro al Papa, che la sua morte, amaramente lo fece piagnere. O felice & beata anima, da che ogn'huomo volentieri ragiona di te, & celebra i gesti tuoi; & ammira ogni tuo disegno lasciato. Ben poteua la pittura, quando questo nobile artefice mori, morire anche ella, che quando egli gli occhi chiuse ella quasi cieca rimase. Ora à noi che dopo lui siamo, resta imitare il buono anzi ottimo modo, da lui lasciatoci in esempio; & come merita la virtù sua & l'obligo nostro, tenerne nell'animo, gratiosissimo ricordo; & farne con la lingua sempre onoratissima memoria: Che in vero noi abbiamo per lui l'arte, i colori, & la inuenzione vnitamente ridotti a quella fine & perfezzione, che appena si poteua sperare; Ne di passar lui, gia mai si pensi spirito alcuno. Et oltre à questo beneficio che e' fece all'arte, come amico di quella, non restò viuedo mostrarci come si negozia cō li huomini grandi, co' mediocri & con gl'infimi. Et certo fra le sue doti singulari, ne scorgo vna di tal valore, che in me stesso stupisco: che il Cielo gli dette forza di poter mostrare nel arte nostra, vno effetto si contrario alle complessioni di noi Pittori. Et questo è che naturalmente gli artefici nostri non dico solo i bassi, ma quelli che hanno umore d'esser grandi (come di questo umore l'arte ne produce infiniti) lauorando nel opere in compagnia di Rafaello, stauano vniti & di concordia tale, che tutti i mali vmori, nel veder lui si amorzauano: & ogni vile & basso pensiero cadeua loro di

mente. Laquale vnione mai non fu piu in altro tempo che nel suo. Questo auueniua, perche restauano vinti dalla cortesia & dall'arte sua, ma più dal genio della sua buona natura. Laquale era sì piena di Gentilezza & sì colma di carità, che egli si vedeua che fino agli animali l'onorauano non che gli huomini. Dicesi che ogni pittore che conosciuto l'auessi & anche chi nō lo auesse conosciuto, lo auessi richiesto di qualche disegno, che gli bisognasse: egli lasciaua l'opera sua per souuenirlo. Et sempre tenne infiniti in opera, aiutandoli & insegnandoli con quello amore, che non ad artefici, ma à figliuoli proprii si conueniua. Perla qual cagione si vedeua, che non andaua mai a corte che partēdo di casa non auesse seco cinquanta pittori, tutti valenti & buoni che gli faceuono compagnia per onorarlo. Egli in somma non visse da Pittore, ma da Principe. Per il che ò arte della pittura tu pur ti poteui all'ora stimare felicissima, auendo vn tuo artefice, che di virtu & di costumi t'alzaua sopra il cielo. Beata veramente ti poteui chiamare, da che per l'orme di tale huomo, hanno pur visto gli allieui tuoi come si viue: & che importi l'auere accompagnato insieme arte & virtute; lequali in Rafaello cōgiunte, potettero sforzare la grandezza di Giulio 11. & la generosità di Leone x. nel sommo grado & degnità che egli erono a far selo familiarissimo; & vsarli ogni sorte di liberalità, tal che potè co'l fauore & con le facultà che gli diedero fare a se & a l'arte grandissimo onore. Beato ancora si può dire chi stando a suoi seruigi, sotto lui operò: per che ritrouo ogniuno che lo imitò esserfi a onesto porto ridotto: & cosi quegli, che imiteranno le sue fatiche nell'arre, saranno onorati dal Mondo; & ne costumi santi lui somigliando remunerati dal Cielo. Ebbe Rafaello dal Bembo questo epitaffio.

D. O. M.

D. O. M.

RAPHAELI SANCTIO IOAN. F. VRBINAT.
PICTORI EMINENTISS. VETERVMQVE
EMVLO CVIVS SPIRANTEIS PROPE IMAGI-
NEIS SI CONTEMPLERE, NATVRAE, ATQVE
ARTIS FOEDVS FACILE INSPEXERIS, IVLII
II. ET LEONIS X. PONTT. MAXX. PICTVRAE
ET ARCHITECT. OPERIBVS GLORIAM AVXIT
V. A. XXXVII INTEGER INTEGROS. QVO DIE
NATVS EST, EO ESSE DESIIT VIII. ID A-
PRIL. MDXX.

Ille hic est Raphael, timuit quo sospite uinci
 Rerum magna parens, & moriente mori.

Et il Conte Baldassarre Castiglione, scrisse de la sua morte in questa maniera.

Quòd lacerum corpus medica sanauerit arte;
 Hippolytum Stygiis & reuocarit aquis;
Ad Stygias ipse est raptus Epidaurius undas;
 Sic precium uitæ, mors fuit Artifici.
Tu quoque dum toto lantatam corpore Romam
 Componis miro Raphael ingenio;
Atque urbis lacerum ferro, igni annisque cadauer,
 Ad uitam, antiquum iam reuocasque decus,
Mouisti superum inuidiam indignataq; Mors est,
 Te dudum extinctis reddere posse animam;
Et quod longa dies paulatim aboleuerat, hoc te
 Mortali spreta lege parare iterum.
Sic miser heu prima cadis intercepte Iuuenta;
 Deberi & Morti nostraque nosque mones.

q

GVGLIELMO
DA MARCILLA
PRIORE ARETI
NO PITTORE.

L beneficio, che si caua da la virtù,è veramente grandissimo;& non pure è partito in vn paese solo,ma è comune egualmente a tutti. Perche sia pure di che strana & lontana regione, o barbara & incognita nazione quale huomo si voglia,pure che egli abbia lo animo ornato di virtu ; & con le mani faccia alcuno esercizio ingegnoso: nello apparir nuouo in ogni città, doue e' camina, mostrando il valor suo:tanta forza hà l'opera virtuosa: che di lingua in lingua in poco spazio gli fa nome:& il nome lo fa sempre viuo; perche diuenta marauiglioso per la virtu di quello: & le qualità di lui diuentano pregiatissime & onoratissime. Et spesso auuiene a infiniti, che di lontano hanno lasciato le patrie loro, nel dare d'intoppo in nazioni, che siano amiche delle virtu , & de forestieri per buono vso di costumi: trouarsi accarezzati & riconosciuti si fattamente: che' si scordano il loro nido natio: e vn'altro nuouo s'eleggono per vltimo riposo. Come per vltimo suo nido elesse Arezzo Guglielmo da Marzilla prete Franzese: il quale nella sua giouanezza attese in Francia all'arte del disegno & insieme con quello diede opera alle finestre di vetro : nelle quali faceua figure di colorito non meno vnite, che se elle fossero d'vna vaghissima & vnitissima pittura a olio. Co

stui ne'suoi paesi persuaso da' prieghi d'alcuni amici suoi, si ritrouò alla morte d'vn loro inimico: perlaqual cosa fu sforzato nella religione di Sā Domenico in Frācia pigliare l'abito di frate, per essere libero da la corte & da la giustizia. Et se bene egli dimorò nella religione, non però mai abbandonò gli studi dell'arte, anzi cōtinuando gli condusse ad ottima perfezzione. Fu per ordine di Papa Giulio II. dato commissione a Bramante d'Vrbino di far fare in palazzo molte finestre di vetro, perche nel domandare ch'egli fece de' piu eccellenti, fra gli altri che di tal mestiero lauorauano, gli fu dato notizia d'alcuni, che faceuano in Francia cose marauigliose & ne vide il saggio per lo ambasciator Francese che negoziaua allora appresso sua Santita, il quale aueua in vn telaro per finestra dello studio vna figura, lauorata in vn pezzo di vetro bianco con infinito numero di colori sopra il vetro lauorati a fuoco: onde per ordine di Bramante fu scritto in Francia che venissero a Roma, offerendogli buone prouuisioni. La onde maestro Claudio Franzese auuto tal nuoua, sapendo, l'eccellenza di Guglielmo con buone promesse & danari, fece sì che non gli fu difficile trarlo fuor de frati. auendo egli per le discortesie vsategli, & per le inuidie, che son di continuo fra loro piu voglia di partirsi, che Maestro Claudio bisogno di trarlo fuora. Vennero dunque a Roma, & lo abito di San Domenico, si mutò in quello di San Piero. Aueua Bramante fatto fare allora due finestre di treuertino nel palazzo del Papa; Le quali erano nella sala dinanzi alla cappella, oggi abbellita di fabbrica in volta per Antonio da San Gallo: & di stucchi mirabili per le mani di Perino del Vaga Fiorentino, le quali finestre da maestro Claudio & da Guglielmo furono lauorate ancora che poi per il sacco spezzate per trarne i piom-

bi, per le palle de gli archibufi: le quali erano certamente marauigliofe. Oltra quefte ne fecero per le camere Papali infinite, delle quali il medefimo auuenne che dell'altre due. Et oggi ancora rimaftone vna nella camera del fuoco di Rafaello fopra torre Borgia; nelle quali fono angeli, che tengono l'arme di Leon x. Fecero ancora in Santa Maria del Popolo due feneftre nella cappella di dietro alla Madonna con le ftorie della vita di lei; le quali di quel meftiero furono lodatifsime. Et quefte opere non meno gli acquiftarono fama & nome; che comodità alla vita. Ma maeftro Claudio difordinádo molto nel mangiare & bere, come è coftume di quella nazione, cofa peftifera all'aria di Roma, ammalò d'vna febbre fi graue, che in fei giorni pafsò a l'altra vita. Perche Guguielmo rimanédo folo & quafi perduto fenza il cópagno da fe dipinfe vna feneftra in Santa Maria de Anima chiefa de Tedefchi in Roma, pur di vetro, laquale fu cagione che Siluio Cardinale di Cortona gli fece offerte & conuéne feco perche in Cortona fua patria alcune feneftre & altre opere gli faceffe: onde feco in Cortona lo conduffe a abitare. Et la prima opera, che faceffe fu la facciata di cafa fua, che è volta fu la piazza, laquale dipinfe di chiaro ofcuro, & dentrovi fece Crotone & gli altri primi fondatori di quella città. La onde il Cardinale conofcendo Gugliemo non meno buona perfona che ottimo maeftro di quella arte, gli fece fare nella pieue di Cortona la feneftra della cappella maggiore, & molte altre fineftrette ancora per quella città. Morì all'ora in Arezzo FABIANO DI STAGIO SASSOLI ARETINO bonifsimo maeftro di far fineftre: & aueuano gli operai del Vefcouado allogato tre feneftre grandi, che fono nella cappella principale, di xx. braccia d'altezza l'vna, a STAGIO figliuolo di Fabiano, & a DOMENICO

PECORI pittore; le quali finite al luogo suo le posero; ma non molto sodisfecero a gli Aretini, quantunque fosse onesto lauoro &piu tosto certo lodeuole. Auuenne in quel tempo, che maestro Lodouico Bellichini medico peritissimo all'ora & de primi, che gouernassero quella città, & persona ingeniosa, fu con molti preghi chiamato, a medicare la madre del Cardinale; perche egli con gran fretta andato a Cortona quiui dimorò alcune settimane. Et nel tempo che gli auanzaua, si domesticò molto con Guglielmo: il quale si domandaua all'ora il Priore, auendo auuto in que' giorni vn benefizio d'vn priorato. Per ilche dimandato se in Arezzo sarebbe venuto, con buona grazia del Cardinale, a farui alcune finestre; egli glie ne promise; & auuto buona licenza da'l Cardinale, vi si conduffe. Et Stagio, che aueua diuisa la amicizia con Domenico, prese in casa il Priore; & egli fece la finestra di Santa Lucia nella capella de gli Albergotti nel vescouado di Arezzo dentroui essa Santa, & San Saluestro. Laquale opera puo veramente dirsi non essere vetri colorati & & trasparenti, ma viuissime figure, o pittura almanco veramente lodata & marauigliosa. Perche oltra al magisterio delle carni sono squagliati i vetri ci è leuata in alcun luogo la prima pelle, & colorita d'altro colore, come sarebbe a dire sul rosso vna opera gialla, & sullo azurro bianca & verde lauorata, cosa di quel mestiero difficile & miracolosa. Perchè il tignerle poco o niente, & che sia diafano o trasparente non è cosa di gran momento: Ma essere poi cotti al fuoco & rimanere alle percosse dell'acqua & del tempo per non si consumar giamai: Questo è fatica degna di lode; & che ogn'vn se ne marauigli. Certamente questo egregio spirito merita lode grandissima, per non essere chi in questa professione di disegno d'inuenzione di colore

q iii

& di bontà abbia mai fatto tanto. Fece poi l'occhio grande di detta chiesa dentroui la venuta dello Spirito Santo, & cosi il battesimo di CHRISTO, per San Giouanni, doue egli fece CHRISTO nel Giordano che aspetta San Giouanni, il quale ha preso vna tazza d'acqua per battezarlo: mentre che vn'vecchio nudo si scalza; & certi Angeli preparano la veste per CHRISTO: & sopra è il Padre, che manda lo Spirito Santo a'l figliuolo, sopra il battesimo in detto duomo. Et lauorò la finestra della Resurressione di Lazaro quattriduano: doue è impossibile mettere in si poco spazio tante figure nelle quali si conosce lo spauento: & lo stupire di quel popolo; & il fetore del corpo di Lazaro, il quale fa piangere & insieme rallegrare le due sorelle de la sua Resurressione. Et in questa opera sono x v. guagliamenti infiniti di colore sopra colore nel vetro: & viuissima certo pare ogni minima cosa nel suo genere. Et chi vuol vedere quanto abbia in questa arte potuto la mano del Priore nella finestra di San Matteo sopra la cappella di esso Apostolo: guardi la mirabile inuenzione di questa istoria; & vedrà viuo CHRISTO chiamare Matteo da'l banco, che lo seguiti: ilquale aprendo le braccia per riceuerlo in se, abbandona le acquistate ricchezze & tesori. Et in questo mentre, vno Apostolo addormentato appie di certe scale, essere suegliato da vn'altro con prontezza grandissima, & nel medesimo modo che vi si vede ancora vn'San Piero fauellare con San Giouanni, si belli l'uno & l'altro, che veramente paiono diuini: in questa finestra medesima sono i tempii di prospettiua, le scale, & le figure talmente composte, & i paesi si propri fatti, che mai nō si penserà, che sien vetri; ma cosa piouuta da cielo a consolazione de gli huomini. Fece in detto luogo la finestra di Santo Antonio, & di S.Nic-

colò bellissime, & due altre dentroui nella vna la storia quando CHRISTO caccia,i vendenti del tempio, & nell'altra l'adultera; opere veramente tutte tenute egregie & marauigliose. Et talmente furono di lode di carezze & di premii le fatiche & le virtù del Priore da gli Aretini riconosciute, & egli di tal cosa tanto contento & sodisfatto, che si risolse eleggere quella città per patria, & di Franzese che era diuentare Aretino. Appresso considerando seco medesimo, l'arte de' vetri essere poco eterna, per le rouine, che nascono ognora in tali opre, gli venne desiderio di darsi alla pittura:& così da gli operai di quel vescouado, prese a fare tre grandissime volte a fresco, pensando lasciar di se memoria. Et gli Aretini in ricompensa gli fecero dare vn podere, ch' era della fraternita di Santa Maria della Misericordia, vicino alla terra, con bonissime case a godimento della vita sua. Et volsero che finita tale opera fosse stimato per vno egregio artefice il valor di quella, & che gli operai di cio, gli facessino buono il tutto. Perche egli si mise in animo di farsi in cio valere:& alla similitudine delle cose della cappella di Micheleagnolo, fece le figure per la altezza grandissime. Et potè in lui talmente la voglia di farsi eccellente in tale arte, che ancora che e fosse di eta di L. anni, migliorò di cosa in cosa di modo, che mostrò non meno conoscere & intendere il bello, che in opera dilettarsi di contrafare il buono, come ne fa fede vna vltima volta piccola da basso lauorata da lui con pratica, con disegno, & con intelligenza. Nellaquale figurò i principi del testamento nuouo, come nelle tre grandi il principio del vecchio aueua fatto. Onde per questa cagione voglio credere, che ogni ingegno, che abbia volontà di peruenire a la perfezzione, possa passare (volendo affaticarsi) il termine d'ogni scienza. Egli si spaurì bene

nel principio'di quelle per la grandezza, & per non auer piu fatto. Ilche fu cagione, ch'egli mandò a Roma per maeſtro GIOVANNI FRANZESE MINIATORE, ilquale venendo in Arezzo, fece in freſco ſopra Santo Antonio vno arco con vn CHRISTO, & nella compagnia, il ſegno, che portano quegli in proceſsione, che gli furono fatti lauorare dal Priore. Et egli molto diligentemente gli conduſſe. In queſto medeſimo tempo fece alla chieſa di San Franceſco l'occhio della chieſa nella facciata dinanzi, opera grande, nelquale finſe il Papa nel conſiſtorio, & la reſidéza de' Cardinali, doue San Franceſco porta le roſe di Gennaio: & per la confermazione della regola, và a Roma. Nellaquale opera moſtrò quanto egli de componiméti s'intendeſſe: che veramente ſi può dire lui eſſer nato per quello eſſercizio. Quiui non penſi artefice alcuno, di bellezza, di copia di figure, ne di grazia giamai paragonarlo. Sono infinite opere di fineſtre per quella città tutte belliſsime; & nella Madonna delle lagrime l'occhio grande con l'aſſunzione della Madonna, & Apoſtoli; & vna d'una Annunziata belliſsima. Vn'occhio con lo ſponſalizio, & vn'altro dentroui vn San Girolamo per gli Spadari. Similmente giu per la chieſa tre altre fineſtre; & nella chieſa di San Girolamo vn'occhio con la natiuità di CHRISTO belliſsimo; & ancora vn'altro in San Rocco. Mandonne eziandio in diuerſi luoghi come a Caſtilion del Lago, & a Fiorenza a Lodouico Caponi vna per in Santa Felicita, doue è la tauola di IACOPO DA PVNTORMO pittore eccellentiſsimo & la cappella lauorata da lui a olio in muro & in freſco & in tauola laquale fineſtra venne nelle mani de' frati Gieſuati, che in Fiorenza lauorano di tal meſtiero, & eſsi la ſcommeſſero tutta per vedere i modi di quello, & molti pezzi per ſaggine lauoraro

no, &

GVLIERMO DA MARZILLA.

no, & di nuouo vi rimeſſero, & finalmente la mutarono di quel ch' ella era. Volſe ancora colorire a olio, & fece in San Franceſco d'Arezzo alla cappella della Concezzione vna tauola, nellaquale ſono alcune veſtimenta molto bene condotte, & molte teſte viuiſsime, & tanto belle, che egli ne reſtò onorato per ſempre: eſſendo queſta la prima opera che egli aueſſe mai fatta ad olio. Era il Priore perſona molto onoreuole, & ſi dilettaua cultiuare & acconciare. Comperò vn belliſsimo caſamento, & fece in quello infiniti bonificamenti. Et come huomo religioſo tenne di continuo coſtumi boniſsimi: & il rimorſo della conſcienza, per la partita che fece da frati, lo teneua molto aggrauato. Perilche a San Domenico d'Arezzo, conuento della ſua religione, fece vna fineſtra alla cappella dello altar maggiore belliſsima, nellaquale fece vna vite ch' eſce di corpo a San Domenico, & fa infiniti ſanti frati, i quali fanno lo albero della religione, & a ſommo è la Noſtra donna & CHRISTO, che ſpoſa Santa Caterina Saneſe coſa molto lodata & di gran maeſtria, dellaquale non volſe premio, parendoli auere molto obligo a quella religione. Mandò a Perugia in San Lorenzo vna belliſsima fineſtra, & altre infinite in molti luoghi intorno ad Arezzo. Et perche era molto vago delle coſe d'architettura fece per quella terra a' cittadini aſſai diſegni di fabbriche, & di ornamenti per la città, le due porte di San Rocco di pietra, & lo ornamento di macigno, che ſi miſe alla tauola di maeſtro Luca in San Girolamo. Nella badia a Cipriano d'Anghiari ne fece vno: & nella compagnia della Trinità alla cappella del Crociſiſſo vno altro ornamento, & vn lauamani ricchiſsimo, nella ſagreſtia, i quali SANTI SCARPELLINO conduſſe in opera perfettamente. La onde egli, che di lauorare ſempre aueua diletto, conti-

nuando il verno & la state il lauoro del muro, ilquale chi è sano fa diuenire infermo, prese tanta vmidità, che la borsa de' granelli si gli riempiè d'acqua, talmente che foratagli da medici, in pochi giorni rese l'anima a chi glie ne aueua donata. Et come buon Christiano prese i sacramenti della chiesa, & fece testamento. Appresso auendo speziale diuozione ne i romiti Camaldolesi, i quali vicino ad Arezzo xx. miglia sul giogo d'Apennino fanno congregazione, lasciò loro l'auere & il corpo suo. Et a PASTORINO DA SIENA suo garzone, ch'era stato seco molti anni, lasciò i vetri & le masserizie da lauorare, ancora che costui abbia fatto poi poche cose di quella professione. Lo seguitò molto vn MASO PORRO Cortonese, che valse piu nel commetterle, & nel cuocere i vetri, che nel dipignerle. Furono suoi creati BATISTA BORRO Aretino, ilquale delle fenestre molto lo va imitando: & insegnò i primi principii a BENEDETTO SPADARI & a GIORGIO VASARI Aretino. Visse il Priore anni LXII. & morì l'anno MDXXXVII. Merita infinite lodi il Priore, da che per lui in Toscana è condotta l'arte del lauorare i vetri con quella maestria & sottigliezza, che desiderare si puote. Et percio sendoci stato di tanto beneficio si largo, ancora saremo a lui d'onore, & d'eterne lode abondeuoli esaltandolo nelle vita & nell'opere del continouo.

CRONACA AR-CHITETTO FIO-RENTINO.

Olti ingegni si perdono, i quali farebbono opere rare & degne di loda se nel venire al mondo percotessero in persone che sapessino, & volessino mettergli in opera a quelle cose doue e' son buoni. Doue egli auuiene bene spesso, che chi può, non sà & non vuole; & se pure gli occorre di fare vna qualche eccellente fabbrica, non si cura altrimenti cercare d'uno architetto rarissimo, & d'uno spirito molto eleuato. Anzi mette lo onore & la gloria sua in mano a certi ingegni ladri; che vituperano spesso il nome & la fama delle memorie. Et per tirare in grandezza chi dependa tutto da lui(tanto puote la ambizione)da spesso bando a' disegni buoni, che si gli danno; & mette in opera il piu cattiuo: onde rimane alla fama sua la goffezza dell'opera, stimandosi per quegli, che sono giudiciosi, l'artefice, & chi lo fa operare, essere d'uno animo istesso, da che ne l'opere si congiungono. Et per lo contrario, quanti sono stati i Principi poco intendenti i quali per essersi incontrati in persone illustri, hanno dopo la morte loro non minor fama per le memorie delle fabbriche, che in vita si auessero per il dominio ne' popoli. Ma veramente il Cronaca fu nel suo tempo auuenturato; che sapendo fare trouò chi di continuo lo mise in opera, & in cose tutte grandi & magnifiche. Di costui si racconta che mentre Antonio

Pollaiuolo era in Roma a lauorare le sepolture di brō zo che sono in San Pietro; gli capitò a casa vn giouanetto suo parente, chiamato per propio nome Simone; fuggitosi da Fiorenza, per alcune quistioni; ilquale auendo molta inclinazione all'arte della 'Architettura per essere stato con vn maestro di legname, cominciò a considerare le bellissime anticaglie di quella città: & dilettandosene le andaua misurando con grandissima diligenzia. La onde seguitando, non molto poi che fu venuto a Roma, dimostrò auere fatto molto profitto; si nelle misure; & si nel mettere in opera alcuna cosa. Perilche fatto pensiero di tornarsene a Firenze, si partì di Roma; & arriuato quiui, per essere diuenuto assai buon ragionatore, contaua le marauiglie di Roma, & d'altri luoghi; con tanta accuratezza, che'lo nominarono da indi innanzi il Cronaca: parendo veramente a ciascuno che egli fussi vna Cronaca di cose nel suo ragionamento. Era adunque costui fattosi tale; che' fu ne' moderni tenuto il piu eccellente architettore che fussi nella citta di Fiorenza: per auere nel discernere i luoghi piu giudizio, & per mostrare che era con lo ingegno piu eleuato che molti altri che attendeuano a quel mestiero. Conoscendosi per le opere sue quanto egli fussi buono imitatore delle cose antiche: & quāto egli osseruassi le regole di Vetruuio, & le opere di Filippo di Ser Brunellesco. Era all'ora in Fiorenza quel Filippo Strozzi che oggi a differenzia del figliuolo, si chiama il vecchio: ilquale per le sue ricchezze desideraua lassare di se alla patria & a' figliuoli tra le altre vna memoria di vn bel palazzo. Per la qual cosa Benedetto da Maiano chiamato a questo effetto da lui, gli fece vn modello isolato intorno intorno, che poi nō si fece, nō volendo alcuni vicini far gli cōmodità de le case loro. Onde comincio il palazzo in quel modo

che e' potè. Et cōdusse il Guscio di fuori auāti la morte sua presso che al fine. Fecelo di fuori con ordine rustico; & graduato come si vede. Percioche la parte de' Bozzi, dal primo finestrato in giu, insieme cō le porte, e rustica grandeméte; et la parte dal primo finestrato al secōdo, e meno rustica assai. Ora accadde che partēdosi Benedetto di Fiorēza; & tornādoui da Roma il Cronaca fu messo per le mani a Filippo. Et gli piacq; tāto per il modello fattoli da lui del cortile & del cornicione che ua di fuori intorno al palazzo, che conosciuta la eccellentia di quello ingegno, volle che tutto si gouernase per le sue mani: Et seruissi da indi innāzi sēpre di lui. Feceui dūque il Cronaca oltra la bellezza di fuori cō ordine Toscano in cima vna cornice corintia molto magnifica; ch'è per fine del tetto. Dellaquale la meta al presente si vede finita; & cō tāto singular grazia & garbo, all'occhio si mostra, che desiderādo apporgli mē da nessuna nō vi si puo mostrare. Similmēte le pietre di tutto il palazzo sono tāto finite & si ben cōmesse, che nō può nessuno quasi vedere, ch'elle siano murate. Et in detto palazzo per ornamento fece fare ferri di finestre mirabili, & cāpanelle cō bellissimo garbo, & similmēte le lumiere su cāti, che da NICCOLO GROSSO CAPARRA fabbro Fiorētino furono cō grandissima diligēza lauorate. Vedesi in quelle le cornici, le colonne, i capitegli, le mēsole saldate di ferro cō marauiglioso magistero. Ne mai hà lauorato Moderno alcuno di ferro machine si grādi, & si difficili con tanta sciēza & pratica. Era Niccolo Grosso persona fantastica & di suo capo; ragioneuole nelle sue cose & d'altri, ne mai voleua di quel d'altrui. Non volse mai far credenza a nessuno, de' suoi lauori, ma sempre voleua l'arra: Et per questo, LORENZO DE MEDICI lo chiamaua il Caparra, & da molti altri ancora per tal nome era

conosciuto. Egli aueua appiccato alla sua bottega vna insegna, nellaquale erano alcuni libri, ch'ardeuano; Perilche quando vno gli chiedeua tempo a pagare, gli diceua, io non posso, perche i miei libri abbruciano, & non vi si puo piu scriuere debitori. Gli fu allogato per i Signori Capitani di parte Guelfa, magistrato in Fiorenza non mediocre; vn paio d'alari, i quali auendo egli finiti piu volte gli furono mandati a chiedere per gli loro donzelli. Et egli di continuo vsaua dire, io sudo, & duro fatica su questa ancudine, & voglio che qui sù mi siano pagati i miei danari. Per il che essi di nuouo rimandarono per il lor lauoro & che per li danari andasse, che subito sarebbe pagato: & egli ostinato rispondeua, che prima gli portassero i danari, & il lauoro li darebbe. La onde il prouueditore venuto in collera, perche i capitani li voleuano vedere, gli mādò dicēdo, ch'esso aueua auuto la metà de i danari, & che mādasse gli alari, che del rimanente lo sodisfarebbe. Perlaqual cosa il Caparra auuedutosi del vero diede al donzello vno alar solo, dicendo, te porta questo, ch'è il loro, & se piace a essi, porta l'intero pagamento, che te gli darò, percioche questo è mio. Gli ufficiali veduto l'opera mirabile, che in quello aueua fato, gli mandarono i danari a bottega, & esso mandò loro l'altro alare. Dicono ancora, che LORENZO DE MEDICI volse far fare ferramenti, per mandare a donar fuora, accioche l'eccellenza del Caparra si vedesse: perche andò egli stesso in persona a bottega sua, & per auuentura trouò, che lauoraua alcune cose, che erano di pouere persone, da lequali aueua auuto parte del pagamento per arra. Perche lo richiese Lorenzo, & egli mai non gli volse promettere di seruirlo, se prima non seruiua coloro, dicendogli che erano venuti a bottega inanzi lui, & che tanto sti

CRONACA

maua i danari loro, quanto quei di Lorenzo. Alcuni giouani cittadini gli portarono vn disegno, che egli facesse loro vn ferro da sbarrare & rompere altri ferri con vna vite: perche egli li sgridò, dicendo Io non uo' far tal cosa, che non sono se non istrumenti da ladri & da rubare in casa altrui, & da suergognar fanciulle: Ne sono cosa per me, ne per voi, i quali mi parete huomini da bene. Volsero che gli insegnasse chi far gli potesse altri che lui del mestiero, perche egli con villanie se li leuò d'intorno. Non volse mai lauorare a Giudei, dicendo loro, che i danari loro erano fracidi & putiuano. Fu persona del suo corpo bonissima & religiosa, & di ceruello fantastico & ostinato; Ne mai volse partir di Fiorenza, ma in quella visse, & morì. Onde per le qualità suo l'ho giudicato degno di memoria. Ma ritornando al Cronaca egli condusse a fine questo palazzo, doue il Caparra fece tanti lauori, & adornollo dentro di ordine Corintio, & Dorico con molta delicatezza di colonne, capitelli, cornici, finestre, & porte. Et le modanature delle cornici & d'ogni cosa di somma bellezza & grazia furono dallo spirito del Cronaca consideratamente condotte. Le scale di dentro similmente sono bonissime & bellissime; Et lo spartimento delle stanze è tale, che considerando il tutto, ogni bello ingegno trouerra arte grandissima nella dispensazione delle stanze, comodità vtilissima ne l'usarle, grandezza & maestà nel vederle, ordine regolatissimo nelle misure & proporzione sopra tutto graziatissima all'occhio. Et in somma vn lauoro fatto appresso con grandissima diligenzia, sì quanto all'opera dello scarpello, & sì quanto allo auerlo commesso insieme. Per il che meritò & merita il Cronaca commendazione da qualunche persona conosce, la bontà dello operare suo. Et il palazzo fu

& farà sempre lodato, per vna delle più belle fabbriche moderne che abbia Fiorenza. Fece ancora la sagristia di Santo Spirito in Fiorenza, Tempio in otto facce lauorato con garbata proporzione, & con amoreuolezza commessa ogni minima pietra. Sonui ancora alcuni capitelli condotti dalla felice mano di AN-DREA DAL MONTE SAN SAVINO, che gli lauorò in somma perfezzione. Similmente fece il ricetto della sagrestia, che è tenuta bellissima inuenzione, se bene il partiméto nó è su le colonne ben partito. Fece Simone la chiesa di San Francesco dell'Osseruanza su'l poggio di San Miniato, & similmente tutto il conuento di detti frati, ilquale è cosa molto lodata & di bonissimo garbo códotta, le cappelle, le finestre, & tutto quello che vi si vede. Nel palazzo della Signoria di Fiorenza nella sala del gran consiglio fece i caualli di legno di pezzi per reggere il tetto, i quali sono tenuti mirabili, ingegnosi, & stupendissimi, doue molta fama acquistò. Eragli entrato in capo frenesia delle cose di Fra Girolamo Sauonarola, nelle quali era tanto impazzito, che altro che di quelle non voleua ragionare. Finalmente essendo gia d'età d'anni LV. d'una infirmità assai lunga si morì. Et fu onoratamente sepolto nella chiesa di Santo Ambruogio di Fiorenza, nel M D IX. Et non dopo lungo spazio di tempo, fu poi fatto per lui questo epitaffio

CRONACA

Viuo; & mille, & mille anni, & mille ancora
Mercè de' uiui miei Palazzi, & tempi
Bella Roma uiurà l'alma mia Flora.

Ebbe il Cronaca vn suo fratello scultore che si chiamò MATTEO ilquale stette con Antonio Rossellino allo Scultore; Et per auer vna agilità dalla natura

nel

nel difegno, & buona pratica nel lauorar di marmo fi afpettaua vniuerfalmente che e veniffe a'lcolmo della perfezzione: Ma la morte fopragiugniendolo di età di XIX anni ce lo tolfe: che non fi pote vedere i frutti fuoi fe non acerbi: benche per la bontà loro e'pareffino certo maturi.

DAVID ET BENE DETTO GHIRLAN DAI PITTORI FIORENTINI.

Ancora che'paia &ftrano & impofsibile, che chi feguita vn maeftro eccellente in qual fi voglia profefsione; continuando quel tale ftudio; non diuenga effo ancora eccellente & raro: tuttauolta e'fi vede pure, che i parenti, i fratelli, & i figliuoli fteffi, delle perfone fingulari, ancora che e'fi sforzino di feguitarle, tralignano grandemente da quelle: & non fo lo non le fomigliano interamente, ma ne vi fi appreffano ancora per lungo interuallo. Della qual cofa mi penfo io che fia la cagione, non il fangue, & la prontezza dello fpirito che in efsi non fia: ma i troppi agi & le facultà, Nelle quali alleuati coloro, diuentano il contrario, di quello che arebbono a riufcite. Perche fe eglino auefsino efercitato lo ingegno che elli hanno, ne gli ftudii a loro neceffarii, come fece quel primo loro: è non è dubbio che tali farebbono ftati efsi ancora, quale il primo che elli imitarono. Et di quefto fono

tanti esempli antichi & moderni, che è non accade prouarlo altrimenti. Et chi pure ne stessi sospeso, guardi DAVID & BENEDETTO Ghirlandai, i quali aueuano bonissimo ingegno, & non fecero, seben' poterno, quello che aueua fatto Domenico loro fratello. Per che suiati dopo la morte sua, l'vno cio è Benedetto andò vagabondo, & l'altro si mise a ghiribizzare il musaico. Fu Dauid molto amato da Domenico & amò esso ancora Domenico sommamente. & la morte di lui tanto gli dolse, che mentre di lui ragionaua sempre piangeua. Finì poi in compagnia di Benedetto suo fratello molte cose cominciate da Domenico, fra le quali è la tauola di Santa Maria Nouella a Giouanni Tornabuoni da la parte di dietro, doue è la resurressione di CHRISTO, & a gli alleuati di Domenico fece finir la predella, che è sotto la figura del Santo Stefano: nella quale è vna disputa di figure piccole, dipinta di man di NICCOLAIO, che per il molto studio dell'arte accecò, il quale sarebbe venuto maestro veraméte eccellente. Vi lauorò ancora FRANCESCO GRANACCIO & IACOPO del Tedesco. Cosi a Benedetto suo fratello fece fare in detta opera la figura di Santo Antonino Arciuescouo di Fiorenza, & la Santa Caterina da Siena: & in Chiesa in vna tauola, vna Santa Lucia lauorata a tempera: con la testa d'vn frate vicino al tramezo della Chiesa. Trasferissi poi Benedetto in Francia, doue fece molti ritratti di naturale, & altre pitture, perilche con molti danari guadagnati si ridusse a Fiorenza: & ebbe dal Re priuilegi di potere andare inanzi, & in dietro per tutta la Francia esente d'ogni dazio, ò Gabella in merito & testimonio della sua virtù. Fece ancor l'esercizio dell'armi, si come quello, che si dilettaua molto della milizia. Morì d'anni cinquanta, & fu sepolto insieme con Domeni-

co. Ma Dauid si dilettò di lauorare in Musaico,& ne fece in vn quadro grosso di noce, vna Madonna con alcuni Angeli intorno, per mandarla a'l Re di Francia. Et per auere comodità di vetri a suo modo & di legna mi, dimorò lungamenre a monte Aione: doue fece molte cose & alcuni vasi, che furono poi donati a LORENZO de'Medici Vecchio: & tre teste, vna di Giuliano suo fratello in vna Tegghia di Rame, l'altra di San Piero, & l'altra di San Lorenzo, per saggio & testimonanza della sua virtù. Visse onoratamente, & da persona magnifica: & lasciò bonissime sustanzie. Passò di questa vita di anni LXXIIII. per vna malattia di febbre nel MDXXV. & da RIDOLFO suo fratello gli fu dato in Santa Maria Nouella in compagnia de gli altri fratelli, onorata sepoltura.

DOMENICO
PVLIGO PITTORE
FIORENTINO.

Di grandissima marauiglia & di stupendissimo miracolo mi paiono molti nel l'arte nostra, che nel continuo esercitare & praticare i colori: per vno instinto di natura, & per vno vso di buona maniera presa da quegli: senza disegnò alcuno, o fondamento dell'arte, conducono le cose loro a sì fatto termine: che elle si abbattono molte volte, ad essere si buone, che ancora che gli artefici di quelle non siano de'rari, elle sforzano gli huomini a tener conto di loro, & delle fatiche spese da essi in tale esercizio. Et nel vero è si è visto,

gia molte volte & in molti nostri pittori, che se coloro che hanno naturalmente bella maniera, si vogliono esercitare con fatica & studio continouo, fanno l'opere loro piu viuaci, & piu perfette che gli altri. Et ha tanta forza questo dono della Natura che benche e'tra scurino, & lascino gli studi di tale arte. & altro non se guino che l'vso solo del dipignere, & del maneggiare i colori con grazia & fumeggiata maniera: Il buono tutta volta in loro infuso dalla natura; apparisce si nel primo aspetto delle opere loro: che elle mostrano tutte le parti eccellenti & marauigliose, che sogliono minutamente apparire ne'lauori di que'maestri che noi teniamo eccellenti & rari. Et chi bramasse di questo vna esperienza, o testimonanza de'tempi nostri; guardi le cose di Domenico Puligo pittore Fiorentino & auendo notizia delle cose della arte, conoscerà chiarissimamente quanto io ho detto. Costui seguitando la pittura, con si buon gusto, nel dimorar che fece có Ridolfo Ghirlandaio apprese il colorito vaghissimo: & quello continuò con maniera abbagliata, con perdere i contorni ne gli scuri de suoi colori; che piacendogli dare alle sue figure vna aria gentile; fece in sua giouentù infiniti quadri con buona grazia, & per Fiorenza, & per Mercatanti. Questi lauorati di buon' garbo, furono cagione ch'egli si diede a i ritratti di naturale. Et gli fece molto simili & molto viui; & con essi bella pittura; come ancora ne fanno fede alcune teste di suo in casa Giuliano Scali. Diedesi appresso a fare opere grandi, & lauorò vna tauola a Francesco del giocondo a vna sua cappella, nella tribuna dello altar maggiore de Serui in Fiorenza; dentroui quando San Francesco riceue le stimite, cosa di colorito molto dolce, & di morbidezza, lauorata magnificamente. Et nel monistero di Cestello ad vn Sagramen

to, lauorò a fresco due Angeli: & in vna cappella fece vna tauola con molti Santi: la quale di colorito & di morbidezza è simile allaltre cose sue. Gli fu da detti Monaci fatto allogazione di lauorare alla Badia di Settimo in vn chiostro, tutte le storie de i sogni del Conte Vgo delle sette Badie. Et non molto dopo sul canto di via Mozza da Santa Caterina lauorò vn tabernacolo a fresco. Fece ad Anghiari in vna compagnia vn deposto di Croce, il quale fu tenuto dell'opere sue la migliore. Et perche egli era persona, che attendeua piu a' quadri di Nostre donne, & a' ritratti & alle teste che a opere grandi: consumò il tempo in quelle. Ma se Domenico auesse seguitato le fatiche dell'arte, & non i piaceri del mondo, arebbe senza alcun dubbio fatto infinito profitto in tal mestiero: Perche egli si vede che Andrea del Sarto amico, & domestico suo in alcune cose di disegno lo soccorse, doue ben si pare che ci fosse il disegno buono & il colorito perfetto. Per che egli corrotto da vn suo vso di nō molta fatica nelle cose, lauoraua piu per fare opere che per fama. Et cio fu cagione, ch'egli continuo praticaua con persone allegre, & con musici, alcune femmine & certi suoi amori seguendo. Et però venendo la peste l'anno MDXXVII. praticando in casa alcune sue innamorate, da esse ne guadagnò la peste & la morte. Et da vno amico poi, questo Distico.

Esse animum nobis cœlesti è semine, & Aura,
Hic pingens, passim credita, uera docet

Finì il corso della vita sua d'anni LII. Furono i colori per lui sì con vnita maniera adoperati, che piu per questo merita lode che per altro. Rimasero molti discepoli suoi, fra gli altri DOMENICO BECERI Fiorentino, il quale i colori pulitissimamente adoperando con bonissima maniera conduce l'opere sue.

f iii

ANDREA DA FIESOLE SCVLTORE.

Gli non manco auuiene a gli Scultori la pratica ne'ferri, ch'a i pittori la pratica ne'colori: & si veggono queste arti procedere di parità. Che se molti fanno di terra bene, di marmo non conducono: & quegli ancora che lauorano bene il marmo, non hanno alcun disegno: saluo che nella idea vn non so ch'e di buona maniera: la imitazione della quale si trae da certe cose, ch'al giudicio piacciono;& alle cose che si fanno viene quel pensiero di esprimerle nello imitare. A mè pare gran marauiglia vedere alcuni scultori, che niente disegnano in carta;& co i ferri conducono le cose loro: Come fece Andrea da Fiesole scultore in tutte l'opere sue Le quali piu condusse per pratica, & per risoluzione auuta ne i ferri: che per disegno, o per intelligenza, che in tal mestiero egli auesse gia mai. Imparò da MICHELE MAINI da Fiesole che nella Minerua di Roma fece di Marmo il San Sebastiano tanto lodato ne' tempi suoi: & fu Andrea nella sua giouanezza intagliatore di fogliami: & appoco appoco lauorando il marmo si mise alle figure: come ne fanno vero testimonio l'opere sue, lauorate in diuersi luoghi. Nelle quali non ci distenderemo molto; per che piu da pratica che da arte sono lauorate. Non dimeno egli vi si conosce vna risoluzione & vn gusto di bontà molto lodeuole. Et nel vero se tali artefici con la pratica & co'l giudicio che hanno, accompagnassero il fo

damento del disegno; vincerebbono di eccellenza tutti coloro, che disegnando perfettamente di continuo quando vengono a lauorare il marmo lo graffiano; & con istento in mala maniera lo conducono; solo per non hauere le pratiche ne' fini. Le opere di Andrea furono lauorate & poste nella chiesa principale della canonica di Fiesole, vna tauola di marmo con tre figure tonde, appoggiata nel mezo alle due scale, che per andare al coro di sopra si monta: & ancora in San Girolamo di Fiesole vn'altra tauolina di marmo, laquale è murata nel tramezo della chiesa di detto luogo. Auuenne che l'anno che'l Cardinale Giulio de Medici Vicecancelliere gouernaua in Fiorenza, erano scultori & vecchi & giouani di sofficienza eccellenti; & venuto in considerazione a gli operai di Santa Maria del Fiore di far lauorare di marmo gli Apostoli, che per la sagra di tal chiesa furono dipinti da Lorenzo di Bicci, furono allogate cinque figure di marmo, vna a Benedetto da Maiano, vna a Iacopo Sansouino allora giouane; vna a Michele Agnolo Buonaroti; vna a Baccio Bandinelli; & similmente vna ad Andrea da Fiesole; accio la gara & la concorrenza di tutti douesse essere sprone a quegli. Perilche Andrea cominciò tal figura, ch'era di quattro braccia, & quella con bella pratica et giudicio, piu che disegno, rese finita. Doue acquistò lode non quanto gli altri, ma grado di buono & pratico maestro: & per questo di continuo lauorò nell'opera mentre che visse, è in quella fece la testa di Marsilio Ficino, ch'è posta in Santa Maria del Fiore da la porta della canonica. Fece ancora vna fonte di marmo, che fu tenuta lodatissima, laquale si mandò al Re d'Vnghe ria, & grande onore gli fece. Attese assai alle cose di quadro. Et perche egli era persona molto modesta & da bene, quietamente viuere si contentaua: onde

fu molto amato & ſtimato da quei che lo conobbero. Preſe a fare la ſepoltura di M. Antonio Strozzi, laquale da madonna Antonia de' Veſpucci ſua conſorte fu fatta finire, che ne le figure di eſſa, per la vecchiezza di lui, due Agnoli furono lauorati per MASO BOSCOLI da Fieſole ſuo creato; ilquale molte opere ha condotte & a Roma & altroue: & ſimilmēte per SILVIO DA FIESOLE ſuo creato la Noſtra donna, che ſi ci vede. Laquale opera rimaſe a metterſi ſu, interuenendo la morte di lui l'anno MDXXII. perilche Siluio la poſe in opera. Ilquale ſeguitando l'arte della ſcultura con fierezza ſtraordinaria hà molte coſe lauorato brauiſſimamente, & bizarriſſimamente finito con vn modo di pratica, & con diſegno nel marmo con l'eſſempio di natura in eſſo fatti ſi leggiadri; che nel vero di gagliardezza la ſua maniera ha paſſati infiniti, maſſimamente in bizarrie di coſe alla grotteſca; come ſi vede ancora in Sāta Maria Nouella nella cappella de Minerbetti vna ſepoltura, nellaquale ſono alcuni cimieri & targhe beniſſimo condotte. Fece in Piſa allo altar maggiore due Angeli di marmo, che ſono ſu due colonne: & a Monte Nero vicino a Liuorno lauorò vna tauola ne' frati Gieſuati. Fece la ſepoltura di M. Rafaello Volterrano in Volterra; & a Milano, a Genoua, & a Padoua, & in molti altri luoghi per Italia appariſcono opere ſue. Et certo ſe la morte non gli togliena coſi toſto la vita, arebbe fatto di ſe coſe marauiglioſe, per lo ſpirito, che daua pronto all'opre da lui fatte. Il quale ſi come paſsò maeſtro Andrea di magiſterio, arebbe ancora viuendo auanzato molti altri. Fini il corſo della vita ſua d'eta d'anni XXVIII. l'anno MDXL. Et gli fu fatto queſto epitaffio.

Si la pratica e'l ſtudio à duri ſaſſi
 Co il ferro uſai; che dolci gli rende:

*Ma lo spirito mai dar non gli potei
Che ben mosso con quello ariano i passi.*

Fiorì ne tempi di Andrea vn'altro scultore Fiesolano detto il CICILIA, ilquale fu persona molto pratica, & vedesi di suo nella chiesa di S. Iacopo in campo Corbolini di Fiorenza, la sepoltura del Caualiere de' Tornabuoni, la quale è stata molto lodata: oltre a costui fu vno Antonio da Carrara scultore rarissimo, che se ne andò in Palermo; & fu trattenuto da'l Duca di monte Lione di casa Pignatella Napolitano & vice-Re di Sicilia: & le statue che e' fece a questo signore, sono tre Nostra donna in tre diuersi atti, poste in su tre altari diuersi nel Duomo di Montelione in Calabria, & altre storie in Palermo, tutto di marmo. Tolse moglie & ebbe figliuoli, de' quali ce ne è oggi vno scultore non meno eccellente che suo padre.

VINCENTIO DA SAN GIMIGNANO
PITTORE.

Vanto obligo debbono auere gli scultori, & pittori alla aria di Roma, & a quelle poche antiquità, che la voracità del tempo, & la ingordigia del fuoco mal grado loro, vi hanno lasciato. Concioſia che ella vno altro spirito in corpo forma, & in vno altro gusto lo appetito conuerte. Atteso che infiniti si sgannano da vna vana pazzia vn tempo seguitata: i quali nel vedere le mirabili fatiche di tanti antichi, & moderni artefici, che v'hanno operato, i passati errori

abbandonano:& feguitando le veftigie di coloro, che trouarono la buona via conducono le cofe loro a perfezzione di vna bella maniera: & imitando quel buono che e' veggono, fono cagione, che quegli che vi ftáno, fanno il medefimo. Come veggiamo che fece Vincenzio da San Gimignano pittore: ilquale nel'o accoftarfi al graziofo Rafaello da Vrbino, fu di quegli, che lauorarono nelle logge Papali. Onde gli auuenne, che piacendogli molto quella terribilità del chiaro ofcuro, che lauorauano nelle facciate delle cafe Maturino & Polidoro, fi mife ancor egli in animo, di feguir l'orme loro. Perilche fece in Borgo dirimpetto al palazzo di M. Gio. Batifta da l'Aquila, vna facciata di terretta; nellaquale in vn fregio figurò le noue Mufe con Apollo in mezo, & fopra vi conduffe alcuni Leoni, imprefa del Papa, i quali fono tenuti belliſsimi. Aueua Vincenzio la fua maniera diligentifsima, & era molto grato nello afpetto delle figure; & morbido nel fuo colorito: & di continuo imitò la maniera del graziofo Rafaello, come fi vede ancora nel medefimo Borgo di rimpetto al palazzo del Cardinale d'Ancona, vna facciata a vna cafa, doue Vulcano fabbrica le faette a Cupido, con alcuni ignudi boniſsimi, & altre ftorie, & ftatue, lequali lo renderono non meno ftimato, ch'egli fi foffe nell'arte valente. Fece ancora fu la piazza di San Luigi de' Franzefi in Roma vna facciata, nellaquale infinitifsime ftorie fono da lui dipinte ; la morte di Cefare, e vn trionfo della Giuftizia, con vn fregio di battaglie di caualli, dalla dotta mano di Vicenzio lauorati & condotti. Et in tale opera vicino al tetto fra le fineftre alcune virtù, con molto bella maniera lauorate & finite. Similmente la facciata de gli Epifani dietro alla Curia di Pompeo ; & vicino a Campo di Fiore; doue fece, quando i Magi feguono la ftella, cofa lo-

datissima;& altri infiniti lauori per quella città,laquale mercè dell'aria, & del sito i begli ingegni di continuo ha fatto operare. Cosi in bonissimo credito in quella città venuto, succesſe l'anno MDXXVII. la furia & la ruina del sacco. Perilche dolente oltramodo, a San Gimignano sua patria tornare gli conuenne. La onde fra i disagi patiti, & lo amore dell'arte mancatogli, non essendo piu fra tanti diuini ingegni, & fuor dell'aria,che i belli ingegni alimenta,& fa fare cose rare;in quella terra fece opere di facciate & d'altro, che non le conterò, parendomi coprire ogni lode, che in Roma s'aueua acquistato. Basta che si vede espressamente che le violenzie deuiano forte i pellegrini ingegni da quel primo obietto; & li fanno torcere la strada in contrario. Come si vede che fecero ancora a vn suo compagno chiamato SCHIZZONE: ilquale fece in Borgo alcune cose lodate,& cosi in Campo Santo di Roma,& in Santo Stefano de gli Indiani:'l pouerino ancor egli dalla poca discrezione de' soldati fu fatto deuiare da l'arte;& di la a poco tempo vi perdè ancora la vita. Ma per tornare a Vicézio essendo egli gia venuto in età de gli anni della vecchiaia in San Gimignano di mal di febbre fini la vita l'anno MDXXXIII.

ANDREA DAL MOMTE SANSOVINO SCVLTORE ET ARCHITETTO.

Buoni ingegni, & i doni, che'l Cielo comparte alle persone, che teniamo rare, sono sempre con strauagante, & raro modo da noi scoperte; & da loro con bizarri & straordinarii andari, continuamente poi messi in opera: Ma si cariche di sapere, si dimostrano le cose loro, si per il fatto, & si per lo studio; ch'elle fanno ammirare ogni intelletto saputo. Atteso che in ogni loro azzione traboccano di quel souerchio sapere; ilquale senza benigno influsso de' Cieli, per se medesimo non si acquista. Conciosia cosa che il loro affaticarsi accresce grazia, & bontà nella virtù d'essi, che aguzzando, & dirugginando, puliscono l'ingegno si fattamente, che e' ne sono tenuti perfetti & marauigliosi fra tutti gli altri. Come veggiamo al presente in Andrea di Domenico Contucci dal Monte San Sauino ilquale nato di pouerissimo padre, lauoratore di terre, idiota in ogni sua azzione, fu leuato da guardare gli armenti. Et se bene egli fu di nascita vmilissimo fu però di concetti tanto alti, d'ingegno si raro, & d'animo si pronto; che nei ragionamenti de le difficultà della architettura, & della prospettiua nel suo tempo, non fu mai il piu nuouo, e'l piu sottile ceruello. Ne chi rendessi i dubbii maggiori, piu chiari & aperti, che faceua egli. La onde furono tali i meriti suoi, che da ogni raro maestro fu tenuto singularissimo nelle dette

profeſsioni. Dicono che Andrea nacque l'anno MCCCCLXXI. & che nella ſua fanciullezza mentre che guardaua gli armenti gli diſegnaua ſopra il ſabbione, & tal'ora di terra formandoli, gli ritraeua eccellentemente. Auenne, che vn cittadin Fiorentino, ilquale credo che foſſe Simone Veſpucci andò Podeſta del Monte mentre che Andrea faceua queſte coſe; Et veduto queſto fanciullo, & ſaputa la ſua inclinazione operò con Domenico Contucci padre di quello che a Fiorenza in caſa ſua lo laſciaſſe; perche deliberaua vedere doue la natura, & lo ſtudio conduceſsino queſto ingegno. Perche Andrea che viuiſsimo era, & di cio contentiſsimo, piu che volentieri preſe quello eſſercizio. Onde Simone lo poſe alla arte con Antonio del Pollaiuolo, & tanto perſeuerò in quella, che in pochi anni diuenne boniſsimo maeſtro. Come in caſa Simone al Ponte veccio ſi vede ancora per vn cartone di CHRISTO a la colonna fatto da eſſo, & due teſte mirabili di terra cotta ritratte da medaglie antiche, l'uno è Nerone, & l'altro Galba Imperatori, i quali teneua per ornamento ſopra vn camino. Auuenne che egli fece in Fiorenza vna tauola di terra cotta per la chieſa di Santa Agata dal Monte San Sauino, doue è San Lorenzo, & altri Santi, & ſtorie picciole del detto beniſsimo lauorate. Et indi a poco tempo fece la tauola di terra cotta, dentroui l'aſſunzione di Noſtra donna, Santa Agata, Santa Lucia, & San Romoaldo, che fu in uetriata in Fiorenza per quegli della Robbia. Seguitò l'arte della ſcultura con ogni ſtudio & con ogni fatica. Et nella ſua giouanezza fece per Simon Pollaiuolo altrimenti il Cronaca due capitelli di pilaſtri per la ſagriſtia di Santo Spirito, doue egli acquiſtò grandiſsima fama. Et fu tal lauoro tanto tenuto in pregio, che egli fu allogata la capella del ſacramento di

Santo Spirito per li Corbinelli, laquale egli lauorò có tãta diligenzia, imitãdo ne bassi rilieui Donato, & gli altri artefici eccellenti, che non volle risparmiare diffi culta nessuna, ne fatica per farsen'onor come fece. Perche chi considererà il finimento, & la pulitezza con la pazienzia di Andrea, scorgerà lo amore, che i belli ingegni portano alle bontà & a i meriti di ogni sorte di virtù. Ebbe tanta forza questa opera per le lode, che ne trasse, che il Magnifico LORENZO vec chio de Medici lo mandò con fauore straordinario a'l Re di Portogallo, doue e' fece molte opere di scultura, & parimente d'architettura. Et l'une & l'altre si egre gie & tanto lodate, che da quel Re ne ebbe premii assai onorati, & da Popoli lode infinite. Ritornò poi a Fio renza nel MD. Et cominciò di marmo vn S. Giouan ni, che battezzaua CHRISTO per mettersi sopra la porta del tempio di San Giouanni, verso la Misericor dia; Ma non fu finito da lui, perciòche egli fu condot to a Genoua, doue fece due figure di marmo vn CHRI STO, & vna Nostra donna o vero San Giouanni, le quali veramente sono lodatissime. Fu poi condotto a Roma da Papa Giulio II. & gli fu fatto allogazio ne di due sepolture di marmo poste in Santa Maria del Popolo: dellequali vna fu fatta per il Cardinale Ascanio Sforza, & l'altra per il Cardinale di Ricanati, strettissimo parente del Papa. Lequali opere si per fettamente finì Andrea, che piu desiderare non si po trebbe, se nate non che lauorate fossero: cosi sono elle nõ di nettezza, di bellezza, & di grazia ben finite & ben condotte. In quelle si scorge la osseruanzia & le misure dell'arte, & quiui si conosce quanto fosse il va lore di Andrea nelle figure da lui con sommo amor la uorate. Fra lequali si vede vna temperanzia, che ha in mano vno oriuolo da poluere tenuta cosa molto di

uina:Laquale per la sua bontà veramente apparisce antica,piu che moderna. Et auuegna che altre siano parimente simili a questa;ella nientedimanco per la attitudine è molto piu vaga. Oltra che e' non si può desiderare o imaginar meglio, d'un velo postole intorno, lauorato da lui con tanta bellezza & con tanta leggiadria, che il vederlo solo e miracolo. Fece di marmo in Santo Agostino di Roma, in vn pilastro a mezo la chiesa vna Santa Anna,che tiene in collo la Nostra donna con CHRISTO di misura poco minore al viuo; & con molta bontà & finezza è lauorata questa opra; Laquale fra le moderne figure si può tenere diuina. Perche si vede vna vecchia viua con allegrezza formata, & vna Nostra donna finita con somma grazia & bellezza;Similmente al fanciullo CHRISTO nessuno mai di marmo fu condotto simile a quello di perfezzione, & di leggiadria. Et meritò tale opera, che molti anni si appiccassero sonetti,& versi latini in lode sua; come i frati di quel luogo possono mostrare vn libro di cio,ilquale io hò veduto. Et nel vero ebbe ragione il mondo di farlo, percioche non può questa opera tanto lodarsi che basti, per vedersi in essa panni, dalla delicata mano di Andrea,condotti di forte, che meglio di lui non è chi abbia in tal genere lauorato, con tante belle discrezioni,& girar di pieghe, & dolcezza di ammaccature. Crebbe tanto la fama sua, che Leon x. si risolse fare a Santa Maria di Loreto l'ornamento della camera di Nostra donna di marmi lauorati:Perilche dopo a Bramante,che aueua cominciato l'architettura di ornaméto bellissimo,Andrea seguitádo fu dal Papa constituito capo per tale opera, fin che egli visse, Laquale lasciò prima che morisse in buon termine. Feceui due storie,che sono finite,in vna la Annunziata, nellaquale straforò talmente alcuni fan-

ciulli & angeli, che marauigliosa cosa è a vedere le belle fatiche da Andrea, lauorate nella difficultà della scultura; nell'altra storia fece la natiuità della Madonna, nellaquale sono figure bellissime & ornatissime. Feceui infinite altre fatiche: & ancora diede infiniti disegni per tutta quella fabbrica. Aueua di vacanzia l'anno IIII. mesi per suo riposo, i quali consumaua in agricultura al Monte sua patria, & per le cure famigliari, & per interesse di se, & de gli amici suoi. Doue in quel castello fece fabbricare per se vna como da casa, & vi comperò molti beni stabili & tanto lo onorarono i suoi terrazzani che e' fu continuamente tenuto il primo della sua patria, mentre che e' visse. A frati di Santo Agostino di quel luogo fece fare vn' chiostro; che per picciolo che' sia, è molto bene inteso; auuenga ch'egli non è quadro per le mura, ch'erano fabbricate nel vecchio: onde lo ingegno d'Andrea lo ridusse nel mezo quadro: & ingrossando i pilastri ne cantoni, fece tornarlo, sendo sproporzionato, in buona & giusta proporzione. Disegnò a vna compagnia, ch'è in tal chiostro, intitolata di Santo Antonio, vna bellissima porta, di componimento Dorico; & similmente il tramezo della Chiesa di Santo Agostino, & il pergamo di quella; & fece fare nello scendere, per andare a la fonte fuor' d'una porta verso la pieue vecchia a mezza costa vna cappelletta per li frati, ancora che non n'auessero voglia. Et fece infiniti altri disegni di palazzi, di case, & di fortezze: come in Arezzo a M. Pietro Astrologo peritissimo fece il disegno della sua casa. Auuenne che condottosi egli gia al termine d'anni LXVIII, come persona, che mai non staua indarno, si mise a tramutare in villa certi pali da luogo a luogo; perilche di quella fatica riscaldato in breue tempo di male di febbre si morì nel MDXXIX. Et

ancora

ancora che per lui si facessero molti Epitaffii in diuerse lingue: basteranno questi due soli.

Sansouii æternum nomen, tria Nomina pandunt,
Anna; Parens Christi; CHRISTVS & ore sacro.

Si possent sculpi mentes ut corporā cælo;
Humanum possem uel reparare Genus.
Humanas enim sculpo quascumque figuras
Esse homines dicas; pars data si illa foret.

Dolse la morte sua per l'onore alla patria, & per lo vtile a tre suoi figliuoli maschi, & alle femmine ancora. Et non è molto tempo che Muzio Camillo vno de' tre predetti figliuoli, il quale nelli studii delle buone lettere riusciua ingegno bellissimo, gli andò dietro con molto danno della sua casa, & con doglia grandissima de gli amici. Fu Andrea, oltra la professione della arte, persona in vero assai segnalata: percioch'egli ne discorsi era prudente, & d'ogni cosa ragionaua benissimo: Era molto prouido, & costumato in ogni sua azzione: amicissimo de Filosofi, & Filosofo naturalissimo. Attendeua alle cose della Cosmografia: & lasciò a' suoi alla morte alcuni disegni & scritti di lontananze & di misure. Era di statura alquanto piccolo, ma benissimo complessionato & formato. I capegli suoi erano distesi & molli. Aueua gli occhi bianchi; il naso aquilino, la carne bianca & rubiconda, & aueua la lingua alquanto impedita, o non bene sciolta. Furono discepoli suoi LIONARDO del Tasso Fiorentino, il quale in Santo Ambruogio sopra la sepoltura loro fece vn San Sebastiano di legno; & similmente lauorò di marmo la tauola alle monache di Santa Chiara; Et IACOPO SANSOVINO Fiorentino, così no-

minato dal suo maestro; il quale in Fiorenza fece a Giouan Bartolini vn Bacco di marmo, ch'è tenuto miracolosissimo: & la piu bella opera di grazia, & di maniera, che per tale effetto ne moderni sia stata lauorata. Fece nell'opra di Santa Maria del Fiore il San Iacopo Apostolo figura mirabile: Et a Roma, & vltimamente a Vinegia hà paragonato & di bella maniera passato Andrea suo maestro. Per ilche le mirabili virtu sue hanno meritato, che la Signoria di Vinegia lo onori, & con prouisione lo trattenga accio con la bellezza del suo ingegno, possa fare onorate & pregiate opere, come fece Andrea suo maestro. Ilquale all'arte dell'architettura aggiunse molti termini di misure & ordini di tirar pesi, & vn modo di diligenzia, che non s'era per inanzi a lui vsato in quel modo; & nell'altra condusse a vna perfezzione il marmo nel lauorarlo, che nessuno meglio le difficultà di quello con la facilità come Andrea ha lauorato: onde fra gli artefici ha ottenuto lode di mirabilissimo ingegno, & benefattore di tali esercizii.

BENEDETTO DA ROVEZZANO SCVLTOR FIO-
RENTINO.

Ran dispiacere mi peso che sia a tutti coloro che lauorano cose ingegnose; quãdo sperãdo goderfile loro fatiche nella vecchiezza & credẽdo poter ve der le proue, & le bellezze de gli inge gni, che fiorifcono nelle sculture & nelle pitture; per potere conoscere quãto di perfezzione abbia quella parte, che hãno eser citata: la mala sorte del tempo, & la cattiua cõpleßione, o vero il difetto dell'aria toglie loro il lume de gli oc chi; di maniera che' non poßono come prima conosce re ne la perfezzione, ne il difetto di quegli, che viuen do oprano in tal meftiero. Et molto piu mi credo gli attrifti il fentire le lode de' nuoui; non per inuidia gia ma per non potere eßi ancora eßere giudici, se quella fama viene a ragione. Et di questo che io dico si può certo far conghiettura nel morto per l'arte & ancor vi uo per la vita Benedetto da Rouezzano; il quale è fta to tenuto molto pratico, & valente scultore; come fanno fede l'opere che si veggono di lui in Fiorenza: nelle quãli di diligenza & di campare il marmo spicca to hã fatto cose marauigliose. Dicono, che lauorò tut ti i fogliami, che sono intorno alla sepoltura, che nel Carmino fu fatta per Piero Soderini, & meßa alla cap pella maggiore. Fece in Santo Apoftolo di Fiorenza sopra le due cappelle di M. Bindo Altouiti; doue

v ii

GIORGIO VASARI Aretino lauorò la tauola della Concezzione, la sepoltura di M. Oddo Altouiti; con vna cassa piena di fogliami bellissima. Et ancora nell'opera di Santa Maria del Fiore fece vno Apostolo a concorrenza di Iacopo Sansouino, Andrea da Fiesole, Baccio Bandinelli, & gli altri, che è bellissimo & cō pulitissima maniera lauorato; onde meritò lode & n'acquistò grandissima fama. Poi prese a fare per il corpo di San Giouan Gualberto la sua sepoltura, cosa bellissima: & la lauorò al Guarlone sopra San Salui; & in quella fece infinite storie de le faccende di lui lauorate con molta pazienzia. E continuando abbozzò vn numero di figure tonde, grandi quanto il viuo; che per le ruine delle guerre, & da frati per il loro generale rimasero imperfette. Andò in Inghilterra, & infinito numero di cose di metallo fece a quel Re, massimamente la sepoltura sua. Et a Fiorenza ritornato finì molte altre cose auuegna che piccole. Accadde poi che lauorando ancora di metallo il fuoco gli tolse il lume de gli occhi: di maniera che nè bagni, ne altra medicine non l'hanno mai potuto guarire. Onde vecchio & cieco per lui l'opere finirono l'anno M D X L.

Per ilche di lui si legge questo Epigramma.

Iudicio miro statuas hic sculpsit; & arte
Tecum & collatus iure Lysippe fuit.
Aspera sed fumi nubes, quam fusa dederunt
AEra, diem miseris orbibus eripuit.

Et gli è venuto a proposito lo auere cōseruato il frutto delle sue fatiche nella arte: per che ciolo mantiene al presente in tanta quiete: che e' sopporta pazientissimaméte tutto lo Insulto della fortuna. Et chi conoscerà le fatiche da lui fatte nelle sculture, lo amore e'l tempo messo alle cose di marmo: vedrà che egli con ogni diligen

za, piu per piacere, che per alcun prezzo: hà esercitato queste arti, che & viuo, & morto lo terranno appresso a i begli ingegni di continuo in perpetua venerazione. Si è medesimamente dilettato delle cose di Poesia: & è stato non meno vago di poeteggiare cantando, che di fare statue co'mazzuoli & con gli scarpelli lauorando: onde gli diamo lode, egualmente in tutte due le virtù.

BACCIO DA MONTE LVPO SCVLTORE.

Vanto manco pensano i popoli, che gli straccurati delle stesse arti che e'vogliono fare, possino quelle gia mai condurre ad alcuna perfezzione: tanto piu cótra il giudizio di molti imparò Baccio da monte Lupo l'arte della scultura. Et questo gli auuenne, perche nella sua giouanezza suiato da' piaceri quasi mai non istudiaua: Et ancora che da molti sgridato & sollecitato; nulla, o poco stimaua l'arte. Ma venuti gli anni della discrezione, i quali arrecano il senno seco; gli fecero subitamente conoscere quanto egli era lontano da la buona via. Perilche vergognatosi da gli altri, che in tale arte gli passauano inanzi: con bonissimo animo si propose seguitare & osseruare con ogni studio, quello che con la infingardaggine, sino all'ora aueua fuggito. Questo pensiero fu cagione, ch'egli fece nella scultura que'frutti, che la credenza di molti, da lui piu non aspettaua. Diedesi dunque alla arte con tut-

V iii

te le forze sue & esercitandosi molto in quella, diuen
tò eccellente & raro. Mostronne saggio in vna opera
di pietra forte, lauorata di scarpello in Fiorenza sul
cantone del giardino appiccato col palazzo de'Pucci,
che fu l'arme di Papa Leone x. doue son due fanciulli,
che reggono tale arme, cō bella maniera & pratica con
dotti. Fece vno Ercole per Pier Francesco de Me-
dici: & fugli allogato per l'arte di porta Santa Maria
vna statua di San Giouanni Euangelista, per farla di
bronzo; Laquale prima che auesse, ebbe assai contra-
rii: Perche molti maestri fecero modelli a concorren-
za. Laquale figura fu posta poi sul canto di San Mi-
chele in orto, dirimpetto all'ufficio. Fu questa ope-
ra finita da lui con somma diligenzia. Dicesi che quan
do egli ebbe fatto la figura di terra, chi vide l'ordine
delle armadure & le forme fattele addosso, l'ebbe per
cosa bellissima, considerando il bello ingegno di Bac-
cio in tal cosa. Et quegli che con tanta facilità la vi-
dero gettare, diedero a Baccio il titolo, di auere con
grandissima maestria, saldissimamente fatto vn' bel
getto. Lequali fatiche durate in quel mestiero nome
di buono anzi di ottimo maestro gli diedero: & oggi
piu che mai da tutti gli artefici è tenuta bellissima que
sta figura. Diedesi a lauorare di legno, intagliando
Crocifissi grandi quanto il viuo; perche infinito nu-
mero per Italia ne fece, & fra gli altri vno a frati di San
Marco in Fiorenza sopra la porta del choro. Questi
tutti sono ripieni di bonissima grazia: Ma pure ve ne
sono alcuni molto piu perfetti de gli altri, come quel
lo delle Monache Murate di Fiorenza, & in S. Pietro
maggiore vn'altro nō manco lodato di quello: Et a'mo
naci di Santa Fiora & Lucilla vn'altro, che lo locaro-
no sopra l'altar maggiore nella loro badia in Arezzo,
che è tenuto molto piu bello de gli altri. Nella

venuta di Papa Leone in Fiorenza fece Baccio alla Badia di Fiorenza vno arco trionfale bellissimo di legno, & di terra: & fece molte cose piccole, che sono smarrite per Fiorenza per le case de' cittadini. Ma venutegli a noia lo stare a Fiorenza, trasferédosi a Lucca, lauorò molte opere di scultura & d'architettura in quella città, doue molto piu attese alle fabbriche, che alle sculture. Et infra queste il bello & ben composto tépio di San Paolino, auuocato de Lucchesi, con buona & dotta intelligenza di dentro & di fuori ornato. Et dimorando continuo in quella città fino agli anni della età sua LXXVIII. finì il corso della vita: & in San Paolino predetto gli fu data onorata sepoltura da quegli, ch'esso aueua onorato in vita. Fu coetaneo di costui AGOSTO MILANESE, scultore & intagliatore molto stimato, ilquale in Santa Marta di Milano cominciò la sepoltura di Monsignor de Foys oggi rimasta imperfetta: nella quale si veggono ancora molte figure grandi, & finite, & meze fatte, & abbozzate, cõ assai storie di mezo rilieuo in pezzi & non murate, cõ copia grãdissima di fogliami & di trofei. Et vn'altra sepoltura finita & murata in San Francesco fatta a' Biraghi, con sei figure grandi, & il basamento storiato con altri bellissimi ornamenti che fanno fede chiarissima de la pratica & maestria d'uno artefice sì valoroso. Lasciò Baccio alla morte sua figliuoli di se, fra i quali fu RAFAELLO, che attese alla scultura, come suo padre ilquale non solo paragonò Baccio nell'opere, ma di gran lunga mirabilissimamente lo vinse. Dolse molto la sua morte a' cittadini Luchesi, auendolo essi conosciuto giusto, buono, & delle persone nobili seruentissimo, & molto verso gli artefici amoreuole, massimamente onorando & ornando la patria loro. La cui fama in Lucca non manco viue ora che egli è mor

to che si facesse cō esso loro, mentre che in vita opera ua. Furono l'opere di Baccio lauorate nel MDXXXIII. Fu suo grandissimo amico,& da lui imparò molte cose ZACCHERIA DA VOLTERRA, che in Bologna molte opere fece lauorate di terra cotta, delle quali alcune ne sono nella chiesa di San Giuseppo.

LORENZO DI CREDI PITTOR FIORENTINO.

Forzasi la natura donare ad alcuni il medesimo amore nelle loro azzioni, ch'ella suole vsar nelle piāte,& nelle altre sue creature; che con infinita diligenzia diligentemente conduce al desiderato fine. Et chi mira le strauaganzie dell'erbe, l'artificio,& la diligenzia cō che la natura di continouo le mantiene; & con che arte & amoreuolezza le conduce al fiorire è al far frutto; non stupirà nel vedere l'opre di Lorenzo di Credi pittore finite da lui con infinitissima pazienzia. Era costui persona certo diligentissima,& pulitissima nell'opre ch' e' fece, quanto nessuno altro, che in Fiorenza sia stato per lo adietro. Fu compagno, caro amico, & molto dimestico di Lionardo da Vinci, che insieme, sotto Andrea del Verrocchio, lungo tempo impararono l'arte. Vedesi il lauorare a olio di Lorenzo essere stato cagione, che la pulitezza del tenere i colori & del purgare gli olii, co i quali lauoraua le pitture, le fanno parere men vecchie, che quelle de gli altri piu pratichi, i quali furono al tempo suo; come ne sa

ne fa fede in Caſtello vna tauola, dentroui vna Noſtra donna, San Giuliano, & San Niccolò, coſa incredibile a vedere l'amore, che Lorenzo in queſta opera moſtrò portare all'arte, per l'infinita diligenza, che vſo in quella. Lauorò in ſua giouenezza in Orto San Michele in vn pilaſtro, vn San Bartolomeo. Alle monache di Santa Chiara in Fiorenza, dipinſe vna tauola della natiuita di CHRISTO con alcuni paſtori & angeli, doue ſpeſe grandiſsimo tempo, in fare erbe contraffatte dal viuo, & ſimilmente nell'altre figure miſe tempo & fatica ſtraordinaria. Nel medeſimo luogo è il quadro d'una Maddalena in penitenzia, & vn'altro quadro appreſſo. In caſa M. Ottauiano de Medici fece vn tondo d'una Noſtra donna, & per molte altre caſe di cittadini, tondi di Noſtra donna & altri lauori. In S. Friano fece vna tauola: & in S. Matteo dell'oſpedal di Lemmo lauorò alcune figure. In Sāta Reparata vn quadro dell'angelo Michele; & per Fiorenza fece molte altre pitture come la tauola della compagnia dello Scalzo fatta con la ſolita diligenzia. Perilche Lorēzo, che di patrimonio & di guadagno alcuna coſa s'auea meſſo da canto, non curandoſi molto di lauorare ſi comeſſe in Santa Maria Nuoua di Fiorēza, traendone la ſtanza e de viuere tanto che fin'alla morte gli poteua baſtare. La onde datoſi alle coſe di fra Girolamo, ſi trattene continouamente come huomo oneſto, & di buona vita. Era molto amoreuole verſo gli artefici, & ſempre che poteua giouarli nelle occorrenzie, lo faceua molto volentieri. Et finalmente venuto gia in eta d'anni LXXVIII. ſi mori di vecchiezza, & fu ſepellito in San Pier' maggiore l'anno MDXXX. Fu tanto finito & pulito ne' ſuoi lauori, che ogni altra pittura a comparatione di quelli, parrà ſempre abbozzata, & poco netta. La onde meritaméte gli fu fatto queſto epigrāma.

x

Aspicis ut niteant inducto picta colore
 Et completa manu protinus artificis.
 Quicquid inest operi insigni candoris & artis
 Laurenti exellens contulit ingenium.

Lascio molti discepoli, & fra gli altri, GIOVANAN-
TONIO SOGLIANI & TOMMASO DI STEFA-
NO Fiorentini: i quali di pulitezza & di diligenzia lo
hanno sempre molto imitato.

BOCCACCINO
CREMONESE
PITTORE.

Vando i Popoli cominciano ad inal
zare co'l grido alcuni piu eccellenti
nel nome che ne' fatti; egli è difficil
cosa potere, ancora che a ragione, ab
battergli con le parole, fino a che l'o
pere stesse contrarie al tutto a quella
credenza, non discuoprono quello
che e' sono. Et certo che il maggior danno che a gli al
tri huomini faccino gli huomini, sono le lode, che si
donano troppo presto a gli ingegni che si affaticano
nello operare: Perche facendoli gonfiare acerbi, non
gli lasciano andare piu auanti;& non riuscendo poi le
opere di quella bontà che elle si aspettauano, accoran-
dosi di quel biasimo, si disperano in tutto de l'arte. La
onde coloro, che sani sono, debbono assai piu temer le
lodi, che il biasimo, perche quelle adulando inganna-
no,& questo scoprédo il vero, insegna. Non ebbe que
sta auuertenza Boccaccino Cremonese, ilquale in Cre
mona, & per tutta Lombardia acquistò fama di raro

& d'eccellente maeſtro:perche furono molto predicate in Roma le lodi di lui : la onde egli volſe vedere l'opere di Michele agnolo, & ſpinto dalla fama di quel che vdito n'aueua, ſe ne venne in Roma: & vedutele furono talmente da lui abbaſſate in parole, che la cappella di Santa Maria Traſpontina gli fu allogata a dipignere. Laquale opera finita,& ſcoperta,chiarì tutti cõloro, che penſando che paſſar doueſſe il cielo, non lo videro pur'aggiugnere al palco de gli vltimi ſolari delle caſe.Perche veggédo i pittori di Roma quella incoronazione di Noſtra donna, che fatta aueua in tale opera con alcuni fanciulli volanti, cambiarono la marauiglia in riſo. Onde egli di Roma ſi partì:& tornato ſene a Cremona,quiui continuò l'arte. E dipinſe nel duomo ſopra gli archi di mezo tutte le ſtorie della Madõna che è vna opera molto ſtimata in quella città. Coſtui inſegnò l'arte ad vn ſuo figliuolo chiamato CAMILLO, ilquale di continuo atteſe a rimediare doue aueua mancato la vana gloria di Boccacino,come fanno fede l'opere,ch'egli ha fatto nella chieſa di San Sigiſmondo,lontano vn miglio da Cremona,lequali da' Cremoneſi ſono ſtimate la piu bella pittura, ch'abbino.Fece ancora ſu la piazza vn'altra opera nella facciata d'una caſa, & in Santa Agata tutti i partimenti delle volte,& alcune tauole, & la facciata di S. Antonio, con altre coſe,che viuendo ha fatte, & tuttauia dee fare. Cercò Boccaccino nel ſuo ritorno, de la veduta delle anticaglie,& delle altre coſe de'moderni maeſtri auanzarſi molto;Ma non potendo farlo,colpa del troppo tempo che aueua,fece l'arte pur nel medeſimo modo. Et finalmente gia d'anni LVIII. (dicono) che per vna lunga infermità paſsò di queſta vita.Ne tempi di coſtui fu in Milano GIROLAMO Milaneſe miniatore, del quale ſi veggono opere aſſai, & qui-

ui & in tutta la Lombardia. Fu ancora BERNARDINO DEL LVPINO Milanese, quale fu delicatissimo, vago & onesto nelle figure sue, come si vede sparsamente in quella città, & a Sarone luogo lontano da quella XII. miglia nello sponzalizio di Nostra donna, & in altre storie nella chiesa di Santa Maria fatte in fresco perfettissimamente. Costui valse ancora nel fare ad olio, cosi bene come a fresco, & fu persona molto cortese & seruente de l'arte sua: Perilche giustaméte se li conuengono quelle lodi, che merita qualunche artefice, che con l'ornamento della cortesia, fa cosi risplendere l'opere della vita sua, come quelle della arte.

LORENZETTO
SCVLTORE FIORENTINO.

Vando la fortuna ha tenuto in basso per la pouerta la virtù, rimorsa spesse volte dallo stimolo, si rauuede, Et in vn punto non aspettato, procaccia varii modi di beneficii, per rimunerare in vno anno, i dispetti & le incommodità di molti. Questo prouò Lorenzo di Lodouico Campanaio Fiorentino, le cui fatiche furono parte nella scultura, & parte nella architettura. Fu al tempo del grazioso Raffaello da Vrbino da lui strettissimamente amato; il quale lo fece operare sotto di se aiutādolo, & gli diede per moglie la sorella di Giulio Romano discepolo suo. Finì nella sua giouanezza la sepoltura del Cardinale Forteguerri, posta in

S. Iacopo di Pistoia, gia cominciata da Andrea del Verrocchio, doue Lorenzo lauorò vna Carità. Fece a Gio. Bartolini vna figura per il suo orto. Andò a Roma, doue piu cose fece, le quali non sono degne di memoria. Gli allogò Agostin Ghigi per ordine di Raffaello da Vrbino la sua sepoltura in Santa Maria del Popolo, doue aueua fabbricata vna cappella: perche Lorenzo si mise con grande amore a fatiche impossibili, per riuscire con lode, & per piacere a Raffaello, che lo poteua ingrandire, & aiutar molto in questo lauoro, & ancora con speranza che Agostino huomo ricchissimo straordinariamente lo rimunerasse. Lequali figure furono dal giudizio di Rafaello di continuo aiutate, & egli a vltima fine le condusse. In vna è figurato Iona ignudo vscito del ventre del pesce, per la ressurezzione de' morti: Nell'altra Elia, che col vaso d'acqua & co'l pane subcinerizio viue di grazia sotto il ginepro. Lequali statue furono da Lorenzo a tutto suo potere con arte & con somma bellezza condotte: Ma l'aspettazione del premio, che desideraua per il peso della famiglia, che aueua, tardi venne: conciosia cosa che si chiuser gli occhi ad Agostino Chigi, & al mirabile Rafaello, & le figure per la poca pietà de suoi gli rimasero in bottega. Onde Lorenzo oltra modo dolente perdè in vn tratto tutte le sue speranze. Auuenne che fu eseguito il testameto di Rafaello da Vrbino, perche fece vna statua di marmo di quattro braccia d'una Nostra dóna per il sepolcro di esso Rafaello nel tempio di Sata Maria Rotóda: cosi per suo ordine fu restaurato il tabernacolo. Fece ancora per vn mercáte de Perini alla Trinità di Roma vna sepoltura con due fanciulli di mezo rilieuo: & di architettura a molte case, & altre fabriche diede il disegno: come al palazzo di M. Bernardino Caffarelli, & nella Valle la facciata di détro, & co

ſi il diſegno delle ſtalle, & il giardino di ſopra. Auuenne che Papa Clemente volſe mettere in Ponte Santo Angelo il San Paolo di Paolo Romano; perche volendo lo accompagnare da vn'altra figura di San Pietro l'allogò a Lorenzo, ilquale la fece, & tutte due poſe doue ſi veggono all'entrata del Ponte. Succeſſe la morte di Clemente VII. & che le ſepolture della Minerua di Leone, & di eſſo a Baccio Bandinelli furono allogate. La onde Lorenzo ebbe la cura del lauoro di quadro, & di farlo finire di marmo, & coſi ſi trattenne alquanto. Finalmente nella creazione di Paulo III. eſſendo egli venuto per le poche facende in molto mal gouerno; & non auendo altro che vna caſa, che al Macello di Corbi eſſo aueua fabbricato, con cinque figliuoli alle ſpalle, & gia paſſato il tempo d'aſpettare il riſtoro delle fatiche ſue, venne la fortuna a voltarſi, & a volerlo ingrandire per altra via. Et cio fu che volendo Papa Paulo III. far ſeguire la fabbrica di San Pietro; non eſſendo piu viuo ne Baldaſſare Saneſe, ne quegli, che a tal cura attendeuano; Antonio da San Gallo miſe Lorenzo a tale opera, che faceuano le mura in cottimo a tanto la canna. Coſi fu poſto in tale opera per architetto. La onde in quei pochi anni fu conoſciuto piu ſenza affatticarſi, che non era ſtato ne i molti quando lauorando ſi eſercitaua; auendo in quel punto propizio I D D I O, gli huomini, & la fortuna. Perilche ſe egli fino al preſente foſſe viſſuto, auerebbe riſtorato quei danni, che la violenzia della ſorte quando egli bene operaua, indegnamente gli aueua fatto. Coſi condotto alla eta di anni XLVII. ſi mori di male di febbre l'anno MDXLI. Dolſe infinitamente la morte di coſtui a molti amici ſuoi, che lo conobbero ſempre amoreuole & diſcreto: Et perche egli viſſe ſempre da huomo buono & ragioneuole, i deputati di

San Piero gli diedero in vn deposito onorato sepolcro, & posero in quello lo infrascritto epitaffio.

SCVLPTORI LAVRENTIO
FLORENTINO.
Roma mihi tribuit tumulum, Florentia uitam:
Nemo alio uellet nasci, & obire loco.

M D XLI.
VIX. ANN. XLVII. MEN. II. D. XV.

BALDASSARRE
PERVCCI SANESE PIT
TORE ET ARCHITETTO.

Ra tutti i doni, che largamente distribuisce il Cielo a mortali: nessuno giustamente si puote, o debbe stimare o tenere maggiore, che la stessa virtù, & la quiete o pace dello animo; Facendoci quella sempre immortali, & questa beati. Et però chi di queste e dotato, oltra lo obligo che egli ha grandissimo a DIO, tra gli altri, quasi fra le tenebre vn lume, manifestamente si fa conoscere: Come ha fatto ne' tempi nostri BALDASSARRE Perucci Architetto & Pittor Sanese. Delquale sicuramente possiamo dire, che la modestia & la bontà che si videro in lui, fussino rami non mediocri della somma tranquillità, che sospirano sempre le menti, di chi ci nasce: Et le opere di lui restate, onoratissimi frutti di quella vera virtù, che gli fu infusa dal Cielo. Costui, se non per se stesso, per i suoi antinati almeno, secondo molti, fu da Volterra;

Ancora che egli continuamente si facesse chiamare da Siena, & quella amasse teneramente, come sua Patria. Andò nella sua giouanezza a Roma, & con Agostin Chigi Sanese prese familiarità grandissima. Et perche egli era molto inclinato alla architettura, si dilettò misurare le antichità di Roma, & cercare d'intenderle. Et attese alla prospettiua mirabilmente, & in quella diuenne tale, che pochi pari a lui per nessun secolo abbiamo veduto operare: come ne fanno fede tutte l'opere sue, dellequali nessuna mai fece, che di tali cose non cercasse mettere in essa. Fu fatta nella sua giouanezza per Papa Giulio in vn corridore in palazzo vicino al tetto, vna vcceliera, doue egli dipinse tutti i mesi di chiaro oscuro: & in questi tutti gli esercizi che si fanno mese per mese per tutto l'anno; nellaquale opera si veggono infiniti casamenti, teatri, anfiteatri, palazzi, & altre fabbriche, con bella inuezione da lui accomodate in quel luogo. Lauorò nel palazzo di San Giorgio per il Cardinale Rafaello Riario Vescouo d'Ostia, in compagnia d'altri pittori, alcune stanze: & fece vna facciata dirimpetto a M. Vlisse da Fano; & similmente quella di M. Vlisse, laquale per le storie di Vlisse che e' vi dipinse, gli diede nome & fama grandissima. Ma molto piu glie ne diede il modello del palazzo d'Agostin Chigi, condotto con quella bella grazia che si vede, non murato, ma veramente nato: & adorno di fuori di terretta con storie di man sua, fra lequali alcune ve ne sono molto belle. Et similmente la sala in partimenti di colonne figurate in prospettiua, lequali con istrafori mostrano quella esser maggiore. Et quello che di stupenda marauiglia vi si vede è vna loggia sul giardino dipinta da Baldassarre, con le istorie di Medusa quando ella conuerte gli huomini in sasso; & quando Perseo le taglia la
testa

testa, con molte altre storie ne' peducci di quella volta, laquale è vno ornamento di tutta l'opera, tirato in prospettiua & è di stucco co' i colori contrafatti, che non pare colore, ma viuo, & di rilieuo. Et puoueramente questo crederſi, che il mirabile Tiziano pittore onoratiſſimo & eccellentiſſimo, menandolo io a vedere tale opera, non voleua credermi, che foſſe pittura: peril che fumino sforzati mutar veduta: onde rimaſe marauigliato di tal coſa. Sono in queſto luogo alcune coſe fatte da Sebaſtian Veniziano della prima maniera, et dal diuino Raffaello d'Vrbino vna Galatea rapita da gli Dei marini. Egli fece ancora paſſato Campo di Fiore per andare a Piazza Giudea vna facciata belliſſima di terretta, con proſpettiue mirabili: la quale fu fatta finire da vn Cubiculario del Papa: & oggi è poſſeduta da Iacopo Strozzi Fiorentino. Et ſimilmente fece nella pace vna cappella a M. Ferrando Ponzetti che fu poi Cardinale, alla entrata della Chieſa a man manca, con ſtorie del Teſtamento Vecchio piccole, coſa in freſco lauorata con molta diligenza. Ma molto piu moſtrò il valore della arte della pittura e la proſpettiua nel medeſimo tempio vicino allo altar maggiore, per M. Filippo da Siena cherico di camera, in vna ſtoria quando la Noſtra donna và a'l tempio, che ſale i gradi; nella quale ſono molte figure tutte degne di lode; come vn'gentil'huomo veſtito alla antica, il quale ſcaualcato d'vn' ſuo cauallo, mentre i ſeruidori lo aſpettano, moſſo da compaſſione, dà la elemoſina ad vn'pouero tutto ignudo & meſchiniſſimo, il quale con grande affetto glie la chiede. Sonoui caſamenti varii: & ornati belliſſimi, & tal coſa fu lauorata in freſco, & contrafatta con vno ornamento di ſtucco attorno, moſtrando eſſere appiccata con campanelle grandi al muro, che pareſſe vna tauola a olio. Fe-

y

ce ancora la facciata di M. Francesco Buzio vicino alla Piazza de gli Altieri, & nel fregio di quella mise tutti i Cardinali Romani, che erano all'ora ritratti di naturale:& in essa figurò le storie di Cesare, quando i tributi di tutto il mondo gli sono presentati. Et sopra vi fece i dodici Imperadori, i quali posano su certe mensole,&scortano le vedute al disotto in su, cō grandissima arte lauorate & da lui intese: nella quale opera meritò comendazione infinita. Lauorò in Banchi vna arme di Papa Lione, nella quale fece tre fanciulli a fresco; che di tenerissima carne, & viui pareuano. Fece a fra Mariano Fetti frate del Piombo a Monte cauallo vn San Bernardo di terretta nel giardino bellissimo; & alla Compagnia di Santa Caterina da Siena in strada Giulia alcune altre cose. Et diede per Roma di segni di architettura a case infinite. Similmente in Siena, diede il disegno dell'organo del Carmino; & ancora molte altre cose per quella città. Fu condotto a Bologna da gli operai di San Petronio, per fare disegno e modello alla facciata di detto: & in casa del Conte Gio. Batista Bentiuogli fece per tal fabbrica piu disegni, che furono bellissimi; de i quali non si potrebbono mai basteuolmente lodare le bellissime inuestigazioni trouate per non ruinare il vecchio, che era murato & fatto, & congiugnerlo co'l nuouo. certamente fu di bellezza & d'ordine singularissimo. Et ancora fece al Conte Gio. Batista sopradetto vn disegno d'vna Natiuità co' magi di chiaro oscuro, cosa marauigliosissima a vedere i caualli, i carriaggi, le corti di tre Re con tanta grazia da Baldassarre imaginate; nella quale fece muraglie di tempii & inuenzioni di casaméti nella capanna bellissimi; la quale opera fece poi colorire il Conte a GIROLAMO TREVIGI, che molto gli fu lodata. Fece ancora fuor di Bologna il disegno per la

porta della chiesa di San Michele in Bosco: e'l Duomo di Carpi molto bello & secondo le regole di Vitruuio dottamente con suo ordine fabbricato. Et nel medesimo luogo diede principio alla chiesa di San Niccola, la quale non venne a fine in quel tempo: perche egli ritornando a Siena, diede i disegni a quella citta delle fortificazioni; & per ordine suo in opere furono poste. Trasferitosi poi a Roma fece la casa dirimpetto a Farnese, & altre case, le quali dentro di Roma sono. Auuenne che Leon x. voleua finire la fabbrica di San Pietro da Giulio 11. per ordine di Bramante incominciata: perche pareua loro troppo grande edificio, & da reggersi poco insieme: onde Baldassarre fece vn modello molto ingegnoso & magnifico; d'alcune parti del quale si sono poi seruiti questi altri architetti. Et nel vero che Baldassarre era di giudizio, e di diligenza & di sapere talmente ordinato nelle cose sue: che mai non s'è veduto pari a lui nella professione dell'architettura per esser quello dalla pittura accompagnato. Fece il disegno della sepoltura d'Adriano vi. & dipinse quella attorno di sua mano. Fece nel tempo di Leone, in Campidoglio di Roma per recitare vna comedia, vno apparato & vna prospettiua nel qual lauoro si mostrò quanto di perfezzione & di grazia fosse nell'ingegno di Baldassarre dal cielo infuso: ne mai si puo pensare di vedere i palazzi, le case, e i tempii nelle scene moderne, quanto di grandezza mostrasse nella piccolezza del Sito dall'ingegno di si gran prospettiuo fatto, le strauaganti bizzarrie di andari in cornici & di vie, che con case parte vere & finite ingannauano gli occhi di tutti, dimostrandosi essere, non vna piazza dipinta, ma vera; & quella si di lumi & di abiti nelle figure de gli istrioni fece propri, & al vero simili: che non le fauo le recitare pareuano in comedia, ma vna cosa vera, &

y ii

viua, la quale all'ora interueniſſe. Ordinò il diſegno della caſa de'Maſsimi in modo ouale girato, & quello con bella, & con nuoua maeſtria di fabbrica eſequire fece: il quale non potè vedere finito, interuenendo la morte ſua. Erano tali le virtù di queſto artefice marauiglioſo: che le ſue fatiche molto giouarono altrui, ma a ſe poco: perche auendo egli ſempre auuto amicizie di Papi, di grandiſsimi Cardinali, & di ricchiſsimi mercanti, non pero alcun d'eſsi ſi moſſe gia mai a fargli beneficio: procedendo queſto tanto da la modeſtia del timido & diſcreto animo ſuo, quanto da la ingratitudine & da la auaritia di coloro, che di continuo ſi ſeruirono di lui: i quali non gli diedero mai premio alcuno. Perilche in famiglia & gia vecchio venuto, con tutta quella modeſtia ch'a vn religioſo conuiene, ſollecitò molto la chieſa: & gia d'anni carico ammalò grauemente: Onde Clemente VII. intendendo il mal ſuo, & conoſcendo pure all'ora, ma tardi, la perdita che faceua nella morte di tanto huomo: gli mandò a donare cinquanta ſcudi, & a offerirgli altro, ſe biſognaua. La onde egli, che della famiglia ſua piu che di ſe medeſimo ſempre ebbe cura, a quella di continuo penſando, s'accorò talmente, che paſsò di queſta vita: & da ſuoi figliuoli molto pianto, nella Ritonda vicino alla ſepoltura di Raffaello da Vrbino ebbe onorato ſepolcro, con gran dolore di tutti gli artefici ſcultori architetti & pittori: i quali fin che fu poſto in terra ſempre piangendo gli fecer compagnia. Et gli fu poſto queſto Epitaffio.

BALTHASARI PERVTIO SENENSI VIRO ET PITTVRA ET ARCHITECTVRA ALIISQVE INGENIORVM ARTIBVS ADEO EXCELLENTI, VT SI PRISCORVM OCCVBVISSET TEMPORIBVS NOSTRA ILLVM FAELICIVS LEGERENT

VIX. ANN. LV: MENS. XI. DIES XX.
LVCRETIA ET IO. SALVSTIVS OPTIMO CON
IVGI ET PARENTI, NON SINE LACHRIMIS
SENIONIS HONORII CLAVDII AEMILIAE AC
SVLPITIAE MINORVM FILIORVM DOLENTES
POSVERVNT DIE IIII. IANVARII. MDXXXVI.

Restò dopo la morte di lui per le sue qualità, conoscendo i principi il bisogno loro, maggior fama. Et questo nacque, che risoluendosi Paulo III. far finire San Pietro, si desiderò molto lo aiuto di lui: atteso che assai giouato aurebbe Baldassarre in tal fabbrica con Antonio da San Gallo. Et benche Antonio facesse poi quello che ci si vede, nondimeno assai meglio in compagnia aurebbono veduto le difficultà di tale opera. Rimase erede di molte cose sue SEBASTIAN SERLIO Bolognese, il quale fece il terzo libro delle architetture, e'l quarto delle antiquità di Roma misurate, le quali fatiche di Baldessar furono poste in margine, & gran parte scritte. Le quali a lui rimasero, & a IACOPO MELIGHINO Ferrarese, fatto architetto da Papa Paulo III. nelle sue fabbriche. Rimase viuo vn suo creato chiamato CECCO Sanese, il quale a Roma fece l'arme del Cardinale di Trani in Nauona, & altre opere. Basta dunque, che egli fu tanto & virtuoso & buono, che ognuno che lo conobbe, & lo richiese, sempre lo ritrouò cortese & benigno. Et ben lo mostra ancor morto, che s'auuiene ragionar di lui, ciascuno della sua cattiua sorte si duole. Furono amici & domestici suoi DOMENICO BECCAFVMI Sanese pittore eccellente, e il CAPANNA, il quale fra le molte cose che fece in Siena, dipinse la facciata de' Turchi, e vn'altra sopra la piazza.

y iii

PELLEGRINO DA MODANA PITTORE.

Li accidenti son pur diuersi, & strani, che di continuo nascono, ne pericoli della vita, sopra i corpi humani; vniuersalmente ogni giorno; ma particularmente veggiamo, le persone ingegnose essere sottoposte a quegli. Atteso che chi nelle fatiche de gli studi esercita la memoria; & fa che il corpo & l'animo patisce: da occasione alle membra di disunirle l'uno da l'altro : & deuiandole da'l suo primo corso, diuentino rubelle de i sangui : di maniera che chi di allegra complessione ha il genio, lo trasforma in maninconia; e in poco spazio di tempo s'accosta alla morte.
E da dolere infinitissimamente, a chi di questo scampa : quando la vendetta, il furore, & la forza d'altrui, violentemente, o con ferro, o con veleno, o con altra nuoua disgrazia, senza rispetto, tronca il filo della vita a questi tali : all'ora che de gli ingegni loro si sperano i migliori & piu maturi frutti esser raccolti. Et nel vero torto grandisimo fa la natura, quando ci da vno ingegno, il quale sia per ornamento del secolo, in che nasce: & per vtilità di chi ci viue: a leuarlo cosi tosto di terra; & veramente fa poco onore a se. & grandissimo danno altrui. Come si vede che fu di Pellegrino da Modona pittore : il quale desideroso con la forza delle fatiche, acquistarsi nome nell'arte della pittura, si parti de la sua patria : vdendo le marauiglie del grandissimo Raffaello da Vrbino : & tanto fece, ch'a lauorare si pose con lui. E trouò nel suo giungere in

Roma infinitissimi giouani', ch' attendeuano alla pittura, & emulando fra loro cercauano l'un l'altro auanzare nel disegno: & dauano opera di continuo alle fatiche dell'arte per venire in grazia di Raffaello; & guadagnarsi nome fra i popoli. Perilche pellegrino molto a questo attendendo, diuenne oltre al disegno, di pratica maestreuole nell'arte. Et mentre che Leon X. fece dipignere le loggie a Raffaello, vi lauorò ancora egli, in compagnia de gli altri giouani. Lequali fatiche furono cagione, che Raffaello si serui di lui in molte cose. Fece Pellegrino in Santo Eustachio di Roma, entrando in chiesa, tre figure in fresco a vno altare, & nella chiesa de' Portughesi alla Scrofa la cappella dello altar maggiore in fresco, insieme con la tauola. Auuenne che in San Iacopo della nazione Spagnuola in Roma, si fece vna cappella adorna di marmi, nellaquale IACOPO SANSOVINO fece di marmo vn San Iacopo di quattro braccia & mezo, molto lodato; & Pellegrino vi dipinse in fresco, le storie di questo apostolo, nellequali si vede gentilissima aria a imitazione di Raffaello suo maestro & bonissima forza, & componimento: lequali hanno sempre fatto conoscere Pellegrino, per vn desto, & garbato ingegno nella pittura. Fece in Roma in molti altri luoghi opere da se, & in compagnia; & dopo la morte di Raffaello se ne tornò a Modona, & in quella prese opere, & ne fece infinite & fra l'altre a vna confraternità di battuti fece vna tauola, nellaquale è vn San Giouãni, che batteza CHRISTO, & questa lauorò a olio. Fece ancora nella chiesa de' Serui vn'altra tauola, che a tempera da lui fu condotta, dentroui San Cosmo & Damiano, & molte altre figure: lequali opere insieme con le altre, furono cagione, che egli prese moglie in Modona; & di quella ebbe vn figliuol maschio, ilquale diede poi occasione

alla morte del padre. Dicono, che venendo in quistione di parole, con altri suoi compagni giouani Modenesi, messo mano all'arme, il figliuolo di Pellegrino amazzò vn di quelli. Onde fu portata la nuoua di tal caso a Pellegrino, ch'era a lauorare. ilquale sbigottito, per soccorre il figliuolo, che non venisse in mano della giustizia si mise in via con dolore per trafugarlo: & nō molto lontano da casa sua si scontrò ne gli armati parenti del morto giouane, che cercauano del figliuolo di Pellegrino, per farne le vendette sopra di lui. Ma incontrandosi in Pellegrino, abbassarono l'armi, & con tanta furia lo assalirono, che egli non ebbe spazio ne di fuggire, ne di difendersi da loro; perilche pieno di ferite & morto lo lasciarono in terra. Dolse molto a Modonesi, questo caso sì strano dello auer tolto la vita, a chi lor daua vita, nome, & gloria, con l'opre sue. Perche di tal perdita sopra modo dolenti diedero in Modona a Pellegrino onorato sepolcro. Et di costui hò io visto questo epitaffio.

Exegi monumenta duo, longinqua uetustas
 Quæ monumenta duo nulla abolere potest.
Nam quod seruaui natum per uulnera; nomen
 Præclarum, uiuet tempus in omne meum.
Fama etiam uolitat totum uulgata per orbem
 Primas picturæ fermè mihi deditas.

Fu coetaneo di costui GAVDENZIO MILANESE pittore eccellentissimo, pratico & espedito, che a fresco fece per Milano molte opere: & particularmente a' Frati della Passione vn'Cenacolo bellissimo che per la morte sua rimase imperfetto. Lauorò ancora ad olio eccellentemente; & di suo sono assai opere a Vercelli & a Veralla molto stimate da chi le possiede.

GIOVAN

GIOVAN FRANCESCO, DETTO IL FATTORE, PITTOR FIORENTINO.

Gli si puo ben fortunatissimo chiamar colui, che senza auer pensiero a cosa che si sia, dalla sorte è condotto a vn fine, che di lode, d'onore, & vtile di continuo lo accresca; Et per cognizione gli faccia essere portato riuerenza; & ogni sua azzione & fatica di premio onorato guiderdoni. Questo auuenne a Gio. Francesco detto il Fattore pittor Fiorentino: ilquale non fu manco obligato alla fortuna, ch'egli si fosse alla bontà della natura sua, & alle fatiche da lui sopportate ne gli studi della pittura. I quali ornamenti furono cagione, che Raffaello da Vrbino, vedendolo a ciò volto, lo prese in casa: & insieme con Giulio Romano come suoi propri figliuoli sempre gli tenne. Di che mostrò verisimi segni alla morte, lasciandoli così delle facultà sue eredi, come anco della virtù. Come sempre si vide in Gio. Francesco, da Raffaello nella sua fanciullezza chiamato il Fattore; ilquale ne disegni suoi imitò la maniera di Raffaello; & la osseruò del cótinuo. Et perche sempre si dilettò piu di disegnare che di colorire; spendeua il tempo in cio piu che in alcuna altra cosa. Furono le prime cose da Gio. Francesco lauorate nelle logge del Papa a Roma, in compagnia di Giouanni da Vdine, di Perino; & d'altri eccellenti maestri: nellequali si vede vna bonissima grazia, & di maestro che attendesse alla perfezzione delle cose. Fu

rono lauorate molte cose da lui con cartoni & ordini di Raffaello, come la volta d'Agostin Chigi in trasteuere iñ Roma, e'n quadri e'n tauole & altre opre diuerse: nellequali si portò tanto bene, che meritò da Raffaello infinitissimamente essere amato. Fece in mõte Giordano di Roma vna facciata di chiaro scuro; & in Santa Maria di Anima alla porta del fianco, che và alla Pace, fece in fresco vñ S. Christofano d'otto braccia che bonissima figura è tenuta, & con grandissima pratica lauorata. Quiui è vna grotta con vn romito, che ha vna lanterna in mano, di disegno & di buona grazia vnitamente condotta. Capitando a Fiorenza fece a Lodouico Capponi a Monte Vghi, luogo fuor della porta a S. Gallo, alla sua possessione vn' tabernacolo con vna Nostra donna molto lodata. Auuenne allora la morte di Raffaello suo maestro, laquale fu cagione che Giulio Romano & Gio. Francesco molto tempo sterono insieme; & finirono di compagnia l'opere, che di Raffaello erano ramase imperfette, come ancora ne fanno fede nella vigna del Papa alcune cose: & similméte la sala grãde in palazzo; douesi veggono dipinte per loro le storie di Gostãtino, & nel vero e' fecero bonissime figure cõ bella pratica & maniera, ancora che le inuenzioni & gli schizzi delle storie venissero da Raffaello. In questo tempo tolse PERINO DEL VAGA pittor molto eccellente la sorella di Gio. Francesco per moglie, perlche molti lauori fecero in compagnia: & così seguitando Giulio, & Gio. Francesco fecero in compagnia vna tauola, di due pezzi, dentroui l'assunzione di Nostra donna, che andò a Perugia a Monte Lucci: & fecero altri infiniti lauori di quadri & opere in piu luoghi. Ebbero poi commissione da Papa Cleméte di fare vna tauola simile a quella di Raffaello, ch'è a San Piero, a Montorio, laquale

voleua mandare in Francia, doue quella di Raffaello prima era destinata: perilche vennero a diuisione, & partirono la roba, che Raffaello aueua lasciato loro, & i disegni ancora. Et cosi Giulio si partì per Mantoua, doue al Marchese fece infinitissime cose:& Gio. Francesco intendendo cio, pensando auere a fare ancor esso, capitò a Mantoua; doue Giulio non gli fece molte carezze: perilche Gio. Francesco se ne partì; & girata la Lombardia, ritornò o Roma. Poi se ne andò a Napoli con le galee dietro al Marchese del Vasto, & quella tauola che era imposta di San Piero a Montorio, con alcune altre cose & robe sue, fece posare in Ischia isola del Marchese:& oggi è nella chiesa di Sāto Spirito de gli incurabili in Napoli. Quiui fermatosi, & continouamente disegnando, ebbe molte carezze da Tommaso Cambi mercante Fiorentino, che gouernaua le cose di quel Signore: Ma non vi dimorò lungaméte, che per essere di mala complessione, ammalatosi, vi si morì con infinito dispiacere del Signor Marchese, & di tutti gli amici di esso Gio. Francesco. Lasciò LVCA suo fratello, ilquale lauorò in Genoua con PERINO suo cognato, & in molti altri luoghi di Italia, come in Luca:& finalmente se ne andò in Inghilterra. Furono le opere di Gio. Francesco circa il MDXXVIII. Et lo epitaffio fatto al suo nome, dice cosi.

Occido surreptus primæ uo flore iuuentæ
 Cum clara ingenij iam documenta darem.
Si mea uel iustos ætas uenisset ad annos,
 Pictura æternum notus & ipse forem.

Et vn' altro ancora.

Giace qui Gioan Francesco il gran Fattore
 Eccellente pittore ornato & bello
 Che uinse i pari a se; & Raffaello
Vincea: ma morte lammazzo in sul fiore.

ANDREA DEL SARTO PITTOR FIORENTINO.

Gli è pur da dolerſi de la fortuna, quã do naſce vn buono ingegno; & che e' ſia di giudizio perfetto nella pittura, & ſi facci conoſcere in quella eccellente, con opere degne di lode; vedendolo poi per il contrario abbaſſarſi ne modi della vita, & non potere temperare có mezo neſſuno il male vſo de' ſuoi coſtumi. Certamente che coloro che lo amano, ſi muouono a vna compaſsione, che ſi affliggono & dolgono, vedendolo perſeuerare in quella, & molto piu quando ſi conoſce che é non teme, è non li gioua le punte de gli ſproni; che recano chi è eleuato d'ingegno a ſtimare l'onore da la vergogna. Atteſo che chi non iſtima la virtù con la nobiltà de' coſtumi, & con lo ſplendore di vna vita oneſtà & onorata non la riueſte, naſcendo baſſamente a ombra d'una macchia l'eccellenzia delle ſue fatiche, che ſi diſcerne malamente da li altri. Perilche coloro i quali ſeguitano la virtù, douerriano ſtimare il grado in che ſi trouano; odiare le vergogne, & farſi onorare il piu che poſſono del continuo, che coſi come per l'eccellenzia delle opere che ſi fanno, ſi reſiſte a ogni faticha, perche non vi ſi vegga difetto, il ſimile harebbe a interuenire nel'ordine della vita, laſciando nó men' buona fama di quella, che ſi facci d'ogni altra virtù. Perche non è dubio, che coloro che traſcurano ſe, & le coſe loro, danno occaſione di troncare le vie alla fama & buona fortuna: precipitandoſi per ſatisfare a

vn desiderio d'un suo appetito che presto rincresce, onde ne seguita che si scaccia il prosimo suo da se, & che col'tempo si viene infastidio al mondo, di maniera che in cambio della lode che si spera il tutto in danno & in biasimo si conuerte. La onde si conosce, che coloro che si dolgono, che non sono ne in tutto ne in parte rimunerati dalla fortuna & da gli huomini, dado la colpa ch'ella è nemica della virtù: se vogliono sanamente riconoscere se medesmi, & si venga a merito per merito, si trouerrà che e' non l'aranno conseguito piu per proprio difetto o mala natura loro, che per colpa di quelli. Perche e' non è che non si vegga se non sempre almeno qualche volta che siano remunerati, & le occasioni del seruirsi di loro. Ma il male è quello de gli huomini, iquali accecati ne desideri stessi, non voglion' conoscere il tempo, quando l'occasione si presenta loro, che se eglino la seguitassino, & ne facessin' capitale, quando ella viene, non incorrerebbono ne desordini, che spesso piu per colpa di loro stessi; che per altra cagione si veggono : chiamandosi da lor' medesimi sfortunati. Come fu nella vita piu che nel'arte lo eccellentissimo pittore Andrea del Sarto Fiorentino, ilquale obligatissimo alla natura per vno ingegno raro nella pittura, se auesse atteso à vna vita piu ciuile, & onorata, & non trascurato se, & i suoi prosimi, per lo appetito d'una sua donna, che lo tenne sempre; & pouero & basso; sarebbe stato del continuo in Francia, doue egli fu chiamato da quel Re, che adoraua l'opere sue, & stimaualo assai. Et lo arebbe rimunerato grandemente. Doue per satisfare al desiderio del appetito di lei & di lui, tornò & visse sempre bassamente. Et non fu delle fatiche sue mai se non poueramente souenuto, & da lei, ch'altro di ben non vedeua, nella fine vicino alla mor

te fu abandonato. Ma cominciamoci dal principio. Nacque l'anno M.CCCCLXXVIII. nella città di Fiorenza a vna persona da bene chiamato, sopra nome il Sarto dall'arte che egli faceua, vn figliuolo il cui nome fu Andrea. Ilquale di acutissimo ingegno & viuace fu da lui, che altro che l'arte del cucire non aueua, alleuato poueramente. Et cosi nella età di sette anni fu leuato da la scuola del leggere, & messo a l'arte del orefice. Nella quale egli con molta piu facilità & volentieri disegnaua, che gli altri lauori di argento di bottega si dilettasse lauorare. Auuenne che GIAN' BARILE pittore Fiorentino, huomo nella pittura grosso, visto il disegnare di questo fanciullo, li piacque tanto che si ingegnò di tirarlo a se, conoscendosi auerne bisogno. Et cosi faccendolo abbandonare lo orefice, lo condusse alla arte della pittura. Laquale gustando Andrea, & conoscendo che la natura per quello lo auea creato, in pochi mesi cominciò co'i colori a far cose che Gian'Barile & molti di quel mestiero, di giorno in giorno faceua marauigliare. Perilche passati tre anni, & fatto vna pratica molto destra, disegnanndo egli del continuo, & conoscendo Gian' Barile l'ingegno di questo fanciullo, ilquale se attédesse & seguitasse l'arte farebbe vna riuscita molto buona, parlatone con Pier di Cosimo tenuto all'ora de miglior pittori che fussino in Fiorenza, acconciò seco Andrea. Ilquale come desideroso d'imparare l'arte, non restaua esercitarsi in quella del continuo, conoscendosi che la natura l'aueua fatto nascere veramé te pittore, auuenga ch'egli nel toccare i colori, gli ma negiaua con tanta grazia, che Piero li pose vn grandissimo amore. Et cosi non restaua, & le feste, & quando aueua comodità, di andare a disegnare incompagnia di molti giouani alla sala del Papa; doue era il

cartone di Michel'agnolo Buonarroti, & similmente quello di Lionardo da Vinci. Et ancora che egli ci fussino disegnatori assai, & terrazani & forestieri; Andrea vi disegnò a paragone di molti quantunque egli fusse giouanetto. Era fra gli altri disegnatori in questo luogo il Francia Bigio pittore, ilqual'era persona molto buona, che visto il modo del disegnare di Andrea prese con esso strettissima pratica. Et così conferitisi l'animo l'un de l'altro, Andrea disse che per la stranezza di Piero che era gia vecchio, non lo poteua piu sopportare: Et che voleua torre stanza da se. Il Fràcia ancor egli ne aueua di bisogno, auédo Mariotto Albertinelli suo maestro, abbandonato l'arte della pittura. Et così fatto comune la volontà per venire da qual cosa nel mestiero, l'uno & l'altro tolsero alla piazza del grano vna stanza: Et quiui ciascuno lauorando, condussero molte opere insieme. Fra lequali furono le cortine che cuoprono l'altare maggiore della tauola de serui, che allogate gli furono da vn sagrestano, ch'era parente strettissimo del Francia. Nellequali dipinsero in quella che volta in verso il coro vna Nostra donna annunziata da l'angelo & nell'altra dinanzi, vn CHRISTO deposto di croce, simile a quello che è quiui nella tauola dipinta da Filippo & da Piero Perugino; che finite ne acquistarono onore appresso a frati & così a quegli dell'arte. Ragunauasi in Fiorenza sopra la casa del magnifico Ottauiano de Medici dirimpetto à lorto di San Marco vna compagnia chiamata lo scalzo, titolata in San Giouanni Batista, murata in que' di da molti artefici Fiorentini; & fra l'altre cose che eglino ci aueuan fatte di muraglia era vn cortile murato d'intorno di colonne non molto grande, & ancora ch'eglino fussin poueri di danari, erano ricchi d'animo. La onde vedendo alcuni di

loro che Andrea perueniua in grado nell'arte della pit tura, ordinaron fra loro che facessi intorno a detto chiostro in dodici quadri di chiaro & scuro, cioè di terretta in fresco. XII. istorie della vita di San Giouan Batista. Per il che egli messoui mano, fece la prima quando San Giouanni battezza CHRISTO & la condusse con vna diligenzia grande. Dellaquale isto ria aquistò egli credito & fama tale che molte persone si voltarno a fargli fare opere: come à quello che stimauano douere co'l tempo far que' fini onorati, & di nome, che prometteua il principio delle opere sue. Erasi in quel tempo murato, fuor della porta a San Gallo, la chiesa di San Gallo, a frati Eremitani osseruā ti, del ordine di Santo Agostino: & andauano ogni giorno faccendo fare a padroni per le nuoue cappelle della chiesa tauole di pittura. Et cosi fu fatto dar principio a Andrea, che ne fece vna di CHRISTO, quando in forma d'ortolano apparisce a Maria Magdalena, & di colorito condusse tutta quell'opera, con vna morbidezza molto vnitamente, & dolce per tutto. Laquale fu cagione ch'egli in ispazio di tempo, ne fece poi altre due. Et detta tauola è posta oggi al canto a gli Alberti, in San Iacopo fra fossi. Mentre che Andrea & il Francia dimorauano cosi, & cresciuti di fama cresceuano d'animo, & presono nuoue stanze vicino al conuento de serui nella sapienzia: Et non andò molto che Iacopo Sansouino all'ora giouane, che sotto la disciplina d'Andrea dal monte Sansouino suo maestro imparaua l'arte della scultura prese con Andrea molta familiarità. Talmente ch'eglino giorno & notte insieme dimorauano, & tanto giouamento si porsono l'un l'altro nel conferire le difficultà dell'arte, che Iacopo fece quei frutti che si son visti poi, in Fiorenza, & in Roma, & in Venezia, nelle mirabili & belle opere
sue

sue tăto di marmo quăto di bronzo;oltra le ingegnosif́
sime architetture fatte da esso. Era allora nel cóuento
de'serui, al banco delle candele vn frate sagrestano, no
minato fra Mariano dalcanto alla macine, il quale aue
ua ragunato alcuni danari di limosine; Et considera-
to la voglia che auea Andrea di far acquisto del' arte:
pensò tentarlo in su le cose dell'onore: con mostrare
sotto spezie di carità, & di volerlo aiutare, che gli
tornerebbe vtile: & si farebbe conoscere. & inoltre se
gli appresentarebbe vna occasione, di non douere esse
re mai pouero, & fu questo. Gia molti anni innanzi
nel primo cortile de Serui aueua Alesso Baldouinet-
ti dipinto nella facciata che fa spalle alla Nunziata, vna
natiuità di CHRISTO: Et Cosimo Rosselli da l'altra
parte aueua cominciato indetto cortile vna istoria,
quando San'Filippo autore di quell'ordine, piglià l'a-
bito: la quale istoria finita, per l'impedimento della
morte, non potè Cosimo seguitare il restante. Aue-
ua il frate adunque volontà grande, di seguitare il re-
sto: & pensò di fare ch'Andrea, & il Francia, che era-
no gia di amici, venuti concorrenti nell'arte.gareggias
sino insieme:& ne facessino ciascuno di loro vna parte
Ilche, oltra al'essere seruito benissimo, arebbe fat-
to la spesa minore: & à l'oro le fatiche maggiori. La on
de aperto l'animo suo à Andrea, lo persuase à pigliare
tal carico; cócio sia cosa che il luogo era pubblico:&sa
rebbe conosciuto da i forestieri tanto quanto da i Fio
-rentini sapendo egli quanto la chiesa per i miracoli del
la Nunziata fussi dalla frequenzia delle genti visitata.
Et ch'egli non doueua pensare a prezzo nessuno, sen-
do egli insul farsi conoscere; anzi auendo quel'luogo
sí pubblico, per farui l'opere sue: doueua molto piu
pregarne il frate che esserne pregato da lui. Et che quá
do egli attendere non ci volessi, aueua il Francia che

aa

per farsi conoscere gli aueua offerto di farle; & de'l prezzo gli dessi quel che volessi. Furono questi sproni molto gagliardi a far che Andrea pigliassi tal'carico: essendo massimo di poco animo; Ma questo vltimo de'l Francia, lo fece risoluere all'ora, & fare scritta di tutta l'opera: perche nessuno non v'entrasse. Auédolo dunque il frate così imbarcato, gli diede danari; & conuenne che seguitassi la vita di San Filippo; & non auessi per prezzo da lui altro che dieci ducati per istoria: allegando che gli daua di suo; & che lo faceua per il ben d'Andrea, piu che per l'vtile ò bisogno de'l cóuento. La quale opera presa da lui con quel prezzo, & cominciata fu seguita con grandissima diligenzia: & le prime istorie ch'egli finì, & scoperse furon' queste tre; la prima quando San Filippo gia frate, rieuste quello ignudo, & l'altra quando egli sgridando alcuni giucatori che bestemmiauano DIO, & vccellauano San Filippo del suo ammunirgli; viene in vn'tempo vna saetta da'l Cielo, & dato sopra vn'albero doue egli no stauano sotto a lombra ne vccide due & glialtri chi con le mani alla testa, sbalorditi si gettano innanzi; altri si mettono in fuga gridando: doue fra l'altre figure è vna femmina, dal tuono & dalla paura in fuga, vscita di se: & vn cauallo scioltosi, che sentendo lo strepito della saetta, con salti fa vedere, quanto le cose improuisamente paurose, à chi non le spetta rechino timore & spauento. Nella qual'opera conosce chi la guarda, quanto Andrea pensassi alla varietà delle cose in vn sol'caso, auuertenzie certamente molto belle à chi esercita la pittura. La terza fece quando San' Filippo caua lo spirito da dosso à vna femmina, le qual'istorie scopertesi, ne consegui quella lode che meritamente si conueniua à vna opera simil'a quella. Et seguitò Andrea inanimito per la lode due altre istorie nel

cortile medesimo. In vna faccia quando San Filippo è nella bara morto, & intorno è suoi frati lo piangono; aggiuntoui vn putto morto anch'egli, che nel farli toccare la bara doue è San Filippo, risuscità, & euui contrafatto, & quando egli è morto, & quando egli è viuo, con vna arte molto viuace, & molto bella, cosi seguitò l'ultima da quella banda, doue egli figurò quãdo i frati mettono le veste di San Filippo in capo à i fanciulli: doue ritrasse ANDREA della Robbia scultore molto pratico, che è vn'vecchio che vien'chinato vestito di rosso con vna mazza in mano, & similmente vi ritrarse LVCA suo figliuolo, cosi nell'altra gia detta doue è morto San Filippo ritrasse GIROLAMO figliuol' d'Andrea scultore all'ora suo amicissimo, il qual'è oggi in Francia, tenuto molto valente nella scultura. Et cosi dato fine a'l cortile da quella banda parendoli il prezzo poco & l'onore troppo si risolue licenziarlo, quantumque il frate molto se ne dolessi. Il quale per l'obligo fatto disse che non voleua disobligarlo, se non li promettessi fare due altre istorie, & che gli crescerebbe prezzo: & cosi furon' daccordo: ma le voleua fare à suo comodo & piacimento. Et cosi conosciuto ogni giorno da più persone, gli furon'allogati molti quadri & cose d'importanza & fra gli altri da el generale de frati di Valle Ombrosa per il couento di San Salui fuora della porta alla Croce, ne'l refettorio, loro vn'arco d'vna volta: & la facciata per farui il cenacolo. La qual' volta egli cominciò & dentro vi fece in quattro tondi quattro figure: San Benedetto, San Giouan Gualberto, San Salui Vescouo, & San Bernardo delli Vberti di Firenze lor frate Cardinale: & nel mezzo figurò vn tondo dentroui tre facce che sono vna medesima, per la Trinità: certamente per opera fresca molto ben lauorata. Auuenne che Andrea era gia molto noto,

& tenuto veramente quella persona, che egli era nella pittura: La onde per ordine di Baccio d'agnolo gli fu fatto allogazione di vna operetta à fresco, da or San' Michele, quando si scende lo sdrucciolo che va in mercato nuouo, in un' bisanto: nel quale si sforzò, & vi fece vna Annunziata con maniera molto minuta la quale ancora che fussi bella, non fu lodata molto: Auuenga che Andrea faceua bene senza ch'egli affaticassi & sforzassi la natura. Fece molti quadri che per Fiorenza & fuori seruirono, che non farò menzione di tutti saluo che de migliori: fra iquali fuvno quello ch'oggi in camera di Baccio Barbadori: doue è vna Nostra donna intera, con un' putto in collo: & Santa Anna con San Giuseppo; qual'è lauorato di bella maniera, & tenuto carissimo da Baccio, per l'amore ch'e porta al nome d'Andrea, ma molto piu per dilettarsi dell'arte della pittura. Fecene vn'altro a Lionardo del Giocondo, d'vna Nostra donna, vario da quello di sopra: oggi appresso à Piero suo figliuolo: Et cosi ne fece à Carlo Ginori due non molto grandi: comperi dal Magnifico Ottauiano de'Medici nella vendita delle sue masserizie: de quali vno fece portar nella villa sua di Campi, doue egli fece murare vn casamento grande con vna coltiuazione piu tosto da Re che da cittadino priuato: l'altro tiene in camera in Fiorenza Bernardetto suo figliuolo: con molte altre pitture moderne, fatte da eccellentissimi maestri: come vero figliuol di suo padre; che non meno onora & stima l'opere de'famosi artefici: che egli si diletti accarezare, fauorire, & far piacere, non solamente ad ogni pellegrino ingegno: ma ad ogni nobile & onorato spirto. Aueua in questo tempo il frate de'Serui allogato al Francia Bigio vna delle istorie del cortile; il quale non aueua finito ancora la turata, che Andrea insospettito, perche gli parea che il

Francia nel maneggiare i colori à fresco, valesse piu di lui: con prestezza per gara fece i cartoni di due istorie, nel canto fra la porta del fianco di San Bastiano: & quella à man ritta che entra ne serui: & si messe à colorirle con vn'grandissimo amore. Nelle quali istorie in vna fece la natiuità della nostra donna, doue si vedeun componimento di figure, ben'misurate in vna camera, figurato certe comari ò parente, che vengono à visitare la donna de'l parto: con quegli abiti stessi che si vsaua à suo tempo. Et in oltre fece al fuoco le donne che lauano la Nostra donna: donde chi fa le fascie, & chi altre faccende. Et fra gli altri vn'fanciullo che si scalda al fuoco molto viuace: Senza che vi è vn' vecchio che si riposa in sunun'lettuccio: ch'è molto naturale. Et inoltre è piena l'istoria di femmine, che ministrano cose da mangiare: & inaria putti che getton' fiori: i quali con tutte le figure, son'd'aria, di panni, & d'ogni cosa consideratissimi, oltre il colorito morbido & dolcissimo, che paion'carne; & le figure piu viue che dipinte. Simile è l'altra doue Andrea fece i tre Magi scaualcati, che mostrano auere a ire poco: auendo sol'lo spazio delle due porte per vano, doue è l'istoria della Natiuita di CHRISTO di mano di Alesso Baldouinetti. Nella quale istoria Andrea fece la corte di tre Re venire lor'dietro, con carriaggi, & molti arnesi; & molte genti che gli accompagnono: fra i quali son'inun'cantone ritratti di naturale, tre persone, vestite nel'abito alla Fiorentina: l'uno è IACOPO SAN SOVINO che guarda inuerso chi vede l'istoria tutto intero, & vn'altro appogiato à esso che hà vn braccio iniscorto & accena, è ANDREA maestro dell'opera; & vn'altra testa in mezo occhio dietro à Iacopo, è lo AIOLLE musico. Senza che vi ha finto, putti che salgono per i muri, per istare à vedere passare le

magnificenzie, & le strauaganti bestie che menano cō loro que' Re. Laqual'istoria è simil'à laltra gia detta di bontà: & superò se stesso, & il Francia che la sua vi finì. Fece in questo tempo medesmo vna tauola alla badia di San Godenzio benefizio di detti frati, che in uero è molto ben' fatta. Fece ancora per i frati di San' Gallo, vna tauòla diuna Nostra donna, quādo è annunziata da l'Angelo, nella quale si vede vna vnione di colorito molto piaceuole, & alcune teste di Angeli che accompagnano Gabriello, con dolcezza sfumate & di bellezza di arie di teste condotte perfettamente. Et sotto quella fece vna predella IACOPO da Puntormo a l'ora suo discepolo, il quale diede saggio in quella età giouenile di fare poi le belle opere, che sono in Fiorenza di sua mano. Fece Andrea in questo tempo medesmo vn'quadro di figure non molto grandi, a Zanobi Girolami: ne'lquale era dentro vna istoria di Iosep figliuolo di Iacob, che fu da lui finita con vna diligenzia molto continuata: & fu tenuta vna bellissima pittura. Prese a fare per gli huomini della compagnia di Santa Maria della Neue dietro alle monache di Santo Ambruogio vna tauolina con tre figure la Nostra donna San Giouanni Batista & Santo Ambruogio; la quale col tempo ancor'ella fu condotta da lui, & data a quegli, che la posono in sul'altare di detta compagnia. Aueua preso dimestichezza grande con Andrea per le virtù sue. Giouanni Gaddi che fu poi cherico di camera, ilquale per delettarsi delarte del' disegno, faceua del' continuo operare Iacopo Sansouino. Et cosi piacendoli la maniera di Andrea, gli fece fare per se vn quadro d'una Nostra donna bellissimo: Ilquale per auerui fatto intorno & modegli, & altre fatiche ingegnose, fu stimato la piu bella pittura che infino allora Andrea auesse dipinto. Fece dopo que

sto vn'altro quadro di Nostra donna a Giouãni di Paulo merciaio, che per auerlo seruito benissimo gli restò del' cõtinuo cõ obligo, per quelle lode che sentiua dare a quell'opera; mostrandolo a ogni persona, tanto intendente nel' mestiero, quãto a quelli che nõ se ne'n tendeuano. Fece ad Andrea Sartini vn quadro con la Nostra donna CHRISTO, San Giouãni, & San Giuseppo lauorato con diligenzia; che sempre si stimò in Fiorenza per pittura molto lodeuole. Lequali opere lo aueuano arricchito si di nome, che nella sua città, fra molti giouani & vecchi che dipigneuano, era stimato de piu eccellenti; che adoperassino colori & pennelli. Perilche Andrea vistosi onorare, & ancora che poco si facessi pagare l'opere ritrouandosi benissimo; & a se & a sui di continuo souenendo nelle miserie: & da i fastidii che hà chi ci viue, si difendeua gagliardamẽte. Era in quel tẽpo in via di S. Gallo, maritata vna bellissima giouane a vn berrettaio laquale teneua seco non meno l'alterezza & la superbia, ancor che fussi nata di pouero & vizioso padre: ch' ella fossi piaceuolissima, & vaga d'essere volentieri intrattenuta & vagheggiata d'altrui. Fra i quali del'amor'suo inuaghi il pouero Andrea; il quale dal tormento del troppo amarla aueua abbandonato gli studii del'arte, & in grã parte gli aiuti del padre & della madre. Ora nacque ch' vna grauissima & subita malattia venne al marito di lei; ne si leuo del letto che si mori di quella. Ne bisogno ad Andrea altra occasione, perche senza consiglio di amici, non risguardando alla virtù dell'arte, ne alla bellezza dell'ingegno, ne al grado che egli auesse acquistato cõ tante fatiche; senza far motto a nessuno; prese per sua donna la Lucrezia di Baccio del'Fede che cosi aueua nome la giouane; parendoli che le sue bellezze lo meritassero, & stimando molto piu l'appetito

del'animo, che la gloria & l'onore per il quale aueua gia caminato tanta via. La onde saputosi per Fiorenza questa nuoua, fece trauolgere l'amore che gliera portato in odio, da i suoi amici: parendogli che con la tinta di quella macchia, auefsi oscurato per vn tempo la gloria & l'onore di cosi chiara virtù. Et non solo questa cosa fu cagione di trauagliar l'animo d'altri suoi domestici; ma in poco tempo ancor la pace di lui; che diuenutone geloso, & capitato a mani di persona sagace atta a riuéderlo mille volte; & far' gli supportare ogni cosa: che datoli il tosico delle amorose lusinghe, egli ne piu quà ne piu là faceua ch'essa voleua. Et abandonato del tutto que' miseri & poueri vecchi, tolse ad aiutare le sorelle, & il padre di lei in cambio di quegli. Onde chi sapeua tal' cose per la compassione si doleua di loro: & accusaua la semplicità di Andrea, essere con tanta virtù ridotta in vna trascurata & scelerata stoltizia: & tanto quanto da gli amici prima era cerco: tanto per il contrario era da tutti fuggito. Et non ostante che i garzoni suoi indouinassono per imparar qualcosa nello Itar seco; non fu nessuno ò grande o piccolo che da essa con cattiue parole o con fatti nel tempo che vi stesse non fussi dispettosamente percosso, del che ancora ch'egli viuefsi in questo tormento gli pareua vn sommo piacere. Era in questo tempo gouernatore delle monache di San Fràcesco di via pentolini, vn frate di Santa Croce dell'ordine minore; il quale si dilettaua molto della pittura: & quelle monache aueuan' di bisogno per la loro chiesa d'una tauola perilche il frate conoscente di Andrea con non molti preghi ottenne che ella li fu da lui promessa, & ancora conuenne per vn prezzo molto piccolo. Nascendo questo piu dal poco chiedere di Andrea, che da l'animo che auefsi il frate, di voler' poco spendere. In questa

ſt a tauola dipinſe vna Noſtra donna, ritta, rileuata in ſun' vna baſa in otto facce: & in ſulle cantonate di quella ſono arpie che ſeggono adorandola. La qual' figura tiene in collo il fighuolo, che con attitudine belliſsima, la ſtrigne con le braccia teneriſsimamente: & l'altra tiene vn'libro ſerrato guardando due putti ignudi, che mentre ch' eglino laiutano a reggere, le fanno intorno ornamento. Et da man' ritta, vna figura di San' Franceſco molto ben' fatta, conoſcendoſi nella teſta la bontà & la ſemplicità di quello: oltra che i piedi ſon' belliſsimi, & coſi i panni, de quali Andrea con' vn' girar' di pieghe molto ricco, & con alcune ammaccature dolci, ſempre contornaua le figure ſi, che ſi vedeua lo ignudo: l'altra figura è vn' San Giouani Vangeliſta ſinto giouane, che ſcriue lo Euangelio, figura non men' bella che ſi ſien' l'altre. Oltra che vi è vn fumo di nuuoli traſparenti ſopra il caſamento, & le figure che par che ſi muouino. La qual' opera è tenuta oggi delle coſe ch' ei fece, molto bella. Fece al NIZZA legnaiuolo, vn quadro di Noſtra donna, che fu ſtimato non meno che laltre opere ſue. Fu deliberato per l'arte de' mercatanti, che ſi faceſsino di legname certi trionfi in ſu li carri, alla vſanza anticha: i quali doueuono andar'in proceſsione la mattina di San' Giouan' Batiſta, in cambio di certi paliotti, & ceri, che per i tributi delle città ogni anno vengono in piazza al Duca, & i ſuoi magiſtrati, a eſſere riconoſciuti tal' giorno da chi gouerna. Fra queſti Andrea fece a olio di chiaro & ſcuro molte iſtoriette lequali furon' molto lodate: & coſi ſi aueua a ſeguitare di farne ogni anno qualch'uno, per fin' che ogni città aueſsi il ſuo: che nel' vero ſarebbe ſtato vna grandiſsima pompa. Mentre che le belliſsime opere di Andrea, veniuano a far ornamento alla patria ſua & a dare ogni giorno nel' arte piu nome a lui. Fu da que-

b b

gli huomini che gouernauano la compagnia dello scal zo, consultato che Andrea douessi lor' finire l'opera del' cortile di ch'egli gia aueuano auuta da lui quella prima istoria del battesimo di CHRISTO, ilche non fu molta faticha a persuaderlo: perche Andrea era persona facilissima; & seruiua piu volentieri le persone basse, che quelle a chi s'aueua auere rispetto. Et cosi messo mano in quell'opera, la seguitò di continuo, fin che fece due istorie: fra lequali lauorò prima per ornamento della porta che entra a la cōpagnia due figure che fu vna Ca rità & vna Giustizia, veramente degne della man' sua. Doue mostrò quanto acquisto egli aueua fatto nel'arte, da la prima istoria del' battesimo, al principio di quella. Seguitò l'istoria da l'altro cāto, doue fece San' Giouanni che predica alle turbe, istoria veramente bella, per le molte & varie figure di que' farisei, che ammirati danno vdienzia alle nuoue parole del precursore di CHRISTO; oltre che egli figurò quel S. Giouanni con vna persona adusta, atta a quella vita ch'egli fece: & vna aria di testa che mostra tutto spirto & considerazione. Ma molto piu si adoperò l'ingegno di Andrea nel'farlo quando battezza in acqua doue sono quei popoli, i quali si spogliano, & altri spoliati aspettano che è finisca di battezare vno. Onde mostrò quanto è di affetto, & di ardente desiderio nelle attitudini di coloro, che affrettano il mondarsi dal' peccato, oltra ch'elle son' lauorate di quel' colore di chiaro & scuro, che rappresentano istorie di marmo viue & vere. Aueua volontà grandissima in quel' tempo Baccio Bandinelli, ch' era tenuto disegnatore molto stimato, d'imparare a colorire a olio: & conoscendo che nessuno in Fiorenza era meglio di Andrea a doueīli mostrare il modo, lo pregò che li douessi fare vn' ritratto di se & egli volentieri lo fece che somigliò molto in

quella eta, ilquale è oggi appresso di lui. Et così vede l'ordine del colorire, quátunq; egli poi, o per la difficul tà o per nó se ne curare, cominciasse a colorire, & nó seguitassi, tornandoli piu a proposito la scultura. Fece vn quadro ad Alexádro Corsini pieno di putti intorno:& vna Nostra dóna che siede in terra, có vn'putto in collo. Ilquale fu códotto da lui, có vna arte molto di colorito piaceuole. Et così ancora fece vna testa bellissima a vn' merciaio che faceua bottega in Roma, ch'era suo amicissimo. Piacque molto l'opera d'Andrea a Giouan' Batista Puccini, & come quello che desideraua auere quel cosa del suo, prese dimestichezza seco:& gli fece fare vn quadro di Nostra dóna, per mádare in Frácia: che riuscito bellissimo lo ritenne per se, & non ve lo mádò: ilquale tiene egli appresso di lui molto onoratamête, per essere non men'bello che si fussino laltre opere sue. Et perche egli faceua in Frácia molte faccéde, gli fu dato cómissione che egli facesse di mandar là pitture eccelléti: perilche egli allogò ad Andrea vn quadro di vn' CHRISTO morto, che aueua certi angeli a torno, che lo sosteneuano, & con atti pietosi & mesti contéplauano il lor' fattore essere in tanta miseria, per i peccati de gli huomini, che finitolo fu tenuto in Fiorêza cosa eccelléte. Ma piu fu lodato in Frácia dal suo Re & così da tutti quei Signori & altri che lo videro. Et acceso il Re di voglia, d'auere de le opere sue, ordinò che sene facesse fare delle altre, la qual' commissione fu cagione, che Andrea persuaso co'l tempo da gli amici, si risolue andare poco dopo in Francia. Venne l'anno MDXV. da Roma Papa Leone x. il quale l'anno terzo del suo pontificato, à tre di settembre ne'l suo Papato, volse fare grazia di se di farsi vedere in Fiorenza: nella quale si ordinò per riceuerlo, vna festa molto magnifica. Et ne'l vero si puo dire che non sia stata mai

per pompa di archi,facciate,tempi,colossi,& altre statue, fatto la piu sontuosa & la piu bella. Perche allora fioriua in quella citta maggior' copia di piu begli & eleuati ingegni, ch'ella abbia fatto per tempo nessuno. La onde alla porta San Pier Gattolini al'intrata, fece vn'arco istoriato Iacopo di Sandro, & Baccio da monte Lupo:& à San'Felice in piazza vn'altro,Giulian'del Tasso:à Santa Trinita statue & la meta di Romulo: in mercato nuouo la Colóna Traiana,in piazza de Signori fece vn tempio à otto faccie Antonio fratello di Giulian' da Sangallo, & Baccio Bandinelli fece vn gigante in su la loggia:Et fra la Badia & il palazzo del podestà,fece vn' arco il Granaccio & Aristotile. & al cáto de'bischeri vnaltro il Rosso,cosa molto bella di ordine & di figure.Ma quel' che valse piu di tutti,fu la facciata di Santa Maria del Fiore di legname & d'istorie, lauorate di mano d'Andrea di chiaro & scuro,che oltre alle comendazioni ch'egli ebbero della architettura fatta da Iacopo Sansouino, con alcune istorie di basso rilieuo,di scoltura,& figure tonde fu giudicato dal'Papa,non douer essere altrimenti di marmo tal'edifizio: ne le istorie che a far vi si aueuano,daltro disegno.Senza ch'Iacopo fece in sul'la piazza di Santa Maria Nouella vn cauallo,simil' a quell' di Roma,molto eccellente.Oltra l'infinito numero de gli altri ornamenti, fatti alla sala del Papa,& l'ornamento pieno d'istorie, per la meta della via della Scala, lauorato da molti artefici & gran parte disegnate di man' di Baccio Bandinelli. Finito questo,fu di nuouo ricerco di far' vnaltro quadro per in Francia, & non molto vi penò,ch' egli lo finì.Nel quale fece vna Nostra donna bellissima, che fu mandato subito, & cauatone da mercanti quattro volte piu,che non era il costo. Aueua allora Pier Francesco Borgherini, fatto fare a Baccio Dagnolo di le-

gnami intagliati spalliere,& cassoni,sederi & letto di noce,cosa molto bella per fornimento d'una camera, & a Andrea fece fare parte delle istorie, di figure non molto grandi dentroui i fatti di Giusep figliuol di Iacob, a concorrenzia di alcune,che aueua fatte il Granaccio, & Iacopo dà Puntormo,che son molto belle. Et Andrea in quelle si sforzò di mettere del tempo,le quali riuscirono molto piu de l'altre perfette, auendo egli nella varietà delle cose che accaggiono in quelle istorie,mostro quanto egli valessi nell'arte della pittura. Lequali istorie per la bontà loro furon' per l'assedio volute scassar' doue erano confitte,da Giouan Batista della Palla,per mandar al Re di Francia. Ma per che erano confitte di sorte che tutta l'opera si guastaua, restornó nel luogo medesimo,con vn' quadro di Nostra donna, che è tenuto cosa molto eccellente.
Fece in questo medesimo tempo vna testa di vn CHRISTO. Tenuta oggi da i frati de serui in su l'altare della nunziata. Erasi in San Gallo fuora della porta nelle Capelle della chiesa, fatte oltra alle due tauole di Andrea molte altre,lequali non paragonano le sua, & cosi auendosene allogare vnaltra operarono que' frati co'l padrone della cappella,che ella si douesse dare a lui & Andrea presala,la cominciò subito,& in quella fece quattro figure ritte,che disputano de la Trinità. Lequali son questi, Santo Agostino,con vna aria Africana,con vehementia che si muoue in abito di vescouo parato,verso vn San Pier martire; ilquale tiene vn libro aperto,con vna aria fieramente terribile. Laqual' testa & figura è molto lodata. Allato a questo è vn San Francesco,che con vna mano vene vn libro, & l'altra si pone al petto,& esprime con la bocca aperta, vna certa caldezza di feruore, che par ch'egli si strugga in quel ragionamento. Euui vn San Lorenzo che

ascolta;& come giouane par che ceda alle auttorita di coloro. Fecevi ginocchioni due figure, vna è Maria Magdalena con bellissimi panni, ritratta la moglie; per cio ch'egli non faceua aria di femmine in nessun luogo, che da lei non la ritraessi, & se pur auueniua che d'altri la togliessi, per l'uso del continuo vederla & dal tanto auerla designata le daua quell'aria, non possendo far altro. L'altra figura fu vn San Bastiano, ilquale ignudo mostra le schiene, che non dipinte, ma di carne viuissime paiono. Et certamente questa fra tante opere, fu da gli artefici tenuta a olio la migliore. Con ciosia che si vede in quella vna grandissima osseruanzia de le misure delle figure, & vn modo molto ordinato, & proprio nell'arie delle teste, dando dolcezza alli giouani, & crudezza alli vecchi, & mescolato de l'una & dell'altra in quelle di meza età, oltra che i panni, et le mani erano oltra modo bellissime, laqual tauola si truoua con le altre al canto a gli Alberti, in San Iacopo fra fossi. Era gia ad Andrea, non le bellezze della sua donna venute a fastidio, ma il modo della vita, & conosciuto in parte l'error suo, visto ch'egli non si alzaua da terra, & lauorando di continuo, non faceua alcun profitto;& auendo il padre di lei & tutte le sorelle che gli mangiauano ogni cosa, ancora che egli fosse auuezzo a tenerle, quella vita gli dispiaceua. Conosciuto questo, qualche amico che lo amaua, piu per la sua virtù, che per i modi tenuti, cominciò a tentarlo, che egli mutassi nido, che farebbe meglio, & quando egli lasciasse la sua donna in qualche luogo sicuro, & co'l tempo poi la conducesse seco, potrebbe piu onoratamente viuere, & fare de la sua arte qualche auanzo secondo ch'egli stesso volessi. Cosi adunche quasi disposto si a volere questo errore ricorregere non passò molti giorni, che egli venne occasione grande, da po-

tere ritornare in maggior grado, che e' non era innanzi ch'egli togliefsi donna. Gia erano ſtati conſiderati in Francia i due quadri, che Andrea vi aueua mandati dal giudizio del Re Franceſco primo: & molto piu gli ne fece ſtimare alcuni altri che di Lombardia, & di Venezia, & di Roma, erano ſtati preſentati a ſua Maeſta; i quali ne di colorito, ne di diſegno, ſi accoſtauano a quelli di Andrea a gran pezzo, auendo egli molto piu la maniera moderna, che non aueuon' gli altri. Fu detto al Re che facilmente Andrea ſi condurrebbe in Francia, & che volentieri ſeruirebbe ſua Maeſta di che il Re che ſi ne dilettaua, diede commiſsione, & co ſi ſi ſcriſſe in Fiorenza, & li fu pagato danari: & egli con Andrea Sguazzella ſuo creato, allegramente ſi inuiò in Francia. Et arriuati a ſaluamento alla corte, fu dal Re fattoli grata accoglienza, & allegra cera. Ne paſsò ſenza guſtar il primo giorno, la liberaliſsima cortesia di quel principe, donandoli veſte danari, & altri arneſi. Cominciò Andrea a operare, & molto grato alla corte di maniera che li pareua che la ſua partita l'aueſsi condotto da vna infelicità, a vna felicità grandiſsima, & vedutoſi l'opera ſua, & il modo di quella facilità, ne colori che faceua ſtupire ogni vno, ritraſſe di naturale il Dalfino figliuol' del Re, nato di pochi giorni ch'era nelle faſce, che finito & preſentato al Re gli fe dono di ſcudi 300. d'oro, & coſi ſeguitando il lauorare fece vna Carità, per il Re, tenuta coſa molto rara nellaquale egli durò molte fatiche, & dal Re conoſciuta fu tenuta molto in pregio mentre ch'e' viſſe. Ordinatoli appreſſo groſſa prouiſione, lo cófortaua a ſtarſi con ſeco, che non gli mancherebbe coſa ch'egli deſideraſsi, piacendoli la preſtezza dell'operare di Andrea, & vn certo modo di baſſezza che ſi contentaua d'ogni coſa che gli fuſsi data. Et in oltre la cor-

te se ne satisfaceua molto, & così fece molti quadri & altre opere,& nel vero s'egli auessi considerato di doue è partì,& la sorte doue ella lo aueua condotto, non è dubio ch'egli non fussi venuto lasciando stare le ricchezze in vn grandissimo grado. Mentre ch'egli lauoraua vn quadro di vn San Girolamo in penitenzia per la madre del Re, venne vn giorno vna man di lettere in fra molte che prima gli eron' venute, mandate dalla Lucrezia sua donna, rimasa in Fiorenza sconsolata per la partita sua: & ancora che non li mancassi & che Andrea auessi mādato danari,& dato commissione che si murassi vna casa dietro alla nunziata, con dar le speranza di tornare ogni dì, non potendo ella aiutare i suoi come faceua prima, scrisse con molta amaritudine à Andrea,& mostrandoli quanto era lōtano,& che ancora che le sue lettere dicessino ch'egli stessi bene non però restaua mai di affligersi & piagnere continuamente. Et auendo accomodato parole dolcissime, atte a solleuar la natura di quel pouero huomo, che l'amaua pur troppo, cercaua sempre ricordarli alcune cose molte accorabili, talche fece quel pouer'huomo mezo vscir di se, nello vdire, che se non tornaua la trouerebbe morta. La onde intenerito, ricominciato a percuotere il martello, elesse piu tosto la miseria de la vita, che l'utile,& la gloria,& la fama de l'arte. Et per che in quel tempo egli si trouaua pure auere auanzato qual cosa,& di vestimenti donatili dal Re,& d'altri baroni di corte,& essere molto adorno gli pareua mille anni vna ora di ritornare, per farsi alla sua donna vedere. La onde chiese licentia al Re, per andare a Fiorenza, & accomodare le sue faccende & cercare di condurre la moglie in Francia promettendoli che porterebbe ancora alla tornata sua pitture, sculture,& altre cose belle di quel paese. Perche egli prese danari dal

Re che

Re che di lui fi fidaua,li giurò ſul vangelo di ritornare a lui fra pochi meſi:& coſi a Fiorenza arriuato felicemente,ſi godè la ſua donna alcuni meſi, & fece molti benefizii al padre &alle ſorelle di lei:ma nõ gia a' ſuoi, i quali non volſe mai vedere;la onde in ſpazio di tempo, morirono in miſeria.Era gia paſſato il tempo della tornata,& fra murare & darſi piacere ſenza lauorare ſi erano conſumati i danari ſuoi, & quelli del Re. Per il che volendo egli ritornare, fu ſtretto piu che prima da i pianti , & da i prieghi della ſua donna : piu che dalla fede & dal ſuo biſogno, & da'l merito di coſi gran Re. il quale ſentendo ciò, ſi ſdegnò poi tanto, che mai piu con dritto occhio guardar non volſe per molto tempo pittori Fiorentini, giurando che ſe mai li capitaua in mano, piu diſpiacere che piacere gli arebbe fatto, ſenza riguardo auere a neſſuna virtu di quello. Coſi Andrea reſtato in Fiorenza , & da vna grandezza di grado venuto à vn infimo; ſi tratteneua & paſſaua tempo Nella ſua partita per Francia aueuano gli huomini dello ſcalzo conſiderato, che non ſi partirebbe piu;& aueuano allogato tutto il reſtante dell'opera dellor cortile al Francia Bigio, che gia ci aueua fatto due iſtorie; Ma vedendo Andrea in Firenze lo domandorono ſe voleua ſeguitare. Et egli ripreſa l'opera molto volentieri la ſeguitò: & in quella fece quattro iſtorie l'vna dopo l'altra : doue è in vna la preſa di San'Giouanni dinanzi à Erode,la qual'è molto bene inteſa,& lodata, l'altra la cena & il ballo di Erodiana, con figure molto accomodate & à propoſito : & ſimil'fece la ſua decollazione nella quale è vn boia mezo ignudo che ha tagliato la teſta à San'Giouanni ch'è vna figura molto eccellentemente diſegnata : ſimile tutte l'altre;Et coſi fece quando Erodiana preſenta la teſta , doue ſono alcune figure che di ſtupore ſi marauigliano : fatte con vna

considerazione molto aproposito. Le quale istorie so
no state vn tempo, lo studio & la scuola di molti gio-
uani: oggi venuti eccellenti in questa arte. Fece in su'l
canto che si voltaua per ire al conuento de' frati Iesu-
ati fuora della porta à Pinti, vn tabernacolo, il quale
restò per lo assedio di Fiorenza l'anno MDXXX. in
piedi: & non fu rouinato come l'altre cose per la bel-
lezza sua: nelquale è vna Nostra donna à sedere, con
vn'putto' incollo. & vn San' Giouanni fanciullo che
ride, fatto con vn'arte grandissima: & lauorato in fre
sco perfettissimamente: stimato molto per la viuezza,
& per la bellezza sua. Et la testa della Nostra donna è
il ritratto della sua moglie di naturale. Faceua allora
in Francia molte faccende di mercanzia Bartolomeo
Panciatichi il vecchio: & desideroso lasciare memoria
di sè in Lione; ordinò a Baccio d'Agnolo, che Andrea
li dipignessi vna tauola, per mandarsi là; nella qual'vol
se vna assunta di nostra donna, con gli Apostoli che
stessino à torno a'l sepolcro. La quale Andrea conduf
se fin' presso alla fine; ma il legname di quella parecchi
volte si aperse: Et cosi ella rimase adietro non finita
del tutto alla morte sua. Questa fui poi da Bartolo-
meo Panciatichi il giouane suo figliuolo, riposta nel-
le sue case, come opera veramente degna di lode; per
le bellissime figure de gli Apostoli, oltre alla Nostra
donna che da vn coro di putti ritti è circundata, sen-
za altri fanciulli che la reggano & portono, con vna
grazia singularissima. Et in vna sommità della tauo-
la è ritratto fra gli Apostoli, Andrea nello specchio che
par viuo viuo. Fece nel'orto de frati de Serui à som-
mo i dua cātoni, due istorie de la vigna di CHRISTO
nelle quali è quando ella si pianta, & lega, & paleggia;
con quel'padre di famiglia, che mette alcuni operai
oziosi: fra i quali è vno che mentre li dimanda se' vuo-

le entrar' inopera; fedendo fe gratta le mani; la qual'è molto ben'fatta. Ma molto è piu bella l'altra, quando egli paga, che e mormorano; in fra i quali è vno che da sè annouera i danari, che è vna bella figura, intento à quel che gli tocca: & cofi ancora quel' caftaldo che gli paga. Le quali iftorie fono di chiaro fcuro lauorate in frefco con vna deftrifsima pratica. & non vfci di quefto lauoro, ch'egli fece vna pietà colorita nel'nouiziato, in frefco in vna nicchia, a fommo a vna fcala, che fu molto bella. Aueua prefo con Andrea molta dimeftichezza, Zanobi Bracci, il quale defiderofo di auere vna pittura di fua mano, lo richiefe che gli facefsi vn quadro per vna camera, & cofi Andrea gli fece vna Noftra donna, che inginocchiata fi appoggia à vn'maffo, contemplando CHRISTO, che pofa to in fun un viluppo di panni, la guarda forridendo: Et cofi v'è ritto vn'putto, ch'è finto per San' Giouanni; che accenna alla Noftra donna, moftrando quello effere il figliuol' di DIO. Et dietro loro è vn Giufeppo appoggiato con la tefta in fulle mani, che le pofa in vno fcoglio; che pare ch'egli fi beatifichi l'anima nel vedere la generazione vmana, effer'diuentata per quel la nafcità, diuina. Era ftato commeffo a Giulio Cardinal'de'Medici per ordine di Papa Leone, di fare lauorare di ftucco & di pittura la volta della fala grande del poggio a Caiano; palazzo & villa della cafa de'Medici pofta fra Piftoia & Fiorenza, lontano dieci miglia da l'una & da l'altra: & dato la commifsione cofi di pagare i danari; come di fare prouifioni, & riuedere quel che fi faceua, al Magnifico Ottuiano de'Medici, come a perfona che fi intendeua di quel meftiero: & era molto domeftico & amico di tali artefici: dilettandofi fempre di auere pitture di varii maeftri: & che fufsino eccellenti opere: fi ordinò,

essendosi dato tutta l'opera à dipignere al Francia Bigio, che Andrea ne auessi vn terzo: & gl'altri due terzi si diuidessino, vno a IACOPO da Puntormo, & laltro rimase al FRANCIA. Ne si potè per sollecitudine ch'egli vsafsi loro: & per quanti danari egli pagafsi: ancora che fusse di mestiero ricordare loro ch'euenifsin' per efsi: far si che quella opera venifsi al fine. perilche Andrea con ogni diligenzia finì solamente in vna facciata, vna istoria, dentroui quando à Cesare son presentati i tributi di tutti gli animali. Nellaquale desideroso di passare il Francia & Iacopo, si misse à fatiche non piu da lui vsate; tirandoci vna prospettiua magnifica: & vn'ordine di scalee molto difficile, doue si peruiene salendo per quelle, a la sieda dou'era Cesare. Ne mancò adornarla di statue, oltra il farui varietà di figure, che portano addosso varii animali: come vna figura Indiana, che ha vna casacca gialla indosso, che porta in su le spalle vna gabbia tirata in prospettiua, dentroui & fuori pappagalli: ch'e cosa rarifsima. Oltra che vi sono alcuni che guidano capre Indiane, leoni, giraffe, leonze, lupi ceruieri scimie & mori: & altre belle fantasie, accomodate; con vn'arte molto perfetta & colorite infresco diuinifsimamente. Senza che v'e vna grazia, & vna legiadria nella maniera di tutta l'opera da stupirne veramente. Et inoltre figurò a sedere in sù quelle scalee vn'nano, che tiene in una scatola il cameleonte: che non si può imaginare nella disformita della stranifsima forma sua, la bella proporzione che gli diede. La qual'opera rimase imperfetta, venendo la morte di papa Leone. Et se bene il Duca Alessandro de Medici mentre viueua, desideraua che Iacopo da Puntormo la finisse: non potè far mai tanto, che egli vi potesi por mano: che nel uero riceuè vn torto grādifsimo à restare imperfetta quella opera. sendo per cosa di

villa, la piu bella sala delmondo. Ritornato in Fioren
za Andrea fece inun'quadro vna meza figura ignuda,
di San'Giouan'Batista, ch'è molto bella: la quale gli fu
fatta fare da Giouan'maria Benintendi: oggi appresso
di lui. Mentre le cose sue succedeuano in questa ma
niera, ricordatosi alcuna volta delle cose di Francia, so
spiraua grandemente:& s'egli auessi pensato di potere
auere perdono, de'lfallo commesso: non è dubbio ch'e
gli vi sarebbe cō ogni suo sforzo ritornato. Et cosi per
tentare la fortuna, pensando forse che per la virtù sua,
egli auessi à essere assoluto, si messe giu: & fece vn'qua
dro dentroui vn San'Giouan'Batista mezo ignudo:
per mandarlo al gran maestro di Francia. accio ch'egli
fussi mezzano con quel'Re, à farli ritornare la grazia
persa: Ma sconfortato da mercanti non glie le mandò,
anzi lo vendè al magnifico Ottauiano de'Medici: il
qual'lo stimò sempre mentre ch'euisse insieme con due
quadri di nostre donne ch'egli fece d'vna medesma ma
niera, oggi rimasti in casa sua. Fece mettere mano Za
nobi Bracci perche facessi vn quadro, che serui per
Monsignor' di San'Biause, il quale lo fè con ogni dili
genzia peruedere se fussi stato cagione, di poter ricu
perare la grazia persa con quel'Re: ilquale desideraua
tornare à seruire. Fece vn'quadro à Lorenzo Iacopi an
cora, molto di grandezza maggiore che l'usato; den-
troui vna Nostra donna a sedere, con il putto inbrac-
cio: & cosi due altre figure che l'accompagnano, le
quali seggono in sun'certe scalee che di disegno & co-
lorito son simili alle altre opere sue. Venne l'anno
MDXXIII. che in Fiorenza fu vna peste: & inoltre
per il contado inqualche luogo, & Andrea impaurito,
non sapeua doue ritirarsi. Lauorò vn quadro bellissi
mo & molto lodato à Giouanni d'Agostino Dini, den
troui vna nostra donna bellissima, ch'è oggi molto in

pregio, stimata per le sue bellezze. Et dopo questa a Cosimo Lapi fece vn ritratto di naturale molto viuo, che ne fu molto lodato. Era diuenuto amicissimo suo Antonio Brancacci, il quale aueua interesse con le monache di Luco in Mugello, le quali desiderose di auere vna tauola che fussi onoreuole, Antonio ne ricercò Andrea, il quale accordatosi seco ordinarono che egli fuggissi la peste in Mugello da quelle monache, & in mentre facessi questo lauoro. Et così messosi in ordine menò seco la moglie, & vna figliastra; con la sorella di lei, & vn'garzone, & in Mugello se ne andorno; doue stando quietamente, messe mano in quell'opera: & riceuendo da quelle donne ogni dì nuoue carezze, egli con grandissimo amore si pose à lauorare quella tauola. Nella quale fece vn CHRISTO, morto, pianto dalla nostra donna, San Giouanni Euangelista, & la Magdalena, figure che col fiato &con l'anima paion' viue. Oltra che si scorge quella tenera dilezzione di quello Apostolo, & l'amore della Magdalena nel pianto, oltra il dolore intenso nel volto & attitudine della nostra donna: la quale vedendo il CHRISTO, che par'veramente di rilieuo in carne, & morto, fa di terrore temere vn'San' Piero, & stupire vn'San' Paulo, che contemplano quella passione. La qual'opera fa conoscere, quanto egli si dilettassi delle fini & perfezzioni dell'arte. Per ilche piu nome ha dato tal'opera à quel' munistero, che quante fabbriche & spese vi sono state fatte. Onde egli ne fece bene, scampando la vita fuor' di pericolo, & quelle donne meglio, per la fama che elle ne hanno aquistato, ancor che molte volte portassin' pericolo; mentre Ramazzotto capo di parte a Scaricalasino; auessi piu volte tentato di torla loro per lo assedio, per farne à Bologna dono à San' Michele in bosco, alla sua Cappella: Mentre ch'egli ritornato à

Firenze, attendeua à suoi lauori, Becuccio bicchieraio da Gambassi amicissimo suo, deliberò mandare à Gambassi vna tauola di sua mano, per lasciare quella memoria di sè: la quale Andrea gli finì doue è dentro vna Nostra donna in aria, co'l Figliuolo in collo, & a basso son'quattro figure, San'Giouan'Batista, & Santa Maria Magdalena, & San'Sebastiano, & San Rocco, opera certamente onoreuole. Et nella predella ritrasse di naturale Becuccio, & la moglie, che son viuissimi. Fece a Zanobi Bracci vn quadro bellissimo per la villa di Rouezzano, per tenere in vna sua cappella, dentroui vna Nostra donna che allatta vn putto, & vn Giuseppo, che si staccono per il relieuo da la tauola, oggi in Fiorenza nella camera di Messer'Antonio suo figliuolo, che si diletta della pittura, il qual lo stima come cosa degna, & meritamente. Fece Andrea in questo tépo nel cortile dello Scalzo due istorie, del le quali in vna figurò Zacheria quando sacrifica & ammutolisce, nello apparirgli l'Angelo, istoria molto bella; & nell'altra la visitazione di Nostra donna, mirabilissimamēte l'vna & l'altra códotte. Era in casa Medici in Fiorēza, quel ritratto di Papa Leone, & il Cardinal Giulio de Medici col Reuerendissimo Rossi fatto dal grazioso Raffaello d'Vrbino: ilquale a Federigo secondo Duca di Mantoua ne'l suo passare da Fiorēza che andaua a visitare Clemente VII. vedendolo sopra vna porta, piacque sì straordinariamente: che pensò farselo suo; massime ch'egli era vaghissimo delle pitture eccellenti: & ne'l suo visitare il Papa, gnene chiese in dono: & da Clemente gli fu largito liberalissimamente. Scrissero adunque i secretarii a Fiorenza al Magnifico Ottauiano de' Medici, che gouernaua il Magnifico Ippolito & il Duca Alessandro: che lo incassassi, & lo facessi portare a Mantoua. Rincrebbe grandissima-

mente a Messere Ottauiano il priuar' Fiorenza d'vna pittura tale;Ne si poteua accordare che il Papa lauessi corsa così di subito; & li rispose che non mancherebbe seruire il Duca, ma che l'ornamento era cattiuo, & gia s'era ordinato farne fare vno, & era mezo fatto: che come egli era messo d'oro, lo mandarebbe sicurissimamente a Mantoua. Et subito M. Ottauiano, mandato per Andrea, che sapeua quanto e'valeua nella pittura; segretamente li disse come il quadro doueua partire: ma che non ci era altro rimedio, che contraffarne vn' simile con' ogni diligenzia:& farne presente al Duca, con ritenere nascosto quel' di Raffaello. Promesse Andrea di farlo, & con prestezza fatto fare vn quadro simile, fu d'Andrea in casa di M. Ottauiano segretamente lauorato:& in quello si affaticò Andrea talmente, che M. Ottauiano intendetissimo in quella arte quando fur' finiti, non li conosceua: auendo Andrea contrafatto sino alle macchie del sudicio com' era in quello. Cosi nascosto quel' di Raffaello, in vno ornamento simile, fu mandato a Mantoua saluo: per ilche restò satisfattissimo il Duca Federigo, per auergnene lodato Giulio Romano, discepolo di Raffaello: ilquale credendolo certamente di sua mano, ste in quella opinione di molti anni. Auuenne che vn', che ste con Andrea, mentre si fe questa opera, & creatura di M. Ottauiano, capitò a Mantoua; doue gli fu da Giulio fatto molte carezze; & mostrogli l'anticaglie, & le pitture sue, & da lui in vltimo come reliquia li fu mostro questo quadro. Perilche nel guardarlo lo amico di Giulio li disse, è vna bella opera: ma non è quella di Raffaello. Come non disse Giulio, non lo so io, che riconosco i colpi che vi lauorai su? voi ne gli auete dimenticati rispose l'amico, che questo è di mano d'Andrea del Sarto:& per segno di ciò, v'è dietro vn contrasegno,

ANDREA DEL SARTO. 761

gno,che fu fatto; perche si scambiauano in Fiorenza, quando eglino erano insieme. Volse far riuoltare il quadro Giulio, & così visto il contrasegno; si strinse nelle spalle:& disse queste parole. Io non lo tengo da meno,che di man' di Raffaello,anzi certo da piu; perch'è cosa fuora di natura,a vn che sia eccellente, imitar' la maniera d'unaltro,& farla simile a lui. Basta che si conosce che la virtù di Andrea valse sola, & accompagnata:& così fu per l'ordine di M. Ottauiano satisfatto il Duca, & non priuato Fiorenza d'una opera si degna:laquale egli tenne molti anni, che gli fu donata dal Duca Alessandro:& egli ne fece dono al Duca co sim o,doue è ora inguarda roba in palazzo con l'altre pitture famose. Fece mentre ch'egli faceua questo ritratto per M. Ottauiano sudetto in vn quadro solo,la testa di Giulio Cardinal' de Medici; che fu poi Papa Clemente simile a quella di Raffaello;che fu molto bella,& fu poi da esso M. Ottauiano, donata al vescouo vecchio de Marzi. Era in questo tempo M. Baldo Magini da Prato desideroso far fare alla madonna delle Carcere in quel castello,vna tauola di pittura bellissima:auendo egli fatto fare per memoria sua, vn' ornamento di marmo molto onorato;doue egli voleua collocare quella. Et fra molti maestri buoni che gli furon' posti innanzi, ancor ch'egli non se ne intendessi fu Andrea come più celebrato;& indero più sperimentato de gli altri. Auuenne che vn' Niccolo Soggi Sansouino, ilquale aueua in Prato amicizia con amici di M. Baldo,era messo molto innanzi per quest'opera:& che non si poteua migliorare;& la dessino a lui, & egli conuenuto con esso, di far molto piu perfettamente che gli altri, li prometteua seruirlo. Fu mandato per Andrea a Fiorenza, che caualcato a Prato con domenico puligo, & con altri suoi amici pittori credendo

dd

per vn suo disegno fatto perciò, douere auere l'opera, trouò che Niccolò aueua riuolto l'animo di M. Baldo: & così in presenzia sua, Niccolò disse a Andrea, che giucherebbe seco ogni somma di danari a far qualcosa di pittura, & chi fusse meglio tirassi. Andrea che sapeua quanto Niccolò valesse a petto a lui, si rise della sua pazzia:& ancor che fussi di poco animo, li rispose. Io hò qui meco questo mio garzone, che non è stato molto a l'arte:ma se tu voi giucar' seco, io lo farò volétieri, & metterò i danari per lui:ma meco nó vò che tu giuochi per niente. Perche s'io ti vincesse nó mi sarebbe onore, & s'io perdesse mi sarebbe vna grandissima vergogna. Et detto a M. Baldo, che gli dessi l'opera, che ella piacerebbe a chi viene al mercato in Prato, se ne tornò a Fiorenza. Gli fu allogato in questo tempo vna tauola per Pisa, in cinque quadri, da porsi alla Madonna di Santa Agnesa, chiesa lungo le mura di quella città, fra la cittadella vecchia, & il duomo;& egli vi fe dentro per ciascuno vna figura, cioè San. Giouanni Batista, & San. Piero che mettano in mezo quella Nostra donna, che fa miracoli: ne gli altri è Santa Caterina martire, & Santa Agnesa, & Santa Margherita; figura ciascheduna per se, che fanno marauigliare per la loro bellezza chiunque le guarda: & son tenute, le più leggiadre & belle femmine, ch' egli facessi mai. Aueua M. Iacopo frate de Serui, nello assoluere vn' voto d'una donna fatto promuta che ella facessi far sopra la porta ch' esce per il fianco nel' chiostro, doue è il Capitolo della Nunziata, vna figura d'una Nostra donna; & trouato Andrea, li disse che aueua da fare ispendere questi danari:che se bene eglino non erano molta somma;era assai lassare nel' vltimo, del' suo essere eccellente, vn opera in vn luogo, che si vedessi da tutto il mondo. Et che se bene l'utile tal volta ci fa commodità;nó

è pero che l'onore nõ si spenda di cõtinuo piu di quel-lo doppò la morte. La onde Andrea fra la voglia del luogo, & la poca opera, che non vi andauano se non' tre figure, spinto dalla gloria, piu che dal prezzo, la pre se volentieri: & cosi messoci mano, fece in fresco vna Nostra donna che siede, bellissima, con il figliuolo in collo:& con vn Giuseppo appoggiato a vn sacco, che aperto vn libro legge quello. Doue s'ingegnò far co-noscere in tal' lauoro vna assoluta arte, & perfetta di disegno, & vna grazia & bontà di colorito, oltre alla grazia delle teste,& la viuezza, & rilieuo di quelle fi-gure: mostrando a tutti i pittori Fiorentini, auerli su-perati & auanzati di gran' lunga per fino a quel' gior-no, come apertamente da se stessa si fa senza altra lode conoscere: che gli artefici,& gli altri ingegnosi spiriti di continuo la celebrano, per cosa rarissima. Mancaua al cortile dello scalzo solamente vna istoria, & restaua fi nito del' tutto, perilche Andrea che aueua ringradito la maniera per auer visto le figure, che Michel' agnol' Buon'arroti aueua cominciate & parte finite per la sa grestia di San' Lorenzo; messe mano a fare quest'ultr-ma istoria doue andaua il nascere di San' Giouan' Ba-tista, laqual' finì, & diede l'ultimo saggio del suo mi-glioramento, certaméte di lode dignissimo; atteso che v'è le figure molto piu belle, che in tutte l'altre che v'a-ueua fatto, & maggior relieuo, & aggiunto piu gra-zia che a tutte le altre. Vedendosi vna femmina che porta il putto nato a letto, doue, Santa Elisabet ch'è vna bellissima figura, senza che vi è Zaccheria che scri ue, con vna carta in sù vn ginocchio, tenendola con vna mano, & con l'altra scriuendo il nome del figliuo-lo, che non li manca altro ch'il fiato istesso. Oltra che v'è vna vecchia, che siede in sù vna predella, che si ride del parto di quel altra vecchia, che d'attitudine & di

dd ij

affetto, mostra quel tanto che farebbe la natura istessa. Finita quel'opera, certamente degna & onorata, fece per ordine del generale di Valle Ombrosa, vna tauola, laquale fu messa sopra a Valle Ombrosa, in vna altezza d'un sasso, doue stauano certi frati, separati da quelli, per fare maggiore astinenzia detto le Celle, nella quale son quattro figure lodatissime & belle, l'una è San' Giouan Batista, & San' Giouan' Gualberto lor frate, & in laltra vn San' Michel' Angelo, con San Bernardo Cardinale & lor frate: oltra che v'è nel mezo alcuni putti che nel vero non possono essere piu viuaci ne piu begli. Aueua auuto commissione Giuliano Scala, di far fare per Serrezana vna tauola, qual'allogò a Andrea: nellaqual fece molte figure col solito suo disegno, Colorito & grazia, lequali furono vna Nostra donna a sedere col figlio incollo, & due meze figure dale ginocchia in su, San Celso, & Santa Iulia, Santo Onofrio, & Santo Caterina, San Benedetto & Santo Antonio di Padua, & San Piero, & San Marco, laquale fu tenuta & ancora si tiene per cosa molto perfetta delle sue. Rimase vn mezo tondo, che vi andaua sopra a Giuliano per vn resto che gli aueuono a pagare quegli huomini, il qual pose ne Serui nella tribuna dou'è il coro a vna sua cappella; nel quale vi è dentro vna Nostra donna Annunziata dal Angelo, molto bella. Erano stati i frati di San Salui per le loro discordie & altre cose importanti del generale, & di Abati che aueuon disordinato quel luogo, molti anni, che il cenacolo che gia a Andrea allogarono, quando è fece l'arco cō le quattro figure, non s'era mai ne ragionatone ne risoluto di farlo: & venuto vn'abate che si dilettaua piu de gli altri dell'opere virtuose, auendo & lettere & molto giudizio nelle cose, deliberò che Andrea finisse quell'opera, dela quale, egli che gia era obligato,

non fece refiftenzia. Et fatto cartoni, & meffo in ordine, fra non molti mefi, lauorandone a fuo piacere vn pezzo per volta, la finì. Laqual opera fu certamente tenuta & è la piu facile, & la piu viuace di colorito, & di difegno, che e' faceffe mai, auendo dato grandezza & maefta a quelle figure, con vna grazia da perfettifsimo maeftro. Laquale opera oltre al far ftupire chi la vide finita, fu cagione ancora che nelle rouine dello affedio di Fiorenza l'anno MDXXIX. quando i foldati comandati da chi regeua lo ftato faceuano tutti i borghi fuor delle porte mandare a terra, fenza riguardare ne chiefe ne fpedali o altri belli edifizii, rouinati i borghi della porta della Croce, & peruenuti a San Saluí, rouinato la chiefa, & Il Campanile, & cominciato a mandare giu parte del conuento; giunti al refettorio doue era quefto cenacolo, i foldati & quegli che rouinauono, vifto fi miracolofa pittura, abbandonaron' l'imprefa: & non rouinarono altrimenti piu la muraglia, ferbandola a quando non potefsino far altro. Grandifsimo onore veramente di queft'arte, che mutifsima, & fenza parola, aueſsi forza di téperare il furore de l'armi, & del fofpetto, inducédo coloro a portarle riueréza, & rifpetto: non effendo però genti della profefsione, che conofcefsino la bontà fua. Fece a vna compagnia di San Iacopo, che li ftaua vicino, vn fegno da portare a procefsione, doue egli fece vn S. Iacopo, che fa carezze, toccando fotto il mento ad vn putto veftito da battuto: oltra che v'è vn'altro putto, che ha vn libro in mano, pittura lodeuole per effere ben fatta. Era vn commeffo che ftaua vicino a valle ombrofa in vna villa, per le ricolte di que' frati; Ilquale aueua volontà d'effer ritratto d'Andrea per metterlo in vn luogo, doue l'acqua percoteua, auendoci acconcio & pergole & altre fantafie. Coſì Andrea, che era molto fuo amico, lo fatisfece. Auuen

nie che gli auanzò de' colori,& de la calcina,& vn tego-
lo compagno di quelle. Et Andrea chiamò la Lucre-
zia sua donna,& li disse: Vien qua che poi che ci è auā-
zato questi colori; ti voglio ritrarre, accio si vegga in
questa tua età,quanto tu ti sei conseruata, & si conosca
quanto hai mutato effigie,da i primi ritratti. Non uol
se ella star ferma,per il che Andrea che li pareua essere
quasi vicino al suo fine,tolse vna spera:& ritrasse se me-
desimo in vn tegolo,che è viuissimo. & naturale,oggi
appresso alla donna sua. Ritrasse vn canonico Pisano,
suo amicissimo,che fu vna testa molto naturale & ben
fatta,oggi in Pisa. Aueua in questo tempo preso An-
drea a fare per la Signoria di Fiorenza,cartoni che si aue-
uano a colorire, per fare le spalliere della ringhiera di
piazza,con molte fantasie belle,sopra i quartieri della cit
tà, con tutte le bandiere delle Capitudini tenute d'alcu
ni putti,con ornamento di tutte le virtù,oltra i fiumi &
i monti sudditi a quella città. Laquale opera egli co-
minciò,& rimase imperfetta per la morte. Similmente
prese vna tauola per la Badia di Poppi,da i frati di Valle
ombrosa, laquale condusse à vn gran termine, dentro-
ui vna Nostra donna assunta, con molti putti, & San
Giouanni Gualberto & San Bernardo Cardinale, con
Santa Caterina,& San Fedele. Laquale è oggi posta in
detta badia,rimanendo molte cose imperfette, per con-
to della morte: il simile auenne di vna tauola non mol-
to grande che finita doueua andare a Pisa. Et mentre
che egli queste cose attendeua a lauorare, si dilettaua
di sempre tenere le mani in molte cose cominciate.
Aueua preso Andrea domestichezza grandissima con
Giouan Battista della Palla; Ilquale desideroso rime-
narlo in Francia,spese in tre anni che egli stè in Fioren
za molti & molti centi di scudi comperando cose fat-
te di scultura & pittura, & tutte le cose notabili, s'egli

non le poteua auere,le faceua ritrarre di maniera che egli spogliò Fiorenza di vna infinità di cose elette, senza alcun rispetto: solo per ordinare al Re di Francia vno appartamento di stanze,che fussi di ornamenti piu eccellenti, che si potessin trouare. Et cosi conuenuto con Andrea,li fece fare per cio due quadri, de quali fece in vno quando Abraam vuole ammazzare nel Sacrificio Isaac; cosa tanto rara di suo,che fu giudicato che egli non auessi fatto mai meglio. Perche si vedeua dentro a quella figura del vecchio, quella constanzia d'animo, & quella fede, che non lo spauentaua nello ammazzare il figliuolo; Et nel menare del ferro, voltaua la testa a vn putto,che par gli dica che fermi il colpo: ilqual di bellezza non si può far meglio, senza che l'abito, l'attitudine, & i calzari, & altre cose di quel vecchio aueuono vna grandissima maestà. Oltra che si vedeua ignudo la bellissima & tenera età di Isaac, che dal timore della morte si vedeua quasi tremare, & morire innanzi al ferillo, auendo per fino contrafatto il collo, tinto dal calore del Sole, & il resto del ignudo candidissimo per la coperta de panni. Senza che vi era vn montone fra le spine viuo, & i panni d'Isaac in terra, veri piu che dipinti: Oltre a certi serui igniudi, che guardauano vn asino che pasceua, con vn paese da mostrare a chi guardaua questa pittura, non essere stato quel fatto altrimenti, che come Andrea l'aueua lauorato. Laqual pittura dopò la sua morte, & la Cattura di Batista, fu venduta à Filippo Strozzi. Ilqual ne fece degno Alfonso Dauolos Marchese del Vasto. Et il Marchese lo fece portare ne l'Isola d'Ischia, vicina a Napoli in alcune stanze in compagnia d'altre dignissime pitture. Ne l'altro fece vna Carità bellissima, con tre putti, simile di bōtà allo Abraā sudetto, laquale comprò de la sua donna dopò la morte DOMENICO CONTI pittore, che la vendè poi a Nic-

colo Antinori, che lo tiene per cosa rara come egli è veramente. Aueua grandissimo desiderio il magnifico Ottauiano de Medici, di auere vn quadro di sua mano in quell'ultimo, vedendo quanto egli aueua migliorato: per il che Andrea che desideraua farli seruizio, conoscendo quanto gli fussi tenuto per i benefizii riceuuti, & per auere auuto egli sempre in protezzione l'ingegni buoni nella pittura, deliberò seruirlo. Et fatto vn quadro molto bello, dentroui vna Nostra donna che siede in terra, con vn putto in su le gambe a caualcione, suoltando la testa a vn San Giouanni anche egli fanciullo, il quale sostenuto da vna vecchia, figurata per vna Santa Elisabetta, molto viua & naturale, con ogni minuzia, et diligenzia, & arte, disegno, & grazia lo lauorò. Et per lo assedio andato a trouarlo, dicendoli come li aueua finito il quadro; gli rispose M. Ottauiano che lo dessi a chi e' voleua, che per essere in que' frangenti, & a pericol della vita, & auendo occupato l'animo a altro che pitture, lo scusassi, & che lo ringraziaua. Andrea non rispose altro, se non la fatica è durata per voi, & vostro sara sempre, se non lo volete ora ve lo serberò. Vendilo & seruiti de danari rispose M. Ottauiano, che so quel che mi dico. Partissi Andrea & lo serbò fin fatto lo assedio, ne per chieste che li fussen' fatte lo volse mai dare. Ma ritornati i Medici in Fiorenza, lo portò a M. Ottauiano. Ilquale presolo volentieri, & ringraziatolo de l'atto, gnene pagò doppiamente, cō lo auergli obligo di continuo. Laqual opera è oggi in camera di Madonna Francesca sua donna sorella del Reuerendissimo Saluiati: Laquale non tiene men conto delle belle pitture, lasciateli dal magnifico suo consorte, che ella si faccia del conseruare & tenere conto degli amici di lui. Fece vn'altro quadro quasi simile a quello della Carità gia detta a Giouan Borgherini; dentroui vna Nostra dōna
doue

doue è vn San'Giouáni putto, che porge a CHRISTO vna palla, figurata per il mondo; con vna testa di Giuseppo molto bella. Venne volontà grandissima vedendo la bozza di quello Abraam à Paulo da terra rossa, amico grandissimo vniuersalmente di tutti i pittori, & persona, molto gentile; che Andrea li facessi in vn quadro piccolo, vn ritratto di quello. Et egli non gli potendo negare per essere la persona ch'io dico, volentieri si pose a seruirlo. Et lo finì & lo fece tale, che nella sua piccolezza, non era punto inferiore alla grandezza di quello originale: per ilche portatolo a casa Paulo & piaciutogli, li dimandò del prezzo per pagarlo: stimando che douessi costarli quel che veramente è valeua preparatosi a pagarglielo tutto quello che è diceua per essere ben'seruito. Chiese Andrea vna miseria, che Paulo si vergognò: & strintosi nelle spalle, gli diede tutto quel che chiese. Il quale quadro fu da lui mandato a Napoli. *. & in quel' luogo è la piu onorata & bella pittura che vi sia. Erano per lo assedio fuggitisi alcuni Capitani con le paghe i quali fu rechiesto Andrea che douessi dipignere: simile ancora certi Cittadini fuggiti & fatti ribelli al palazzo del Podestà: i quali Andrea ordinò, & disse di farli fare à vn suo garzone, chiamato Bernardo del Buda; non volendo acquistare come Andrea del Castagno il cognome delli impiccati. Et così fatta vna turata grande, v'entraua di notte, & vsciua similmente, che non fussi veduto: & li condusse di maniera: che quelli viui & naturali pareuano. I soldati furono dipinti alla piazza nella facciata doue è la mercatantia vecchia vicino alla condotta, oggi fatti bianchi per che non si veggino. simile furon' guasti quelli del Palazzo del Podestà, i quali finì egli: & ne dette il nome a Bernardo che il dì a tutte l'ore saliua & scendeua, per che

ee

e'fusse veduto. Era Andrea molto familiare d'alcuni che gouernauano la compagnia di San'Bastiano, dietro à Serui: i quali desiderosi di auere vna testa di San Sebastiano di man'sua da'l'bellico in su: fu lor'fatta da Andrea con grandisima arte: sforzandosi la natura; & egli quasi indouinando: che quest'opere auessino à essere l'ultime pennellate ch'egli auessi à dare. Così finita del tutto dopò l'assedio se ne staua, aspettando che le cose si allargassino: & vedendo per la presa di Giouan Batista della palla, il suo disegno di Francia esser' rotto; ne staua di mala voglia. E mentre che Fiorenza si riempiè di soldati del campo; & le vettouaglie vennero molto vili, appetto alla strettura dello assedio capitarono alcuni Lanzi appestati fra loro; che diedono spauento alla città di auere à essere piu tosto infezzione ne corpi, quello anno che altro. La onde; o fusse per questo sospetto, o perche egli nello andare come era solito suo in mercato vecchio ogni mattina; à comprare: come è per li piu il costume in Fiorenza; è si mescolassi, ò fussi che disordinando per auere abbondanza di cose da magnare: & si riempiesse; vn'giorno si ammalò grauemente: & senza auere all'ora molti rimedii: benche non bisognassi, peggiorando egli venne molto in estremo del male. La onde postosi in letto giudicatissimo; & la dóna sua impaurita, credendo che e fussi ammalato di peste il piu ch'ella poteua li staua lōtana. Per ilche Andrea senza essere visto, miseramente (dicono) che si morì; che quasi nessuno sene auide. & così con assai poche cerimonie, ne'serui, vicino a casa sua, gli fu dato sepoltura. Furono i discepoli suoi infiniti; i quali chi poco, & chi assai vi dimorarono per colpa non sua, ma della donna di esso; per le frequenti tribulazioni ch'ella nel comandargli daua loro; non riguardando nessuno. Fra iquali furo

no IACOPO da Puntormo, oggi eccellentiſsimo maeſtro; ANDREA Sguazzella che in Francia hà lauorato vn palazzo fuor' di Parigi, coſa molto lodata: tenédo ſempre la maniera ſua: il SOLOSMEO: PIER FRANCESCO di Iacopo di Sandro; il qual'ha fatto in Santo Spirito tre tauole. Similmente FRANCESCO Saluiati.Il quale in Roma alla Miſericordia compagnia de'Fiorentini, & à Santa Maria de Anima de'Tedeſchi fece vna cappella, & per Italia & per Fiorenza al Duca COSIMO fece vna ſala belliſsima à freſco; & inſieme li fu compagno GIORGIO Vaſari Aretino ancor ch'egli vi ſteſsi poco: lopere del quale per eſſerne ſparſe per tutta Italia non accade qui raccontarle, eſſendo molto note. Simile IACOPO del Conte Fiorentino: & NANNOCCIO ch'è oggi iu Francia col Cardinale di Tornon, & lauora feliciſsimamente. Dolſe la perdita di Andrea molto al TRIBOLO ſcultore amiciſsimo ſuo, il quale oggi ha fatto opere di Scultura à Caſtello per il Duca COSIMO, molto onorate:& ancora ſimilmente a IACOPO pittore, il quale mentre ch'egli lauorò, ſi valſe di lui come appare nelle opere ſue: & maſsime nella facciata del Caualier buon del Monti, in ſu la piazza di Santa Trinita. Reſtò dopo la ſua morte erede de'diſegni, & delle coſe dell'arte, Domenico conti; il quale come deſideroſo di dargli quelli onori che meritaua dopo la morte, operò con la corteſia di RAFFAELLO da monte Lupo, ch'egli faceſſe vno quadro aſſai ornato di marmo che nella chieſa de Serui fu murato in vn pilaſtro, con queſto Epitaffio fatto da il litteratiſsimo Pier' Vittori allora giouane.

ee ij

ANDREAE SARTIO
ADMIRABILIS INGENII PICTORI, AC VETE
RIBVS ILLIS OMNIVM IVDICIO
COMPARANDO.
DOMINICVS CONTES DISCIPVLVS PRO LA-
BORIBVS, IN SE INSTITVENDO SVSCEPTIS
GRATO ANIMO POSVIT.
VIXIT AN. XLII. OB. A. MDXXX.

Aduenne che alcuni Cittadini operai, piu tosto igno
ranti che nimici delle memorie onorate operarono
che quel'luogo fussi vacuo: allegando essere statoui
messo senza licenzia:, cosi fu tolto via ne ancora è sta-
to rimurato. Volendo forse la fortuna mostrarci, che
non solo glinflussi de Fati possono in vita; ma ancora
nelle memorie dopò la morte; Ancora che a dispetto
suo siano per viuere, & l'opere sue, & questi miei scrit
ti qualche tempo pertenerne memoria. Basta che s'e
gli fu d'animo basso nelle azzioni della vita, cercando
contentarsi: piacendoli il comerzio delle donne; egli
per questo non è che nell'arte non fussi e'dingegno ele
uato, & speditissimo, & pratico in ogni lauoro. Auē
do con le opere sue, oltra l'ornamento ch'elle fanno,
a'luoghi doue elle sono, fatto grandissimo giouamē
to à suoi artefici nella maniera, nel disegno, & nel co
lorito; con manco errori ch'altro pittore Fiorentino:
per auere inteso benissimo l'ombre, & i lumi, & lo sfug
gire le cose nelli scuri, dipinte con vna dolcezza mol-
to viua, oltra lo auer mostro il modo del lauorare in
fresco, con quella vnione, & senza ritoccar troppo
a'secco che fa parere fatto l'opera sua tutta in'vn me-
desmo giorno. Onde può à gli artefici Toscani star
per esemplo in ogni luogo; auendo con tal'fatiche vni-
tamente lauorato, concedendoli fra i piu celebrati in
gegni, lode grandissima, & onorata palma.

PROPERZIA DE ROSSI SCVLTRICE BOLOGNESE.

Ran' cosa è che in tutte quelle virtù, & in tutti quelli esercizii ne' quali in qualunche tépo, hanno voluto le donne intromettersi con qualche studio: siano sempre riuscite eccellentissime, & piu che famose: come con vna infinità di esempli ageuolmente può dimostrarsi a chi forse nõ lo credesse. Et certamente ogniun sa, quanto elleno vniuersalmente tutte nelle cose economice vagliono; oltra che nelle cose della guerra medesimamente si sappia, chi fu Camilla, Arpalice, Valasca, Tomiri, Pantasilea, Molpadia, Oritia, Antiope, Ippolita, Semiramide, Zenobia, chi finalmente Fuluia di Marcantonio; che come dice Dione istorico, tante volte s'armò per defender il marito e se medesima: Ma nella Poesia ancora sono state marauigliosisime, Come raconta Pausania, Corinna fu molto Celebre nel versificare, & Eustathio nel Catalogo delle naui d'Omero, fa mézione di Safo onoratissima giouane: il medesimo fa Eusebio nel libro de i tempi, laquale inuero se ben fu donna, ella fu però tale, che su però di gran lunga tutti gli eccellenti scrittori di quella età. E Varone loda anch' egli fuor di modo, ma meritamente Erinna, che con trecento versi s'oppose alla gloriosa fama del primo lume della Grecia: & con vn suo piccol volume, chiamato Elecate, Equiperò la numerosa Iliade del grand'Omero. Aristofane Celebra Carissena, nella medesima professione, per dottissi

ee iii

ma, & eccellentissima femmina; è similmente Teano, Merone Polla, Elpe, Cornificia, e Telisilla, allaquale fu posta nel tempio di Venere per merauiglia delle sue tante virtù vna bellissima statua. E per lassar tant'altre versificatrici, non leggiamo noi che Arete nelle difficultà di Filosofia fu maestra del dotto Aristippo? Et Lastenia, & Asiotea discepole del diuinissimo Platone? Et nell'arte oratoria, Sepronia, & Ortensia femmine Romane furono molto famose. Nella Grammatica Agallide (come dice Atheneo) fu rarissima, & nel' predir delle cose future o diasi questo all'Astrologia, o alla Magica Basta che Temi, & Cassandra, & Manto ebbero ne tempi loro grandissimo nome. Come ancora Iside, & Cerere nelle necessità dell'agricultura. Et in tutte le scienzie vniuersalméte, le figliuole di Tespio. Ma certo in nessun' altra età s'è ciò meglio potuto conoscere, che nella nostra: doue le donne hanno acquistato grandissima fama, nó solamente nello studio delle lettere, com'ha fatto la S. Vittoria del Vasto, la S. Veronica Gambara, la S. Caterina Anguisola, la Schioppa, la Nugarola, e cent'altre sì nella volgare, come nella Latina, è nella Greca lingua dottissime: ma eziadio in tutte l'altre facultà. Ne si son vergognate, quasi per torci il vanto della superiorità, di mettersi con le tenere, è bianchissime mani nelle cose meccaniche, è fra la ruuidezza de marmi, è l'asprezza del ferro, per conseguir il desiderio loro, & riportarsene fama, come fece nei nostri dì la Properzia de Rossi da Bologna, Giouane virtuosa, non solamente nelle cose di casa, come l'altre, ma in infinite scienzie, che non che le donne, ma tutti gli huomini l'ebbero inuidia. Costei fu del corpo bellissima: & sonò, & cantò ne i suoi tempi, meglio che femmina della sua città. Et percio ch'era di Capriccioso, è destrissimo ingegno, si mise ad intagliar noc-

cioli di pesche, i quali sì bene, è con tanta pazienzia lauorò, che fu cosa singulare, e marauigliosa il vederli. Non solamente per la sottilità del lauoro: Ma per la sueltezza delle figurine, che in quegli faceua, e per la delicatissima maniera del compartirle. Et certamente era vn miracolo, veder' in su vn' nocciolo cosi piccolo tutta la passione di CHRISTO fatta con bellissimo intaglio, con vna infinità di persone, oltra i Crucifissori, & gli Apostoli. Questa cosa le diede animo, douendosi far l'ornamento delle tre porte, della prima facciata di Sā. Petronio, tutta a figure di marmo, che ella per mezo del marito, chiedesse a gli operai, vna parte di quel lauoro, i quali di cio furon contētissimi, ogni volta ch'ella facesse veder loro, qualche opera di marmo, condotta di sua mano. Onde ella subito fece al Conte Alessandro de Peppoli vn ritratto di finissimo marmo, dou'era il Conte Guido suo padre di naturale. La qual cosa piacque infinitamente, non solo a coloro, ma a tutta quella città, & perciò gli operai, non mancarono di allogarle vna parte di quel lauoro. Nel quale ella finì con grandissima marauiglia di tutta Bologna, vn leggiadrissimo quadro, doue (perciò che in quel tempo la misera donna era innamoratissima d'vn bel giouane ilquale pareua che poco di lei si curasse) fece la Moglie del maestro di casa di Faraone, che innamoratosi di Iosep quasi disperata del tanto pregarlo, al vltimo gli toglie la veste d'attorno, con vna donnesca grazia, e piu che mirabile. Fu questa opera da tutti riputata bellissima, & allei di gran sodisfazzione, parendole con questa figura del vecchio testamento, auere isfogato in parte, l'ardentissima sua passione. Ne volse far altro mai per conto di detta fabbrica, ne fu persona che non la pregasse, ch'ella seguitar volesse, eccetto maestro AMICO, che per l'inuidia sempre la scon

fortò: e sempre ne disse male a gli operai, & fece tanto il maligno che il suo lauoro, le fu pagato vn vilissimo prezzo. Fece ancor ella due Agnoli di grandissimo rilieuo, & di bella proporzione: ch' oggi si veggono cōtra la sua voglia però nella medesima fabbrica. All'vltimo costei si diede ad intagliar stampe di Rame, e ciò fece fuor d'ogni biasimo, e con grandissima lode. Finalmente alla pouera innamorata giouane, ogni cosa riuscì perfettissimamēte, eccetto il suo infelicissimo amore. Andò la fama di così nobile et elleuato ingegno, per tutt'Italia, & all'ultimo peruenne a gli orecchi di Papa Clemente V.II. ilquale subito che coronato ebbe l'Imperatore in Bologna, domandato di lei, trouò la misera donna esser morta, quella medesima settimana, & esser stata sepolta nello spedale della morte, che così s'era lasciata per vltimo suo testamento. Onde al Papa ch'era volunteroso di vederla, spiacque grandissimamente la morte di quella, ma molto piu a suoi cittadini, liquali mentre ella visse, la tennero per vn grandissimo miracolo della natura ne i nostri tempi. Et per onorarla pure di qualche memoria, le fu posto alla sepultura il seguente epitaffio.

Si quantum naturæ, artique Propertia, tantum
 Fortunæ debeat, muneribusque uirum:
Quæ nunc mersa iacet tenebris ingloria, laude
 Aequasset celebres marmoris artifices.
Attamen ingenio uiuido quod posset, & arte,
 Fœminea ostendunt marmora sculpta manu.

ALFONSO

ALFONSO LOMBARDI FERRARESE SCVLTORE.

Gli non è dubbio alcuno, nelle persone sapute, che la eccellenza del far loro non sia tenuta qualche tempo ascosa, & dalla fortuna abbatuta: ma il tempo fa talora venire a luce la verità insieme con la virtù che delle fatiche passate & di quelle che vengono, gli remunera con onore: & son quegli che valenti & marauigliosi fra gli artefici nostri teniamo. Percio che è necessario in ogni professione, che la pouertà ne gli animi nobili; combatta di continuo; & massimamente ne gli anni che il fiore della giouanezza di coloro, che studiano, fa deuiare, o per cagione d'amore, o per altri piaceri, che lo animo dilettano, & la dolcezza della figura pascono. Lequali dolcezze passato la prima scorza, piu oltre al buono non penetrano, ma in amaritudine si conuertono. Non fanno gia cosi le virtù, che si imparano: lequali di continuo, in quelle operando, ti pongono in Cielo, & per l'ambizione della fama & della gloria in sublime & onorato grado vi uo & morto ti mantengono. Questo lo prouò Alfonso Ferrarese nella sua giouanezza, che di stucchi di cera fece ritratti di naturale infinitissimi in medagliette piccole; & in tai cose si raro & eccellente fu tenuto, che continuando in quello a luce fuor di Ferrara sua patria in Bologna peruenne. Nellaquale fece in San Michele in Bosco la sepoltura di Ramazzotto onde ac

ff

quiſtò grandiſsimo nome. Fece ſimilmente in quella città alcune ſtoriette di marmo, di mezo rilieuo all'arca di Sā Domenico, nella predella dello altare; lequali grādiſsima riputazione gli diedero. Perche cōtinuando fece alcune altre ſtoriette per la porta di San Petronio, a man ſiniſtra all'entrare di chieſa; con vna reſureſſione di CHRISTO lauorata di marmo. Ma quello, ch' a Bologneſi fu grato: & gli donò nome d'eccellente; fu vna opera di miſtura, d'uno ſtucco molto forte; nelquale fece la morte di Noſtra donna, con gli Apoſtoli, in figure tonde; & col Giudeo, che laſcia appiccate le mani al cataletto della Madonna: laquale opera ſi vede nello Spedal della morte, ſu la piazza di San Petronio, nella ſtanza di ſopra. Certamente in queſta opera Alfonſo talmente lauorò, con amore & con diligenza, che non manco fama & nome per queſta s'acquiſtò che per le medaglie s'aueſſe procacciato. Di queſto medeſimo ſtucco ſi veggono ancora di ſuo alcune coſe a Caſtel Bologneſe, & alcune a Ceſena nella compagnia di San Giouanni. Sono in Bologna molte altre coſe ſue, ſmarrite in piu perſone, per eſſerſi egli dilettato, far coſe di cera di ſtucco & di terra, piu che di marmo. Atteſo che Alfonſo vſcito fuora d'una certa ſua età, ſendo aſſai bello di perſona, & d'aſpetto Giouiale, eſercitò l'arte piu per delicatezza, che per iſcarpellar ſaſsi. Et ſoleua ſi adornare la perſona ſua d'ornamenti d'oro & d'altre fraſcherie, che piu toſto aueua l'animo inchinato alla corte, ch' alle fatiche della ſcultura. Conciofiache inuaghito di ſe medeſimo, vſò termini, poco conuenienti a virtuoſo & artefice: ſi come a certe nozze, che faceua vn cōte vna ſera trouandoſi Alfonſo, & auendo fatto all'amore con vna grandiſsima gentil donna; fu per auentura da lei leuato al ballo della torcia: perilche aggirādoſi egli, & vin-

to da smania d'Amore, guardò con occhi pieni di dolcezza verso la sua donna sospirando, & disse in voce tutto tremante, s'Amor non è, che dunque è quel ch'io sento? Laonde volendoli quella donna che accortissima era, mostrar l'error suo, gli rispose; è sara qualche pidocchio. Onde di questo motto s'empie tutta Bologna, & egli sempre ne rimase scornato. Et veramente se Alfonso alle fatiche dell'arte, & non alle vanita del mondo, auesse dato opera: auerebbe senza dubbio fatto cose di infinita marauiglia. Perche se cio faceua, nò esercitando, molto meglio fatte l'aurebbe s'essercitato si fosse. Venne in questo tempo l'Imperator Carlo V. a Bologna; perche Tiziano da Cador, pittore eccellentissimo venne a ritrarre sua Maestà; onde ebbe Alfonso anch'egli via d'entrare per mezo di Tiziano: & di rilieuo cominciò vn'ritratto quanto il viuo di quegli stucchi. Et tanto cò grazia espresse la effigie di quello: che oltre il nome, che in quella cosa acquistò: de' mille scudi, che l'Imperatore donò a Tiziano, esso n'ebbe in sua parte cinquecento. La quale riputazione & opera lo fece molto grato al Cardinale Ippolito de'Medici: il quale con ogni instanza lo condusse a Roma: & qui ui dimorando ebbe tutti i fauori, che e' volse, da quel signore; il quale aueua allora in casa sua, infinità di pittori, & scultori, & d'altri virtuosi. La onde egli in grandissima aspettazione era tenuto. Fece di marmo & ritrasse da vna testa antica Vitellio Imperatore: & la condusse perfettamente. La qual cosa gli confermò il nome: & gli accrebbe grado con quel signore, & insieme con tutta Roma. Fece ancora vna testa di marmo bellissima: nella quale di naturale ritrasse Papa Clemente VII. & grandissimi doni per quella riceuete, & ancora vn Giuliano de'Medici padre del Cardinale, che non fu finita. Le quali furono vendute a Ro-

ma: & da me comperate a requisizione del Magnifico Ottauiano de'Medici có altre pitture: & oggi dal Duca COSIMO de Medici sono poste nella villa di Castello sopra a certe porte. Venne in quel tempo la morte di Papa Clemente, & fu necessario far la sepoltura di Leone & la sua: per ilche Alfonso ebbe a far tal lauoro dal Cardinale de' Medici. Onde furono fatti alcuni schizzi de l'ordine da Michele Agnolo Buonarroti, & Alfonso fece vn modello sopra quelli con figure di cera, che fu tenuto cosa bellissima: & preso danari andò a Carrara per cauar marmi. Ma non andò molto, che il Cardinale partito di Roma per andare in Africa, morì ad Itri. Onde Alfonso rimaso in tale opra intricato, fu da que' Cardinali, che erano commissarii di tale opera ributtato, i quali furono Saluiati, Ridolfi, Pucci, Cibò, & Gaddi; talche per il fauore di Madonna Lucrezia de' Saluiati, fu ordinato, che BACCIO BANDINELLI scultor Fiorentino facesse tale opra, per auerne egli fino in vita di Clemente fatto i modelli. Per laqualcosa Alfonso mezo fuor di se, posta giu l'alterezza si dispose ritornarsene a Bologna. Onde da Roma partito, & in Fiorenza arriuato, fece riuerenza al Duca Alessandro, & gli donò vna bellissima testa di marmo, che auea fatto per il Cardinale, laquale è oggi in guardarobba del Duca COSIMO. Et prese assunto di ritrarre il Duca, ilquale era allora in vno vmore, che si fece ritrarre a orefici Fiorentini & forestieri ancora. Fra i quali lo ritrasse DOMENICO DI POLO intagliator di ruote, FRANCESCO DI GIROLAMO da Prato in medaglie, & BENVENVTO per le monete, cosi di pittura GIORGIO VASARI Aretino, & IACOPO DA PVNTORMO, che fece vn' ritratto certo bellissimo. Di rilieuo lo fece il DANESE DA CARRARA, & altri infiniti. Ma quello, che auázò tutti, fu Al-

fonfo: perche gli fu dato comodità, poi che e' voleua andare à Bologna, che egli ne faceſſe vno di marmo, come il modello. Perciò rimunerò il Duca Aleſſandro Alfonſo, & egli à Bologna ſe ne tornò. Doue, eſſendo gia per la morte del cardinale poco contento, & per la perdita della ſepoltura molto doléte: gli venne vn male di rogna peſtifera & incurabile, che à poco à poco l'andò cóſumando; fin che egli condottoſi gia à 49 anni di ſua età paſſò di queſta vita: continuamente dolendoſi, con dire, che la felicità di ſi alto ſignore, con cui la fortuna l'aueua poſto, auerebbe potuto chiudergli gli occhi in quel tempo, inanzi che di ſe vedeſſe di ſi miſerabil fine. Morì Alfonſo l'anno MDXXXVI.

MICHELE AGNO LO SANESE.

Ncora che molti perduti in aiutare altrui, conſumino il tempo, & da loro poche opera ſi piglino, o conducano a fine, non per queſto quando ſi conoſce l'animo pieno di virtù ſi toglie nulla alla bontà loro, ne ſi ſcema del lor valore, ſi che e' non ſiano eccellenti & chiari in quelle arti che elli hanno fare. Perche il Cielo che ha ordinato che e' venghin' tali; ha ordinato ancora il tempo & il luogo, doue & quando debbino moſtrarſi. Per queſta cagione Michele Agnolo Saneſe aſſai tempo che lauorò, lo conſumò in Schiauonia, con altri maeſtri nella ſcultura, & alla fine venuto a Roma per alcun tempo vi fece il medeſimo. Auuenne che Baldaſſarre Perucci pittor Sa

nese era domestico del Cardinale Hincfort, creato da Papa Adriano, ilquale nella morte di quel Pontefice, volendogli mostrare alcuna gratitudine dell'amore che sempre gli portò della dignità da lui auuta, gli fece fare in Santa Maria de Anima, chiesa de Tedeschi in Roma, vna sepoltura di marmo. Perilche a Baldassarre, come piu valente, fu data la cura del disegno per l'architettura di detta opera che di marmo douea farsi. Ilquale come amico di Michele Agnolo, gli mise animo, che pigliasse tal cosa. La onde Michele Agnolo inanimito prese il lauoro; & cótinuando tra le fatiche sue, & i disegni di Baldassarre, & lo aiuto di molti, felicemente lo condusse. Lauorò molte cose, che in tale opera sono, il TRIBOLO FIORENTINO all'ora giouane; lequali fra tutte furono stimate le migliori. Et perche Michele Agnolo con sottilissima diligenza lauorò minutamente tale opera, è tenuta per cio de le figure, che piccole sono, lauoro molto lodato. Auuenga che vi sono fra l'altre cose bellissime pietre mischie, con grandissima pulitezza lustrate: & le commettiture di tale opera con sommo amore & accuratezza murate. La onde fu primieramente dal Cardinale alle fatiche sue donato giusto & onorato premio, & obligo infinito gli portò mentre visse: atteso che questa sepoltura non ha dato minor fama alla gratitudine del Cardinale, che alle fatiche di Michele Agnolo si facesse nome in vita & dopo la morte. Fu posto in opera tal cosa poco dopo la morte di Adriano. Ne dopo molto tempo passò Michele Agnolo di questa all'altra vita d'età d'anni cinquanta in circa.

GIROLAMO SAN-TACROCE NAPOLITANO.

Nfelicità grandissima è pur quella de gli ingegni diuini, che mentre piu valorosamente operando s'affaticano, importuna morte tronca in erba il filo della vita loro, senza che il mondo possa finire di vedere i frutti maturi della diuinità, che il cielo ha donato loro, nell'opere che hanno fatto, lequali come che poche siano, fanno del petto de gli huomini vscire infiniti sospiri, quando tanta perfezzione in esse veggiamo: pésando pure che se hauessero fatto il giudicio fermo, & la scienza piu con pratica, & con studio essercitata, & facendo questo in eta giouenile molto; piu fatto aurebbono anchora, se fossero uissuti: come nel gioua ne Girolamo santa croce veggiamo per l'opere sue di scultura in Napoli: lequali furono con quella amoreuolezza condotte, & finite, che si puo desiderare di vedere in vn giouane, che voglia di gran lunga auanzar gli altri, che vecchi inanzi à lui di grido, & di fama habbiano tenuto il principato, in vna citta molti anni. Come ne fa vero testimonio di san Giouanni carbonaro di Napoli, la capella del Marchese di Vico: laquale è vn tempio tondo, partito in colonne, & nicchie: & dentroui sepolture con intagli, molto con diligenza lauorati. Euui di mano d'vno Spagnolo la tauola di marmo, di mezo rilieuo, quãdo i Magi offeriscono à CHRISTO. E Girolamo vi fece di tondo rilieuo in vna nicchia, un san Giouanni, nelquale egli mostrò per la con

correnza, non esser minore, & di animo piu sicuro, & in tale opera tanto con amore operò, che salito in alto crebbe molto di grido. Di maniera che in Napoli essendo tenuto per iscultore marauiglioso, & di tutti il migliore GIOVANNI da Nola: che gia vecchio infinitissime opere aueua lauorate per Napoli: atteso che quella citta molto costuma, fare di marmi lauorati le cappelle & gli ornamenti di esse; prese Girolamo per concorrenza di esso Giouanni a fare vna cappella in monte Oliueto di Napoli, détro la porta della chiesa, a man mãca entrando in chiesa; e vn'altra ne fece da l'altra banda Giouanni da Nola, de'l medesimo componimento che era quella. Quiui fece Girolamo vna Nostra donna quanto il viuo, tutta tonda, che è tenuta bellissima figura; & quella con infinita diligenza ne'panni, mani & straforamenti di spiccare il marmo, condusse a perfezzione tanto che veramente meritò pregio di auer passato tutti coloro, che di Napoli adoperaron ferri per lauorar di marmi. Feceui ancora vn San Giouanni, & vn San Pietro, figure molto bene intese: & con mirabil maniera lauorate, & pulitissimamente finite; Et similmente alcuni fanciulli, che sopra vi sono. La quale opera fu cagione di leuarlo al cielo con la fama, meritamente donatagli da gli artefici, & da tutti i Signori Neapolitani. Fece oltra'cio nella chiesa di cappella due statue grandi di tutto rilieuo bellissime; poi comincio vna statua di Carlo Quinto Imperatore, nel suo ritorno da Tunisi; & quella abbozzata & subbiata in alcuni luoghi rimase gradinata. Ma la iniqua fortuna come inuidiosa della gloria di Girolamo, per mano della morte fece le sue vendette contra tanta virtù: senza auere risguardo alcuno, ch'egli vissuto non fosse al mondo piu che XXXV. anni. Perche a ognuno che lo conobbe, dolse la morte di lui; aspettandosi, che

si come

sì come egli aueua vinto i suoi compatrioti, così anco
ra auesse a superare ogni altro artefice del mondo. Et
tanto piu fu da dolere la morte di Girolamo; quanto
egli era piu di modestia, d'umanità, di gentilezza, &
d'ingegno, con istraordinario influsso dal cielo & dal-
la natura dotato. I quali ornamenti poterono tanto
in lui: che coloro, che di lui ragionano; con tale affet
to lo porgono: che sempre di lingua in lingua sara
con le poche sue opere, che si veggono, & con tali
affetti ricordato: che e'potra morto tenersi beatissi-
mo come viuo fu stimato singulare. Le vltime sue
sculture furono fatte l'anno MDXXXVII. insieme
con la morte di lui: che fu in Napoli con onoratissi
me essequie sepolto. Et co'l tempo fu'per lui fatto
questo Epitaffio.

 L'empia Morte schernita
 Da'l Santa Croce in le sue statue eterne;
 Per non farle piu eterne
 Tolse in un punto a loro & lui la uita

DOSSO ET BA-
TISTA FERRARE-
SI PITTORI

Enche il Cielo desse forma alla Pittura nelle linee: & la facesse conoscere per Poesia muta: Non restò egli però per tempo alcuno, di congiugnere insieme la pittura & la poesia. A ciò che se l'vna stesse muta: l'altra ragionasse: & il pennello con l'artifizio & co'gesti marauigliosi mostrasse quello che gli dettasse la penna: & formasse nella pittura le inuenzioni che se le conuengono. Et per questo insieme co'l dono che a Ferrara fecero i Fati de la Natiuità del Diuino M. Lodouico Ariosto, accompagnando la penna al pennello: volsero che e' nascesse ancora il Dosso pittore Ferrarese: il quale se bene non fu si raro tra i pittori: come lo Ariosto tra'poeti: fece pure molte cose nella arte, che da molti sono celebrate: & in Ferrara massimamente. La onde meritò che il Poeta amico & domestico suo, facesse di lui memoria onorata, ne' chiarissimi scritti suoi. Di maniera che al nome del Dosso, diede piu nome la penna di M. Lodouico, vniuersalmente: che non aueuano fatto i pennelli, & i colori; che Dosso consumò in tutta sua vita. Ventura & grazia infinita di quegli, che sono da si grandi huomini nominati. Perche il valore delle dotte penne loro, sforza infiniti a dar credenza alle lode di quelli, ancora che perfettamente non le meritino. Era il Dosso Ferrarese pittor molto amato dal Duca Alfon-

so di Ferrara, prima per le sue qualità nell'arte della pittura, & poi per le sue piaceuolezze, che molto al Duca dilettauano. Ebbe in Lombardia titolo da tutti i pittori di fare i paesi meglio che alcuno altro; che di quella pratica operasse, o in muro, o in olio, o a guazzo: massimamente da poi che la maniera Tedesca s'è veduta. Fece in Ferrara nella chiesa Catedrale vna tauola, con figure a olio, tenuta assai bella, & lauorò al Duca nel palazzo infinite stanze insieme con vn suo fratello detto BATISTA, i quali sempre furono nimici l'vno dello altro, ancora che lauorassero insieme. Eglino fecero di chiaro & scuro il cortile del Duca di Ferrara, con le storie di Ercole; & dipinsero vna infinità d'ignudi per quelle mura. Et similmente per tutta quella città lauorarono: e in muro, & in tauola molte cose dipinsero. Fecero in Modona nel Duomo di loro mano vna tauola: & si condussero a Trento per il Cardinale a lauorare il palazzo suo in compagnia d'altri pittori, & quiui fecero molte cose di lor mano. Furono appresso condotti a Pesero per il Duca Francesco Maria, & particularmente di GIROLAMO Genga: del quale, auendone al presente la occasione, mi pare mio debito, fare quella menzione, che alle sue rare virtù si conuiene. Fu adunque costui da Vrbino, molto amico del graziosissimo Raffaello, & aiutato molto da lui, mentre che esso Girolamo fece a Roma in via Giulia, alla compagnia de'Sanesi, la tauola della Resurressione di CHRISTO, opera certo, molto lodata. Lauorò di poi a Cesena & vi fece vna tauola giudicata cosa bellissima; & altre ancora, per tutta Romagna. Seguitò nello Esilio Francesco Maria Duca d'Vrbino: dal quale poi tornato in istato fu adoperato per architettore in molte cose del suo dominio. Et particularmente al Poggio detto la Imperiale, sopra Pesero, do-

ue egli fece fare belliſsime fabbriche: Le quali co'diſegni & ordini ſuoi, furono dipinte da RAFFAELLO, dal borgo, da FRANCESCO da Furli, da CAMILLO Mantouano, & da altri pittori come i DOSSI da Ferrara, & in vltimo da BRONZINO Fiorentino. Le quali opere furono cagione, che dopo la morte del predetto Ducà, il ſuo figliuolo Guidobaldo, faceſsi fare, per ordine pure di Girolamo Genga, la ſepoltura di marmo che e uolle fare a ſuo Padre, da BARTOLOMEO Ammannati da Settignano: Le ſculture del quale ſono oggi coperte in Fiorenza nella Nunziata a la cappella di San Niccolò, in vna ſepoltura di marmo. Il medeſimo Genga conduſſe ad Vrbino BATISTA Veniziano, il quale per il Duca Guidobaldo, fece in freſco la volta della Cappella maggiore del Duomo. Ma eſſendo viui ciaſcuno di queſti, & lauorando felicemente, non mi accade piu ragionarne: & pero ritornando a'Doſsi, dico che e'conduſſero a fine vna delle dette ſtanze della Imperiale: la quale fu poi gittata in terra, per non piacere al Duca, & rifatta da gli altri maeſtri, che erano quiui. A l'ultimo fecero in Faenza nel duomo al Caualiere de'Buoſi, vna belliſsima tauola d'vn' CHRISTO che diſputa nel tempio: Nella quale veramente vinſero ſe ſteſsi, per la maniera nuoua che vſarono in quella. Finalmente diuenuto Doſſo gia vecchio, & non molto lauorando, ebbe continuo dal Duca Alfonſo emolumento, & prouuiſione; benche egli per vn male, che gli venne indebilito, in breue tempo paſsò di queſta vita. Rimaſe Batiſta ſuo fratello che viue ancora: il quale molte coſe fece dopò la morte di Doſſo; mantenendoſi in buono ſtato. Fu ſepellito Doſſo, in Ferrara patria ſua. Et la principaliſsima laude ſua, fu il dipignere bene i paeſi.

Fu in queſti tempi medeſimi il BERNAZZANO Mi

lanese eccellentissimo per fare paesi & erbe & animali così terrestri, come volatili & aquatici; non diede molto opera alle figure:& come quello che si trouaua imperfetto fece compagnia con CESARE da Sesto, che le faceua molto bene, & di buona maniera. Dicesi che il Bernazzano fece in vn'cortile a fresco certi paesi molto belli, & tanto bene imitati, che essendoui dipinto vn'Fragoleto, pieno di fragole & mature, & acerbe, & fiorite; alcuni Pauoni ingannati dalla falsa apparenzia di quelle, tanto spesso tornarono a beccar le, che bucarono la calcina dello intonaco.

GIOVANNI ANTONIO LICINO DA PORDENONE PITTORE.

Ertamente la concorrenzia ne'nostri Artefici, è vno alimento che gli mantiene; Et nel vero se è non si pigliasse per obietto di abbattere ogni studioso il suo concorrente: credo certo che ifini nostri sarebbono molto debili nella frequenzia delle continue fatiche. Concio sia cosa che veggiamo quegli che di cio si dilettano, rendere le cose, che fanno per proua, piene d'onorate fatiche,& colme di terribilissimi capricci: onde ne segue nell'arte la perfezzione nelle pitture: & ne gli artefici vna continua tema di biasmo, che si spera, quando ciò non si fa; la quale dimi-

nuisce di fama quei che più la cercano, come di continuo mentre che visse, cercò Giouanni Antonio da Pordenone di Friuli: che ebbe in Vinegia grandissima concorrenza con Tiziano da Cador. Il quale per auere da natura vno instinto di diuinità, nelle sue pitture: & con bellissima maniera di disegno, & piu di colorito lauorate; non potè mai Giouanni Antonio, superare la dilicatezza & la bontà, che nell'opere di Tiziano si vede. Et ancora che la terribilità & vn certo furore molto da pittor nuouo, & strauagante fosse nelle azzioni del Pordenone; non si toglie pero ch'egli non fosse in grado d'eccellenza nella pittura egregio & spedito maestro. Dicono alcuni che nel Friuli suo paese, per vna peste essendo giouane Giouanni Antonio, si diede in contado a dipignere a fresco: & di quella arte venne sì pratico, che in quei luoghi gli fu dato nome, di maestro molto valente & espedito. Perilche lauorando egli alcune cose per Lombardia peruenne a Mantoua: & poco vi dimorò, che a Messer Paris Gentil'huomo Mantouano lasciò da sè colorita in fresco vna facciata di muro, con vna grazia marauigliosa: nella quale sono storie di Venere, Gioue, Marte: & altre Poesie. Nellequali si vide vn principio di douere peruenire a segno di grandezza. Et fra le altre inuenzioni, che di bellezza in tale opera mostròuì fece a somo sotto la cornice vn fregio di lettere antiche: l'altezza delle quali è vn braccio & mezo, & fra esse vn numero di fanciulli, che vi passano per entro, chi le caualca, & chi vi è sopra a sedere, & ritto, legandole in varie attitudini ch'intorno gli fanno bellissimo ornamento, laquale opera gli acquistò in quella città nome & fama grandissima. Fu condotto in Piacenza, & da que' gentilhuomini onoratamente raccolto, fece per essi infiniti lauori; & particularmente nella chiesa di San-

tá Maria di Campagna: oue dipinſe tutta la tribuna, dellaquale vna, parte ne rimaſe imperfetta, per la ſua partita, & poi fu diligentemente finita da Maeſtro BERNARDO da Vercelli. Fece ancora in detta chieſa a freſco due cappelle, vna di Santa Caterina, con iſtorie ſue, l'altra della natiuità di CHRISTO, & della ſolenne adorazione de i Magi coſa molto eccelléte & lodata da tutti. Dipinſe poi nel belliſimo giardino di M. Barnaba del Pozzo dottore, alcuni quadri di poeſia. Poi lauorò ſimilmente pur nella chieſa di Campagna, la tauola dell'altare di Santo Agoſtino, entrando in chieſa a man ſiniſtra. Lequali opre di lode degne infinitiſsimamente ornarono quella città: & egli di premii grandi & di ſtraordinarie accoglienze ne fu remunerato. Et per meglio rimeritarlo volſero que' gentili huomini darli moglie; per poterlo di continuo onorare, & dello'opre ſue quella citta abbellire. Andò in Vinegia, doue prima qualche operetta aueua fatta, come a San Gieremia ſul canal grande vna facciata, & nella Madonna dello orto vna tauola a olio, nellaquale ſono molte figure: Ma particularméte in vn San Gio. Batiſta ſi ſforzo di moſtrare, quanto valeſſe. Fece ancora ſu'l canale grande alla caſa di certi gentilhuomini molte ſtorie a freſco, doue ſi vede vn Curzio a caualló in iſcorto, che pare tutto tondo & di rilieuo: ſimilmente vn Mercurio in aria, che vola oltre all'altre ingegnoſe & belle particularità, che gira per ogni lato. Laquale opere fu di tanto grido & di tanta fama in quella città, che tirò a ſe gli animi di tutta Vinegia, lodandolo, & magnificandolo ſopra ogni altro pittore che in quella mai lauoraſſe. Onde per tal cagione da i ſopraſtanti di San Rocco gli fu data a dipignere a freſco la cappella di quella chieſa, con tutta la tribuna. Et nel vero, che di fierezza, di pratica, di viuacità, &

di terribilità, non hò mai visto meglio, che le cose da lui dipinte: Ne fu mai chi nel muro con tanta prestezza lauorasse. Fece in questa opera vno D I O padre nella tribuna, & vna infinità di fanciulli, che da esso si partono, có molte belle, & variate attitudini. Perilche gli fu fatto dipignere il tabernacolo di legno, doue si có seruano le argenterie; nelquale fece vn San Martino a cauallo con molti poueri, che porgono voti sotto vna prospettiua, che n'acquisto grandissime lode, & accreebbe maggior nome al grado, che prima teneua. Onde tal cosa fu cagione che M. Iacopo Soranzo gli diuenisse amico, & protettore: onde a concorrenza di Tiziano gli allogarono la sala de' Pregati; nellaquale fece molti quadri di figure, che scortano al di sotto in su, che bellissime sono tenute, & similmente vn fregio di mostri marini lauorati a olio intorno a detta sala; che a quello Illustrissimo Senato lo renderono molto caro: & percio mentre che visse dalla liberalità loro gli fu data onorata prouisione. Cercaua egli gareggiādo sempre mettere opere, doue Tiziano aueua messo le sue: perche auendo Tiziano fatto in San Giouanni di Rialto, vn San Giouanni Elemosinario, che a poueri dona danari, pose Giouann'Antonio a vno altare, vn quadro d'vn Sàn Sebastiano & San Rocco, & altri Santi, che fu cosa bella, ma non però tale quale è l'opera di Tiziano: benche da infiniti, piu per malignità, che per lo verità fusse piu lodata l'opera di Gio. Antonio. Fece ancora nel chiostro di Santo Stefano, in fresco molte storie, vna del Testamento vecchio, & vna del nuouo; tramezzate da diuerse virtù; nellequali mostrò scorti terribili di figure; ne i quali sempre ebbe grandissima opinione; & in ogni suo componimento cercò ognora cose, che fossero difficilissime & quelle empì, & adornò meglio che nissun'altro pittore. Aue-
ua il

ua il Principe d'Oriá in Genoua, fatto vn palazzo su la marina: & a Perin del Vaga pittor celebratissimo fatto far sale camere, & anticamere, a olio, & a fresco, che per la richezza, & per la bellezza delle pitture sono marauigliosissime. Et perche in quel tempo Perino non frequentaua molto il lauoro: accio che per isprone & per concorrenza facesse, quel che non faceua per se medesimo, fece venire il Pordenone; Il quale cominciò vna sala, doue lauorò vn fregio di fanciulli con la sua solita maniera, i quali votano vna barca piena di cose maritime, & per tutta la stanza girando fanno bellissime attitudini. Fece ancora vna storia grande quando Iasone chiede licenzia al padre, per andare per il vello dell'oro. Ma il Principe, vedendo il cambio, che faceua da l'opera di Perino a quella del Pordenone, licenziatolo, fece venire in suo loco DOMENICO Beccafumi Sanese, eccellente & piu raro maestro di lui. Ilquale per seruire tanto Principe non curò d'abbandonare Siena sua patria: doue sono tante opere marauigliose di lui. Et in tal loco fece vna storia sola e non piu perche Perino condusse ogni cosa ad vltimo fine. A Giouanni Antonio ritornato a Vinegia fu fatto intendere, come Ercole Duca di Ferrara aueua condotto di Alamagna vn numero infinito di maestri: & a quegli fatto cominciare a far panni di seta & d'oro & di filaticci, & di lana, secondo l'uso & l'animo suo che far voleua. Perilche non auendo in Ferrara ottimi disegnatori di figure (che benche vi fosse GIROLAMO da Ferrara, era piu atto a'ritratti, & a cose appartate, che a storie terribili: doue bisognasse la forza dell'arte, & del disegno) fu scritto con grandissima instanza a Giouanni Antonio, che venisse a seruire quel Signore: ond'egli non meno desideroso d'acquistare fama, che facultà, partì da Vinegia; &

hh

nel suo giungere à Ferrara dal Duca fu riceuuto con molte carezze. Ma poco dopo la sua venuta assalito da grauissimo affanno di petto, si pose nel letto per mezo morto: doue aggrauando poi del cótinuo, in tre giorni o poco piu, senza poteruisi rimediare, d'anni LVI finì il corso della sua vita. Parue ciò cosa strana al Duca, & similmente à gli amici di lui. Et non mancò chi per molti mesi credesse, lui di veleno esser morto. Fu sepolto il corpo di Giouan Antonio: & della morte sua molto ne increbbe à molti, & in Vinegia specialmente. Percioche Giouan Antonio aueua prontezza nel dire, era amico, & compagno di molti, piaceuagli la musica, & ancor aueua dato opra alle littere latine. Rimase suo creato POMPONIO DA SAN VITO del Frioli, ilquale ha lauorato in Vinegia & lauora tuttauia. Furono le opere del Pordenone lauorate nel tempo del serenissimo Andrea Gritti, & morissi egli nel MDXL. Costui si mostrò nella pittura sì valoroso, che le sue figure appariscon tonde, & spiccate dal muro. La onde per auere egli dato forza, terribilità & rilieuo nel dipignere, si mette fra quelli che hanno fatto augumento alla arte, & benefizio allo vniuersale.

IL ROSSO PITTOR FIORENTINO.

Li huomini pregiati, ch'alle virtu si danno, & quelle con tutte le forze loro abracciano, sono pur qualche volta, quando manco cio si aspettaua, esaltati & onorati eccessiuamente nel cospetto di tutto il mondo; co me apertamente si può vedere nelle fatiche, che il Rosso pittor Fiorentino pose nell'arte della pittura. le quali se in Roma & in Fiorenza, non furono da quei, che lo poteuano remunerare, sodisfat te, trouò egli pure in Francia, chi per quelle, & per esso lo riconobbe. di sorte che la gloria di lui pote spegnere la sete in ogni grado di ambizione, che possa il petto di qual si voglia artefice occupare. Ne poteua egli in quello essere, conseguire degnità, onore, o gra do maggiore: Poi che sopra vn'altro del suo mestiero, da si gran Re come è quello di Francia, fu ben visto, & pregiato molto. Et nel vero i meriti di esso erano tali: che se la fortuna gli auesse procacciato manco: ella gli aurebbe fatto torto grandissimo. Concio sia che il Rosso era oltra la virtù dotato di bellissima presenza; il modo del parlar suo, era molto garbato, & graue: era bonissimo musico: & aueua ottimi termini di Filo sofia, e quel che importaua piu che tutte l'altre sue bo nissime qualità, fu che egli del continuo nelle compo sizioni delle figure sue era molto poetico, & nel disegno fiero & fondato; con leggiadra maniera; & terri bilità di cose strauaganti: e vn bellissimo compositore

hh ii

di figure. Nella architettura fu garbatissimo, & strãordinario; Et sempre per pouero ch'egli fosse, fu ricco d'animo, & di grandezza. Perilche coloro, che nelle fatiche della pittura, terranno l'ordine che'l Rosso tenne: saranno di continuo celebrati, come son l'opre sue. Le quali di brauura non hanno pari: & senza fatiche di stento, son fatte: leuato via da quelle vn certo tisicume, & tedio, che infiniti patiscono per fare le loro cose, di niente parere qualche cosa. Disegnò il Rosso nella sua giouanezza al cartone di Michele Agnolo, & con pochi maestri volle stare alla arte, auendo egli vna certa sua opinione contraria alle maniere di quegli; come si vede fuor della porta a San Pier Gattolini di Fiorenza, a Marigniolle vn tabernacolo lauorato a fresco con vn' CHRISTO morto; doue cominciò a mostrare, quanto egli desiderasse la maniera gagliarda, & di grandezza piu de gli altri leggiadra, e marauigliosa. Lauorò sopra la porta di San Sebastiano de' Serui, l'arme de'Pucci con due figure, che in quel tempo fece marauigliare gli artefici, aspettando di lui quello che riuscì. Onde gli crebbe l'animo talmente, che auendo egli a maestro Iacopo frate de'Serui, che attendeua alle poesie, fatto vn quadro d'vna Nostra donna, con la testa di San Giouanni Euangelista meza figura; per sua so da lui fece nel cortile de'detti Serui allato alla storia della Visitazione, che lauorò IACOPO da Puntormo, l'assunzione di Nostra donna, nella quale fece vn cielo d'Angeli tutti fanciulli ignudi, che ballano intorno alla Nostra donna accerchiati, che scortano con bellissimo andare di contorni, & cõ graziosissimo garbo, girati per quella aria, di maniera che se il colorito fatto da lui fosse con quella maturita di arte, con ch'egli poi crebbe co'l tempo, aurebbe, come di grandezza & di buon disegno paragonò l'altre storie, di gran lunga an

cora trapaſſatele. Feceui gli Apoſtoli carichi molto di panni, & troppo di douizia di eſsi pieni:ma le attitudini & alcune teſte ſono piu che belliſsime fecegli fare lo ſpedalingo di Santa Maria Nuoua vna tauola, laquale vedēdola abbozzata, gli paruero, come colui ch'era poco intēdente di queſta arte, tutti quei Sāti diauoli auēdo il Roſſo vn coſtume nelle ſue bozze a olio, fare certe arie crudeli & diſperate; & nel finirle poi addolciua l'aria, & riduceuale al buono. Perche ſe li fuggì di caſa, & non volſe la tauola, dicendo, che lo aueua giuntato. Dipinſe medeſimamente ſopra vn'altra porta, l'arme di Papa Leone con due fanciulli, oggi guaſta. Et per le caſe de' cittadini ſi veggono piu quadri, & molti ritratti. Fece per la venuta di Papa Leone a Fiorenza ſu'l canto di Biſcheri vno arco belliſsimo. Poi lauorò al Signor di Piombino vna tauola, con vn CHRISTO morto belliſsimo, & gli fece ancora vna cappelluccia, & ſimilmente a Volterra dipinſe vn belliſsimo depoſto di croce. Perche creſciuto in pregio & fama, fece in Santo Spirito di Fiorenza la tauola de Dei, laquale gia auenano allogato a Raffaello da Vrbino, che la laſciò per le cure dell'opera, ch'haueua preſo a Roma. Laquale il Roſſo lauorò con belliſsima grazia, & diſegno & viuacità di colori. Ne penſi alcuno che neſſuna opera abbia piu forza, o moſtra piu bella di lontano, di quella: laquale per la brauura nelle figure, & per l'aſtrattezza delle attitudini, non piu vſata per gli altri, fu tenuta coſa ſtrauagante; ne gli fu molto lodata. Ma poi a poco a poco hanno conoſciuto i popoli la bontà di queſta, et gli hanno dato lode mirabili. Fece in San Lorenzo la tauola di Carlo Ginori dello ſponſalizio di Noſtra dōna, tenuto coſa belliſsima. E in vero che in quella ſua facilita del fare non è mai ſtato chi di pratica o di deſtreſſa l'habbi potuto vincere, ne a gran lunga accoh h iii

starseli. Era nel colorito sì dolce, & con tanta grazia cangiaua i panni; che il diletto, che per tale arte prese, lo fe sempre tenere lodatissimo, & mirabile: come chi guardera tale opera conoscere tutto questo ch'io scriuo esser verissimo. Fece ancora a Giouanni Bandini vn quadro di alcuni ignudi bellissimi, storia di Mose quando egli amazza lo Egizzio; nel quale erano cose lodatissime:& credo che in Francia fosse mandato. Similmente vn'altro ne fece a Giouanni Caualcanti, che andò in Inghilterra, quando Iacob piglia'l bere da quelle donne alla fonte; che fu tenuto diuino, atteso che vi erano ignudi, & femmine lauorate con somma grazia allequali egli di continuo si dilettò far pannicini sottili, acconciature di capo con trecce, & abbigliaménti per il dosso. Staua il Rosso quando questa opra faceua nel borgo de' Tintori, che risponde con le stanze ne gli orti de' frati di Santa Croce:& si pigliaua piacere d'un bertuccione, ilquale aueua spirto piu d'huomo, che di animale: per laqual cosa carissimo se lo teneua, & coma se medesimo l'amaua:& percio ch'egli aueua vno intelletto marauiglioso gli faceua fare di molti seruigi. Auuenne che questo animale s'innamorò di vn suo garzone, chiamato Batistino, ilquale era di bellissimo aspetto, & indouinaua tutto quel che dir voleua a i cenni, che'l suo Batistin gli faceua. Perilche sendo da la banda delle stanze di dietro, che nell'orto de frati rispondeuano, vna pergola del'guardiano piena di vue grossissime San Colombane; quei giouani mandauano giu il bertuccione per quella, che dalla finestra era lontana;& con la fune su tirauano lo animale, con le mani piene d'uue. Il Guardiano trouando scaricarsi la pergola,& non sapendo da chi, dubitando de topi, mise lo aguato a essa:& visto che il Bertuccione del Rosso giu scédeua, tutto s'accese d'ira:& presa vna

pertica per baſtonarlo, ſi recò verſo lui a due mani, in attitudine a gambe larghe. Il Bertuccione viſto che ſe ſaliuo ne toccherebbe, & ſe ſtaua fermo il medeſimo, cominciò ſalticchiando a ruinargli la pergola: & fatto animo di volerſi gettare adoſſo il frate, con ambedue le mani preſe l'ultime trauerſe, che cingeuano la pergola, & in vn tempo il frate mena la pertica, e'l Bertuccione ſcuote la pergola per la paura; di ſorte & con tal forza, che fece vſcire delle buche le pertiche & le canne: onde la pergola e'l Bertuccione ruinarono adoſſo il frate, ilquale gridando miſericordia, fu da Batiſtino & da gli altri tirata la fune, & il Bertuccion ſaluo rimeſſo in cammera. Diſcoſtatoſi il Guardiano & a vn ſuo terrazzo fattoſi, diſſe coſe fuor della meſſa; & con colora & malo animo ſe n'andò allo vffizio de gli Otto, magiſtrato in Fiorenza molto temuto. Quiui poſta la ſua querela, & mandato per il Roſſo, fu per motteggio condannato il Bertuccione a douere, vn contrapeſo tenere al culo, accioche non poteſſe ſaltare come prima ſoleua ſu per le pergole. Coſi il Roſſo fatto vn rullo, che giraua con vn ferro, quello gli teneua, accioche per caſa poteſſe andare, ma non ſaltare per le altrui, come prima faceua. Perche viſtoſi a tal ſupplicio condennato il Bertuccione: parue che s'indouinaſſe, il frate eſſere ſtato di cio cagione: onde ogni di s'eſſercitaua ſaltando di paſſo in paſſo, con le gambe, & tenēdo con le mani il contrapeſo, & coſi poſandoſi ſpeſſo, al ſuo diſegno peruenne. Perche ſendo vn di ſciolto per caſa ſaltò appoco appoco di tetto in tetto ſu l'ora che il Guardiano era a cantar il veſpro: & peruēne ſopra il tetto della camera ſua. Quiui laſciato andare il contrapeſo, vi fece per meza ora vn ſi amoreuole ballo che ne tegolo ne coppo vi reſtò; che non rompeſſe. Et tornatoſi in caſa, ſi ſentì fra tre di per vna pioggia

le querele del priore . Auendo il Rosso finito l'opere
sue,con Batistino e'l Bertuccione s'inuiò à Roma: &
essendo in grandissima aspettazione, l'opre sue infinita
mente erono desiderate, essendosi veduti alcuni dise-
gni fatti per lui,i quali erano tenuti marauigliosi,atte
so che il Rosso diuinissimamente, & con gran puli-
tezza disegnaua. Quiui fece nella Pace sopra le cose
di Raffaello vna opra,della quale non dipinse mai peg-
gio a suoi giorni: ne posso imaginare onde cio proce-
desse: se non ch' egli gonfio di vana gloria di se stesso,
niente stimaua le cose d'altri : perche gli auuenne che
cio poco apprezzando,la sua fu poi meno stimata. In
questo tépo fece al Vescouo Tornabuoni amico suo
vn quadro d'un CHRISTO morto,sostenuto da due
Angeli,che oggi è appresso Monsignor della Casa; il
quale fu vna bellissima impresa, Fece al BAVIERA
in disegni di stampe,tutti gli dei,intagliati poi da IA-
COPO Caraglio alcune, quando Saturno si muta in
cauallo;& quando Plutone rapisce Proserpina. Lauo-
rò vna bozza della decollazione di San Gio. Batista,
che oggi è in vna chiesiuola su la piazza de' Saluiati in
Roma. Successe in quel tempo il sacco di Roma; doue
il pouero Rosso fu fatto prigione de' Tedeschi, & mol
to male trattato. Percioche oltra lo spoliarlo de' vesti-
menti scalzo, & senza nulla in testa gli fecero portare
adosso pesi, & sgombrare quasi tutta la bottega d'vn
pizzicagnuolo. Perilche da quelli mal condotto,si con
dusse appena in Perugia, doue da DOMENICO di
Paris pittore fu molto accarezzato & riuestito;& egli
disegnò per lui vn cartone di vna tauola de' Magi, il
quale appresso lui si vede,cosa bellissima.Ne molto re
stò in tal luogo, intendendo ch'al Borgo era venuto
il Vescouo de Tornabuoni fuggito egli ancora dal sac
co;& si trasferi quiui. Era in quel tempo al Borgo

RAFFAELLO da Colle pittore creato di Giulio Romano, che nella sua patria aueua preso a fare per Santa Croce, compagnia di Battuti, vna tauola per poco prezzo: de laquale come amoreuole si spogliò, & la die de al Rosso: accioche in quella città rimanesse qualche reliquia di suo. Perilche la compagnia si risentì, Ma il Vescouo gli fece molte comodità. Mentre che il Rosso lauoraua questa tauola prese nome; & in quel luogo ne fu tenuto gran conto, & la tauola messa in opera in Santa Croce, nellaquale fece vn deposto di croce, ilquale è cosa molto rara & bella, per auere osseruato ne' colori vn certo che tenebroso, per lo eclisse che fu nella morte di CHRISTO; per essere stata lauorata con grandissima diligenza: Gli fu fatto in Città di Castello allogazione di vna tauola, laquale volendo lauorare, mentre che s'ingessaua le ruinò vn tetto adosso, che la infranse tutta. Vennegli vn mal di febbre si bestiale, che ne fu quasi per morire; perilche di Castello si fe portare al Borgo. Seguitando quel male con la quartana, si trasferì poi ala Pieue a Santo Stefano a pigliare aria; & vltimamente in Arezzo: doue fu tenuto in casa da BENEDETTO spadari. Stando egli a' suoi seruigi operò il mezo di Gio. Antonio, & Lappo li Aretino, & di quanti amici & parenti essi aueuano; accioche egli facesse alla Madonna delle Lagrime vna volta allogata gia a NICCOLO Soggi pittore. Et perche tal memoria si lasciasse in quella città, ghiele allogarono per prezzo di tre cento scudi d'oro. Onde il Rosso cominciò cartoni in vna stanza, che gli aueuano consegnata in vn luogo detto Murello; & quiui ne finì quattro. In vno fece i primi parenti, legati allo albero del peccato; & la Nostra donna, che caua loro il peccato di bocca, figurato per quel pomo, & sotto i piedi il serpente, & nella aria, volendo figurare ch'era

vestita del Sole et de la Luna, fece Febo et Diana ignudi. Nell'altra fece quando l'arca federis è portata da Mosè, figurata per la Nostra donna, che le virtù la cingono. In vn'altra il trono di Salomone, a cui i voti si porgono, somigliata pur per lei, significando quei che ricorrono a lei per ritrarne aiuto & grazia: con altre bizarrissime fantasie, che dal pellegrino, & bello ingegno di M. Giouan Pollastra canonico Aretino, & amico del Rosso furono trouate. Laquale opera egli così ordinando, non restaua pero per sua cortesia di far del continuo disegni a tutti coloro, che di Arezzo & di fuori, o per pitture o per fabbriche n'aueuano bisogno. Entrò malleuadore di questa opera Gio. Antonio Lappoli Aretino, & amico suo fidatissimo, che có ogni modo di seruitù gli vsò termini di amoreuolezza. Auuenne l'anno MDXXX. essendo l'assedio intorno a Fiorenza, & essendo gli Aretini per la poca prudéza di Papo de gli Altouiti rimasi in libertà, essi combatterono la cittadella, & la mandarono a terra. Et perche que' popoli mal volentieri vedeuano i Fiorentini, il Rosso non si volle fidar di essi, & se n'andò al Borgo San Sepolcro, lasciando i cartoni e i disegni dell'opera serrati in Cittadella: perche quelli che a Castello gli aueua allogato la tauola, volsero che la finisse: & per il male, che auea auuto a Castello, non volle ritornarui, & così al Borgo finì la tauola loro. Ne mai a essi volse dare allegrezza di poterla vedere: doue figurò vn popolo, e vn CHRISTO in aria, adorato da quattro figure, & quiui fece Mori, Zingani, & le piu strane cose del mondo: & dale figure in fuori, che di bontà son perfette, il cóponiméto attéde a ogni altra cosa, che all'animo di coloro, che gli chiesero tale pittura. In quel medesimo tempo che tal cosa faceua, disotterrò de' morti nel vescouado, oue staua, & fece vna bellissima

notomia. Et nel vero il Rosso era studiosissimo nell'arte, ne passaua mai giorno, che qualche ignudo non disegnasse di naturale. Gli era gia venuto capriccio volere finire la sua vita in Francia, & leuarsi da questa miseria & pouertà; perche lauorando gli huomini in Toscana, & ne paesi doue è sono nati, si mantengono sempre poueri. Ma per meglio comparire fra que' Barbari cercò farsi insegnare la lingua Latina, laquale imparò benissimo. Or auuenne vn giouedi santo, quando si dicono gli vffici la sera, che auendo egli vn giouanetto Aretino suo creato, che con vn moccolo acceso & con la pece Greca faceua alcune vampe di fuoco nelle tenebre ne fu sgridato da preti, & fattogli male, Peril che il Rosso, che sedeua, vedédo vn prete che lo batteua, si leuò in piede verso il prete. Ne sapédo alcuno chi si fosse, si mise la chiesa a romore: & cótra il Rosso trassero alcune spade ignude. Onde egli datosi a fuggire fu táto destro, che si ricouerò nelle stáze sue, senza che nessuno lo potesse giungere, tenendosi in cio vituperatissimo. Perlaqualcosa finita la tauola di Castello, non curò piu del lauoro d'Arezzo, ne del danno, che' faceua a Gio. Antonio, auendo egli auuto piu di centocinquanta ducati: ma si parti di notte, & faccendo la via di Pesaro, arriuò a Vinegia, doue da M. Pietro Aretino trattenuto, gli disegnò vna carta, che si stampa, quando Marte dorme con Venere, & gli Amori & le Grazie lo spogliano, & gli traggono la corazza. Cosi di quiui partito, arriuò in Fráncia a Parigi, doue con fauor grande della nazione fece al Re due quadri d'un Bacco, & d'una Venere, che sono posti in Fontanableò nella Galleria del Re, ch'à lui paruero miracolosi, & piu parue la presenza del Rosso, tal che lo giudicò (sentendo il suo procedere di parole) degno d'ogni beneficio, & lo constitui sopra gli ornamenti di tal

fabbriche, & gli donò vn canonicato della Santa cappella della Madonna di Parigi. Et cosi continuando i seruigi di tanto Re, fece stanze tutte di stucchi lauorate in quel luogo, con storie assai & ordini di camini, & porte fantastiche. Et nel vero il Rosso era in cio miracoloso. Perilche gli furono donati altri benefici, tal che egli aueua da la liberalità di quel Re mille scudi dentrata, & le prouisioni dell'opera, ch' erano grossissime. Fece ancora vn cartone per fare vna tauola alla Congregazione del capitolo, doue era canonico, & infinitissimi altri, de i quali non accade far memoria. Basta che egli non piu da pittore, ma da principe viuendo, teneua seruitori assai, & caualcature, & si trouaua fornito di bellissime tappezzerie, & d'argéti. Auuenne si come vuole l'inuidiosa fortuna, che nō lascia mai lungo tépo in alto grado, chi dalle felicità di essa è esaltato, che praticando seco Francesco di Pellegrino Fiorentino, ilquale della pittura si dilettaua, & amicissimo & suo domestico cōtinuo era, furono in questo tépo rubati alcune cétinaia di scudi al Rosso: ilquale nō auendo sospetto di altri che di Frácesco, lo fece pigliare dalla corte, & con esamine rigorose stringerlo molto. Ma colui che innocéte si trouaua, nō confessando altro che il vero, finalménte fu relassato & acceso di giusto sdegno, contra il Rosso fu sforzato a risentirsi de'l vituperosissimo carico, che da lui gli era stato apposto. Mosseli dunque vn piato di ingiuria: & lo strinse di tal maniera: che il Rosso non si potendo aiutare staua mesto, & doloroso parendogli di continuo auere vituperato & l'amico & il proprio onore. Et che se egli si disdiceua o teneua altri vituperosi ordini; si dichiaraua da se medesimo, per cattiuo huomo. La onde fatto deliberazione piu tosto da se stesso morire, che sopportare ingiurie per mano d'altrui: prese que-

sto modo. Vn giorno che il Re si trouaua a Fontana bleo, mandò egli vn contadino a Parigi per certo venenosisimo liquore: mostrando volerlo per far colori o vernici. Et era tanta la malignità di quello: che al Contadino stesso, il quale nello arrecarlo tenne sempre il dito grosso sopra la bocca della ampolla, diligentissimamente turata con la cera: fu niente di manco dalla mortifera virtù del liquore, consumato & quasi mangiato tutto quel dito. Et il Rosso che era sanissimo, preso questa cosa dopo mangiare in poche ore finì il corso della sua vita. Et guadagnosi questi Epitaffii

D. M.

ROSCIO FLORENTINO, PICTORI, TVM INVENTIONE AC DISPOSITIONE, TVM VARIA MORVM EXPRESSIONE TOTA ITALIA GALLIAQVE CELEBERRIMO.
QVI DVM POENAM TALIONIS EFFVGERE VELLET, VENENO LAQVEVM REPENDENS: TAM MAGNO ANIMO, QVAM FACINORE: IN GALLIA MISERRIME PERIIT.
VIRTVS ET DESPERATIO, FLORENTIAE HOC MONVMENTVM EREXERE.

L'ombra del Rosso è qui; la Francia hà l'ossa;
La fama il mondo copre; il Ciel risponde
A chi per le belle opre il chiama;donde
Non passa l'alma sua, la inferna fossa.

La qual nuoua sendo portata al Re, senza fine gli dispiacque: & de'l Rosso gli dolse molto. Et perche l'opera non patisse fece seguitare a FRANCESCO Primaticcio Bolognese, che gli aueua lauorato molte stanze: al quale come al Rosso, donò in quel tempo vna

abbazia. Succeſſe la infelice morte del Roſſo l'anno. MDXXXXI. il quale per auere arricchito l'arte nel diſegno, & moſtro a gli altri, che dopo lui ſon venuti quanto accompagni nella dote dell'arte vn vago & netto & bel diſegnatore: & quello che acquiſta preſſo vn principe l'eſſere vniuerſale, è cagione che gli ingegni moderni lo vanno ora in molte parti imitando: onde ſendo cagione di tanto benefizio merita lode per la fama nell'opere & per tale eſempio nell'arte.

GIOVANNI ANTONIO SOGLIANI PITTORE FIORENTINO.

Peſſe volte veggiamo nelle ſcienze delle lettere, & nelle arti ingegnoſe manuali, quelli che ſono maninconici, eſſere piu aſsidui a gli ſtudii, & con frequentazione d'vna certa pazienzia ſopportar meglio i peſi delle fatiche. Et rari ſono coloro che abbino tale vmore, che in tal profeſsione non rieſchino ancora eccellenti: come fece Giouanni Antonio Sogliani pittor Fiorentino; il quale, nel vederlo pareua il freddo & la maninconia del mondo. Et potè quello vmor talmente in lui, che da le coſe dell'arte in fuori, pochi altri penſieri ſi daua, eccetto che delle cure familiari, nellequali egli ſopportaua grandiſsima paſsione; quantunque aueſſe aſſai oneſto modo da ripararſi. Stette in ſua giouentù con Lorenzo di Credi all'arte della pittura: & con eſſo lui viſſe con tanta dili-

genzia osseruandolo sempre; che veramente diuenne bonissimo pittore: & mostrò in ogni sua azzione di essergli fidelissimo discepolo, come fece conoscere nelle sue prime pitture nella chiesa dell'osseruanza sù'l poggio di San Miniato. Nella quale fece vna tauola di ritratto, simile a quella che Lorenzo aueua fatta nelle monache di Santa Chiara, dentroui la Natiuità di CHRISTO, non mancò buona che quella di Lorenzo. Così in vn pilastro, che in chiesa di San Michele in orto si vede, per l'arte de vinattieri vn San Martino a olio, figurato da Vescouo, il quale gli diede nome di bonissimo maestro. Ebbe Giouanni Antonio di continuo in venerazione l'opere & la maniera di fra Bartolomeo di San Marco, & fortemente a esse cercò nel colorito d'accostarsi. Fece per madonna Alfosina moglie di Piero de Medici, vna tauola posta nella Chiesa di Camaldoli di Fiorenza, dentroui Santo Arcadio Crocifisso & altri martiri con le Croci in braccio, & due ginocchioni: Nella quale sono alcuni fanciulli che portano loro le palme, che di colorito sono bellissimi, & di grazia. Fece molti quadri per le case de' cittadini: & ancora dipinse a Taddeo Taddei vn crocifisso con due figure sù'l canto della casa loro a fresco in vn tabernacolo. Lauorò nel refettorio della Badia di Fiorenza vn Crocifisso, & altre figure a fresco: & dipinse in San Girolamo, San Francesco & Santa Lisabetta di quello ordine Regina di Vngheria. Fece alla compagnia del Ceppo vn segno da portare a processione, nel quale dipinse la visitazione di Nostra donna, & San Niccolò. Lauorò vna tauola a San Iacopo sopra Arno, dentroui la Trinità con infiniti Angeli & da basso Santa Maria Maddalena, & Santa Caterina con San Iacopo Apostolo: tutte di bonissimo colorito tirate, & con diligenzia, finite. Nel castello d'Anghiari fece a olio

vn cenacolo di CHRISTO, con XII. Apostoli, di grā dezza quanto il viuo: & insieme la lauazione de' piedi fatta loro da CHRISTO: la quale opera in quel paese è tenuta in gran venerazione. Lauorò alla Osseruanza ancora doue e fece l'altra tauola, due figure per farui la tauola poi, che fu San Giouanni, & Santo Antonio da Padoua. Auuenne che l'opera di Pisa destinò fare al choro alcuni quadri, che trattassero de le figure del Sacramento: doue Giouanni Antonio fece il sacrificio di Noe dopo il diluuio; che fu tenuto cosa lodata e bella. Similmente vi fece poi, quel di Caino, & quel di Abel. Ne seguitò in concorrenza DOMENICO Beccafumi da Siena, perche mirabilissimi piu di questi di disegno & d'inuenzione gli fece. Simile i quattro Euangelisti, con altri del SODDOMA da Vercelli & d'altri pittori men buoni. Fece ancora per la chiesa quattro tauole, doue mostrò diligenza & amore: per le quali in concorrenza ne fecero fare di miglioramento vna a Domenico Sanese sopradetto: & due ne condusse GIORGIO Vasari Aretino, ch'a principio dell'entrata delle quattro porte fece. Perch'egli nel conuento de frati di San Marco fece ancora in fresco vn cenacolo di frati, ch'è quando San Domenico si mette a tauola, & senza che vi sia pane, fatta l'orazione vengono due Angeli in terra: che ne portano loro. Et sopra vi fece vn Crocifisso con l'Arciuescouo Santo Antonino ginocchioni, & Santa Caterina Sanese di quello ordine, veramente pittura con molta diligenzia & con pulitezza lauorata: venendo questo da la pazienzia & dal'amore, che portò a tale arte. Fece ancora a Giouanni Serristori vna tauola della concezzione di Nostra donna: quando Agostino, Ambruogio, & Bernardo, disputano del peccato originale sopra il corpo del morto Adamo; doue figurò Angeli, & fanciulli

fanciulli con infiniti motti a proposito di quella: la quale imperfetta rimase nella morte di Giouanni; & egli all'ultimo della sua vita la finì, & la consegnò a M.' Alamanno Saluiati, erede delle cose di Giouanni. Pose in essa bellissime fatiche; & massimamente in alcune teste di vecchi, le quali non potrebbono star meglio. Fece Giouanni Antonio molte altre cose, le quali andorono in Francia & in diuersi paesi, & non accade farne menzione: essendosi ragionato de le principali opere sue. Fu persona, che viueua con religione; & di continuo a' fatti suoi badando, non diede mai ne noia ne impaccio a veruno. Perche egli stanco dell'arte & mal complessionato, ne molto desideroso di far troppo: aueua per ascendente la tardità nell'operare. Era scrupolosissimo in ogni cosa, & se auesse voluto lauorare quanto gli sarebbe stato dato: grandissime ricchezze aurebbe lasciato. Perche la maniera sua molto piacque allo vniuersale, faccendo egli arie pietose & deuote secondo l'uso de gli Ipocriti. Era già venuto alla età di LII. anni; ne poteua sentir ragionare di cauare vna pietra, che aueua, generata nella vesica che ne sentiua grandissimo dolore, & si veniua meno. Perilche questo male lo strinse sì forte, che non potendo piu reggere a tanto intrinseco tormento rese l'anima a Dio l'anno MDXLIIII.

GIROLAMO DA TREVIGI PITTORE.

Are volte auuiene, che coloro che nascono, in vna patria, & in quella lauorando perseuerano, dalla fortuna siano esaltati a quelle felicità, che meritano le virtu loro; doue cercandone molte, finalmente in vna si vien riconosciuto o tardi o per tempo. Et molte volte nasce, che chi tardi peruiene a i ristori delle fatiche; per il tossico della morte poco tempo quelli si gode; nel medesimo modo che vedremo nella vita di Girolamo da Treuigi pittore. Il quale fu tenuto bonissimo maestro; Et quantunque egli nó auesse vn grandissimo disegno, fu coloritor vago nell'olio, & nel fresco: & imitaua grandemente gli andari di Raffaello da Vrbino. Lauorò in Treuigi sua patria; & in Vinegia ancora fece molte opere, & particularmente la facciata della casa di Andrea Vdone in fresco: & dentro nel cortile alcuni fregi di fanciulli, & vna stanza di sopra. Dimorò molto tempo in Bologna, & in quella lauorò molte pitture: & in San Petronio nella cappella di Santo Antonio da Padoua di marmo a olio contrafece tutte le storie della vita sua, nellequali certamente si conosce giudizio, bontà, grazia & vna grandissima pulitezza. Fece vna tauola a San Saluatore di vna Nostra donna, che saglie i gradi con alcuni Santi: cosa veramente la piu debole, che di suo si vegga in Bologna Fece ancora sopra vn portone vicino alla Sauena dentro in Bologna, vn Crocifisso, la Nostra donna, &

San Giouanni, che sono lodatissimi. Fece in San Domenico di Bologna vna tauola a olio di vna Madonna & alcuni Santi; la quale è la migliore delle cose sue, vicino al coro nel salire all'arca di San Domenico; dentroui ritratto il padrone, che la fece fare. Similmente colorì vn quadro al Conte Giouanni Batista Bentiuogli, che aueua vn cartone di mano di Baldassarre Sanese de la storia de'Magi: cosa che molto bene condusse a perfezzione ancora che vi fossero piu di cento figure. Similmente sono in Bologna di man d'esso molte altre pitture, & per le case, & per le chiese: & in Galiera vna facciata di chiaro & scuro: di sorte che in quella citta aueua fama & credito assaissimo. Andò a Trento; & dipinse al Cardinal vecchio il suo palazzo insieme con altri pittori: di che n'acquistò grandissima fama. Ritornato a Bologna attese all'opere da lui cominciate. Auuenne che per Bologna si diede nome di fare vna tauola, per lo spedale della morte: onde a concorrenza furono fatti varii disegni, chi disegnati, & chi coloriti. Et parendo a molti essere inanzi: chi per amicizia, & chi per merito di douere auere tal cosa: resto in dietro Girolamo. Et parendoli che gli fosse fatto ingiuria, di la a poco tempo si partì di Bologna: onde la inuidia altrui lo pose in quel grado di felicita, ch'egli non pensò mai. Atteso, che se passaua inanzi, tale opra gl'impediua il bene, che la buona fortuna gli aueua apparecchiato.

Perche condottosi in Inghilterra, da alcuni amici suoi, che lo fauoriuano, fu preposto al Re Arrigo; & giuntogli inanzi, non piu per pittore, ma per ingegniere s'accomodò a seruigi suoi. Quiui mostrando alcune proue d'edifici ingegnosi, cauati da altri in Toscana & per Italia; & quel Re giudicandoli miracolosi, lo premiò con doni continui: & gli ordinò proui-

sione di quattrocento scudi l'anno. Et gli diede comodità, che'fabbricasse vna abitazione onorata alle spese proprie del Re. Perilche Girolamo da vna estrema calamità a vna grandissima grandezza condotto, viueua lietissimo, & contento; ringraziando i DIO & la fortuna, che lo aueua fatto arriuare in vn'paese, doue gli huomini erano si propizii alle sue virtù. Ma perche poco doueua durargli questa insolita felicità: Aduenne che continuandosi la guerra tra Franzesi & gli Inglesi; & Girolamo prouedendo a tutte le imprese de'bastioni & delle fortificazioni per le artiglierie & ripari del campo: vn'giorno faccendosi la batteria intorno alla citta di Bologna in Piccardia, venne vn mezo cannone con violentissima furia, & da cauallo per mezo lo diuise. Onde in vn medesimo tempo la vita & gli onori del mondo insieme con le grandezze sue rimasero estinte, essendo egli nella età de gli anni suoi XXXXVI l'anno MDXLIIII.

Et non ci è mancato di'poi, chi lo abbia indotto a parlare di se stesso, in questa guisa.

Pictor eram; nec eram pictorum gloria parua;
Formosasque domos condere doctus eram.
Ære cauo, sonitu, atque ingenti emissa ruina,
Igne à sulphureo me pila transadigit.

POLIDORO DA CARAVAGGIO ET MATVRINO FIORENTINO. PP.

Pur cosa di grandissimo esemplo & di auerne timore, il vedere la instabilità della fortuna rotare talora di basso in altezza alcuni, che di loro fanno marauigliosi fatti, & cose impossibili nelle virtù. Perche risguardando noi i principii loro si deboli, & tanto lontani da quelle professioni, che háno poi esercitate: & poi vedendo con poco studio, & cõ prestezza le opere loro mettersi in luce, & tal, che non vmane paiono, ma celesti, di grandissimo spauento si riempiono alcuni poueri studiosi; i quali nelle continue fatiche crepando, a perfezzione, rare volte conducono l'opere loro. Ma chi può mai sperare da la inuidiosa fortuna a chi tocchi pure tanta grazia, che col nome & con l'opere sia condotto gia immortale: se quando piu si speri che i guiderdoni delle fatiche siano remunerati, ella come pentita del bene a te fatto, contra la vita di te cõ giura? & ti dà la morte? Et non solo si contenta ch'ella sia ordinaria & comune, ma acerbissima & violenta, faccendo nascer casi si terribili & si mostruosi, che la istessa pietà se ne fugge, la virtù s'ingiuria, e i benefici riceuuti in ingratitudine si cõuertono. Per laqualcosa tanto si può lodare la pittura, da la vétura nella virtuosa vita di Polidoro: Quanto dolersi de la fortuna mutata in cattiua remunerazione nella dolorosa morte

di quello. Et veramente la inclinazione della natura in tale arte per lui auuta, fu si propria & diuina, che sicuramente si può dire, che è nascesse così Pittore, come Virgilio nacque Poeta: & come veggiamo alle volte nascere certi ingegni marauigliosi. Era Polidoro da Carauaggio di Lombardia venuto a Roma ne' tempi di Leon X. & mentre che le logge si fabbricauano nel palazzo, per ordine di Raffaello da Vrbino, egli portaua lo schifo pien di calce a' maestri, che murauano, & fino che fu di XVIII. anni fece sempre quello esercizio. Ma cominciando Giouanni da Vdine a dipignerle: & murandosi & dipignendosi, la volontà & la inclinazione di Polidoro molto volta alla pittura, non restò di far sì, ch'egli prese dimestichezza con tutti quei giouani, che erano valenti, per vedere i tratti e i modi dell'arte; & si mise a disegnar. Ma fra gli altri, che furono suoi domestici, s'elesse per compagno Maturino Fiorentino, allora nella cappella del Papa, & alle anticaglie tenuto bonissimo disegnatore. Et talmente di questa arte inuaghì, che in pochi mesi fe tanta proua del suo ingegno, che ne stupiua ogni persona, che lo aueua gia conosciuto in quel altro stato. Per la qual cosa, seguitandosi le logge egli si gagliardamente si esercitò con quei giouani pittori, che erano pratichi & dotti nella pittura, & si diuinamente apprese quella arte: che egli non si partì di su quel lauoro, senza portarsene la vera gloria, del piu bello & piu nobile ingegno, che fra tanti si ritrouasse. Perilche crebbe talmente lo amore di Maturino a Polidoro, & di Polidoro a Maturino, che deliberarono come fratelli & veri compagni, viuere insieme & morire. Et rimescolato le volonta, i danari, & l'opere, di comune concordia si misero vnitamente a lauorare insieme. Et perche erano in Roma pur molti, che di grado, d'opere, & di nome i colo-

riti loro conduceuano, piu viuaci & allegri, & di fauori piu degni & piu fortiti, cominciò entrargli nell'animo, auendo Baldafarre Sanefe fatto alcune facce di cafe, di chiaro & fcuro, d'imitar quello andare, & a quelle gia venute in vfanza, attendere da indi innanzi. Perilche ne cominciarono vna a Monte Cauallo di rimpetto a San Salueftro, in compagnia di Pellegrino da Modena; laquale diede loro animo di poter tentare fe quello douefsi effere il loro effercizio: & ne feguitarono dirimpetto alla porta del fianco di San Saluatore del Lauro vn'altra; & fimilmente fecero da la porta del fianco della Minerua vna iftoria, & di fopra San Rocco a Ripetta vn'altra, che è vn fregio di moftri marini. Et ne dipinfero infinite in quefto principio manco buone dell'altre per tutta Roma, che non accade qui raccontarle per auere eglino poi in tal cofa operato meglio. La onde inanimiti di ciò cominciarono fi a ftudiare le cofe dell'antichità di Roma, ch'eglino contraffacendo le cofe di marmo antiche, ne chiari & fcuri loro, non reftò vafo, ftatue, pili, ftorie ne cofa intera o rotta ch'eglino non difegnaffero, & di quella non fi feruiffero. Et tanto con frequentazione & voglia, a tal cofa pofero il penfiero, che vnitaméte preferola maniera antica, & tanto l'una fimile all'altra, che fi come gl'animi loro erano d'uno ifteffo volere; cofi le mani ancora efprimeuano il medefimo fapere. Et benche Maturino non foffe quanto Polidoro aiutato dalla natura, potè tanto l'offeruanzia dello ftile nella compagnia, che l'uno & l'altro pareua il medefimo, doue poneua ciafcuno la mano, di componimenti, d'aria & di maniera. Fecero fu la piazza di Capranica per andare in Colonna vna facciata có le virtù teologiche &, vn fregio fotto le fineftre, con belliffima inuenzione, vna Roma veftita & per la fede figurata, col calice & con

l'oſtia in mano, auer prigione tutte le nazioni del mondo:& concorrere tutti i Popoli a portarle i tributi ; & i Turchi al'ultima fine diſtrutti, ſaettare l'arca di Macometto: Conchiudendoſi finalmente col detto della ſcrittura; che farà vno ouile & vn paſtore. Et nel vero eglino d'inuenzione non ebbero pari: di che ne fanno fede tutte le coſe loro, cariche di abbigliamenti, veſte calzari, ſtrane bizarrie, & con infinita marauiglia condotte. Et ancora ne rendono teſtimonio le coſe loro da tutti i foreſtieri pittori diſegnate ſi di cõtinuo, che piu vtilità hanno eſsi fatto all'arte della pittura, per la bella maniera, che aueuano & per la bella facilità, che tutti gli altri da Cimabue in qua inſieme non hanno fatto. Laonde ſi è veduto di continuo, & ancor ſi vede per Roma tutti i diſegnatori eſſere piu volti alle coſe di Polidoro & di Maturino, che a tutte l'altre pitture moderne. Fecero in Borgo nuouo vna facciata di graſfito; & ſu'l canto della Pace vn'altra di graffito ſimilmente; & poco lontano a queſta nella caſa de gli Spinoli per andare in Parione, vna facciata, dentroui le lotte antiche, come ſi coſtumauano, e i ſacrificii, & la morte di Tarpea. Vicino a Torre di Nona verſo il Ponte Sant'Angelo ſi vede, vna facciata piccola, con vn trionfo per Camillo, & vn ſacrificio antico figurato. Nella via, che camina, a la imagine di Ponte è vna facciata belliſsima con la ſtoria di Perillo, quando egli è meſſo nel toro di bronzo da lui fabbricato. Nella quale ſi vede la forza di coloro che lo mettono in eſſo Toro, & il terrore di chi aſpetta vedere tal morte inuſitata. Oltra che vi è a ſedere Falari (come io credo) che comanda con imperioſità belliſsima, che e' ſi puniſca il troppo feroce ingegno, che aueua trouato crudeltà nuoua, per ammazzar' gli huomini con maggior pena. Et in queſta ſi vede vn fregio belliſsimo di fanciulli

ciulli figurati di bronzo, & altre figure. Sopra questa fete poi vn'altra facciata di quella casa stessa doue è la imagine, che si dice di Pote, oue cō l'ordine senatorio vestito nell'abito antico Romano piu storie da loro figurate si veggono. Et alla piazza della Dogana allato a Santo Eustachio vna facciata di essi di battaglie. Et dentro in chiesa a man destra entrando si conosce vna cappellina con le figure dipinte da Polidoro. Fecero ancora sopra Farnese vn'altra de Cepperelli, & vna facciata dietro alla Minerua nella strada che va a' Maddaleni, dentroui storie Romane. Et fra l'altre cose belle vi si vede vn fregio di fanciulli di bronzo cōtraffatti, che trionfano, condotto con grandissima grazia & somma bellezza. Nella faccia de' Buoni auguri, vicino alla Minerua, sono alcune storie di Romolo bellissime cio è quando egli con lo aratro disegna il luogo per la città; & quando gli Auoltoi gli volano sopra: Doue imitando gli abiti, le cere, & le persone antiche, pare veramente che gli huomini siano quelli istessi. Et nel vero che di tal magisterio nessuno ebbe mai in questa arte ne tanto disegno, ne piu bella maniera, ne si gran pratica, o maggior prestezza. Et ne resta ogni artefice si marauigliato, ogni volta che quelle vede; ch'è forza stupire, che la natura abbia in questo secolo potuto auer forza farci per tali huomini, vedere i miracoli suoi. Fecero ancora sotto Corte Sauella la casa che cōperò la Signora Gostanza, quando le Sabine son rapite: laquale istoria fa conoscere non meno la sete & il bisogno del rapirle, che la fuga & la miseria delle meschine portate via da diuersi soldati & a cauallo, & in diuersi modi. Et non sono in questa sola simili aduertimenti, ma molto piu nelle istorie di Muzio & d'Orazio, & la fuga di Porsena Re di Toscana. Lauorarono nel giardino di quel dal Bufalo vicino alla fontana di

11

tteui ſtorie belliſsime del fonte di Parnaſo: & vi fece
ro grotteſche & figure piccole, colorite. Similmente
nella caſa del Baldaſsino, da Santo Agoſtino fecero
graffiti & ſtorie, & nel cortile alcune teſte d'Imperado-
ri, ſopra le fineſtre. Lauorarono in Monte Cauallo
vicino a Santa Agata vna facciata dentroui infinite &
diuerſe ſtorie, come quando Tuzia veſtale porta da'l
Teuere a'l tempio l'acqua nel criuello: & quādo Clau
dia tira la naue con la cintura. Et coſi lo sbaraglio che
fa Camillo mentre che Brenno peſa l'oro. Et nella al-
tra facciata dopo il cantone, Romolo & il fratello alle
poppe della Lupa; & la terribiliſsima pugna di Orazio
che mentre ſolo fra mille ſpade, difende la bocca del
ponte, ha dietro a ſe molte figure belliſsime che in di-
uerſe attitudini con grandiſsima ſollecitudine, co' pic
coni tagliano il ponte. Euui ancora Muzio Sceuola
che nel coſpetto di Porſena abbrucia la ſua ſteſſa ma-
no che aueua errato nello vccidere il miniſtro in cam-
bio del Re: doue ſi conoſce il diſprezzo del Re; il deſi-
rio della verdetta. Et dentro in quella caſa fecero mol-
ti paeſi. Lauorarono la facciata di San Pietro in Vin-
cola; & le ſtorie di San Pietro in quella con alcuni pro
feti grandi. Et fu tanto nota per tutto la fama di que
ſti maeſtri per l'abbondanza del lauoro; che fecero ca-
gione le publiche pitture da loro con tanta bellezza la
uorate; che meritarono lode grandiſsima in vita, & in
finita & eterna per la imitazione l'hāno auuta dopo la
morte. Fecero ancora ſu la piazza, doue è il palazzo de
Medici, dietro a Naona, vna faccia co i trionfi di Pau-
lo Emilio, & infinite altre ſtorie Romane. Et a Sā Sal
ueſtro di Monte Cauallo per fra Mariano per caſa, &
per il giardino alcune coſette: & in chieſa li dipinſero
la ſua cappella, & due ſtorie colorite di Santa Maria
Maddalena, nellequali ſono i macchiati de' paeſi fatti

con somma grazia & discrezione, che Polidoro veramente lauorò i paesi o macchie d'alberi & sassi, meglio d'ogni pittore. Et egli nell'arte è stato cagione di quella facilità, che oggi vsano gli artefici nelle cose loro. Fecero ancora molte camere & fregi nelle case di Roma, co i colori a fresco & a tempera lauorati, lequali opere erano da essi esercitate per proua, che mai a colori non poterono dare quella bellezza, che di continuo diedero alle cose di chiaro & scuro, o in bronzo o in terretta: come si vede ancora nella casa, che era del Cardinale di Volterra da Torre Sanguigna. Nella faccia della quale fecero vno ornamento di chiaro oscuro bellissimo & dentro alcune figure colorite, lequali son tanto mal lauorate & condotte, che hanno deuiato dal primo essere il disegno buono, ch'eglino aueuano. Et ciò tanto parue piu strano per esserui appresso vn'arme di Papa Leone di ignudi di man di GIO. FRANCESCO Vetraio, ilquale se la morte non auesse tolto di mezo, arebbe fatto cose grandissime. Et non isgannati per questo de la folle credenza loro, fecero ancora in Santo Agostino di Roma allo altare de' Martelli, certi fanciulli coloriti, doue Iacopo Sansouino per fine dell'opera fece vna Nostra donna di marmo: i quali fanciulli non paiono di mano di persone illustri ma d'idioti che comincino all'ora quella arte. Perilche nella banda, doue la touaglia cuopre l'altare, fece Polidoro vna storietta d'un CHRISTO morto con le Marie, ch'è cosa bellissima: mostrando nel vero essere piu quella la professione loro, che i colori. Onde ritornati al solito loro fecero in Campo Marzio due facciate bellissime, nell'una le storie di Anco Marzio, & nelle altre le feste de' Saturnali, celebrate in tal luogo, con tutte le bighe & quadrighe de' cauallì, ch'a gli obelischi aggirano intorno, che sono tenute bellissime per

essere elleno talméte códotte di difegno & bella manie ra, che efprefsifsimamente rapprefentano quegli ftefsi fpettacoli, per i quali elle fono dipinte. Su'l canto della chiauica per andare a Corte Sauella fecero vna facciata, laquale è cofa diuina, & delle belle, che fecero, giudicata bellifsima. Perche oltra la iftoria delle fanciulle che paffano il Teuere, abbaffo vicino alla porta è vn'fagrifizio, fatto con induftria & arte marauigliofa, per vederfi offeruato quiui tutti gli inftrumenti & tutti quegli antichi coftumi, che a' fagrifizii di quella forte fi foleuano offeruare. Vicino al Popolo fotto Sã Iacopo de gli Incurabili fecero vna facciata con le ftorie di Aleffandro Magno, che è tenuta bellifsima, nellaquale figurarono il Nilo, e'l Tebro di Beluedere antichi. A San Simeone fecero la facciata de' Gaddi, ch'è cofa di marauiglia & di ftupore, nel confiderarui dentro i belli, & tanti, & varii abiti, la infinità delle celate antiche, de foccinti de' calzari, & delle barche, ornate con tanta leggiadria, & copia d'ogni cofa, che imaginare fi poffa vn fofiftico ingegno. Quiui la memoria fi carica di vna infinità di cofe bellifsime, & quiui fi rapprefentano i modi antichi, l'effigie de faui, & le bellifsime femmine. Perche vi fono tutte le fpezie de facrifici antichi, come fi coftumauano, & da che s'imbarca vno efercito & combatte con variatifsima foggia di ftrumenti & di armi, lauorate con tanta grazia & condotte con tanta pratica, che l'occhio fi fmarrifce nella copia di tante belle inuenzioni. Dirimpetto a quefta è vn'altra facciata minore, che di bellezza & di copia nó potria migliorare: dou'è nel fregio la ftoria di Niobe, quando fi fa adorare, & le genti che portano tributi & vafi, & diuerfe forti di doni: lequali cofe con tanta nouità, leggiadria, arte, ingegno, & rilieuo efpreffe egli in tutta quefta opera: che troppo farebbe certo,

narrarne il tutto. Seguitò appresso lo sdegno di Latona, & la miserabile vendetta ne' figliuoli della superbissima Niobe, & che i sette maschi da Febo, & le sette femmine da Diana le sono amazzati, con vna infinità di figure di bronzo, che non di pittura, ma di metallo paiono. Et sopra, altre storie lauorate con alcuni vasi d'oro cōtrafatti con tante bizarrie dentro, che occhio mortale non potrebbe imaginarsi altro ne piu bello ne piu nuouo: con alcuni elmi Etrusci da rimaner confuso per la moltiplicazione & copia di sì belle & capricciose fantasie, ch'usciuano loro de la mente. Le quali opere sono state imitate da infiniti, che la uorano in tali bizarrie. Fecero ancora il cortile di questa casa, & similmente la loggia colorita di grotteschi ne picciole, che sono stimate diuine. In somma cio che eglino toccarono, con grazia & bellezza infinita assoluto renderono. Et s'io douessi nominare tutte le opere loro farei vn libro intero de'fatti loro, perche non è stanza, palazzo, giardino, ne vigna; doue non siano opere di Polidoro & di Maturino. Ora mentre che Roma ridendo, s'abbelliua de le fatiche loro: & essi aspettauano premio de i proprii sudori, l'inuidia & la fortuna mandarono a Roma Borbone l'anno M D XXVII. che quella citta mise a sacco. La onde fu diuisa la compagnia nō solo di Polidoro & di Maturino; ma di tante migliaia d'amici, & di parenti: ch'a vn sol pane tanti anni erano stati in Roma. Perche Maturino si mise in fuga ne molto andò, che da i disagi patiti per tal sacco si stima a Roma che' morisse di peste: & fu sepolto in Santo Eustachio. Polidoro verso Napoli prese il suo camino: & quiui capitando, essendo quei gentili huomini poco curiosi de le cose eccellenti di pittura, fu per moriruisi di fame. Onde egli lauorando a opere per alcuni pittori fece in Santa Maria della Gra

zia vn San Pietro nella maggior cappella: & cosi aiutò in molte cose que'pittori; piu per campare la vita, che per altro: Ma pure essendo predicato le virtu sue, fece al Conte di * vna volta dipinta a tempera, con alcune facciate, ch'è tenuta cosa bellissima. Et cosi fece il cortile di chiaro & scuro al S. * & insieme alcune logge, le quali sono molto piene di ornamento & di bellezza, & ben lauorate. Fece ancora in Santo Angelo allato alla pescheria di Napoli vna tauolina a olio: nella quale è vna Nostra donna, & alcuni ignudi d'anime cruciate: la quale di disegno, piu che di colorito, è tenuta bellissima. Similmente alcuni quadri in quella dello altar maggiore di figure intere sole, nel medesimo modo lauorate. Auuenne che stando egli in Napoli, & veggendo poco stimata la sua virtù, deliberò partire da coloro, che piu conto teneuano d'vn cauallo, che saltasse: che di chi facesse con le mani le figure dipinte pareruiue. Perilche montato su le galee si trasferi a Messina, & qui ui trouato piu pietà, & piu onore, si diede ad operare; & talmente lauorando, di continuo prese ne colori buona & destra pratica. Onde egli vi fece di molte opere, che sono sparse in molti luoghi. Et alla architettura attendendo diede saggio di se in molte cose, ch'e fece. Appresso nel ritorno di Carlo V. da la vittoria di Tunizi, passando egli per Messina: Polidoro gli fece archi triomfali bellissimi; onde n'acquistò nome & premio infinito. La onde egli, che di continuo ardeua di desiderio, di riuedere quella Roma, la quale di continuo strugge coloro, che stati ci sono molti anni: nel prouare gli altri paesi; auendo nel vltimo fatto vna tauola d'vn CHRISTO, che porta la croce, lauorata a olio, di bontà, & di colorito vaghissimo. Nella quale fece vn numero di figure che accompagnano

CHRISTO a la morte, soldati, Farisei, cauagli, donne, putti, & i ladroni innanzi, co'l tener ferma la intenzione, come poteua essere ordinata vna Giustizia simile: che ben pareua che la Natura si fusse sforzata a far l'ultime pruoue sue in questa opera veramente eccellentissima. Dopo la quale cercò egli molte volte sulupparsi di quel paese, ancora ch'egli ben veduto vi fosse: Ma la cagione della sua dimora, era vna donna, da lui molti anni amata: che con sue' dolci parole & lusinghe lo riteneua. Ma pure tanto potè in lui la volontà di riuedere Roma, & gli amici, che leuò del banco vna buona quantità di danari, ch'egli aueua: & risoluto al tutto, deliberò partire il giorno seguente. Aueua Polidoro tenuto molto tempo vn garzone di quel paese: il quale portaua maggiore amore a'danari di Polidoro che a lui: ma per auerli così su'l banco, nó potè mai porui su le mani, & con essi partirsi. Perilche caduto in pensiero maluagio & crudele: deliberò la notte seguente, mentre che dormiua, con alcuni suoi congiurati amici, dargli la morte: & poi partire i danari fra loro. La onde nel primo sonno, che Polidoro dormiua, quegli con vna fascia lo strangolarono: & poscia gli diedero alcune ferite, tanto che lo fecero morire. Et per mostrare ch'essi non l'auessero fatto, lo portarono su la porta della donna da Polidoro amata: fingendo che o parenti o altri in casa l'auessero ammazzato. Diede dunque il garzone buona parte de' danari a que' ribaldi, che sì brutto eccesso aueuano cómesso: & quindi li fece partire. La mattina piangendo andò a casa vn Conte amico del morto maestro, & tuttauia gridaua giustizia. Perche molti dì, si cercò tal cosa, ne mai nulla ne venne a luce. Ma pure come Dio volle, auendo la natura & la virtù a sdegno d'essere per mano della fortuna percosse, fecero a vno, che

interesso non ci aueua, parlare, come impossibile era, che altri che tal garzone l'auesse assassinato. Perilche il Cóte gli fece por le mani addosso, & alla tortura messolo senza che altro martorio gli dessero, confessò il delitto: & fu dalla giustizia condannato alle forche, ma prima con tanaglie affocate per la strada tormentato, & vltimamente squartato. Ma non per questo tornò la vita a Polidoro: ne alla pittura si rese quello ingegno pellegrino & veloce, che per tanti secoli non era piu stato al mondo. Perilche se all'ora ch'egli morì, auesse potuto morire, con lui, sarebbe morta la inuenzione, la grazia & la brauura nelle figure dell'arte. Felicità della natura & della virtu nel formare in tal corpo così nobile spirto: & inuidia & odio crudele di così strana morte nel fato & nella fortuna sua: la quale se bene gli tolse la vita, non gli torrà per alcun tempo il nome. Furono fatte l'esequie sue solennissime, & con doglia infinita di tutta Messina nella chiesa cathedrale datogli sepoltura l'anno MDXXXXIII. Et ebbe appresso, questo Epitaffio.

Facil Studio in pittura

Arte, ingegno, fierezza, & poca sorte

Ebbi in uincer Natura

Strana, orribile ingiusta & cruda Morte

Aggiunse all'arte della pittura Polidoro facilità, copia d'abiti, & stranissimi ornamenti, & garbi nelle cose d'ogni sorte, & grazia & destrezza in ogni lineamento o pittura: arricchilla d'vna vniuersalità dogni sorte figure, animali, casamenti grottesche, & paesi, che da lui in qua ogni pittore ha cercato essere in tutte queste parti vniuersale: onde il mondo piu l'onora così morto, che se si fosse perpetuato viuo, eternamente nel Mondo.

BARTOLOMEO DA BAGNACAVAL LO ET ALTRI RO MAGNVOLI PIT TORI.

Ertamente che il fine delle concorrenzie nelle arti, per la ambizione della gloria, si vede il piu delle volte esser lodato: Ma s'egli auuiene che da superbia & da presumersi chi concorre meni alcuna volta troppa vampa di se; e si scorge in ispazio di tempo quella virtu, che cerca, in fumo & nebbia risoluersi: atteso che mal può crescere in perfezzione chi non conosce il proprio difetto:& chi non teme l'operare altrui. Però meglio si conduce ad augumento la speranza de gli studiosi timidi; che sotto colore d'onesta vita onorano l'opere de' rari maestri, le lodano, & con ogni studio quelle imitando, appoco appoco s'auanzano di sapere: & dopo non molto tempo aguagliano i maestri: & facilissimamente, se non in ogni cosa, in qualche parte ancora gli trapassano. Non fecero gia cosi BARTOLOMEO da Bagnacauallo, AMICO Bolognese, GIROLAMO da Cotignola, & INNOCENZIO da Imola, i quali maestri & pittori, in Bologna quasi in vn tempo fiorirono. Perche quella inuidia che l'vn l'altro si portarono, nutrita piu per superbia che per gloria, li deuiaua dala via buona; la quale a la eternità conduce coloro, che valorosi, piu per il nome, che per le gare combattono. Perche fu questa cosa ca

mm

gione, che a buoni principii, che aueuano, non diedero quello ottimo fine, che s'aspettaua da loro. Conciosia che il prosumersi d'essere maestri li fece deuiare da'l primo obietto. Era Bartolomeo da Bagnacauallo venuto a Roma ne'tempi di Raffaello, per aggiugnere con l'opere, doue con l'animo gli pareua arriuare di perfezzione. Et come giouane, ch'aueua fama in Bologna per l'aspettazzione di lui, fu messo a fare vn'lauoro nella chiesa della Pace di Roma, nella cappella prima a man destra entrando in chiesa, sopra la cappella di Baldassar Perucci Sanese. Ma non gli parendo riuscire quel tanto, che di se aueua promesso, se ne tornò a Bologna. Auuenne in questo tempo che si fece ragunata de' sopradetti in Bologna: & a concorrenza l'vn dell'altro fecero in San Petronio, alla cappella della Nostra donna allato alla porta della facciata dinanzi, a man destra entrando in chiesa, ciascuno vna storia di CHRISTO, & della Nostra donna: fra le quali poca differenza di perfezzione si vede l'un da l'altro. Perche Bartolomeo acquistò in tal cosa fama di auere la maniera piu dolce & piu sicura. Auuenga che ancora nella storia di Maestro Amico, vi sia vna infinità di cose strane, per auer figurato nella resurression di CHRISTO armati, & quelli con attitudini torte & rannicchiate, & dalla lapida del sepolcro, che rouina loro addosso, stiacciati di molti soldati: non dimeno per essere quella di Bartolomeo piu vnita, piu fu lodata da gli artefici. Ilche fu cagione, ch'egli facesse poi compagnia con BIAGIO Bolognese persona molto piu pratica nella arte, che eccellente; & lauororono in compagnia a San Saluatore a frati scopetini, vn'refettorio, il quale dipinsero parte a fresco parte a secco; dentroui quando CHRISTO sazia co i cinque pani & due pesci, cinque mila persone. Et quiui lauororono an

cora nella libreria vna facciata, con la disputa di Santo Agostino: nella quale fecero vna prospettiua assai ragioneuole. Aueuano questi maestri: per auer veduto l'opere di Raffaello: & praticato con esso: vn certo che d'vn tutto, che pareua di douere esser buono: Ma nel vero non attesero alle ingegnose particularità dell'arte, come si debbe. Et perche in Bologna in quel tempo non erano altri piu perfetti di loro: erano tenuti da que' che gouernauano, & da popoli di quella città per li migliori. Sono di mano di Bartolomeo sotto la volta del palagio del podesta, alcuni tódi a fresco & ancora dirimpetto al palazzo de Fantucci in San Vitale parrocchia in quella citta vna storia di sua mano. Et ne' Serui di Bologna attorno a vna tauola d'vna Nunziata sono alcuni Santi, lauorati a fresco da INNOCENZIO da Imola: che a San Michele in bosco, dipinse a fresco la cappella di Ramazotto, capo di parte in Romagna, & fece infinite opere da se, & in compagnia de i sopradetti per Bologna: fin che d'anni LVIII. finì la sua vita. Era Bartolomeo molto inuidiato da AMICO pittor Bolognese: il quale fu sempre vn capriccioso, & pazzo ceruello: come pazze & capricciose le figure di lui per tutta Italia si veggono, & particolarmente in Bologna: doue dimorò il piu del tempo. Et nel vero se le fatiche, che e' fece & i disegni in tale arte fossero state durate per buona via, & non a caso sarebbe possibile, ch'egli auesse passato infiniti, che tegnamo rari & esperti. Ma può tanto la quantità del fare assai, che impossibile è, che fra molte alcuna cosa buona non si faccia. Fra l'altre sue cose che di meglio siano in Bologna, fra tanta quantita, è vna facciata di chiaro oscuro sulla piazza de' Marsigli, & vn'altra, alla porta di San Mammolo. Dipinse a San Saluatore vn fregio, intorno la cappella maggiore, & per ogni chiesa, strada,

spedale, cantone & casa, ogni cosa è di suo, o di terretta, o di colori imbrattato, così a Roma v'ha opere, & a Lucca in San Friano vna cappella, con strane & bizarre fantazie. Dicesi che Maestro Amico come persona astratta da le altre, andaua per Italia disegnando, & ogni cosa ritraendo, le buone & le cattiue, così di rilieuo come dipinte; il che fu cagione, che egli diuentò vn praticaccio inuentore. Et quando poteua auere cosa da seruirsene la pigliaua volentieri, & perche altri non se ne valesse dopo lui la guastaua. Lequali fatiche furono cagione di fargli far quella maniera così pazza & strana. La onde venuto gia in vecchiezza di LXX. anni, fra l'arte, & la stranezza della vita, bestialissimamente impazzò. Perilche il Guicciardino allora gouernator di Bologna ne pigliaua grandissimo piacere con tutta quella città. Ma pure gli passo quello vmore, & in se ritornò. Dilettosi continuo cicalare, & diceua stranamente di bellissime cose. Vero è che non gli piacque gia mai dir bene di persona alcuna, virtuosa, o buona, o per merito o per fortuna. Dicesi che vn pittore Bolognese auendo comprato cauoli all'Auemaria in piazza; fu trouato da Amico; che lo tirò sotto la loggia del podesta a ragionare, con sì dolci trappole & strane fantasie, che si condussero sino appresso al giorno. Perilche amico gli disse, che andasse a far cuocere i cauoli, che ora mai la ora passaua. Et e colui per la dolcezza delle chiachiare non pareua passato troppo di tempo. Fece infinite burle & pazzie delle quali non accade far menzione: volendo seguitare di GIROLAMO da Cotignola, ilquale fece in Bologna molti quadri & ritratti di naturale; & particularmente la tauola di San Iosep, che gli fu molto lodata. Et così a San Michele in Bosco la tauola a olio alla cappella di San Benedetto, laquale fu cagione, che con

BIAGIO Bolognese egli faceſſe tutte le iſtorie, che ſono intorno alla chieſa, parte a freſco impoſte & a ſecco lauorate, nellequali ſi vede pratica aſſai, come nella maniera di Biagio diſsi. Dipinſe in Rimini in Santa Colomba a concorrenza di BENEDETTO da Ferrara dipintore, e di LATTANZIO vna ancona e vi fece vna Santa Lucia piu toſto laſciua che bella, & nella tribuna grande fece vna coronazione di Noſtra donna có dodici Apoſtoli e quattro Vangeliſti có certe teſte tanto groſſe e contrafatte, che è vna vergogna a vederle. Poi ſe ne tornò a Bologna e di quiui andò a Roma, doue fece molti ritratti di naturale di piu Signori & d'altre perſone, & vedendo egli quello non eſſer paeſe, doue far poteſſe, per i migliori pittori di lui, quel profitto nel nome & nel premio, che'l deſiderio e'l ſuo biſogno richiedeua, preſe partito di trasferirſi a Napoli. Doue condottoſi, Trouò alcuni amici ſuoi che lo fauorirono, & particularmēte M. Tomaſo Cambi mercante Fiorentino delle antiquità de marmi & delle pitture molto amatore, che lo accomodò di ſtanze & di tutto il biſogno ſuo. La onde praticarono, ch'egli faceſſe in Monte Oliueto la tauola de Magi, che e' dipinſe a olio alla cappella di M. Antonello Veſcouo di non ſo che luogo, & ancora in Santo Aniello fece a olio vna tauola con la Noſtra donna, & Sā Paulo, & San Gio. Batiſta, & per tutta quella città a queſto Signore & a quello fece infiniti ritratti di naturale & ad altre perſone medeſimamēte. Et perche egli con miſeria viuendo, cercaua di auāzare qualche coſa, ſendo gia condotto in vecchiezza, dopo non molto tempo ſene ritornò a Roma. La doue alcuni amici ſuoi, che inteſero come egli aueua auanzato qualche ſcudo, gli perſuaſero, che per gouerno della propria vita, doueſſe tor moglie. Et coſi egli, che ſi credette far be-

mm iii

ne, tanto si lascio aggirare, che da quei per comodità loro gli fu posta a canto per moglie vna puttana, che essi teneuano;& sposata che l'hebbe, glie la misero seco nel letto a dormire. Onde scopertasi la cosa, n'ebbe il vecchio tanto dolore, per lo scorno & per la vergogna; che in termine di poche settimane se ne morì di età di anni LXIX. Restami ora a far memoria di INNOCENZIO da Imola, ilquale stette molti anni a Fiorenza có Mariotto Albertinelli; & ritornato in Imola vi fece molte opere. Auenne che il Conte Gio. Batista Bentiuogli passando da Imola, gli persuase che volesse andare a stare a Bologna; perilche in quella condotto, contrafeceli vn quadro di Raffaello da Vrbino, gia fatto al Signor Lionello da Carpi:& fece ancora a San Michele in Bosco a' frati di Monte Oliueto fuor di Bologna, il capitolo de frati lauorato in fresco, détroui la morte di Nostra donna & la resurressione di CHRISTO: laquale opera con grandissima diligenza & pulitezza fu condotta da Innocenzio: egli vi fece ancora la tauola dello altar maggiore, la parte di sopra dellaquale è lauorata con buona maniera & fatica & colorito. Ne' Serui di Bologna fece vna tauola d'una Annunziata:& ancora in San Saluatore dipinse vna tauola d'vn Crocifisso; così molti quadri & tauole & altre pitture in quella città. Era Innocenzio persona molto modesta & buona: & per la mala pratica, che nel conuersare vsauano quei pittori Bolognesi li fuggiua, & solo si restaua. Et perche egli faceua l'arte con assai fatiche, ridotto d'anni LVI. ammalò di febbre pestilentiale laquale lo trouò si debile & affaticato, che in pochi giorni, se ne morì. Rimase vn lauoro grande, che aueua cominciato fuor di Bologna, a finire a PROSPERO Fontana Bolognese, ilquale a ottima fine glie lo ridusse, auendosi confidato in lui, che ciò far doues

se inanzi la morte. Furono le pitture di questi maestri dal MDVI. fino al MDXLII.

MARCO CALAVRESE PITTORE.

Vando il mondo hà vn lume in vna scienza, che sia grande; vniuersalmẽte ne risplende ogni parte & doue maggior fiamma & doue minore secondo i siti & le arie & le nature inclinati, fa parere i miracoli ancora maggiori & minori. Et nel vero di continuo certi ingegni in certe prouincie sono a certe cose atti, ch'altri non possono essere. Ne per fatiche, che eglino durino, arriuano però mai a'l segno di grandissima eccellenza. Ma quando noi veggiamo in qualche prouincia nascere vn frutto, che vsato non sia a nascerci, ce ne marauigliamo: tãto piu vno ingegno buono, possiamo rallegrarci, quando lo trouiamo in vn paese, doue non nascano huomini di simile professione. Come fu Marco Calaurese pittore, ilquale vscito della sua patria, elesse come ameno & pieno di dolcezza per sua abitazione Napoli, se bene indrizzato aueua il camino per venirsene a Roma; & in quella vltimare il fine, che si caua dallo studio della pittura. Ma si gli fu dolce il canto della Serena dilettandosi egli massimamẽte di sonare di liuto, & si le molli onde del Sebeto lo liquefecero, che restò prigione co'l corpo di quel sito; fin che rese lo spirito al cielo, & alla terra il mortale. Fece Marco infiniti lauori, in olio, & in

fresco, & in quella patria mostrò valere piu di alcuno altro, che tale arte in suo tempo esercitasse. Come ne fece fede ad Auersa dieci miglia lontano da Napoli: & particularmente nella chiesa di Santo Agostino allo altar maggiore vna tauola à olio, con grandissimo ornamento; & diuersi quadri con istorie & figure lauorate; nelle quali figurò Santo Agostino disputare con gli Eretici: & di sopra & dalle bande storie di CHRISTO & santi in varie attitudini. Nella quale opera si vede vna maniera molto continuata, & di trarre al buono delle cose della maniera moderna; & bellissimo & pratico colorito in essa si comprende. Questa fu vna delle sue tante fatiche, che in quella città, & per diuersi luoghi del Regno fece. Visse di continuo allegramente, & bellissimo tempo si diede. Peroche non auendo emulazione, ne contrasto de gl'artefici nella pittura, fu da que' Signori sempre adorato; & delle cose sue si fece con bonissimi pagamenti sodisfare. Cosi peruenuto a gli anni LVI. di sua età d'vno ordinario male finì la sua vita. Lascio suo creato GIO. FILIPPO pittor Napolitano, il quale in compagnia di LIONARDO suo cognato fece molte pitture, & tuttauia fanno: de i quali per essere viui, & in continuo essercizio, non accade far menzione alcuna. Furono le pitture di maestro Marco da lui lauorate dal MDVIII. fino al MDXLII. Et non ci è mancato di poi, chi lo abbia celebrato con questo Epigramma.

Volto hanno il dolce canto
 In doglia amara le serene snelle;
 Stà Partenope in pianto
 Che un'nuouo Apollo è morto, & un nuouo Apelle
 MORTO

MORTO DA FEL TRO PITTORE.

Oloro, che sono per natura di ceruello capriccioso & fantastico, sempre nuoue cose ghiribizzano & cercano inuestigare: & co i pensieri strani & diuersi da gli altri, fanno l'opere loro piene & abondanti di nouità; che spesso per il nuouo capriccio da loro trouato sono cagione a gli altri di seguitargli; i quali di qualche nouità piu, se possono, cercano di passargli di maniera, che sono ammirati, & di grādissima lode nell'opre loro per ogni lingua vengono esaltati. Questo si vide nel MORTO pittore da Feltro, ilquale molto fu astratto nella vita come era nel ceruello, & nelle nouità della maniera nelle grottesche, ch'egli faceua: lequali furono cagione di farlo molto stimare. Condussesi il Morto a Roma nella sua giouanezza, in quel tēpo che il Pinturicchio per Alessandro VI. dipinse le camere Papali; & in Castel Sant Angelo, molte altre logge & stanze da basso nel torrione, & sopra in altre camere. Perche egli, che era maninconica persona di continuo alle anticaglie studiaua, doue spartimenti di volte, & ordini di facce alla grottesca vedendo & piacendogli, quelle sempre studiò. Et si i modi del girar le foglie anticamente prese, che di quella professione a nessuno era al suo tempo secondo. Per ilche nō restò di vedere sotto terra cio che potè in Roma di grotte antiche, & infinitissime volte. Stette a Tiuoli molti mesi nella villa Adriana, disegnando tutti i partimenti & grotte, che sono in quella sotto & so-

pra terra. Et sentendo egli, che a Pozzuolo nel regno, vicino a Napoli x. miglia, erano infinite muraglie, piene di grottesche, fra di rilieuo, di stucchi, & dipinte, antiche, tenute tutte bellisime, attese parecchi mesi in quel luogo a cotale studio. Ne restò, che in Campana, strada antica in quel luogo, piena di sepolture antiche ogni minima cosa non disegnasse: & ancora al Trullo vicino alla marina molti di quei tempii & grotte sopra & sotto ritrasse. Andò a Baia & a Mercato di Sabato, tutti luoghi pieni d'edificii guasti, & storiati, cercando, & con lunga & amoreuole fatica di continuo in quella virtù crebbe infinitamente di valore & di sapere. Ritornò a Roma, & quiui lauorò molti mesi, & attese alle figure, parendoli che di quella professione egli non fosse tale, quale nel magisterio delle grottesche era tenuto. Et poi che era venuto in questo desiderio sentendo i romori, che in tale arte aueuano Lionardo & Micheleagnolo, per li loro cartoni fatti in Fiorenza, subito si mise per andare a Fiorenza: Et vedute l'opere, non gli parue poter fare il medesimo miglioramento, che nella prima professione aueua fatto. La onde egli ritornò a lauorare alle sue grottesche. Era allora in Fiorenza ANDREA DI COSMO pittor Fiorentino, giouane diligente, ilquale raccolse in casa il Morto; & lo trattenne con molto amoreuoli accogliéze: Et piaciutoli i modi di tal professione, voltò egli ancora l'animo a quello esercizio, & riuscì molto valéte, & piu del Morto fu col tempo raro, & in Fiorenza molto stimato. Perch'egli fu cagione, che il Morto dipigneße a Pier Soderini allora Gófalonieri la camera a quadri di grottesche, lequali bellisime furono tenute ma oggi per raccóciar le stanze del DVCA COSIMO state ruinate & rifatte. Fece a Maestro Valerio frate de Serui, vn vano d'una spalliera, che fu cosa bellisi-

ma; & similmente per Agnolo Doni in vna camera molti quadri, di variate & bizarre grottesche. Et perche si dilettaua ancora di figure, lauorò alcuni tondi di Madonne, tentando se poteua in quelle diuenir famoso, come era tenuto. Perche venutogli a noia lo stare a Fiorenza; si transferì a Vinegia. Et con Giorgione da Castelfranco, ch'allora lauoraua il fondaco de Tedeschi, si mise ad aiutarlo, faccendo gli ornamenti di quella opera. Et in quella città dimorò molti mesi, tirato da i piaceri & da i diletti, che per il corpo vi trouaua. Poi se ne andò nel Friuli a fare opere, ne molto vi stette, che faccendo i Signori Viniziani soldati, egli prese danari; & senza auere molto esercitato quel mestiero, fu fatto capitano di dugento soldati. Era allora lo essercito di Viniziani, condottosi a Zara di Schiauonia; doue appiccandosi vn giorno vna grossa scaramuccia; il Morto desideroso d'acquistar maggior nome in quella professione, che nella pittura non aueua fatto, andando valorosamente innanzi, & combattendo in quella baruffa, rimase morto, come nel nome era stato sempre, d'eta d'anni XLV. Ma non sara giamai nella fama morto: perche coloro che l'opere della eternità nelle arti manouali esercitano, & di loro lasciano memoria dopo la morte; non possono per alcun tempo giamai sentire la morte delle fatiche loro. Percioche gli scrittori grati, fanno fede delle virtù di essi. Però molto deuerebbono gli artefici nostri, spronar se stessi con la frequenza de gli studi, per venire a quel fine, che rimanesse ricordo di loro per opere & per scritti: perche cio facendo darebbono anima & vita a loro & all'opere ch'essi lasciano dopo la morte. Ritrouò il Morto le grottesche piu simili alla maniera antica, ch' alcuno altro pittore, & per questo merita infinite lode, da che per il principio di lui sono oggi ridotte dal-

le mani di GIOVANNI da Vdine, & di altri artefici a tanta bellezza & bontà in questo mestiero. Perilche meritamente gli fu fatto questo epitaffio.

Morte hà morto non me che il Morto sono,
 Ma il corpo:che morir fama per Morte
 Non può. L'opere mie uiuon' per scorte
 De' uiui, a chi uiuendo or' le abbandono.

FRANCIA BIGIO PITTOR FIORENTINO.

LE fatiche, che si patiscono nella vita, per leuarsi da terra, e'l ripararsi da la pouertà, soccorrendo non pur se, ma i prossimi suoi, fanno che il sudor di tale, di amaro diuenta dolcissimo. Et e'l nutrimento di cio, talmente pasce l'animo altrui, che la bontà del cielo, veggendo alcun volto a buona vita, & ottimi costumi; & pronto & inclinato a gli studi delle scienzie, è sforzata sopra l'usanza sua, essergli nel genio fauoreuole & benigna. Come fu veramente al FRANCIA pittor Fiorentino:ilquale da ottima & giusta cagione posto all'arte della pittura, s'esercitò in quella,non tanto desideroso di fama, quanto per porgere aiuto nel bisogno a' parenti suoi. Et essendo egli nato di vmilissimi artefici & persone basse, cercaua suilupparsi da questo, al che fare lo spronò molto la concorrenza di Andrea del Sarto allora suo compagno, co'l quale molto tempo tenne & bottega & la vita del dipignere. La qual vita fu cagione, ch'eglino di grande acquisto l'un

per l'altro all'arte della pittura fecero. Imparò il Fran
cia nella sua giouanezza, dimorando alcuni mesi con
Mariotto Albertinelli, i principii dell'arte. Et essen
do molto inclinato alle cose di prospettiua, & quella
imparando di continuo, per lo diletto di essa : fu in
Fiorenza riputato molto valente nella sua giouanez-
za. Le prime opere da lui dipinte furono in San Bran
cazio, chiesa dirimpetto alle case sue, vn San Bernar-
do lauorato in fresco; & nella cappella de Rucellai in
vn pilastro vna Santa Caterina da Siena lauorata simil
mente in fresco : le quali diedero saggio delle sue buo
ne qualità che in tale arte mostrò per le sue fatiche.
Et lo dimostrò a San Giobbe dietro a Serui in Fioren
za, in vn cantone della chiesa di detto Santo vn taber
nacolo lauorato a fresco da lui: nel quale fece la visita-
zione della Madonna ad Elisabeth: Nella quale figura
si scorge la benignità della Madonna : & in quella vec
chia, vna reuerenzia grandissima : & dipinse il San
Giobbe pouero & lebbroso, & il medesimo ricco &
sano. La quale opera die tal saggio di lui, che peruen
ne in credito & in fama. La onde gli huomini, che
di quella chiesa & compagnia erano capitani, gli allo-
garono la tauola dello altar maggiore : nella quale il
Francia si portò molto meglio : & in tale opera, in
vn San Giouanni Batista si ritrasse nel viso : & fece
in quella vna Nostra donna & San Giobbe pouero.
Edificossi allora in Santo Spirito di Fiorenza, la cap-
pella di San Niccola, nella quale di legno col model-
lo di Iacopo San Souino fu intagliato esso Santo tut-
to tondo; & il Francia due agnoletti, che in mezo lo
mettono, dipinse a olio in duo quadri, che furono
lodati, & in due tondi fece vna Nunziata : & lauo
rò la predella di figure piccole de i miracoli di San Nic
cola con tanta diligenza, che merita perciò molte

lodi. Fece in San Pier Maggiore alla porta a man destra, entrando in chiesa, vna Nunziata. Doue hà fatto lo Angelo che ancora vola per aria: & essa ginocchioni, con vna graziosissima attitudine riceue il saluto. Et vi hà tirato vn casamento in prospettiua, il quale fu cosa molto lodata & ingegnosa. Et nel vero ancor che'l Francia auesse la maniera vn poco gentile, per essere egli molto faticoso & duro nel suo operare; niente di meno egli era molto riseruato & diligente nelle misure dell'arte nelle figure. Gli fu allogato a dipignere ne i Serui per concorrenza d'Andrea del Sarto nel cortile dinanzi alla chiesa, vna storia: nella quale fece lo sposalizio di Nostra donna: doue apertamente si conosce la grandissima fede che aueua Giuseppo: il quale sposandola non meno mostra nel viso il timore che la allegrezza. Oltra che egli vi fece vno, che gli dà certe pugna come si vsa ne' tempi nostri, per ricordanza delle nozze. Et in vno ignudo espresse felicemente la ira & il desio, inducendolo a rompere la verga sua che non era fiorita. In compagnia ancora della Nostra donna fece alcune femmine con bellissime arie & acconciature di teste; de le quali egli si dilettò sempre. Et in tutta questa istoria, non fece cosa che non fusse benissimo considerata: come è vna femmina con vn' putto in collo che và in casa & ha dato de le busse ad vn'altro putto, che postosi a sedere non vuole andare & piagne: & sta con vna mano al viso molto graziatamente. Et certamente che in ogni cosa & grande & piccola mise in quella istoria, molta diligenzia & amore: per lo sprone, & animo; che aueua di mostrare in tal cosa a gli artefici & a gli altri intendenti, quanto egli le difficulta dell'arte sempre auesse in venerazione & quelle imitando à buon termine riducesse. Accade che i frati, che per la solennità d'vna festa erano mol-

to desiderosi, che le storie d'Andrea si scoprissero, volsero quelle del Francia similmente scoprire: perilche videro la notte che il Francia aueua finita la sua dal basamento in fuori. Et come temerari & prosontuosi che sono, glie la scopersero: pensando come ignoranti di tale arte, che il Francia ritoccare o fare altra cosa nelle figure nõ douesse. La mattina scoperta così quella del Francia, come quelle d'Andrea: fu portato la nuoua al Francia, che l'opere d'Andrea & la sua erano scoperte: di che ne sentì tanto dolore, che ne fu per morire. Et venutagli stizza contra a'frati, per la presunzione loro, che così poco rispetto gli aueuano vsato, di buon passo caminando peruenne all'opera. Et salito su'l ponte, che ancora non era disfatto, se bene era scoperta la storia: con vna martellina da muratori, che era quiui, percosse alcune teste di femmine: & guastò quella della Madonna: & così vno ignudo, che rompe vna mazza quasi tutto lo scalcinò dal muro. Perilche i frati corsi al rumore & alcuni secolari gli tennero le mani, che non la guastasse tutta. Et benche poi co'l tempo gli volessero dar doppio pagamento, egli però non volle mai per l'odio, che contra di loro aueua concetto, racconciarla. Et per la riuerenza auuta a tale opera & a lui, gli altri pittori non l'hanno voluta finire. La quale opera è lauorata in fresco con tanto amore, & con tanta diligenza, & con sì bella freschezza: che si può dire che'l Fràcia in fresco la uorasse meglio, che huomo del tempo suo: & meglio con i colori sicuri da'l ritoccare, in fresco le sue cose vnisse & isfumasse. Onde per questa & per l'altre sue opere merita molto d'esser celebrato. Fece ancora fuor della porta alla Croce di Fiorenza a Rouezzano, vn tabernacolo d'vn Crocifisso & altri santi; & a San Giouannino alla porta di San Pier Gattolino vn' cenacolo di Apostoli lauo

ro a fresco. Auuenne che nello andare in Francia Andrea del Sarto pittore, il quale aueua incominciato alla compagnia dello Scalzo di Fiorenza, vn cortile di chiaro & scuro, dentroui le storie di San Giouanni Batista: gli huomini di quella, auendo desiderio dar fine a tal cosa, presero il Francia: il quale come imitatore della maniera di Andrea l'opera cominciata da lui seguitasse. La onde in quel luogo fece il Fràcia intorno intorno gli ornaméti a vna parte:& códuſſe a fine due storie di quelle lauorate con diligenza. Le quali sono quando San Giouanni Batista piglia licenzia da'l padre suo Zaccheria per andare al deserto: & l'altra lo incontrare, che si fecero per viaggio CHRISTO & San Giouanni, con Giuseppo & Maria, ch'iui stanno a vederli abbracciare. Ne seguî piu inanzi per lo ritorno d'Andrea, il quale continuò poi di dar fine al resto del l'opere. Fece con Ridolfo Ghirlandai vno apparato bellisſimo per le nozze del Duca LORENZO cón due prospettiue, per le comedie; che si fecero, lauorate molto con ordine & maestreuole giudicio & grazia per le quali acquistò & nome & fauore appreſſo a quel Principe. La qual seruitù fu cagione, ch'egli ebbe l'opera della volta della sala del Poggio a Caiano, a metterſi d'oro: in compagnia d'ANDREA di COSIMO: & poi cominciò per concorrenza di Andrea del Sàrto & di Iacopo da Puntormo, vna facciata di detta; quando Cicerone da i cittadini Romani è portato per gloria sua. La quale opera aueua fatto cominciare la liberalità di Papa Leone per memoria di LORENZO suo padre, che tale edifizio aueua fatto fabbricare: & di ornamenti & di storie antiche a suo proposito fatto di pignere. Le quali dal dottiſsimò & grandiſsimo istorico M. PAOLO GIOVIO Vescouo di Nocera, allora primo appreſſo a Giulio Cardinale de' Medici, erano

erano state date ad ANDREA del Sarto, & a IACOPO da Puntormo & al FRANCIA Bigio, che il valore & la perfezzione di tale arte, in quella mostrassero:& aueuano il Magnifico Ottauiano de'Medici, che ogni mese daua loro trenta scudi per ciascuno. La onde il Francia faticādosi fece nelle parte sua oltra la bellezza della storia alcuni casamenti misurati molto bene in prospettiua. Ma questa opera per la morte di Leone rimase imperfetta. & poi fu di commissione del Duca ALESSANDRO de' Medici l'anno MDXXXII. ricominciata per mano di IACOPO da Puntormo, il quale la mandò tanto per la lunga, che il Duca si morì: & il lauoro restò a dietro. Ma per tornare al Francia, egli ardeua tanto di desiderio nella arte, che non era giorno: di state, che e'non ritraesse di naturale per istudio vno ignudo in bottega sua. Fece in Santa Maria Nuoua vna notomia a requisizione di maestro Andrea Pasquali medico Fiorentino eccellentissimo: il che fu cagione, ch'egli migliorò molto nell'arte della pittura; & la seguitò poi sempre con piu amore. Lauorò poi nel conuento di Santa Maria Nouella sopra la porta della libreria nel mezo tondo doue a fresco dipinse San Tommaso, che confonde gli eretici cō la dottrina: & euui Sabellio, Arrio, & Auerrois: la quale opera è molto lauorata cō diligenzia & buona maniera. Et fra gli altri particulari vi son due fanciulli, che seruono a tenere nell'ornamento vn'arme; i quali son molto di bontà & di bellissima grazia ripieni & di maniera vaghissimi lauorati. Fece ancora vn quadro di figure piccole a Giouanni Maria Benintendi, a concorrenza di Iacopo da Puntormo, che glie ne fece vn altro d'vna simil grandezza con la storia de'Magi, & due altri lauorati da FRANCESCO d'Albertino. Fece il Francia nel suo quando Dauid vede Bersabe la-

oo

uarsi in vn bagno, doue lauorò alcune femmine troppo con leccata & faporita maniera: & tirouui vn cafamento in profpettiua, nel quale fa Dauid, che dà lettere a'corrieri, che le portino in campo, perche Vria Etéo fia morto. Et fotto vna loggia fece in pittura vn pafto regio bellifsimo. La quale ftoria alla fama del Francia è ftata molto vtile, & necelfaria. Conciofia che coloro che a ottimo fine caminano, fpeffo auuien loro che quando giungono a la morte, & lafciano delle opere loro la piu bella & la piu lodata: veggono aggiugnerfi infinito grado al merito loro. Perche egli gia nelle figure grandi valfe affai: ma nelle piccole molto piu. Fece ancora bellifsimi ritratti di naturale: & vniuerfalmente lauorò d'ogni cofa. & fece altre infinite minuzie, de le quali non accade far menzione. Fu perfona molto onefta & di buona natura, & a gli amici fuoi parzialifsimo; & feruigiale fopra modo. Cercò del continuo dimorare nella pace fua: & a fuoi difcepoli fu molto amoreuole. Non fi curò partire di Fiorenza: come quello che auendo veduto alcune cofe di Raffaello da Vrbino in Fiorenza, dubitaua non perdere: parendogli di non effer tale, quale bifognato arebbe che e'foffe ftato: volendofi porre a paragone di tali ingegni terribili; Riftrignendofi nella modeftia fua, nella quale fu fempre inuolto. Perche effendo egli gia di età di xlii. anni gli venne vn male orribile di febbre peftilenziale, con dolori intenfi di ftomaco; per lo quale in pochi giorni pafsò da quefta a l'altra vita. Dolfe la morte fua a molti artefici per la buona grazia & modeftia che egli auena. Et non dopo lungo fpazio di tempo gli fu fatto quefto Epitaffio.

FRANCIA BIGIO

vissi; & con arte, e' ingegno,
Studio & virtu per me viuono ancora
L'opre ch'io diedi a Flora
Cangiando il terren' basso, a l'alto Regno

Lasciò discepoli suoi AGNOLO suo fratello, il quale si morì giouane: ANTONIO DI DONNINO & VISINO, che aueua fatto molto buon' principio, se la morte non la rapiua. Fu sepulto il Francia con tenere lagrime de' suoi fratelli in San Brancazio di Fiorenza lo anno MDXXIII. Arricchi la arte, de la prospettiua, tirata veramente da lui con marauigliosa diligenzia, come poi hanno imitato molti, & particularmente ARISTOTILE da San Gallo il quale in tal professione ha preso titolo veramente eccellente.

FRANCESCO MAZZOLA PARMIGIANO PITTORE.

Eramente che il Cielo comparte le sue grazie ne gli ingegni nostri a chi piu, a chi meno, secondo che gli piace. Ma egli è pure vn dispetto grande, & insopportabile a' begli spiriti: il vedere, che vno che sia diuenuto raro & marauiglioso; & talmente abbia apprefa qualche arte: che le cose sue siano reputate diuine da gli huomini; allora che egli douerebbe

piu esercitarsi, contentando chi brama delle sue cose, per acquistare oltra la roba & gli amici, pregio & onore; disprezzato ogni emolumento: lassati a parte gli amici: & nulla curando la fama & il nome si dispone a non volere operare, ne fare; se non si, dirado, che appena mai se ne vede il frutto. Ilche per il vero, troppo piu spesso auuiene; che non arebbe bisogno il comodo vmano. Peruenendo il piu delle volte il benignisimo influsso delle doti eccellenti & rare; in persone piu spiritate, che spiritose: le quali fuggono lo esercitarsi. Ne far lo vogliono se non per punti di Luna, o per capriccio de' ceruelli loro, piu tosto bestiali che vmani. Et certamente non niego che il lauorare a furore, non sia il piu perfetto; ma biasimo bene il non la uorar mai. Et per Dio che douerrebbono gli artefici saputi, quando vengono loro i pensieri alti, & che nonvi si può aggiugnere: cercare di contentarsi di quegli, che il sapere dell'ingegno senza rompere il collo, possedédoglili manifesti nell'opere che fanno. Atteso che infiniti dell'arte nostra, per voler mostrare, piu di quel che sanno: smarriscono la prima forma; Et alla seconda che cercano arriuare, non aggiungono poi: perche al biasmo piu ch'alla lode si sottopongono come fece FRANCESCO Parmigiano, del quale appresso, porrò la vita. Fu costui dotato dalla natura di sì graziato & leggiadro spirito ch'e s'egli di continuo non auesse voluto operare piu di quello che' sapeua: auerebbe nel continuo far suo tanto auanzato se stesso: che si come di bella maniera, d'arie, di leggiadria, & di grazia passò ogniuno: così auerebbe ancora di perfezzione, di fondamento, & di bontà superato ciascuno. Ma il ceruello, che aueua a continui ghiribizzi di strane fantasie, lo tiraua, fuor de l'arte: potendo egli guadagnare quello oro, ch'egli stesso areb-

be voluto; con quello che la natura nel dipignere, e'l suo genio gli aueuano insegnato. Et volse con quello, che non potè mai imparare, perdere la spesa e il tempo, & farsi danno alla propria vita. Et questo fu ch' egli stillando cercaua l'archimia dell'oro,& non si accorgeua lo stolto, ch'aueua l'archimia del far le figure; lequali con pochi imbratamenti di colori, senza spesa, traggono de le borse altrui le centinaia de gli scudi. Ma egli in questa cosa inuanito, & perdutoui il ceruello, sempre fu pouero : & tal cosa gli fe perdere tempo grandissimo, & odiarlo da infiniti, che piu per il suo danno, che per il loro bisogno, di ciò si doleuano. Et nel vero chi riguarda a i fini delle cose,nõ debbe mai lasciare il certo per l'incerto: nè doue ei puo facilmente acquistar lode, cercare con somma fatica venire in perpetuo biasmo. Dicono che in Parma Frãcesco, fu nutrito da piccolo, da vn suo Zio, & che crescendo poi sotto la disciplina di ANTONIO da Correggio pittore, imparò benissimo da lui i principii di tale arte. Et che perche egli era bellissimo di volto, & formato di gentile aria; moueua nella sua giouanezza i suoi gesti con animo timoroso, & onestissimo. Perche ebbe continuo in custodia vn suo Zio vecchio, ilquale ne aueua diligentissima cura. Di maniera ch'egli auanzandosi nell'arte; & inuestigando le sottigliezze; si mise vn giorno, per fare esperimento & saggio di se, a ritrarsi in vno specchio da barbieri di que mezi tondi. Et visto quelle bizarie, che fa la rotondità dello specchio nel girar suo; che i palchi torcono, & le porte, & tutti gli edifici stranamente sfuggono; prese per elezzione questa cosa. Laonde fece fare vna palla di legno al tornio, meza tonda, & di grandezza simile allo specchio, & dentro si mise con grande amore a contraffare tutto quel-

lo, che vedeua nello specchio, & particularmente se stesso: & si simile a se medesimo ritraendosi somigliar si fece che non si potrebbe stimare, ne credere. Basti che con tanta felicità & perfezzione gli succesle tal cosa, che nel vero non auerebbe il medesimo il viuo fatto, che egli fece. Quiui era ogni lustro del vetro, & ogni segno di reflessione, d'ombre, & di lumi, si propri & veri, ch' aggiugnere non vi si può per alcuno ingegno. Et ne fe segno tal cosa manifesto il mandarlo a Clemente VII. Pontefice, ch'egli nel vederlo con ogni ingegnoso sene stupì: & ordinò di sue bocca, ch' egli da Parma venisse a Roma. Et di tal cosa in dono ne fe degno M. Pietro Aretino: ilquale in Arezzo nelle sue case vn tempo come reliquia il tenne, & poi lo donò a Valerio Vicentino. Venne Francesco da Parma a Roma, & da que' Prelati fu onorato molto, & fu tanto degno di lode, per alcuno cose sue, che colorite, aueua recate da Parma: che e' ne fu giudicato di grande spirito, & ingegnosissimo. Conciosia che di somma marauiglia erano i modi dell'opere, & de gli andari suoi: vedendosi ancora alcuni quadretti piccoli, ch' erano venuti in mano del Cardinale IPPOLITO DE MEDICI: & si diceua publicaméte in Roma per infinite persone, lo spirito di Raffaello, esser passato nel corpo di Francesco, nel vederlo nell'arte raro, & ne i costumi si grato: Perche fu tanto lo amore, che Francesco portò alle cose di Raffaello, & il bene, ch'egli diceua di lui, che mai non finiua ragionare delle lodi di quello. Or' essendo Francesco in Roma, fece vn bellissimo quadro d'vna circuncisione, & lo donò al Papa; & fu tenuto vna garbatissima inuenzione per tre lumi fantastichi ch' a detta pittura seruiuano. Percioche le prime figure, erano illuminate dalla vampa del volto di CHRISTO, Le seconde riceueuano lume da

certi che portauano i doni al sacrificio per certe scale con torce accese in mano:& l'vltime erano scoperte,& illuminate dall'Aurora, che mostraua vn leggiadrissimo paese, con infinità di casamenti. Laqual cosa piacche grandissimamente al Papa, & a chi le vide, per questo nuouo capriccioso modo di dipignere, e lo premiò liberalissimamente. Auuenne ch'egli si mise a operare con gran feruore,& lauoro vn quadro di vna Madonna con vn CHRISTO: con alcuni Angioletti,& vn San Giuseppo; mirabilmente finiti d'arie di teste, di colorito, di grazia,& di diligenzia. Nelquale fece a San Giuseppo sopra vn braccio ignudo molti peli come al viuo spesse volte veggiamo. Laquale opera rimase appresso Luigi Gaddi, & da' suoi figliuoli & da chi la vede, e in vita di lui & dopo la morte, è stimato pregio grandissimo. Destosi allora vn pensiero al Signor Lorenzo Cibo, inuaghito della maniera sua, & venutone Partigiano di fargli fare qualche opera: & gli fece metter mano in vna tauola per San Saluatore del Lauro, da metterssi a vna cappella vicino alla porta. In questa figurò Francesco vna Nostra donna in aria che legge, con vn fanciullo fra le gambe. Et in terra con straordinaria & bella attitudine ginochioni cō vn piè, fece vn San Giouanni, che torcendo il torso, accenna CHRISTO fanciullo, & in terra a giacere in iscorto San Girolamo in penitenza, che dorme. Laquale opera quasi a fine ridusse di tal profezzione, che se la fortuna non lo impediua, egli ne sarebbe stato lodatissimo;& ampiamente remunerato. Ma venne la ruina del sacco di Roma, nel MDXXVII. La quale non solo fu cagione che alle arti per vn tempo si diede bando, ma ancora, che la vita a molti artefici fosse tolta. Et mancò poco che Francesco non la perdesse ancor egli:& cio fu, che su'l principio del sacco, era egli sì in

tento alla frenesia del lauorare, che quando i soldati entrauano per le case,& gia nella sua erano alcuni Tedeschi entrati, egli per romore che facessero, nõ si mosse mai dal lauoro. Perilche giunti sopra,& vedutolo lauorare, stupiti di quella opera, che faceua, lo lasciarono seguitare: & mentre che le crudeltà metteuano quella pouera città in perdizione, egli fu da quei Tedeschi proueduto,& grãdemente stimato, senza che gli fosse fatta offesa alcuna. Ben è vero che vno di loro che si dilettaua del mestiero, gli fece disegnare vn numero infinito di disegni, d'acquerello & di pena; & quegli volse per la sua taglia. Ma nel mutarsi i soldati, fu Fracescovicino a capitar male, Conciosia che andando egli a cercar de gli amici, volsero alcuni di nuouo farlo prigione; & bisognò che quegli suoi lo liberassero vn'altra volta. Perche fu tal cosa cagione, che Francesco ritornò a Parma per alcuni mesi, & non stette molto, che se n'andò a Bologna a far lauori. Et il primo, che vi fece, fu in San Petronio in vna cappella vn San Rocco di molta grandezza alquale diede bellissima aria; & a parte per parte lo fece veramente molto bene: Imaginandoselo alquanto solleuato dal dolore che gli daua la Peste nella coscia. Il che mostra, con la testa guardando il Cielo, in attitudine di ringraziare. Poi fece vn quadro con vn San Paolo per l'Albio medico Parmigiano, con vn paese & molte figure; che fu stimato cosa rarissima. Et vn'altro ne fece ad vn Sellaio suo amico bellissimo fuor di modo: doue era vna Madonna dipinta, volta per fianco con bella attitudine, e parecchi altre figure. Dipinse al conte Georgio Mangioli vn quadro: & due tele a Guazzo per maestro Luca da i Leuti, cõ certe figurette di bellissima maniera. Aueua Francesco, in questo tempo vn suo seruitore che si chiamaua Antonio da Trento, che intagliaua; ilquale
vna

FRANCESCO PARMIGIANO.

vna matina essendo in letto Francesco, gli tolse la chiaue del forzieri, e lo aperse & gli furò tutte le stampe di Rame, e di legno, & quanti disegni vi auea; & andosse ne col diauolo. Ne mai piu se ne seppe nuoua. Riebbe Francesco le stampe, che colui lasso appresso vn suo amico in Bologna, con animo di riauerle forse col tempo: Ma i disegni non mai. Perilche restò mezo disperato, pur tornato a dipignere fece vn ritratto d'vn Conte Bolognese, di colorito & di vaghezza molto bene lauorato. Et poco dopo questo fece vn quadro di Nostra donna in casa M. Dionigi de' Gianni, con vn' CHRISTO, che tiene vna palla di mappamondo, cosa veramente bellissima. Et fra l'altre cose, che belle vi sono è vna aria di Nostra donna fatta con graue maniera, & così il putto che è bellissimo. Oltra che egli sempre ne gli occhi de' putti, & nelle arie loro accordaua vna certa capresteria di viuacità, che fa conoscere gli spiriti acuti & maliziosi, che bene spesso sogliono vederli nella viuezza de' putti. Abbigliò ancora la Nostra donna d'un' certo abito nelle maniche di veli gialletti quasi vergati doro, che nel vero hanno vna bellissima grazia, & fanno parere le carne & formose & delicatissime. Oltra che de i capegli da lui lauorati, nò può vedersi meglio, ne maggior destrezza delle cose da lui dipinte. Fece alle monache di Santa Margherita in Bologna vna tauola di Nostra donna, con Santa Margherita, San Petronio, San Girolamo, & San Michele, che molto in prezzo è tenuta in Bologna, la quale con gran pratica & bella destrezza, è lauorata. Et le arie delle sue teste, son tante belle, di dolcezza & di lineamenti, che fa stupire ogni persona dell'arte. Sono ancora sparsi per Bologna alcuni altri quadri di Madonne, & quadri piccoli, coloriti & bozzati; & ancora vn numero di disegni per diuersi, come per Girolamo

PP

del Lino amico suo:& ancora GIROLAMO Fagiuoli orefice & intagliatore n'hebbe da lui per intagliare in rame:i quali gratiosisimi sono tenuti. Fece a Bonifazio Gozadino il suo ritratto di naturale, & quel della moglie, che rimase imperfetto, come molte altre cose sue. Abbozzò il quadro d'un'altra Madonna, ilquale in Bologna fu venduto a Giorgio Vasari Aretino, che in Arezzo nelle sue case nuoue & da lui fabricate onoratamente lo serba; con molte altre nobili pitture & sculture & marmi antichi. In questo tempo vennero a Bologna lo Imperatore Carlo Quinto, & Papa Clemente VII. per la incoronazione di sua Maestà, doue Francesco, andando talora a vederlo mangiare, fece senza ritrarlo, l'imagine sua a olio in vn quadro grandisimo:& in quello dipinse la fama, che lo coronaua di lauro;& vn fanciullo, che gli porgeua il Mondo, figurato per il Dominio. Ilquale donandolo a sua Maestà n'ebbe premio onorato;& quel ritratto per vn grandisimo fauore, fu donato al Signor Duca di Mantoua, & ancora oggi si truoua nella sua guardarobba. Prese assunto come ceruello capriccioso ch'egli era, di fare carte stampate intagliate sul ferro & sul rame con acqua forte, & ancora di chiaro scuro se ne vede di suo in legno molte, come ancora di bulino intagliate per mano del CARALIO, dilettandosi egli non meno de'l disegno, che si facesse del colorito. Ritornato a Parma vi fece alcune tauole & quadri:poi tolse a fare alla madonna della Steccata vna opera grādisima a fresco, nellaquale andauano alcuni rosoni per tramezi in ornamento: iquali egli si mise a lauorar di rame, & fece in essi grandisime fatiche. Et lauorando questa opera fece alcuni profeti & sibille di terretta, & poche cose in essa in colori, nascendo cio dal non contentarsi. In questo tempo si diede all'alchimia, & pensando

in breue arricchirne, tentaua di congelare il Mercurio. Perche tenendo egli di molti fornelli & spese, non poteua riscuotere tanto dell'opera, quanto in tal cosa consumaua. La qual pazzia fu cagione, ch'egli lasciato per la dilettazione di tal nouella, la vtilita e il nome dell'arte propria, per la finta & vana, in malissimo disordine della vita & dell'animo si conduse. Fece in questo mezo a vn gentilhuomo Parmigiano a punti di Luna vn Cupido, che fabbricaua vno arco di legno, laqual pittura fu tenuta bellissima: & alla sorella del Cauallier Baiardo dipinse vna Ancona che fu molto stimata. Et a Casal maggiore per quei Signori fece due bellissime tauole. In tanto trouauansi quegli huomini, che l'opra della Steccata gli aueuano allogato, al tutto disperati, non vedendo ne il mezo ne il fine di tal cosa: perilche ordinarono di fargli vsar forza dalla Corte, accio che la finisse: & gli mossero vn piato. La onde egli non potendo resistere, vna notte si partì di Parma; & con alcuni suoi amici, si fuggì a San Secondo; & quiui incognito dimorò molti mesi, di cōtinuo alla alchimia attendendo. Et percio aueua preso aria di mezo stolto: & gia la barba e i capegli cresciutigli, aueua piu viso d'huomo saluatico, che di persona gentile come egli era. Auuenne che appressandosi egli a Parma, non istimando quegli che gli faceuano operare, fu preso, & messo in prigione; & sforzato promettere di dar fine all'opera. Ma fu tanto lo sdegno, che di tal cattura prese, che accorandosi di dolore dopo alcuni mesi si morì d'anni XXXXI. laquale perdita fu di gran dāno all'arte, pe la grazia che le sue mani diedero sempre alle pitture che fece. Fu Francesco sepolto in Parma: & molto dolse la morte sua ad alcuni amici suoi: ma senza fine ne increbbe a M. VICENZIO Caccianimici Bolognese nobilissimo. Il

quale dilettandosi assai dell'arte della pittura, lauorò alcune cose per piacere, come ancora si vede in San Petronio alla cappella loro, la decollazione di Sã Gio. Batista. Non andò molto tempo, che questo virtuoso gentilhnomo gli fece compagnia, morendo nel MDXXXXII. Fece Francesco benefici all'arte di tanta grazia nelle figure sue, che chi quella imitasse, altro che augumento nella maniera non si farebbe. Fece dono di miglioramento all'arte, facendo intagliar le stampe con l'acqua forte, come di suo moltissime si veggono. Onde per bel ceruello lode se gli conuengono infinite, come accenna questo epigramma, che fu fatto per onorarlo.

Cedunt pictores tibi quot sunt, quotque fuerunt;
Et quot post etiam sæcula multa ferent.
Principium facile est laudum reperire tuarum:
Illis sed finem quis reperire queat.

IL PALMA VENINIZIANO PITTORE.

Vò tanto l'artificio & la bontà d'una sola opera, che perfetta si faccia in quella arte che l'huomo esercita: che per minima ch'ella si sia, comunemente sforza i giudicii de gli artefici, a lode singulari di chi l'ha operata. Di maniera che gli scrittori per tali fatiche & per la eccelléza di ciò, ancora essi danno con gli scritti eternità al nome di quello artefice. come

al presente faremo noi al Palma Veniziano. Il quale
ancora che non fusse eccellente & raro nella perfezzio
ne della pittura: fu sì pulito, & sì diligente,& con le fa
tiche sì sommessibile in tale arte:che le cose sue se non
tutte,almeno il piu di quelle hanno del buono, nel có
traffare molto il viuo & il naturale ne gli huomini.
Era il Palma molto piu ne'colori vnito,sfumato,& pa
ziente: che galiardo nel disegno, & quegli maneggiò
con grazia & pulitezza grandissima: come si vede in
Vinegia in casa di molti gentili huomini per quadri &
ritratti infiniti, i quali non narro per non fare prolissa
la storia: bastando solo far menzione di due tauole &
d'vna testa,che tegnamo diuina & marauigliosa. delle
tauole vna ne dipinse in Santo Antonio di Vinegia,vi
cino a Castello, & l'altra in Santa Elena presso al Lio,
doue i frati di mõte Oliueto hanno il monasterio loro.
La quale opera fu locata allo altar maggiore di detta
chiesa:& dentro vi fece la storia de'Magi,quando offe
riscono a CHRISTO, con buon numero di figure
Fra le quali, (come di sopra dissi) ha di molte teste in
alcune figure, che son degne di lode. Ma certo che
tutte l'opere sue, come che molte siano, non vagliono
nulla appresso a vna testa, che se ritrasse nella spera có
alcune pelli di camello attorno con certi Zuffi di cap
pegli,la quale quasi ogni anno nella mostra della Ascè
sa in quella città si vede. Potè sì lo spirito del Palma so
lo, in questa cosa salire tanto alto: che quella fece mi
racolosissima e fuor di modo bella. E per ciò merita
d'esser celebrato per il piu mirabile di disegno, d'artifi
cio, di colorito, & di perfetto sapere: che Viniziano,
che fino al tempo suo abbia lauorato. Et nel vero vi
si vede dentro vn girar d'occhi: che Lionardo da Vin-
ci,& Michele Agnolo, non aurebbono altrimenti ope
rato. Ma ancora di piu è vna somma grazia & vna bel

pp iii

la grauità in essa: Il che fa, che tanta lode non si può dare a tale opera: che per la sua perfezzione piu non ne meriti. Per tanto è stato cagione, che non solo io, ma tutti quegli che tal cosa hanno veduta, l'abbino tenuto marauiglioso nell'arte. Et se la sorte auesse voluto, che il Palma dopo tale opera si fosse morto, egli solo portaua il vanto, di auer passato tutti coloro, che noi celebriamo per ingegni rari, & diuini. La onde la vita, che durando gli fece operare altro, fu cagione, che non mantenendo il principio che aueua preso: venne a diminuire tutto quello; che infiniti pensorono che douesse accrescere. Et per tale inganno adietro rimasti, ne molte lode gli diedero; ne troppo ancora lo percossero di biasimo. Egli gia fatto frutto delle sue fatiche, con capitali di qual cosa nella età sua di XLVIII. anni, si morì in Vinegia. Fu suo compagno & amico dimestico LORENZO Lotto pittor' Veniziano, che dipinse a olio in Ancona la tauola di Santo Agostino; & lauorò in Vinegia infinite pitture. Ritrasse Andrea de gli Odoni che in Vinegia ha la sua casa molto adornata di pitture & di sculture. Fece ancora uel Carmino di detta città alla cappella di San Niccolò vna tauola; & in San Gianni & Polo quella di Santo Antonino Arciuescouo di Fiorenza; & infinite altre cose che si veggono per Venezia. Fu tenuto molta valente nel colorito, leccato & pulito nella giouentù; Et dilettossi di finire le cose sue.

FRANCESCO GRANACCI PITTORE FIORENTINO.

Randissima è la ventura di quelli Artefici, che si accostano nel nascere loro ad essere compagni di quegli huomini: che il Cielo ha eletti per segnalati: & per superiori a gli altri nello operare; perche certamente e'non possono se non acquistarne vn guadagno estraordinario nella fama. Atteso, che se tutti fanno la medesima professione, dal buono bonissimi tratti imparano: & veggendo l'altrui maniere, i modi, & le difficultà; sono messi per la via senza cercarne. Et quando in questo rari non diuenissero o valenti, la domestichezza auuta con lo amico eccellente, fa che al mondo per la virtu d'altri, diuenta il nome celebre & illustre. Perche coloro, che non possono praticare con quell'huomo eccellente che tu pratichi; vengono a riuerirti per rispetto di lui: il che per tuo merito non farebbono giamai. Et nel vero, tanta forza ha il dependere da persona valorosa: che quasi il medesimo onore riceue da la virtù dello amico, che lo amico da l'opera sua. Onde Francesco Granacci pittor molto saputo, meritò prima per le fatiche sue nell'arte della pittura onorata lode: poi nella pratica del diuin Michele Agnolo, onori & grado infinito. Perche la stima, che mentre che e'visse, fece di lui il diuino Michel'agnolo, & lo aiutarlo, ebber forza di

metterlo in fama, oltra il suo nome; a onta della sorte. Dicesi che il Granaccio nella sua giouanezza imparò l'arte con Domenico del Ghirlandaio: & con Michel'Agnolo fanciullo fu da LORENZO de' Medici posto nel suo giardino a esercitarsi: & essendo giouane, aiutò a finire l'opere della tauola di Santa Maria Nouella da Domenico suo maestro lasciata imperfetta. Egli studiò molto al cartone di Michele Agnolo: & da lui fu condotto a Roma per l'opera della cappella: Doue poi con gli altri scornato se ne tornò a Fiorenza. Dipinse a Pier Francesco Borgherini in Fiorenza, vna storia a olio in vna camera, de' fatti di Giuseppo quando seruiua a Faraone: Nella quale come diligente, mostrò quanto amore egli portasse alla pittura. Fece in San Pier maggiore di Fiorenza alla cappella de' Medici, vna tauola dentroui vna assunta di Nostra donna: la quale dà la cintola a San Tommaso: Et fra l'altre figure, vi sono, San Paulo, San Iacopo, & San Lorenzo: lauorati con tanta bella grazia & disegno: che questa opera sola basta a far conoscere il valor dell'arte, che nel Granaccio era infuso della natura: La quale opera lo fece tenere da tutti gli artefici molto eccellente. Fece ancora nella chiesa di San Gallo vna tauola, la quale è oggi in San Iacopo fra fossi alla cappella de Girolami. Et perche egli era di patrimonio ereditario comodamente agiato, lauoraua con suo grandissimo agio. Fece Michele agnolo per lo interesso della Nipote, che aueua fatta monaca in Santa Apollonia, lo ornamento e'l disegno della tauola dello altar maggiore; & quini poi il Granaccio dipinse storiette & figure a olio, le quali molto a quelle monache satisfecero & a' pittori ancora. Oltre a cio fece loro ad vno altro altare da basso, vna tauola, con CHRISTO. & la Nostra donna, & vn' DIO Padre:
la quale

la quale per vn caso di Fuoco, abbruciò insieme co'pa ramenti di molto valore: Et certamente ne fu gran danno, per esser cosa molto lodata da'nostri artefici. Alle Monache di San Giorgio fece la tauola dello altar' maggiore: Et per le case de'Cittadini vna infinità di opere, che non accade che io le racconti. Lauorò piu tosto per Gentilezza, che per bisogno: essendo persona che si contentaua conseruare il suo: senza esser cupido di quello d'altrui. Et perche è si dette pochi pensieri, visse fino in LXVII. anni: & in quegli con vna malattia ordinaria di febbre, finì il corso della sua vita, Et nella chiesa di Santo Ambruogio di Firenze, fu sepellito il Giorno di Santo Andrea Apostolo, del MDXLIIII. Et ha auuto questo Epitaffio.

Onorata per me l'arte fu molto
Et io per lei con fama sempre uiuo,
Che se ben' del mio corpo restai priuo
La lode & il nome, non fia mai sepolto.

BACCIO D'AGNOLO ARCHITETTO FIORENTINO.

Ommo piacere mi piglio alle volte nel vedere i principii degli artefici nostri: che peruengano di basso in alto: & specialmente nell'architettura: la scienza della quale non è stata esercitata da parecchi anni a dietro, se non da intagliatori, o da persone sofistiche, le quali aspirano a le cose della prospettiua. & non può nientedimanco perfettamente esser fatta, se non da quegli che hanno giudizio sano, & disegno buono: che o in pitture, o in sculture; o in cose di legname abbino grandemente operato. Conciosia che in essa si misurano i corpi delle figure loro, che sono le colonne, le cornici, i basamenti, & tutti gli ordini di essa; i quali a ornamento delle figure son fatti, & non per altra cagione. Et per questo i legniaiuoli di continuo maneggiandogli, diuentano fra qualche tempo architetti. Gli scultori per lo situare le statue loro, & per fare ornamenti a sepolture, & altre cose tonde; nò possono fare di meno. Et il pittore per le prospettiue & pe i casamenti da esso tirati, non puo fare che le piàte de gli edifici non faccia: atteso che non si pongono case ne scale ne'piani, doue le figure posano: che per la prima cosa l'architettura & l'ordine non si tiri. Però Baccio d'Agnolo, che di continuo praticò con Andrea Sansouino; se bene a gli intagli attendeua, & in que-

gli era piu che valente: come per tutta Fiorenza ne dimostrano le opere sue: non di meno attese sempre alla prospettiua, & alle architettura. Et a cio lo spronò molto, che il verno nella bottega sua si faceuano ranate d'artefici; & i capi di quelle erano Raffaello da Vrbino giouane: Andrea Sansouino: & infiniti giouani artefici, che gli seguitauano: Doue difficultà grandissime si proponeuano: & bellissimi dubbi si vedeuano del continuo risoluere da gli eccellentissimi intelletti loro, ch'erano, & sottili, & ingegnosissimi. La onde Baccio cominciò a fare di se esperimento, & di maniera si portò in Fiorenza: & talmente in credito venne di tutta quella città: che le piu magnifiche fabbriche, che in suo tempo s'allogassero, furono allogate allui, che ne diuenisse capo; Perilche prese pratica con Pier Soderini allora Gonfaloniere: & ordinò la sala grande del consiglio: & lauorò di legname l'ornamento della tauola grande che bozzò fra Bartolomeo, disegnato da Filippino. Fece la scala, che va in detta sala, con ornamento di pietra molto bello; & ancora fece fare le porte di marmo, che sono su la sala seconda, doue è la tauola di Filippino. Fece su la piazza di Santa Trinita il palazzo a Giouanni Bartolini: il quale è dentro molto adornato, & di palchi, & d'ornamenti. Et cosi al suo giardino in Gualfonda, molti disegni gli diede. A Lanfredino Lanfredini fece fabbricare lungo Arno la casa, fra il ponte a Santa Trinita e 'l Ponte alla Carraia. Et su la piazza de Mozi cominciò, ma non finì la casa de'Nasi, che risponde, sul renaio d'Arno: Fece ancora la casa a Taddeo Taddei, che fu tenuta comodissima, & bella. Diede a Pier Francesco Borgherini i disegni della casa in borgo Santo Apostolo: & in quella con grande spesa fece condurre ornamenti di porte, & di camini; & particular

méte ordinò l'ornamento di essa camera, ilquale tutto, di noce, intagliato con somma bellezza à bonisimo términe, condusse. Fece il modello della chiesa di San Giuseppo da Santo Nofri: & in quello fece fabbricare la porta, vltima sua opera. Fece poi condurre di fabbrica il campanile di Santo Spirito di Fiorenza:& similmente quello di San Miniato in monte: il quale bé che fusse per l'assedio di Fiorenza l'anno MDXXIX. inimicissimamente dalla artiglieria del campo battuto; non però fu mai rouinato. Perilche non minor fama acquistò per la offesa, che faceua: a' nemici che per la bontà; & per la bellezza, con che Baccio lo aueua fatto lauorare, & condurre. Auuenne ch'egli per le sue buone qualità, & per la piaceuole domestichezza, che aueua co i cittadini, fu posto nell'opera di Santa Maria del Fiore, alla cura per atchitetto: Doue die de i disegni di fare il ballatoio, che ricigne intorno alla cupola: il quale Pippo di Ser Brunellesco sopraggiunto dalla morte aueua lasciato a dietro. Et ben ch'egli auesse fatto i disegni di tal cosa, per la poca diligenza de ministri dell'opera, erano in mala parte andati, & perduti. Perilche Baccio fatto sopra suoi disegni model lo, mise in opera tutta la banda verso il canto de'Bischeri. Ma Michele Agnolo Buonaroti; nel suo ritorno da Roma: veggendo tal cosa farsi, & tagliare le morse che fuora aueua lasciate Filippo Brunellesco, fece tanto romore, che si fermò tal fabbrica. Perilche Michele Agnolo fece modello, & con gran dispute d'artefici, & di cittadini, che erano intorno al Cardinale Giulio de'Medici tanto fecero, che ne l'vno, ne l'altro si mise in opera. Fu biasmato questo disegno di Baccio in molte parti, non che di misura in quel grado non stesse bene, ma che troppo diminuiua, a comparazione di cotanta macchina, onde per le inimicizie suscitate,

non fe li diede fine. Attefe poi Baccio a fare i pauimenti di Santa Maria del Fiore,& altre fue fabbriche; lequali non erano poche:tenendo egli cura particulare di qual fi voglia monafterio & cafe di Cittadino dentro & fuori della città,& ordinandoui quello che accadeua, per effere molto amato vniuerfalmente. Nel vltimo vicino allo anno LXXXIII. della vita, doue ancora aueua il Giudizio faldo,& buono, fe ne andò a quella altra vita nel MDXLIII. Lafciando GIVLIANO, FILIPPO & DOMENICO fuoi figliuoli. Da' quali fu fepelito con molte lagrime nella chiefa di San Lorenzo. Et guadagnofi quefto epitaffio.

Fui tanto alle opre intento
 Difegnando,murando,alzando l'arte,
 Che per me uide flora in ogni parte
 Comodità,bellezza,& onoramento.

Fu Baccio molto amatore de' parenti fuoi, & a tutti fece bene vniuerfalmente:Et i fuoi figliuoli ne' coftumi & nelle opere, lo vanno imitando gagliardamente.

qq iii

VALERIO VICENTINO, INTAGLIATORE.

Ache egli egregii Greci ne gli intagli di pietre orientali furono cosi diuini; & ne cammei si perfettamente lauorarono; mi parebbe far torto e ingiuria grandisima s'io non facessi conto di quegli che si marauigliosi ingegni hanno imitato. Conciosia cosa che per età che stata sia, ne' moderni non s'è visto (dicono) ancora nessuno, che abbia passato gli antichi di finezza, & di disegno; come in questa presente veramente felice età, carica & in tutto piena delle marauiglie del cielo, ne' miracoli, che gli huomini fanno, vmanamente operando nel mondo, s'è veduto, & specialmente ne' cristalli di GIOVANNI da Castel Bolognese; fatti per Ipolito Cardinale de Medici, il Tizio, il Ganimede, & le altre paci, & infinite pietre lauorate in cauo, appresso Giouanni Reuerendissimo Cardinale de Saluiati. Similmente s'è veduto nelle nette & pulite opere di Valerio Vicentino: Di cui tanta moltitudine se ne vede a lui vscita di mano, che marauiglia è stato, come egli abbia potuto con tanto sottil magisterio, si marauigliose opere conseguire. Et pure a Papa Paulo III. diede paci bellissime, & vna croce diuina: & similmente coni d'acciaio da improntar medaglie, con le impronte delle teste & de rouesci antichi, talmente di similitudine lauorati, che non si puo di bellezza far meglio; ne di bontà piu desiderare. Infinito numero delle cose di costoro si troua appresso

VALERIO VICENTINO.

il Reuerendissimo Cardinal Farnese; ilquale cosi Giouanni come Valerio ha fatto lauorare. Questo vltimo ha nella arte sua con tāta pratica lauorato, che nell'età sua di LXXVIII.anni ha fatto con l'occhio & cō le mani miracoli stuspendissimi. Ha insegnato l'arte a vna sua figliuola, che lauora benissimo, anzi dottamente. Era tanto vago di continuo procacciare per dilettazione antiquità di marmi, impronte di gessi antichi, & cose moderne; che spendeua ogni prezzo per essere sempre carico di ritorno con prede di tali esercizii. Similmente non restaua da maestri, che fossero buoni auere disegni, & quelli con venerazione tenere. Perche la casa sua in Vicenza di tante cose è piena, & di tante varie cose adorna, che lo stupore esce di se, a vedere l'amore, che Valerio a tale arte portaua. Et nel vero si conosce, che quando vno porta amore alla virtù, operando in quella continuo fino a la fossa: conseguisce opere virtuose: & lascia dopo la morte di lui odore in infinito. Acquistò Valerio premii dell'opere sue grandissimi: ebbe beneficii, & vfici da que principi, che seruì: onde potranno quei che restano di lui, merce d'esso, mantenere onorato grado. Et non potendo egli piu per li fastidi; che porta seco la vecchiezza, attendere all'arte, ne viuere, rese l'anima a DIO, l'anno MDXLVI. Et riportonne questa memoria.

Si spectas a me diuine plurima sculpta:
Me certe antiquis æquiparare potes.

Lasciò dopo se molti lodati artefici viui, i quali l'hanno di gran lunga auanzato: come si vede nell'opere di LVIGI Anichini Ferrarese, il quale di sottigliezza d'intaglio & di acutezza di fine ha le sue cose fatto apparire mirabili. Ma molto piu ha l'uno & l'altro passato di disegno, di grazia & di bontà, per essere vniuersale ALESSANDRO Cesati cognominato il GRECO;

ilquale ne cammei & nelle ruote hà fatto intagli di cauo & di rilieuo con somma grazia & diuinità: & ne coni d'acciaio lauorati in cauo, & co i bulini, ha condotto le minutezze di tale arte, con tanta estrema diligenza; che il valor d'esso non puo meno di lode accōpagniarsi, ch'egli di grazia & di gentilezza accompagnato si sia. Et chi vuole finire di stupire ne' miracoli suoi, miri vna medaglia fatta a Papa Paulo III. laquale di bontà & di similitudine è perfettissima; come ancora il marauiglioso rouescio di quella vedrà condotto. Laquale da Michele Agnolo presente me veduta, fu detto essere venuto l'ora della morte nell'arte, non pensando poter veder meglio. Ha seguito nel contrafar delle medaglie di prontezza infinitaméte LEONE Aretino, orefice & intagliator celebrato: ilquale nel continuar l'arte, se gli anni della vita arriuano al corso doue debbono arriuare, farà vedere di se miracolose & onorate opere, si come delle belle & lodate abbiamo fino al presente vedute. Et similmente tali ingegni ha seguiti & segue negli intagli FILIPPO Negrollo Milanese intagliatore di Cesello in arme di ferro con fogliami & figure, & GASPARO & GIROLAMO Misuroni intagliatori, & IACOPO da Trezzo, i quali in Milano lor patria hanno fatto opere lodeuoli, & degne di lor: come ancora mostra nelle medaglie PIETRO PAVLO Galeotti Romano appresso il Duca COSIMO in Fiorenza, oltre i coni delle medaglie nell'opere della Tausia: imitando gli andari di maestro SALVESTO, che di tal professione in Roma fece cose diuine. ENEA ancora Parmigiano, intagliatore di stampe di Rame che oggi lauora felicemente: & IERONIMO de' Fagiuoli Bolognese, intagliatore pur di stāpe di Rame, & bonissimo maestro di Cesello.

ANTONIO

ANTONIO DA SAN GALLO ARCHITETTO FIORENTINO.

Quanto buona opera fa la natura, fra le infinite buone che ella ne fa quando ella manda huomini al mondo, che vniuersalmente siano nelle fabriche di alto ingegno, & che quelle rendino sicure di fortezza, & murate con diligenza. Lequali d'ogni tempo a chi nasce faccino vero testimonio de la generosità de' principi magnanimi, con lo abbellire, onorare, & nobilitare i siti, doue elle sono? Conciosia cosa che gli scritti quando si fatte cose adducono per testimonio sono piu carichi di verita, & di maggiore ornaméto pieni. In oltre elle ci difendono da la furia de gli inimici, danno conforto all'occhio nel vederle, essendo di somma bellezza ornate, & ci fanno infinite comodità, consumandosi dentro a quelle, se non piu, la metade al meno della vita nostra. Sono ancora necessarie per le pouere genti, lequali in quelle lauorando, si guadagnano il viuer loro: senza che gli Squadratori, gli Scarpellini, i Muratori, & i Legniaiuoli operando sotto nome d'un solo, fanno che si dà fama a'infiniti. La onde concorrendo gli artefici per gara della professione, diuentano rari ne gli esercizii, & tali eterni per fama che come vn lucentissimo Sole posto sopra la terra circondano il mondo ornatissimo & pieno di bellezza. Perche la gran madre nostra, del seme de suoi geni

tori con l'opere di loro stessi, fanno diuentare di rusti cá, pulita; & di rózá, leggiadra & colta: & con le virtù di lei medesima infinitaméte crescere de grado. La on de il Cielo, che gli intelletti forma nel nascere, veggen do quegli sì belle fabbriche cauarsi della fantasia, gioisce nel vedere esprimere i cócetti delle menti diuine e i grandissimi intelletti de gli huomini. Et nel vero quando tali ingegni vengono al mondo, & tali & tanti benefici gli fanno, ha grandissimo torto la crudeltà della morte, a impedirli il corso della vita. Ancora che non potrà ella però gia mai con ogni sua inuidia, troncare la gloria & la fama di quegli eccellenti, cósecrati alla eternità: la onorata memoria de' quali (merce degli scrittori) si andrà continuamente perpetuando di lingua in lingua, a dispetto della morte & del tempo: come le stesse fabbriche & scritti, del chiarissimo Antonio da San Gallo. Il quale nella architettura fu tanto illustre, & mirabile; & in ogni sua opera consideratosi che per le sue fatiche merita non minor fama, di qual si voglia architetto antico o moderno; Considerando quanto di valore, & di grandissimo animo fosse. Era costui nel discorrere le cose, eloquente, & saputo; nel risoluerle, sauissimo, & presto; e in esequirle molto sollecito. Ne mai fu architetto moderno, che tanti huomini tenesse in opra, ne che piu risolutamente in esercizio gli facesse operare. Aueua tanta pratica per la moltitudine dell'opere infinite, che aueua fatte, & era il giudicio di esso tanto sano, & marauiglioso nel conoscere le cose, ben' misurate: che è pareua certo impossibile che ingegno vmano sapesse tanto. Tenne continuo gli occhi nelle cose che fece, che non vscissero fuor de' termini, & misure di Vitruuio; & cótinuamente in fin che morì studiò quello: Et veramente lo mostrò d'intendere nella marauiglosa fabbrica & nel

modello di San Pietro; come a suo luogo diremo. Fù figliuolo Antonio, di Bartolomeo Picconi di Mugello bottaio, ilquale nella sua fanciullezza imparando l'arte del legniaiuolo, si partì di Fiorenza, sentendo che Giuliano da San Gallo suo Zio, era in faccende a Roma insieme con Anton suo fratello. Perilche da bonissimo animo, volto a le faccende dell'arte dell'architettura; seguitando quegli, prometteua di se que' fini che nella età matura cumulatamente veggiamo per tutta l'Italia, in tante cose fatte da lui. Auuenne che Giuliano, per lo impedimento che ebbe di quel suo male di pietra, fu sforzato ritornare a Fiorenza; & Antonio venuto in cognizione di Bramante da Castel durante architetto, cominciò per esso, che era vecchio & dal perletico impedito le mani, non poteua come prima operare; a porgergli aiuto ne' disegni, che si faceuano: doue Antonio tanto nettamente, & con pulitezza conduceua; che Bramante trouandogli di parità misuratamente corrispondéti, fu sforzato lasciargli la cura d'infinite fatiche, che egli haueua a condurre, dandogli Bramante l'ordine, che voleua, & tutte le inuenzioni, & componimenti, che per ogni opra s'haueuano a fare. Nelle quali con tanto giudizio, espedizione & diligenza, si trouò seruito da Antonio, che l'anno MDXII. Bramante gli diede la cura del corridore, ch'andaua a' fossi di Castel Sáto Agnolo, Dellaquale opera cominciò auere vna prouisione di x. scudi il mese. Auuenne che seguì la morte di Giulio II. onde l'opra rimase imperfetta. Ma lo auersi acquistato Antonio, gia nome di persona ingegnosa nella architettura, & che nelle cose delle muraglie auesse bonissima maniera, fu cagione, che Alessandro primo Cardinal Farnese, ora Papa Paulo III. venne in capriccio di far restaurare il suo palazzo vecchio, ch'egli in Campo di

Fiore con la sua famiglia abitaua. Dellaquale opera, Antonio che desideraua venire in grado, fece piu dise gni in variate maniere disegnati: Fra i quali ve n'era vno accomodato, con due appartamenti, & fu quello che a sua S. Reuerendissima piacque; auendo egli il Signor Pier Luigi e'l Signor Ranuccio suoi figliuoli, i quali amando pensò douergli lasciare di tal fabbrica accommodati. Et dato a tale opera principio, ordinatamente ogni anno si fabbricaua vn tanto. Venne in questo tempo, ch'al Marcello de Corbi a Roma, vicino alla Colonna Traiana, si fabbrico vna chiesa col titolo di Santa Maria da Loretto, laquale da gli ordini di Antonio fu ridotta finita di perfezzione, con ornamento bellissimo: perche crescendogli quel nome, per loquale infiniti cercano far fare le cose loro a quegli, che di bellezza & di perfezzione le conducono, si destò l'animo a M. Marchionne Baldassini, & vicino a Sā to Agostino fece condurre co'l modello & reggimento di Antonio vn Palazzo, ilquale è in tal modo ordinato, che per piccolo che egli sia, è tenuto per quello ch'egli è il piu comodo, & il primo allogiamento di Roma. Nelquale le scale, il cortile, le loggie, le porte, e i camini con somma felicita & grazia sono lauorati.
Di che rimanendo M. Marchionne sodisfattissimo, deliberò poi inanimito, che Perino del Vaga pittor Fiorentino vi facesse vna sala di colorito, & storie & altre figure: i quali ornamenti gli hanno recato grazia & bellezza infinita. Accanto a torre di Nona ordinò & finì la casa de Centelli; laquale è piccola, ma molto comoda. Et non passò molto tempo, che ando a Gradoli luogo su lo stato del Reuerendissimo Cardinal Farnese; & vi fece fabbricare per quello vn bellissimo, & vtile palazzo. Nellaquale andata fece grandissima vtilita nel restaurare la rocca di Capo di monte, con ricinto

di mura basse, & ben foggiate: & fece all'ora il disegno della fortezza di Capraruola. Trouandosi Monsignor Reuerendissimo Farnese con tanta sodisfazione seruito in tante opere di Antonio, fu costretto a volergli bene, & di continuo gli accrebbe amore, & sempre che potè farlo gli fece fauore in ogni sua impresa. Auuenne che il Cardinale Alborense per lasciar memoria di se nella chiesa della sua nazione: fece fabbricare da Antonio, & condurre a fine, in San Iacopo de gli Spagnuoli vna cappella di marmi: & vna sepoltura per esso; la quale cappella fra' vani di pilastri, fu da Pellegrino da Modona tutta dipinta: Et su lo altare, da Iacopo del Sansouino, fatto vn San Iacopo di marmo bellissimo. La quale opera di architettura è certamente tenuta lodatissima. Auuenne che M. Bartolomeo Farratino per comodità di se, & beneficio de gli amici, & ancora per lasciare memoria onorata & perpetua, fece fabbricare da Antonio su la piazza d'Amelia vn palazzo, il quale è cosa onoreuolissima & bella: doue Antonio acquistò fama & vtile non mediocre. Era in questo tempo in Roma Antonio di Monte, Cardinale di Santa Prassedia, il quale per le buone qualità sue, auendo animo à far qualche memoria in vita, al palazzo doue abitaua, & che risponde in Agone; doue è la statua di maestro Pasquino: volse nel mezzo, che risponde nella piazza, far fabbricare vna torre: la quale con bellissimo componimento di pilastri & finestre dal primo ordine fino al terzo con grazia & con disegno, gli fu da Antonio ordinata & finita: & per FRANCESCO dell'Indaco lauorata di terretta a figure & storie da la banda di dentro & di fuora. Aueua contratta seco talmente amicizia il Reuerendissimo Cardinale d'Arimino, che mosso da gloria, per lasciare di se a posteri ricordo in To-

rr iii

lentino nella Marca fece per ordine di Antonio fabbricare vn palazzo. Onde oltra lo esser Messer Antonio premiato, gli ebbe il Cardinale di continuo obligazione. Mentre che queste cose girauano: & la fama d'Antonio crescendo si spargeua; auuenne che la vecchiezza di Bramante, & alcuni suoi impedimenti, lo fecero cittadino dell'altro mondo: perilche per Papa Leone subito furono constituiti tre architetti sopra la fabbrica di San Pietro, Raffaello da Vrbino Giulian da San Gallo, zio d'Antonio, & fra GIOCONDO. Et non andò molto; che Fra Giocondo si partì di Roma: & Giuliano essendo vecchio ebbe licenza di potere ritornare a Fiorenza. La onde Antonio auendo seruitù co'l Reuerendissimo Farnese, strettissimamente lo pregò, che volesse supplicare a Papa Leone: che il luogo di Giuliano suo Zio gli concedesse. La qual cosa fu facilissima a ottenere: prima per le virtu di Antonio, ch'erano degne di quel luogo: poi per lo interesso della beniuolenza fra il Papa e'l Reuerendissimo Farnese. Cosi in compagnia di Raffaello da Vrbino si continuò quella fabbrica assai freddamente. Auuenne che il Papa andò a Ciuita vecchia per fortificarla: & in compagnia di esso erano per cio venuti infiniti Signori fra gli altri Giouan'Paulo Baglioni e'l Signor Vitello. similmente di persone ingegnose v'erano PIETRO Nauarra & ANTONIO Marchisi architetto, il quale per commissione del Papa era venuto da Napoli. Et ragionandosi di fortificare Ciuita vecchia, infinite & varie circa cio furono le opinioni; & chi vn disegno, & chi vn'altro facendo, Antonro fra tanti ne spiegò loro vno, il quale fu confermato dal Papa, & da quei signori & architetti; che di fortezza di guardie & di bellezza, fosse di tutti il meglio inteso, & il piu facile. Perilche ne acquistò gran credito

appresso la corte. Nacque in questo tempo vn disordine di paura nel palazzo Apostolico. Per auere Raffaello da Vrbino nel far le logge Papali, compiaciuto a tanti nel fare le stanze di sopra al fondamento: che vi erano restati molti vani, con assai graue danno del tutto, per il peso che in su quelli si aueua a reggere: & di gia lo edificio minaua a terra, per il grandissimo peso, che auea sopra. Perilche tutta la corte a furia sgomberando, si dubitaua; che tal cosa fra breue spazio non ne facesse infiniti capitar male. Et certamente lo arebbe fatto; se la virtu di Antonio con puntegli & trauate, riempiendo di dentro quelle stanzerelle, & rifondando per tutto: non le auesse ridotte ferme & saldissime, come elle furono mai da principio: ilche gli accrebbe nome grandissimo. Aueua la nazion Fiorentina in Roma dato ordine, & cominciato in strada Giulia: dietro a Banchi, la chiesa loro. la quale per mano di Iacopo Sansouino fu disegnata. Ma perche nel por la, si mise troppo dentro nel fiume; furono sforzati fare vna spesa di dodici mila scudi in vn Fondamento in acqua per quella. Il quale fu poi da Antonio con bellissimo ingegno & con fortezza condotto. La quale via non potendo esser trouata da Iacopo, si trouò per Antonio: & fu murata sopra l'acqua parecchi braccia. Et oltre questo ne fece modello; che certo è cosa rara, superba & onorata, se cio conduceuano a fine. Si parti il Papa vna state di Roma, & andò a monte Fiasconi; & in quel luogo ordinò, che Antonio, il quale aueua condotto seco, restaurasse quella rocca, gia anticamente edificata da Papa Vrbano. Et inanzi che si partisse, nell'isola Visentina nel lago di Bolsena fece fare due tempietti piccioli; vno de i quali era condotto di fuori a otto faccie: & dentro tondo: fabbricato con leggiadro ordine; & l'altro era di fuora quadro;

& dentro in otto faccie:& nelle faccie de' cantoni erano quattro nicchie, vna per ciafcuno; i quali fecero teſtimonio di quáto egli ſapeſſe vſare la varietà ne'termini delle architetture. Et coſi métre che queſti teupii ſi fabbricauano, egli tornò in Roma; & diede principio ſul cáto di Santa Lucia, doue al preséte è la nuoua Zecca: al palazzo del Veſcouo di Ceruia, il quale nó ſi finì. Fece ancora quello del Signore Ottauio de'Ceſis, coſa onoratiſsima. Vicino a Corte Sauella fece la chieſa di Santa Maria di Monferrato: la quale è tenuta belliſsima. Et ſimilmente fece la caſa d'vn Marrano, poſta dietro il palazzo di Cibò, vicino alle caſe de'Maſsimi, dall'Orſo, coſa non molto grande. Succeſſe in queſto tempo la morte di Leone x. la quale diede la morte a tutte le buone arti & a tutte le virtù, eſſendoſi nel tempo di Giulio, & ſuo, ridotte a perfezzione tutte le architetture, le ſculture & le buone pitture, & ritrouati gli ſtucchi, & ogni difficiliſsma coſa, venuta in bella maniera, & in buona facilità con le altre ſcienze ancora, le quali tutte furono aſſaſsinate per la creazione di Papa Adriano vi. Et talmente queſte virtù furono battute, che ſe il gouerno della ſede Apoſtolica foſſe lungo tempo durato nelle ſue mani, intraueniua a Roma nel ſuo Pontificato, come al tempo di Gregorio o, di altri Padri vecchi che atteſero ſolamente allo'ſpirito, & pregiarono poco le architetture. Anzi furono inimiciſsimi alle arti del diſegno, ſe vero è (come molti affermano) che tutte le ſtatue auanzate alle rouine de'Gotti ſi le buone come le ree, fuſsino dannate da loro al fuoco, per coſe da fare deuiare gli huomini da la Santa religione. Et aueua gia minacciato Adriano (credo per moſtrarſi ſimile à quelli; come ſe la ſantita conſiſteſſe in imitare i difetti delli huomini da bene, & alcuni n'hanno) di voler gettare per terra la cappella

pella del Diuino Michele Agnolo, dicendo ch'era vna stufa d'ignudi. Et sprezzando tutte le buone pitture & le statue, le chiamaua lasciue, & del mondo, opprobriose & transitorie. Perilche fu cagione, che non solo Antonio, ma tutti coloro, che aueuano ingegno, si fermassero in ogni cosa, talche nel suo tempo non si lauorò quasi nulla, alla fabbrica di San Pietro, della quale doueua pur quel Papa essere molto piu ardente, poi che delle altre cose mondane, si voleua mostrare nimico. Voltossi dunque Antonio ad altre cose, & ristaurò sotto il pontificato suo le naui piccole della chiesa di San Iacopo de gli Spagnuoli, & insieme accomodò la facciata dinanzi con bellissimi lumi. Fece lauorare il tabernacolo della imagine di ponte di Treuertino, il quale benche piccolo sia ha però molta grazia: nel quale Perin del Vaga lauorò a fresco vna bella operetta. Erano gia le pouere virtù per lo viuer d'Adriano mal condotte: quando il Cielo mosso a pietà di quelle, deliberò con la morte d'vno farne risuscitar mille: onde lo leuò del mondo, & gli fece dar luogo a chi meglio doueua tenere tal grado & con altro animo gouernar le cose del mondo. Perciò creato Papa Clemente VII. pieno di generosità, seguitando le vestigie di Leone & de gli altri antecessori suoi, si pensò che auendo nel Cardinalato suo fatto belle memorie, douesse nel Papato auanzare tutti gli altri di rinouamenti di fabbriche & di ornamenti. La quale creazione fu di refrigerio a molti virtuosi, & a i timidi & ingegnosi animi, che s'erano auuiliti, gradissimo fiato & desideratissima vita. I quali per tal cosa risurgendo, diedero poi quegli onorati segni nell'opere loro, ch'al presente veggiamo. Antonio dunque per commissione di sua Santità messo in opera, subito rifece vn cortile in palazzo dinanzi alle logge, dipinte per ordine di

Raffaello; il quale fu di grandiſsima vtilita, andandoſi prima per certe vie torte ſtrane & ſtrette: doue allargando Antonio diede ornamento, ordine, & grandezza, a quel luogo. Fece in Banchi la facciata della Zecca vecchia di Roma di belliſsimo garbo in quello Angulo girato in tondo: che è tenuto coſa difficile & miracoloſa: Et in quella miſe l'arme del Papa. Rifondò il reſto delle logge Papali, le quali per la morte di Leone non s'erano finite; & per la poca cura d'Adriano, non s'erano continuate; ne tocche. Ora Clemente per mezo di Antonio le fece condurre a vltimo fine.
Auuenne che ſua Santità come ingegnoſa deſideraua che ſi fortificaſſero Piacenza & Parma: & per eſſe infiniti diſegni & molti modelli ſi fecero: i quali deliberato il Papa mandare in quei luoghi: vnì inſieme Giulian Leno & Antonio: il quale menò ſeco a Piacenza lo ABBACO ſuo creato, & PIER FRANCESCO da Viterbo ingegniere valentiſsimo, & MICHELE da San Michele Veroneſe architetto, il quale in monte Fiaſcone alla Madonna daua diſegni. Et a Parma, e à Piacenza arriuati tutti inſieme conduſſero a perfezzione i diſegni di quella fortificazione. Ilche fatto, ſi partì Antonio ſolo per Roma: & fece la via di Fiorenza, per vedere gli amici ſuoi. La qual paſſata fu l'anno MDXXVI. Et ciò fu cagione, che nel paſſare per le ſtrade, come è vſanza di chi ritorna alla patria: Antonio vide vna giouane de'Deti di belliſsimo aſpetto: & molto per la venuſtà, & per la grazia ſua, di quella s'accese. Onde domandando de lo eſſere di colei & de parenti ancora, penſò non poter conſeguire l'intenzion ſua, ſe per moglie nó glie ne concedeuano non auédo egli riſguardo a la età, ne a la condizion baſſa di ſe medeſimo: Ne cóſiderádo la ſeruitù, ne il diſordine in che mettéua la caſa ſua: & molto piu ſe ſteſſo, che piu im-

portaua: & che molto piu doueua ſtimare. Conferì ciò con i parenti ſuoi, che ne lo ſconfortarono molto, eſſendo diſconueneuole in ogni parte per eſſo; il quale doueua fuggir quello, che con ſuo danno, & mal grado del proprio fratello cercaua d'auere. Ma lo amore, che lo teneua morto, e'l diſpetto, & la gara, lo fecero dare in preda allo appetito; onde conſeguì l'intento ſuo. Era naturalmente Antonio contra i ſuoi proſsimi oſtinato, & crudele: il quale empio coſtume fu cagione, che il padre di eſſo non molto inanzi, con animo diſperato continuamente viſſe per lui; & veggendoſi nella vecchiezza abbandonato dal proprio figliuolo piu di queſto che d'altro, s'era morto. Era queſta ſua donna tanto altiera, & ſuperba, che non come moglie di vno architetto, ma a guiſa di ſplēdidiſsima ſignora, faceua diſordini, & ſpeſe tali:che i guadagni, che per lui furono grandiſsimi, erano nulla alla pompa & alla ſuperbia di lei. Che oltra lo eſſere ſtata cagione, che la ſuocera ſi vſciſſe di caſa, & moriſſe in miſeria: non potette ancora guardar mai con occhio diritto alcuno de'parenti del marito: & ſolo atteſe ad alzare i ſuoi, & tutti gli altri ficcar ſotto terra. Ne per queſto reſtò BATISTA fratello di lui, come perſona di ingegno, ben dotato dalla natura, & ornato ſtraordinariamente di buon coſtumi, di ſeruirlo & onorarlo ſempre mai & con ogni ſollecitudine in tutto ciò che gli fu poſsibile: ma tutto in vano: perche mai non gli fu moſtrato da quello vn ſegno pure di amoreuolezza in vita, o in morte. Era aſſai poca comodità di ſtanze in palazzo. perilche Papa Clemente ordinò, che Antonio ſopra la Ferraria cominciaſſe quelle doue ſi fanno i conciſtori publici: le quali da Clemente furono lodate: Fece farui poi ſopra le ſtanze de'camerieri di ſua Santità. Et ancora fece ſopra il

tetto di queste stanze, la quale opra fu pericolosa molto con tanto rifondare. Et nel vero in questo Antonio valse molto: atteso che le fabbriche di lui mai non mostrarono vn pelo: ne fu mai de'moderni architetto piu sécuro ne piu accorto in congiungere mura. Andò poco dopo questo per ordine del Papa a Santa Maria de Loreto: & ordinò, che si coprisse di piombo i tetti, & quella, che ruinaua, rifondò, dandole miglior forma, e miglior grazia che ella non aueua prima. Auuenne che la fuga del sacco di Roma, fece ritirare il Papa nella sua partita in Oruieto: doue la corte infinitaméte patiua disagio d'acqua. Talche venne pé fiero al Papa di fare murare di pietra vn pozzo in quel la città: con larghezza di xxv. braccia,& due scale inta gliate nel tufo l'una sopra l'altra a chiocciola, secondo che'l pozzo giraua: Et che si scédesse fino in su'l fondo per due scale a lumaca doppie in questa maniera: che le bestie che andauano per l'acqua, entrádo per vna porta, calassino fino in fondo, per la lumaca deputata sola mente a lo scendere; & arriuare su'l Ponte doue si carica l'acqua, senza ritornare in dietro, passassino a l'altro ramo della lumaca, che si aggira sopra quello della scesa;& se ne venissino suso: Et per vna altra porta diuersa & contraria alla prima riuscissino fuori de'l pozzo. Cosa ingegnosa di capriccio, & marauigliosa di bellezza, laquale fu condotta quasi al fine inanzi che Clemente morisse. Dapoi Papa Paulo fece finire la bocca di esso pozzo, ma non come aueua ordinato Clemente. Et certo che gli antichi non fecero mai edifizio pari a questo, ne d'industria, ne d'artificio: essendo in quello il tondo del mezo, che fino in fondo da lume per certe finestre a quelle due scale, che girando salgono & scendono fino in su'l fondo. Mentre si faceua questa opera, si condusse Antonio in Ancona, & ordi

nò la fortezza in quella città, laquale continuando a fi
ne si conduſse. Deliberò Papa Clemente nel tempo del
Duca Aleſsandro ſuo nipote che in Fiorenza ſi faceſ-
ſe la fortezza: Per laquale il Signore Aleſsandro Vitel-
lo con Pierfranceſco da Viterbo, miſe le corde ala por
ta a Faenza, & per ordine di Antonio ſi conduſse con
tanta preſtezza, che mai neſsuna fabbrica antica o mo
derna fu condotta ſi toſto al termine. Fondouuiſi da
principio vn torrione chiamato il Toſo, doue furono
meſsi epigrammi, & medaglie infinite, cò cerimonia &
pompa ſolenne. Laquale opera è celebrata oggi per tut
to il mondo; & in quella città è tenuta ineſpugnabile.
Fu con ſuo ordine inanzi a queſto, condotto a Loreto
il TRIBOLO ſcultore, RAFFAELLO da monte
Lupo, & FRANCESCO da San Gallo giouane: i qua
li finirono le ſtorie di marmo cominciate per Andrea
Sanſouino, lequali lauorarono con diligenza. Era allo
ra in Arezzo il MOSCA Fiorentino intagliator di
marmi raro & vnico al mondo, per gli intagli di che
ſorte ſi ſia, ilquale faceua vn camino di pietra a gli ere
di di Pellegrino da Foſsombrone, che riuſcì opera di-
uiniſsima per intaglio. Coſtui a preghi d'Antonio, ſi
conduſse a Loreto, & in quei luoghi fece feſtoni, che
ſono diuiniſsimi. Perilche con ſolecitudine & amore
tal fabbrica & tutto lo ornamento, reſtò a quella came
ra di Noſtra donna finito. Aueua Antonio in queſto
tempo alla mani, cinque opere groſse, allequali, béche
foſsero in diuerſi luoghi ſituate, lontane l'una da l'al-
tra, a tutte ſuppliua, ne mai mancò da fare a neſsuna,
prima per lo prouido ingegno di lui, & poi per l'aiuto
portogli da BATISTA ſuo frattello. Erano queſte
cinque opere la fortezza di Fiorenza, quella di Anco-
na, l'opera del Loreto, il palazzo apoſtolico, & il poz-
zo d'Oruieto, che di ſopra dicemmo. Succeſse in que-

sto tempo la morte di Clemente, & la creazione di Papa Paulo III. Farnese, gia nel suo cardinalato amicissimo, ilquale lo fece diuenire in maggior credito, & in piu fauore. Perche auendo sua Santità fatto il Signor Pier Luigi suo figliuolo Duca di Castro, mandò Antonio in quella città, che vi fece il disegno della fortezza, laquale fu poi da quel Duca fatta fondare da Antonio, & similmente la fabbrica del suo palazzo, ch'in su la piazza è murato, nominato l'osteria. In quel luogo su la medesima piazza fece la Zecca, di Treuertino, a similitudine di quella di Roma, & molti altri palazzi a piu persone, cosi terrazzane, come foristiere, con spese grossime, & incredibili a chi non l'ha vedute, senza risparmio alcuno, tutti di bellezza ornati, & parimente di comodità agiatissimi. Auuenne che l'anno che tornò Carlo V. Imperadore vittorioso da Tunizi, auendo egli in Messina, in Puglia, & in Napoli, onoratissimi archi del trionfo della vittoria sua, & venendo sua Maestà a Roma, fu data commissione ad Antonio, ch'al palazzo di S. Marco facesse di legname vno arco trionfale, ilquale egli ordinò in sotto squadra, accioche potesse seruire a due strade, del quale nō s'è veduto mai in tal genere il piu superbo, ne il piu proporzionato. Et nel vero, se in tale opera fosse stata la superbia & la spesa de' marmi, come vi fu la diligenza del condurlo, con la sottilità & lo studio dell'arte in legname, meritamente si aurebbe potuto numerare fra le sette moli del Mondo. Et oltra questo, ordinò tutta la festa che si fece, per la riceuta di si alto Imperadore. La quale festa fu cagione, che Siena, Lucca, & poi Fiorenza, le tante nuoue ornate & variate opere facessero. Seguitò poi per il Duca di Castro la fortezza di Nepi, con tutta la fortificazione, che per detta città si vede inespugnabile & bella: & in oltre tutti i di

segni privati a' cittadini di quel luogo, dove ancora dirizzò molte strade. Fu parere di sua Santità, che si facessero i bastioni di Roma, ordinati (come si vede) ine spugnabilissimi. Ne' quali venendo compresa la porta di Santo Spirito, ve la fece egli ma con ornamento rustico di Treuertini, in maniera molto soda & molto rara, & con tante magnificenzie che ella pareggia le cose antiche. Laquale opera dopo la morte di lui, fu chi cercò con vie straordinarie far ruinare, mosso piu per inuidia della gloria sua, che per ragione, se' fosse stato lasciato fare da chi poteua. Ma chi poteua non volse. Fu di suo ordine il rifondare quasi tutto il palazzo apostolico, ilquale minacciaua ruina, & in vn' fianco, la cappella di Papa Sisto, doue sono l'opere di Michele Agnolo, & similmente la facciata dinanzi; senza che mettesse vn minimo pelo; cosa piu di pericolo che d'onore. Accrebbe la sala grande della cappella di Sisto, & a quella in due lunette in testa fece quelle finestrone terribili, con si marauiglioso lume, & partimenti buttati nella volta, i quali si fecero di stucco, laquale opera si può mettere per la piu bella, & per la piu ricca sala di tutto il mondo. Et in su quella accompagnò per ire in San Pietro, scale mirabili di dolcezza a salire che fra gli antichi & moderni non si è visto ancor meglio: & la cappella Paulina, doue si ha da mettere il sacramento: cosa vezzosissima & tanto bella, & si bene misurata & partita, che per la grazia che vi si vede pare che ridendo & festeggiando ti s'appresenti. Fece la fortezza di Perugia, nella discordia che fu tra loro e'l Papa: doue le case de Baglioni andorono per terra: la quale con prestezza marauigliosa, non solamente rese finita, ma bella. Fece ancora la fortezza in Ascoli. & quella in pochi giorni còdusse a termine, che ella si poteua guardare. Ilche gli Ascolani & gli altri, non pen

farono gia mai, che si potesse fare in molti anni. Per ilche nel metterci si tosto la guardia, quei popoli si stupirono, & quasi non lo credeuano. Rifondò ancora per le piene quando il Teuere ingrossa in Roma, la casa sua in strada Giulia, Et diede principio, & a buon termine condusse il palazzo, ch'egli abitaua, vicino a San Biagio, cosa onoratisima, & degna d'ogni principe, nel quale spese qualche migliaia di scudi. Ma tutto quello che fece di giouamento & d'utilita al Mõdo, è nulla, a paragone del modello della venerandissima, & stupendisima fabbrica di San Pietro, la quale fu ordinata da Bramante, & egli con ordine nuouo, & modo straordinario di leggiadria & di proporzionata composizione & di decoro, & distribuzione de suoi luoghi, con bellissimi corpi in piu parti di quella situati & fermi, nuouamente ha riordinata, & per mano D'ANTONIO d'Abaco suo creato fattone fare di legname tutto il modello interamente finito; doue si hà guadagnato nome grandissimo. Ringrossò i pilastri di San Piero accio il peso della tribuna di quello douesse hauer sede, doue potesse posare le forze sue, & in oltre i fondaméti per tutto sparsi pieni di soda materia & di fortezza corrispondenti, iquali saranno cagione che quella fabbrica non farà piu peli, ne minaccierà ruina, come fece a Bramante. Ilquale magisterio se fosse sopra la terra, come è nascosto sotto, farebbe sbigottire ogni terribile ingegno. Perilche la lode & la fama di questo mirabile artefice, debbono tenere l'uogo di considerazione fra gli intelletto begli, & fra i chiari ingegni, i quali sapranno grado alle sue fatiche per tante belle vie & tanti modi, di facilità cercò ornare l'arte sua in questo secolo. Trouasi che fino al tempo de gli antichi Romani, sono stati & sono di continuo gli huomini di Terni & quegli di Riete inimicissimi, per

la

la differenzia, che l lago delle Marmora alcuna volta tenendo in collo faceua violenzia a vna delle parti: onde quei di Rieti lo voleuano aprire, e i Ternani non voleuano a ciò consentire. Perilche di continuo, & in ogni tempo o di Imperatore, o di Pontefice, che s'abbia gouernato Roma; hanno mostro segno di dolersi. Et fino al tempo di M. Tullio Cicerone fu mandato dal Senato a decidere tal differéza, laquale per gli dubbi ebbe difficulta; & non fu mai risoluta. Et per questo ancora l'anno M D X L V I. furono mandati ambasciatori a Papa Paulo; & egli mandò Antonio, che risoluesse tal cosa: onde per suo giudicio si risolse, che questo lago da vna banda, doue è il muro, sboccasse; Et lo fece Antonio con grandissima difficultà tagliare: Quiui per il caldo del Sole, essendo pur vecchio & cagioneuole, si ammalò di febbre in Terni; & non andò molto che rese l'anima al cielo. De la qualcosa infinito dolore sentirono i prossimi & gli amici suoi, & vniuersalmente tutte le fabbriche, lequali per il vero ne hanno patito. Come il palazzo di Farnese, vicino a Campo di Fiore; doue essendo state poi rifatte le scale, & alcuni palchi fuori del primo disegno: non parrà mai vnito il tutto, ne di vna medesima mano. Similmé te San Pietro & altre muraglie se ne debbon dolere. Morto fu condotto in Roma, & con pompa grandissima portato a la sepoltura, accompagnandolo tutti gli artefici di disegno, & altri infiniti amici di lui. Fu da i soprastanti di San Pietro fatto mettere il corpo suo in vn deposito, vicino alla cappella di Papa Sisto in San Pietro; & gli hanno fatto porre lo infrascritto epitaffio.

ANTONIO SANCTI GALLI FLORENTINO, VRBE MVNIENDA, AC PVB. OPERIBVS, PRAE CIPVEQVE D. PETRI TEMPLO ORNAN. AR-

CHITECTORVM FACILE PRINCIPI, DVM VELINI LACVS EMISSIONEM PARAT PAVLO III. PONT. MAX. AVTORE, INTERAMNAE INTEMPESTIVE EXTINCTO, ISABELLA DETA VXOR MOESTISS. POSVIT MDXLVI. III. CALEND. OCTOBRIS.

GIVLIO ROMANO PITTORE ET ARCHITETTO.

Vando fra il piu de gli huomini, si veggono spiriti ingegnosi, che siano affabili, & giocondi, con bella grauità in tutta la conuersazione loro, & che stupendi & mirabili siano nell'arti, che procedono da l'intelletto: si può veramente dire che siano, grazie, ch'a pochi il Ciel largo destina; & possono costoro sopra gli altri andare altieri per la felicità delle parti, di che io ragiono. Percioche tanto può la cortesia de seruigi negli huomini, quanto nelle opere la dottrina delle arti loro. Di queste parti fu talmente dotato dalla natura Giulio Romano, che veramente si potè chiamare erede del graziosissimo Raffaello sì ne' costumi, quanto nella bellezza delle figure, nell'arte della pittura: come dimostrano ancora le marauigliose fabbriche fatte da lui & per Roma, & per Mantoua: lequali non abitazioni di huomini, ma case degli Dei per esempio fatte degli huomini ci apparifcono. Ne tacer voglio la inuenzione della storia di costui nella quale ha mostro d'essere stato raro, & che nessuno l'ab-

GIVLIO ROMANO.

bia paragonàto. Et ben poſſo io ſicuramente dire, che in queſto volume non ſia egli ſecondo a neſſuno. Veggonſi i miracoli ne colori da lui operati; la vaghezza de i quali ſpira vna grazia ferma di bontà, & carca di ſapienzia ne ſuoi ſcuri, & lumi, che talora alienati, & viui ſi moſtrano. Ne con piu grazia mai geometra toccò compaſſo di lui. Tal che ſe Apelle & Vitruuio foſſero viui nel coſpetto degli arteſici, ſi terrebbono vinti dalla maniera di lui che fu ſempre anticamente moderna, & modernamente antica. Perilche ben doueua Mantoua piagnere, quando la morte gli chiuſe gli occhi, i quali furono ſempre vaghi di beneficarla, ſaluandola da le inondazioni dell'acque, & magnificandola ne i tanti edifizi, che non piu Mantoua, ma nuoua Roma ſi puo dire, bontà dello ſpirito & del valore dello ingegno ſuo marauiglioſo. Ilquale di modi nuoui, che abbino quella forma, che leggiadramente ſi conoſchino nella bellezza de gli arteſici noſtri, piu d'ogni altro valſe per arte & per natura. Fu Giulio Romano diſcepolo del graziofo Raffaello da Vrbino, & per la natura di lui mirabile & ingegnoſa, meritò piu de gli altri eſſere amato da Raffaello, che ne tenne gran conto come quello, che di diſegno, d'inuenzione & di colorito tutti i ſuoi diſcepoli auanzò di gran lunga. Et ben lo moſtrò Raffaello mentre che viſſe, nel farlo di continuo lauorare ſu tutte le piu importanti coſe, che egli dipigneſſe: nellequali come curioſo & deſideroſo d'imitare il ſuo maeſtro, atteſe molto alle coſe d'architettura. Et per lo diletto, che in tal coſa ſempre pigliò, fece di nuoue capriccioſe & belle fantaſie. Come ſi vede ancora alla vigna del Papa, vicino a Monte Mario, nella quale è vn componimento leggiadriſſimo nella entrata, & di ſtrauagázia nelle facce di fuora, & nel cortile di dentro il medeſimo ſi vede. Laquale opera &

per le fontane, che rustiche fece lauorar, & per quelle che domestiche ci sono, & per ogni ornaméto fattoui è la piu bella, che sia fuor di Roma per ispasso di vigne & per grandezza & bellezza di luogo. Per essere in quella vna fonte lauorata di Musaico alla Rustica, di gongole, telline, & altre cose maritime, per le mani del mirabile GIOVANNI da Vdine: che per essere stata da lui inuestigata dallo antico, è la prima ne' moderni ch'ha dato lume di far quelle, che sì belle in Roma, & sparse per Italia sono sì marauigliose di varietà, & d'ornamento. Et per mano del medesimo sono ancora gli stucchi, che in tal vigna nelle belle logge fece & le grottesche che vi si veggono dipinte dellequali egli il primo di tale arte fra moderni fu capo, & piu di tutti diuino è stato tenuto. Come si veggono ancora di man' d'esso gli animali, che in questa opera fece; i quali nessuno con piu pratica & con piu viuezza ha mai lauorato. Fece in tal fabbrica Giulio oltra infiniti disegni, in vna testa di quelle logge vn Polifemo grandissimo, con infinito numero di fanciulli satiri, che gli giuocano intorno; ilquale è stato tenuto cosa molto lodeuole. Auuenne che nella morte di Raffaello, Giò. Francesco Fiorentino & Giulio Romano rimasero insieme eredi delle sue cose: perche diedero fine in compagnia a infinite opere, lequale Raffaello aueua lasciato loro insieme col credito; & particularmente la sala di palazzo, doue sono i fatti di Gostantino. Dellaquale opera tutta Giulio fece i cartoni; & vna parete doue Gostantino ragionaua a soldati, ordinarono di mistura per farla in muro a olio: & poi non riuscendo, si deliberarono di gettarla per terra, & dipignerla in fresco. Et fu tosto finita, essendosi quella gia cominciata da Raffaello nel tépo di Leone x. laquale per la morte di esso, & poi di Papa

Adriano, che non curò di farla finire, fu prolungata fino a i primi anni di Clemente VII. E questa opera molto bella d'inuenzione; & ha di molte parti perfettissimamente condotte. Et cosi fecero insieme Giouan Francesco & Giulio per Perugia la tauola di monte Luci; & vn quadro di Nostra donna, nel quale Giulio fece vna gatta: & fu per questo detto il quadro della gatta. che fu molto lodato. Era in quel tempo Giouan Matteo Genouese, Datario del Papa, & Vescouo di Verona: il quale a'seruigi di Clemente con grandissimi fauori tenne Giulio in altezza. Perche in palazzo gli ordinò alcune stanze murate vicino alla porta; & gli fece lauorare vna tauola della lapidazione di Santo Stefano, per Santo Stefano di Genoua, suo beneficio. La quale e di bellezza & di singular grazia & di componimento si ben condotta: che e' la migliore opera di quante e' facesse giamai. Atteso che vi sono pezzi d'ignudi bellissimi: & quella gloria, doue CHRISTO siede alla destra del padre, è cosa veramente celeste, & non dipinta. Della quale Giouan Matteo fece degni i frati di monte Oliueto donandogli quel luogo doue oggi dimorano per monistero loro. Fece ancora a Iacopo Fuccheri Tedesco, in Roma nella chiesa di Santa Maria d'Anima, vna tauola alla cappella loro, ch'è molto lodata: & massimamente vn casamento girato in tondo, che certo è cosa diuina. Similmente a pie d'vn San Marco, vn Leone, i peli del quale torcono secondo che egli gira: cosa veramente difficile; & le ali di quello piu di piume & di penne, che di colori contraffatte. Aueua Giulio a serui gi suoi in Roma GIOVANNI dal Leone, & RAFFAELLO dal Colle da'l Borgo a San Sepolcro, i quali erano molto destri nel mettere in opera le cose ch'egli disegnaua. Perilche gli fece condur vicino alla Zecca

vn'arme, aſſegnandone la metà per ciaſcuno, ſituata allato a Santa Maria Chieſina vicino alla Zecca, vecchia in Banchi: nella quale ſono due figure, che reggono l'ornamento co'l capo. Et nella ſala grande, che fece, eſsi vna gran parte colorirono & conduſſero di quelle coſe, che vi ſono. Fece poi Giulio a Raffael Borgheſe ſolo condurre ſopra la porta di dentro del Cardinale della Valle, vna Noſtra donna; la quale cuopre vn fanciullo, che dorme: & Santo Andrea & San Niccolò, che marauiglioſiſsimamente furono lodati. Diede in queſto medeſimo tempo il diſegno della vigna & Palazzo di M. Baldaſſarre da Peſcia: & dentro a quello fece condurre di pittura & di ſtucchi la ſala & la ſtufa; & lauorare vna loggia di ſtucchi bianchi La quale opera è certo tanto bella, varia & aggraziata, che miracolo & ſtupore è a vederla. Si diuiſe in queſto tempo Giulio, da Giouan Franceſco, come quello che voleua l'opere proprie condurre a modo ſuo. Fece per Roma diuerſe coſe d'architettura a diuerſe perſone, come il diſegno della caſa de gli Alberini in Banchi, il quale diſegnò Giulio per ordine di Raffaello: & coſi quello del palazzo che ſi vede ſu la piazza della Dogana: che nel vero è coſa belliſsima. Ordinò ſu vn canto al Macello de Corbi la caſa ſua, la quale ha bel principio & vario, ancora che ſia poca. Era queſto ingegno tanto celebrato di nome & di grado, che la ſua fama & dolcezza di natura fu cagione, che ſendo per ſuoi biſogni capitato a Roma Federigo Gonzaga, primo Duca di Mantoua; amiciſsimo di Meſſer Pietro Aretino: & egli domeſtico di Giulio, in tanta grazia lo raccolſe per eſſere amatore delle virtù: che non ceſsò di accarezzarlo, ſi che lo conduſſe in Mantoua a ſuoi ſeruigi. Quiui dimorando, non dopo molto tempo diede principio alla fabbrica & al bel palazzo

del T. fuor della porta di San Sebaſtiano: la quale opera per non eſſerui pietre viue fece di mattoni & di pietre cotte lauorate, con colonne, baſe, capitegli, cornici, porte, & fineſte: con belliſsime proporzioni, & ſtrauagante maniera di adornamenti di volte, ſpartimenti, con ricetti, ſale, camere, & anticamere diuiniſsime. Le quali non abitazioni di Mantoua, ma di Roma paiono, con belliſsima forma di grandezza. Et fece dentro a queſto edifizio, in luogo di piazza, vn cortile ſcoperto: nel quale ſboccano in croce quattro entrate. La principale delle quali trafora & paſſa, in vna grandiſsima loggia & ſbocca nel giardino; l'altre due, vanno a diuerſi appartamenti, che ſon quattro. Due de i quali ha fatto ornati di ſtucchi, & di pitture, Et in vna ſala di quelli tutti i belliſsimi caualli Turchi & barbari del Duca, & appreſſo quello i cani fauoriti, che ſono naturali & belliſsimi; con le volte di diuerſi ſpartimenti: & queſti dipinti per le facce da baſſo. Arriuaſi poi in vna ſtanza, ch'è ſul canto del palazzo, nella quale ſono nella volta le ſtorie di Pſiche, veramente belliſsime: & nel mezo alcuni dei, che ſcortano al diſotto in ſu, che di rilieuo, & non dipinti paiono. La forza de i quali buca la volta con la bellezza de contorni, & con lo eſſere di colori con dottiſsima arte dipinti. Nelle facciate attorno fece varie iſtorie, tutte diuiniſsime, e belle & vna baccanaria per vn Sileno, che marauiglia è credere, che ſi poſſa far meglio, ne gli ſtrani fauni, ſatiri, tigri: & vna credenza di feſtoni pieni d'argenti, che i luſtri de gli ori, & de gli argenti moſtra viuiſsimi in varie fogge di lauori ſtranamente fatti da gli oreficí. Le quali capriccioſe inuenzioni dottamente con ſenſo poetico, & pittoreſco ha garbatiſsimamente finite. Si paſſa poi in vna camera, doue ſono fregi di figure di baſſo rilieuo di ſtucchi, con tut

to l'ordine de' soldati, che sono nella colonna di Traiano, lauorati con bella maniera. Vedeuisi ancora in vn palco d'vna anticamera lauorato a olio, quando Icaro volando, da Dedalo suo padre ammaestrato, per gloria del troppo alzarsi, il Sole gli strugge la cera & abbrucia l'ale: perilche precipitando in mare si muore: la quale opera fu talmente considerata d'imaginazione & poi si ben condotta: che non pitture o cose imaginate, ma viue & vere si rappresentano. Per che qui si ha paura, che non ti cada addosso; & il calor del sole nel friggere, & nell'abbruciar l'ale de'l misero giouane fa conoscere il fumo e'l fuoco acceso. Et la morte nel volto d'Icaro si comprende, non meno che il dolore & la passione nell'aria di Dedalo. Vedesi in XII. storie de' mesi quãdo in ciascuno le arti piu da gli huomini sono cõ studio esercitate. Le quali dir si puote, che tanto rẽdino piacere: quanto la fatica d'vn cosi bello ingegno, abbia auuto conforto neldipignerle si capricciosamente: & giudizio nel conoscerle. Passato quella loggia di tãti stucchi adorna & di tãte bizzarrie piena; si capita in certe stãze, doue dalle fantasie, che varie vi sono, l'intelletto s'abbaglia. Perche Giulio, che capriccioso & ingegnosissimo era, volse in vn canto del palazzo fare vna stanza di muraglia & di pittura vnita, tanto simile al viuo, che gli huomini ingannasse, & a quegli nell'entrare facesse paura. Adunque perche quello edificio in quel cantone, che è ne paduli non patisse danno ò impedimento da la debolezza de' fondamenti: fece fare nella quadratura della cantonata vna stanza tonda acciocche i quattro cantoni venissero di maggior grossezza: & a quella stanza vna volta tonda a vso di forno. Ne auendo tal camera cantoni per il girar di quella; vi fece murare le porte, & le finestre, e'l camino; di pietre rustiche, lauorate, & scantonati a caso; &
si dall'una

GIVLIO ROMANO

fi dall'una all'altra fcommefsi, che dall'una banda verfo terra ruinauano. Cio fatto fi mife à dipignere per quella vna ftoria, quando Gioue fulmina i giganti. Aueua Giulio nel mezo del cielo figurato fu certi nugoli il trono & la fedia di Gioue, con l'aquila, che teneua il folgore in bocca. Et Gioue partito di quella fcefo, & piu baffo lanciaua folgori: lo fpauento e'l lampo de i quali faceua Giunone riftrignerfi in fe fteffa; Ganimede & gli Dei fuggire per lo cielo fu carri, Marte co i lupi, Mercurio co i galli, la Luna con le femmine, il Sole co' caualli, Saturno co i ferpenti: Ercole, & Bacco, & Momo non manco affrettaua il fuggire per l'aria, che fi faceffero gli altri: i quali dalla baruffa de' venti, erano nelle loro vefti inuolti & auiluppati. Aueua fatto il pauimento di terra, di frombole di fiume, acconce che giranano murate; & quelle nel piano della pittura, che veniua in terra, aueua contrafatte: perche vn pezzo quelle dipinte in dentro sfuggiuano; & quando da erbe, & quando da fafsi piu grofsi erano occupate & adorne. Et perche la ftanza aueua fopra tutto il cielo pieno di nugoli, & intorno vn paefe che non aueua ne fine ne principio, fendo quella tonda: i monti fi congiungeuano: & i lontani chi piu inanzi o piu a dietro sfuggiuano. Erano i giganti grandi di ftatura, che da lampi de' folgori percofsi ruinauano a terra; & quale inanzi, & quale a dietro cadeua a quelle fineftre, ch'erano diuentate grotte o vero edifici, & nel ruinarui fopra i giganti, le faceuano cadere. onde chi morto, & chi ferito: & chi da i monti ricoperto, fi fcorgeua la ftrage & la ruina d'efsi. Ne fi penfi mai huomo vedere di pennello cofa alcuna piu orribile, o fpauentofa: ne piu naturale. Perche chi vi fi troua dentro, veggendo le fineftre torcere, i monti & gli edifici cadere infieme co i giganti; dubita che efsi &

v v

gli edifizi non gli ruinino addosso. Onde si conosce in questa opera quanto il valore della inuenzione & dell'arte abbia auuto origine da Giulio d'imaginare di nuouo quello, che di antico maestro non si scrisse mai: come delle fatiche sue lodatissime per questa opera si veggono. Fece in questo lauoro perfetto coloritore RINALDO Mantouano che oltre alla camera de' Giganti dipinta da lui con i cartoni di Giulio fece molte altre stanze: il quale mentre che visse, sempre gli fece onore in questa arte: Et piu fatto glie ne aurebbe, se egli, non morendo si giouane, auesse potuto mostrar quanto egli cercaua imitare Giulio suo maestro. Sono ancora in tal luogo, ricetti & altre cose, alle quali tutte è dato dall'ingegno di Giulio quel fine, che abbiamo detto dell'altre. Rifece d'ornamenti di stucchi tutte le stanze del castello, doue il Duca abitaua; e in vna sala, fece tutta la storia Troiana. Fece ancora fare in vna anticamera dodici storie a olio sotto le dodici teste de gli Imperatori; le quali dipinse Tiziano da Cadoro: & veramente sono onorate & belle pitture. Sono altre stanze, & per il Duca altre pitture, le quali taceremo: auendo di lui dato quel saggio, che si puo dare d'vn tanto bello ingegno, come chi andando a Mantoua potrà vedere la fabbrica di Marmiruolo, nelle pitture sue non meno belle, che quelle del castello, & del T. Fece in Santo Andrea allo altar del sangue vna tauola a olio, bellissima: & ancora nelle facce due storie: in vna la crocifissione di CHRISTO co i ladroni & caualli; de i quali egli continuo molto si dilettò: & meglio d'altro maestro & piu perfettamente di bella maniera gli dipinse. Nell'altra faccia euui la storia, quando trouano il sangue. Et per molte chiese di quella città fece cappelle, tauole, & varii ornamenti, per abbellirla & ornarla. La qual cosa fu cagione, che

quel Duca onoratamente lo rimunerò. In oltre fabbricò per sua abitazione in quella città, vna casa dirimpetto a San Barnaba, la quale fece tutta dipignere, & abbellire di stucchi. Percioche egli aueua de le antiquità di Roma, & similmente il Duca glie ne aueua date, ch'egli se ne ornasse, & ne auesse buona custodia. Et perche grandissima vtilità si traeua de suoi disegni: ordinò che in Mantoua non si potesse far fabbrica, senza disegni, & ordine di Giulio; il quale talmente operò con fogne fossi & ordini buoni dati a'Mantouani: che doue prima soleuano abitare di continuo nel fango, & nella memma gli ridusse all'asciutto: & di mala aria & pestifera, che prima era, la condusse a buona & sana. Rifece poi la chiesa, a San Benedetto da Mantoua vicino al Po, luogo de'monaci neri: & rinouò molti altri edifici. Et per tutta la Lombardia giouò di maniera: che que'popoli, hanno posto di sorte in vso l'arte del disegno, inusitata fino al suo tempo: che ne sono vscite di poi pratiche persone, & bellissimi ingegni. Faceua di continuo disegni a circunuicini & per fabbriche & per opere; come a Verona nel Duomo fece al MORO Veronese, il quale la tribuna d'esso a fresco dipinse:& al Duca di Ferrara moltissimi disegni per panni di seta & d'arazzi. Mostrò ancora il valor suo nella venuta di Carlo V. Imperatore, quando fece gli apparati in Mantoua, & l'ordine d'vna scena: nella quale egli con nuoui ordini di lumi fece recitare, errado il sole mentre si recitò, che faceua lume loro, et finita la comedia si nascose sotto i mõti. Nessuno fu mai, che meglio di lui disegnasse celate, selle, fornimenti di spade, & mascherate strane:& quelle con tanta ageuolezza espediua, che il disegnare in lui era come lo scriuere in vn continuo pratico scrittore. Ne pensò mai a fantasia, che aperto la bocca non auesse inteso: & lo ani-

vv ii

mo altrui con la penna subito non esprimesse. Era d'ogni ordine di buone qualita carico talmente, che la pittura pareua la minor virtù ch'egli auesse. Fece in Mantoua in San Domenico vna bellissima tauola d'vn CHRISTO morto; & fece medesimamente fabbricare nel Duomo assai cose per il Cardinale. Auuenne che il Duca si morii: & egli per la beniuolenza, che portaua, al Cardinale, & a quella patria, doue aueua moglie & figliuoli benche desiderasse tornare a Roma, & andare in altre parti: mai nó si parti di quiui, se nó quáto o per muraglie per quello stato, o per altre cose importanti era costretto. Erano i sopraſtanti alla fabbrica di S. Petronio in Bologna desiderosi di dar principio alla facciata di quella; perilche con grandissima instanza vicondussero Giulio in cópagnia di vno architetto Milanese, chiamato TOFANO Lombardino, i quali fecero per questo disegni & ordini, essendosi smarriti quelli, che Baldassarre Sanese aueua già fatti. Et fú si bello, & tanto bene ordinato il disegno fatto da Giulio; che e' ne' riceuette da quel Popolo, lode grandissima; & con liberalissimi doni se ne ritornò a Mantoua. Era morto in quei giorni Antonio da S. Gallo; & aueua lasciato in grádissimo trauaglio di mente i Deputati di San Pietro di Roma; non sapendo essi a cui voltarsi; per dargli il carico, di douere con lo ordine cominciato venire a fine di tal fabbrica: & perche e' pésarono che altri non fosse migliore a far cio, che il valore di Giulio Romano, dissimulatamente ne lo faceuano tentare, per via degli amici: Persuadendosi che e'douesse accettar volentieri, per ripatriare, con impresa onorata, & con grossa prouisione. Et nel vero, egli piu che volentieri vi sarebbe andato, se due cose non l'auessero ritenuto. L'una era, che il Cardinale di Mantoua non voleua per alcun modo contentarsi, ch'egli

si partisse; l'altra, che la moglie, gli amici & parenti di lui lo confortauano a non lassar Mantoua. Et di piu si trouaua egli allora molto male disposto del corpo. La onde rinfrescato di lettere da Roma, cominciò a fantasticare in quanto onore & gloria, & in casa sua, tal cosa lo porrebbe, & in quanta grandezza d'utile & di grado i figliuoli suoi per la chiesa poteuano venire. Perilche, non potendo partire, ne prese tal' dispiacere che fra il male & quello aggrauamento di piu, si morì in pochi giorni in Mantoua. Laquale poteua pur con cedergli grazia, che come ella s'era abbellita per lui, cosi egli la sua patria ornasse & onbrasse. Oue, per la inuidia di non se lo prestare l'una all'altra, fecero si, che poi nessuna di loro non se lo potette godere altri menti. Morì di età d'anni LIIII. Et fin che durerà Mantoua, quiui sarà sempre celebrato. Fu da' suoi figliuoli pianto & da suoi cari amici; & in San Barnaba datogli onorato sepolcro. Ne il Cardinale, ne i figliuoli del Duca restarono di tal perdita senza dolore, & dolgonsene ancora del continuo ne' bisogni loro. Perche le virtù di esso, che l'onorarono in vita, lo fanno & faranno bramare cosi morto quanto di lui ci sarà memoria. Bene è vero quanto a le opere, che se innanzi à lui non fossero morti il FIGVRINO suo creato, & RINALDO Mantouano, le arebbono fatte se non tante & tali, simili almeno, come per tutta Mantoua s'è veduto nell'opere di Rinaldo, & massimamente in vna facciata di chiaro oscuro alla casa de Bagni, ch'è tenuta bellissima. Rese Giulio l'anima al cielo, il giorno, che si fa solenne commemorazione di tutti i Santi l'anno MDXLVI. Et gli fu posto alla sepoltura lo infrascritto epitaffio.

Videbat Iuppiter corpora sculpta pictaque
Spirare, & aedes mortalium aequarier Coelo

Iulij uirtute Romani:tunc iratus
Concilio Diuorum omnium uocato
Illum e terris suſtulit; quod pati nequiret.
Vinci aut æquari ab homine terrigena.

Romanus moriens ſecum tres Iulius Arteis
Abſtulit (haud mirum) quattuor unus erat.

SEBASTIANO VE NIZIANO PITTORE.

Anto ſi inganna il diſcorſo noſtro, & la cieca Prudenzia vmana, che bene ſpeſſo brama il contrario, di cio che piu ci fa di meſtiero: & credendo ſegnarſi (come ſuona il prouerbio Toſco) con vn dito ſi dà nell'occhio. Ilche ſe bene appariſce manifeſtiſsimo in vna infinità di coſe, che lo ſanno palpare con mano: la vita nientedimeno, che al preſente vogliamo ſcriuere, ce lo farà piu chiaro & aperto col ſuo eſemplo. Conciò ſia che la publica & vniuerſale opinione degli huomini, affermi aſſolutamente, che i premii & gli onori, accendino & infiámmino gli animi de' mortali, a gli ſtudii di quelle arti, che piu veggono remunerate: & per l'oppoſito, che il non premiare largamente gli Artefici, gli conduca a diſperazione; & conſeguentemente a traſcurarle & abbandonarle. Et per queſto gli antichi e' moderni inſieme, biaſimano quanto piu ſanno & poſſono, tutti que' Princi pi, che non ſollieuano i virtuoſi, di qualunque genere o facultà: & non danno i debiti premii & onori, a chi

virtuosamente se li affatica. Chiamandoli per questo auari, crudeli, & inimici delle virtù, & se peggior nome può ritrouarsi:& attribuendo alla loro miseria, tutto il danno dello vniuerso. Et nientedimanco abbiamo pur veduto ne tempi nostri, che la sola liberalità & magnificenzia di quel famosissimo Principe, a chi seruiua Sebastiano Veneziano eccellentissimo pittore, remunerandolo troppo altamente, fu cagione, che di sollecito & industrioso diuentasse infingardo & negligentissimo: Et che doue, mentre durò la gara della arte fra lui & Raffaello da Vrbino, si affaticò di continuo, per non essere tenuto inferiore in quella arte, nella quale cozzaua di pari: per lo opposito, fece tutto il contrario, poi che egli ebbe da contentarsi; lauorando poi sempre maluolentieri, & con vna fatica grandissima, anzi per forza: & suiando lo ingegno & la mano, da quella sua prima facilità, tanto lodata mentre che e' fece. Perlaqualcosa (lasciando ora il parlar de' Principi) da questa disparità di vita, si conosce il cieco giudizio ch'io ragionaua; & comprendesi apertamente che gli ingegni non vorrebbono patire, ne ancora d'onori, o d'entrate sopra abbondare; se gia nō fossero in alcuni, che piu gli strignesse lonore dell'opere, che il comodo, & gli agi della vita Epicurea. Dicono che Sebastiano in Vinegia nella prima sua giouanezza si dilettò molto de le musiche di varie sorti. Ma perche il liuto può sonar tutte le parti senza compagnia, quello continuò di maniera, che insieme con altre buone parti, che aueua, lo fece sempre onorare, & fra i gentilhuomi di quella città per virtuoso conoscere. Vennegli volontà d'attendere all'arte della pittura & con Giouan Bellino allora vecchio fece i principii dell'arte. Auuenne che Giorgione da Castel Franco mise in quella città, i modi della maniera moderna

piu vniti,& con certo fumeggiar di colore, Perilche Sebaſtiano ſi partì da Giouanni., & ſi'acconciò con Giorgione., co'l quale ſtette fino attanto,che egli pre ſe vna maniera, che teneua forte delle coſe di Giorgione,& di quella di Giouan Bellino ancora. Fece in Vinegia molti ritratti di naturale, come è coſtume di quella città:Ne paſsò molto tempo,ch'Agoſtin Chigi Saneſe, grandiſsimo mercante,che in Vinegia faceua faccende, cercò di condurre Sebaſtiano a Roma,auendogli poſto amore, per il liuto, che ſonaua, & per eſſere piaceuole nella conuerſazione. Ne fu troppa fatica a perſuaderlo,per auere egli inteſo, quanto l'aria di Roma foſſe propizia a i pittori,& a tutte le perſone ingegnoſe. Inuioſsi dunque a Roma con Agoſtino; & peruenuti in quella, Agoſtino lo miſe in opera:& gli fece fare tutti gli archetti, che ſono ſu la loggia, che riſponde ſu'l giardino: doue Baldaſſarre Saneſe aueua fatto la ſua volta dipinta;Ne i quali archetti Sebaſtiano fece coſe poetiche di quella maniera,che aueua recato da Vinegia, molto disforme da quella,che vſauano iu Roma que' valenti pittori. Aueua Raffaello fatto in queſto medeſimo luogo, vna ſtoria di Galatea, & Sebaſtiano non ſtette molto, che fece vn Polifemo in freſco, allato a quella : nel quale cercò d'auanzarſi piu che poteua, ſpronato dalla concorrenza di Baldaſſarre Saneſe:& poi di Raffaello. Colorì alcune coſe a olio: delle quali per auere egli da Giorgione imparato vn modo morbido di colorire,ne teneuano in Roma vn grandiſsimo conto. Aueua in queſto tempo preſo in Roma Raffaello da Vrbino nella pittura vna fama ſi grande, che molti amici & aderenti ſuoi diceuano,che le pitture di lui, erano di quelle di Michele Agnolo, ſecondo l'ordine della pittura, piu vaghe di colorito, piu belle d'inuenzione, & d'arie piu
vezzoſe,

vezzofe, & di corrifpendente difegno, talche quelle di Michele Agnolo Buonaroti non aueuano, da'l difegno in fuori, neſſuna di queſte parti. Et per queſta cagione giudicauano Raffaello eſſere nella pittura ſe non piu eccellente, di lui, almeno pari, ma nel colorito voleuano che in ogni modo lo paſſaſſe. Queſti vmori ſeminati per molti artefici, che piu aderiuano alla gratia di Raffaello, che alla profondità di Michele Agnolo, erano diuenuti per lo intereſſo piu fauoreuoli nel giudicio a Raffaello, che a Michele Agnolo. Perilche deſtato l'animo di Michele Agnolo verſo Sebaſtiano, piacendogli molto il colorito di lui, lo preſe in protezzione: penſando che ſe egli vſaſſe lo aiuto del diſegno in Sebaſtiano, ſi potrebbe con queſto mezo, ſenza che egli operaſſe, battere coloro, che teneuano tale opinione: & egli ſotto ombra di terzo giudicare quali di loro faceſſe meglio. Furono queſti vmori nutriti gran tempo coſi, in molte coſe, che fece Sebaſtiano, come quadri & ritratti: & ſi alzauano l'opere ſue in infinito, per le lodi dategli da Michele Agnolo. Alle quali opere oltra l'eſſere di bellezza, di diſegno, & di colorito, faceuano grandiſsima credēza le parole dette da Michele Agnolo ne capi della corte. Leuoſsi in queſto tempo ſu vn Meſſer non ſo chi da Viterbo, ilquale era molto riputato appreſſo il Papa: & per vna ſua cappella, che in Viterbo aueua fatto, in San Franceſco, fece fare a Sebaſtiano vn CHRISTO morto, con vna Noſtra donna, che lo piagne. Dellaquale opera Michele Agnolo fece il cartone, & Sebaſtiano di colorito con diligenza lo fini; & in quello fece vn paeſe tenebroſo, che fu tenuto belliſsimo. Laquale opera gli diede credito grandiſsimo; & confermò il dire di que' che lo fauoriuano. Aueua Pier Franceſco Borgherini mercante Fiorentino in San Pietro in Mon-

X x

torio entrando in chiesa a man ritta preso vna cappella; laquale co'l fauore di Michele Agnolo fu allogato a Sebastiano. Credeua Sebastiano trouare il buon modo, che'l colorire à olio in muro si potesse fare: perche questa cappella con mistura nella incrostatura dello arricciato del muro acconcio di maniera, che quella da basso, doue CHRISTO alla colonna si batte tutta a olio lauorò nel muro. Fece Michele Agnolo il disegno piccolo di questa opera: & si giudica, che il CHRISTO, che alla colonna si batte, sia contornato da lui, per essere grandissima differenza da l'altre figure a quello. Atteso che se Sebastiano non auesse fatto altra opera, che questa, per lei sola meriterebbe essere lodato in eterno. Sono frà l'altre cose in questa lauoro alcuni piedi & mani bellissime. Et ancora che quella sua maniera sia vn poco dura, per la fatica ch' egli duraua nelle cose, che e contrafaceua: si può nondimeno fra buoni & lodati artefici numerarlo. Come in fresco ancora di sopra a questa istoria si vede, ne i due profeti, & la storia della trasfigurazione nella volta. Ma i due Santi, San Piero & San Francesco, che mettono in mezo la storia di sotto, sono viuissime & pronte figure. Et benche in sì piccola opera egli penasse sei anni, attribuendoli ciò a troppa tardità nelle cose, quegli che o presto o tardi l'opera a fine perfettamente conducono; non si debbe però mai guardare ne alla celerità del tempo, ne ancora alla tardità di chi opera. Conciosia che basta il bello delle cose a renderle tardi o per tempo perfette: se bene ha piu vantaggio & piu lode, chi tosto & bene l'opere sue conduce. Nello scoprire di questa opera lo mostrò Sebastiano, che ancora che assai penasse, auendo fatto bene, le male lingue si tacquero, & pochi furon quelli, che lo mordessero. Faceua Raffaello per il Cardinale de Medici quella ta

uola, per mandarla in Francia, laquale dopo la morte ſua, fu poſta allo altar principale di San Piero a Montorio, dentroui la trasfigurazione di CHRISTO: & Sebaſtiano in quel tépo fece anco egli vna tauola della medeſima grandezza in concorrenza di quella di Raffaello; doue è vn Lazaro quattriduano & la reſureſsione, laquale fu contrafatta & dipinta con diligenza grandiſsima, ſotto ordine & diſegno in alcune parti per Michele Agnolo. Lequali tauole in palazzo publicaméte nel Conciſtoro furon poſte in paragone, & ambedue di mirabiliſsima maeſtria furono tenute. Et benche Raffaello di grazia & di bellezza in cio portaſſe il vanto, nondimeno furono ancora le fatiche di Sebaſtiano vniuerſalmente lodate per gli artefici & ingegnoſi ſpiriti. L'una mandò il Cardinale in Francia, a Nerbona, al Veſcouado ſuo; & l'altra nella Cancellaria ſuo palazzo publicaméte ſi miſe, fin che a San Pietro a Montorio fu portata con l'ornamento, che ci lauorò GIOVAN Barile. Perilche Sebaſtiano acquiſtò tal ſeruitu col Cardinale per queſta opera, che nel ſuo Papato meritò d'eſſerne rimunerato nobilmente, come diremo. Era morto Raffaello da Vrbino in queſti giorni. onde il principato dell'arte della pittura, per il fauore, che Michele Agnolo aueua volto a Sebaſtiano voleuano peruenieſſe a lui. Talche Giulio Romano Gio. Franceſco Fiorentino, Perin del Vaga, Polidoro Maturino, Baldaſſarre Saneſe & gli altri percio rimaſero a dietro, per lo riſpetto che aueuano a Michele Agnolo, & per eſſere morto l'uno di due concorrenti. Et Pero Agoſtin Chigi, che per ordine di Raffaello faceua fare la ſua ſepoltura, & cappella in Santa Maria del Popolo, fece contratto con Sebaſtiano, che tutta la volta & le parte gli dipigneſſe, laquale opera ſi turò allora, ne mai piu s'è veduta, ne ſcoperta, Ne mol-

to lauorò vi ha egli fatto, ancora ch'n'abbia per ciò riceuto de gli scudi piu di 1200. perche si come stanco nelle fatiche dell'arte, & poi inuolto nelle comodità de' i piaceri, la pose in abbandono. Il medesimo ha fatto a M. Filippo da Siena, cherico di Camera; per lo quale nella Pace di Roma, sopra lo altar maggiore cominciò vna storia a olio sul muro, doue il ponte stette noue anni, ne l'opra si finì mai. Onde i frati disperati di cio, furono costretti leuare il ponte, che gl'impediua la chiesa; & coprire quella opra cò vna tela, & auer pazienzia. Girando queste cose in tal modo, volse la sua buona fortuna, che il Cardinale Giulio de Medici fu fatto Papa, & chiamato Clemente VII. ilquale per mezo del Vescouo di Vasona molto domestico di Sebastiano, gli fece intendere, ch'era venuto il tempo di fargli bene. In questo tempo fece egli molti ritratti di naturale, che in vero tenuti furono cosa diuina & mirabile, ne tutti gli conteremo, ma alcuni. Ritrasse Anton Francesco de gli Albizi, che all'ora per alcune faccende sue, si trouaua in Roma: & lo fece tale, che e' non pareua dipinto, ma viuo viuo. Onde egli, come preziosissima Gioia, se lo mandò a Fiorenza, nelle sue case. Eranui alcune mani, che certo erano cosa marauigliosa, taccio i velluti, le fodre, i rasi, che per Dio si puo dire, che questa pittura fosse rara. Et nel vero, Sebastiano nel fare i ritratti di finitezza & di bontà fu sopra tutti gli altri superiore: & tutta Fiorenza grandemente stupì di questo ritratto di Anton Fracesco. Ritrasse in questo tempo ancora M. Pietro Aretino, ilquale oltra il somigliarlo è pittura stupendissima, per vederuisi la differenza di cinque o sei sorti di neri che egli ha addosso, velluto, raso, ermisino, damasco, et panno, & vna barba nerissima, sopra quei neri sfilata, certo da stupirne, che di similitudine & di carne si mo

stra viua.Tiene in vna mano vn ramo di lauro, & vna carta, dentroui scritto il nome di Clemente v.ii. & due maschere inanzi, vna bella per la virtù, & l'altra brutta per il vizio ; Et certamente nõ si potrebbe a tal cosa aggiugnere : Ritrasse ancora Andrea Doria, che era nel medesimo modo mirabile: & cosi fece poi la testa di Baccio Valori della medesima bontà & cosi la testa del Papa, che fu tenuta diuina: dopo la quale insieme con le altre cose di lui, che infinite furono in questi ritratti, tutte di corrispondéte bellezza lauorate & finite, egli nella corte di sua Santita seruiua cõ sommissione gradissima: Auuéne che fra Mariano Fetti frate del piombo si mori; & Sebastiano per mezo del Vescouo di Vasona, maestro di casa di sua Santità, chiese al Papa l'ufficio del piombo:& cosi Giouanni da Vdine, che tanto ancor egli aueua seruito sua Santità in minoribus, & tuttauia la seruiua : Ma il Papa per li preghi del Vescouo, & per la seruitù di Sebastiano, ordinò ch'egli auesse tale vfficio ; & che sopra quello pagasse a Giouanni da Vdine vna pensione di ccc. scudi. La onde Sebastiano prese l'abito del frate:& subito si senti per quello variar l'animo. Et vedutosi il modo di poter sodisfare le volontà sue, senza colpo di pennello se ne staua riposando : & le male notti spese e i giorni affaticati ristoraua con le entrate. Et quando pure aueua a far nulla, si riduceua al lauoro con vna passione che pareua, ch'andasse a la morte. Condusse con gran fatica al Patriarcha d'Aquilea vn CHRISTO, che porta la croce, dipinto nella pietra dal mezo in su, che fu cosa molto lodata: auuenga che Sebastiano le mani & le teste molto mirabilmente faceua. Era venuta in questo tempo in Roma la nipote del Papa, che ora è Regina di Francia, fra Sebastiano la cominciò a ritrarre,& quella non finj; la quale è rimasa nella guar

daroba del Papa. Era all'ora Ippolyto Cardinale de' Medici innamorato, della Signora Giulia da Gonzaga: la quale fi ritrouaua in Fondi: perilche come defi derofo d'auerne vn ritratto, mandò fra Sebaſtiano a Fondi per queſto: che fu accompagnato da quattro caualli leggieri; Et egli in termine d'vn meſe fece il ritratto. che venendo da le bellezze di quella ſignora, ch'erano celeſti, riuſci vna pittura diuina: La quale opera portata a Roma furono grandeméte riconoſciute le fatiche di fra Sebaſtiano, dal Reuerendifsimo Cardinale, che aueua in cio giudicio grandifsimo. Queſto ritratto veramente di quanti egli ne fece, fu il piu diuino: veniendo cio dal ſuggetto di lei, & da le fatiche di lui. Aueua cominciato vn nouo modo di colorire in pietra: la qual nouità piaceua molto a' popoli: confi derando che tali pitture diuentaſsero eterne; cofi dette da Fra Sebaſtiano, ne che il fuoco o tarli gli poteſse ro nuocere. Et coſi infinite coſe cominciò in queſte pietre, le quali faceua ricignere di ornamenti di altre pietre miſchie belle, le quali luſtrandole erano vna marauiglia; Ma finite non ſi poteuano ne le pitture, ne l'ornamento per il peſo mouere. Et coſi con queſta coſa molti principi, tirati dalla nouita della coſa, & dalla vaghezza dell'arte: gli dauano arre di danari, che faceſſe opere per eſsi, delle quali egli piu ſi dilettaua di ragionare, che di farle; Fece vna pietà con CHRISTO morto, & la Noſtra donna in vna pietra per Don Ferrante Gonzaga, il quale la mandò in Spagna con ornamento di pietra: che fu tenuta coſa molto bella: Dellaquale cauò egli cinquecento ſcudi, che M. Nino da Cortona agente dal Cardinale di Mantoua in Roma gli donò. Era nel tempo di Clemente in Fioren za Michele Agnolo, che finiua l'opra della ſagreſtia & perche GIVLIANO Bugiardini poteſſe fare vn qua-

dro a Baccio Valori; doue ritraſſe Papa Clemente & lui: & coſi vn'altro, che il Magnifico Ottauiano de' Medici a eſſo faceua fare, dentroui il Papa, & l'Arciueſcouo di Capoua: Michele Agnolo Buonaroti chieſe a fra Sebaſtiano che di ſua mano gli mandaſsi da Roma dipinta a olio la teſta del Papa: la qual'fece & la mādò. Et quella riuſci coſa belliſsima. Finite l'opere di Giuliano, Michele Agnolo, ch'era Compare di M. Ottauiano: glie ne fece di poi vn preſente. Et certo di quante ne fece fra Sebaſtiano, che molte furono, queſta è la piu ſimile di bellezza & di ſomiglianza. La quale oggi è in caſa ſua in Fiorenza fra l'altre belle pitture ripoſta. Ritraſſe nella creazione di Papa Paolo, ſua Santita; & coſi cominciò il Duca di Caſtro ſuo figliuolo, & non lo fini: & molte coſe ancora aueua incominciate & imbaſtite, le quali egli non ſi curaua, fattoui vn poco ſu, toccare altriméti: dicendo; io non poſſo dipignere: Aueua fra Sebaſtiano vicino al Popolo murato vna belliſsima caſa: & con grandiſsima contentezza ſi viueua: ne curaua piu coſa alcuna dipignete o lauorare: dicendo, eſſere vna grandiſsima fatica lo auere nella vecchiezza, a raffrenare i furori, a i quali nella giouanezza gli artefici per vtilità, per onore, & per gara ſi ſogliono mettere. Et che non era men prudenzia, cercare di viuere quieto viuo. che viuere con le fatiche inquieto: per laſciare di ſe nome dopo la morte: le quali fatiche ancor elle hanno auere morte. Et per queſta cagione egli & i miglior vini, & le piu preziofe coſe, che e' trouaua: le voleua ſempre, per il vitto ſuo tenendo molto piu conto della vita: che dell'arte. Et di continuo aueua a cena il MOLZA, & M. Gandolfo, & faceuano boniſsima cera. Era amico di tutti i Poeti, & particularmente di M. Frencefco Bernia, il quale gli ſcriſſe vn belliſsimo capitolo, & eſſo

gli fece la rifpofta. Era morfo da alcuni nell'arte, i quali diceuano ch'egli era gran vergogna: poi ch'egli aueua il modo da viuere: che non lauoraffe, & alcuna cofa di pittura faceffe. Et egli rifpondeua loro: ora che io ho il modo da viuere, non vuò far nulla; perche ci fon venuti ingegni, che fanno in due mefi, quel ch'io foleua fare in due anni: & che fe viueua molto, non andrebbe troppo che farebbe dipinto ogni cofa. Et da che efsi fanno tanto, è bene ancora che ci fia chi nó faccia nulla; accioche eglino abbino quel piu che fare. Et foggiugnendo diceua ancora: che era venuto vn fecolo; che i garzoni ne fapeuano piu che i maeftri; & chi aueua da viuere, baftaffe a viuere allegramente perche non fi poteua piu far nulla. Era molto piaceuole & faceto; ne fu mai il miglior compagno di lui. Era fra Sebaftiano tutto di Michele Agnolo: & in quel tépo, che fi aueua a fare la faccia della cappella del Papa, doue oggi Michele Agnolo hà dipinto il giudicio: aueua fra Sebaftiano perfuafo al Papa, che la faceffe fare a olio da Michele Agnolo, che non la voleua fare fe nó a frefco : non dicendo ne fi ne nò, fi fece acconciare la faccia a modo di Fra Sebaftiano. Però ftette Michele Agnolo alcuni mefi; che non la cominciò: & pure vn giorno diffe, che non la voleua fare fe non afrefco; che il colorire a olio era arte da donna. Per tanto furono sforzati gettare a terra tutta la incroftatura, che aueuano fatto, & arricciare, che fi poteffe lauorare in frefco. Perilche Michele Agnolo cominciò fubito l'opera: & tenne odio con fra Sebaftiano quafi fino alla morte di lui. Era fra Sebaftiano gia ridotto in termine, che ne' lauorare ne far niente voleua, faluo allo effercizio del frate; & attendere a buona vita: onde nella eta fua di LXII. anni, fi ammalò di acutifsima febbre & graue: la quale per effere egli di natura rubiconda, &
fanguigna

sanguigna, gli infiammò talmente gli spiriti, che in pochi giorni rese l'anima a Dio. Et così inanzi il suo morire fece testamento, lasciando che fosse portato al sepolcro senza cerimonie di preti o di frati, o spese di lumi; & tutta la spesa, che voleuano fare: la distribuissero a pouere persone per l'amor di Dio: & così fu eseguito. Riposero il corpo suo nella chiesa di
* alli di Giugno l'anno MDXLVII.
Ne fu perdita alla arte la morte sua: perche subito che e' fu vestito frate del Piombo, si potette egli annouerare tra i perduti. Vero è, che per la conuersazione sua dolse a molti amici, & ad alcuni artefici ancora, come particularmente a DON GIVLIO Coruatto Miniatore, che appresso il Reuerendissimo Farnese ha fatto tante egregie opere miniate: le quali si possono mettere fra i miracoli che si veggono oggi nel mondo in quella professione. Come ne fa fede vno offiziuolo fatto di storie, che sono diuine di colorito & di disegno perfettamente dalle sue dotte mani condotte & lauorate. Le quali se fossero poste inanzi a quei Romani antichi: confesserebbono esser vinti dalla finezza & bellezza di queste: Perilche se la grazia di Dio gli concede quella vita che si spera: farà operando cose degne de le marauiglie di questo secolo.

PERINO DEL VAGA PITTORE FIORENTINO.

Randissimo è certo il dono della virtù; la quale non guardando à grandezza di roba, ne à dominio di stati, o nobiltà di sangue; il piu delle volte cigne, & abbraccia, & sollieua da terra vno Spirito pouero: assai piu che non fa vn bene agiato di richezze. Et questo lo fa il Cielo: perche e'uol mostrarci; quanto possa in noi lo influsso delle stelle & de segni suoi: compartendo a chi piu & à chi meno de le Grazie sue. Le quali sono il piu delle volte cagione che nelle complessioni di noi medesimi nascere ci fanno piu furiosi, o lenti: piu deboli, o forti: piu saluatichi, o domestici: fortunati, o sfortunati, & di minore & di maggior virtù. Et chi di questo dubitasse punto: lo sgannerà al presente la vita di Perino del Vaga eccellētissimo pittore, & molto ingegnioso. Il quale nato di padre pouero, & rimasto piccol fanciullo, abbandonato da' suoi parenti; fu dalla virtu sola guidato & gouernato. La quale egli come sua legittima madre conobbe sempre & quella onorò del continuo. Et l'osseruazione della arte della pittura fu talmente seguita da lui con ogni studio, che fu cagione di fare nel tempo suo quegli ornamenti tanto egregii & lodati che hanno dato nome a Genoua & al PRINCIPE DORIA. La onde si può senza dubbio credere che il cielo solo sia quel

lo, che conducea gli huomini da quella infima bassezza doue nascono, a'l sommo d'ella grandezza doue egli no ascendono, quando con l'opere loro affaticandosi, mostrano essere seguitatori delle scienzie che e pigliano a imparare: come pigliò & seguitò per sua, Perino l'arte de'l disegno, nella quale mostrò eccellentissimamente, & con grazia, la perfezzione nelle figure sue. Et non solo nelli stuchi paragonò gli antichi ma tutti gli artefici moderni in quel che abbraccia tutto il genere della pittura, con tutta quella bontà che può desiderarsi da ingegno vmano, che voglia far conoscere nelle difficultà di questa arte, la bellezza, la bontà, & la vaghezza, è leggiadria, ne' colori & negli altri ornamenti. Ma vegnamo piu particularmente a l'origine sua. Fu nella città di Fiorenza vn Giouanni Buonacorsi, che nelle guerre di Carlo VIII. Re di Francia, come giouane & animoso & liberale, in seruitù con quel principe, spese tutte le facultà sue nel soldo, & nel giuoco & in vltimo ci lascio la vita. A costui nacque vn figliuolo il cui nome fu Piero: che rimasto piccolo di due mesi per la madre morta di peste, fu con grandissima miseria allattato da vna Capra in vna villa, fino che il padre andato a Bologna riprese vna secōda donna alla quale erano morti di peste i figliuoli & il marito. Costei con il latte appestato fini di nutrire Piero, chiamato PERINO per vezzi, come ordinariamente per li piu, si costuma chiamare i fanciulli, il qual nome se li mantenne poi tutta via. Fu condotto da'l padre in Fiorenza, & nel suo ritornarsene in Francia, lasciato ad alcuni suoi parenti, iquali o per nō auere il modo, o per non voler quella briga di tenerlo & farli insegnare qualche mestiero ingegnoso lo acconciarono allo speziale del Pinadoro, accio che egli imparasse quel mestiero. Ma non piacendoli quella arte su

preso per fattorino da ANDREA de'Ceri pittore, piacendogli & l'aria & i modi di Perino, & parendoli vedere in esso vn non so che d'ingegnio, & di viuacità da sperare che qualche buon frutto douesse co'l tempo vscir di lui. Era Andrea non molto buon pittore anzi ordinario, di questi che stanno a bottega aperta, publicamente a lauorare ogni cosa meccanica. Era costui consueto dipignere ogni anno per la festa di San Giouanni certi ceri che andauano ad offerirsi, insieme con gli altri tributi della Città, & per questo si chiamaua Andrea de Ceri, da'l cognome del quale fu poi detto vn pezzo, Perino de'Ceri. Custodi Andrea Perino qualche anno, & insegniatili i principii dell'arte il meglio che sapeua, fu forzato nel tempo dell'età sua di xi. anni acconciarlo con miglior maestro di lui. Aueua Andrea stretta dimestichezza con Ridolfo figliuolo di Domenico Ghirlandaio, che era tenuto nella pittura persona molto pratica & valente, come si vede di suo in Fiorenza molte opere in assai luoghi & publici & priuati. Con costui acconciò Andrea de'Ceri Perino, acioche egli attendesse al disegno: & cercasse di fare acquisto in quell'arte. come mostraua l'ingegno, che egli aueua certo grandissimo cō quella voglia & amore che piu poteua. Et cosi seguitando, fra molti giouani che egli aueua in bottega che attendeuano all'arte, in poco tempo venne a passargli innanzi, con lo studio & con la sollecitudine. Eraui fra gli altri vno, il quale gli fu vno sprone che continuo lo pugneua; il quale fu nominato TOTO del Nunziata il quale ancor'egli aggiugniendo co'l tempo a paragone con i begli ingegni, partì di Fiorenza: & con alcuni Mercanti Fiorentini, condottosi in Inghilterra, quiui hà fatto tutte l'opere sue: & da'l Re di quella prouincia è stato riconosciuto grandissimamente. Costui adunque &

Perino esercitandosi a gara l'uno del altro, & seguitando nella arte con sommo studio, non ci andò molto tempo che e' vennero eccellenti. Et Perino disegnando in compagnia di altri giouani,& Fiorentini & forestieri al cartone di Michelagniolo Buonarroti, vinse & tene il primo grado fra tutti quegli. Di maniera che si staua in quella aspettazione di lui che successe di poi nelle belle opere sue, condotte cō tanta arte & eccellēzia. Venne in quel tempo in Fiorenza il VAGA pittor Fiorentino, ilquale lauoraua in Toscanella in quel di Roma cose grosse; per non essere egli maestro eccellēte; & soprabōdatogli lauoro, aueua di bisogno di aiuti; & desideraua menar seco vn cōpagno, & vn giouanetto che gli seruissi al disegno, che non aueua, & allaltre cose dellarte ne gli aiuti di quella. Auuenne che costui vide Perino disegnare in bottega di Ridolfo insieme con gli altri giouani, & tanto superiore a quegli, che ne stupì. Ma molto piu gli piacque lo aspetto & i modi suoi, atteso che Perino era vn' bellissimo giouanetto, cortesissimo, modesto, & gentile, & aueua tutte le parti del corpo corrispondēti alla virtù dello animo. Inuaghito dunque il Vaga di questo giouane, lo domando se egli volesse andar seco a Roma; che non mancherebbe aiutarlo negli studii, & fargli que' benefizii, & patti, che egli stesso volesse. Era tanta la voglia che aueua Perino di venire a qualche grado eccellente della professione sua, che quando senti ricordar Roma; per la voglia che egli ne aueua tutto si rinteneri: & li disse che egli parlasse con Andrea de Ceri; che non voleua abbandonarlo, auendolo aiutato per fino allora. Cosi il Vaga persuaso Ridolfo suo maestro & Andrea che lo teneua, tanto fece, che alla fine, condusse Perino & il compagno in Toscanella. Quiui cominciarono a lauorare; & aiutando loro Pe

rino, non finirono folamente quell'opera che il Vagà aueua prefe: Ma molte ancora che è pigliarono di poi. Ma dolédofi Perino che le promeffe del códurfi a Roma, erano mandate in lungha, per colpa dell'utile & comodità che ne traeua il Vaga: & rifoluendofi andarci da per fe, fu cagione che il Vaga lafciato tutte l'opere lo códuffe a Roma. Doue egli per l'amore che portaua all'arte, ritornò al folito fuo difegno; & continouando molte fettimane piu ogni giorno di continuo fi accendeua. Volfe il Vaga far ritorno a Tofcanella, & per quefto, fatto conofcere a molti pittori ordinarii Perino per cofa fua; lo raccomandò a tutti quegli amici che ci aueua, accio lo aiutafsino & fauorifsino nella affenzia fua. Et da quefta origine, da indi innanzi fi chiamò fempre Perin' del Vaga. Rimafto cofi in Roma, & veduto le opere antiche nelle fculture, & le mirabilifsime machine de gli edifizii gran parte rimafti nelle rouine, ftaua in fe ammiratifsimo, del valore di tanti chiari & illuftri, che aueuano fatte quelle opere. Et cofi accendendofi tuttauia piu, in maggior defiderio della arte, ardeua continuamente di peruenire in qualche grado vicino a quelli: fi che con le opere, deffe nome a fe, & vtile, como lo aueuano dato coloro di chi egli fi ftupiua, vedendo le bellifsime opere loro. Et mentre che egli confideraua alla grandezza loro, & alla infinita baffezza & pouertà fua, & che altro che la voglia non aueua, di volere aggiugnerli; & fenza chi lo intrattenefse che è poteffe campar la vita: gli conueniua, volendo viuere, lauorare a opere per quelle botteghe, oggi con vno dipintore, & domane con vnaltro, nella maniera che fanno i Zappatori a giornate. Et quanto fuffe difconueniente allo ftudio fuo quefta maniera di vita, egli medefimo per il dolore fe ne daua pafsione non poffendo far que' frutti, &

così presto; che l'animo, & la volontà, & il bisogno suo
gli promettevano. Fece adunque proponimento di diuidere il tempo, la metà della settimana lauorando a giornate: & il restante attendendo al disegno. Aggiugnendo a questo vltimo, tutti i giorni festiui, insieme con vna gran parte delle notti & rubando al tempo il tempo, per diuenire famoso, & fuggir da le mani di altrui, piu che gli fusse possibile Messo in esecuzione questo pensiero, cominciò a disegnare nella cappella di Papa Iulio, doue la volta di Michelagniolo Buonarroti era dipinta da lui, seguitando gli andari, & la maniera di Raffaello da Vrbino. Et così continuando a le cose antiche di marmo, & sotto terra a le grotte, per la nouità delle grottesche: imparò i modi del lauorar di stucco: & mendicando il pane con ogni stento, sopportò ogni miseria per venir' eccellente in questa professione. Ne vi corse molto tempo che egli diuenne, fra quegli che disegnauano in Roma, il piu bello & miglior disegnatore, che ci fusse: Atteso che meglio intendeua i muscoli, & le difficultà dell'arte ne gli ignudi, che forse molti altri tenuti maestri allora de i migliori. La qual cosa fu cagione, che non solo fra gli huomini della professione; ma ancora, fra molti Signori & prelati, e' fosse conosciuto, & massime che Giulio Romano & Giouan Francesco detto il Fattore discepoli di Raffaello da Vrbino lodatolo al maestro pur assai, fecero che'lo volse conoscere: & vedere l'opre sue ne' disegni. I quali piaciutili, insieme co'l fare, & la maniera, & lo spirito, & i modi della vita: giudicò lui fra tanti quanti ne auea conosciuti, douer venire in gran'perfezzione in quell'arte. Erano già state fabbricate da Raffaello da Vrbino le logge Papali, che Leon X. gli aueua ordinate: lequali finite di muraglia, ordinò che Raffaello le facesse lauorare di

stucco, & dipignere, & metter doro, come meglio al-
lui pareua. Et cosi Raffaello fece capo di quell'opera
per gli stucchi, & per le grottesche GIOVANNI da
Vdine, rarissimo & vnico in quegli: ma piu negli ani-
mali, & frutti, & altre cose minute: & ancora che egli
auesse scelto per Roma, & fatto venir di fuori, molti
maestri, aueua raccolto vna compagnia di persone va
lenti in piu generi, & oghiuno nel suo lauorare, chi
stucchi, chi grottesche, altri fogliami, altri festoni, &
chi storie; & altri metteua doro: & cosi secondo che
eglino miglioruano, erano tirati innanzi: & fattogli
maggior salarii. Laonde gareggiando in quell'opera
si condussono a perfezzione molti giouani, che furon
poi tenuti molto eccellenti nelle opere loro. In questa
compagnia fu consegnato Perino a Giouanni da Vdi
ne da Raffaello, perdouere con gli altri lauorare &
grottesche & storie: & secondo che egli si porterebbe
susse da Giouanni adoperato. Auuenne che lauoran-
do Perino, per la concorrenzia, & per far proua, &
aquisto di se, non vi andò molti mesi, che egli fu fra
tutti coloro che ci lauorauano, tenuto il primo; &
di disegno, & di colorito; Anzi il migliore, & il piu
vago, & pulito, & che con piu leggiadra & bella ma-
niera conducesse cosi grottesche & figure, come ne
rendono testimonio & chiara fede le grottesche & i
festoni, & le storie di sua mano, che oltra lo auanzar
le altre, son dai disegni e schizzi che faceua lor Raffael
lo, le sue molto meglio, & osseruate molto, come chi
cosidererà in vna parte di quelle storie nel mezo della
detta loggia nelle volte, doue sono figurati gli Ebrei
quando passano il Giordano con l'arca Santa, & quan
do girando le mura di Gerico quelle rouinano: &
le altre che seguono dipo, come quando combat-
tendo Iosue con quegli Amorrei fa fermare il Sole,
&

& molte altre che non fa meftiero per la moltitudine loro nominarle; che fi conofcono infra le altre. Fecene ancora nel principio, doue fi entra nella loggia, del teftamento nuouo che fono belliſsme: ſenza che ſotto le fineſtre ſono le migliori ſtorie colorite di color di bronzo, che ſiano in tutta quell'opera. Le quali coſe fan ſtupire ogniuno, & per le pitture, & per molti ſtucchi, che egli vi lauorò di ſua mano. Oltra che il colorito ſuo è molto più vago, & meglio finito, che tutti gli altri: La quale opera fu cagione, che egli ſalì in tanta fama, per le lode, che non ſi diceua infra gli Artefici altro, che de le rariſsme parti che egli aueua da la natura. Ma queſte lode furon cagione non di addormentarlo, perche la virtù lodata creſce: anzi di maggiore ſtudio nella arte: pigliando molto più vigore, quaſi certiſsimo ſeguitandola di douere corre que' frutti, & quegli onori: ch' egli vedeua tutto il giorno in Raffaello da Vrbino, & in Michelagnolo Buonarroti. Et tanto più lo faceua volétieri, quanto da Giouanni da Vdine, & da Raffaello, vedeua eſſer tenuto conto di lui; & eſſere adoperato in coſe importanti. Vsò ſempre vna ſommeſsione, & vna obedienzia certo grandiſsima verſo Raffaello; oſſeruandolo di maniera, che da eſſo Raffaello era amato come proprio figliuolo. Feceſi in queſto tempo per ordine di Papa Leone, la volta della ſala de' pontefici; che è quella che entra in ſulle logge a le ſtanze di Papa Alexandro VI. dipinte già dal Pinturicchio: la qual volta fu dipinta da Giouan da Vdine, & da Perino. Et in compagnia feciono & gli ſtucchi, & tutti quegli ornamenti, & grotteſche, & animali, che ci ſi veggono: oltra le belle & varie inuēzioni, ch'e da eſsi furono fatte nello ſpartimento: auendo diuiſo in quella in certi tondi & ouati per ſette pianeti del Cielo, tirati da i loro animali:

come Gioue dall'aquile; Venere dalle colombe; la Luna dalle femmine; Marte da i Lupi, Mercurio da i galli, il Sole da i caualli, & Saturno da' i serpenti: oltra i dodici segni del Zodiaco; & alcune figure delle settantadue imagini del Cielo: come l'orsa maggiore, la canicola, & molte altre che per la lunghezza loro le taceremo senza raccótarle per ordine; potendosi tal opera vedere; che tutte queste figure furono gran parte di sua mano. Oltra che nel mezo della volta è vn tondo con quattro figure finte per vittorie, che tengono il Regno del Papa, & le chiaui, scortando al di sotto in su; lauorate con vna maestreuole arte, & molto bene intese. Oltra la leggiadria che egli vsò ne gli abiti loro, velando lo ignudo con alcuni pannicini sottili; che parte scuoprono le gambe ignude, & le braccia, certo con vna graziosissima bellezza. Laquale opera fu veramente tenuta, & oggi ancora si tiene per cosa molto onorata & ricca di lauoro: & cosa allegra, & vaga degna veramente di quel pontifice; ilquale non mancò riconoscere le lor fatiche, degne certo di grandissima remunerazione. Fece Perino vna facciata di chiaro oscuro, allora messasi in vso, per ordine di Pulidoro & Maturino: laquale facciata è dirimpetto alla casa della Marchesa di Massa, vicino a maestro Pasquino; condotta molto gagliardamente di disegno & di forza, che gli diede molto onore. Auuenne che l'anno M D X X. il terzo anno del suo pontificato, Papa Leone venne a Fiorenza: & perche in quella città si feciono molti trionfi, Perino, parte per vedere la pompa di quella città, & parte per riuedere la patria, venne inanzi alla Corte: & fece in vno arco trionfale, a Sāta Trinita, vna figura grande di sette braccia bellissima: che vn altra in sua concorrenzia fece Toto del Nunziata, gia nella età puerile suo cōcorrente. Parueli nōdime-

nò ogniora mille anni, ritornarſene a Roma: giudicãdo molto differẽtẽ la maniera, & i modi degli artefici, da quegli che in Roma ſi vſauano. Et ripreſo l'ordine del ſolito ſuo lauorare: fece in Santo Euſtachio da la dogana, vn San Piero in freſco, il quale è vna figura, che hà vn rilieuo grandiſsimo; fatto con ſemplice andare di pieghe, ma molto con diſegno & giudizio lauorato. Era in queſto tempo l'Arciueſcouo di Cipri in Roma, perſona molto amatore delle virtù, ma particularmente della pittura. Et auendo egli vna caſa vicino alla chiauica; nellaquale aueua acconcio vn giardinetto con alcune ſtatue, & altre anticaglie, certo onoratiſsime & belle: Et deſiderando acompagniarle con qualche onoramento onorato, fece chiamare Perino, che era ſuo amiciſsimo; & inſieme cõſultarono che e' douëſſe fare intorno alle mura di quel giardino, molte ſtorie di Baccanti, di Satiri, & di Fauni, & di coſe ſeluagge: alludendo ad vna ſtatua d'un' Bacchio, che egli ci aueua antico, che ſedeua vicino a vna Tigre. Et coſi adornò quel luogho di diuerſe poeſie: oltra che li fece fare vna loggetta di figure piccole, & varie grotteſche, & molti quadri di paeſi, fatti da Perino & coloriti con vna grazia & diligenzia grandiſsima. Laquale opera è ſtata tenuta di continuo da gli artefici, coſa molto lodeuole: & fu cagione farlo conoſcere a Fucheri Mercanti Todeſchi i quali auendo viſto l'opera di Perino, & piaciutali: perche aueuano murato vicino a Banchi vna caſa, che è quando ſi va a la Chieſa de' Fiorentini vi fecero fare da lui vn cortile & vna loggia & molte figure, degne di quelle lode, che ſon le altre coſe di ſua mano; nelle quali ſi vede vna belliſsima maniera, & vna grazia molto leggiadra. Aueua in queſto tempo Meſſer Marchionnè Baldaſsini, fatto murare vna caſa, molto bene inteſa,

da Antonio da San Gallo, vicino a Santo Agostino, & desiderando che vna sala che egli vi aueua fatta fusse dipinta tutta, esaminato molto di que'giouani accio che ella fusse & bella, & ben fatta: risoluè dopo molti, darla a Perino, con il quale conuenutosi del prezzo, vi messe egli mano: ne da quello leuò per altri l'animo, che egli felicissimamente la condusse a fresco. Nella quale è vno spartimento a pilastri, che mettono in mezo nicchie grandi, & nicchie piccole. Nelle grandi, son varie sorte di Filosofi due per nicchia: & in qualcuna vn solo: Et nelle minori, son putti ingniudi, & parte vestiti di velo, con certe teste di feminine, finte di marmo sopra alle nicchie piccole. Et sopra la cornice che fa fine a pilastri, seguiua vn'altro ordine, partito sopra il primo ordine con istorie di figure non molto grandi de'fatti de'Romani: cominciádo da Romulo per fino a Numa Pompilio. Sonui varii ornamenti, contraffatti di varie pietre di marmi: senza che v'e sopra il cammino di pietre bellissimo, vna Pace la quale abbrucia armi & trofei che è molto viua. Della quale opera fu tenuto conto, mentre visse Messer Marchionne: & di poi da tutti quelli che operano in pittura, oltra quelli che non sono della professione che la lodano straordinariaméte. Fece nel monasterio delle monache di Santa Anna, vna cappella in fresco, con molte figure, lauorata da lui con la solita diligenzia Et in Santo Stefano del Cacco ad vno altare, dipinse in fresco per vna Gentil donna Romana vna Pietà con vn' CHRISTO morto, in grembo alla Nostra donna: & ritrasse di naturale quella Gentil donna che par'ancor viua. La quale opera è condotta con vna destrezza molto facile, & molto bella. Aueua in questo tempo Antonio da San Gallo fatto in Roma, in su vna cantonata di vna casa, che si dice l'inmagine di ponte,

vn'Tabernacolo molto ornato di treuertino, & molto onoreuole per farui far dentro di pitture qualcosa di bello: e cosi ebbe commissione dal padrone di quella casa, che lo dessi a fare a chi li pareua che fusse atto a farui qualche onorata pittura. Antonio che conosceua Perino di que' giouani che ci erano per il migliore, allui lo allogò. Et egli messoui mano vi fece dentro CHRISTO quando incorona la Nostra donna: & nel campo fece vno splendore con vn coro di serafini, & angeli che hanno certi panni sottili, che spargono fiori, & altri putti molto belli, & varii, & cosi nelle due facce del Tabernacolo fece nell'una San Bastiano, & nell'altra Santo Antonio, opera certo ben fatta, & simile alle altre sue, che sempre furono, & vaghe, & graziose. Aueua finito nella Minerua, vna cappella di marmo, in su quattro colonne: & come quello che desideraua lassarui vna memoria duna tauola, ancora che nō fusse molto grande; sentendo la fama di Perino, conuenne seco: & gniene fece lauorare a olio. Et in quella volse à sua elezzione vn CHRISTO scefo di croce; il quale, Perino, con ogni studio & fatica si messe a condurre. Doue egli lo figurò esser gia in terra deposto & insieme le Marie intorno che lo piangono; fingendo vn dolore, & compassioneuole affetto nelle attitudini e gesti loro. Oltra che vi sono que' Niccodemi, & le altre figure ammiratissime, meste, & afflitte, nel vedere l'innocenzia di CHRISTO morto. Ma quel che egli fece diuinissimamente, furono i duo ladroni, rimasti confitti in sulla Croce: che sono oltra al parer morti, & veri, molto ben ricerchi di muscoli, & di nerui: auendo egli occasione di farlo; rappresentādosi a gli occhi di chi li vede le membra loro in quella morte violenta tirate da i nerui, & i muscoli da chioui & dalle corde. Oltra che vi è vn paese nelle tene-

bre, contrafatto con molta difcrezione, & molta arte Et fe quefta opera non aueffe la inondazione del diluuio che venne a Roma l'anno M D fatto difpiacere coprendola piu di mezza; che l'acqua rinteneri di maniera il geffo, & fece gonfiare il legname di forte che tanto quanto se ne bagnò dappie fi è fcortecciato di maniera che fe ne gode poco: Anzi fa compafsione il guardalla, & grandifsimo difpiacere che ella farebbe certo de le pregiate cofe che aueffe Roma. Faceuafi in quefto tempo per ordine di Iacopo Sanfouino rifar la Chiefa di San Marcello di Roma, conuento de' frati de' Serui: fabbrica oggi rimafta imperfetta. Et cofi auendo eglino tirate a fine di muraglia alcune cappelle & coperte di fopra: ordinaron que' frati che Perino faceffe in vna di quelle per ornamento d'vna Noftra donna, deuozione in quella Chiefa, due figure in due nicchie che la mettefsino in mezo, l'vna fu San Giufeppo, & l'altra San Filippo frate de' Serui, & autore di quella Religione. Et fopra quelli fece alcuni putti, condotti da lui perfettifsimamente; doue ne meffe in mezzo della facciata vno ritto in fu vn dado, che tiene fulle fpalle il fine di due feftóni, che effo manda verfo le cantonate della cappella, doue fono due altri putti che gli reggono, a federe in fu quelli: faccendo con le gambe attitudini bellifsime. Et quefto lauorò con tanta arte, con tanta grazia, con tanta bella maniera: dandoli nel colorito vna tinta di carne, & frefca, & morbida, che fi può dire che fia carne vera, piu che dipinta. Et certo fi poffon tenere per i piu begli che in frefco faceffe mai artefice neffuno; la cagione è che nel guardo, viuono: nell'attitudine, fi muouono, & ti fan fegno con la bocca voler ifnodare la parola: & che l'arte vince la Natura, anzi che ella confefa non poter fare in quella piu di quefto. Fu quefto lauoro di tanta bon-

tà nel cospetto di chi intendeua l'arte:che ne acquistò gran' nome: ancora che egli auessi fatto molte opere : & si sapesse certo quello che egli si sapeua de'l grande ingegno suo in quel mestiero:& se ne tenne molto piu conto & maggiore stima , che prima non si era fatto. Et per questa cagione Lorenzo Pucci Cardinale Santi IIII. auendo preso alla Trinità, conuento de' frati Calauresi & Franciosi che veston l'abito di San Francesco di Paula, vna cappella a man manca allato allato alla cappella maggiore : là allogò a Perino : acio che in fresco vi dipignesse la vita della Nostra donna. La quale cominciata dallui hà finito tutta la volta, & vna facciata sotto vno arco : & così fuor di quella, sopra vno arco della cappella fece due profeti grandi di quatro braccia & mezo : figurando Isaia, & Daniel: i quali nella grandezza loro mostrano quella arte & bontà di disegno, & vaghezza di colore, che può perfettamente mostrare, vna pittura fatta da artefice grande. Come apertamente vedrà chi considererà lo Esaia; che mentre legge si conosce la maninconia, che rende inse lo studio, & il desiderio nella nouità del leggere, perche affisato lo sguardo a vn libro, con vna mano alla testa, mostra come l'huomo sta qualche volta, quando egli studia. Similmente il Daniel immoto alza la testa a le contemplazioni celesti ; per isnodare i dubbi a' suoi popoli. Sono nel mezo di questi , due putti: che tengono l'arme de'l Cardinale, con bella foggia di scudo i quali oltra lo esser dipinti, che paion' di carne: mostrano ancora esser di rilieuo. Sono sotto spartite nella volta quattro storie : diuidendole la Crociera cio è gli spigoli delle volte. Nella prima è la concezzione di essa Nostra donna : la seconda è la Natiuità sua : nella terza è quando ella saglie i gradi del tempio:& la quarta è quando San Giuseppo la sposa. In una faccia

quanto tiene l'arco della volta; è la sua visitazione nel la quale sono molte belle figure, & massime alcune che son'salite in su certi basamenti; che per veder meglio la cerimonia di quelle donne, stanno con vna prontezza molto naturale. Oltra che i casamenti & l'altre figure hanno del buono & del bello in ogni loro atto. E non seguitò piu giu venendoli male: & guarito cominciò l'anno M D X X I I I. la peste: la quale fu d'vna sorte in Roma: che se egli volse campar la vita, gli conuenne far proposito partirsi di Roma. Era in questo tempo in detta Citta il PILOTO, orefice, amicissimo, & molto familiare di Perino: il quale aueua volontà partirsi; & cosi desinando vna mattina insieme, per suase Perino ad allontanarsi: & venire a Fiorenza. Atteso che egli era molti anni, che egli non ci era stato: & che non sarebbe se non grandissimo onor suo farsi conoscere; & lasciare in quella qualche segno della eccellenzia sua. Et ancora che Andrea de' Ceri & la moglie che lo aueuano alleuato fussin' morti: non dimeno egli come nato in quel paese ancor che non ci auesse niente, ci aueua amore. Laqual persuasione, non durò molto, che egli, & il Piloto vna mattina partirono: & in verso Fiorenza ne venne ro. Et arriuati in quella; ebbe grandissimo piacere, riueder le cose vecchie dipinte da' maestri passati, che gia gli furono studio nella sua età puerile: & cosi ancora quelle di que' maestri che viueuano allora de' piu celebrati, & tenuti migliori in quella città. Quiui fu operato da' suoi amici, che egli auesse vna opera in fresco; de la quale diremo di sotto. Auuenne che trouandosi vn giorno seco per fargli onore, molti artefici, Pittori, Scultori, Architetti, Orefici, & Intagliatori di marmi & di legnami, che secondo il costume antico si erano ragunati insieme, chi per vèdere & accompagnare

gnare Perino, & vdire quello che e' diceua. Et molti per veder che differenza fusse fra gli artefici di Roma & quegli di Fiorenza nella pratica. Et i piu v'erano per vdire i biasimi & le lode, che sogliono spesso dire gli artefici l'un de l'altro. Et cosi ragionando insieme d'una cosa in altra, peruennero, guardando l'opere & vecchie & moderne per le chiese in quella del Carmine, per veder la cappella di Masaccio. Doue guardando ognuno fisamente, & moltiplicando in varii ragionamenti in lode di quel maestro: & che egli auesse auuto tanto di giudizio, che egli in quel tempo, non vedendo altro che l'opere di Giotto, auesse lauorato con vna maniera si moderna nel disegno, nella inuenzione, & nel colorito: che egli auesse auuto forza, di mostrare nella facilità di quella maniera, la difficultà di questa arte. Oltra che nel rilieuo, & nella resoluzione, & nella pratica non ci era stato nessuno di quegli che aueuano operato, che ancora lo auesse raggiunto. Piacque assai questo ragionaméto a Perino; & rispose a tutti quegli artefici, che ciò diceuano, queste parole. Io non niego quel ché voi dite, che non sia; & molto piu ancora: ma che questa maniera non ci sia chi la paragoni, negherò io sempre; anzi dirò se si puo dire con soportazione di molti: non per dispregio, ma per il vero: che molti conosco & piu risoluti, & piu graziati, Le cose de'quali, non sono manco viue in pittura, di queste; anzi molto piu belle. Et mi duole in seruigio vostro, io che non sono il pjimo dell'arte, che non ci sia luogo qui vicino, che si potesse farui vna figura; che innanzi che io mi partisse di Fiorenza, farei vna proua, allato a vna di queste in fresco medesimamente: accio che voi co'l paragone vedesse se ci è nessuno ne moderni che l'abbia paragonato. Era fra costoro vn Maestro tenuto il primo in Fiorenza nella pittura; &

aaa

come curioso di veder l'opere di Perino: & per abbassarli lo ardire; messe innanzi vn suo pensiero che fu questo: Se bene egli, è pieno (dissegli) costi ogni cosa, auendo voi cotesta fantasia, che è certo buona & da lodare; egli è qua al dirimpetto doue è il San Paulo di sua mano, non men buona & bella figura, che si sia cia schuna di queste della cappella; doue ageuolmente potrete mostrarci quello che voi dite: faccendo vn'altro Apostolo allato, o volete a quel San Piero di Masolino: o allato al San Paulo di Masaccio. Era il San Piero piu vicino alla finestra, & eraci migliore spazio, & miglior lume: & oltre a questo non era manco bella figura, che il San Paulo. Adunque ogni vno conforta uan Perino a fare, & a lui il pregaua che aueuan caro veder questa maniera di Roma; oltra che molti diceua no che egli sarebbe cagione di leuar loro de'l capo que sta fantasia, tenuta nel ceruello tante decine d'anni: & che s'ella fusse meglio, tutti correrano a le cose moder ne. Perilche persuaso Perino da quel maestro, che gli disse in ultimo, che non doueua mancarne, per la persuasione, & piacere di tanti begli ingegni; oltra che elle erano due settimane di tempo, quelle che a fresco conduceuano vna figura: e che loro non mancherebbono spender gli anni in lodare le sue fatiche. Et ben che costui dicesse cosi: era di animo contrario: persua dendosi che egli non douesse far però cosa, molto meglio, che faceuano all'ora quegli artefici, che teneuano il grado, de'piu eccellenti. Accettò Perino di far que sta proua: & chiamato di concordia M. Giouanni da Pisa priore del conuento: gli dimandarono licenzia de'l luogo per fare tale opera: che in vero di grazia & cortesemente lo concesse loro: & cosi preso vna misura del vano, con le altezze & larghezze si partirono. Fu fatto da Perino vn cartone di vno Apostolo in per

sona di Santo Andrea: & finito diligentissimamente.
Et era Perino gia resoluto voler dipignierlo:& fattoci far larmadura per cominciarlo. Ma inanzi a questo nella venuta sua molti amici suoi, che aueuano visto in Roma eccellentissime opere sue, gli aueuano quella opera a fresco ch'io dissi auendo proccurato che egli come gli altri lasciasse di se in Fiorenza, qualche memoria di sua mano; che auesse a mostrare la bellezza, & la viuacità dell'ingegno che egli aueua nella pittura: acciò che e'fusse cognosciuto:& forse da chi gouernaua allora, messo in opera in qualche lauoro d'importāza. Erano in Camaldoli di Fiorenza allora huomini artefici che si ragunauano a vna compagnia, nominata de'martiri; la quale aueua auuto voglia piu volte, di far dipignere vna facciata che era in quella, drentoui la storia di essi martiri, quando e'son condannati alla morte dinanzi a i due Imperadori Romani che dopo la battaglia, & presa, loro, gli fanno inquel Bosco Crocifiggere, e sospendere a quegli alberi. La quale storia fu messa per le mani a Perino, & ancora che il luogo fussi discosto, & il prezzo piccolo: fu di tanto potere la inuenzione della storia: & la facciata che era assai grande: che egli si dispose a farla: ancora che egli fusse assai confortato da chi gli era amico. Atteso che questa opera lo metterebbe in quella considerazione che meritaua la sua virtù fra i Cittadini che non lo conosceuano & fra gli artefici suoi in Fiorenza:doue nō era conosciuto se non per fama. Deliberatosi dunque a lauorare, prese questa cura : & fattone vn disegno piccolo, che fu tenuto cosa diuina : & messo mano, a fare vn carton grande quante l'opera : lo condusse (nō si partendo dintorno a quello) a vn termine: che tutte le figure principali erano finite del tutto. Et cosi lo Apostolo si rimase indietro, senza farui altro. Aueua

Perino disegnato questo cartone in su'l foglio bianco: sfumato & tratteggiato: lasciando i lumi della propria carta, condotto tutto con vna diligenzia mirabile. nel quale erano i due Imperadori nel tribunale che sentenziauano a la Croce tutti i prigioni : i quali erano volti verso il tribunale : chi ginocchioni, chi ritto, & altro chinato, tutti ignudi legati per diuerse vie, in attitudini varie, storcendosi con atti di pietà, & conoscendosi il tremar delle menbra, per auersi a disgiugnier l'anima nella passione & tormento del crucifiggersi. oltra che vi era accennato in quelle teste, la Costanzia della fede ne'vecchi, il timore della morte ne'Giouani, in altri il dolore delle torture nello stringerli le legature, il torso, & le braccia. Vedeuasi appresso il gonfiar de'muscoli, & fino a'l sudor freddo della morte, accennato in quel disegno. Oltra che si vedeua ne' soldati che gli guidauano vna fierezza terribile, impietosissima, & crudele nel presentargli a'l tribunale, per la sentezia, & nel guidargli a le croci. Oltra che vi erano per il dosso degli Imperadori & de'soldati, corazze allantica, & abbigliamenti, molto ornati, & bizzari. Senza i calzàri le scarpe, le celate le targhe, & le altre armadure fatte con tutta quella copia di bellissimi ornamenti che piu si possa fare, & imitare ; & aggiugnere allo ant co, disegnate con quello amore & artificio, & fine, che puo far tutti gli estremi dell'arte. Il quale cartone, vistosi per gli artefici, & per altri intendenti ingegni, giudicarono non auer visto pari bellezza, & bontà in disegno, dopo quello di Michelagnolo Buonarroti fatto in Fiorenza per la sala del consiglio La onde acquistato Perino quella maggiore fama che egli piu poteua acquistare nell'arte, mentre che egli andaua finendo tal cartone, per passar tempo, fece mettere in ordine, & macinare colori a olio, per fare al Pi-

loto Orefice suo amicissimo vn quadretto non molto grande; il quale condusse a fine quasi piu di mezo, dètroui vna Nostra'donna. Era gia molti anni stato suo domestico vn' Ser Raffaello di Sandro prete zoppo, cappellano di San Lorenzo: ilquale portò sempre amore a gli artefici di disegno: costui persuase Perino a tornare seco in compagnia, non auendo egli ne chi gli cucinasse, ne chi lo tenesse in casa: essendo stato il tempo che ci era stato, oggi con vno amico & domani con vnaltro. Laonde Perino andò allogiare seco:& vi stette molte settimane. Auuenne che la peste cominciò a scoprirsi in certi luoghi in Fiorenza, & messe a Perino paura di non infettarsi: perilche deliberato partirsi di quella città, volse satisfare a Ser Raffaello tanti di che era stato seco a mangiare. Ma non volse mai Ser Raffaello acconsentire di pigliar niente: anzi disse è mi basta vn tratto auere vno straccio di carta di tua mano. Perilche visto questo Perino tolse circa a quatro braccia di tela grossa, & fattola appiccare ad vn' muro che era fra due vsci della sua saletta, vi fece vna storia contraffatta di colore di bronzo, in vn' giorno & in vna notte. Questa seruiua per ispalliera, dentroui la storia di Mose, quando e' passa il Mar Rosso; & che Faraone si sommerge in quello co' suoi caualli & co' suoi carri. Doue Perino fece attitudini bellissime di figure, chi nuota armato, & chi ignudo; altri abbracciando il collo a caualli, bagnati le barbe e' cappelli nuotano, & gridano per la paura della morte; cercando il piu che possono con quel che veggono scampo da alungar la vita. Da l'altra parte del mare vi è Mose, Aron, e gli altri Ebrei, maschi & femmine, che ringraziano i DIO. Euui vn numero di vasi, che egli finge che abbino spoliato lo egitto, con bellissimi garbi, & varie forme, & femmine con ac-

aaa iii

conciature di testa molto varie, laquale finita lasso per amoreuolezza a ser Raffaello: egli fu cara tanto, quanto se li auesse lassato il priorato di San Lorenzo. La qual tela fu tenuta di poi in pregio, & lodata, & dopo la morte di ser Raffaello, rimase con le altre sue robe, a Domenico di Sandro Pizzicagniolo suo fratello. Partissi da Fiorenza Perino, lasciato in abbandono lo pera de' Martiri, della quale gli rincrebbe grandemente. Et certo se ella fusse stata in altro luogo che in Camaldoli, la arebbe egli finita: Ma cõsiderato che gli vfficiali della sanità, aueuano preso per gli appestati lo stesso cõuento di Camaldoli; volle piu tosto saluare se, che lasciar fama in Fiorenza; bastãdoli auer mostrato quãto e' valeua nel disegno. Rimase il cartone & le altre sue robe a Giouanni di Goro orefice suo amico che si mori nella peste: & dopo lui peruenne poi nelle mani del Piloto che lo tenne molti anni spiegato in casa sua mostrãdolo volentieri a ogni persona d'ingegno, che era tenuto certo cosa rarissima Ne so doue e' si capitasse doppo la morte del Piloto. Stette fuggiasco molti mesi da la peste Perino in piu luoghi, ne per questo spese mai il tempo indarno che egli continouamente non disegnasse & studiasse cose dell'arte: Ma cessata la peste sene torno a Roma: & attese a far' cose piccole, lequali io non narrero altrimenti. Fu l'anno MDXXIII. creato Papa Clemente VII. che fu vn' grandissimo refrigerio alla arte della pittura & della scultura: state da Adriano VI. mentre che e' visse tenute tanto basse che non solo non si era lauorato per lui niente: ma non sene dilettando anzi piu tosto auendole in odio e cagione, che nessuno altro sene dilettasse era stato o spédesse o trattenesse nessuno artefice. Per ilche Perino allora fece molte cose, nella creazione del nuouo Pontefice. Et oltre a questo conuennono

di capo dell'arte in cambio di Raffaello da Vrbino gia morto, Giulio Romano, & Giouan Francesco detto il Fattore; accio che si scompartissino i lauori a gli altri secondo l'usato di prima. Perilche Perino che aueua lauorato vn arme de'l Papa in fresco, co'l cartone di Giulio Romano sopra la porta de'l Cardinal Ceserino, si portò tanto egregiamente, che dubitarono di lui, per che ancora che eglino auessino il nome di discepoli di Raffaello & redato le cose sue; non aueuano redato interamente l'arte & la grazia, che egli co i colori daua alle sue figure. Presono partito adunque Giulio & Gian Francesco d'intrattenere Perino: & cosi l'anno Santo del Giubileo MDXXV. diedero la Caterina sorella di Gianfrancesco, a Perino per donna, a cio che fra loro fussi quella intera amicicia che tãto tempo aueuon contratta, conuertita in parentado. Laonde continouando a le opere che egli faceua continouaméte, non ci andò troppo tempo, che per le lode da tegli nella prima opera fatta in S. Marcello fu deliberato dal priore di quel conuento & da certi capi della compagnia del Crocifisso, laquale ci hà vna cappella fabbricata da gli huomini suoi per ragunaruisi, che ella si douesse dipignere: & cosi allogorono a Perino questa opera: con isperanza di auere qualche cosa eccellente di suo. Perino fattoui fare i ponti, comincio l'opera: & fece nella volta a meza botte nel mezo vna storia quando DIO fatto Adamo, caua de la costa sua Eua sua dõna nella quale storia si vede Adamo igniudo bellissimo & artifizioso, che oppresso dal sóno giace; mentre che Eua viuissima a man' giunte si leua in piedi, & riceue la benedizzione dal suo fattore la figura del quale è fatta di aspetto ricchissimo, & graue, in maestà, diritta, con molti panni attorno che vanno girando i lembi lo igniudo feceui da vna banda a man rit

ta,due Euangelisti;de quali finí tutto il San Marco,& il San Giouanni, eccetto la testa e vn braccio ignudo. Feceui in mezo fra l'uno & l'altro, due puttini, che abracciano per ornaméto vn candelliere, che veramente son di carne viuissimi & similméte i Vangelisti molto belli,nelle teste & ne' panni,& braccia & tuttoquel che lor fece di sua mano. Laquale opera mentre che egli la fece ebbe molti impedimenti ,& di malattie,& daltri infortuni che accagiono giornalmente a chi si viue.Oltra che dicano che mancarono danari ancora a quelli della compagnia : & talmente andò in lunga questa pratica,che lanno MDXXVII. venne la rouina di Roma,che fu messa quella città a sacco, & spento molti artefici,& distrutto & portato via molte opere.Perino trouandosi in tal frangente & auendo Donna & vna puttina, con laquale corse in collo per Roma per camparla di luogo in luogo, fu inultimo miserissimamente fatto prigione, doue si condusse a pagar taglia con tanta sua disauuétura che fu per dar la volta del ceruello.Passato le furie del sacco era sbattuto talmente per la paura che egli aueua ancora,che le cose dellarte si erano allontanate da lui.Fece niétedimeno per alcuni soldati Spagnioli tele aguazzo & altre fantasie:& rimessosi in assetto,viueua come gli altri poueramente. Era rimasto il BAVIERA che teneua le stampe di Raffaello,che non aueua perso molto: &per lamizicia che egli aueua con Perino, per intrat tenerlo gli fece disegnare vna parte distorie , quando gli Dei si trasformano., per conseguire i fini de loro Amori. I quali furono intagliati in Rame da IACOPO Caralgio eccellente intagliatore di stampe. Et inuero in questi disegni si portò tanto bene, che riseruando i dintorni & la maniera di Perino ; & tratteggiando quegli con vn modo facilissimo; cercò ancora

dargli

darglì quella leggiadria, & quella grazia che aueua da
to Perino a ſuoi diſegni. Mentre che le rouine del ſac
co aueuano diſtrutta Roma, & fatto partir di quella
gli abitatori, & il Papa ſteſſo che ſi ſtaua in Oruieto,
non eſſendoui rimaſti molti, & non ſi faccendo fac-
cenda di neſſuna ſorte: capitò a Roma NICCOLA Ve
neziano raro & vnico maeſtro di ricami, ſeruitore del
Principe Doria; ilquale & per la amicizia vecchia con
Perino; & per che egli ha ſempre fauorito & voluto
bene a gli huomini dellarte, perſuaſe Perino, a partirſi
di quella miſeria; & lo coſigliò inuiarſi a Genoua. Pro
mettendoli che egli farebbe opera con quel Principe
che era amatore & ſi dilettaua della pittura, che gli fa
rebbe fare opere groſſe. Et maſsime che ſua eccellen-
zia, gli aueua molte volte ragionato, che arebbe auu-
to voglia, di far vno appartaméto di ſtanze, con belliſ
ſimi ornamenti. Non biſognò molto perſuader Pe-
rino; ilquale è dal biſogno oppreſſo, & dalla voglia di
vſcir di Roma appaſsionato, deliberò con Niccola par
tire. Et dato ordine di laſciar la ſua dóna, & la figliuo
la bene acópagnata a ſua parenti in Roma, aſſettato il
tutto ſe ne andò a Genoua. Doue arriuato, & per me
zo di Niccola fatto noto a quel Principe fu táto grato
a ſua eccellenzia la ſua venuta, quanto coſa che in ſua
vita, per trattenimento aueſsi mai auuta. Fattogli dun
que acogliéze, & carezze infinite, doppo molti ragio-
namenti & diſcorſi, alla fine diedero ordine di comin
ciare il lauoro: & conchiuſono douere fare vn palaz-
zo, ornato di ſtucchi & di pitture, a freſco, a olio, &
dogni ſorte il quale piu breuemente che io potrò mi
ingegnerò di deſcriuere con le ſtanze, & le pitture, &
lordine ſuo: laſciando ſtare doue cominciò prima Pe-
rino a lauorar accio non cófonda nel dire queſta ope
ra, che di tutte le ſue è la meglio. Dico adunque che

bbb

al entrata del palazzo del principe & vna porta di marmo, di componimento & ordine dorico, fattone disegni & modelli di man di Perino, con sue appartenenze di pie di stalli, base, fuso, capitelli, architraue fregio cornicione, & fontispizio, con alcune bellissime femmine a sedere che reggono vna arme. Laquale opera & lauoro intagliò di quadro maestro GIOVANNI da Fiesole, & le figure condusse a perfezzione SILVIO scultore da Fiesole fiero & viuo maestro. Entrando dentro alla porta è sopra il ricetto vna volta piena di stucchi con istorie varie & grottesche, cō suoi archetti, nequali è dentro per ciascuno cose armigere, chi combatte appiè, chi a cauallo, & battaglie varie lauorate con vna diligēzia & arte certo grandissima. Truouansi le scale a man manca lequali non possono auere il piu bello & ricco ornamento di grotteschine alla antica, con varie storie, & figurine piccole, maschere putti animali & altre fantasie, fatte con quella inuenzione & giudizio, che soleuano esser le cose sue; che in questo genere veramente si possono chiamare diuine. Salita la scala, si giugne in vna bellissima loggia, laquale ha nelle teste, per ciascuna vna porta di pietra bellissima, sopra le quali, ne' frontispizii di ciascuna, sono dipinte due figure vn maschio & vna femmina volte l'una al contrario dell'altra per l'attitudine; mostrando vna la veduta dinanzi, l'altra quella di dietro. Euui la volta con cinque archi, lauorata di stucco superbamente: & così tramezzata di pitture con alcuni ouati dentroui storie fatte con quella somma bellezza che piu si può fare, & le facciate son lauorate fino in terra, dentroui molti capitani a sedere armati; parte ritratti di naturale; & parte imaginati, fatti per tutti gli inuitti capitani antichi & moderni di casa d'Oria: & disopra loro, son queste lettere d'oro grandi che di-

CONO MAGNI VIRI, MAXIMI DVCES, OPTIMA FECERE PRO PATRIA. Nella prima sala che risponde in su la loggia doue s'entra per vna delle due porte a man manca, nella volta sono gli ornamenti di stucchi bellissimi in su gli spigoli & nel mezzo & vna storia grande di vn' naufragio di Enea in Mare, nel quale sono ignudi viui & morti, in diuerse & varie attitudini. Oltra vn buon' numero di galee, & naui chi salue, & chi fracassate dalla tempesta del Mare, nō senza bellissime considerazioni delle figure viue, che si adoprano a difendersi, senza gli orribili aspetti che mostrano nelle cere il trauaglio dell'onde; il pericolo della vita, & tutte le passioni che danno le fortune marittime. Questa fu la prima storia, & il primo principio, che Perino cominciasse per il Principe: & dicesi che nella sua giunta in Genoua era gia comparso in anzi a lui per dipignere alcune cose Ieronimo da Treuisi; il quale dipignieua vna facciata che guardaua verso il giardino, & mentre che Perino cominciò a fare il cartone della storia, che di sopra s'è ragionata del naufragio: & mentre che egli a bellagio andaua trattenendosi, & vedendo Genoua, continouaua o poco o assai al cartone, di maniera che gia n'era finito gran parte in diuerse foggie & disegniati quegli ignudi, altri di chiaro è scuro, altri di carbone, & di lapis nero, altri, gradinati altri tratteggiati, & dintornati solamente. Mentre dico che Perino staua così, & nō cominciaua Ieronimo da Treuisi mormoraua di lui, dicendo, che cartoni e non cartoni? io, io hò l'arte su la punta del pennello, & sparlando piu volte in questa o simil maniera, peruenne a gli orecchi di Perino: Ilquale presone sdegno, subito fece conficcare nella volta, doue aueua andare la storia dipinta, il suo cartone, & leuato in molti luoghi le tauole del palco acciò si potesse ve-

dere di sotto aperse la sala.Ilche sentendosi corse tutta Genoua auederlo & stupiti d'el grā disegno di Perino lo celebrarono immortalmente. Andoui fra gli altri Ieronimo da Treuisi,ilquale vide quello,che egli mai non pensò veder di Perino: & spauentato dalla bellezza sua,si parti di Genoua senza chieder licenzia al principe Doria, tornandosene in Bologna, doue egli abitaua. Restò adunque Perino a seruire i Principe,& finì questa sala colorita in muro a olio, ehe fu tenuta, & è cosa singularissima nella sua bellezza; essendo (come dissi) in mezzo della volta, & dattorno, & fin sotto le lunette,lauori di stucchi bellissimi. Nella altra sala, doue si entra per la porta della loggia a man'ritta, fece medesimamente nella volta pitture a fresco & lauorò di stucco in vno ordine quasi simile quando Gioue fulmina i giganti: doue sono molti ignudi,maggiori del naturale,molto begli. Similmente in Cielo tutti gli Dei i quali nella tremenda orribilità de tuoni, fanno atti viuacissimi, & molto proprii,secódo le nature loro.Oltra che gli stucchi sono lauorati con somma diligenzia; & il colorito in fresco non può essere piu bello, atteso ehe Perino ne fu Maestro perfetto, & molto valse in quello. Feceui quattro camere nelle quali tutte le volte sono lauorate di stucco in fresco:& scompartiteui dentro le piu belle fauole di Ouidio, che paion'vere, ne si può imaginare la bellezza, la copia, & il vario & gran numero; che sono per quelle, di figurine, fogliami, animali,& grottesche, fatte con grande inuenzione. Similmente da l'altra banda dell'altra sala, fece altre quatro camere, guidate dallui: & fatte condurre da i suoi garzoni dando loro però i disegni cosi degli stucchi, come delle storie, figure, & grottesche : che infinito numero,chi poco & chi assai vi lauorò.Come L Y Z I O

Romano che vi fece molte opere di grottesche, & di stucchi; & molti Lombardi. Basta che non vi è stanza, che non abbia fatto qualche cosa: & non sia piena di fregiature, per fino sotto le volte di vari componimenti pieni di puttini, maschere bizzarre, e animali; che è vno stupore. Oltra che gli studioli, le anticamere, i destri, ogni cosa è dipinto & fatto bello. entrasi da'l palazzo al giardino, in vna muraglia terragniola: che in tutte le stanze, & fin sotto le volte ha fregiature molto ornate: & cosi le sale & le camere & le anticamere, fatte della medesima mano. Et cosi in questa opera lauorò ancora il PORDENONE, come dissi nella sua vita. Et cösi DOMENICO Beccafumi Sanese rarissimo pittore: che mostrò non essere inferiore a nessuno de gli altri: quantunque l'opere che sono in Siena di sua mano, siano piu eccellenti che egli abbi fatto in fra tante sue. Ma per tornare a le opere che fece Perino dopo quelle che egli lauorò nel palazzo del principe, come vn fregio in una stanza in casa Gianettin' Doria dentroui femmine bellissime; oltra che per la citta fece molti lauori a molti Gentilhuomini, in fresco, & coloriti a olio, come vna tauola in San francesco molto bella con bellissimo disegno: & similmente in vna chiesa dimandata Santa Maria de consolazione, ad vn Gentilhuomo di casa Baciadonne, nella qual tauola fece vna Natiuità di CHRISTO, opera lodatissima, ma messa in luogo oscuro talmente, che per colpa del non auer buon lume, non si può conoscier la sua perfezzione; & tanto piu che Perino cercò di dipignierla con vna maniera oscura: & nel vero aria bisogno di gran lume. Senza i disegni che e' fece de la maggior parte della Eneide, con le storie di Didone, che se ne fece panni di Arazzi: & similmente i begli ornamenti disegnati da lui nelle poppe delle Galee, inta

gliati & condotti à perfezzione dal CAROTA & dal TASSO intagliatori di legname Fiorentini: i quali eccellentemēte mostrarono, quanto e'valessino in quell' arte. Oltra tutte queste cose dico, fece ancora vn numero grandissimo di drapperie, per le galee del Principe: & i maggiori stendardi che si potessi fare per ornamento & bellezza di quelle. La onde e'fu per le sue buone qualità tanto amato da quel Principe che se egli auessi atteso a seruirlo, arebbe grandemente conosciuta la virtu sua. Mentre che egli lauorò in Genoua, gli venne fantasia di leuar la moglie di Roma: & cosi comperò in Pisa vna casa, piacendoli quella città: & quasi pensaua inuecchiando, elegger quella per sua abitazione. Era in quel tempo operaio del Duomo di Pisa M. * , il quale aueua desiderio grandissimo di abbellir quel tempio : & aueua fatto fare vn' principio di ornamenti di marmo molto belli, per cappelle giù per la chiesa, leuando alcune vecchie & goffe che v'erano & senza proporzione. le quali aueua condotte di sua mano STAGIO da Pietra Santa intagliatore di marmi molto pratico & valente. Et cosi dato principio l'operaio pensò di riempier dentro a' detti ornamenti di tauole a olio & fuora seguitare a fresco storie & partimenti di stucchi, & di mano, de' migliori & piu eccellenti maestri, che egli trouassi; senza perdonare a spesa che ci fussi potuta interuenire perche egli aueua gia dato principio alla sagrestia: & la nueua fatta nella nicchia principale dietro a l'altar maggiore; doue era finito gia l'ornamento di marmo: & fatti molti quadri da GIOVANNANTONIO Sogliani pittore Fiorentino: il resto de' quali insieme con le tauole & cappelle che mancauano. fu poi dopo molti anni fatto finire da M. Sebastiano della Seta operaio di quel duomo. Venne in questo tempo in Pisa tornā

do da Genoua Perino: & uisto questo principio, per mezo di BATISTA del Ceruelliera persona intendente nell'arte, & maestro di legname, in prospettiue & in rimessi ingegniosissimo: fu condotto, allo operaio; & discorso insieme de le cose dell'opera del duomo, fu ricerco, che a vn primo ornamento dentro alla porta ordinaria che s'entra: douessi farui vna tauola, che gia era finito l'ornamento: Et sopra quella vna storia, quando San Giorgio ammazzando il serpente libera la figliuola di quel Re. Così fatto Perino vn disegno bellissimo, che faceua in fresco vn ordine di putti & d'altri ornamenti fra l'vna cappella & l'altra: & nicchie con profeti, & storie in piu maniere: piacque tal cosa all'operaio. Et così fattone cartone d'vna di quelle: cominciò a colorire quella prima, dirimpetto alla porta detta di sopra; & finì sei putti, i quali sono molto ben condotti. Et così doueua seguitare intorno in torno; che certo era ornamento molto ricco & molto bello: Et sarebbe riuscita tutta insieme vna opera molto onorata. Auuene che egli volse ritornare a Genoua, auendoui egli del continuo preso & pratiche amorose & altri suoi piaceri; a equali egli era inclinato, a certi tempi. Et nella sua partita diede vna tauoletta dipinta a olio che egli aueua fatta per le monache di San Maffeo a quelle: che è dentro nel munistero fra loro. Arriuato poi in Genoua, dimorò in quella molti mesi, faccendo per il Principe altri lauori ancora. Dispiacque molto all'operaio di Pisa la partita sua: ma molto piu, il rimanere quell'opera imperfetta, non cessando scriuerli che tornassi, oltra al dimandare ogni giorno de la sua tornata la donna sua, la quale insieme con la figliuola, aueua Perino lasciata in Pisa: & veduto poi finalmente che questa era cosa lunghissima; nō rispondendo, o tornando, allogò la tauola di quella

cappella à GIOVANNANTONIO Sogliani che la fi
nì & la messe al luogo suo. Ritornato Perino in Pisa,
& visto l'opera di Giouannantonio, sdegnatosi non
volse seguitare il principio fatto da lui; dicendo che
non voleua che le sue pitture, seruissino per fare orna
mento ad altri maestri. Laonde si rimase per lui im-
perfetta quell'opera & Giouannantonio la seguitò, tan
to che egli vi fece quattro tauole: le quali parendo poi
à Sebastiano della Seta, nuouo operaio, tutte in vna
medesima maniera, & più tosto manco belle della pri-
ma, ne allogò à DOMENICO Beccafumi Sanese do
po la proua di certi quadri, che egli fece intorno alla
Sagrestia, che son molto belli: vna tauola che egli fe-
ce in Pisa. La quale non satisfacendoli come i quadri
primi, ne fecero fare due vltime che vi mancauano à
GIORGIO Vasari Aretino, le quali furono poste alle
due porte accanto alle mura delle cantonate nella faccia
ta dinanzi della chiesa. Delle quali insieme con le altre
molte opere grandi & piccole, sparse per Italia e fuora
più luoghi non conuiene che io ne parli altrimen-
ti, ma ne lascerò il giudizio libero a chi le ha vedute, o
vedrà. Dolse veramente questa opera a Perino, auen
do gia fattone i disegni che erano per riuscire cosa de
gna di lui: & da far nominar quel tempio oltre alla an
tichità sua, molto maggiormente, & da fare immorta
le Perino ancora. Era à Perino nel suo dimorare tan
ti anni in Genoua, ancora che egli ne cauasse vtilità &
piacer: venutali a fastidio: ricordandosi di Roma nel-
la felicità di LEONE. Et quantumque egli nella vita
del Cardinale Ipolito de'Medici, auesse auuto lettere
di seruirlo; & si fusse disposto à farlo: la morte di quel
Signore fu cagione che cosi presto egli nó si rinpaniaf
si. Stando le cose in questo termine, molti suoi amici
procurauano il suo ritorno; & egli infinitamente più
di loro

di loro. Cosi andorono più lettere in volta, & in vlti
mo vna mattina gli toccò il capriccio:& senza far mot
to, partì di Pisa; & a Roma si condusse. Et fattosi co
noscere al Reuerendissimo Cardinale Farnese,& poi a
Papa Paulo: stè molti mesi che egli non fece niente:
prima per che era trattenuto doggi in domane: & poi
perche gli venne male innun braccio,di sorte che egli
spese parecchi cèti di scudi senza il disagio, inanzi che
e'potesse guarire: Per ilche non auendo chi lo tratte-
nessi, fu tentato per la poca carità della corte, partirsi
molte volte: Pure il Molza & molti altri suoi amici,
lo confortauano ad auer pacienzia: con persuaderli
che Roma non era piu quella;& che ora ella vuole che
vn sia stracco &infastidito da lei,innanzi ch'ella lo eleg
ga, & acarezzi per suo. Et massime chi seguita l'orme
di qualche bella virtù. Comperò in questo tempo
Messer Pietro de'Massimi vna cappella alla Trinità: di
pinta la volta & le lunette con ornamenti di stucco,&
cosi la tauola a olio:di mano di GIVLIO Romano &
di GIAN'FRANCESCO suo Cognato: & desideroso
quel Gentilhuomo di farla finire à fatto;leuò via vna
sepoltura di marmo che era in faccia di quella,fatta ad
vna cortigiana famosissima cò certi putti molto ben la
uorati. Et cosi fatto alla tauola vno ornamèto di legno
dorato, che prima ne aueua vno di stucco pouero: al-
logò à finire le facciate diquella, con istucchi & figu-
re, a Perino. Il quale fatto fare i ponti,& la turata,mi
se mano: & dopo molti mesi a fine la condusse.Feceui
vno spartimento di grottesche bizzarre,& belle;parte
di basso rilieuo, & parte dipinte:& ricinse due storiet
te non molto grandi con vno ornamento di stucchi
molto varii in ciascuna facciata la sua; che nella vna
era la probatica piscina,con quegli rattratti,& malati,
& l'Angelo che viene a conmuouer le acque:oltra che

vi ſi vede le vedute di que' portici che ſcortono in pro
ſpettiua beniſsimo ; & gli andamenti & gli abiti de' ſa-
cerdoti, fatti con vna grazia molto pronta: ancora che
le figure non ſieno molto grandi. Et nell'altra la reſur-
reſsione di Lazero quatriduano: che ſi moſtra nel ſuo
riauer la vita molto ripieno della palidezza & paura
della morte. Oltre che vi ſon molti che lo ſciolgono;
& pure aſſai che ſi marauigliano: & tanti che ſtupiſco
no: ſenza che la ſtoria è adorna di alcuni tempietti che
ſfuggono nel loro allontanarſi: lauorati con grandiſsi
mo amore & il ſimile ſono tutte le coſe dattorno di
ſtucco, Sonui quattro ſtoriettine minori, due per fac-
cia; che mettono in mezzo quella grande; nelle quali
ſono in vna, quando il centurione dice a CHRISTO
che liberi con vna parola il figliuolo che more: nell'al-
tra quando e' caccia i venditor' del Tempio: la trasfigu
razione, & vn'altra ſimile. Feceui ne' riſalti de' pila-
ſtri di dentro quattro figure in abito di profeti: che ſo
noueramente nella lor bellezza quanto eglino poſsino
eſſere di bontà & di proporzione ben fatti, & finiti: &
ſimilmente quella opera condotta ſi diligente, che piu
toſto alle coſe miniate che dipinte per la ſua finezza ſo
miglia. Vedeuiſi vna vaghezza di colorito molto vi-
ua: & vna gran' pacienza vſata in condurla; moſtrando
quel vero amore che ſi debbe auere all'arte. Et queſta
opera dipinſe egli tutta di ſua man propria vero è che
gran parte di quegli ſtucchi fece condurre co' ſuoi diſe
gni a GVGLIELMO Milaneſe ſtato gia ſeco a Geno
ua amato gran tempo da lui: auendogli gia voluto da
re la ſua figliuola per donna il quale per reſtaurar le an
ticaglie di caſa Farneſe, oggi è fatto frate del piombo:
in luogo di Fra Baſtian' Viniziano: queſta opera con
molti diſegni che egli fece, fu cagione; che il Reueren
diſsimo cardinale Farneſe gli cominciaſſe a dar' proui

sione: & seruirsene in molte cose. Fu fatto leuare per ordine di Papa Paulo vn'cammino che era nella camera del fuoco:& metterlo in quello della segniatura: doue erano le spalliere di legno in prospettiua, fatte di mano di fra GIOVANNI intagliatore per Papa Iulio: & auendo nelluna & nellaltra camera dipinto Raffaello da Vrbino, bisognò rifare tutto il basamento alle storie della camera della segniatura. Perilche fu dipinto da Perino vno ordine finto di marmo con termini varii & festoni, maschere, & altri ornamenti: & in certi vani, storie contrafatte di color di bronzo, l'vno & l'altro infresco. Nelle storie era come di sopra trattando a filosofi, della filosofia, a teologi, della teologia, a poeti del medesimo, tutti e fatti di coloro che erano stati periti in quelle professioni. Et ancora che egli non le conducessi tutte di sua mano, egli le ritoccaua in secco di sorte, oltra il fare i cartoni tanti finiti, che poco meno sono che selle fussino di sua mano. Et ciò fece egli perche sendo infermo d'vn catarro, non poteua tanta fatica. La onde visto il Papa che egli meritaua, & per l'età, & per ogni cosa sendosi raccomandato, gli fece vna prouuisione di ducati xxv. il mese: che gli durò infino a la morte. Et aueua cura di seruire il palazzo, & così, casa Farnese. Aueua scoperto gia Michelagnolo Buonarroti, nella cappella del Papa, la facciata del giudizio:& vi mancaua di sotto a dipignere il basamento, doue si aueua appiccare vna spalliera di arazzi, tessuta di seta & d'oro, come i panni che parano la cappella. Ordinò il Papa che si mandassi a tessere in Fiandra, & così con consenso di Michelagnolo fecero che Perino cominciò vna tela dipinta, della medesima grandezza: dentroui femmine & putti, e termini, che teneuono festoni, molto viui, con bizzarrissime fantasie. La quale rimase imperfetta in bel vede-

re in alcune stanze dopo la morte sua, opera certo degna di lui & dell'ornamento di sì diuina pittura. Aueua fatto finire di murare Anton da San Gallo, in Palazzo del Papa, la sala grande de i Rè, dinanzi alla cappella di Sisto IIII. Nella quale fece nel Cielo vno spartimento grande di otto facce, & croce, & ouati nel rilieuo & sfondato di quella. Et così la diedero a Perino che la lauorassi di stucco; in quegli ornamenti & piu ricchi, & piu begli, che si poteua fare, nella difficultà di quell'arte. Così cominciò & fece negli ottangoli in cambio d'vna rosa, quattro putti tutti tódi, di rilieuo, che puntano i piedi al mezo, & con le braccia girando, fanno vna rosa bellissima. Oltra che per il resto dello spartiméto sono tutte le imprese di casa Farnese & nel mezzo della volta: l'arme del Papa. Et veramente si può dire questa opera, di stucco, di bellezza, & di finezza, & di difficultà, auer passato quante ne fecero mai gli antichi, & i moderni; & degna veraméte d'un capo della religione Cristiana. Così fece fare có suo disegno le finestre di vetro al PASTORIN da Siena, valente in quel mestiero; & sotto fece ordinar le facciate, per farui le storie di sua mano, in ornaméti di stucchi bellissimi. La quale opera se la morte forse nó gli auesse impedito quel buono animo che aueua, arebbe fatto conoscere quáto i moderni auessino auuto cuore nó solo in paragonare a gli átichi le opere loro: ma forse in passarle di grá lunga. Métre che lo stucco di questa volta si faceua & che egli pésaua a i disegni delle storie, in Sá Pietro di Roma si rouinauono le mura vecchie di quella chiesa, per rifar le nuoue della fabbrica. Et peruenuti i muratori a vna pariete doue era vna Nostra donna, & altre pitture, di man di Giotto: furon' viste da Perino che era in compagnia di M. Niccolò Acciauoli, dottor Fiorentino & suo amicissimo; & mossosi l'uno

& l'altro a pietà di quella pittura, conuenero con que' muratori, che non la rouinaſſino. Anzi tagliaſſino attorno il muro: & con traui & ferri la allacciaſſino intorno; talche ſalua la poteſſino tramutare & rimurare Era ſotto l'organo di San Piero vn luogo, che non v'era altare ne coſa ordinata: & però deliberorono murarla quiui & farui la cappella della Madonna. Et di piu farli certi ornamenti di ſtucchi, & di pitture, & inſieme metterui la memoria di vn' Niccolò Acciaiuoli, che gia fu ſenator di Roma. Fecene dunche Perino, i diſegni: & vi meſſe mano ſubito aiutato da ſuoi giouani, che tutto il colorito fu di MARCELLO Mantouano ſuo creato, laquale opera fu fatta con molta diligenzia. Staua nel medeſimo San Pietro, il Sacramento, per lo amor della muraglia, molto poco onorato, Laonde fatti ſopra la compagnia di quello, huomini deputati; ordinorono che e' ſi faceſſe in mezo la chieſa vecchia vna cappella: & Antonio da San Gallo la fece fare, parte di ſpoglie di colonne di marmo antiche & parte aggiugnendoui altri ornamenti & di marmi & di bronzi, & di ſtucchi. mettendo vn tabernacolo in mezo di mano di DONATELLO per piu ornamento: & faccendoui vn ſopra Cielo belliſſimo, con molte ſtorie minute de le figure del teſtamento vecchio, figuratiue del ſacramento. Feceſi ancora in mezzo a quella vna ſtoria vnpo' maggiore; dentroui la Cena di CHRISTO con gli Apoſtoli: & ſotto due profeti che mettono in mezzo il corpo di CHRISTO. Coſi fece fare alla chieſa di San Giuſeppo vicino a Ripetta: & ordinò che vn di que' ſuoi giouani, faceſſe la cappella di quella chieſa; che fu poi ritocca & finita da lui. Fece ſimilmente vna cappella nella chieſa di Sã Bartolomeo in iſola, con ſuoi diſegni: laquale medeſimamente ritoccò; & in San Saluatore del Lauro, fece

dipignere intorno allo altar maggiore alcune ſtorie; & di grotteſche nella volta ancora. Coſi di fuori nella facciata vna Annunziata condotta da GIROLAMO Sermoneta ſuo creato. Coſi adunque parte per nó potere, & parte perche glincreſcieua, piacendoli piu il diſegnare, che il condur l'opere; andaua ſeguitando quel medeſimo ordine, che gia tenne Raffaello da Vrbino nellultimo della ſua vita. Ilquale quanto ſia dannoſo, & di biaſimo ne fanno ſegno lopere de'Chigi & quelle che ſon' condotte da altri: come ancora moſtrano queſte che fece condurre Perino. Oltra che elle nó hanno arrecato molto onore a GIVLIO Romano ancora; dico quelle che non ſon' fatte di lor' mano. Et ancora che ſi faccia piacere a i principi, per dar loro lopere preſto; & forſe benefizio a gli arteſici che vi lauorono: ſe fuſsino i piu valenti del mondo, non hanno mai quello amore alle coſe d'altri che altrui vi ha da ſe ſteſſo. Ne mai per ben' diſegnati che ſiano i cartoni, ſi imita appunto, & propriamente come fa la mano del primo autore. Ilquale vedendo andare in rouina lopera, diſperandoſi laſcia precipitare affatto: Atteſo che chi ha ſete d'onore debbe far da ſe ſolo. Et queſto lo poſſo io dir per proua, che auendo io faticato con grande ſtudio, i cartoni della Sala della cancelleria nel palazzo di San Giorgio di Roma che per auerſi a fare con gran preſtezza in cento di vi ſi meſſe tanti pittori a colorirla, che diuiarono talméte da i contorni & bontà di quelli: che feci propoſito & coſi oſſeruato, che d'allora in qua neſſuno ha meſſo mano in ſulle opere mie. Laonde chi vol conſeruare i nomi & le opere, ne faccia meno: & tutte di man ſua ſe e' vol conſeguire quello intero onore che cerca acquiſtare vn belliſsimo ingegno. Dico adunque che Perino per le tante cure commeſſeli, era forzato mettere molte

persone in opera: & erali venuto sete piu del guadagno, che della gloria, parendoli auere gittato via, & non auanzato niente nella sua giouentù. Et tanto fastidio gli daua il veder venir giouani sù, che facessino: che cercaua metterli sotto di se, a cio non li auessino a impedire il luogo, venne lanno MDXLVI, TIZIANO da Cador pittore Veneziano, celebratissimo per far ritratti & auédo egli già ritratto Papa Paulo, quando sua Santita andò a Bussè:& non auendo remunerazione di quello, ne di alcuni altri che aueua fatti al Cardinale Farnese, & a Santa Fiore; capitò allora in Roma, & da essi fu riceuuto onoratissimaméte in Bel vedere. Si leuò dunque la voce in Corte & poi per Roma, qualmente egli era venuto per fare istorie di sua mano nella sala de' Rè in palazzo, doue Perino doueua farle egli, & vi si lauoraua di gia i stucchi. Dispiacque molto questa venuta a Perino; & sene dolse con molti amici suoi: non perche e' credesse che nella storia TIZIANO auesse a passarlo lauorando in fresco: ma perche e' desideraua trattenersi cò questa opera pacificamente, & onoratamente, fino a la morte. Et se pur ne aueua a fare, farla senza concorrenza. Bastandoli pur troppo la volta, & la facciata, della cappella di Michelagniolo a paragone, quiui vicina. Questa suspizione fu cagione che mentre Tiziano stè in Roma, egli lo sfuggì sempre : & sempre stette di mala voglia fino a la partita sua. Era Castellano di Castel Santo Agniolo, Tiberio Crispo, oggi fatto Reuerendissimo Cardinale : & come persona che si dilettaua delle nostre arti, si messe in animo, di abbellire Castello: & in quello rifece, logge camere, & sale, & apparamenti bellissimi, per poter riceuer meglio sua Santita quando ella ci veniua. Et cosi fece molte stanze, & altri ornamenti, cò ordine & disegni di Raffaello da Mòte lupo

& poi in ultimo di Antonio da San Gallo. Feceui far di stucco Raffaello vna loggia: & egli vi fece l'angelo di marmo, figura di sei braccia, posta incima al Castello su l'ultimo torrione, & così fece dipigner detta loggia a GIROLAMO Sermoneta che è quella che voltauerso i prati, che finita, fu poi il resto delle stanze da te parte a LVZIO Romano. Et in ultimo le sale & altre camere importanti, fece Perino parte di sua mano & parte fu fatto da altri, con suoi cartoni. La sala è molto vaga, & bella, lauorata di stucchi, & tutta piena di storie Romane, fatte da' suoi giouani: che vene sono molte di mano di MARCO da Siena discepolo di Domenico Beccafumi, & euui in certe stanze fregiature bellissime. Era in questo tempo a San Giustino in quello di città di Castello, vn' pittore chiamato CRISTOFANO GHERARDI da'l borgo a San Sepolcro: ilquale dotato dalla natura d'uno ingegno marauiglioso per fare grottesche & figure, venne a Roma per vederla: Ma non volse mai lauorare con Perino. Anzi ritornato fra San Giustino, hà lauorato quiui in vn' palazzo de' Bufalini, varie stanze, tenute tutte cosa bellissima. Et aueua per vsanza Perino, quando poteua auere giouani valenti, seruirsene volentieri nelle opere sue. Ne restaua egli di lauorare ogni cosa meccanica. Fece molte volte i pennoni delle trombe, le bandiere del Castello, & quelle della armata della religione. Lauorò drapelloni, soprauueste, portiere & ogni minima cosa dell'arte. Cominciò alcune tele per far panni darazzi per il principe Doria. Fece ancora per il Reuerendissimo Cardinal Farnese vna cappella; & così vno scrittoio alla eccellentissima Madonna Margherita d'Austria. A Santa Maria del Pianto fece fare vno ornamento intorno alla Madonna; & così in piazza Giudea alla Madonna pure vn altro ornamento

to.Et molte altre che non ifcade per effer tante farne memoria perche non gli veniua cofa neffuna in mano che egli non le pigliafsi, & facefsi fine. Aueua gran briga, cō alcuni vffiziali di palazzo, in darli fempre difegni, & trattenergli con cofe di fua mano:accio che ò per i pagamenti delle prouifioni & altre cofe fue fuffe feruito,mercie del dargli loro: o accio che tutte le cofe capitafsino o grandi o piccoli in man fua. Erafi recato vna autorità che tutti i lauori di Roma, erano allogati da lui a chi li piaceua: con vn' prezzo alle volte vilifsimo da chi faceua l'opere, che a lui reccauon fatica & a chi le faceua poco vtile, & all'arte danno certo grandifsimo, & che fia il vero, fe la volta della fala de Re in palazzo s'egli la aueffe prefa fopra di fe, & la uoratoui infieme con i garzoni vi auanzauā parechi cēti di fcudi; che furō tutti dè miniftri che guidauano & pagauano le giornate, a chi vi lauoraua. La onde auendo egli prefo vn carico fi grande, & cō tanto faftidio, che fendo catarofo & infirmo; poteua malamēte foportare tanti difagii, in auere il giorno & la notte a difegnare, auendo di continuo a fatisfare a'difegni per il palazzo, di ricami, d'intagli,a'banderai,a i capricci di molti ornamēti di Farnefe oltra molti Cardinali & altri Signori, onde teneua continuo l'animo occupatifsimo, in questo vltimo fuo aueua fempre in torno fcultor di ftucchi,intagliatori di legnami,farti, ricamatori,& pittori,& mettitor doro,& altri attenēti all'arte noftra, Non aueua altra confolazione che ritrouarfi con amici alla ofteria; laquale egli di continuo efercitò doue egli fi trouaua, parendoli la beatitudine & la requie del mondo; & il ripofo de fuoi trauagli, cofi per le cofe dell'arte, come per le cofe di Venere, & per i difordini della bocca, guafta la compleffione, fi andaua da vna continua afima confu-

mando: tanto che e' cadde nel male del tizico:& cosi non giouando rimedii, & seguitando il catarro, vna sera parlando vicino a casa con vno amico suo, di vn subito mal di gocciola cascò morto, nella età sua di quaranta sette anni. La perdita del quale dolse infinitamente a molti artefici:& da M.Iosef Cincio medico di Madama suo genero,& dalla sua donna nella Ritonda di Roma,alla cappella di San Giuseppo, gli fu dato onorato sepolcro con questo epitaffio.

D. O. M.

PERINO BONACVCCVRSIO, VAGAE FLORENTINO, QVI INGENIO ET ARTE SINGVLARI EGREGIOS CVM PICTORES PER MVLTOS, TVM PLASTAS FACILE OMNEIS SVPERAVIT, CATHERINA PERINI, CONIVGI, LAVINIA BONACCVRSIA PARENTI, IOSEPHVS CINCIVS SOCERO CHARISS. ET OPT. FECERE. VIXIT ANN. XLVI. MEN. III. DIES XXI. MORTVVS EST XIIII. CALEND. NOVEMB. ANN. CHRIST. M. D. XLVII.

Certantem cum se, te quum natura uideret,
 Nil mirum si te has abdidit in tenebras
Lux tamen, atque operum decus immortale tuorum
 Te illustrem efficient, hoc etiam in tumulo.

Restò nel luogo suo DANIELLO Volterrano che molto lauorò seco & finì gli altri due profeti, che sono ala cappella del Crocifisso in San Marcello:& nella Trinità fece vna cappella bellissima di stucchi,& di pittura, alla Signora Elena Orsina: & molti altri che non scade farne memoria. Basta che Perino valse nel essere vniuersalisimo piu che pittore che sia stato ne' tempi nostri: per che egli ha introdotto gli artefici à far' eccellenti mentre gli stucchi, le grottesche, i paesi,

gli animali, & il colorito, táto in fresco quanto a olio, & quanto a tempera: & cosi il disegno d'ogni sorte. Onde se gli può dire che sia stato il padre, di queste nobilissime arti, viuendo le virtù sue in quegli altri che lo uanno imitando, in ogni effetto onorato dell'arte.

MICHELANGELO
BONARROTI
FIORENTINO.

PITTORE SCVLTORE ET ARCHITETTO.

Entre gli industriosi & egregii spiriti co'l lume del famosissimo GIOTTO, & de gli altri seguaci suoi, si sforzauano dar' saggio al Mondo, del valore che la benignità delle stelle, & la proporzionata mistione degli vmori, aueua dato a gli ingegni loro: & desiderosi di imitare con la eccellenzia della arte, la grandezza della natura, per venire il piu che e' poteuano a quella somma cognizione, che molti chiamano intelligenzia, vniuersalmente, ancora che indarno si affaticauano: il benignissimo Rettor' del Cielo, volse clemente gli occhi a la terra. Et veduta la vana infinità di tante fatiche, gli ardentissimi studii senza alcun' frutto: & la opinione prosuntuosa degli huomini, assai piu lontana da'l vero, che le tenebre da la luce: per cauarci di tanti errori, si dispose mandare

in terra vno spirito, che vniuersalmente in ciaschedu
na arte, & in ogni professione, fusse abile operando
per se solo, a mostrare che cosa siano le difficultà nel-
la scienza delle linee, nella pittura, nel giudizio della
scultura, & nella inuenzione della veramente garba-
ta architettura. Et volse oltra cio accompagnarlo de
la vera Filosofia morale, con l'ornamento della dolce
Poesia. Acciò che il mondo lo eleggesse & ammirasse
per suo singularissimo specchio nella vita, nell'opere,
nella santità de i costumi, e in tutte l'azzioni vmane
& che da noi piu tosto celeste, che terrena cosa si no-
minasse. Et perche vide, che nelle azzioni di tali eser-
cizii, & in queste arti singularissime, cioe nella pittu-
ra, nella scultura, & nell'architettura, gli ingegni To-
scani sempre sono stati fra gli altri sommamente ele-
uati & grandi, per essere eglino molto osseruati alle
fatiche & agli studii di tutte le facultà sopra qual si vo
glia gente di Italia; volse dargli Fiorenza, dignissima
fra l'altre città per patria, per colmare al fine la perfez
zione in lei meritamente di tutte le virtù, per mezo
d'un suo cittadino, Auendo gia mostrato vn princi-
pio grandissimo, e marauiglioso in Cimabue in Giot
to; in Donato, in Filippo Brunelleschi, & in Lionardo
da Vinci, per mezo del quale non si poteua se non cre
dere, che co'l tempo si douessi scoprire vn'ingegno,
che ci mostrasse perfettissimamente (merce della sua
bontà) l'infinito del fine. Nacque dunque in Fioren-
za l'anno MCCCCLXXIIII. vn figliuolo a Lodoui-
co Simon Buonaroti, alquale pose nome al batesimo
Michele Agnolo; volendo inferire costui essere cosa
celeste, & diuina, piu che mortale. E nacque nobilissi
mo, percioche i Simoni sono sempre stati nobili &
onoreuoli cittadini. Aueua Lodouico molti figli-
uoli, perche essendo pouero, & graue di famiglia, con

assai poca entrata, pose gli altri suoi figliuoli ad alcune arti;& solo si ritene Michele Agnolo,ilquale molto da sestesso nella sua fanciullezza attédeua a disegnare per le carte & pe i muri. Onde Lodouico auendo amistà cō Domenico Ghirlandai pittore,andatosene a la sua bottega, gli ragionò a lūgo di Michele Agnolo. Perche Domenico visto alcuni suoi fogli imbrattati, giudicò essere in lui ingegno da farsi in questa arte mirabile & valéte. Onde Lodouico raccomādatosi à Domenico, del carico, che gli pareua auere di sì graue famiglia, senza trarne vtile alcuno, si dispose lasciargli Michele Agnolo; & conuennero insieme di giusto & onesto salario: che in quel tempo così si costumaua. Prese'Domenico il fanciullo per tre anni:& ne fecero vna scrittura come ancora oggi appare a vn giornale di Domenico Ghirlandai; scritto di sua mano: & di mano di esso Lodouico Buonaroti le riceuute tempo per tempo, le quali cose si ritrouano ora appresso di Ridolfo Ghirlandaio figliuolo di Domenico sopradetto. Cresceua la virtù, & la persona di Michele Agnolo, di maniera che Domenico stupiua, vedendolo fare alcune cose, fuor d'ordine di giouane : perche gli pareua, che non solo vincesse gli altri discepoli: de i quali aueua egli numero grande : ma che paragonasse in molte le cose fatte da lui come maestro. Ora aduenne che lauorando Domenico la cappella grande di Santa Maria Nouella, vn giorno ch'egli era fuori: si mise Michele Agnolo a ritrarre di naturale, il ponte con alcuni deschi, con tutte le masserizie dell'arte:& alcuni di que' giouani, che lauorauano. Perilche tornato Domenico, & visto il disegno di Michele Agnolo, disse:costui ne sa piu di me; & rimase sbigottito della nuoua maniera, & della nuoua imitazione, che dal giudizio datogli dal cielo aueua vn simil giouane in eta così tene-

ra ch'inuero era tanto quanto piu desiderar si potesse nella pratica d'vno artefice, che auesse operato molti anni. Et cio era, che tutto il sapere & potere della grazia era nella natura esercitata dallo studio & dalla arte: perche in Michele Agnolo faceua ogni di frutti piu diuini che humani come apertamente comincio a dimostrarsi, nel ritratto che e'fece d'vna carta di Alberto Durero, che gli dette nome grandissimo imperoche essendo venuta in Firenze vna istoria del detto Alberto quando i diauoli battono Santo Antonio, stampata in rame, Michele Agnolo la ritrasse di penna, di maniera che non era conosciuta, & quella medesima co i colori dipinse: doue per contraffare alcune strane forme di diauoli, andaua a comperar pesci che aueuano scoglie bizzarre di colori, & quiui dimostrò in questa cosa tanto valore che e'ne acquistò & credito & nome. Teneua in quel tempo il Magnifico LORENZO de'Medici nel suo Giardino in su la piazza di San Marco, BERTOLDO Scultore: non tanto per custode ò Guardiano di molte belle anticaglie che in quello aueua ragunate & raccolte con grande spesa: quanto per che desiderando egli sommamente, di creare vna scuola di pittori & di scultori eccellenti; voleua che elli auessero per guida & per capo il sopra detto Bertoldo, che era discepolo di Donato; Et ancora che e'fosse si vecchio, che e'nò potesse piu operare: era nientedimanco maestro molto pratico; & molto reputato. Non solo per auere diligentissimamente rinettato il getto de'pergami di Donato suo maestro, ma per molti getti ancora che egli aueua fatti in bronzo, di battaglie & di alcune altre cose piccole, nel magisterio delle quali, non si trouaua allora in Firenze, chi lo auanzasse. Dolendosi adunque LORENZO che amor grandissimo portaua alla Pittura & alla scultura:

che ne' suoi tempi non' si trouassero scultori celebrati & nobili, come si trouauano molti pittori di grandissimo pregio & fama; deliberò come io dissi fare vna scuola: & per questo chiese a Domenico Ghirlandai, che se in bottega sua auesse, de' suoi giouani che inclinati fossero a ciò, li inuiasse a'l giardino doue egli desideraua di esercitargli, & creargli in vna maniera: che onorasse & lui & la città sua. La onde da Domenico gli furono per ottimi giouani dati fra gli altri Michele Agnolo, & Francesco Granaccio. Perilche andando eglino a'l giardino: vi trouarono che il TORRIGIANO giouane de' Torrigiani lauoraua di terra certe figure tonde; che da Bertoldo gli erano state date. Michele Agnolo vedendo questo, per emulazione alcune ne fece: doue LORENZO, vedendo si bello spirito, lo tenne sempre in molta aspettazione: & egli inanimito dopo alcuni giorni si mise a contrafare con vn pezzo di marmo, vna testa antica, che v'era. Onde Lorenzo molto contento ne fece gran festa: & gli ordinò prouisione per aiutar suo padre, & per crescergli animo, di cinque ducati il mese: & per rallegrarlo gli diede vn mantello paonazzo, & al padre vno officio in dogana. Vero è che tutti quei giouani erano salariati, chi assai, & chi poco, da la liberalità di quel magnifico & nobilissimo cittadino: & da lui, mentre che visse, furono premiati. Era il giardino tutto pieno d'anticaglie, & di eccellenti cose molto adorno, per bellezza per studio & per piacere ragunate in quel loco. Teneua di continuo Michele Agnolo la chiaue di questo loco, & molto piu solecito che gli altri in tutte le sue azzioni, & con viua fierezza sempre pronto si mostraua. Disegnò molti mesi nel Carmino alle pitture di Masaccio: doue con tanto giudicio quelle opere ritraeua, che ne stupiuano gli artefici & gli altri huomini:

di maniera che gli cresceua l'inuidia insieme cō'l nome. Dicesi che auendo il Torrigiano contratto seco amicizia & scherzando, mosso da inuidia di vederlo piu onorato di lui, & piu valente nell'arte: con tanta amoreuolezza gli percosse d'un pugno il naso, che rotto e schiacciatolo di mala sorte lo segnò per sempre. Lauorò costui vn fanciullo di marmo in vna stanza che lo comperò poi Baldessarre del Milanese, doue contrafacendo la maniera antica fu portato a Roma, & sotterrato in vna vigna, onde cauatosi & tenuto per antico, fu venduto gran prezzo. Conobbe Michele Agnolo nel suo andare a Roma, ch'egli era di sua mano; benche difficilmente ogni altro lo credesse. Fece il Crocifisso di legno, ch'è in Santo Spirito di Fiorenza, posto ancora sopra il mezzo tondo dello altar maggiore. Et pure in Fiorenza nel palazzo de gli Strozzi fecevno Ercole di marmo, che fu stimato cosa mirabile, il quale fu poi da Giouan Batista della Palla condotto in Francia. Dipinse nella maniera antica vna tauola a tempera d'un San Francesco con le stimite, che è locato a man sinistra nella prima cappella di San Piero a Montorio in Roma. Venne volontà ad Agnolo Doni cittadino Fiorentino amico suo: si come quello che molto si dilettaua auer cose belle, cosi d'antichi, come di moderni artefici, d'auere alcuna cosa di mano di Michele Agnolo: perche gli cominciò vn tondo di pittura che dentroui vna nostra donna, la quale inginocchiata con amendua le gambe, alza in sù le braccia vn putto, & porgelo a Giuseppo, che lo riceue. Doue Michele Agnolo fa conoscere nello suoltare della testa della madre di CHRISTO & nel tenere gli occhi fissi nella somma bellezza del figliuolo la marauigliosa sua contentezza, & lo affetto del farne parte a quel santissimo vecchio. Il quale con pari amore tenerezza & reuerenzia

zia, lo piglia, come benissimo si scorge nel volto suo, senza molto considerarlo. Ne bastando questo a Michele Agnolo per mostrar maggiormente l'arte sua esser gradissima, fece nel campo di questa opera molti ignudi appoggiati, ritti, & a sedere: & con tanta diligenzia & pulitezza lauorò questa opera, che certamente delle sue pitture in tauola, ancora che poche siano, è tenuta la piu finita & la piu bella che si truoui. Finita che ella fu, la mandò a casa Agnolo coperta; & per vn mandato con essa, con vna poliza chiedeua settanta ducati per suo pagamento. Parue strano ad Agnolo, ch'e era assegnata persona, spendere tanto in vna pittura, se bene e'conosceua, che piu valesse: & disse al mandato, che bastauano XL. & gle ne diede: onde Michele Agnolo gli rimandò in dietro: mandandogli a dire che cento ducati o la pittura gli rimandasse in dietro. Peril che Agnolo, a cui l'opera piaceua, disse: io gli darò quei LXX. & egli non fu contento: anzi per la poca fede d'Agnolo ne volle il doppio di quel che la prima volta ne aueua chiesto: perilche se Agnolo volse la pittura fu sforzato mandargli CXL. ducati. Vennegli volontà di trasferirsi a Roma, per le marauiglie, ch'udiua de gli antichi: perche quiui giunto, fece nella casa de Galli, dirimpetto al palazzo di San Giorgio, vn Bacco di marmo, maggior ch'el viuo, con vn satiro attorno; nel quale si conosce che egli ha voluto tenere vna certa mistione di membra marauigliose: & particularmente auergli dato la sueltezza della giouetù del maschio, & la carnosità & tondezza della femmina. Cosa tanto mirabile, che nelle statue mostrò essere eccellente piu d'ogni altro moderno, il quale fino all'ora auesse lauorato. Perilche nel suo stare a Roma acquistò tanto nello studio dell'arte, ch'era cosa incredibile, vedere i pensieri alti, & la maniera difficile, con facilissima

ccc

facilità da lui esercitata: tanto per ispauento di quegli, che non erano vsi a vedere cose tali; quanto à gli vsi a le buone, perche le cose che si vedeuano fatte, pareuano nulla a paragone de'suoi parti. Le quali cose destarono l'animo al Cardinale Rouano Franzese, di lasciar per mezo di si raro artefice qualche degna memoria di se in cosi famosa città, & gli fe fare vna Pietà di marmo, tutta tonda, la quale finita fu messa in San Pietro, nella cappella della Vergine Maria della Febbre nel tépio di Marte. Alla quale opera non pensi mai scultore ne artefice raro, potere aggiugnere di disegno, ne di grazia: ne con fatica poter mai difinitezza, pulitezza, & di straforare il marmo, tanto con arte, quanto Michele Agnolo vi fece: perche si scorge in quella tutto il valore & il potere dell'arte. Fra le cose belle, che vi sono, oltra i panni diuini suoi, si scorge il morto CHRISTO; & non si pensi alcuno di bellezza di membra, & d'artifizio di corpo, vedere vno ignudo tanto diuino; ne ancora vn morto, che piu simile al morto di quello paia. Quiui è dolcissima aria di testa,& vna concordanza ne'muscoli delle braccia e in quelli del corpo & delle gambe, i polsi, & le vene lauorate, che in vero si marauiglia lo stupore, che mano d'artefice abbia potuto si diuinamente, & propriamente fare in pochissimo tempo cosa si mirabile: che certo è vn miracolo che vn sasso da principio senza forma nessuna: si sia mai ridotto a quella perfezzione, che la natura a fatica suol formar nella carne. Potè l'amore di Michele Agnolo & la fatica insieme, in questa opera tanto: che quiui quello che in altra opera piu non fece: lasciò il suo nome scritto a trauerso vna cintola, che il petto della Nostra donna soccigne, come di cosa nella quale & sodisfatto & compiaciuto s'era per se medesimo. Et che è veramente tale; che come à vera figura & vi-

ua, disse vn bellissimo spirito.

Bellezza & onestate
Et doglia & pieta in uiuo marmo morte,
Deh come uoi pur fate,
Non piangete si forte,
Che anzi tempo risuegli si da morte;
Et pur mal grado suo
Nostro signore; & tuo
Sposo, figliuolo, & Padre
Vnica sposa sua figliuola & Madre.

La onde egli n'acquistò grandissima fama. Et se bene alcuni anzi goffi che nò, dicono che egli abbia fatto la Nostra donna troppo giouane, non s'accorgono & non sanno eglino, che le persone vergini, senza essere contaminate, si mantengono & conseruano l'aria del viso loro gran tempo, senza alcuna macchia. & che gli afflitti come fu CHRISTO fanno il contrario? Onde tal cosa accrebbe assai piu gloria & fama alla virtu sua che tutte l'altre dinanzi. Gli fu scritto di Fiorenza d'alcuni amici suoi, che venisse; perche nò era fuor di proposito, che di quel marmo ch'era nell'opera guasto, egli, come gia n'ebbe volontà ne cauasse vna figura, il quale marmo Pier Soderini gia Gonfaloniere in quella città, ragionò di dare a Lionardo da Vinci: & era di noue braccia bellissimo; nel quale per mala sorte vn Maestro SIMONE da Fiesole aueua cominciato vn gigante. Et si mal concia era quella opera, che lo aueua bucato fra le gambe, & tutto mal condotto, & storpiato di modo che gli operai di Santa Maria del fiore, che sopra tal cosa erano, senza curar di finirlo, per morto l'aueuano posto in abbandono: & gia molti anni era cosi stato, & era tuttauia per istare. Squadrollo

Michele Agnolo vn giorno; & esaminando poterſi vna ragioneuole figura di quel ſaſſo cauare, accomodando ſi al ſaſſo, ch'era rimaſo ſtorpiato da maeſtro Simone; ſi riſolſe di chiederlo a gli operai; da i quali per coſa inutile gli fu conceduto, penſando che ogni coſa, che ſe ne faceſſe, foſſe migliore, che lo eſſere, nel quale allora ſi ritrouaua: perche ne ſpezzato, ne in quel modo concio, vtile alcuno alla fabbrica non faceua. La onde Michele Agnolo fatto vn modello di cera, finſe in quello, per la inſegna del palazzo, vn Dauit giouane, con vna frombola in mano. A cio che ſi come egli aueua difeſo il ſuo popolo: & gouernatolo con giuſtizia, coſi chi gouernaua quella città doueſſe animoſamente difenderla, & giuſtamente gouernarla. Et lo cominciò nell'opera di Santa Maria del Fiore: nella quale fece vna turata fra muro & tauole & il marmo circondato: & quello di continuo lauorando, ſenza che neſſuno il vedeſſe, a vltima perfezzione lo conduſſe. Et perche il marmo gia da Maeſtro Simone ſtorpiato & guaſto, non era in alcuni luoghi tanto, ch'alla volontà di Michele Agnolo baſtaſſe, per quel che auerebbe voluto fare: egli fece, che rimaſero in eſſo delle prime ſcarpellate di maeſtro Simone nella eſtremità del marmo, delle quali ancora ſe ne vede alcuna. Et certo fu miracolo quello di Michele Agnolo far riſuſcitare vno, ch'era tenuto per morto. Era queſta ſtatua quando finita fu, ridotta in tal termine, che varie furono le diſpute, che ſi fecero per condurla in piazza de'Signori. Perche Giuliano da San Gallo & Antonio ſuo fratello fecero vn caſtello di legname fortiſſimo, & quella figura co i canapi ſoſpeſero a quello, accioche ſcotendoſi non ſi troncaſſe, anzi veniſſe crollandoſi ſempre, & con le traui per terra piane con argani la tirorono, & la miſero in opra, & egli

quando ella fu murata & finita, la difcoperfe, & veramente che questa opera hà tolto il grido a tutte le statue moderne & antiche, o Greche o Latine che elle si foffero. Et si puo dire, che ne'l Marforio di Roma ne il Teuere, o'l Nilo di Beluedere, ne il giganti di Monte Cauallo; le fian fimil' in conto alcuno con tanta mifura, & bellezza e con tanta bontà la fini Michel'agnolo. Perche in effa fono contorni di gambe belliffime, & appiccature, e fueltezza di fianchi diuine: ne mai piu s'e veduto vn pofamento fi dolce, ne grazia che tal cofa pareggi; ne piedi ne mani, ne tefta, che a ogni fuo membro di bontà, d'artificio & di parita ne di difegno s'accordi tanto. E certo chi vede questa, nõ dee curarfi di vedere altra opera di fcultura fatta nei noftri tempi o ne gli altri da qual fi voglia artefice, N'ebbe Michel'Agnolo da Pier Sederini per fua mercede fcudi DCCC. & fu rizzata l'anno MDIIII. Et per la fama, che per quefto acquistò nella fcultura, fece al fopradetto Gonfalonieri vn Dauid di bronzo belliffimo; ilquale egli mandò in Francia. Et ancora in questo tempo abbozzò & non finî due tondi di marmo, vno a Taddeo Taddei, oggi in cafa fua: & a Bartolomeo Pitti ne cominciò vno altro: ilquale da Fra Miniato Pitti di Monte Oliueto, intendente in molte fcienze, & particularmente nella pittura, fu donato a Luigi Guicciardini, che gli era grande amico. Lequali opere furono tenute egregie & mirabili. Et in questo tempo ancora bozzò vna ftatua di marmo di San Matteo nell'opera di Santa Maria del Fiore. Auuenne che dipignendo Lionardo da Vinci, pittor rariffimo nella fala grande del Configlio come nella vita fua è narrato: Piero Soderini allora Gonfaloniere, per la gran virtù, che egli vide in Michele Agnolo, gli fece allogazione d'una parte di quella fala: onde fu cagio-

ne, che egli faceſſe a concorrenza di Lionardo l'altra
facciata,nellaquale egli preſe per ſubietto la guerra di
Piſa. Perilche Michele Agnolo ebbe vna ſtanza nello
ſpedale de' Tintori a Santo Onofrio;& quiui comin-
ciò vn grandiſsimo cartone:Ne però volſe mai,ch' al-
tri lo vedeſſe. Et lo empiè d'ignudi, che bagnandoſi
per lo caldo nel fiume d'Arno, in quello iſtante ſi da-
ua all'arme nel campo, fingendo che gli inimici li aſſa
liſſero:& mentre che fuor dell'acque vſciuano per ve
ſtirſi i ſoldati, ſi vedeua dalle diuine mani di Michele
Agnolo diſegnato chi tiraua ſu vno;& chi calzandoſi
affrettaua lo armarſi per dare aiuto a compagni;altri
affibbiarſi la corazza, & molti metterſi altre armi in
doſſo, & infiniti combattendo a cauallo cominciare
la zuffa. Eraui fra l'altre figure vn vecchio,che aueua
in teſta per farſi ombra vna ghirlanda d'Ellera; ilqua
le poſtoſi a ſedere per metterſi le calze,che non pote-
uano entrargli per auere le gambe vmide dell'acqua;
& ſentendo il tumulto de' ſoldati & le grida, & i ro-
mori,de tamburini,affrettandoſi tiraua per forza vna
calza. Et oltra che tutti i muſcoli & nerui della figura
ſi vedeuano, faceua vno ſtorcimento di bocca, per il
quale dimoſtraua aſſai, quanto e' patiua;& che egli ſi
adoperaua fin alle punte de piedi. Eranui tambuori-
ni ancora & figure,che co i pani auuolti ignudi corre
uano verſo la baruffa:& di ſtrauaganti attitudini ſi
ſcorgeua, chi ritto & chi ginocchioni o piegato o ſo-
ſpeſo a giacere & in aria attacati con iſcorti difficili.
V'erano ancora molte figure aggruppate, & in varie
materie bozzate, chi contornato di carbone,chi diſe-
gnato di tratti & chi sfumato,& con biacca lumeggia
to: volendo egli moſtrare quanto ſapeſſe in tale pro-
feſsione.Perilche gli artefici ſtupidi, & morti reſtoro
no, vedendo l'eſtremità dell'arte in tal carta per Miche

le Agnolo mostra loro. Onde veduto si diuine figure (dicono alcuni, che le videro) di man sua, & d'altri ancora, non s'essere mai piu veduto cosa, che della diuinità dell'arte nessuno alto ingegno possa arriuarla mai. Et certamente è da credere percioche dappoi che fu finito, & portato alla sala del Papa, con gran romore dell'arte, & gradissima gloria di Michele Agnolo, tutti coloro, che su quel cartone studiarono, & tal cosa disegnarono, come poi si seguitò molti anni in Fioreza, per forestieri & per terrazzani, diuentarono persone in tale arte eccellenti, conme vedemmo poi che in tale cartone studiò ARISTOTILE da San Gallo amico suo; RIDOLFO Ghirlandaio, FRANCESCO Granaccio, BACCIO Bandinello, & ALONSO Berugotta Spagnuolo, seguito ANDREA del Sarto, il FRANCIA Bigio, IACOPO Sansouino, il ROSSO, Maturino, LORENZETTO, e'l Tribolo allora fanciullo, IACOPO da Pontormo, & PERIN del Vaga: i quali tutti ottimi maestri Fiorentini furono & sono. Perilche essendo questo cartone diuentato vno studio di artefici, fu condotto in casa Medici nella sala grande di sopra: & tal cosa fu cagione, che egli troppo a securta nelle mani de gli artefici fu messo: perche nella infermita del DVCA Giuliano mentre nessuno badaua a tal cosa, fu da loro stracciato, & in molti pezzi diuiso, tal che in molti luoghi se n'è sparto, come ne fanno fede alcuni pezzi, che si veggono ancora in Mantoua, in casa M. Vberto Strozzi gentilhuomo Mantouano, i quali con riuerenza grande son tenuti. Et certo che a vedere e' sono piu tosto cosa diuina che vmana. Era talmente la fama di Michele Agnolo per la pietà fatta; per il Gigante di Fiorenza, & per il cartone nota, che Giulio II. Pontefice deliberò fargli fare la sepoltura; Et fattolo venire in Fio-

renza fu a parlamento con esso & stabilirono insieme
di fare vna opera per memoria del Papa, & per testimo
nio della virtu di Michele Agnolo; la quale di bellez-
za, di superbia, & d'inuenzione passasse ogni antica
imperiale sepoltura. La quale egli con grande animo
cominciò: & andò a Carrara a cauar marmi, & quegli
a Fiorenza & a Roma condusse: & per tal cosa fece, vn
modello tutto pieno di figure, & addorno di cose diffi
cili. Et perche tale opera da ogni banda si potesse ve
dere: la cominciò isolata: & della opera del quadro,
delle cornici, & simili, cio è dell'architettura de gli or
namenti, la quarta parte con sollecitudine finita. Co-
minciò in questo mezo alcune vittorie ignude, che hā
no sotto prigioni: & infinite prouincie legate ad alcu
ni termini di marmo, i quali vi andauano per reggimē
to: & ne abbozzò vna parte figurando i prigioni in
varie attitudini a quelle legati, de i quali ancora sono
a Roma in casa sua per finiti quattro prigioni. Et simil
mente finì vn Moise di cinque braccia di marmo; alla
quale statua non sara mai cosa moderna alcuna, che
possa arriuare di bellezza; & de le antiche ancora si
può dire il medesimo: auuenga che egli cō grauissima
attitudine sedendo, posa vn braccio in su le tauole,
che egli tiene con vna mano, & con l'altra si tiene la
barba, laquale nel marmo suellata, & lunga, condotta
di sorte, che i capegli doue ha tanta difficultà la scul-
tura, son condotti sottilissimamente, piumosi, morbi-
di, & sfilati d'una maniera che pare impossibile che il
ferro sia diuentato pennello. & in oltre alla bellezza
della faccia che ha certo aria di vero, santo, & terribi-
lissimo principe: pare che mentre lo guardi abbia vo-
glia di chiederli il velo per coprirgli la faccia, tanto
splendida & tanto lucida appare altrui. Et ha si bene
ritratto nel marmo la diuinità che Dio aueua messo

nel

nel sacratissimo volto di quello; oltre che vi sono i pānni straforati & finiti con bellissimo girar' di lembi, & le braccia di muscoli, & le mani di ossature & nerui sono a tanta bellezza & perfezzione condotte, & le gambe appresso, & le ginocchia, & i piedi, sono di sì fatti calzari accomodati & e' finito talmente ogni lauoro suo: che Moise puo piu oggi che mai chiamarsi amico di Dio: poi che tanto inanzi a gli altri ha voluto metter' insieme, & preparargli il corpo per la sua resurrressione per le mani di Michelagnolo. Et seguitino gli Hebrei di andar' come fanno ogni sabato aschiera & maschi & femmine come gli storni a visitarlo & adorarlo: che non cosa vmana ma diuina adoreranno Questa sepoltura, è poi stata scoperta al tempo di Paulo III. e finita col mezo della liberalità di Francesco Maria Duca d'Vrbino. Venne in questo mezo volontà al Papa, che aueua ripresa Bologna, & cacciatone fuora i Bentiuogli, di far fare vna statua di bronzo, per quella memoria: & mentre che Michele Agnolo lauoraua la sepoltura, fu fatto lasciare stare; & mandato a Bologna per la statua; doue fece vna statua di brōzo a similitudine di Papa Giulio cinque braccia d'altezza, nellaquale vsò arte bellissima nella attitudine. Perche nel tutto aueua maestà & grandezza, & ne' panni mostraua ricchezza & magnificēzia, & nel viso animo, forza, prontezza & terribilità. Questa fu posta in vna nicchia, sopra la porta di San Petronio. Dicesi, che mentre Michele Agnolo la lauoraua vi capitò il FRANCIA orefice & pittore per volerla vedere, auendo tanto sentito de le lodi & dela fama di lui, & delle opere sue: & non auendone veduto alcuna. Furono adunque messi mezani, perche vedesse questa, & n'ebbe grazia. Onde veggendo egli l'artificio di Michele Agnolo stupi. Perilche fu da lui domandato

fff

che gli pareua di quella figura? Rispose il Francia, che era vn bellissimo getto. Intese Michele Agnolo, che è lodasse piu il bronzo che l'artificio, perche sdegnato & con collera gli rispose, và al bordello tu e'l COSSA, che siete due solennissimi goffi nell'arte. Talche il pouero Francia si tenne vituperatissimo in presenza di quegli, che erano quiui. Dicesi che la Signoria di Bologna andò a vedere tale statua; laquale parue loro molto terribile & braua. Perilche volti a Michele Agnolo gli dissero, che l'aueua fatta in attitudine si minacciosa; che pareua che desseloro la maledizzione, & non la benedizzione. Onde Michele Agnolo ridendo rispose, per la maledizzione è fatta. L'ebbero a male quei Signori, Ma il Papa intendendo il tratto di Michele Agnolo, gli dono di piu trecento scudi. Questa statua fu poi ruinata da' Bentiuogli, e'l bronzo di quella venduto al Duca Alfonso di Ferrara, che ne fece vna artiglieria, oggi chiamata la Giulia: saluò la testa, laquale ancora si troua ne la sua guardaroba. Era gia ritornato il Papa in Roma, & mosso dall'amore, che portaua alla memoria del Zio, sendo la volta della cappella di Sisto non dipinta, ordinò che ella si dipignesse. Et si stimaua per l'amicizia & parentela, che era fra Raffaello & Bramante, ch'ella non si douesse allogare a Michelangelo. Ma pure per commissione del Papa, & ordine di Giulian da San Gallo fu mandato a Bologna per esso. Et venuto che e' fù ordino il Papa, che tal cappella facesse, & tutte le facciate con la volta si rifacessero. Et per prezzo d'ogni cosa vi misero il numero di x v. mila ducati. Perilche sforzato Michele Agnolo dalla grandezza della impresa, si risolse di volere pigliare aiuto, & mandate per huomini, & deliberato mostrare in tal cosa, che quei che prima v'aueuano dipinto, doueuano essere prigioni delle fati-

che sue, volse ancora mostrare a gli artefici moderni, come si disegna & dipigne. La onde il suggetto della cosa lo spinse andare tanto alto, per la fama & per la salute dell'arte; che cominciò i cartoni a quella: & volendola colorire a fresco, & non auendo fatto più, fece venire da Fiorenza alcuni amici suoi pittori, perche a tal cosa gli porgessero aiuto, & ancora per vedere il modo del lauorare a fresco da loro, nelquale v'erano alcuni pratichi molto, i quali si condussero a Roma; & furono il GRANACCIO, GIVLIAN Bugiardini, IACOPO di Sandro, L'INDACO Vecchio, AGNOLO di Domenico, & ARISTOTILE. Et dato principio all'opera, fece loro cominciare alcune cose per saggio. Ma veduto le fatiche loro molto lontane da'l desiderio suo, & non sodisfacendogli, vna mattina si risolse di gettare a terra ogni cosa, che aueuano fatto. Et rinchiusosi nella cappella, non volse mai aprir loro, ne máco in casa doue era, da essi si lasciò vedere. Et così dalla beffa, laquale pareua loro, che troppo durasse, presero partito, & con vergogna se ne tornarono a Fiorenza. La onde Michele Agnolo preso ordine di far da se, tutta quella opera a bonissimo termine la ridusse, cõ ogni sollecitudine di fatica & di studio: Ne mai si lasciaua vedere, per non dare cagione, che tal cosa s'auesse mostrare. Onde ne gli a animi delle gẽ ti nasceua ogni di maggior desiderio di vederla. Era Papa Giulio molto desideroso di vedere le imprese che faceua, perilche di questa, che gli era nascosa, venne in grandissimo desiderio; onde volse vn giorno andare a vederla; & nõ gli fu aperto, che Michele Agnolo non aurebbe voluto mostrarla. Perlaqual cosa il Papa, a cui di continuo cresceua la voglia, aueua tentati piu mezi; di maniera che Michele Agnolo di tal cosa staua in grandissima gelosia; & dubitaua molto, ch'al

fff ii

cuni manouali o suoi garzoni non lo tradissero, corrotti dal premio, come è fecero. Et per asicurarsi de suoi, comandandoli, che a nessuno aprissero, se ben fosse il Papa, & essi promettendogliene, finse che voleua stare alcuni di fuor di Roma; & replicato il comandamento, lasciò loro la chiaue. Ma partito da essi, si serrò nella cappella al lauoro: onde subitamente fu fatto ciò intendere al Papa, perche essendo fuori Michele Agnolo, pareua loro tempo comodo, che sua santità venisse a piacer suo, aspetandone vna bonissima mancia. Il Papa andato per entrar nella cappella fu il primo che la testa ponesse dentro: & appena ebbe fatto vn passo, che dal vltimo ponte su'l primo palco cominciò Michele Agnolo a gettar tauole. Perilche il Papa vedutolo, & sapendo la natura sua, con non meno collera che paura, si mise in fuga, minacciandolo molto. Michele Agnolo per vna finestra della cappella si partì: & trouato Bramante da Vrbino, gli lasciò la chiaue dell'opera, & in poste se ne tornò a Fiorenza: pensando che Bramante rappacificasse il Papa, parendogli in vero auer fatto male. Arriuato dunque a Fiorenza, & auendo sentito mormorare il Papa in quella maniera, aueua fatto disegno di non tornare piu a Roma. Ma per gli preghi di Bramante & d'altri amici, passato la collera al Papa, & non volendo egli che tanta opera rimanesse imperfetta; scrisse a Pier Soderini allora Gonfaloniere in Fiorenza, che Michele Agnolo a suoi piedi rimandasse, perche gli auea perdonato. Fu fatto da Piero a Michele Agnolo saper questo: ma egli era fermato di non ritornarci, non si fidando del Papa. Onde Pietro deliberò mandarlo come ambasciadore per piu sicurezza sua: & egli con questa buona sicurtà alla fine pur si condusse al Papa. Era il Reuerendissimo Cardinale di Volterra fratello di Pier Soderini, perilche

gli fu inuiato da Piero, & raccomandato, ch' al Papa lo introducesse. Onde nella giunta di Michele Agnolo sentendosi il Cardinale indisposto, mandò vn suo Vescouo di casa che per sua parte lo introducesse. Onde nello arriuare dinanzi al Papa, che spasseggiando aueua vna mazza in mano, per parte del Cardinale & di Piero suo fratello gli offerse Michele Agniolo, dicédo tali huomini ignoráti essere, & che egli per questo gli perdonasse. Venne collera al Papa, & con quel bastone rifiustò il Vescouò, dicendogli, ignorante sei tu: & volto a Michele Agnolo benedicendolo se ne rise. Cosi Michele Agnolo fu di continuo poi con doni & con carezze trattenuto dal Papa: & tanto lauorò per emendare l'errore, che l'opra alla fine perfettamente condusse. Laquale opera è veramente stata la lucerna, che ha fatto tanto giouamento & lume all'arte della pittura, che ha bastato a illuminare il módo per tante centinaia d'anni in tenebre stato. Et nel vero non curi piu chi è pittore, di vedere nouità & inuenzioni di attitudini, abbigliamenti addosso a figure, modi nuoui d'aria, & terribilità di cose variatamente dipinte: perche tutta quella perfezzione, che si può dare a cosa, che in tal magisterio si faccia, a questa ha dato. Ma stuspisca ora ogni huomo, che in quella fa scorgere la bontà delle figure, la perfezzione de gli scorti, la stupendissima rotondità dei contorni, che hanno in se grazia & sueltezza, girati con quella bella proporzione, che ne i belli ignudi si vede. Ne' quali per mostrar gli stremi, & la perfezzione dell'arte, ve ne fece di tutte l'età, differenti d'aria, & di forma, così del viso come ne lineamenti, di auer' piu sueltezza, & grossezza nelle membra, come ancora si può conoscere nelle bellissime attitudini che differentemente è fanno, sedendo, & girando, & sostenendo alcuni festoni di fo-

glie di quercia; & di ghiāde meſſe l'arme per l'impreſa di Papa Giulio. Denotando che a quel tempo, & al gouerno ſuo, era l'età dell'oro; per non eſſere allora la Italia ne' trauagli & nelle miſerie, che ella è ſtata poi & coſi in mezo di loro, tengono alcune medaglie, den troui ſtorie in bozza, contrafatte di bronzo, & d'oro; cauate da'l libro de' Re. Senza che egli per moſtrare la perfezzione dell'arte, & la grandezza di Dio, fece nelle ſtorie il ſuo diuidere la luce dale tenebre: nelle quali ſi vede la maeſtà ſua, che con le braccia aperte, ſi ſoſtiene ſopra ſe ſolo: & moſtra amore in ſieme & arti fizio. Nella ſeconda fece con belliſsima diſcrezione & ingegno quando Dio fa il Sole, & la Luna: doue è ſoſtenuto da molti putti, & moſtraſi molto terribile per lo ſcorto delle braccia & delle gambe. Il medeſimo fece nella medeſima ſtoria quando benedetto la terra, & fatto gli animali, volando ſi vede in quella volta vna figura, che ſcorta; & doue tu cammini per la cappella, continuo gira, & ſi voltan per ogni verſo. Coſi nella altra quando diuide l'acqua da la terra figure belliſsime & acutezze d'ingegno, degne ſolaméte d'eſſer fatte dalle diuiniſsime mani di Michelagnolo. Et coſi ſeguitò ſotto a queſto la creazione d'Adamo, doue hà figurato Dio portato da vn gruppo di angeli ignudi, & di tenera eta, i quali par che ſoſtenghino non ſolo vna figura, ma tutto il peſo del mondo, apparente tale, mediante la venerabiliſsima maeſtà di quello, & la maniera del moto, nelquale con vn braccio cigne alcuni putti, quaſi che egli ſi ſoſtenga, & con l'altro porge la mano deſtra, a vno Adamo, figurato di bellezza, di attitudine, & di dintorni, di qualità che è par fatto di nuouo dal ſommo & primo ſuo creatore piu toſto che dal pennello o diſegno d'uno huomo tale. Poco diſotto a queſta in vn'altra ſtoria fa il ſuo ca-

uar' de la costa la madre nostra Eua', nella quale si vede quegli ignudi, l'un quasi morto, per esser' prigion del sonno, & l'altra diuenuta viua, & fatta vigilantissima per la benedizione di Dio. Si conosce da'l pennello di questo ingegnosissimo artefice interamente, la differenza che è da'l sonno a la vigilanzia: & quāto stabile & ferma possa apparire vmanamente parlando la maestà diuina. Seguitale di sotto come Adamo a le persuasioni d'una figura meza donna & meza serpe, prende la morte sua & nostra nel pomo: & veggon uisi egli & Eua cacciati di Paradiso. Doue nella figure dell'Angelo appare con grandezza & nobiltà, la esecuzione del mandato d'un signore adirato: & nella attitudine di Adamo il dispiacere del suo peccato insieme con la paura della morte: come nella femmina similmente si conosce la vergogna, la viltà, & la voglia del raccomandarsi, mediante il suo restringersi nelle braccia, giuntar' le mani a palme, & mettersi il collo in seno. Et nel torcere la testa in verso l'Angelo, che ella ha piu paura della Iustizia, che speranza della misericordia diuina. Ne è di minor bellezza la storia del sacrifizio di Noe, doue sono chi porta le legne, & chi soffia chinato nel fuoco, & altri che scannano la vittima, laquale certo non è fatta con meno considerazione & accuratezza, che le altre. Vsò l'arte medesima, & il medesimo giudizio nella storia del diluuio, doue ap parìscono diuerse morti d'huomini, che spauentati dal terrore di que' giorni, cercano il piu che possono per diuerse vie, scampo alle lor vite. Percioche nelle teste di quelle figure, si conosce la vita esser' in preda della morte; non meno che la paura il terrore, & il disprezzo d'ogni cosa; vedeuisi la pietà di molti che aiutandosi l'un l'altro tirarsi al sommo d'un sasso, cercano scampo. Tra' quali vi è vno che abbracciato vn mezo

morto, cerca il piu che può di camparlo: che la natura non lo mostra meglio. Non si può dire quanto sia bene espressa la storia di Noè, quando inebriato dal vino, dorme scoperto; & ha presenti vn figliuolo che se ne ride, & due che lo ricuoprono; storia & virtù d'artefice incomparabile, & da non potere essere vinta se non da se medesima. Conciosia che come se ella per le cose fatte infino allora auessi perso animo, risorse & dimostrossi molto maggiore ne le cinque Sibille, & ne sette Profeti, fatti qui di grandezza di cinque braccia l'uno & piu: Doue in tutti sono attitudini varie, & bellezza di panni, & varietà di vestiri, & tutto in somma con inuenzione & giudizio miracoloso: Onde a chi distingue gli affetti loro, appariscano diuini. Vede si quel Ieremia con le gambe incrocicchiate, tenersi vna mano alla barba, posando il gomito sopra il ginocchio: l'altra posar nel grembo, & auer' la testa chinata d'una maniera, che ben dimostra la malenconia, i pensieri la cogitazione, & l'amaritudine, che egli ha de'l suo popolo. Cosi medesimamente due putti che gli sono dietro. Et similmente è nella prima Sibilla di sotto a lui verso la porta; nellaquale volendo esprimere la vecchiezza, oltra che egli auuiluppandola di panni ha voluto mostrare che gia i sangui sono aghiacciati dal tempo, & in oltre nel leggere per auer' la vista gia logora, el fa accostare il libro alla vista accuratissimamente. Sotto questa figura è vno Profeta vecchio il quale ha vna mouenzia bellissima, & è molto di panni abbigliato; che con vna mano tiene vn Ruotolo di Profezie: & con l'altra solleuata voltando la testa, mostra volere parlare cose alte & grandi: & dietro ha due putti che gli tengono i libri. Seguita sotto questi vna Sibilla, che fa il contrario di quella Sibilla, che di sopra dicemmo, perche tenendo il libro lontano, cerca voltare

tare vna carta, mentre ella con vn ginocchio sopra l'altro si ferma in se, pensando con grauità quel che ella de' scriuere: fin che vn putto che gli è dietro, soffiando in vno stizzon' di fuoco, gli accende la lucerna. La qual figura è di bellezza straordinaria, per l'aria del viso, & per la acconciatura del capo, & per lo abbigliamento de' panni. Oltra che ella ha le braccia nude, le quali son' come l'altre parti. Fece sotto a questa Sibilla, vn'altro Profeta il qual fermatosi cosi sopra di se, ha preso vna carta; & quella con ogni intenzione & affetto, legge. Doue nello aspetto si conosce che egli si compiace tanto, di quel che è truoua scritto; che pare vna persona viua quando ella ha applicato molte forte i suoi pensieri, a qualche cosa. Similmente pose sopra la porta della cappella, vn vecchio, il quale cercando per il libro scritto, d'una cosa che egli non truoua, sta con vna gamba alta, & l'altra bassa: & mentre che la furia del cercare quel che' non truoua, lo fa stare cosi; non si ricorda del disagio che egli in cosi fatta positura patisce. Questa figura è di bellisimo aspetto per la vecchiezza, & è di forma alquanto grassa, & ha vn panno con poche pieghe che è bellissimo: oltra che e' vi è vn' altra Sibilla che voltádo in verso l'altare, da l'altra banda, col mostrare alcune scritte non è meno da lodare co i suoi putti, che si siano l'altre. Ma chi considererà quel Profeta che gli è di sopra, il quale stando molto fisso ne suoi pensieri, ha le gambe sopraposte l'una a l'altra, & tiene vna mano dentro al libro, per segno del doue egli leggeua: ha posato l'altro braccio col gomito, sopra il libro: & appoggiato la gota alla mano, chiamato da vn di quei putti che egli ha dietro volge solamente la testa, senza sconciarsi niente del resto: vedrà tratti veramente tolti da la natura stessa vera madre dell'arte. Et vedrà vna figura, che tutta bene stu-

diata, può insegnare largamente tutti i precetti del buon pittore. Sopra a questo Profeta è vna vecchia bellissima, che mentre che ella siede, studia in vn libro con vna eccessiua grazia, & non senza belle attitudini di due putti che le sono intorno. Ne si può pensare di imaginarsi di potere aggiugnere alla eccellenzia della figura di vn giouane, fatto per Daniello, ilquale scriuendo in vn gran libro, caua di certe scritte alcune cose, & le copia con vna auidità incredibile. Et per sostenimento di quel peso, gli fece vn putto fra le gambe, che lo regge, mentre che egli scriue, ilche non potrà mai paragonare pennello, tenuto da qual si voglia mano. Così come la bellissima figura della Libica, laquale auendo scritto vn gran volume tratto da molti libri, sta con vna attitudine donnesca, per leuarsi in piedi : & in vn medesimo tempo, mostra volere alzarsi & serrare il libro, cosa difficilissima per non dire impossibile ad ogni altro ch' al suo maestro. Che si può egli dire de le quattro storie de canti, ne peducci di quella volta, doue nell'una Dauit con quella forza puerile, che piu si può nella vincita d'un Gigante, spiccàdoli il collo, fa stupire alcune teste di soldati che sono intorno al campo. Come fanno ancora marauigliare altrui le bellissime attitudini che egli fece, nella storia di Iudit nell'altro canto, nella quale apparisce il tronco di Oloferne che priuo de la testa si risente, mentre che ella mette la morta testa in vna cesta, in capo a vna sua fantesca vecchia: la quale per esser' grande di persona, si china accio che Iudit la possa aggiugnere, per acconciarla bene & mentre che ella tenendo le mani al peso cerca di ricoprirla & voltando la testa inuerso il tronco, ilquale così morto, nello alzare vna gamba & vn braccio, fa romore dentro nel padiglione, mostra nella vista il timore del campo, & la paura del morto. Pie

tura veramente confideratifsima. Ma piu bella & piu
diuina di quefte & di tutte l'altre ancora è la ftoria del
le ferpi di Mofe, la quale è fopra il finiftro canto dello
altare; conciofia che in lei fi vede la ftrage, che fa de'
morti;il piouere; il pugnere & il mordere delle ferpi:
& vi apparifce quella che Mosè meffe di brózo fopra
il legno. Nella quale ftoria viuamente fi conofce la di-
uerfità delle morti che fano coloro, che priui fono d'o
gni fperanza per il morfo di quelle. Doue fi vede il ve
leno atrocifsimo, far di fpafmo, & di paura morire in
finiti, fenza il legare le gambe, & auuolgere a le brac-
cia coloro, che rimafti in quell'attitudine che glierano
non fi poffono muouere. Senza le bellifsime tefte che
gridano, & arrouefciate, fi difperano. Ne manco belli
di tutti quefti fono coloro, che riguardato il ferpente
fentendofi nel riguardarlo allegerire il dolore, & ren-
dere la vità, lo riguardono con affetto grandifsimo.
Fra i quali fi vede vna femmina, che è foftenuta da
vno, d'una maniera che è fi conofce non meno l'aiuto
che le è porto da chi la regge, che il bifogno di lei in
fi fubita paura & puntura. Similmente nell'altra, doue
Affuero effendo in letto legge i fuoi annali, fon figu-
re molto belle: & tra l'altre vi fi veggono tre figure a
vna tauola, che mangiano; nelle quali rapprefenta il
configlio che fi fece, di liberare il popolo Ebreo, & di
appiccare Aman: la qual figura, fu da lui in fcorto ftra-
ordinariamente condotta. Auuenga che finfe il tron-
co che regge la perfona di colui & quel braccio che
viene inanzi non dipinti ma viui & rileuati in fuori;
cofi con quella gamba che manda inanzi; & fimile par
ti che vanno dentro; figura certamente fra le dificili
belle bellifsima & dificilifsima. Ne fi può dire la diuer
fità delle cofe, come panni, arie di tefte, & infinità di
capricci ftraordinari, & nuoui, & bellifsimamente có

ggg ii

fiderati.Doue non è cofa che con ingegno nõ fia meffa in atto,& tutte le figure che vi fono, fono di fcorti belliſsimi & artifiziofi & ogni cofa che ſi ammira è lodatifsima & diuina.Ma chi non ammirerà & non reſterà fmarrito,veggendo la terribilità del Iona, vltima figura della cappella?Doue con la forza della arte la volta che per natura viene innanzi,girata dalla muraglia; fofpinta dalla apparenza di quella figura che ſi piega in dietro;apparifce diritta. Et vinta da l'arte del difegno,ombre,& lumi, pare che veramente ſi pieghi indietro.O veramente felice età noſtra,o beati artefici, che ben cofì vi douete chiamare, da che nel tempo voſtro auete potuto al fonte di tanta chiarezza rifchiarare le tenebrofe luci degli occhi & vedere fattoui piano,tutto quel ch'era difficile,da ſi marauigliofo & fingulare artefice : certamente la gloria delle fatiche fue vi fa conofcere, & onorare, da che ha tolto da voi quella benda, che aueuate inanzi gli occhi della méte ſi di tenebre piena ; & v'ha fcoperto il velo del falfo,il quale v'adombraua le belliſsime ſtanze dell'intelletto Ringraziate di ciò dunque il cielo,& sforzateui d'imitar Michel' Agnolo in tutte le cofe.Sentifsi nel difcoprirla correre tutto il mondo d'ogni parte ; & queſto baſtò per fare rimanere le perfone trafecolate e' mutole.La onde il Papa di tal cofa ingrandito, & dato animo a fe di far maggiore imprefa, con danari, & ricchi doni,rimunerò molto Michele Agnolo . Di che egli alla fepoltura ritornato quella di continuo lauorando,& parte mettendo in ordine difegni da potere condurre le facciate della cappella, volfe la fortuna inuidiofa,che di tal memoria non ſi lafciaſſe quel fine,che di tanta perfezzione aueua auuto principio : perche fucceſſe in quel tempo la morte di Papa Giulio:onde tal cofa ſi mife in abbandono per la creazione di Papa

Leon X. ilquale d'animo & di valore non meno splendido che Giulio, aueua desiderio di lasciare nella patria sua, per essere stato il primo pontefice di quella; in memoria di se, & d'uno artefice sì diuino, & suo cittadino, quelle marauiglie, che vn grandissimo principe, come esso poteua fare. Perilche dato ordine, che la facciata di San Lorenzo di Fiorenza, chiesa dalla casa de' Medici fabbricata, si facesse per lui; fu cagione che il lauoro della sepoltura di Giulio rimase imperfetto per vn tempo. Onde vari & infiniti furono i ragionamenti, che circa cio seguirono: perche tale opera auerebbono voluto compartire in piu persone. Et per l'architettura, concorsero molti artefici a Roma al Papa & fecero disegni Baccio d'Agnolo, Antonio da San Gallo, Andrea Sansouino, il grazioso Raffaello da Vrbino, ilquale nella venuta del Papa fu poi condotto a Fiorenza per tale effetto. La onde Michele Agnolo si risolse, di fare vn modello, & non volere altro che lui in tal cosa, superiore, o guida dell'architettura. Ma questo non volere aiuto, fu cagione, che ne egli, ne altri operasse: & che quei maestri, disperati, a i loro soliti esercizi si ritornassero. Et Michele Agnolo andando a Carrara, passò da Fiorenza, con vna commissione, che da Iacopo Saluiati gli fossero pagati mille scudi. Ma essendo nella giunta sua serrato Iacopo in camera per faccende con alcuni cittadini; Michele Agnolo non volle aspettare l'udienza, ma si partì senza far motto, & subito andò a Carrara. Intese Iacopo lo arriuo di Michele Agnolo, & non lo ritrouando in Fiorenza, gli mandò i mille scudi a Carrara. Voleua il mandato, che gli facesse la riceuta, alquale disse che erano per la spesa del Papa, & non per interesso suo; che gli riportasse, che non vsaua far quitanza ne receuute per altri onde per tema colui se ne ritornò sen

za a Iacopo. Fece Michele Agnolo ancora per il palazzo de Medici modello de le fineſtre inginocchiate, a quelle ſtanze, che ſono ſul canto, doue GIOVANNI da Vdine lauorò quella camera di ſtucco, & dipinſe, ch'è coſa lodatiſsima: & feceui fare ma con ſuo ordine, dal Piloto Orefice quelle geloſie di rame ſtraforate, che ſon certo coſa mirabile. Conſumò Michele Agnolo quattro anni in cauar marmi: vero è che mentre ſi cauauano fece modelli di cera & altre coſe per l'opera. Ma tanto ſi prolungò queſta impreſa, che i denari del Papa aſſegnati a queſto lauoro ſi conſumarono nella guerra di Lombardia: & l'opera per la morte di Leone rimaſe imperfetta; perch'altro non vi ſi fece, che il fondamento dinanzi per reggerla, & conduſſeſi da Carrara vna colonna grande di marmo ſu la piazza di S. Lorenzo. Spauentò la morte di Leone talmente gli artefici & le arti, & in Roma, & in Fiorenza; che mentre che Adriano VI. viſſe, Michele Agnolo s'atteſe alla ſepoltura di Giulio. Ma morto Adriano, & creato Clemente VII. ilquale nelle arti della architettura, della ſcultura, & della pittura, fu non meno deſideroſo di laſciar fama, che Leone & gli altri ſuoi predeceſſori; chiamato Michele Agnolo è ragionando inſiemedi molte coſe, ſi riſolſero cominciar la ſagreſtia nuoua di S. Lorenzo di Fiorenza. Laonde partitoſi di Roma voltò la cupola, che vi ſi vede, laquale di vario componimento fece lauorare: & al Piloto orefice, fece fare vna palla a 72. faccie, ch'è belliſsima. Accadde mentre che e' la voltaua, che fu domandato da alcuni ſuoi amici, Michele Agnolo voi douerrete molto variare la voſtra lanterna da quella di Filippo Bruneleſchi: & egli riſpoſe loro, egli ſi può ben variare, ma migliorare no. Feceui dentro quattro ſepolture per ornamento nelle facce per li corpi de padri de' due Papi

LORENZO Vecchio & GIVLIANO suo fratello, & per Giuliano fratel di Leone, & per Duca il Lorēzo suo nipote. Et perche egli la volle fare ad imitazione della sagrestia vecchia, che Filippo Brunelleschi aueua fatto, ma con altro ordine di ornamenti; vi fece dentro vno ornamento composito nel piu vario & piu nuouo modo, che per tempo alcuno gli antichi e i moderni maestri abbino potuto operare. Perche nella nouita di sì belle cornici, capitelli, & basi, porte, tabernacoli, & sepolture, fece assai diuerso da quello che di misura ordine & regola faceuano gli huomini secondo il comune vso & secondo Vitruuio & le antichità per non volere a quello aggiugnere. Laquale licenza, ha dato grande animo a questi, che hanno veduto il far suo, di mettersi a imitarlo:& nuoue fantasie si sono vedute poi alla grottesca piu tosto che a ragione o regola a' loro ornamenti. Onde gli artefici gli hanno infinito & perpetuo obligo; auendo egli rotti i lacci & le catene delle cose, che per via d'una strada comune eglino di continuo operauano. Ma poi lo mostrò meglio, & volse far conoscere tal cosa nella libreria di S. Lorenzo nel medesimo luogo, nel bel partimē to delle finestre, nel ribattimento del palco, & nella marauigliosa entrata di quel ricetto. Ne si vide mai grazia piu risoluta nelle mensole, ne tabernacoli, & nelle cornici straordinaria ne scala piu commoda nellaquale fece tanto bizarre rotture di scaglioni:& variò tanto da la comune vsanza degli altri, che ogn'uno se ne stupì. Mandò in questo tempo PIETRO Vrbano Pistolese suo creato a Roma, a mettere in opra vn CHRISTO ignudo, che tiene la croce, ilquale è vna figura miracolosissima, che fu posto nella Minerua allato alla cappella maggiore per M. Antonio Metelli. Seguitò in detta sagrestia l'opera:& in quella restò par

te finite & parte nò VII. statue, nellequali con le inuenzioni della architettura delle sepolture è forza confessare, che egli abbia auanzato ogni huomo in queste tre professioni. Di che ne rendono ancora testimonio quelle statue, che da lui furono abbozzate & finite di marmo, che in tal luogo si veggono; l'una è la Nostra donna, laquale nella sua attitudine sedendo manda la gamba ritta addosso alla manca, con posar ginocchio sopra ginocchio. & il putto inforcando le cosce in su quella che è piu alta, si storce cō attitudine bellissima in verso la madre, chiedendo il latte, & ella con tenerlo con vna mano, & con l'altra appoggiādosi si piega per dargliene, ancora che non siano finite le parti sue, si conosce nell'esser rimasta abozzata & gradinata, nella imperfezzione della bozza, la perfezzione dell'opra. Ma molto piu fece stupire, ciascuno che considerādo nel far le sepolture del DVCA GIVLIANO, & del DVCA LORENZO DE MEDICI egli pensassi, che non solo la terra fussi per la grandezza loro bastante a dar loro onorata sepoltura: ma volse che tutte le parti del mondo vi fossero, & che gli mettesse ro in mezo & coprissero il lor' sepolcro quattro statue à vnò pose la notte & il giorno; a l'altro l'Aurora & il crepuscolo. Le quali statue sono con bellissime forme di attitudini & artificio di muscoli lauorate, conuenienti se l'arte perduta fosse a ritornarla nella pristina luce. Vi son fra l'altre statue que' due capitani armati, l'uno il pensoso Duca Lorenzo nel sembiante della sauiezza, con bellissime gambe talmente fatte, ch' occhio non puo veder meglio. L'altro il Duca Giuliano si fiero con vna testa & gola; con incassatura d'occhi, profilo di naso, sfenditura di bocca, & capegli si diuini, mani, braccia, ginocchia: & piedi, & in somma tutto quello, che quiui fece, è da fare che gli occhi ne stā-

care

care ne faziare vi'fi poffono giamai. Veramente chi rifguarda la bellezza de calzari & della corazza, celeste lo crede & non mortale. Ma che dirò io de la Aurora femmina ignuda, & da fare vfcire il maninconico dell'animo, & fmarrire lo ftile alla fcultura: nellaquale attitudine fi conofce il fuo follecito leuarfi fonnacchiofa, fuilupparfi dale piume, perche par' che nel deftarfi ella abbia trouato ferrati gl'occhi, a quel gran Duca. Onde fi ftorce con amaritudine, dolendofi nella fua continouata bellezza infegno del gran dolore. Et che potrò io dire della Notte ftatua vnica o rara? chi è quello che abbia per alcun fecolo in tale arte veduto mai ftatue antiche o moderne cofi fatte? conofcédofi non folo la quiete di chi dorme, ma il dolore & la maninconia di chi perde cofa onorata & grande. Credafi pure che quefta fia quella Notte, laquale ofcuri tutti coloro, che per alcun tempo nella fcultura & nel difegno, penfano, non dico di paffarlo, ma di paragonarlo giamai. Nellaqual figura quella fonnolézia fi fcorge, che nelle imagini addormentate fi vede. Perche da perfone dottifsime furono in lode fua fatti molti verfi Latini, & rime volgari come quefti, de' quali non fi fa lo autore.

La notte che tu uedi in fi dolci atti
Dormir, fu da uno Angelo fcolpita
In quefto faffo: & perche dorme, ha uita:
Deftala fe no'l credi, & parleratti.

A' quali in perfona della notte rifpofe Michelagnolo cofi.

Grato mi è il fonno; & più l'effer di faffo
Mentre che il danno & la uergogna dura;
Non ueder, non fentir, mi è gran' uentura:
Però non mi deftar; deh parla baffo.

hhh

Et certo se la inimicizia ch'è tra la fortuna & la virtù, & la bontà d'una, & la inuidia dell'altra, au esse lasciato condurre tal cosa a fine, poteua mostrare l'arte alla natura, ch'ella di gran lunga in ogni pensiero l'auanzaua. Lauorando egli con sollecitudine & con amore grandissimo tali opere, venne lo impedimento dello assedio di Fiorenza l'anno M D X X X. ilquale fu cagione, che poco o nulla egli piu vi lauorasse auédo gli i cittadini dato la cura di fortificare la terra. Cóciò sia che auendo egli prestato a quella repub. mille scudi; & trouandosi de' Noue della milizia, vficio deputato sopra la guerra, volse tutto il pensiero & lo animo suo, a fortificare il Poggio di San Miniato: in su il quale fcece fare i bastioni con tanta diligenzia;che altrimenti non si farebbono, da chi gli volesse piu la che eterni. Bene è vero che stringendosi poi ogni giorno piu le cose dello assedio:per sicurtà della sua persona, egli pur finalmente si risoluè a partirsi di Fiorenza, & & andarsene a Vinegia. Et per questo segretamente, che nessuno lo sapesse, fece prouisione, menandone seco Antonio Mini suo creato e'l Piloto orefice amico fido suo, & con essi portarono sul dosso vno imbottito per vno di scudi ne giubboni. Et a Ferrara condotti riposandosi, auenne che per gli sospetti della guerra & per la lega dello Imperatore & del Papa, ch'erano intorno a Fiorenza, il Duca Alfonso da Este teneua ordini in Ferrara, & voleua sapere secretamente da gli osti che allogiauano, i nomi di tutti coloro, che ogni di allogiauano ; & la lista de forestieri, di che nazione si fossero ogni di si faceua portare. Auuéne dunque che essendo Michelagnolo quiui con li suoi scaualcato, fu cio per questa via noto al Duca: perche egli, ilquale fu principe di grande animo, & mentre che visse si dilettò continuamente delle virtù, man-

do subito alcuni de primi della sua corte che per parte di sua eccellézia in palazzo & doue era il Duca lo có ducessero, & i caualli & ogni sua cosa leuassero; e bonissimo allogiamento in palazzo gli dessero. Michele Agnolo trouandosi in forza altrui, fu costretto vbbidire, & quel chevendere non poteua, donare; & al Dúca con coloro andò, senza leuare le robbe del'osteria. Perche fattogli il Duca accoglienze grandissime, & appresso di ricchi, & onoreuoli doni, volse con buona prouisione in Ferrara fermarlo: Ma egli, non auendo a cio l'animo intento, non vi volle restare. Et pregatolo almeno, che mentre la guerra duraua non si partisse, il Duca di nuouo gli fece offerte di tutto quello, ch'era in poter suo. Onde Michele Agnolo non volendo essere vinto di cortesia, lo ringraziò molto, & voltandosi verso i suoi due, disse, che aueua portato in Ferrara XII. mila scudi, & che se gli bisognauano erano al piacer suo insieme con esso lui. Il Duca lo menò a spasso per il palazzo & quiui gli mostrò cio ch'aueua di bello, fino a vn suo ritratto di mano di Tiziano, ilquale fu da lui molto commendato. Ne però lo potè mai fermare in palazzo, perche egli allá osteria volse ritornare. Onde l'oste, che lo allogiaua, ebbe sotto mano dal Duca infinite cose da fargli onore & cómissione alla partita sua di non pigliare nulla del suo alloggio. Indi si condusse a Vinegia: doue desiderando di conoscerlo molti Gentilhuomini, egli che sempre ebbe poca fantasia, che di tale esercizio s'intendessero si parti di Vinegia; & si ritrasse ad abitare alla Giudecca. Ne molto vi stette, che fatto fu l'accordo de la guerra, & egli a Fiorèza ritornò per ordine di Baccio Valori: nelquale ritorno diede fine a vna Leda in tauola lauorata a tempera, che era diuina, laquale mádò poi in Francia per ANTON Mini suo creato. Cominciò a

cora vna figuretta di marmo per Baccio Valori, d'uno Apollo, che cauaua vna freccia de'l turcaſſo, acciò col fauor ſuo, foſſe mezano in fargli fare la pace col Papa,& con la Caſa de' Medici, laquale era da lui ſtata molto ingiuriata. Et per la virtù ſua meritò che gli foſſe perdonato; atteſo ch' egli era molto volto a coſe brutte, & contra di loro aueua promeſſo fare diſegni & ſtatue ingiurioſe, in vituperio di chi gli aueua dato il primo alimento nella ſua pouertà. Dicono ancora, che nel tempo dello aſſedio gli nacque occaſione per la voglia, che prima aueua d'un ſaſſo di marmo di noue braccia venuto da Carrara, che per gara,&concorrenza fra loro Papa Clemente lo aueua dato a Baccio Bandinelli: Ma per eſſere tal coſa del publico, Michele Agnolo la chieſe al Gonfaloniere, & glielo diedero, che faceſſe il medeſimo;auendo gia Baccio fatto il modello,& leuato di molta pietra per abbozzarlo. Onde fece Michele Agnolo vn modello, ilquale fu tenuto marauiglioſo, & coſa molto vaga: Ma nel ritorno de Medici fu reſtituito a Baccio: Perche a Michele Agnolo conuenne andare a Roma a Papa Clemente. Ilquale benche ingiuriato da lui, come amico della virtù, gli perdonò ogni coſa: & gli diede ordine che tornaſſe a Fiorenza, & che la libreria & la ſagreſtia di San Lorenzo ſi finiſſero del tutto. Et per abbreuiare tale opera, vna infinità di ſtatue, che ci andauano, có partirono in altri maeſtri. Egli n'allogò due al TRIBOLO, vna a RAFFAELLO da Monte Lupo, & vna a GIO. Agnolo gia ſuto frate de Serui tutti ſcultori, & gli die de aiuto in eſſe faccendo a ciaſcuno i modelli in bozze di terra. La onde tutti gagliardamente lauorarono; & egli ancora alla libreria faceua attendere:onde ſi finì il palco di quella d'intagli in legnami có ſuoi modelli, i quali furono fatti per le mani del CA-

ROTA & del TASSO Fiorentini eccellenti intagliatori & maestri, & ancor a di quadro. Et similmente i banchi de i libri lauorati allhora da BATISTA del Cinque, & CIAPPINO, amico suo buoni maestri in quella professione. Et per darui vltima fine fu condotto in Fiorenza GIOVANNI da Vdine diuino, ilquale per lo stucco della tribuna insieme cō altri suoi lauoranti, & ancora maestri Fiorentini, vi lauorò. La onde con sollecitudine cercarono di dare fine a tanta impresa. Perche volendo Michele Agnolo far porre in opera le statuè, in questo tempo al Papa venne in animo di volerlo appresso di se; auendo desiderio di fare la facciata della cappella di Sisto, doue egli aueua dipinto la volta a Giulio II. Et gia dato principio a' disegni, successe la morte di Clemente VII. laquale fu cagione che egli non seguitò l'opera di Fiorenza, la quale con tanto studio cercandosi di finire, pure rimase imperfetta: perche i maestri, che per essa lauorauano, furono licenziati da chi non poteua piu spendere. Successe poi la felicissima creazione di Papa Paulo terzo Farnese, domestico & amico suo, ilquale sapendo che l'animo di Michele Agnolo era di finire la gia cominciata opera in Roma da se medesimo per la vltima sua memoria, fattigli fare i ponti, diede ordine, che tale opera si continuasse; & cosi gli fece fare prouisione di danari per ogni mese; & ordine poi da potere tal cosa seguitare. Perche egli con grandissima voglia & sollecitudine, fece fare, che non v'era prima; vna scarpa di mattoni alla facciata di detta cappella, che da la sommità di sopra, pendeua inanzi vn mezo braccio accio col tempo la poluere fermare non si potesse. Ne a essa nocere giamai. Et cosi seguitando quella cō sua comodità verso la fine andaua. In questo tempo sua Santità volse vedere la cappella; & perche il maestro

delle cerimonie vsò prosunzione & entrouui seco, & biasimolla per li táti ignudi. Onde volédosi vendicare Michele Agnolo, lo ritrasse di naturale nell'Inferno nella figura di Minos, fra vn môte di diauoli. Auuéne in questo tempo ch'egli cascò di non molto alto dal tauolato di questa opera: & fattosi male a vna gamba, per lo dolore & per la collera da nessuno non volse essere medicato. Perilche trouandosi allora viuo maestro Baccio Rontini Fiorentino, amico suo, & medico capriccioso, & di quella virtù molto affezzionato; venendogli compasione di lui, gli andò vn giorno a picchiare a casa; & non gli essendo riposto da vicini ne da lui, per alcune vie secrete cercò tanto, di salire che a Michele Agnolo di stanza in stanza peruenne; ilquale era disperato. La onde maestro Baccio fin che egli guarito non fu, non lo volle abbandonare giamai ne spiccarsegli dintorno. Egli di questo male guarito, & ritornato all'opera, è in quella di côtinuo lauorádo in pochi mesi a vltima fine la ridusse; dando táta forza alle pitture di tal opera, che ha verificato il detto di Dante; morti li morti, è i viui parean viui: e quiui si conosce la miseria de i dannati, & l'allegrezza de beati. Onde scoperto questo Giudizio mostrò non solo essere vincitore de' primi artefici, che lauorato vi aueua no: ma ancora nella volta, ch'egli tanto celebrata auea fatta, volse vincere se stesso; & in quella di gran lunga passatosi, superò se medesimo: auendosi egli immaginato il terrore di que' giorni, doue egli fa rappresentare per piu pena di chi non e' ben vissuto tutta la sua passione: faccendo portare in aria da diuerse figure ignude la croce, la colonna, la lancia, la spugna, i chiodi, & la corona con diuerse & varie attitudini, molto difficilmente condotte a fine nella facilità loro. Euui CHRISTO il qual sedendo con faccia orribile & fie-

ra, a i dannati si volge, maladicendoli:non senza gran timore della Nostra donna; che ristrettasi nel manto, ode & vede tanta ruina. Sonui infinitissime figure, che gli fanno cerchio di Profeti, di Apostoli, & particularmente Adamo, & Santo Pietro; i quali si stimano che vi sien' mesi l'uno per l'origine prima delle genti al giudizio, l'altro per essere stato il primo fondamento della Christiana Religione. A' piedi gli e vn S. Bartolomeo bellissimo il qual mostra la pelle scorticata euui similmente vno ignudo di S. Lorenzo, oltra che senza numero sono infinitissimi Santi & Sante, & altre figure maschi & femmine intorno, appresso & discosto: i quali si abbracciano & fannosi festa auendo per grazia di Dio & per guidardone delle opere loro la beatitudine eterna. Sono sotto i piedi di CHRISTO i sette Angeli scritti da Santo Giouanni Euangelista, con le sette trombe, che sonando a sentenzia fanno arricciare i capelli a chi gli guarda, per la terribilità che essi mostrano nel viso. Et fra gli altri vi son' due Angeli che ciascuno ha il libro delle vite in mano:& appresso non senza bellissima considerazione si veggono i sette peccati mortali, da vna banda combattere in forma di diauoli, & tirar giu alo inferno l'anime che volano al Cielo; cō attitudini bellissime & scorti molto mirabili. Ne hà restato nella resurressione de morti mostrare il modo come esi dela medesima terra ripiglian' l'ossa & la carne: & come da altri viui aiutati vāno volando al cielo, che da alcune anime gia beate, è lor porto aiuto, non senza vedersi tutte quelle parti di considerazioni, che a vna tanta opera come quella si possa stimare che si conuenga. Perche per lui si è fatto studii & fatiche d'ogni sorte, apparendo egualmente per tutta l'opera: & come chiaramente & particularmente ancora nella barca di Caronte si dimostra. Il

quale con attitudine disperata, l'anime tirate da i diauoli giu nella barca, batte co'l remo, ad imitazione di quello che espresse il suo famigliarissimo Dante, quádo disse.

„ *Caron' demonio con occhi di bragia*
„ *Loro accennando, tutte le raccoglie:*
„ *Batte co'l remo qualunque si adagia.*

Ne si può imaginare quáto di varietà sia nelle teste di que'diauoli mostri veraméte d'Inferno. Ne i peccatori si conosce il peccato, & la tema insieme del danno eterno. Et oltra a ogni bellezza straordinaria è il vedere táta opera si vnitaméte dipinta, & códotta, che ella pare fatta in vn giorno: & có quella fine, che mai minio nessuno si condusse talmente. Et nel vero la moltitudine delle figure, la terribilità & grandezza dell'opera, è tale; che non si può descriuere: essendo piena di tutti i possibili vmani affetti, & auendogli tutti marauigliosamente espressi. Auuenga che i superbi gli inuidiosi gli auari, i lussuriosi, & gli altri cosi fatti, si riconoschino ageuolmente da ogni bello spirito: per auere osseruato ogni decoro, si d'aria, si d'attitudini, & si d'ogni altra naturale circunstanzia nel figurarli. Cosa che se bene è marauigliosa & grande; non è stata impossibile a questo huomo, per essere stato sempre accorto & sauio; & auer visto huomini assai, & acquistato quella cognizione conlla pratica del mondo, che fanno i Filosofi con la speculazione, & per gli scritti. Talche chi giudicioso, & nella pittura intendente si troua, vede la terribilità dell'arte; & in quelle figure scorge i pensieri & gli affetti, i quali mai per altro che per lui non furono dipinti. Cosi vede ancora quiui come si fa il variare delle tante attitudini, ne gli strani & diuersi gesti di giouani, vecchi, maschi, femmine; ne i quali a chi non sà mostra il terrore dell'arte; insieme con

con quella grazia che egli aueua da la natura: perche fa fcuotere i cuori di tutti quegli che nõ fon faputi, come di quegli che fanno in tal meftiero. Vi fono gli fcorti, che paiono di rilieuo;& cõ la vnione la morbi dezza & la finezza nelle parti delle dolcezze, da lui di pinte, moftrano veramente come hanno da effere le pitture fatte da' buoni & veri pittori. Et vedefi ne i contorni delle cofe girate da lui, per vna via che da altri che da lui non potrebbono effer fatte, il vero giudizio & la vera dannazione & reffurrefsione. Et quefto nell'arte noftra è quello efempio, & quella gran pittura mandata da Dio a gli huomini in terra, accio che veggano come il fato fa quando gli intelletti, dal fupremo grado in terra defcendono, & hanno in efsi infufa la grazia & la diuinità del fapere. Quefta opera mena prigioni legati quegli che di fapere l'arte fi perfuadono: & nel vedere i fegni da lui tirati ne cõtorni di che cofa ella fi fia, trema & teme ogni terribile fpirto fia quãto fi voglia carico di difegno. Et mẽtre che fi guardano le fatiche dell'opra fua, i fenfi fi ftordifcono folo a penfare che cofa poffono effere le altre pitture fatte; & che fi faranno, pofte a tal paragone. Et à veramente felice chiamar fi puote, & felicità della memoria di chi ha vifto veramente ftupenda marauiglia del fecol noftro. Beatifsimo & fortunatifsimo Paulo III. poi che DIO confente che fotto la protezzion tua, fi ripari il vanto, che daranno alla memoria fua & di te le penne de gli fcrittori: quanto acquiftano i meriti tuoi per le fue virtù? certo fato bonifsimo hanno a quefto fecolo nel fuo nafcere gli artefici, da che hanno veduto fquarciato il velo delle difficultà, di quello che fi puo fare, & imaginare nelle pitture, & fculture & architetture. Contempli ancora chi di marauigliare vuol finirfi, quante delle fue doti grandi abbia il cie

lo nel suo felicissimo ingegno infuso: lequali cose nõ solo cõsistono circa le difficultà dell'arte sua; ma fuor di quella, legganfi le bellissime canzoni & gli stupendi suoi sonetti, grauemente composti, sopra i quali i piu celebrati ingegni musici & poeti hanno fatto canti,& molti dotti le hanno comentate & lette publicaméte nelle piu celebrate Accademie di tutta Italia. Hà meritato ancora Michele Agnolo, che la diuina Marchesa di Pescara, gli scriua, & opere faccia di lui cantãdo:& egli a lei vn bellissimo disegno d'una pietà mandò da lei chiestoli. Onde non pensi mai penna, o per lettere scritte, o per disegno da altri meglio che da lui essere adoperato; & il simile qualsiuoglia altro stile o disegnatoio. Sonsi veduti di suo in piu tempi, bellissimi disegni, come gia a GHERARDO Perini amico suo, & al presente a M. TOMMASO de' Caualieri Romano, che ne ha de gli stupendi: fra i quali è vn ratto di Ganimede, vn Tizio, & vna baccanaria, che col fiato non si farebbe piu d'unione. Vegghinsi i suoi cartoni, i quali non hanno auuto pari: come ancora ne fanno fede pezzi sparsi qua & la, & particularmente in casa Bindo Altouiti in Fiorenza vno di sua mano disegnato per la cappella: & tutti quegli, che furono veduti in mano d'Antonio Mini suo creato, i quali portò in Francia, insieme col quadro della Leda, ch'egli fece:& quello d'una Venere, che donò a Bartolomeo Bettini di carbõe finitissimo; & quello d'un Noli me tãgere, che fu fatto per'il Marchese del Vasto, finiti poi cõ colori da Iacopo da Puntormo. Ma perche vado io cosi di cosa in cosa vagãdo? basta sol dire questo, che doue egli ha posto la sua diuina mano, quiui ha risuscitato ogni cosa, & datole eternissima vita. Ma per tornare all'opera della cappella, finito ch'egli ebbe il giudicio, gli donò il Papa il porto del Po di Pia-

cenza, ilquale gli da d'entrata DC. fcudi l'anno; oltre al
le fue prouifioni ordinarie. Et finita quefta gli fu fat
to allogazione d'un'altra cappella, doue ftarà il facra-
mento, detta la Paulina, nellaquale dipigne due ftorie
vna di San Pietro l'altra di San Paulo, l'una doue
CHRISTO da le chiaui a Pietro; l'altra la terribile con
uerfione di Paulo. In quefto medefimo tempo egli
cerco di dar fine a quella parte, che della fepoltura di
Giulio fecondo aueua in effere; & in San Pietro in
vincola in Roma fece murare non fpendendo mai il
tempo in altro, che in efercizio dell'arte, ne giorno ne
notte, & egli s'e di continuo vifto pronto a gli ftudi:
& il fuo andar folo, moftra come egli ha l'animo cari-
co di penfieri. Cofi egli in breue tempo due figure di
marmo finì, lequali in detta fepoltura pofe, che metto
no il Moife in mezo: & bozzato ancora in cafa fua,
quattro figure in vn marmo, nelle quali è vn CHRI-
STO depofto di croce: laquale opera può penfarfi, che
fe da lui finita al mondo reftaffe, ogni altra opra fua
da quella fuperata farebbe per la difficulta del cauar
di quel faffo tante cofe perfette. Nelle azzioni di Mi-
chele Agnolo s'è fempre veduto religione, e in que-
fto vltimo efemplo mirabile, ha fuggito il commerzio
della corte quanto ha potuto; & folo domeftichezza
tenuto con quegli, che o per le fue faccende hanno
auuto bifogno di lui, o per termini di virtu veduti in
loro è ftato aftretto amarli. A parenti fuoi ha fempre
porto aiuto oneftamente, ma non s'ha curato d'auer-
gli intorno. S'è ancora curato molto poco auere per
cafa artefici del meftiero; & tuttauia in quel ch'ha po
tuto ha giouato ad ogniuno. Truouafi che non ha
mai biafmato l'opere altrui, fe egli prima non è ftato
o morfo, o percoffo. Ha fatto per principi, & priuati
molti difegni d'architettura, come nella chiefa di San-

ta Appollonia di Fiorenza, per auerui monaca vna nipote, & cosi il disegno del Campidoglio, & a Luigi del Riccio suo domestico la sepoltura di Cecchino Bracci, & quella di Zanobi Montaguto disegnò egli perche VRBINO le facesse. Garzoni pochi del mestiero ha tenuti; solo tenne vn' PIETRO Vrbano Pistolese,& ANTONIO Mini Fiorentino, la partita delquale molto gli dolse, quando per capriccio se n'andò in Francia; tuttauia remunerò molto i suoi seruigi donandogli que' disegni,ch'io dissi di sopra, & la Leda, che aueua dipinta : laquale è oggi appresso il Re di Francia,& due casse di modegli lauorati di cera, & di terra,i quali si smarrirono nella morte di lui in Fråcia.Prese in vltimo vno VRBINATE, ilquale del continuo l'ha seruito & gouernato; & si da quello s'è trouato secondo l'animo suo sodisfatto;ch' è poco tempo ch'egli ammalando disse,questo patire perche giorno & notte gouernandolo non lo aueua abbandonato mai;& per essere egli vecchio fu questo dispiacere per terminargli la vita;nascédo questo da cordiale amore, & da rispetto dell'obligo,che gli pareua auere. Certamente si può far giudizio che di bontà d'animo,di prudenzia,& di sapere nello esercizio suo,non l'abbia mai passato nessuno.Et coloro tutti che à fantasticheria,& a stranezza gli hanno attribuito l'allótanarsi dale prati che, debbono scusarlo : perche veramente si può dire, che chi interamente vuole operare di perfezzione in tal mestiero,è sforzato quelle fuggire : perche la virtù vuol pensamento,solitudine,& comodità,& non errare con la mente e disuiarsi nelle pratiche. Cosi egli nó ha mancato a se medesimo,& ha giouato grandeméte con lo affaticarsi a tutti gli artefici:& di onorati vestiméti ha sempre la sua virtu ornato, dilettatosi di bellissimi caualli,perche essendo egli nato di nobilissimi cit

tadini ha mātenuto il grado,& moſtrò il ſapere di ma-
rauiglioſo arteſice. Dopo tante ſue fatiche, gia alla età
di LXXIII. anni s'è códotto: & di continuo fino al pre
ſente con belliſsime, & ſauie riſpoſte s'ha fatto cono-
ſcere com'huom' prudente. Et ſtato nel ſuo dire mol
to coperto & ambiguo, auendo le coſe ſue quaſi due
ſenſi. Et vſato di dire ſēpre, che le poche pratiche fan-
no viuere l'huomo in pace: benche ciò in queſto vlti-
mo poſſa egli male oſſeruare: atteſo che la morte di
Anton da ſan Gallo gli ha fatto pigliar la cura della fa
brica di Farneſe del palazzo di Campo di Fiore, & di
quella di San Pietro. Eſſendogli ragionato dela mor-
te da vn ſuo amico, dicēdogli che doueua aſſai doler-
gli, ſendo ſtato in continue fatiche per le coſe dell'ar-
te, ne mai auuto riſtoro; riſpoſe che tutto era nulla per
che ſe la vita ci piace: eſſendo anco la morte di mano
d'vn medeſimo maeſtro quella nō ci dourebbe diſpia
cere. A vn cittadino, che lo trouò a orto San Michele
in Fiorenza, che s'era fermato a riguardare la ſtatua
del San Marco di Donato: & lo domandò quelche di
quella figura gli pareſſe: Michele Agnolo riſpoſe, che
non vide mai figura, che aueſſe pui aria di huomo da
bene di quella: & che ſe San Marco era tale, ſi gli pote
ua credere ciò che aueua ſcritto. Gli fu moſtro vn diſe
gno, & raccomandato vn fanciullo, che allora impara
ua a diſegnare, ſcuſandolo alcuni, che egli era poco tē-
po che s'era poſto all'arte, riſpoſe e ſi conoſce. Vn ſimil
motto diſſe a vn pittore, che auea dipinto vna pietà,
che s'era portato bene: ch'ella era proprio vna pietà a
vederla. Inteſe che Sebaſtian Viniziano aueua a fare
nella cappella di S. Piero a Mōtorio vn frate, & diſſe,
che gli guaſterebbe quella opera; domandato della ca-
gione, riſpoſe: che auēdo eglino guaſto il Mondo, che
è ſi grande, non ſarebbe gran fatto che guaſtaſſero vna

cappella sì piccola. Aueua fatto vn pittore vna opera
có grādifsima fatica:& penatoui molto tépo; & nello
fcoprirla aueua acquiſtato aſſai,fu domādato Michele
Agnolo che gli parea del fattore di quella, rifpofe:mé
tre che coſtui vorrà eſſer ricco farà del continuo poue
ro.vno amico fuo, che gia diceua meſſa & era religio-
fo,capitò a Roma,tutto pieno di puntali & di drappi,
& falutò Michele Agnolo,& egli s'infinſe di nó veder
lo:perche fu l'amico sforzato fargli palefe il fuo nome
marauigliofsi Michel Agnolo che foſſe in quello abi-
to poi foggiunfe quafi rallegrādofi, o voi fete bello:fe
foſſe cofi dentro,come io vi veggo di fuori,buon per
l'anima voſtra. Mentre che egli faceua finire la fepol-
tura di Giulio, fece a vno fquadratore condurre vn
termine,che poi alla fepoltura in San Piero in Vinco-
la pofe: có dire,lieua oggi queſto,& fpiana qui,& pu-
lifci qua di maniera che fenza che colui fe n'auuedefsi,
gli fe fare vna figura: perche finita colui marauigliofa
méte la guardaua. Diſſe Michele Agnolo,& che te ne
pare?parmi bene, rifpofe colui & v'hò grande obligo:
perche, foggiunfe Michele Agnolo:perche io hò, ri-
trouato per mezo voſtro vna virtù,che io non fapeua
d'auerla. Vn fuo amico raccomandò a Michele Agno-
lo vn'altro pur fuo amico, che aueua fatto vna ſtatua,
pregandolo che gli faceſſe dare qual cofa piu : il che
amoreuolmète fece: Ma l'inuidia dello amico, che ri-
chiefe M.Agnolo, credédo che nó lo doueſſe fare veg-
gendo che pure l'auea fatto fe ne dolfe, & tal cofa fu
detta a M. Agnolo: onde rifpofe, che gli difpiaceuano
gli huomini fognati; ſtando nella metafora della archi
tettura, intendendo, che con quegli c'hanno due boc-
che, mal fi puo praticare. Domandato da vno amico
fuo, quel che gli pareſſe d'vno che aueua contrafatto
di marmo figure antiche,dele piu celebrate,vantando

si lo imitatore, che di grā lūga aueua superato gli antichi:rispose,chi va dietro altrui, mai non gli passa inanzi. Aueua non so chi pittore fatto vna opera, doue era vn bue, che staua meglio del'altre cose, fu domandato perche il pittore aueua fatto piu viuo quello che l'altre cose; disse; ogni pittore ritrae se medesimo bene. Passando da San Giouanni di Fiorenza gli fu domandato il suo parere di quelle porte & egli rispose; elle sono tanto belle, che starebbono bene alle porte del Paradiso. Pero, come nel principio dissi, il Cielo per essempio nella vita, ne costumi, & nelle opere l'ha qua giu mandato, accioche quegli, che risguardano in lui, possiano imitandolo, accostarsi per fama alla eternità del nome; & per l'opere & per lo studio, alla natura; & per la virtu al Cielo: nel medesimo modo che egli alla natura e al cielo ha di continuo fatto onore. Et non si marauigli alcuno, che io abbia qui descritta la vita di Michelagnolo viuendo egli ancora, Perche non si aspettando che è debbia morir' gia mai mi è parso conueniente far questo poco ad onore di lui, che quando bene come tutti gli altri huomini, abbandoni il corpo, non si trouerrà però mai alla morte delle immortalissime opere sue: La fama delle quali mentre che' dura il mondo, viuerà sempre gloriosissima per le bocche degli huomini, & per le penne degli scrittori; mal grdo della inuidia, & al dispetto della morte.

CONCLVSIONE
DELLA OPERA AGLI ARTEFICI ET A
LETTORI.

QVANTVNQVE sommamente mi siano piaciute uirtuosi Artefici miei, & uoi altri lettori nobilissimi, Tuote quelle industriose & belle fatiche, che in un' medesimo tempo, dilettando et giouando, abbelliscono & ornano il Mondo; Et che la affezione anzi pur' lo amor singulare, che io ho sempre portato & porto a gli operatori di quelle, mi auesse gia molte uolte spronato & stretto a difendere gli onorati nomi di questi, da le ingiurie della morte & del tempo ad onor loro, & a benefizio di chiunque uuole imitargli: Non pensaua io pero da principio, distender mai uolume si largo, od allontanarmi nella ampiezza di quel gran' Pelago; doue la troppo bramosa uoglia di satisfare a chi brama i primi principij delle nostre arti; & le calde persuasioni di molti amici, che per lo amore che mi portano, molto piu si prometteuano forse di me, che non possono le forze mie; Et i cenni di alcuni Padroni, che mi sono piu che comandamenti, finalmente contra mio grado, m'hanno condotto. Ancora che con somma fatica mia, et spesa, & disagio, nel cercare minutamente dieci anni tutta la Italia per i costumi, sepolcri, & opere di quegli artefici, de' quali hò descritto le uite: Et con tanta difficultà, che piu uolte me ne sarei tolto giu per disperazione, se i fedeli et ueri soccorsi de' buoni amici, a quali mi chiamo et chiamerò sempre piu che obbligato, non mi auessero fatto buono animo, & confortatomi a tirare auanti gagliardamente; con tutti quelli amoreuoli aiuti che per loro si poteua, di aduisi & riscontri diuersi di uarie cose, de le quali io staua perplesso, benche io le auessi uedute & considerate con gli occhi proprij. Et tali ueramente & si fatti sono stati i predetti aiuti, che io hò potuto puramente scriuere il uero, di tanti diuini ingegni; & senza alcuno ombramento, o uelo, semplicemente mandarlo in luce. Non perche io ne aspetti, o me ne promettano nome di istorico, o di scrittore, che a questo non pensai mai, essendo la mia professione il dipignere, & non lo scriuere: Ma solo per lasciare questa

Nota,

nota, memoria, o bozza che io uoglia dirla, a qualunque felice inge-
gno, che ornato di quelle rare eccellenzie che si appartengono a gli scrit
tori, uorrà con maggior suono, & piu alto stile celebrare & fare im-
mortali questi artefici gloriosi, che io semplicemente hò tolti alla polue
re, & alla obliuione, che gia in gran parte gli auea soppressi. Et mi
sono ingegnato per questo effetto con ogni diligenzia possibile, uerifi-
care le cose dubbiose, con piu riscōtri; & registrare a ciascuno artefice
nella sua uita, quelle cose che elli hanno fatte. Pigliando nientedime
no i ricordi & gli scritti da persone degne di fede, & co'l parere &
consiglio sempre degli artefici piu antichi che hanno auuto notizia
delle opere, & quasi le hanno uedute fare. Inoltre mi sono aiutato an-
cora & non poco de gli scritti di Lorenzo Ghiberti, di Domenico del
Ghirlandaio, & di Raffaello da Vrbino: A' quali ancora che io ab-
bia aggiustato fede come giustamente si conueniua, hò pur' sempre
uoluto riscontrar' l'opere con la ueduta; laquale per la lungha pratica
(& sia detto ciò senza inuidia) cosi riconosce le uarie maniere degli
artefici, come un' pratico cācelliere, i diuersi & uariati scritti de suoi
equali. Ora se io arò conseguito il fine, che sommamente desideraua, cio
è il far' lume fra tante tenebre alle cose de nostri antichi; & prepara-
re la materia & la uia a chi uorrà scriuerle; mi sarà sommamente
grato: Et dilettando & giouando in parte, mi parrà riportare & pre-
mio & frutto grandissimo, de le lunghe fatiche & trauagli, che nel
la opera possono conoscersi. Et quando pure altrimenti sia; e mi sarà con
tento non piccolo lo auer durato fatica in una cosa tanto onoreuole, che
io ne merto pietà non che perdono da le persone uirtuose, & da gli arte
fici miei, a chi bramaua di satisfare; Quantunque si come io gli cono-
sco uarij & diuersi nella maniera, cosi possa trouargli ancora ne' giudi
zij & ne' gusti loro. Dispiacerammi però & non poco il non aue-
re onorato coloro che hanno fatto utile a si belle arti, Auendomi sem-
pre le opere loro onorato & fatto grande utile: Auuenga che per il
poco sapere che io hò, non ne riporti ancora quella palma che ho sem-
pre cercata con ogni industria, & sommamēte desiderata; et ala qual'
forse sarei uenuto, se io fussi tanto felice nello operare quanto ardente al
considerarla, & uolonteroso à lo esercitarmi. Ma per uenire alfine ora-
mai di si lungo ragionamento, io hò scritto come Pittore, & nella lin-
gua che io parlo, senza altrimenti cōsiderare se ella si e Fiorentina o To
scana; & se molti uocaboli delle nostre arti, seminati per tutta l'opera
possono usarsi sicuramente; Tirandomi a seruirmi di loro il bisogno di
essere inteso da miei artefici, piu che la uoglia di esser lodato. Molte me

kkk

no hò curato ancora l'ordine comune della ortografia, senza cercare altrimenti se la .Z. è da piu che il .T. O se si puote scriuer senza H: Perche rimessomene da principio in persona giudiziosa & degna di onore, come a cosa amata da me & che mi ama singularmente, le diedi in cura tutta questa opera, con liberta & piena et intera di guidarla a suo piacimento; pur che i sensi non si alterassino, & il contenuto delle parole ancora che forse male intessuto, non si mutasse. Di che (per quanto io conosco) non hò già cagione di pentirmi: Non essendo massimamente lo intento mio, lo insegnare scriuer Toscano: ma la uita & l'opere solamente degli artefici che hò descritti. Pigliate dunche quel ch'io ui dono; & non cercate quel ch'io non posso: Promettendoui pur'da me fra nõ molto tempo una aggiũta di molte cose appartenẽti a questo uolume, con le uite di que'che uiuono, et son tanto auanti con gli anni; che mal si puote oramai aspettar da loro, molte piu opere che le fatte. Per le quali, & per supplire a quello che mancasse se pur'mi si offerisse nulla di nuouo, non mi fia graue il pigliar la penna; Et secondo che io uedrò queste mie fatiche grate et accette agli artefici miei & a gli amatori di queste uirtù, cosi ancor'portarmi con essa a benefizio & onore di quegli A'quali (perche io gli amo tutti sinceramente) ricordo io nella fine del ragionamento che egli è necessario a chi brama di esser lodato, nella belleza & bonta delle opere seguitar sempre l'orme de'migliori & de'piu ualenti: A cagione che chi uorrà seguitar la istoria, possa giustamente con le onorate fatiche sue, fare apparire men'chiare et men'belle quelle de'Morti. Il che Artefici miei tanto ui faccia di giouamento; quanto a me l'hanno fatto l'opere e'gesti di coloro che io uado imitando, nella nostra professione.

IL FINE.

TAVOLA DE CAPITOLI
DELLA INTRODVZZIONE.

ARCHITETTVRA.

Dele diuerse pietre che seruon a gli architetti o per li ornaméti: & per le statue alla scultura. cap.1.a.23.
Del porfido. 23.
Del serpentino. 25.
Del cipollaccio. 25.
Del Mischio. 26.
Del Granito. 27.
Del Paragone. 28.
De' Marmi di diuerse sorti. 28.29
Del Treuertino. 31.
Delle Lastre. 33.
Del Piperno. 33.
Della pietra Serena. 34.
Della Pietra del fossato. 34.
Del Macigno. 34.
Della pietra forte. 35.
Che cosa sia lauoro di quadro semplice; & lauoro di quadro intagliato. c.2. 36.
De' cinque ordini d'architettura, Rustico, Dorico, Ionico, Corinto coposto: & del lauoro Tedesco. c.3.a. 37.
Del fare le volte di getto, che végono intagliate quando si disarmino, & d'impastar lo stucco. c.4.a. 44.
Come di tartari & di colature d'acque si conducono le fontane rustiche: & come nello stucco si murano le telline: & le colature delle pietre cotte. c.5.a.45.
Del modo di fare i pauimenti di commesso. c.6.a. 47.
Come si ha a conoscere vno edificio proporzionato bene: & che parti generalmente se li cóuengono. c.7.a. 49.

SCVLTVRA.

Che cosa sia la scultura: & quali sieno, & con che parti le sculture buone. c.8.a. 52.
De' modelli & del modo di finire le figure. c.9.a. 56.
De' bassi & mezzi ril. c.10.a.59.
Del gittar fig. di brózo. c.11.a.62.
De conii per medaglie & dell'intagliar i pulzoni. c.12.a. 67.
De lauori di stucco. c.13.a. 68.
De le figure di legno. c.14.a. 70.

PITTVRA.

Qual' siano le buone pitt. & del disegno & inuézione. c.15.a.71.
Degli schizzi, disegni & cartoni. c.16.a. 74.
De gli scorti delle fig. c.17.a.77.
Dell'unione de colori. c.18.a.79.
Del dipigner a fresco. c.19.a.82.
Del dipig. a tempera. c.20.a. 83.
Del dipignere a olio. c.21.a. 84.
Del dipignere a olio nel muro. c.22.a. 86.
Del dip. a olio su le tele. c.23.a.87.
Del dipignere a olio in pietra. c.21.a. 87.
Del dipign. di chiaro & scuro: di terretta. c.25.a. 88.
Degli sgraffi. c.26.a. 90.
Dele grottesche nel cap. 26. & c.27.a. 91.
De' modi di mettere d'oro. c.28.a. 92.
Del musaico. c.29.a. 94.
Del musaico di pietra pe' pauimenti. c.30.c. 67.
Del musaico di legno detto Tarsia. c.31.a. 99.
Delle finestre di vetro. c.32.a.101.
Del Niello, & stampe di Rame smalti. c.33.a. 105.
De la tausia. c.34.a. 105.
De le stápe di legno. c.35.a. 109.

TAVOLA DELLE VITE DEGLI ARTEFICI DE-SCRITTE IN QVESTA OPERA.

A

Andrea Tafi Pittore. 131
Andrea Pisano Scultore. 157
Ambrosio Lorēzetti Sanese, Pittore. 167
Andrea Orgagna. P. 185
Agnolo Gaddi. P. 193
Antonio Veniziano. P. 200
Antonio Filarete. S. 357
Antonello da Messina. P. 379
Alesso Baldouinetti. P. 386
Andrea del Castagno o degli impiccati. P. 408
Antonio Rossellino. P. 429
Andrea Verrocchio S. P. 461
Abate di. S. Clemente Aretino. P. 468
Antonio Pollaiuolo. S. P. 49
Andrea Mantegna Mantuano. P. 508
Antonio da Coreggio. P. 581
Antonio da. S. Gallo Architetto. 619
Andrea da Fiesole. S. 694
Andrea del monte à S. Sauino. S. A. 700
Andrea del Sarto. P. 732
Alfonso Lombardi Ferrare. P. 777
Antonio da. S. Gallo A. 865

B

Buon'amico Buffalmacco. P. 163
Berna Sanese. P. 196
Benozzo. P. 421
Benedetto da Maiano. S. 504
Bernardino Pinturicchio. P. 525
Bramante da Vrbino. A. 594
F. Bartol. di. S. Marco. P. 601
Benedetto Ghirladaio. P. 689
Benedetto da Rouezzano. S. 707
Baccio da Monte lupo. S. 709
Boccaccino Cremonese. P. 714
Baldassarre Perucci Sanese Pittore. A. 719
Batista Ferrarese. P. 786
Bartolomeo Bagna cauallo. Pitore. 825
Baccio d'Agnolo. A. 858

C

Chimenti Camicia. A. 406
Cosimo Rosselli. P. 455
Cecca. A. 458

D

Duccio Sanese. P. 199
Dello. P. 242
Donatello Scultore. 333
Desiderio da Settignano. S. 434
Domenico Ghirlandaio. P. 473
Dauid Ghirlandaio. P. 689
Domenico Puligo. P. 691
Dosso Ferrarese. P. 786

E
Ercole Ferrarese. P. 442

F
Filip. di Ser Brunellesco S. A. 291
Filippo Lippi. P. 392
Francesco di Giorgio Sanese S. A. 432
Filippo di F. Filippo. P. 513
Francesco Fracia Bolognese Pittore. 529
Francia Bigio. P. 836
Francesco Mazola Parmig. Pittore. 843
Francesco Granacci. P. 854

G
Giouanni Cimabue. P. 126
Gaddo Gaddi. P. 133
Giotto Pittore. 138
Giouannino dal Ponte. P. 192
Gherardo Starnina. P. 210
Giuliano da Maiano S. A. 354
F. Giouanni da Fiesole. P. 367
Gentile da Fabriano. P. 417
Galasso Ferrarese. P. 427
Giouani Bellini Veniziano. Pittore. 447
Gentile Bellini nel med.
Gherardo miniatore. 489
Giorgione da Castel Franco. Pittore. 577
Giuliano da S. Gallo S. A. 619
Guglielmo da Marcilla detto il Piore. P. 674
Giouan Francesco detto il Fattore. P. 729
Girolamo Santa croce Napolit. S. 783
Giouan Antonio Licino da Pordonone. P. 789
Giouan Antonio Sogliani. Pittore. 806
Girolamo da Treuigi. P. 810
Giulio Romano. A. P. 882

I
Iacopo di Casentino. p. 203
Iacopo della Fonte Sanes. S. 235
Iacopo Bellini Veniziano. p. 447
Iacopo detto l'Indaco. p. 528

L
Lippo pittore. 213
F. Lorenzo delli Agnoli. p. 215
Lorenzo di Bicci. p. 219
Luca della Robbia. S. 248
Lorenzo Giberti. p. S. 257
Lazzaro Vasari Aret. p. 372
Lion Batista Alberti. p. A. 175
Lorenzo uecchetti san. p. S. 425
Luca Signorelli da Cortona pittore. 520
Lionardo da Vinci. p 562
Lorenzo di Credi. p. 712
Lorenzetto Scultore. 716

M
Margaritone Aret. p. 136
Masolino da Panicale. 278
Masaccio pittore. 283
Michelozzo Michelozzi. S. A. 352
Mino del Regno. S. 403
Mino da Fiesole S. 437
Mariotto Albertinelli. p. 609
Michelagnolo Sanese. S. 781
Maturino pittore. 813
Marco Calaurese. p. 831
Morto da Feltro. p. 833
Michelagnolo Buonarroti pittore. S. A. 943

Niccolo Aret. S.	239	Raffaello da Vrbino.p.A.	635
Nanni d'Antonio.p.	245	**S**	
P		Stefano pittore.	150
Piero Laurati San.p.	155	Simon Memmi San.p.	172
Piero Cauallini Romano.p.	170	Spinello Aret.p.	205
Paulo Vcello.p.	252	Simone Scultore.	357
Parri Spinelli. Aret.p.	281	Sandro Botticello.p.	490
Pier della Francesca dal Borgho.p.	360	Simon del Pollaiuolo detto Cronaca.p.	683
Paulo Romano. S.	403	**T**	
Pesello & Pesellino.pp.	419	Taddeo Gaddi.p.	177
Piero del Pollaiuolo.p.	497	Tomaso detto Giottino.p.	187
Piero Perugino.p.	542	Taddeo Bartoli San.p.	217
Pier di Cosimo.p.	586	Torrigiano Scultore.	616
Pellegrino da Modona.p.	726	**V**	
Properzia de Rossi Bologn.S.	773	Vgolino Sanese.p.	154
Polidoro da Carauaggio.p.	813	Vellano Padouano.S.	390
Palma Veniziano.p.	852	Vittore detto Pisanello.p.	417
Perino del Vaga.p.	906	Vittore Scarpaccia.p.	538
R		Vincenzio da S. Gimignano pittore.	697
Raffaellino del Garbo.p.	613		
Rosso pittore.	795	Valerio Vicentino intagliatore.	862

TAVOLA DI MOLTI AR
TEFICI NOMINATI ET
NON INTERAMENTE
DESCRITTI IN QVE-
STA OPERA.

A

Rnolfo Tedesco. 129.
Apollonio Greco. p. 131.
Antonio da Ferrara p. 195.
Agostino Sanese S. 241.
Agnol Sanese S. 241.
Andrea della Robbia S. 250. 739.
Alonso Spagnuolo p. 288.
Antonio da Verzelli. A. 318.
Ausse da Bruggia p. 84. 382.
Andrea Riccio S. 185.
Andrea di Cosimo p. 457
Agnolo di Lorentino p. 472.
Antoniasso Romano p. 517.
Agostino Busto S. 540.
Alessandro Moretto p. 540.
Aldiglieri da Zeuio Veronese. pittore. 541.
Andrea del Gobbo Milanese p. 585
Aristotile. S. Gallo p. 638. 748. 843.
Alberto Durero Tedesco p. 658.
Antonio da Carrara. S. 697.
Andrea Squazzella p. 751. 771.
Amico Bolognese p. 825.
Agnolo del Francia p. 843.
Antonio di Donnino p. 843.
Alessandro Cesati detto il Greco Intagl. 863.
Antonio Marchisi. 870.
Antonio del Abaco p. 874.
Andrea de Ceri. p. 908.
Agnolo di Domenico p. 963.
Antonio Mini p. 979.

B

Bartolomeo Bolghini San. pittore. 157.
Bruno p. 163.
Bernardo Orgagna p. 185.
Bernardo Nello Pisano p. 187.
Bernardo Gaddi p. 204.
Bicci di Lorenzo p. 221.
Bartoluccio ghiberti orefice. 259
Buonaccorso Ghiberti S. 277.
Buggiano S. 331.
Bernardetto di M. Papera Oraf. 345.
Bertoldo Scultore. 349.
Bramantino Milanese p. 361. 641.
Bernardo Vasari Aret. p. 374.
Baccio Cellini Int. 407.
Berto Linaiuolo p. 407.
Baccio Pintelli A. 407.
Bernardo Rossellino. S. 431.
Benedetto Coda p. 454.
Bartolomeo di Benedetto Coda pittore. 454.
Bastiano Mainardi p. 487.
Bandino Bandinelli p. 488.
Botticello Oraf. 441.
Benedetto Buonfiglio Perugino pittore. 527.
Bartolomeo Clemento da Reggio S. 540.
Batista d'Agnolo p. 541.
Baccio Vbertini p. 551.
F. Bartolomeo detto Fra Carnuale p. 545.
Bernardino da Triuiglio pittore. A. 596.
Benedetto Ciampanini p. 608.

Bronzino p.	615. 788.
Baccio Bandinelli. S.	633.
Bauiera p.	658. 800. 928.
Batiſta Borro Aret.	682.
Benedetto Spadari Aret.	682.
Bernardino del Lupino Milan. p.	716.
Bernardo del Buda p.	769
Benuenuto Oraf.	780.
Batiſta Veniziano p.	788.
Bernazzano Milan. p.	788.
Bernardo da Vercelli p.	791.
Biagio Bologneſe p.	826.
Benedetto da Ferrara p.	829.
Bartolomeo Ammannati da Settignano.	788.
Batiſta da S. Gallo.	875.
Batiſta del Ceruelliera.	935.
Batiſta del Cinque.	981.

C

Calandrino p.	163.
Coſmè da Ferra p.	428.
Capanna San. p.	472. 725.
Cardoſſo Oraf.	531.
Ceſare Ceſariano A.	595.
Cecchino del Frate p.	608.
Claudio Franzeſe p. in uetro.	675.
Cicilia da Feſole S.	697.
Camillo Cremoneſe p.	715.
Cecco Saneſe p.	725.
Camillo Mantouano p.	788.
Ceſare da Seſto p.	789.
Carota Intagliator.	934.
Criſtofano Gherardi dal Borgo p.	944.
Ciappino Legnaiuolo.	981.

D

F. Damiano Maeſtro di Tarſie.	100
Domenico Bartoli San. p.	218.
Domen. di Michelino p.	371.
Domen. de Vinegia p.	412.
Duca Taglipietra S.	445.
Domen. Pecori Aret. p.	472.
Domen. Beceri p.	693.
Domen. Beccafumi San. pittore.	725. 793. 808.
Domen. Conti p.	771.
Domen. di Polo Int.	780.
Daneſe da Carrara S.	780.
Domen. di Paris Perug. p.	800.
F. Diamante del Carmine p.	397.
Daniello Volterrano p.	946.

E

Enea Parmig. Intagl.	864.

F

Forzore Aret. Oraf.	209.
Franceſco p.	216.
Franc. di Valdanbrina S.	260.
Franc. della Luna p.	323.
Franc. di Monſignore Veroneſe pittore.	384.
Franc. Caroto Veron. p.	541.
Franc. Turbido Detto il Moro. pittore.	541.
Franc. Mazzola Parmig. p.	584.
Franc. di Bartolo Giamberti. A.	619.
Francione Legniauolo. A.	620.
Franc. da S. Gallo S.	632.
Fabiano di Stagio Saſſoli Aret. pittore.	676.
Franc. Saluiati p.	771.
Franc. di Girolamo da Prato Intagl.	780.
Franc. da Furli. p.	788.
Franc Primaticcio Bolog.	805.
Franc. d'Albertino p.	841.
Filippo Negrollo Milan. Intagl.	864.
Figurino p.	893.
Giuſto da Guanto p.	84.
Gianni Franceſe S.	32.
Guglelmo du Furli. p.	149.
Giouanni Piſano A.	162.
Giouanni Milaneſe p.	183.
Giouanni Tofſicani p.	191.
Giouanni Gaddi p.	196.
Giouanni d'Aſciano p.	198.
Gabriel Saracini p.	206.
Girolamo della Robbia S.	250.
Giouanni Fochetta p.	359.
Giorgio Vaſari Aret. p.	374.
Giouanni da Bruggia p.	380.
Graffione p.	389.

Giouan

Giouanni da Rouezzano p. 416.
Guido Bolognese p. 446.
Girolamo Mocetto p. 449.
Girolamo Padouano Miniat. 473.
Girol. Milanese. Min. 473. 715.
Gerino Pistolese p. 527.
Giouanni Batista da Cogliano p. 538.
Giannetto Cordeliaghi Vinit. p. 538.
Guasparre Misirone intagl. 540. 864.
Girol. Misirone. 540. 864.
Girol. Romanino p. 540.
Gio. Francesco. Nistichi S. 575.
Gio. Antonio Boltrasio p. 576.
Giuliano Leno A. 600.
Gabriel Rustichi p. 608.
Giuliano Bugiardini p. 607.
Gio. da Vrbino p. 636.
Gio. Antonio Soddoma da Vercelli p. 543. 808.
F. Gio. da Verona Intagl. di legno 647.
Gio. da Vdine p. 663. 836.
Gian Barile Intagl. di legno. 664. 734. 899.
Gio. Franzese Miniat. 680.
GIORGIO VASARI. 682. 771. 780. 808.
Gaudenzio Milanese p. 728.
Girol. d'Andrea S. 739.
Giuliano del Tasso. 748.
Gio. da Nola. S. 50. 784.
Girol. Genga da Vrbino p. 787.
Girol. da Ferrara p. 793.
Gio Franc. Vetraio p. 819.
Girol. da Cotignuola p. 825.
Gio. Filippo Napolit. p. 832.
Gio. da Castel. Bolognese Intag. 862.
Girol. de Fagiuoli Bologn. Intagl. 864.
Gio. Daleone p. 885.
D. Giulio Coruatto Min. 905.
Giouanni da Fiesole S. 930.
Guglelmo Milanese p. 938.

Girolamo Sermoneta p. 942.
Giouannagnolo S. 980.

I

F. Iacopo di S. Franc. p. 132.
Iacopo del Sellaio p. 401.
Iacopo del Corso p. 416.
Iacopo Cozzerello. S. 433.
Iacopo da Montagna p. 453.
Iacopo del Tedesco p. 488.
Iacopo d'Auanzo Milanese intagliat. 540.
Iacopo da Pont'ormo p. 680. 771. 780.
Iacopo San Souino. S. A. 705.
Iacopo Melighino Ferrar. A. 725
Iacopo di Sandro. 748.
Iacopo del Conte p. 771.
Iacopo Pittore. 761.
Iacopo da Caraglio Intagl. 800. 928.
Innocenzio da Imola p. 825.
Iacopo da Trezzo Intagl. 864.

L

Ludouico da Luano. p. 84.
Lippo Memmi Sanef. p. 176.
Luca della Robbia S. 251. 739.
Lorentino d'Agnolo Aret. p. 365
Lazzaro Vasari Aret. p. 374.
Lorenzo Cossa. p. 443.
Lorenzo della Volpaia. 484.
Lanzilago da Padoua. p. 517.
Lionardo del Tasso S. 705.
Luca Pittore. 731.
Lattanzio. p. 829.
Lionardo Napolit. p. 832.
Lorézo Lotto Viniziano. p. 853.
Luigi Anichini Ferra. Intagl. 863
Lione Aret. Intagl. 864.
Luzio Romano. p. 932.

M

Martino da Guanto. p. 84.
Mariotto Organa Fior. p. 187.
Michelino. p. 191.
Modanino da Modona. p. 356.
Marchino. p. 416.
Melozzo da Furli. p. 422.
Matteo Lappoli Aret. p. 472.
Maso Finiguerra Oref. 499.

Marco Basarino Veniz. p.	538.	Prospero Fontana Bolog. p.	830.
Montagnana. p.	538.	Pietro Paulo Galeotti. Intagl.	
Monte Varchi. p.	551.		864.
Marco Vggioni.	576.	Pierfrancesco da Viterbo. A.	874
Marco Antonio Bologn. intagl.		Piloto Oref.	920.
	658.	Pietro Vrbano Pistolese.	975.
Marco da Rauenna intagl.	659.	R	
Marco Porro Cortonese.	682.	Ruggier da Bruggia p. 84.	382.
Matteo del Cronaca. S.	688.	Rondinello da Rauenna p.	454.
Michel Maini da Fiesole S.	694.	Rocco Zoppo p.	551.
Maso Boscoli da Fiesole. S.	696.	Ridolfo Ghirlandaio p.	638.
Michele da. S. Michele Verone-		Raffaello dal Borgo p. 788. 801.	
se. A.	874.	885.	
Moro Veronese, p.	892.	Raffaello da Monte Lupo S.	771.
Marcello Mantouano. p.	941.	Rinaldo Mantouano. p.	890.
Marco da Siena. p.	944.	S	
N		Stefano da Vernia p.	195.
Niccola Pisano A.	162.	Simon Cini intagl.	206.
Nino Pisano. S.	192.	Simon Bianco. S.	540.
Neri di Lorenzo. p.	221.	Salai Milan. p.	596.
Nanni Grosso S.	467.	Stagio Sassoli Aret. p. in vetro.	
Niccolo Cieco p.	488.		676.
Niccolo Soggi p. 551.	761.	Santi Scarpellino.	681.
Niccolo Grosso detto Caparra.		Siluio da Fiesole. S. 696.	930.
	685.	Schizzone p.	699.
Nannoccio p.	771.	Sebastiano Serlio Bologn. A.	725
Niccola Venez. Ricamatore.		Solos meo pittore.	771.
	929.	Saluestro Rom. intagl.	864.
O		Stagio da Pietra Santa.	934.
Ottauiano da Faenza p.	149.	Simone da Fiesole. S.	955.
P		T	
Pietro Christa p.	84.	Toto del Nunziata p. 288.	808.
Puccio Capanna. p.	149.	Tulio Lombardo intagl.	540.
Piero da Perugia Miniat.	196.	Tiziano da Cadore p.	581.
Pace da Faenza. p.	212.	Tribolo scultore. A. 771.	782.
Paulo Schiauo Romano. p.	280.	Tofano Lombardino Milanese.	
Pier del Donzello. p.	356.	A.	882.
Polito pittore.	356.	Tasso intagl. di legnami.	934.
Pier da Castel della Pieue p.	356.	V	
Pisanello p.	416.	Vgo d'Anuersa p.	84.
Paulo da Verona Ricamatore,		Vecchietto Sanese. S.	297.
	503.	Vante Miniatore.	473.
F. Paulo Pistolese p.	708.	Vincenzio Catena p.	538.
Pastorino da Siena p. in Vetro.		Vincenzio Verchio Bresciano.	
	628.	p.	540.
Pierfranc. di Iacopo di Sandro.		Vgo da Carpi intagl.	659.
p.	771.	Visino p.	843.
Pomponio da. S. Viro p.	794.	Vincenzio Caccianimico Bolo-	

gnese p.		851.	Zanobi Machiauelli p. 424.
Vaga p.		909.	Zeno da Verona p. 541.
Z			Zaccheria da Volterra. S. 712.
Zanobi Strozzi p.		371.	

IL FINE.

TAVOLA DE' LVOGHI DOVE SONO LE OPERE, DESCRITTE.

ANCONA.

La fortezza. Ant. da S. Gallo. 877

S. MARIA DELORETO.

Il modello della chiesa. Giul. da Maiano. 356.
Bramante. 568.
Giul. da S. Gallo. 626.
Ant. da S. Gallo. 876.
Storie di marmo nella cape. Andrea Sansouino. 703.
Tribolo. 877.
Raffaello da Monte lupo. 877
Franc. da S. Gallo. 877.
Mosca. 877.

ANGHIARI.

Vn deposto di croce in vna compagnia. P'uligo. 693.
Vn cenacolo a olio sogliano. 808

AREZZO.

Il model della fortezza. Ant. da S. Gallo. 628.

DVOMO.

Storie di S. Gio. dietro l'altare grande. Tadd. Gad. 180.
3. Figure sopra la porta del fianco. NICC. D'Arezzo. 241.
Il S. Luca di macigno il med.
La sepolt. del Vescouo Guido. Agost. & Agn. Sanesi. 241.
s. Maria Madd. allato alla sagr. Pier della Franc. 364.
La cap. de Gozzari. l'Abate. 469.
Vna tau. Domen. Pecori. 472.
Due finestre di vetro il med.
La finestra di vetro delli Albergotti. Il priore. 677.
Finestre di vetro per chiesa il me.
Le volte dipinte a fresco il med.

PIEVE.

La storia di S. Matteo sotto L'organo. Iac. di Casen. 204.
La cap. di S. Bartol. Spinello. 206
La cap. di S. Matteo il med.
Vn S. Biagio di terra. nella capp. di S. Biag. Niccolo. 241.
Vna cap. allato al'opera. Parri. 282.
S. Vincétio in vna colóna il med.
Vna cappelletta di terra cotta. Simone. 359.
S. Bernardino iu vna colon. Pier della Francesca. 364.
La tau. della cap. della Madóna. Dom. Pecori. 472.

BADIA.

La cap. di S. Tom. Vgolino Sanese. 157.
La cap. di S. Benedetto. l'Abate.

Vn quadro in fagreſt. F. Bar. 607
Il crocifiſſo ſopra laltare grande.
Baccio Montelupo. 710.

S. BERNARDO.
Quattro cap. Spinello. 206.
Vna Madóna ſopra il coro. il me.
La cap. grande. Lorézo di Bicci. 221.
La cap. de magi. Parri. 281.
La cap. della Trinita. il med.
s. Vincenzio in vna nicchia. Pier della Franc. 364.
La tau. del Marzuppini. F. Filip. 397.

S. FRANCESCO.
La tau. della Concezzione. Margaritone. 137.
Vn crocifiſſo grande. il med.
La volta della cap. grande. Lorenzo di Bicci. 221.
La cap. de Viniani. Parri. 282.
La cap. de quattro coronati. il med.
La cap. grãde. Piero della Franc. 363.
L'occhio di vetro. il Priore. 680.
La tau. alla cap. della Concezzione. il med.

S. AGOSTINO.
La cap. di s. Baſt. Tad. Gad. 180.
Due cap. Iacopo di Caſentino. 204.
Vna Noſtra donna nel chioſtro. Spinello. 207.
La cap. di s. Lorenzo. il med.
La cap. di s. Antonio. il med.
La cap. del terzo ordine. l'Abate. 469.
La tau. di s. Niccolò da Tolentino. Signorello. 521.

S. DOMENICO.
La cap. di s. Iacopo & s. Filippo. Spinello. 207.
Vna cap. all'entrar in chieſa. Parri. 282.
La fineſtra di vetro della capp. grande. il Priore. 681.

S. PIERO.
Vna tau. l'Abate. 469.
La tau. di s. Fabiano & Sebaſt. Dom. Pecori. 472.
La tau. di s. Ant. il med.
La cap. di s. Giuſtino. il medi

LA MADONNA
delle lagrime.
Vna ſtoria & vna tau. Niccolo Soggi. 551.
Il modello delle naui. Ant. s. Gallo. 633.
L'occhio di vetro & altre fineſtre. il Priore. 680.

LA FRATERNITA.
La facciata Niccolo d'Arezzo. 241.
L'audienza. Parri. 282.
S. Rocco nella audienza. l'Abate. 466.
S. MARGHERITA. Vna Tau. Margheritone. 137.
La Tauola Grande. Signorello. 524.
S. LORENZO. Piu pitture Spinello. 207.
La Cap. di S. Barbara. Signorello. 521.
S. GIVSTINO. La Cap. di S. Antonio. Spinello. 207.
Vn s. Martino nel tramezo. Parri. 282.
La COMPAGNIA di S. Spirito La facciata del Altare Magg. & ſtorie di S. Gio. Euang. per chieſa. Tad. Gaddi. 180.
La COMPAG. de Purancioli. La cap. della Nunziata. Spinello. 207.
La COMPAG. di S. Angelo. La Facciata del altar Magg. Spinello. 208.
S. Michele & vn Crocifiſſo In tela. Pollaiuoli. 501.
La COMP. di S. Girol. La tauola. Signorello. 524.
Il Segno della Comp. di S. Caterina. il med. 521.

Il Segno della Comp. della Trinita. Il med.
Lo SPEDAL di S. Spirito. La facciata. Spinello. 207.
LOSPEDALETTO. El portico il med. 207.
S. LORENTINO ET PERGENTINO. La facc. il med. La tauola. Parri. 282.
S. GIMIGNANO. Vna cap. nel tramezzo. Giorgio Vasari. 373.
S. BARTOLOM. La facciata della cap. magg. Iac. di Cas. 104.
S. ANTONIO. Il Tabernacolo con s. Anto. Nicolo d'Arezzo. 241.
MVRATE. La cap. maggiore. l'Abate. 471.
La NVNZIATA. Spedale. La capp. di S. Christofano. Parri. 281.
La Madonna al canto delle Beccherie. Spinello. 207.
La Madonna al canto delle Seterie. Il med.
In Casa Giorgio Vasari vn quadro. Parmigiano. 850.

FVOR D'AREZZO.
DVOMO Vecchio.
La capp. di s. Stefano. Spinello. 206.
Vna cappellina con la Nunziata. Parri. 281.
Vna capp. l'Abate. 470.
S. MARIA DELLE GRATIE
La capp. di Marmo. Andrea della Robbia. 250.
S. Donato nel chiostro. Pier della Franc. 364.
Storie di s. Donato. Lorentino. 365.

SARGIANO.
Vna tau. di s. Franc. Margheritone. 137.
Vna cap. Pier della Francesca. 365.

ASCESI.
S. FRANCESCO.
Pitture diuer. Cimabue. 128.
Giotto. 141.
S. MARIA DELLI ANGELI.
Pitture diuerse Giotto. 141.
ASCOLI.
La fortezza. Antonio. s. Gallo. 879.
AVERSA.
S. AGOSTINO. La tauola grande. Marco Calaur. 832.
BOLOGNA.
S. PETRONIO.
La cap. de Bolognini. Buffalmacco. 165.
La porta principal di marmo. Iac. della Quercia. 236.
Vna cap. Cossa. 443.
Modello della facciata. Baldess. Perucci. 722.
Giulio Romano. 892.
La storia di Iosef di marmo in detta facc. Properzia. 775.
Due Angeli di marmo in detto luogho. La med.
Vna Resurrezione di marmo. Alfonso. 778.
La cap. di s. Antonio Girol. Treuig. 810.
La capp. di Nostra donna Bagnacauallo. Amico: Girolamo Cotignola. Inocenzio da Imola. 825.
Vn s. Roccho. Parmigiano. 848.
La Decollazione di s. Gio. nella cap. de Caccianimici. M. Vinc. Caccianimici. 852.
S. DOMENICO.
Vna cap. a olio. Galasso. 427.
La tau. di s. Bast. Filippino. 516.
La predella dell'arca di s. Dom. Alfonso. 778.
Vna tau. Girolamo Treuigi. 810.
I quadri di Tarsia in coro & nella cap. di s. Domenico. F. Damiano. 100.

III iii

S. IACOPO.
La cap. de Bentiuoli con 2. trionfi. Cossa. 443.
La tau. Francia Bologn. 532.
La cap. di s. Cecilia il med.

S. SALVADORE.
Vna tau. Girol. Treuigi. 811.
I refettorio Bagnacauallo. 826.
Nella libreria vna facciata il me.
Vn fregio intorno alla cap. gran de. Amico. 827.
Vna tau. dun Crocifisso. Inoc. da Imola. 830.

S. PIERO.
La cap. de Garganelli. Freole Ferrara. 444.
I fogliami del parapetto di detta cap. Duca. 445.
Il portico Guido Bolognese. 446.

S. MICHELE in Bosco.
La porta della chiesa. Baldoss. Peruci. 723.
La sepolt. di Romazzotto. Alfonso Lombardi. 777.
La cap. di Romazz. innocenzin da Imola. 827.
La tau. della cap. di s. Benedetto. Cotignuola. 828.
Le storie in torno alla chiesa il med.
Il capitolo Innocenzio da Imola 830.
La tau. grande la parte di sopra il med.

MISERICORDIA.
Vna tau. Francia Bologn. 532.
La tau. grande il med.
Vna tau. il med. 535.

S. GIOVANNI. in monte
Vna tau. Cossa. 443.
Vna tau. Pier Perugino. 547.
La tau. di s. Cecilia Raff. da Vrbino. 655.

LA NVNZIATA.
Vna tauola. Francia Bologn. 532.
Due tan. il med. 535.

LA CASA DI MEZZO. Galasso. 427.
SERVI. la tau. della Nunziata. Innoc. da Imola. 830.
S. LORENZO. vna tau. Francia Bologn. 534.
S. IOBBE. vna tau. il med.
S. VITALE. & AGRIC. vna tau. il med. 536.
LA MORTE SPEDALE. la morte di Nostra donna di stucco. Alfonso. 778.
S. IOSEF. la tau. Cotignuola. 828.
S. MARGHERITA. vna tauo. Parmigiano. 849.
COMPAGNIA di S. FRANC. vna tau. Francia Bolog. 535.
COMPAG. dis. GIROL. vna tau. il med.
In casa. M. Polo zambeccaro. vn quadro. Francia. 535.
In casa il Conte Vincenzio Arcolani. vn quadro Raffaello da Vrbino. 656.
Ia casa il Conte Gio. Batista. Betiu. Vn quadro d'Vna natiuita. Baldass. Perucci. 722. Et Girol. Triuigi. 811.
In casa M. Dionigi de Gianni. Vn quadro. Parmig. 849.
Vna facciata di chiaro & scuro. In Galiera. Girol. Triui. 811.
Vna facc. simile su la Piazza de Marsilii. Amico. 827.
Vna facc. alla porta di s. Mammolo. Il med.

BORGO S. SEPOLCHRO.
VESCOVADO.
Vna cap. l'Abate. 471.
Vna cap. Gerrino. 527.
S. GILIO. Vna tau. Perugino. 547.
S. AGOSTINO. la tau. grande Pier della Franc. 362.
LA COMP. del Buon GIESV. la tau. della Circuncisione. Ge-

rino. 527.
LA COMPAGN. della la tauo.
del de pofto. Roffo. 801.
Nel PALAZZO de Conferua-
dori. La refurreffione Piero del
la Francefca. 362.
CASAL MAGGIORE.
Vna tau. Parmigiano. 851.
CARPI.
Il modello del Duomo. Baldaff.
Perucci. 723.
Il mod. di s. Niccola. Il med.
CASTELLO.
S. FRANCESCO. La tau. del-
la Natiuità. Signorello. 522.
La tau. dello fponfalizio Raff.
da Vrbino. 637.
S. DOMENICO. La tau. di s. Ba
ftiano. Signorello. 522.
La tau. del Crocififfo. Raff. da
Vrbino. 637.
S. AGOSTINO. Vna tau. il med.
SAN. Vna tau. Lorenzo
di Credi. 713.
SAN. Vna tau. Roffo. 802.
S. GIVSTINO. in quel di Caftel.
Il palazzo de Bufalini Chriftofa
no Gherardi. 944.
CASTILIONE
ARETINO.
S. FRANCESCO. Vna tau. Laza
ro. Vafari. 373.
LA PIEVE. Vna tau. l'Abate.
470.
S. Vn Chrifto morto. Signo-
rello. 522.
CESENA.
S. MARIA al Monte. Vna tau.
Francia Bologn. 534.
COMPAG. di s. Giouanni. Figu-
re di ftucco. Alfonfo. 778.
CORTONA.
e. DOMENICO. La tau. grande
F. Giouanni. 370.
L'arco fopra la porta. Il med.
S. MARGHERITA vn Chrifto
morto. Signorello. 522.
COMPAG. del Giefu vna tauo-

la il med.
La facciata della cafa del Cardi-
nale. Il Priore. 676.
CREMONA.
DVOMO. Le ftorie della Madon
na. Boccac. Crem. 615.
S. SIGISMONDO. piu pitture.
Camillo Crem. 715.
S. AGATA. il med.
S. ANTONIO. La facciata il me.
Vna facciata in piazza. il med.
EMPOLI.
PIEVE.
Pitture per la chiefa cimabue.
s. Baftiano di marmo. Roffellino.
FAENZA
DVOMO.
La Sepoltura di s. Sauino. Bened.
da Maiano. 507.
La tauola del Caualier de Buofi.
Dofsi. 788.
S. FRANCESCO.
L'arco fopra la porta. Ottauian
da Faenza. 149.
FERRARA.
Le fineftre del Palazzo del Duca
Duca tagl. 445.
Nel cortile le ftorie d'Ercole.
Dofsi. 787.
In guardaroba la tefta di PP. Giu
lio. Michelagnolo. 962.
DVOMO.
Li fportelli dello organo. Cofmè
Ferrara. 428.
La tau. dogni fanti. Fracia Bo-
logn. 534.
Vna tauola Dofsi. 787.
S. GIORGIO.
Piu pitt. Ottauiano da Faenza.
149.
S. AGOSTINO.
Vna cap, Pier della Franc. 361.
S. DOMENICO.
Il coro à frefco. Coffa. 445.
FIORENZA.
S. MARIA DEL FIORE.
Il modello. Arnolfo Todefco.

Il mufaico fopra la prima porta.
Gadd. 135
Campanile Giotto. 147
La porta del camp. Andr. Pifano. 159
Le ftoriette intorno. il med.
Tre figure grandi. il med.
Vna figura grande verfo i pupilli. Giotrino. 190
Le figure delli altari, & i XII. Apoftoli per chiefa. Lorenzo di Bicci. 220
L'Affunta fopra la porta che và alla Nunz. Ia. della Querc. 236
Vn' Euang. alla porta di mezzo a man manca Nicc. d'Arezzo. 240
L'altro nel med. luogho. Nanni. 247
I principii dell'arti liberali nel camp. Luca della Robb. 249
L'organo fopra la fagr. nuoua. il med.
La porta di bronzo di detta fagr. il med.
Le figure di terra fopra le 2. porte delle fagr. il med.
Il Giouanni Acuto a frefco. Paulo Vccello. 255
La caffa di s. Zanobi. Loren. Giberti. 269
I difegni delli occhi di vetro della Cupola. il med.
La Cupola. Pippo. 310
L'acquaio di fagr. il Buggiano. 331
Il s. Gio. Euang. a man deftra alla porta di mezo. Donatello. 338
Il Daniello nella facciata dinanzi. il med.
Vn Vecchio in detto luogho il med.
L'organo fopra la fagr. vecchia. il med.
L'occhio di vetro della incoronazione. il med.
Quattro figure nel camp. il med.
Due coloffi fopra la cap. di fuori

il med. 346
Il Niccolò da Tolentino. Andr. del Caftag. 412
La palla della cup. Verrochio. 465
La Nunziata di mu aico fopra la porta che va a Serui. Domen. Ghirl. 487
Il Mufaico della cap. di s. Zanobi, il med. & Gherardo miniat.
La ftatua di Giotto. Benedetto da Maiano. 506
Il Crocififfo fopra l'altare maggiore. il med.
Vno Apoftolo, nell'opera. Andr. da Fief. 695
La ftatua del Ficino. il med.
s. Iacopo. Nell'opera. Iac. Sanfouino, 706
Vn' Apoftolo nellopera. Bened. da Rouezz. 708
Il quadro di s. Michele. Loren. di Credi. 713
Vna parte del ballatoio della Cupola. Baccio d'Agn. 860.
Parte de pauimenti il med.

S. GIOVANNI.

La volta di Mufaico. Andr. Taffi 132
Fra Iacopo. 132
Gaddo Gaddi 134
Difegno d'vna porta di bronzo. Giotto. 147
La porta. Andr. Pifano. 166
Il tabern. dell'altar magg. il med.
Le due altre porte di bronzo Lorenzo Giberti. 263. 271
La fepoltura di PP. Giouāni. Donatello. 337
La fede in quefta fepolt. Michelozzo. 353.
La s. Maria Madd. di legno. Donatello. 337
Gli archi di Mufaico dentro fopra le porte. Aleff. Baldou. 388
Due ftorie d'Argento nell'altare. Verrochio. 462
Altre ftorie Pollaiuolo. 498

Le paci

Le paci d'Argento Maso finiguer
 ra. 498
La croce & candell. d'Argento.
 Pollaiuolo. 499
Ricami de paraméti Paul. da Ve
 ron. 503
Tre figure di brózo sopra la por
 ta verso la Canonica. Lion.
 Vinci & il Rustico. 575
 S. LORENZO.
Vn quadro di bronzo in sagr.
 Pippo. 299
Il disegno della chiesa. il med.
Il lauamani di sagr. Donat. 344
Quattro tondi ne' peducci della
 volta. il med.
Le porte di detta sagr. il med.
Quattro santi nella Crociera. il
 med.
I pergami di bronzo. il med.
La tau. delli operai. F. Filipp. 397
La tau. della cap. della stufa. il me.
La cap. del sagram. Desiderio. 435
La sepoltura di Giou. & Pier. de
 Medici Verrocchio. 463
La tau. dello sposalizio. Rosso.
 797
La sagrestia nuoua con le sepol-
 ture & statue Michelag. 974
La palla a 72. facce. Piloto. 974
La libreria Michelag. 975
Il palco intagliato. Tasso & Ca-
 rota. 980
I bachi de libri Batista del cinque
 & Ciappino. 981
Gli stucchi della sagrestia & pit-
 tura Giou. da Vdine. 981
 S. SPIRITO.
Nel chiostro III. archi. Cima-
 bue. 128
III. archi Stefano. 150
II. archi allato al cap. Tadd.
 Gaddi. 178
IIII. archi Giou. Gaddi 196
II. archi Ant Veniziano. 201
Il cap. Simon Memmi. 174
Vn arco sopra la porta del refet-
 torio. Tad. Gad. 178

La chiesa nuoua Pippo. 329
La tau. di Sagr. F. Filipp. 396
La tau. de Bardi Sandro Botti-
 cello. 491
La tau. de Nerli. Filippino. 515
La tau. di Gino Capponi. Pier di
 Cosimo. 587
Vna tau. d'vna Pietà. Raff. del
 Garbo. 615
Vna tau. di s. Bernardo. il med.
Due tau. sotto la porta della sagr.
 il med.
Il modello della sagr. Cronaca.
 688
La capp. de Corbinelli del sagra.
 Andr. s. sauino. 702
Tre tau. Iacopo di sandro. 771
La tau. de Dei. Rosso. 797
L'altare di s. Niccola. Francia Bi
 gio Et Iac. s. sauino. 837
Il Campanile. Baccio d'Agnolo.
 861
Il Crocifisso sopra l'altar mag-
 gior. Michelagnolo. 952
 S. CROCE.
Vna ta. presso al coro. Cimabue.
 127
Vn Crocifisso grandiss. Marghe-
 ritone. 137
La cap. de Peruzz. Giotto. 140
La cap. de Giugni. il med.
Due cap. il med.
La tau. de Baroncelli il med.
Il refettorio. il med. 141
La sagr. il med.
La tau. dell'altar magg. Vgolino
 Sanese. 154
La tau. di s. Saluestro. Bartol. Bol
 ghini. 157
La cap. di sagr. Tadd. Gaddi. 177
La cap. de Baroncelli. il med.
La cap. de Bellacci. il med.
La cap. di s. Andrea. il med.
Il Miracol. di s. Francesco allato
 al Crocifisso. Tadd. Gadd. 178
La tau. del B. Gherardo. Gio Mi
 lan. 183
L'inferno Purgatorio & Parade

fo. Orgagna. 186
La cap. di s. Salueſtro. Giottino. 189
La cap. grande. Agn. Gaddi. 195.
La cap. & tau. de Bardi. il med.
Le cap. di s. Lorézo & di s. Stefano. Bern. Gaddi. 204
La cap. di s. Antonio. lo Starnina 210
La ſtoria di s. Tomaſo fuor della porta del Conuento & l'altre ſtorie dentro & fuori. Lorenzo di Bicci. 220
Gl'inuetriati del capit. Luca della Robb. 250
La ſepolt. di bronzo in coro. Loren. Giberti. 268
Il diſegno del'occhio grande di vetro. il med.
Il model del capit. Pippo. 323
L'altare de Caualcāti. Donat. 335
Il Crocifiſſo di legno. il med.
Il s. Lodouico di bronzo ſopra la porta pricipale. il med.
La tau. del nouiziato. F. Filipp. 385
Due figure nella cap. de Caualcanti. And. del Caſtag. 411
La Flagellazione nel 2 chioſtro. il med.
La predella della cap. de Caualcanti. Peſello. 420
La predella della cap. del nouiziato. Peſellino. 420
La ſepolt. de Nori cō la pila. Roſſellino. 429
La ſepolt. di M. Lionardo Bruni Bern. del Roſſo. 431
La ſepolt. di M. Carlo Marſupini. Deſiderio. 435
La Madonna nella ſepol. del Bruni Verroc. 463
Il s. Paulino all'entrar di chieſa. Dom. Ghirl. 474
Il pergamo Bened. da Maian. 507
Vna pietà. Pier Perug. 547

S. MARIA NOVELLA.
La tau. fra la cap. de Bardi & Rucellai. Cimab. 128
Vn Crocifiſſo in legno. Giotto. 146
S. Lodouico nel tramezzo il me.
Nel chioſtro vn s. Tómaſo. Stefano. 151
Vna cap. il med.
La tau. vecchia del altar magg. Vgol. Saneſe. 155.
Vna Madonna di marmo nel tramezzo. Nino Piſ. 161
Tre facciate del cap. Simon. Memmi. 175
Il reſto del cap. Tadd. Gaddi. 181
Il S. Girol. ſopra la ſepolt. de Gaddi. il med.
La cap. delli Strozzi allato alla ſagr. Orgagna. 185
Vn S. Coſimo & Dam. nella cap. di S. Lorenzo. Giottino. 189
Nel chioſtro la ſtoria di Iſaac. Dello. 243
La ſtoria della Creazione, Diluuio di Noe. Paulo Vec. 254
La ſepoltura di Bronzo in coro. Ghiberto. 268
La Trinita ſopra la cap. di S. Ignazio. Maſaccio. 285
Il Crocifiſſo. Pippo. 297
Il Modello della porta nella facciata. Lion Bat. 378
La ſepol. della Beata Villana. Deſid. 435
La cap. & Altar maggiore Dom. Ghirl. 478
La tau. fra le 2. porte. Sandro Bottic. 493
La ſepolt. di Filippo Strozzi vecchio Bened. da Maia. 506
La cap. di Filippo Strozzi. Filippino. 517
La ſepolt. di M. Ant. Strozzi. Andrea da Fieſ. 696
La ſepolt. de' Minerbetti. Siluio da Fieſ. 696
Vn tondo ſopra la porta di libreria Francia Bigio. 841

OR. S. MICHELE.
Vna tau.d'un Christo morto Tad.Gad. 179
Il tabern.di marmo. Orgagna. 199
La disputa di Christo.Ang. Gaddi. 186
L'arco della Nicchia del s. Matteo.Nicc.Aret. 241
S. Filippo del'arte de. Calzolai. Nanni. 246
Quattro Santi dell'arte de Fabri & Legn.il med.
S. Lò de l'arte de Maniscalchi. il med.
S.Gio.Batista de l'arte de Mercatanti.il Giberto. 267
S. Matteo della Zeccha.il med.
S. Stefano de l'arte della lana. il med.
S.Piero de l'arte de beccai.Donatello. 338
S. Marco de l'arte de linaiuoli. il med.
S.Giorgio de l'arte de Corazzai il med.
Il taber.di S.Tommaso.il med.
S. Tomaso de sei della mercatanzia.Verrocchio. 463
S.Gio. Euang. de l'arte di porta S.Maria.Montelupo. 710
L'agnol Raff.in vn pilastro. Pollaiuoli. 500
S. Bartolomeo in vn pilastro. Loren. di Credi. 713
S. Martino in vn pilastro Sogliano. 807
Lanúziata in sul cāto dello sdrucciolo.And.del Sarto. 746

BADIA.
La cap.& tau.grāde Giotto. 140
La sepoltura del Conte Vgo.Mino da.Fiesole. 440
La sepoltura di M.Bernardo Giugni.il med.
L'altare di sagrestia.il med.
La tauola del bianco di S. Bernardo.F.Bart. 603

La tau.di S. Bernardo in sagrestia.Filippino. 515
Vn S. Girolamo in chiesa. il me.
Il refettorio.Sogliano. 807
Vn arco sopra vna porta del chiostro.F.Giou. 370

CARMINE.
La cap. di S. Giouanni. Giotto. 141
La cap.di S.Girolamo. lo Starnina. 211
La tau.grande. Tad.Bartoli. 219
La facciata de martiri. Lorenzo di Bicci. 220
Il dossale della cap. di S. Girol. Paulo Vccello. 254
Il S.Piero allato alla cap.del Crocifisso.Masolino. 279
La cap.de Brancacci. il med.
Masaccio. 287
Filippino. 514
Il S.Pagolo dalle campagne. Masaccio. 286
Nel chiostro la storia della Sagra.il med.
Nel chiostro.Vna altra storia. F. Filippo. 394
Il S. Marziale presso all'organo. il med.
L'angelo di legno nella cap. de Brancacci.Desiderio. 435
La sepoltura de Soderini.Bened. da Rouez. 707

LANVNZIATA. altrimenti I SERVI.
La cap.di.S.Nicolo.Tad.Gaddi. 179
La cap. della Nunziata. Michelozzo. 353
Il candell.di bronzo.il med.
La pila del'acqua bened. il med.
La Madonna sopra le candele. il med.
Vna sepolt. in terra di chiaro & scuro.Simone. 359
L'armario delle Argenterie. F. Giouanni. 369
Tre nicchie in.3.cap. And.del Ca

mmm ii

Ragna. 411
La tau.di s.Barbara.Cosimo Rosselli. 455
La tau. di s. Bastiano de Pucci. Pollaiuoli. 500
Parte della tau. grande. Filippino. 519
Il resto di detta tau. Perugino. 549
La tau.del beato.Filippo. Pier di Cosimo. 589
La tau. sotto l'organo. F. Bart. 606
Il Crocifisso sopra l'altar Magg. Anto.s.Gallo. 625
La tau. del Giocondo.Il Puligo. 629
La testa di Christo in sul altare della Nunziata.And. del Sarto. 745
Vn mezzotondo sopra la tau. di Guil.Scala.il med.
Vna sepolt.nella cap. di s. Niccolò.l'Amannato. 788
L'arme de Pucci sopra di s. Bast. Rosso. 796
Nel cortile dinanzi.
La Natiuità. Alesso. 387
La prima storia di s.Filippo.Cosimo Ross. 455
L'altre tutte. Andrea del Sarto. 737
La storia della Assunzione. Ross. 796
La storia della visitazione.il Puntormo. 796
La storia dello Sposalizio. Francia Bigio. 838
La storia della Natiu.& de Magi. And.del Sarto. 741
Nel chiostro grade vna Madonna sopra vna porta.il med. 763
Nel orto due storie della vigna. il med. 754
S. MARCO.
Vn Crocifisso in legno. Giotto. 146
La tau.grande.F.Giou. 369

La cap.de Martini. Lerenzo di Bicci. 221
Il capitolo & chiostro.F.Giou.
Vna tau. nel tramezzo. Dom. Ghirl. 476
Vn Cenacolo in foresteria. il med.
La tau.della Incoronazióe. Sand. Bottic. 492
La tau.di s. Antonio. Pollaiuoli. 500
Due tau. tramezzo la chiesa. F. Bart. 603
Il s. Vincézio sopra la porta che va in sagr.il med.
Il s.Marco allato al coro, il med.
La tau. del Nouiziato.il med.
Il Crocifisso di legno sopra il coro.Montelupo. 710
Il refettorio.Sogliano. 808
GLI AGNOLI.
La tau.Magg.F.Lorenzo. 216
La cassa di s.Proto & Iacinto.Lorenzo.Ghiberti. 269
Il tempio dietro à L'orto.Pippo. 327
Il Paradiso & inferno. F. Giou. 370
Vn giudizio Domen, di Michelino. 372
Il chiostro del orto. Paulo Vccello. 256
Vn Crocifisso nel primo chiostro.And.del Castagno. 410
S. TRINITA.
La cap. delli scali. Giou. dal Ponte. 192
Due cap. il med.
La cap. & tau.delli Ardinghelli. F.Lorenzo. 216
La cap.de Bartolini.il med.
La tau.della Nunziata Tad. Bartoli. 219
La storia di s. Franc. sopra la porta manca.Paul.Vcc. 253
Vn deposto di croce in Sagre. F. Giou. 369
La tau. & cap. de.Gian Figliazzi

Alesso. 387
Vna tau.in fagr.Pisanello 418
Vna S. Maria Madd. di marmo. Desider. 437
La cap.de Sessetti. Dom. Ghirl. 474
Vna tau.Mariotto Albert. 612

S. BRANCAZIO.

Vn Christo con la croce all'entrar della porta.Giottino. 189
La tau. de Rucellai Filippino. 515
Vn quadro della Visitaziöe.Mariotto Alber. 612
Vn S. Bernardo in fresco. Francia Bigio. 837
Vna S. Cater.da Sien. nella cap. de Rucell.il med.

OGNISANTI.

Vna cap.quatero tau. vn Crocifisso,& vna Tauoletta. Giotto. 146
La cap.& tau.de Lenzi. Neri Bicci. 221
La cap.de Vespucci Dom.Ghirl. 474
Il refettorio.il med.
Il S. Girol.allato al coro.il med.
Il S. Agost. allato al coro. Sandro Bottic. 492

S. MARIA MAGGIORE.

La cap.grande.Spinello. 206
La cap.allato alla porta del fianco.Paul·Vce. 253
La predella della tau. allato alla sopradetta.Masaccio. 285
Vn s. Bastiano. Sandro Bottic. 492

S. APOSTOLO.

Vna tau.F.Filippo. 397
La sep.di M. Oddo Altiuiti. Bened.da Rouez. 707
La tau. della concezzione.Giorgio Vasari. 708

CESTELLO.

La tau.dell'altar Magg. Cosimo Rosse. 455
Vn'altra tau.il med.

La tau.della cap.nel primo Cortile.il med.
La tau. della Visitazione.Dom. Ghirl. 476
La tau. della Nunziata. Sandro Bottic. 492
La tau.di s.Bernardo.Perugino. 548
Il capitolo.il med.
Il model del primo cortile. Giul. da S.Gallo. 621
Due Angeli dal sagram. Puligo. 695
Vna tau.il med.

S. MARIA NVOVA.

Vna tau. nel tramezzo. F. Giou. 370
Vn altra in detto Luogo. Zanobi Strozzi. 371
La facciata di mezzo nella cap. grande. Alesso. 387
Il S. Andrea fra l'ossa. And. del Castagnio. 412
Il refettorio.il med.
Parte della cap.grande.il med.
Parte della cap. grande. Domen. da vinegia. 413
Il S. Michele nel'ossa. Domen. Ghirl. 485
La sagr. nella facciata di Fuori Gherar.Miniat. 489
Il Giudizio nel ossa. F. Bart. boi. Mariott.Albert. 610
La tau. grande. Vgo d'anuersa. 84

S. IACOPO fra i fossi i oggi S. GALLO.

La storia di Lazzaro Agnolo. Gaddi. 194
La tau. di S. Girol. Perugino. 547
Vna tau.F.Bartol. 607
Vn Crocifisso di legno. Ant. da S. Gallo. 525
La tau. del noli me tang. And. del Sarto. 736
La tau. della Nunziata. il med. 742

La predella di detta tau. Puntormo. 742
Vna tau. di Santi che difputano, Andr. del Sar. 750
La tau. del Trinità. Sogliano. 807
La tau. de Girolami. Granacc. 856

S. PIER MAGGIORE.
Il tabern. del fagreſt. Deſiderio. 435
La tau. de Palmieri. Sandro Botticello. 493
La Pietà alla porta del fianco, Perugino. 547
Vn Crocifiſſo di legno. Bacc. Montelupo. 710
La tau. della Nunziata. Francia Bigio. 838
La tau. della Aſſunzione de Medici. Granaccio. 856

MVRATE.
Due tau. F. Filippo. 396
Vna Noſtra donna in vn Taberna. Deſid. 435
Il tabern. del fagr. Mino Fieſol. 440
Vn Crocifiſſo di legno. Baccio Montelupo. 710

S. AMBROSIO.
La tau. del'altar magg. F. Filippo. 395
Il tabern. del miracol del ſangue Mino. 440
Vna tau. Coſimo Roſſ. 455
La cap. del miracolo. il med.
S. Baſtiano di legno. Lionardo del Taſſo. 705

S. FELICITA.
La fabrica della cap. Barbadori. Pippo. 310
Vna S. Maria Madd. di terra. Simon. 359
La cap. di Lodouico Capponi. Puntormo. 680
La fineſtra di detta cap. il Priore. 680

S. CHIARA.
Vna tau. d'un Chriſto morto. Perugino. 545
Vna tau. di marmo. Lion. del Taſſo. 705
La tau. della Natiuità. Lor. di Credi. 713
Due quadri. il med.

CAMALDOLI.
Vn Crocifiſſo in tauola. F. Lorenzo. 216
La facc. de Martiri Lor. di Bicci. 220
Vn s. Girolamo in muro. Perugino. 544
La tau. di s. Arcadio. Sogliano. 807

S. GIVLIANO.
L'arco ſopra la porta. Andr. del Caſt. 411
La tau. grande Mariott. Albert. 611
Vnaltra tau. il med.

S. LVCIA SOPR'ARNO.
La cap. propria di s. Lucia. Lippo. 213
La tau. Peſello. 419

S. IACOPO SOPR'ARNO.
La cap. de Ridolfi di Borgo, la fabbrica. Pippo. 310
La tau. della Trinità. Sogliano. 807

S. PVLINARI.
La facc. di fuori. Orgagna. 186
La tau. di s. Zanobi. Domen. 372

S. ROMEO.
Vna tau. a man deſtra nel tramezzo. Giottino. 190
L'arco ſopra la porta Agn. Gaddi. 195

S. STEFANO a Ponte.
La tau. maggiore Tadd. Gadd. 179
La cap. a canto alla porta del fianco. Giottino. 188

S. MINIATO tra le Torri.
La tau. Andrea del Caſt. 413
Il s. Chriſtofano fuori. Pollaiuo

s. GIOVANNINO alla porta
a s. Piero Gattolini oggi
 INGIESVATI.
Vn cenacolo. Francia Bigio. 839
La tau. gráde delli ingiesuati. Do
men. Ghirl. 476
Tre tau. Perugino. 545
 INNOCENTI.
El model della loggia. Pippo. 323
La tau. de Magi. Dom. Ghirl. 476
Vna tau. Pier di Cosimo. 590
 COMPAGNIE.
Nella comp. del tempio vna tau.
 F. Giouanni. 370
Il segno della comp. del Vange-
 lista, Andr. del Cast. 410
Nella comp. di S. Marco la tau.
 Benozzo. 422
Il segno de la comp. di S. Gior-
 gio. Cos. Rosselli. 455
Nella comp. di S. Zanobi la tau.
 Mariotto Alber. 612
Nella congr. de Preti in S. Mar-
 tino la tau. il med.
Nella comp. di S. Maria della Ne
 ue la tau. Andr. del Sarto. 742
Il segno della comp. di S. Iacopo
 il med. 765
Il segno della comp. del Ceppo.
 Soghano. 807
 Nello SCALZO.
Il Crocifisso. Ant. da S. Gallo. 625
La tau. Lor. di Credi. 713
Le storie del chiostro. Andr. del
 Sarto. 336. 746. 753. 759. 763
Vna Carità & vna giustizia alla
 porta. il med.
Due storie nel chiostro. Francia
 Bigio. 840
Nel arte delinaiuoli la ta. F. Gio.
 370
S. Cecilia. il dossale. Cimabue.
 127
S. Pruocolo. la cap. di S. Nicco-
 lo. Lorenzetto. 168
La chiesuola sul ponte alla Car-
 raia. Lion Batista. 377

S. ANTONIO sul ponte detto.
 Larco della porta Dom. Vin.
 202
S. MARIA VOTTI. larco della
 porta. Dom. Ghirl. 477
S. MICHELE BERTELDI. il
 Paradiso. Mariotto. 187
S. TOMMASO di Mercato. L'or
 co della porta. Paulo Vcc. 256
S. IACOPO in campo Corboli-
 ni Vna sepolt. Cicilia. 697
S. IOSEF. il modello, Baccio d'A
 gnolo. 860
GLI ERMINI. Vn Crocifisso.
 Simone. 359
ANNALENA. Vn Presepio F.
 Filippo. 397
S. PIERO Gattolini. Vna tau
 Pier di Cosimo. 591.
S. FRIANO il transito di S. Gi-
 rolamo. Benozzo. 422
Vna tau. Lorenzo di Credi. 713
LO SPEDALETTO. storia di
 Vulcano. Dom. Ghirl. 476
S. GIORGIO. vna tau. Granac-
 cio. 857
CONVERTITE. Vna tau. San
 dro Bottic. 492
S. BERNABA. Vna tau. il med.
S. APPOLLONIA. storiette in
 torno alla tau. Granaccio. 851
S. RVFFELLO. Vna tau. Filip-
 pino. 515
SCOPETO. la tau. grande. Fi-
 lippino. 518
S. IOB. La tau. grande. Francia
 Bigio. 837
Il tabernacolo fuori. il med.
S. FRANC. in via Pentolini. La
 tau. And. del Sarto. 745
FVLIGNO. L'arco sopra la por
 ta. Lorenz. di Bicci. 221
TABERNACOLI in su canti.
In su la piazza di S. Spirito verso
 via Maggio. Vgol. San. 156
Verso la Cuculia, Giottino. 189
In su la via di S. Giuseppo. Tad.
 Gaddi. 178

Di S. Nofri de Tintori Iac. di Ca
sentino. 203
In sul canto de Gianfigliazzi.
Stefano. 152
In sul canto di Mercato Vechio
Iac. di Caf. 203
In su la piazza di S. Maria Nouel
la. Franc. 216
In sul canto de Carnesecchi Do.
da Vineg. 413
Dietro all'arte de linaiuoli Dom.
Ghirl. 477
In su la piazza di S. Niccolò. Ia-
copo di Casentino. 203
In sul canto de Taddei Soglia-
no. 807
In sul cato de pucci L'arme. Bac-
cio Monte lupo. 710
In sul canto di Fuligno. Lorenzo
di Bicci. 221

PALAZZO.

La Giuletta nella loggia. Dona-
tello. 340
Il Dauid nel cortile. il med.
Il Dauid in sala del oriuolo. il me.
Vna Nunziata sopra vna porta.
F. Filippo. 396
La tau. de magi a meza sca la. Pe
sello. 419
Il basamento del Dauid del cor-
tile, Desiderio. 435
Il Dauid dalla Catena. Verroc-
chio. 462
Vna tau. in sala dell'oriuolo. Do.
Ghirland. 484
Il S. Giouan B. alla porta della
Catena. Pollaiuoli. 500
La porta dell'audienza. Bened.
da Maiano. 506
La tau. delli VIII. di pratica. Filip
pino. 510
Vna storia nella sala grade Lion.
da Vinci. 572
La tau. della sala grande. F. Bart.
608
La cap. della Duchessa. Bronzi-
no. 615
Il Gigante a mà sinistra della por

- ta Bandinello. 633
Vna sala a fresco Fran. Saluiati.
761
La sala grande & la scala. Baccio
d'Agnolo. 859
Le porte di marmo della secon-
da sala. il med.
Il Dauid Gigante a man destra
della porta. Michelagnolo. 956

IN GVARDA ROBA.

Vn mostro Marino. Pier di Cosi
simo. 590
Ritratti & altre pitture Bronzi-
no. 615
Vn quadro di PP. Lione Raffael
Vrb. 657
Vna testa di marmo. Alfonso Lō
bardi. 780

PALLAZZO DE MEDICI.

Il modello. Michelozzo. 353
Tele di animali. Paulo Vcc. 254
Otto tondi nel cortile, Donatel-
lo. 341
Il Marsia biāco ristaurato. il me.
La tau. della cap. F. Filippo. 395
Vna spalliera d'animali Pesello.
420
Tele di Lioni. il med.
La fontana del secondo cortile.
Rossellino. 429
Il Marsia Rosso ristaurato. Ver-
rocchio. 466
Vna Pallade. Sandro Botticello.
492
Tre Ercoli in sala. Pollaiuoli. 500
Quadri di Dei ignudi. Signorel-
lo. 522
Piu quadri F. Bart. 607
Le finestre inginochiate basse.
Michelagnolo. 674
La pittura & stucchi della camo-
ra bassa. Giou. da Vdine. 974
Le gelosie di Rame. Piloto. 974

PALAZZO DEL PODESTA.

La cap. Giotto. 140
La sala de Giudici. il med. 147
Il Duca d'Atene con haltri nel
campan. Giottino. 190

LA

LA PARTE GVELFA.

La storia della fede. Giotto. 141
Il s. Dionigi à sommo la scala.
 Starnina. 179
Il modello della sala. Pippo. 328

LA MERCATANTIA VECCHIA.

Il tribunale. Tad. Gaddi. 179
Altre storie. Pollaiuoli. 500
La colonna & Donzia di merca
 to Vecchio. Donatello. 328
Nel PROCONSOLO. Certe
 storie. Pollaiuoli 500
La fortezza. Antonio s. Gall. 877
I Bastioni di s. Miniato. Michela-
 gnolo. 978
Nelle porte della Citta, le pittu-
 re di détro. Bernardo Gad. 204

CASE PRIVATE.

Il modello della casa de Busini.
 Pippo. 323
Il model del palazzo de Pitti. il
 med.
Il model del palazzo de Torna-
 buoni. Michelozzo. 353
Il mod. della loggia & palazzo
 de Ruccellai. Lion Batista. 378
Il mod. del porto de Ruc. il med.
Il model del palazzo de Gondi.
 Giul. s. Gallo. 624
Il model delle case riscontro à no
 centi. Ant. s. Gallo. 633
Il mod. del palazzo del Vescouo
 Pandolfini. Raff. da Vrbin. 665
Il mod. del palazzo delli Strozzi.
 Benedetto da Maiano & Cro-
 naca. 685
Il model. della casa de Lanfredi-
 ni. Baccio d'Agnolo. 859
Il mod. del palazzo de Bar. il me.
Il mod. del casa de Nasi. il med.
Il model. della casa di Pierfranc.
 Borgherini. il med.

PITTVRE ET SCVLTVRE.

In casa Ottauiano de Medici. vn
 disegno di Lionar. Vinci. 565
Vna tau. F. Bartol. 607
Vn quadro del. Duca Giuliano

& vno del Duca Lorenzo. Raff.
 da Vrbino. 658
Vn tondo d'vna Nostra donna.
 Loren. di Credi. 713
Vn quadro. And. del Sarto. 754
Vn s. Giouanbatista. il med.
Vn quadro. il med.
Ritratti di Papa Clemente. Bu-
 giardino & F. Bastiano. 903
In casa. Vecchia de Medici la sa-
 la. Lorenzo di Bicci. 221
Nel orto de Bartolini. Quattro
 quadri d'Animali. Paul' Vcc. 256
Vn Bacco Iac. Sansouino. 706
In casa Ridolfo del Ghirlád. Vn
 quadro. Masaccio. 285
In casa Palla Rucellai. vn quadro
 il med. 286
Vna tau. Liō Batista Alberti. 377
In casa Giuliano da s. Gallo. Vn
 quadro. Masaccio. 286
In casa Martelli. vn Dauid. Dona
 tello. 342
Vn s. Giouanni. il med.
In ca. la Stufa. Piu tosto. il med.
In c. Carducci Pitture And. del
 Castagno. 415
In c. Giouanni Tornabuoni vna
 Madonna di marmo. Ross. 429
Vn tondo de Magi. Dom. Ghir-
 land. 476
In c. Vespucci piu quadri Sandro
 Botticell. 492
Storie. Pier di Cosimo. 591
In c. Fabio Segni. Vna tau. della
 calumnia Sand. Bortic. 496
In c. Francesco del Pugliese. Piu
 storie Pier di Cosimo. 590
In c. Lorenzo Strozzi. Vn qua-
 dro. il med.
In c. Cristofano Rinieri vn qua-
 dro. F. Bart. 607
In c. Giouan. M. Beninrendi. 111
 quadri. Mariot. Albertin. 612
Vn s. Giouanbatista. Andrea del
 Sarto. 757
Vn quadro. Francia Bigio. 841
Vn quadro. Iac. Puntormo. 841

nnn

Vn quadro Franc.Dalbertin. 841
In c. Taddeo Taddei 2. quadri.
 Raffael,da Vrb. 638
 Vn Tondo di marmo. Michelagn. 957
In c. Lorenzo Nasi vn quadro.
 Raffael da Vrb. 638
In c. Domenico Canigiani vn
 quadro.il med.
In c. Bindo Altouiti. vn ritratto
 & vn quadro.il med. 656
In c. Matteo Botti. vn ritratto.
 il med. 659
In c. Francesco Benintédi vn quadro di s. Giouanb.il med. 667
In c. Giuliano Scala. piu quadri.
 Puligo. 692
In c. Baccio Barbadori.vn quad.
 And.del Sarto. 740
In c. Pier del Giocondo. vn quadro.il med.
In c. Zanoli Girolami. Vn quaduo di Iosef.il med. 742
In c.Gaddi vn quad.il med.
In c.Giouanni Merciaio.vn quadro.il med. 743
In c. Andrea Sartini.vn quadro.
 il med.
In c.Baccio Bandinelli. vn ritratto.il med. 746
In c. Alessandro Corsini. vn quadro.il med.
In c. Giouanbatista Puccini vn
 quadro.il med.
In c. Pierfrancesco Borgherini
 storie di Iosef. And.del Sar. 749
 Granaccio. 856
 Puntormo. 749
In c. Baccio Panciatichi vna tau.
 And.del Sarto. 754
In c. Zanobi Bracci vn quadro.
 il med.
In c. Lorenzo Iacopi. vn quad.
 il med.
In c. Giouanni Dini. vn quadro.
 il med.
In c. Cosimo Lapi vn ritratto.
 il med.

In c. Zanobi Bracci vna tau. il
 med. 759
In c. il Vescouo Marzi vn ritratto di PP.Clem.il med. 761
In c. Alessandro Antinori vna
 carità.il med. 768
In c. Giou. Borgherini vn quad.
 il med.
In c. M. Alamanno Saluiati vna
 tau. Sogliano. 808
In c. Luigi Gaddi vn quadro Parmigiano. 847
In c. Agnol Doni.vn tondo di
 Nostra donna. Michelag. 952
In c. Luigi Guicciardini vn tondo di marmo.il med.
La facciata del Caualier Buondelmonti. Iacopo. 771

FVOR DI FIORENZA.
S. SALVADORE DELL'OS
SERVANZA.
Vna ta.della Nunziata. F. Giou. 370
Vn tondo d'una Madonna. sandro Bottic. 494
L'arco sopra la sagrestia. Filippino. 515
La tau.de Nerli.il med. 518
Il Model della chiesa. Cronaca. 686
Vna tau.d'una Natiuità. Sogliano. 807
Piu Figure.il med. 808

S. SALVI.
Vna tau. Verrocchio. 465
Vn Angelo in detta tau. Lion.
 Vinci. 565
L'arco della volta del Cenacolo
 And.del Sarto. 739
Il Cenacolo.il med. 756

S. MINIATO.
La sagrestia. Spinello. 206
Nella cap.del Cardin. di Portogallo. Glinuetriati. Luca della
 Robbia. 250
La sepolt. di detto Cardinale.
 Rossell. 430
La tau. di detta cappella. Pol-

Iaiuoli. 499
La cap.di marmo del.Crocifisso.
Michelozzo. 353
Nel chioſtro la vita de s. Padri
Paulo Vccello. 253
La vita di s Miniato. Andrea del
Caſtag. 410

CERTOSA.
Il capitolo. Mariotto Alberti-
nelli. 611

MONTE VLIVETO.
La tau. de Capponi. Raff. del
Garbo. 614

BADIA DI SETTIMO.
Lo ſtorie di s. Iacopo.Buffalmac
co. 165
Le ſtorie del. Conte Vgo. Puli-
go. 693

LA VERNIA in Caſentino.
La cap.delle Stimite.Tadd.Gad-
di. 181

L'eremo in Caſentino.
Vna tau. della. Natiuità. Filip-
pino. 395

VAL L'Ombroſa.
La tau.del altar. Magg. Perugi-
no. 547
Vna tau. alle celle. Andrea del
Sarto. 764

A LVCO. di Mugiello vna tau.
And. del Sarto. 758

A GAMBASSI. Vna tau. il med. 759

A SEREZZANA. Vna tau. il
med. 764

CASTELLO à L'olmo.
Due quadri di Venere.Sand. Bot
tic. 492
Fontane & altre Satue. Tribolo. 771
La teſta di PP. Clem. & di Giu-
liano de Medici.Alfonſo. 779

POGGIO.
Il modello del. Palazzo. Giulia-
no s. Gallo. 621
Nella ſala vna ſtoria. And. del
Sarto. 756
Vn'altra ſtoria Francia Bigio. 840

CAREGGI.
La tau. della cap. Auſce da Brug
gia. 84
Il model di Ruciano.Pippo. 325
La ſala de Pandolfini A'legnaia.
And.del Caſtagno. 419
Il tabernacolo fuor della porta à
Pinti.And.del Sarto. 754
Il tabern. in ſula ſtrada di Mari-
gnolle.il Roſſo. 796
Il tabern.de Capponi à Montu-
ghi.il Fattore. 730

FIESOLE.
IN DVOMO. la ſepolt.del Veſ-
couo ſalutati Mino. 441
Vna tau.di marmo con.3. figure.
And.da Fieſole. 695
S. MARIA PRIMERANA.vna
Nunziata. F.Filippo. 396
S. FRANCESCO.Vna tauolet-
ta nel tramezzo. Pier di. Coſi-
mo. 591
S. GIROLAMO. Vna tau. di
marmo.And. da Fieſ. 695
LA BADIA. il modello. Pippo. 323
Vn quadro ſopra la porta di li
breria.Mantegna. 510
S. DOMENICO.Piu tau.F.Gio. 369
Vna tau.Perugino. 548
Il model del Palazzo di. s. Giro-
lamo.Pippo. 323
La tau. delli Aleſſandri à Vinci-
gliata.F. Filip. 400

FVRLI.
La cap.di S. Domenico. Guglel-
mo da.Furli. 149

S. GIMIGNANO.
La cap.di S.Fina.Domen, Ghirl.
& Baſt.Mainardi. 487

GENOVA.
S.STEFANO. la tau.Giulio.Ro
mano. 885
S.FRANCESCO.vna tau. Peri-
no. 933
S. MARIA DE CONSOL. la
tau.della Natiuita.il med.

PALAZZO DEL PRINCIPE D'ORIA.

Vna fala. Pordenone. 793
Vna ftoria. Domen. Beccafumi. 793
Il refto delle ftorie & ftucchi per tutto il Palazzo. Perino.
Il difegno della porta. il med.
Lintaglio. Gio. da Fiefole. 931
Le figure di marmo. Siluio da Fiefole. 930
Vn fregio d'vna ftarenza in cafa Giouanettino Doria. Perino. 933

LVCCA.
S. MARTINO.
La fepolt. della moglie di M. Paulo Guinici. Iaco della Quercia. 235
Vna fepolt. derimpetto al Sagram. Michelozzo. 354
La tau. di s. Piero & s. Pau. Dom. Ghirl. 485
Vna tau. F. Bart. 606

S. PONZIANO.
La tau. di s. Antonio. Filippino. 516
Il s. Antonio di rilieuo. And. s. Souino. 516

S. ROMANO.
La tau. della Mifericodia. F. Bart. 606
Vn altra tau. il med.

S. FRIDIANO.
Vna tau. Francia Bolognefe. 535
Vna cap. Amico Bolognefe. 828

S. PAVLINO. & modello Baccio. Montelupo. 711

S. MICHELE. Vna tau. Filippino. 516

MANTOVA.
S. ANDREA.
Il model della chiefa. Liombatifta Alberti. 378
La tau. del altare del fangue. Giulio. 890
Due ftorie à frefco nel medes. luogho. il med.

S. DOMENICO.
Vna tau. d'vn CRISTO. morto Giulio. 892

S. BENEDETTO. di Padolyrone
La chiefa Giulio. 891

IN CASTELLO. La tau. della cap. Mantegna. 509
Vna camera. il med.
In guarda roba. Vn ritratto d'vn quadro di Raffael da Vrbino, And. del Sarto. 760
Vn ritratto di Carlo V. Parmigiano. 850
In vna fala le ftorie Troiane. Giulio. 890
Stucchi per le camere. il med.
In vna Anticamera. le XII. tefte delli imperad. Tiziano. 890
Le ftorie fotto le XII. tefte. Giulio. 890
NEL PALAZZO. di s. Sebaft. i trionfi di Cefare. Mategna. 509
IL PALAZZO. del Te. Giulio. Rom. 887
Caualli. Cani: ftorie tutte di detto Palazzo. il med.
La facciata di M. Paris. Pordenone. 790
in C. M. Vberto Strozzi vn Cartone di Michelagn. 959

MILANO.
S. MARIA DELLE. Grazie.
il cenacolo. Lion. da Vinci. 568
Nel chioftro vna Refurrefsione. Bernardino. 595

S. FRANCESCO.
Vna cap. Barnardino. 595
La Sep. de Biraghi. Agofto Milan. 711

S. MARTA. La fep. di mons. de Foys. Agofto. 711

S. SEPOLCRO. vn Chrifto morto fopra la porta. Bram. 362

FRATI della Pafsione. Vn cenacolo. Gaudenzio Milan. 728

LA FORTEZZA. Pippo. 323

PALAZZO. del Duca. il modell.

La volta della cap. della Madonna. F.Giou. 370
Il resto di detta cap. Signorello. 523
Il pozzo publico. Ant. s. Gallo. 877

PADOVA.

IL SANTO.
Piu capp. Giotto. 148
La predella dell'altar grande. Donatel. 343
I quadri di bronzo intorno al coro. Vellano. 391
Vn'arco sopra la porta. Mantegna. 512
LA RENA. Vna gloria Modonna. Giotto. 148
SERVI. La cap. di s. Christofano. Mantegna. 512
Il Gatta melata di bronzo. Donatello. 343
Tempii di terra in su la Brenta. Lion Batista. 378

PAVIA.

CERTOSA.
Vna tau. Perugino. 547
La tau. della Assunta. Andrea del Gobbo. 585

PARMA.

DVOMO.
La tribuna. Anton da Coreggio. 582
Due quadri grandi. il med.
S. GIOVANNI EVANG.
Vna tau. d'un Christo morto. Francia Bolog. 534
La Tribuna Ant. da Coreggio. 583
STECCATA. Piu pitture. Parmigiano. 850
S. ANTONIO. Vna tau. Ant. da Coreg. 583
In casa del Cauaiiere vn Cupido. Parmig. 851
In c. la forella del Cauaiier Baiardo. Vna tau. il med.

PERVGIA.

S. DOMENICO. Vna tau. Pisanello. 418
S. FRANCESCO. Vna tau. dun' Christo morto. Raff. da Vrb. 640
La cap. de Baglioni Domen. Veniziano. 413
La cap. della Signoria Benedet. Buonfiglio. 527
Nel cambio pitture a fresco. Perugino. 550
La Cittadella Vecchia. Michelozzo. 353
La Cittadella Nuoua. Antonio s. Gallo. 879
In Monte Lucci. Vna tau. il Fattore & Giulio. 730. 885

PESCIA.

PIEVE. Vna tau. Raff. da Vrbino. 641

PESERO.

La tau. di s. Francesco Giou. Bellini. 448
La sepolt. del Duca Federico. Gengha & l'Ammanato. 788
La fortezza del porto. Pippo. 324
POGGIO IMPERIALE. Il modello. Gengha. 788
Pitture. Raffael dal Borgho. Francesco da Furli. Camillo Matouano. Dossi Bronzino. 788

PIACENZA.

S. MARIA. di Campagna.
La tribuna. Pordenone & Bernardo da Vercelli. 791
La cap. di S. Caterina. Pordenone. 791
La cap. della Natiuità. il med.
La tau. di S. Agostino. il med.
S. SISTO. La tau. grand. Raff. da Vrb. 665
Nel orto di M. Barnaba dal Pozzo. Piu storie. Porden. 791

PIOMBINO.

La cap. & tau. del Signore. Rosso 797

PISA.

DVOMO.
Il campanile. Giouanni Pisano. 162
La nicchia della cap. gráde. Dom. Ghirl. 485
La facciata del opera. il med.
Il coro. Giulian da S. Gallo. 520
Due Angeli di marmo al'altar grande. Siluio. 696
Due storie intorno al coro de sa crifici di Noe & d'Abel. Sogliano. 808
Altre storie Domen. Beccafumi. 808
 Sodoma da Vercelli. 808
 Perino del Vaga. 935
Quattro tauole. Sogliano. 808
Vna tau. Dom. Beccafumi. 808. 936
Due tau. Giorgio Vasari. 808. 936

CAMPO SANTO.
La Nostra donna. Stefano. 150
Il disegno della fabbrica. Giou. Pisano. 162
Le storie del principio del mondo. Buffamalcco. 165
Le storie di Giobbe. Tad. Gadd. 179
 Orgagna. 185
L'inferno. Bernardo di Cione. 187
Le storie di S. Rinieri. Ant. Veni ziano. 202
Storie del Testamento vecchio. Benozzo. 422
S. FRANCESCO. Vn S. Fransc. scalzo. Cimabue. 127
LA MADONNA. di S. Agnesa. Cinque quadri. Andr. del Sarto 762
S. BENEDETTO. Monache. La vita di detto santo. Benozzo. 424
S. GIOVANNI. La fonte & il per gamo. Niccola Pisano. 162
S. CATERINA. La tau. grande.

Simon Memmi. 176
CARMINE. Vna tau. nel tra mezzo. Masaccio. 286
La fortezza Vecchia & Nuoua. Pippo. 324
La fortezza alla porta di S. Marco. Giul. S. Gallo. 631
La fortezza di Liuorno. Ant. S. Gallo. 632
Mōte Nero nelli Ingesuati. Vna tau. di marmo. Siluio. 696

PISTOIA.
S. IACOPO.
Vna tau. Pesello 420
La sepolt. del Cardin. Forteguer ra. Verrocchio. 467
 Larenzetto. 717

POPPI.
LA BADIA. La tau. di S. Fedele. And. del Sarto. 766

PRATO.
PIEVE.
La cap. della Cintola. Agnol Gaddi. 195
Il pergamo della Cintola. Dona tello. 342
Vna tau. sopra la porta del fianco. F. Filippo. 398
La cap. grande. il med.
LA MADONNA delle Carcere
La fabrica della Chiesa. Giulian S. Gallo. 625
La tau. Niccolo Soggi. 551
S. MARGHERITA. Vna tau. F. Filippo. 398
S. DOMENICO. Due tau. il me.
S. FRANCESCO. Vna Madonna in muro. il med.
NEL CEPPO. Vna tau. sopra il pozzo del cortile. il med.
Vna tau. della Assunta. dirimpetto alle carcere. F. Bart. 607
Nell'udienza de Priori vna tau. Filippino. 515
In sul Canto del Mercatale. Vn tabernacolo. il med.
PALCO. Vna tau. Filippino. 515

La volta della cap. della Madon-
.na.F.Giou. 370
Il resto di detta cap. Signorello.
543
Il pozzo publico. Ant. s. Gallo.
877

PADOVA.
IL SANTO.
Piu capp. Giotto. 148
La predella dell'altar grande. Do
natel. 343
I quadri di bronzo intorno al co
ro. Vellano, 391
Vn'arco sopra la porta. Mante-
gna. 512
LA RENA. Vna gloria Mōdon-
na. Giotto. 148
SERVI. La cap. di s. Christofa-
no. Mantegna. 512
Il Gatta melara di bronzo. Dona
tello. 343
Tempii di terra in su la Brenta.
Lion Batista. 378

PAVIA.
CERTOSA.
Vna tau. Perugino. 547
La tau. della Assunta. Andrea del
Gobbo. 585

PARMA.
DVOMO.
La tribuna. Anton da Correg-
gio. 582
Due quadri grandi. il med.
S. GIOVANNI EVANG.
Vna tau. d'un Christo morto.
Francia Bolog. 534
La Tribuna Ant. da Coreggio.
583
STECCATA. Piu pitture. Parmi
giano. 850
S. ANTONIO. Vna tau. Ant. da
Coreg. 583
In casa del Caualiere vn Cupido.
Parmig. 851
In c. la sorella del Caualier Bai-
ardo. Vna tau. il med.

PERVGIA.
S. DOMENICO. Vna tau. Pisa-
nello. 418
S. FRANCESCO. Vna tau. dun'
Christo morto. Raff. da Vrb.
640
La cap. de Baglioni Domen. Ve-
niziano. 413
La cap. della Signoria Benedet.
Buonfiglio. 527
Nel cambio pitture a fresco. Pe-
rugino. 550
La Cittadella Vecchia. Miche-
lozzo. 353
La Cittadella Nuoua. Antonio
s. Gallo. 879
In Monte Lucci. Vna tau. il Fat-
tore & Giulio. 730. 885

PESCIA.
PIEVE. Vna tau. Raff. da Vrbi-
no. 641

PESERO.
La tau. di s. Francesco Giou. Bel
lini. 448
La sepolt. del Duca Federico.
Gengha & l'Ammanato. 788
La fortezza del porto. Pippo.
324
POGGIO IMPERIALE. il
modello. Gengha. 788
Pitture. Raffael dal Borgho. Fran
cesco da Furli. Camillo Mātoua
no. Dossi Bronzino. 788

PIACENZA.
S. MARIA. di Campagna.
La tribuna. Pordenone & Ber-
nardo da Vercelli. 791
La cap. di S. Caterina. Pordeno-
ne. 791
La cap. della Natiuità. il med.
La tau. di S. Agostino. il med.
S. SISTO. La tau. grand. Raff. da
Vrb. 665
Nel orto di M. Barnaba dal Poz
zo. Piu storie. Porden. 791

PIOMBINO.
La cap. & tau. del Signore. Rosso
797

PISA.

DVOMO.
Il campanile. Giouanni Pifano. 162
La nicchia della cap. gråde. Dom. Ghirl. 485
La facciata del opera. il med.
Il coro. Giulian da S. Gallo. 520
Due Angeli di marmo al'altar grande. Siluio. 696
Due ftorie intorno al coro de fa crifici di Noe & d'Abel. Sogliano. 808
Altre ftorie Domen. Beccafumi. 808
 Sodoma da Vercelli. 808
 Perino del Vaga. 935
Quattro tauole. Sogliano. 808
Vna tau. Dom. Beccafumi. 808. 936
Due tau. Giorgio Vafari. 808. 936

CAMPO SANTO.
La Noftra donna. Stefano. 150
Il difegno della fabbrica. Giou. Pifano. 162
Le ftorie del principio del mondo. Buffamalcco. 165
Le ftorie di Giobbe. Tad. Gadd. 179
 Orgagna. 185
L'inferno. Bernardo di Cione. 187
Le ftorie di S. Rinieri. Ant. Veniziano. 202
Storie del Teftamento vecchio. Benozzo. 422
S. FRANCESCO. Vn S. Franfc. fcalzo. Cimabue. 127
LA MADONNA. di S. Agnefa. Cinque quadri. Andr. del Sarto 762
S. BENEDETTO. Monache. La vita di detto fanto. Benozzo. 424
S. GIOVANNI. La fonte & il pergamo. Niccola Pifano. 162
S. CATERINA. La tau. grande.

Simon Memmi. 176
CARMINE. Vna tau. nel tramezzo. Mafaccio. 286
La fortezza Vecchia & Nuoua. Pippo. 324
La fortezza alla porta di S. Marco. Giul. S. Gallo. 631
La fortezza di Liuorno. Ant. S. Gallo. 632
Môte Nero nelli Ingefuati. Vna tau. di marmo. Siluio. 696

PISTOIA.

S. IACOPO.
Vna tau. Pefello 420
La fepolt. del Cardin. Forteguerra. Verrocchio. 467
 Larenzetto. 717

POPPI.

LA BADIA. La tau. di S. Fedele. And. del Sarto. 766

PRATO.

PIEVE.
La cap. della Cintola. Agnol Gaddi. 195
Il pergamo della Cintola. Donatello. 342
Vna tau. fopra la porta del fianco. F. Filippo. 398
La cap. grande. il med.
LA MADONNA delle Carcere
La fabrica della Chiefa. Giulian S. Gallo. 625
La tau. Niccolo Soggi. 551
S. MARGHERITA. Vna tau. F. Filippo. 398
S. DOMENICO. Due tau. il me.
S. FRANCESCO. Vna Madonna in muro. il med.
NEL CEPPO. Vna tau. fopra il pozzo del cortile. il med.
Vna tau. della Affunta. dirimpetto alle carcere. F. Bart. 607
Nell'udienza de Priori vna tau. Filippino. 515
In ful Canto del Mercatale. Vn tabernacolo. il med.
PALCO. Vna tau. Filippino. 515

RAVENNA.

DVOMO. Vna tau. Rondinello 454
S. GIOV. EVANG. Vna cap. Giotto. 146
S. DOMENICO. La tau. & cap. di s. Bast. Cosa. 443
Vna tau. Rondinello. 454
S. GIOV. BATISTA. Vna tau. Rondinello. 451

REGGIO.

S. PROSPERO. Vna tau. Francia Bolog. 534

RIMINI.

S. FRANCESCO. il chiostro. Giotto. 144
Il model della facciata. Lionbatista. 378
Vn quadro d'una Pieta. Gio. Bellini. 453
S. CATALDO. Vn S. Tommaso d'Aquino. Giotto. 146
Vn voto d'una naue. Puccio Capanna. 149
S. DOMENICO. Vna tau. Domen. Ghirl. 486
La tau. di S. Marino & due altre. Zeno Veron. 541
S. COLOMBA. la tau. di S. Lucia. Cotignuola. 829
La coronazione di nostra Donna nella tribuna. il med.

ROMA.

S. PIERO.
L'angelo sotto l'organo. Giotto 143
La naue di musaico. il med.
La facciata di dentro fra le finestre. Pier Cauall. 171
La vergine Maria nel portico. Simon Memmi. 173
Il tabernacol del sagraméto. Donatello. 345
Storie intorno li & stucchi Perino. 941
Le porte di bronzo Antọn' Filarete. 358
Il s. Piero & s. Paulo a pie delle scale. Mino. 404
La sepoltura di Paulo II. il med. & Mino da Fiesole. 440
La sepolt. di Sisto. Ant. Pollaiuoli. 505
La sepolt. di Innocenzio. il med.
Il modello della chiesa nuoua. Bramante. 599
Baldass. Perucci. 723
Ant. s. Gallo. 880
La cap. della Verg. Maria sotto l'organo. Giotto & Perino. 941
La pietà di marmo nella cap. della Febre. Michelagn. 954
La sepolt. di Giulio. Michelagn. 960

PALAZZO DEL PAPA
La cap. oue il Papa ode messa. F. Giou. 370
Il model della libreria. Pintello. 407
Il model della cap. di Sisto. il me.
Le pitture di detta cap. Cosimo Rosselli. 456
Pier di Cosimo. 457
L'abate di s. Clem. 469
Dom. Ghirland. 477
Sandro Bottic. 494
Luca Signorelli. 523
Perugino. 548
La volta. Michelagnol. B. 963
Il Giuditio. il med. 981
I corridori di Beluedere. Bramante. 597
La camera della segnatura. Raff. da Vrbino. 641
Perino del Vaga. 939
La camera a canto alla segnatura. Raff. 641
Vna sala. il med. 663
Modello delle loggie & scale. il med.
Modello della vigna del Papa. il med.
La sala grande. il med. 667
Il fattore. Giulio Rom. 730. 894
Logge Papali Raffaello da Vrb.
Vicenzio da s. Gimignano. 698
Pellegrin

Pellegrin da Modona. 727
Il Fattore. 729
Gio. da Vdine. 729
Pulidoro da Carauag. 814
Maturino. 814
Perino del Vaga. 912
Torre Borgia. Pinturicchio. 526
Pier Perugino. 548
Gio. da Vdine. 913
Perino del Vaga. 913
La camera di Torte Borgia. Rafael da Vrb. 661
Le stanze de concistori publici. Ant. S. Gallo. 875
La sala inanzi alla cap. di Sisto. il med. 879
La cap. Paulina. il med.
La volta della sala de Pontefici. Giou. da Vdine & Perino del Vaga. 913
La volta della sala de Re. Perino. 940
Le finestre di detta sala. Pastorino da Siena. 940
BELVEDERE. Vna cap. Mantegna. 511
MONTE MARIO. L'entrata della vigna & le fontane. Giulio Rom. 883
La fonte di Musaico & lo stucco. Gio. da Vdin. 884
Li stucchi & grottesche nelle loggi. il med.
CASTEL S. ANGELO.
Storie nel torrion da basso nel giardino. Pinturicchio. 526
Le stāze nuoue. Raffael da Monte lupo & Ant. S. Gallo. 944
L'Angelo di marmo. Raffael da Monte lupo. 944
Stucchi & pitture. Perino & suoi garzoni. 944
Il S. Paulo in testa Ponte S. Angelo. Paulo Rom. 404
Il S. Pietro nel med. luogo. Lorenzetto. 718
S. PAVLO.
La facciata del Musaico. Pier

Canal. 172
Le pitture della naue di mezzo. il med.
Capitolo il med.
S. GIOV. LATERANO.
La storia del Papa. Giottino. 190
Altre pitture. Pisanello & Gentile. 417
S. MARIA MAGG.
L'altare del corpo di S. Girol. Mino da Fief. 429
Il palco. Giul. da S. Gallo. 626
S. MARIA DEL POPOLO.
Il modello. Baccio Pintelli. 407
Due capp. Et la volta della cap. grande. Pinturicchio. 526
Vn quadro di Papa Giulio. Rafael da Vrb. 648
Vn quadro d'una Natiuità. il med.
La cap. d'Agostino Chigi. il me. 667
Le finestre di vetro di detta cap. Claudio Franz. 676
Due sepolt. di marmo. And. Sansouino. 702
MINERVA.
La tau. del'altar magg. F. Gio. 371
La sepolt. della donna di Franc. Tornabuoni. Verrocchio. 462
Le pitture intorno & la tau. Dom. Ghirl. 477
La cap. & sepolt. del Card. Caraffa. Filippino. 517
S. Bastiano di marmo. Michel Maini. 694
Le sepolt. di Leone & di Clemente. Bandinello. 880
Vna tau. d'un deposto. Perino. 917
Vn Christo ignudo cō la croce. Michelagnolo. 975
LA PACE.
Il chiostro. Bramante. 596
La cap. d'Agostin Chigi. Raff. da Vrb. 649

ooo

La cap. di M.Ferrando Ponzetti.
Baldaſſ. 721
La cap. di M. Filippo da Siena.
il med.
Vna ſtoria. Roſſo. 800
La cap. prima à man deſtra. Ba-
gnacauallo. 826

ARACELI.
Piu pitture. Pier Cauallini. 170
La cap. de Ceſerini. Benozzo. 422
La cap. di s. Bernardino. Pinturic-
chio. 526
La tau. Mag. Raff. da Vrb. 649

S. PIERO à Montorio.
Vn tempio nel primo chioſtro.
Bramante. 598
La tau. grande. Raff. da Vrbino. 668
La cap. di Pierfranc. Borgherini.
F. Baſt. 898
La tau. di s. Franc. Michelagnolo. 952

S. AGOSTINO.
Vna cap. & tau. L'indaco. 528
Vn'Eſaia. Raff. da Vrb. 648
Vna s. Anna di marmo. And. s. Sa-
uino. 703
La cap. de Martelli. Polid. & Ma-
tur. 819
La Madonna di marmo. Iac. San-
Sauino. 819

S. MARIA de Anima.
Vna fineſtra di uetro. il Priore. 676
Vn s. Chriſtofano fuor di chieſa.
il Fattore. 730
Vna cap. Franceſco Saluiati. 771
La ſep. d'Adriano. il diſegno & la
pittura. Baldaſſ. 723
Le coſe di marmo. Michelagn. Sa-
neſe. 782
Il Tribolo Fior. 782
La ta. della cap. de Fuccheri. Giu-
lio Rom. 885

S. SALVESTRO.
Vno quadro di s. Piero & vn di s.
Paulo. F. Bart. 605

La tau. Mariotto Albertinelli. 612
Vn s. Bernardo nel Giardino. Bal-
daſſ. 722
Vna cap. & altre pitt. Polidoro &
Maturino. 813

TRINITA.
Vna tau. L'indaco. 529
Vna ſepoltura. Lorenzetto. 717
La cap. de Pucci. Perino. 919
La cap. & tau. de Maſſimi. Giulio.
& il Fattore. & Perino del Va-
ga. 937
La cap. della s. Goſtanza Orſina.
Daniel. Volterr. 946

S. MARCELLO.
La chieſa. Iacopo s. Sauino. 918
Alla cap. della Madonna due fi-
gure. Perino. 918
La cap. della Compagnia del Cro-
cifiſſo. il med. 927

S. EVSTACHIO.
Vno altare à freſco. Pelegrino.
da Mod. 727
Vna cap. Polidoro. 817
Vn s. Pietro. Perino del Vaga. 915

S. IACOPO delli Spagnuoli.
La cap. del Cardin. Alboreſe.
Ant. s. Gallo. 869
Le ſtorie in freſco. Pellegr. da
Modona. 727
Il s. Iacopo di marmo. Iacopo.
Sanſouino. 727. 869
Le naui picole della chieſa. Ant.
s. Gallo. 873

S. CLEMENTE.
Vna cap. con la paſſione. & ſto-
rie di ſanta Caterina. Maſaccio. 286
Vna ſepolt. di marmo. Filarete &
Simone. 358

S. SALVATORE del Lauro.
Vna tau. Parmigiano. 847
Piu ſtorie. Perino del Vaga. 942

S. MARCO. Vna Iſtoria allato al
ſagram. Perugino. 548

s. MARIA, Transteuere. là cap. grande & la chiesa. Cauallino. 170

s. CECILIA. piu pitture. il med. 170

s. GIVSEPPO. a ripetta. La cap. Perino del Vaga. 941

s. BARTOLEMEO. in Isola. Vna cap. il med.

s. APOSTOLO. la cap. grande Benozzo. 422

s. PRASEPIA. il quadro di detta santa. Nicolo Soggi. 551

RITONDA. la sepolt. di Raff. da Vrbino. Lorenzetto. 719

La chiesa de Portughesi alla Scrofa. la cap. & tau. grande Pellegrino da Modona. 727

s. MARIA Tráspontina. la cap. Boccaccino. 715

LA MISERICORDIA. Comp. de Fiorentini. Franc. Saluiati. 771

LA COMP. de Sancsi vna tau. della Resurr. Genga. 787

s. ANNA. vna cap. Perino del Vaga. 916

s. STEFANO del Cacco. Vna Pietà. il med.

MODELLI ET FABRICHE.

IL MODEL di s. Spirito in Sassia Baccio Pintelli. 407

Il tempio in sula piazza di s. Luigi Gianni. Franz. 32

Il Mod. di s. Maria del Oreto al Macello de corui. Ant. s. Gal. 868

Il Mod. di s. Giou. de Fiorentini. Iac. s. Sauino. 871
Antonio s. Gallo. 871

Il Model. di s. Maria di Monferrato à Corte sauella. il medesimo. 872

PONTE Sisto. Baccio Pintelli. 407

Il palazzo di s. Biagio. Bramante. 598

Il palazzo di Borgo. il med.

Il palazzo di s Piero in Vincola. Giul. da s. Gallo. 626

Il palaz. di M. Gio. Batista dal Aquilla. Raff. da Vrb. 665

Il palaz. di M. Born. Cafforelli. Lorenzetto. 717

Il palaz. d'Agostino Chigi. Baldaff. 720

La casa dirimpetto à Farnese. il med. 723

La casa de Massimi. il med. 724

Il palazzo di Farnese in campo di Fiore. Ant. s. Gallo. 867

Il palaz. di M. Marchionne Baldassini. il med.

La casa de Centelli à torre di Nona. il med. 868

Il pal. di M. Bart. Farratino in piazza d'Amelia. il med.

La Torr. del Card. di Monte in Agone. il med.

Il palaz. del Vescouo di Ceruia. alla zecca nuoua. il med. 872

Il Tabernacolo dell'imagine di ponte. il med.

La facciata della Zeccha. il med. 874

I Bastioni di Roma. & la porta s. Spirito. il med. 879

Palazzo & vigna di M. Baldaff. da Pescia. Giulio. Rom. 886

Il palaz. in su la piazza della dogana. il med.

Il palaz. delli Albortini in Banchi. il med.

PITTVRE in case priuate.

In casa Orsina à monte Giordano. la sala Vecchia. Masolino. 279

Le loggie d'Agostino Chigi. Raff. da Vrb. 666. 721

La loggia in sul Giardino. Baldassarre. 721

Gli archetti di dette loggie. F. Bastiano. 896

Vn Polifemo. il med.

ooo ij

La volta. il Fattore. 731
Vna facciata in Borgo.storia delle Muf. Vinc.da s.Gimig. 698
Vna facc.in Borgo.storia di Vulcano.il med.
Vna facc in fula piazza di s. Luigi.storia di Cesare.il med.
La facc.delli Epifani.storia de magi.il med.
Nel palazzo di s.Giorgio piu storie.Badassare. 720
La sala della Cancelleria. Giorgio Vasari. 942
La facc.di M. Vlisse da Fano. Baldassare. 720
La facc. rincontro alla detta. il med.
Vna facc. à piazza Giudea.il me. 721
La facc.di M.franc.Buzio. dalla piazza delli Altieri.il med. 722
In bachi vn'arma di Papa Lione. il med.
Vna facc. di chiaro & scuro in Monte Giordano.il Fatt. 730
Vna facc. dirimpetto à S. Saluestro.Polydo.& Matur. 815
Vna facc. dirimpetto alla porta del fianco di s.Saluad. del Lauro.i med.
Vna facc.sopra s. Rocco à Ripetta.i med.
Vna facc. in piazza Capranica. i med.
Vna facc. di Graffito in Borgo nuouo.i med. 816
Vna facc. di Graffito in sul canto della pace.i med.
La facc.delli spinoli.i med.
Vna face.vicina à torre di Nona i med.
Vna facc. nella via che va all'imagine di ponte.i med.
Vna face. nella casa ch'è all'imagine di ponte.i med. 817
La facc.in piazza della Dogana. i med.
La facc.de Cepperelli.i med.

Vna facc. per andare à Madaleni.i med.
Vna facc. de Buoni Anguri. i med.
La facc. della casa della Signora Gostanza.i med.
Nel giardino di que dal Bufalo. piu storie.i med. 818
Nella casa del Baldassino Graffiti & storie.i med.
Vna sac.vicina à s.Agata in monte cauallo.i med.
La facc. di s. Piero in vincola. i med.
Vna facc.dietro à Naona.di Paulo Emilio.i med.
La facc.del Cardin. di volterra à torre sanguigna. i med.
Dua facc. in campo Marzio. i med. 819
Vna facc. in sul canto della chiauica verso corte sauella. i med.
Vua facc.sotto s.Iacopo delli incurabili. i med.
La facc.de Gaddi.i med.
Vna facc.dirimpetto.i med.
Nel palazzo di. M. Marchione Baldessini. Pitture. Perino del vaga. 868.916
Nella tore del Card. di monte. Pitture.Franc.del indaco. 869
il tabernacolo del imagine di ponte.Perino del vaga. 873.916
Vn'arma vicino alla Zecca. il disegno Giulio. 881
Colorita da Raffael dal Borgo & Giou.da Lione. 886
Vna Madona sopra la porta di dentro del Card. della valle.il disegno Giulio. Colorita da Raff. dal Borgho. 886
Vna facc.presso à Pasquino.Perino del vaga. 914
L'orto del Arciuescouo di Cipri .il med.
La loggia de Fuccheri.il med.
in casa i Galli dirimpetto à s. Giorgio vn Bacco. Michela-

gnolo. 953
FVORI DI ROMA.
La fortezza d'Ostia Giul. da s. Gallo. 622
La Fortezza di monte Fiascone. Ant. da s. Gallo. 628
Il pallazzo di Gradoli de Farne. si Antonio secondo s. Gallo. 868
La Rocca di capo di Móte. il me.
La fortezza di Caprarola. il me.
La fortezza di Ciuita Vecchia. il med. 870
La fortezza di Monte Fiasconi. il med.
Due tempi nel Isola Visentina nel Lago di Bolsena. il med.
La fortezza di Castro. il med. 878
Il palazzo di Farnese in Castro. il med.
La fortezza di Nepi. il med. 878

SCARPERIA.
La Carita sopra la porta del palazzo. And. del Castagno. 416

SIENA.
DVOMO.
Due tau. Simon Memi. 174
Sopra la porta del opera. il med.
Il pauimento. Duccio. 199
S. Gio. Batista di Bronzo. Donatello. 346
Il taberni di Bronzo in sul'altare Grande. Lorenzo Vecchietti. 425
Due Angeli di Bronzo nel medesimo luogo. Franc. di Giorgio. 432
Colla Facc. di musaico. Domen. Ghirland. 487
La Libreria di P. Pio. Pinturicchio. 525

S. GIOVANNI.
Due storie di Bronzo Lorenzo Ghiberti. 268
Vn'Arco sopra la porta. Lorenzo Vecchietti. 426

Figurine di marmo, & vna storia di bronzo. il med.
LA SCALA.
Due storie. Pier Laurati. 156
La Natiuità di Nostra donna. Il Lorenzetto. 168
Nel Peregrinario due storie Domen. Bartoli. 218
Nel med. luogo. vna storia Lorenzo Vecchietti. 426
Alla cap. de Pittori vn Christo di Bronzo. il med.

S. AGOSTINO.
Il capitolo. Il Lorenzetto. 168
Due cap. il Berna. 197
La tau. di s. Christophano. Signorello. 522
Vna tau. d'vn Crocifisso. Perugino. 546

S. FRANCESCO.
La facciata del Christo. il Lorenzetto. 167
La tau. del Cardin. Piccolhuomini. Pinturicchio. 525
Vna tau. Grande. Perugino. 546
LO SPEDALETTO. di Mona Agnesa. Vna storia del Lorenzetto. 168

S. BENEDETTO. il Coro. F. Gio. Veronese. 647
CARMINE. disegno del Organo. Baldass. Perucci. 722
PALAZZO. & Corte. Publiche.
La sala grande. il Lorenzetto. 163
Vna Vergine Maria in detto luogo Simon. Memi. 174
Vna tau. Indetto luogo. il med.
La cap. Taddeo Bartoli. 217
Fonte Blanda Iac. della Quercia 238
Il S. Piero & S. Paulo alla loggia degli vsitiali Lorézo Vecchieti. 426
Il porton' di Camollia. Simon Memmi. 176

MONTE VLIVETO
di Chiusuri.
Vna tau. a tempera. Vgol. Sane-

se.	156
Vna tau.il Lorenzetto.	169
La tau.grande.Spinello.	206
XII. ftorie nel chioftro. Signorello.	523
Il coro F.Gio. Veronefe.	647

SPOLETO.

La cap.della Noftra donna F. Filippo. 401

TERRANVOVA.

A GANGHERETO. Vna tauola di S.Francefco. Margheritone. 137

TOLENTINO.

Il palazzo del Cardin. di Rimini.Ant.S.Gallo. 870

VENEZIA.

PALAZZO.di S. Marco & Cofe Publiche.

L'Adamo & Eua nella corte del palazzo. Andrea Riccio. 385
Vna facciata nella fala del configlio.Ant. Venez. 201
Vn'altra facc.Gio. Bellini. 449
Piu quadri nella fala de pregai & il fregio.Porden. 792
La Zecha in fu la piazza di S. Marco.rac.S.fauino. 34
La panateria.il med. 33

FRA MINORI.

Vn S. Gio. Batifta Alla cap. de Fiorentini. Donatello. 344
Vna ta.in fagr.Gio.Bellini. 449
La tau.de Milanefi.Vittore Scarpaccia. 539

S. FRANC. della Vigna.

Vn quadro d'vn Chrifto morto Gio. Bell. 499
Vna tau. d'vn depofto di croce. Marco Baffarini. 539

S. GIO. di Rialto.

La tau.di S. GIO. Elemofinario Tiziano. 792
Vnaltra tau.Pordenone. 792

S. ROCCO.

Vn quadro Giorgione. 580
La cap.& Tribuna. Pordenone.

S. GIOV. & POLO.

La cap. di S. Tomma d'Aquino. Gio.Bellini. 448
La tau.di S. Antonino Fiorentino Lotto Viniziano. 853
La ftatua del Sign. Bart. da Bergamo in fu la piazza.Verocchi 466

S. CASSANO. vna tau. Antonello da Meffina. 394

S. GIROL. confraternita. La tau.Gio.Bellini. 449

S. MICHEL.E.di Murano .Vna Tau.il med.

S. GIOB. in Cana Regio. Vna tau. Bellini. 448

S. ZACCHERIA. la tau. della cap.di S. Girol.Giou.Bell.449

CORPVS DOMINI.Monache Vn S. Bened.& altre pitt. Conigliano. 539

S. GIOV. CHRYSOSTOMO. la tau. Giorgione. 579

LA MADONNA del orto. Vna tau.Pordenone. 791

S. STEFANO. il chioftro.il me. 792

CARMINE. la tau.di S.Niccolo.Lotto. 853

S. ANTONIO. Vna tau.il Palma. 853

S. ELENA. la tau. grande.il me.

SCVOLA di S.Marco. Le ftorie di detto fanto. Gentile Bellini. 452

Vna ftoria Giorgione. 579

SCVOLA.di S.Giou.Euang. La ftoria della croce.Iac. Bell.448

SCVOLA. di S.Orfola le ftorie. Vittore Scarpaccia. 539

In cafa Monf.de Martini vn quadro.il Moro. 541

La Facciata di ca Soranzo.Giorgione. 579

La facciata del fondaco de Tedefchi.il med.

Vna facc. a S. Gieremia ful canal grande.Pordenone. 791

Vna facc. ful canal grande. il me.
La facc. d'Andrea Vdone. Girol.
Treuigi. 810
VERONA.
S. MARIA. in organo. La tau.
grande Mantegna. 510
Le tarfie della fagreft. F. Giouan
ni Veron. 647
S. ZENO. La tau. Grande Man-
tegna. 511
DVOMO. La tribuna. Moro. 891
La fala del Podefta. Aldighieri
da Zouio. 541
In cafa I côti di Canoffa vn qua
dro. Raffael da Vrb. 656
VITERBO.
LA QVERCIA. Vna tau. Ma-
riott. Albert. 612
S. FRANC. Vna tau. d'un Chri
fto morto. Difegno Michelag.
Colorito F. Baft. 897
VOLTERRA.
Vna tau. della Badia. Domen.
Ghirl. 486
La fepolt. di M. Raffaello Vol-
terrano. Siluio. 696
Vn depofto di croce. Roffo. 799
VRBINO.
DVOMO. La volta della cap.
magg. Batifta Veniziano. 788
S. MARIA. della Bella. La tau.
F. Carnouale. 595
S. FRANCESCO. Piu pitture.
Ant. da Ferrar. 195
Il model del Palazzo del Duca.
Franc. Sanefe. 433
La ftuffa. Gio. da Bruggia. 84
La tau. della Comunione. Giu-
fto da Guantes. 84

CARTE STAMPATE.

Raffaello da Vrbino. 658
Mantegna. 512
Roffo. 800. 803
Perino del Vaga. 928

IL FINE.

Errori corretti.

fac.	verf.		fac.	verf.	
12.	6.	che reggono	520.	15.	infegnò
41.	15.	vouoli	535.	20.	belle
55.	30.	fi gradinino	539.	7.	alti
82.	32.	acqua	545.	23.	vaglia
85.	10.	Lionardo	577.	18.	Medufa
86.	17.	voglia.	570.	28.	potè
101.	16.	ne telai	605.	1.	lo chiamò
107.	7.	rilieuo	633.	6.	& tutte
107.	25.	di cerro	639.	17.	abbigliaméti
115.	8.	tre mila.	639.	24.	Canigiani
117.	9.	infegnafsi	640.	2.	laquale
119.	30.	diftruffe	644.	24.	Apollo
120.	19.	piene;	648.	27.	vi venne
121.	1.	lafciò	654.	12.	difcoftando
121.	15.	dall'aria	655.	25.	in eftafi
123.	2.	refidui	656.	27.	bello
126.	20.	fpinto	659.	15.	deftafsi
127.	27.	conduffe	662.	6.	finto
127.	34.	piu	666.	30.	Vertunno
146.	9.	lodata	730.	19.	rimafe
187.	16	s.Michele Bisdomini	749.	13.	tiene
190.	25.	Niccodemi	750.	1.	afcolta
197.	15.	parue	781.	12.	vedeffe fi
204.	5.	moftrò a Spinello	792.	34.	empiè
205.	5	fpiritofi.	798.	4.	conofcerà
211.	23.	de Martini.	799.	3.	falua
245.	7.	al morto	799.	11.	a'l frate
272.	24.	di getto.	799.	11.	gridaua
308.	6.	artefici	818.	1.	Trieui
311.	14	fuddetto	818.	20.	vendetta
378.	10.	cauerebbono	818.	24.	che furono
367.	1.	compofizioni	828.	28.	& a colui
379.	17.	pofsino	748.	30.	Manzuoli
385.	17.	fare	853.	24.	Ciuffi
391.	21.	effendo	868.	10.	Macello
423.	2.	inondazione	887.	25.	tutte
429.	9.	le cofe fue	914.	27.	M D X V.il terzo anno
441.	9.	mita	915.	14.	ornamento
463.	4.	M.Lionardo	915.	18.	Bacco
468.	12.	io prouega	930.	1.	è vna porta
492	29.	efpreffe	958.	39.	maniera
511.	27.	di fare	959.	11.	come

Regiſtro.

A B C D E F G H I K L M N O P Q R S T V X Y Z.

Aa Bb Cc Dd Ee Ff Gg Hh Ii Kk Ll Mm Nn Oo Pp Qq Rr Sſ Tt Vv Xx Yy Zz.

AA BB CC DD EE FF GG HH II KK LL MM NN OO PP QQ RR SS TT VV XX YY ZZ.

a b c d e f g h i k l m n o p q r ſ t v x y z.

aa bb cc dd ee ff gg hh ii kk ll mm nn oo pp qq rr ſſ tt vv xx yy zz.

aaa bbb ccc ddd eee fff ggg hhh iii kkk lll mmm nnn ooo.

Tutti ſono duerni eccetto ooo terni.

Stampato in Fiorenza appreſſo Lorenzo Torrentino impreſſor D V C A L E *del meſe di Marzo l'anno*
M D L.
Con priuilegi di Papa Giulio I I I. Carlo V. Imperad. Coſimo de Med. Duca di Fiorenza.

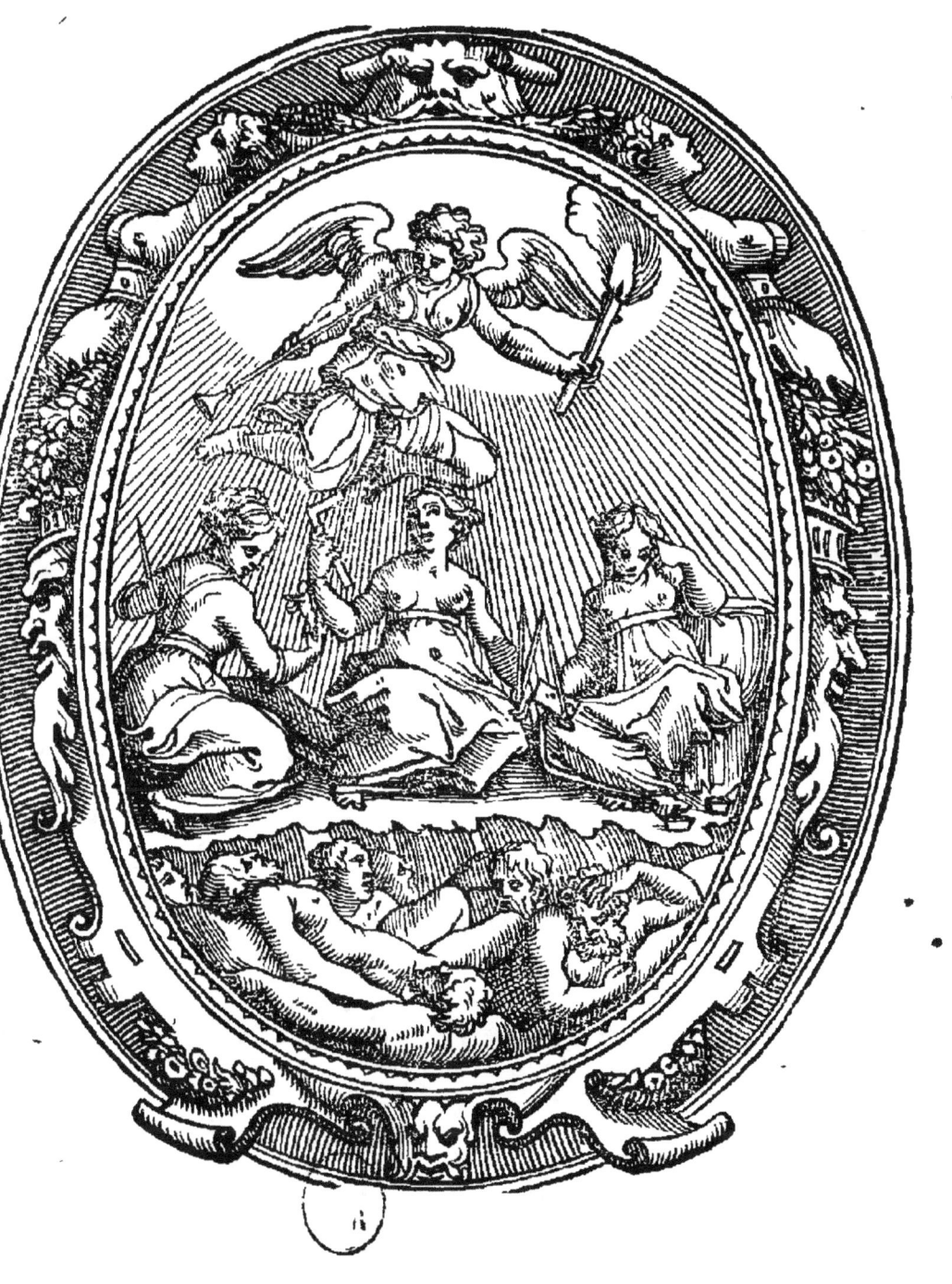

Giuliano S. Gallo. 624
SARONE. Fuor di Milano.
Vno sposalizio. Bern. Milan. 716
MODONA
DVOMO. Vna tau. Dossi. 787
SERVI. Vna tau. di S. Cossimo
 & Dam. Pelleg. da Mod. 727
Frati di S. FRANC. Vna tau.
Francia Bologn. 534
MONTE S. SAVINO.
S. AGATA. Due tau. di terra cot
ta. Andr. S. Sauino. 701
S. AGOSTINO. il chiostro. il
med. 704
Il pergamo. il med.
La porta di S. Ant. il med.
Il Palazzo del Cardinal di Mon-
te. Antonio S. Gallo. 633
MONTE PVLCIANO.
PIEVE.
Vna sepolt. di marmo. Don. 344
Vna predella di figure picciole.
Lazzaro Vasari. 373
La chiesa della MADONNA. An
tonio S. Gallo. 633
Il palazzo del Cardinal di Mon
te. il med.
MONTE CASINO
nel Regno.
vna sepolt. di marmo. Mino. 404
MONTE LIONE
in Calauria.
DVOMO. tre Madonne di mar-
mo. Anton. da Carrara. 697
NAPOLI.
MONTE VLIVETO.
Vna pietà di terra. Modon. 356
Vna Nunziata di marmo. Bene-
detto da Maiano. 406
Vna tau. della Assunta. Pinturi-
chio. 526
Gli intagli di sagr. F. Giouan. Ve-
ronese. 647
Il coro della cap. di Paol da To-
losa. il med.
Vna cap. a man manca di marmo
Girol. S. Croce. 784
Vna cap. a man destra di marmo.

Giou. da Nola. 784
La tau. de magi. Cotignuola.
 829
La cap. di M. Antonello Vesco-
uo di. il med.
EPISCOPIO. Vna tau. Perugi-
no. 547
S. CHIARA. Piu capp. Giotto.
 143
S. DOMENICO. La tau. della
cap. del Crocifisso. Raff. da Vrb.
 655
S. GIOV. Carbonaro. La cap. del
marchese di Vico. Gir. s. cro. 783
La tau. Vno Spagniolo. 783
S. SPIRITO. Delli incurabili
Vna tau. Il Fattore. 731
S. ANG. di seggio di Nido. Vna
sepolt. Donatello. 342
CHIESA. Di capp. Due statue.
Girol. S. Croce. 784
S. ANG. Delli incurabili. Vna ta;
Polidoro. 822
S. ANIELLO. Vna tau. Coti-
gnuola. 829
La sepolt. del'infante fratello del
Re Alfonso. Luca. 250
La sepolt. della Donna il Duca di
Malfi Rossellino. 430
La cap. del Castel del Nuouo.
Giotto. 143
La porta della sala grade del Ca
stello. Giul. da Maiano. 355
La porta del Castello. il med.
La tau. della capp. del Castello.
F. Filippo. 395
Il model del Poggio Reale. Giu-
lian da Maiano. 355
Le pitture. Pier del Donzello &
Polito da Maiano. 356
Il model del palazzo vicino a Ca
stel nuouo. Giul. S. Gallo. 522
L'ornamento di porta Capoua-
na. Giul. da Maiano. 356
In ISCHIA vna ta. d'uno Abraā
Andr. del Sarto. 767
ORVIETO.
DVOMO.

www.ingramcontent.com/pod-product-compliance
Lightning Source LLC
Chambersburg PA
CBHW051346220526
45469CB00001B/123